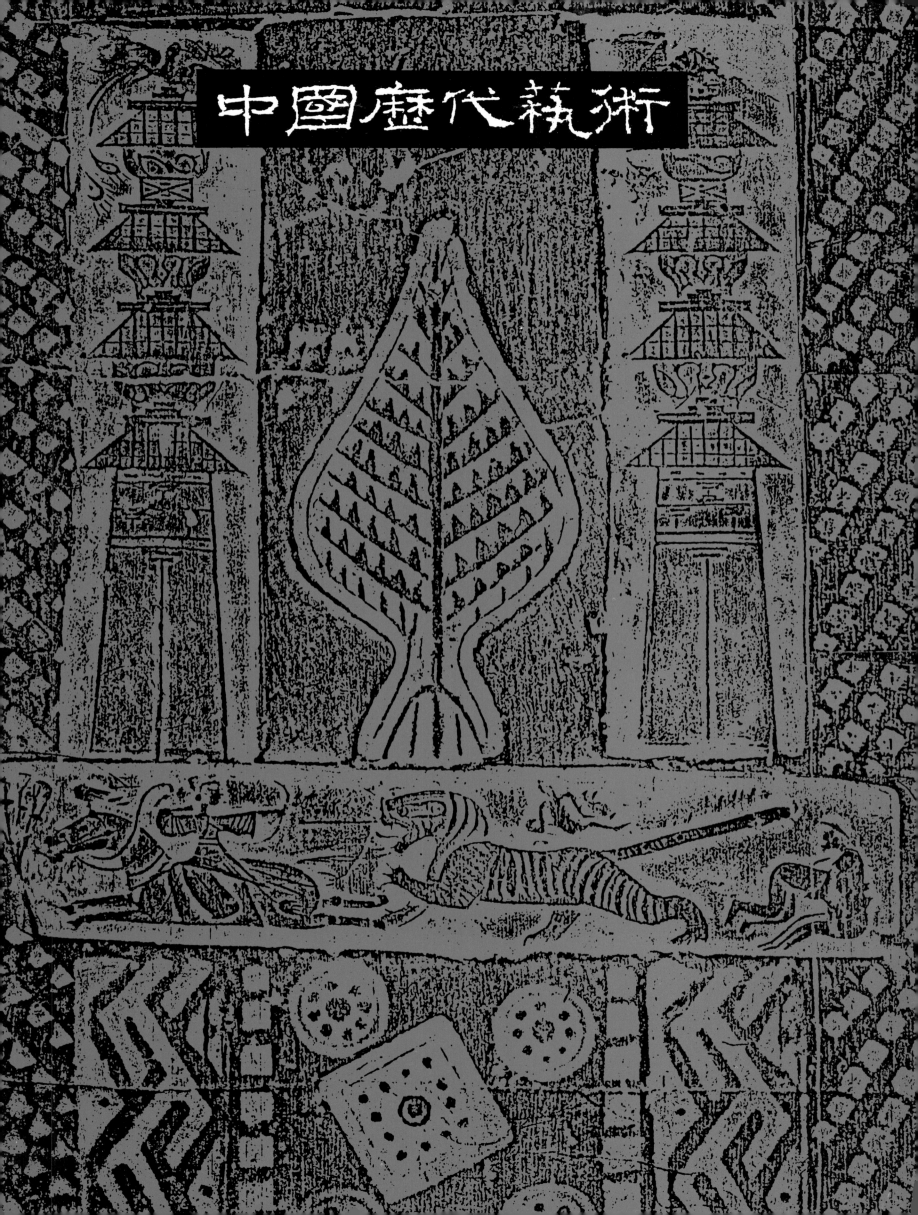

中國歷代藝術

中國歷代藝術

繪畫編（下）

中國歷代藝術編輯委員會編

上海人民美術出版社

SHANGHAI PEOPLE'S FINE ARTS PUBLISHING HOUSE

中國歷代藝術編輯委員會

主任委員　　陳允鶴
委　　員　　劉玉山　李中岳
　　　　　　袁春榮　王伯揚
　　　　　　盧輔聖

本卷編者：袁春榮
上海人民美術出版社總編輯

凡　例

一、《中國歷代藝術》是匯編中國自史前至清各時代藝術精品的大型圖集。全書分六卷：1. 繪畫編(上)； 2. 繪畫編(下)； 3. 雕塑編；4. 工藝美術編； 5. 建築藝術編； 6. 書法篆刻編。

二、本卷爲第二卷繪畫編(下)，匯集元、明、清三代繪畫藝術珍品。以卷軸畫爲主包括壁畫、版畫、民間年畫及石刻綫畫等種類。大致以年代爲序，同一門類作品相對集中編排。

三、本卷分三部分： 1. 論文； 2. 圖版； 3. 圖版説明。全書通編頁碼；圖版另編序碼，與圖版説明相對應。

目　　次

元明清繪畫概論

徐建融

　　將元、明、清三代的繪畫放在一起加以比較、認識，有助於我們更深刻地理解並把握中國繪畫史發展的規律和脈搏。從元代開始，中國封建社會逐漸走上了下坡路，其間迭經改朝換代，直到鴉片戰爭的堅船利砲打破封閉的國門，在“亘古未有”的內亂外患中結束了清王朝。它爲繪畫史的發展所提供的文化心理背景，是一點也不令人樂觀的。然而，正是在這樣的文化心理背景下，元、明、清三代的畫家，尤其是文人畫家，竭盡他們的才智和生命，創造了繪畫史上一個又一個高揚民族精神的豐碩成果，以不完全相同於前代的形式，展現了民族審美意識的演化，呈現了中國繪畫把握主客體世界的能力及自立於世界藝術之林的獨特方式，它爲中國文化的發展所提供的啟示，是永遠振奮人心的。

一

　　元朝是中國歷史上第一個統治了全國的少數民族政權。中國文化向來以華夏漢族爲主體，受儒家思想的影響，對少數民族採取歧視的態度。在中國歷史上，儘管有過多次少數民族入主中原的情況，如十六國、北朝、金等，但至多祇是佔有中國的半壁江山。然而，蒙古族的大元，卻把整個中國變成了他們馳騁鐵蹄的疆塲。這在漢族，尤其是知識份子的心理上，顯然是難以承受的。加上在統一全國後，蒙古貴族又反過來對漢族實行民族歧視政策，將不同民族依次分爲四等：第一等蒙古人，第二等色目人即西域各少數民族人，第三等漢人即原來金統治之下的北方漢族人，第四等南人即原來南宋統治之下的南方漢族人；其次又根據不同的身份職業將人分爲十等，一官、二吏、三僧、四道、五醫、六工、七獵、八娼、九儒、十丐。這樣一來，就使從前被看作“萬般皆下品，唯有讀書高”的知識階層，淪爲娼妓、乞丐一流的地位，其心情的悲憤，自不難想見。

　　雖然，早從兩宋時代，文人畫已經取得正宗化的地位，但當時佔主導地位的，畢竟還是宮廷畫院的畫工畫。元代取消了宮廷畫院的制度，儘管統治者對於美術還是有所關注，但卻無法與宋朝宮廷畫院的優越條件相比。而備受統治者冷遇的文人士大夫，爲發抒胸中的抑鬱，把主要的精力投入到繪畫創作之中，以藝術世界作爲一種精神寄托的“世外桃源”，從而創造出中國繪畫史上文人畫的最高成就，一躍而居於壓倒一切的主導地位，無論高逸的思想境界，還是簡率的筆墨形式，都成爲後世所景仰的典範。

　　這一繪畫格局的形成，除社會力量的驅使外，趙孟頫的作用不可忽視。作爲趙宋的宗室，不得已而出仕元朝，又時時受到猜忌，難以施展自己的抱負，使他祇能以藝術創作來發泄心中的抑鬱，同時也就完成了自己的歷史文化使命①。他精通音樂，善於鑒定古器物，能詩文，工書法，尤擅繪畫。在繪畫方面，論題材，山水、人物、鞍馬、花鳥無所不能，論技法，水墨、設色、工筆、寫意無所不精。面對“近世”的畫風，他既不滿於畫院衆工的“用筆纖細，傅色濃艷”，又不滿於文人士夫的“所謬甚矣”，而要求變畫工畫的刻劃爲簡率蕭散，而變文人畫的“墨戲”爲“與物傳神，盡其妙也”，要想實現這一轉變，就必須向北宋以前的傳統即所謂“古意”探徑問津，而“與近世筆意遼絕”②。這就不僅以文人畫取代了畫工畫的主導地位，同時也以“繪畫性”的追求改變了以往文人畫“格外不拘常

法"的"非繪畫性"形象。應該承認,趙孟頫的這種認識,是合於繪畫本體發展的自律要求的。再加上他本人在創作實踐上的成就、他在畫壇上衆望所歸的領袖地位,因此他登高一呼,風氣遂開。

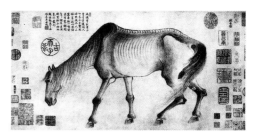

駿骨圖卷　南宋　龔開

與宋代文人畫相比,元代文人畫具有明顯的四大特徵。其一,題材擴大了,由簡單的枯木、竹、石、梅、蘭、水仙擴展到人物、山水,尤其使山水畫的發展,從此成爲中國繪畫史上最重要的一個永恒主題和無限象徵。其二,畫法更加嚴謹了,由宋人的"墨戲"變爲注重傳統功力的錘煉。其三,在具體的形象處理上追求以書入畫,也就是追求用筆、用墨的書法趣味。其四,在畫面的意境構成上追求以詩題畫,也就是直接在畫幅上題寫詩文,使詩情畫意相得益彰。後兩點,在宋代文人畫中雖然也有所表現,但並不十分普遍,而到了元代則成爲一種風氣。

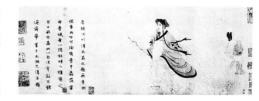

柴桑翁像卷　元　錢選

需要指出的是,元代文人畫的發展,在總體上呈現爲一種保守的趨勢,頑強地恪守民族傳統的"古意",進而以悠久豐厚的民族傳統同化外來民族。這實際上反映了一個在政治上被征服的民族對於征服者在文化上的反征服。由於這種反征服,再加上征服者對漢族文化的主動學習、吸收,從而,使不少少數民族的知識份子如高克恭等也成爲文人畫創作的重要力量。至於當時的一些職業畫工,由於不再有兩宋那樣的宮廷畫院可以作爲寄身之所,也多向文人畫家靠攏。

繪畫格局的劇變,造成不同畫種、畫科的升沉消長:卷軸畫蒸蒸日上,壁畫江河日下;卷軸畫中,山水畫蔚爲大觀,花鳥畫別具氣象,人物畫則景況黯淡。

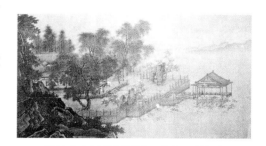

四景山水圖卷(部份)　南宋　劉松年

元代的人物畫,不僅無法與前代相比,也無法與同時代的山水、花鳥畫並論。其不景氣的狀況,本身就是元代社會心態的一個折射。當時一般的畫家,尤其是文人畫家,都對人生抱一種冷漠的態度,正如陳元甫所說:"方今畫者,不欲畫人事,非畫者不識人事,乃疏於人事之故也。"所謂"疏於人事",就是指儘量避開社會現實的人際關係而言。這種"疏於人事"的心態,不僅導致了人物畫創作數量和質量的下降,同時也導致了人物畫創作題材的轉換,鞍馬和高士,成爲兩大基本的母題。我們知道,馬,歷來被作爲士大夫人格精神的象徵,因此,通過畫馬,正隱寓了士大夫失意於時的苦衷。傳世如龔開的《駿骨圖》、任仁發的《二馬圖》、趙孟頫的《調良圖》等,感傷的色彩再清楚不過③。至於高士圖的創作,則無疑是身處異族統治之下的士大夫恪守清操氣節的自我寫照。傳世如錢選的《柴桑翁像》、何澄的《歸莊圖》、王振鵬的《伯牙鼓琴圖》、張渥的《雪夜訪戴圖》、王繹的《楊竹西小像》(倪瓚補景)等;包括"榮際五朝"的趙孟頫,根據文獻記載,也一而再、再而三地描繪《陶潛遺事》,排遣心中的難言之隱④。

元代山水畫的成就,是繼兩宋之後的又一個高峰。其突出的貢獻首先在於它的集大成,其次在於它的文人化。

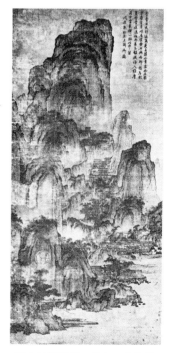

溪山樓觀圖軸　北宋　燕文貴

所謂集大成,是指它在深厚的傳統基礎上獲得進一步發展。唐宋以來的山水畫有多少風格,元代山水畫就有多少流派。總的看來,以董源、巨然的"董巨派"規模最大,其次是米芾、米友仁的"二米派",再次是李成、郭熙的"李郭派";此外,二李(李思訓、李昭道)、二趙(趙伯駒、趙伯驌)的"青綠派",郭忠恕的"界畫派",南宋劉(松年)、李(唐)、馬(遠)、夏(珪)的"院體派",聲勢相對薄弱。

必須指出,元代山水畫家對唐宋山水畫傳統的學習,並不是因襲模仿,而是在繼承的基礎上加以發揚光大,從而形成了其特殊的時代特色。所謂文人化,正是指元代山水畫不同於前代的時代特色而言。

我們知道,唐宋山水畫大都屬於畫工畫的系統。南宋院體的劉李馬夏且不論,五代如董源、趙幹、關仝,北宋如范寬、燕文貴、許道寧、郭熙、王希孟,無不是宮廷畫師或民間畫工。至於一些王室貴胄和文人士夫,如李思訓、李昭道、王維、荊浩、李成、王詵、趙伯駒、趙伯驌等,也都是以畫工的技法作畫。當時嚴格意義上的文人畫家,大多局限於梅蘭竹石等簡單題材中游戲筆墨,祇有"米氏雲山",纔真正算得上是文人山水。這裏面,當然有種種主客體的原因。簡而言之,山水畫的創作比之梅蘭竹石需要投入更多的時

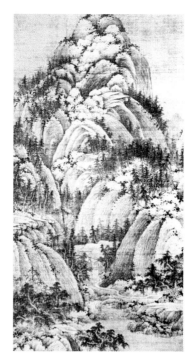

秋山問道圖軸　北宋　巨然

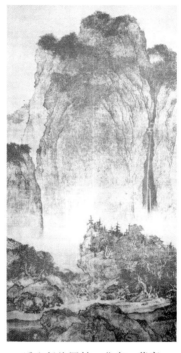

溪山行旅圖軸　北宋　范寬

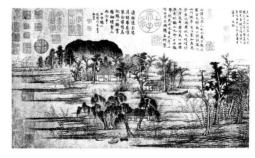

鵲華秋色圖卷（部份）　元　趙孟頫

間和精力，需要更嚴格、更豐富的筆墨技巧。而宋代的文人畫家，大多是以"餘事"作畫，儘管山水精神中所蘊涵的林泉高致，深合了文人嚮往自然的情操，但同時也需要有相應的表現技巧。經過元代許多文人畫家與畫工的攜手合作，再加上元代文人大多隱逸山林，有足夠的時間和精力投入到山水畫的創作之中，於是積纍起足夠的技巧，推動了山水畫的文人化和文人山水畫的全面繁榮。

文人山水畫與前代的山水畫相比，有兩個根本的不同之點，一是主題的轉換，由行旅圖轉向隱居圖；二是技法的轉換，由刻劃寫實轉向蕭散寫意。

唐宋山水畫大都熱衷於行旅的主題，如李昭道的《春山行旅圖》、關仝的《關山行旅圖》、趙幹的《江行初雪圖》、郭忠恕的《雪霽江行圖》、范寬的《溪山行旅圖》等等，即使一些不以"行旅"命名的作品，從點景人物來看，所表現的也還是"行旅"主題。可是，元代的山水畫，大多以"山居"、"幽居"、"高隱"、"漁隱"等命名，如錢選的《浮玉山居圖》、黃公望的《富春山居圖》、吳鎮的《秋江漁隱圖》、倪瓚的《漁莊秋霽圖》、王蒙的《青卞隱居圖》等等，即使一些不以"隱居"命名的作品，其點景人物，也多作高人逸士與山水萬象神遇迹化。這種主題思想的轉換，雖在南宋已初露端倪，但直到元代纔蔚成風氣，反映了元代文人士大夫對於山水精神不同於前人的特殊理解，同時也是與當時人物畫創作的側重於高士題材是相一致的。宋代郭熙曾論山水畫的功能，主要是提供了"君親之心兩隆"的官僚士夫們"不下堂筵，坐窮泉壑"的"卧游"對象，用以排遣在仕途公務中的"塵囂韁鎖"。但是，元代的政治形勢對於文人士大夫來說，不再是什麼"太平盛日"的"君親之心兩隆"，高蹈遠行、離世絕俗地隱遯山林，成爲他們普遍的立身處世原則。由此，他們對於山水畫的要求自然也就從"可游"轉向了"可居"。

從技法上來分析，側重於"行旅"主題的"可游"的唐宋山水，尤其是宋人山水，在具體的描繪中注重於對象客觀真實性的刻劃。如郭熙在《林泉高致》中要求畫家通過深入的"飽游飫看"，寫出東南西北、春夏秋冬、陰晴朝暮等等不同地理、不同季節、不同氣候的物象特點，可見其嚴格的寫實原則。宋人山水，地貌特徵特別明顯，如董源寫江南風光，李成寫齊魯風光，范寬寫關陝風光等等，正是對應了這種嚴格的刻劃寫實的技法原則。然而，側重於"隱居"主題的"可居"的元代山水，在具體的描繪中卻注重於以簡率蘊藉的筆墨來發抒超逸的主觀情感，所謂"逸筆草草，聊以寫胸中逸氣"。元人山水，大都體現出一種超越具體地貌的傾向，如趙孟頫的《鵲華秋色圖》以董巨筆法寫齊魯風光；高克恭、商琦等北方畫家喜歡畫董巨、二米一路的江南山水；朱德潤、曹知白等南方畫家卻喜歡畫李郭一路的北方景物。正説明他們所關注的，祇是筆墨對於主觀情感的寫意功能，而不再是對客觀對象的真實造型功能。真正意義上的文人山水，由此而獲得最終的確立。

如果説，最能代表元代繪畫成就的是山水，那麼，最能代表元代山水畫成就的便是"元四家"——黃公望、吳鎮、倪瓚和王蒙。尤其在明清畫家的心目中，"元四家"幾乎成爲崇拜的偶像。清王原祁在《麓臺畫跋》中指出："董（源）巨（然）全體渾淪，元氣磅礴，令人莫於端倪。元季四家俱私淑之。山樵（王蒙）用龍脈多蜿蜒之致，仲圭（吳鎮）以直筆出之，各有分合，須探索其配搭處，子久（黃公望）則不脱不粘，用而不用，不用而用，與兩家較有別致，雲林（倪瓚）纖塵不染，平易中有矜貴，簡略中有精彩，又在章法、筆法之外，爲四家第一逸品。"

具體而論，黃公望既是全真教徒，又以煙雲供養，對董巨的平淡天真心印最深。所作不爲奇峭，穩健中和，其格有二：水墨者皴紋較少，筆意簡遠逸邁；淺絳者山頭多礬石，結構壯拔雄偉。傳世《富春山居圖》最稱傑作，畫法用長披麻皴，蕭散鬆秀中顯出豪邁遒逸的韻致，或雜樹橫江，宛如倪瓚的格局，或松林茂密，逼似王蒙的意趣，或點簇淋漓，又接近於吳鎮的墨法，清惲壽平評爲"諸法俱備"。而黃公望本人，因此亦被推爲"四家之冠"，明清畫家趨之若鶩，以致出現了"家家大痴，人人一峰"的局面。

吳鎮一生隱居鄉里，安貧樂道，高自標置，其畫風與黃、倪、王相比，三家重用筆，多

以乾筆皴擦,而吳鎮則重用墨,多以濕筆積染;在構圖方面,三家或簡或繁,均取平穩,吳鎮則於平穩之外進而追求奇險,有時危峰突起,有時長松倒挂,有時取平遠,有時取高遠,有時又取局部景觀。論傳統的淵源,於董巨之外兼取李成、夏珪,偶爾還參用梁楷、法常的畫法。

倪瓚是高蹈士大夫的典型人物,其畫品為後世永遠景仰,甚至以家中有無倪畫作為雅俗之分;又永遠難以企及,所謂"斯世與斯人,邈矣不可攀"。與黃、吳、王不同,他的繪畫刪繁就簡,通過高度的提煉概括,將景觀物象淨化同時也逸化到"三段式"的平面構成:近景平坡上幾株枯木、一座茅亭;遠景是一片平緩的沙渚山巒;中景大片空白,就是平靜而寥廓的湖水。寧謐、空曠、蕭瑟、荒寒、寂寞無可奈何之境,自在化工之外一種靈氣,非塵埃泥滓中人所可與言。

王蒙是趙孟頫的外孫,作為一位文人畫家,在傳統的功力修養方面勝人一籌。他和黃、吳、倪雖同出董巨畫派,但在結構上融會了郭熙的高遠和深遠,而不同於三家的以平遠為基調。論畫風,黃逸邁蕭散,吳沉鬱滋潤,倪荒率簡淡,王蒙則蒼茫渾厚。三家重用水墨,王蒙又兼擅賦色。尤其與倪瓚的反差更大,倪用筆極輕、用墨極淡,王蒙則用筆極重、用墨極濃;倪的構圖極簡、極疏,王蒙則極繁、極密。但形跡的差異,依然內涵着共通的寫意精神,傳世《青卞隱居圖》集中體現了其藝術上的特色,歷來有"天下第一王叔明"之稱。

元代花鳥畫的發展,錢選、任仁發等沿襲了兩宋院體的傳統,鈎染精微而不失士氣,傳世錢選《八花圖》品格之高,不讓宋人。但從總的成就來看,工筆設色的畫體已呈式微的趨勢。文人寫意之作,枯木、竹石、梅蘭等題材作為君子風範的表徵而日趨高漲,尤其是墨竹之盛,更達到空前絕後的境況,趙孟頫、高克恭、李衎、吳鎮、柯九思、倪瓚、顧安等,或直接繼承文同、蘇軾,得其清爽瀟灑之致,或由王庭筠父子入手,得其蒼鬱渾莽之氣。而其共通的特點,是十分強調書法的用筆,發前人所未發[5]。除墨竹之外,王冕的墨梅成就,亦十分引人注目。在工筆花鳥式微、文人花竹高漲的同時,墨花墨禽的蔚然興起,標誌着花鳥畫從畫工畫系統轉向文人畫系統的過渡形態,最有代表性的畫家是王淵和張中。王淵初學"黃家富貴"的作風,後得趙孟頫的指授,捨色而用墨,體格為之一變。其後,張中的作品更多文人寫意的情調,當時評為"寫生第一",開明代文人花鳥之先河。

如上所述,元代的卷軸畫已完全在文人畫家的控制之下,由此而導致了不同畫科、不同畫體、不同畫題的升沉消長。而壁畫作為純職業畫工的活動領域,其境況更為蕭條。這不僅因為畫工畫家失去了主宰畫壇的地位,同時也是與宋代以後壁畫形式的應用走下坡的實際情況相關的。中國古代壁畫的主要形式有三種:一是宮廷衙邸壁畫,一是墓葬壁畫,一是宗教寺觀壁畫。由於卷軸畫的興起及其"補壁"的靈活性,早在宋代,作為室內裝飾,宮廷衙邸就多採用卷軸畫以取代壁畫,元、明、清三代沿之,均不再有大規模的宮廷衙邸壁畫創作。由於薄葬的風氣,墓葬壁畫亦從宋代一蹶不振,入元更趨於壽終正寢,偶有發現,皆質量粗劣。倒是宗教壁畫,由於元朝統治者特殊的宗教政策,出現了與前代有所不同的面貌。在佛教壁畫方面,對喇嘛教的信奉,導致了敦煌莫高窟壁畫中的密宗題材和梵式作風;在道教壁畫方面,對全真教的扶持,創造了永樂宮壁畫輝煌燦爛的傑作,又由於風俗神信仰的普及,留下了明應王殿壁畫等濃於世俗色彩的遺存。然而,這一切主要是着眼於"與前代有所不同的面貌"而言,如果從藝術成就來分析,終究是無法與前代,尤其是唐以前的各代同日而語了。

二

明王朝的建立,作為漢族自己的正統政權,贏得了社會各階層廣泛的心理認同,元季隱逸山林的文人士夫如王蒙、徐賁、王冕等,多於此際紛紛出仕。反映在繪畫方面,宮

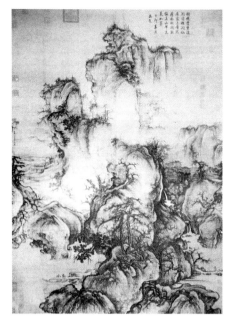

早春圖軸　北宋　郭熙

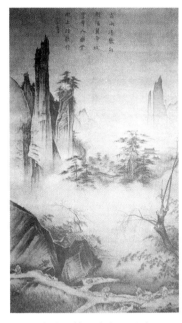

踏歌圖軸　南宋　馬遠

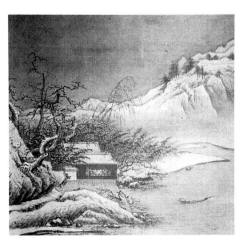

雪堂客話圖　南宋　夏珪

廷畫院體制的重建，是統治者恢復各種漢族文化典章制度的舉措之一。明代雖沒有相當於五代、兩宋那樣的翰林圖畫院，卻在錦衣衛中隸設有各種美術創作機構，網羅了相當數量的畫家。但由於統治者的嚴厲控制，嚴重影響到畫家的創作熱情和積極性，相比於五代、兩宋畫院，他們的作品明顯地失去了自然、清新、自由、活潑的氣息，而顯得拘謹、刻板，充滿了匠氣。因此，嚴格地說，當時宮廷繪畫的復興，衹是一種制度上的重建，從藝術本體的意義上，並未取得太大的積極成果。

從明初直到嘉靖之前，約有二百年的時間，生產力明顯恢復，社會經濟，特別是城市工商經濟，迅速增長，資本主義生產關係首先在江南地區醞釀萌芽，市民階層勃然崛起，由此而掀起了一股市民文藝的強大洪流，尤其是小說、戲曲，更風行一時。反映在繪畫領域，則出現了大量充滿世俗人情味的人物故事畫和爲小說、戲曲插圖的木刻版畫。在中國繪畫史上，畫家的身份大致有三種：一是民間畫工，一是宮廷畫工，三是文人畫家。在明代市民文藝勃興之前，畫工的創作基本上是爲政治或宗教服務；而從此之後，民間畫工的創作則開始直接服務於社會中下層廣大市民群眾的審美需求，甚至一些宮廷畫家和文人畫家的創作也或多或少受此影響。特別是文人畫的創作，在商品經濟大潮的衝擊之下，從功能目的到題材形式，都出現了與宋、元文人畫迥然不同的品格。以"逸品"爲標準，從主體心境與筆墨表現的關係來分析，文人畫的發展大體上可以分爲三個時期：六朝、隋唐爲前文人畫時期；宋，尤其是元，是真正意義上的文人畫時期；明以後則爲後文人畫時期——這一時期的文人畫創作，儘管在表現形式上仍沿襲着宋元高逸化的筆墨形態，但其主體的心境已日趨世俗化，許多畫家從事創作的目的並不是純爲"自娛"、"寫胸中逸氣"，而是爲了賣畫謀生⑥，有的甚至直接迎合市民階層的審美需求，投入到木刻版畫的創作之中。這就使宋元文人畫的筆墨形式，也在傳承的過程中發生了內在氣質上的變化，不再是孤芳自賞的"可爲知者道，不爲不知者說也"，而爲雅俗所共賞。

這樣，明代的繪畫在元代既有格局的統攝之下，在不同畫種、畫科，乃至不同畫體、畫題的升沉消長方面，又取得了許多新的變化。如在卷軸畫繁榮、壁畫式微的同時，版畫開始走向普及並呈現出欣欣向榮的發展態勢；卷軸畫中，人物畫對歷史故事題材的關注和西洋畫法對肖像寫真的影響，山水畫中南宋院體的復興和"南北宗"論的分派，花鳥畫中水墨大寫意畫風的興起等等，都是值得注意的美術史現象；尤其是畫派的林立，此起彼落，爭奇鬥勝，或因師承的關係，或因地域的關係，或因畫科相近的關係，或因風格互通的關係等等，不僅反映於卷軸畫之中，同時亦反映於版畫之中。

明初的畫壇，以宮廷和"浙派"爲先導，取法南宋院體，兼學北宋郭熙，畫風剛硬躁動。代表畫家有戴進、吳偉、郭詡、商喜、劉俊、倪端、汪肇、張路、李在、鍾欽禮、王諤、朱端、蔣嵩等，大都山水、人物兼擅，偶作花鳥。專工的花鳥畫家則有邊景昭，擅雙鈎填彩，宗法"黃家富貴"，以嚴謹規整勝；繼有林良擅水墨點染，取法南宋剛勁，以飛動豪放勝；又有呂紀兼擅工筆重彩和水墨清淡，規整而不刻板，豪放而不粗野，品格較高。三家體貌不同，但造型準確、法度森嚴是共同特色。錦衣衛之外，宣宗皇帝朱瞻基和金門侍御孫隆也能花鳥，用沒骨點染法，小寫意風格較爲別致。

宮廷和"浙派"畫家大多爲職業畫工，作爲職業畫工而能造成如此的聲勢，元代以後，明初是一個孤例。這顯然是與宮廷畫院體制的重建分不開的。爲了表示與元朝蒙古族政權的對立性，明初對漢族文化典章制度的恢復，實際上多仿效南宋，因此，劉（松年）、李（唐）、馬（遠）、夏（珪）的畫體在元朝受到抵制，入明則大受青睞。一方面，"浙派"畫家進入內廷供奉的最夥，另一方面，不屬於"浙派"的宮廷畫家也競以傳承南宋院體爲能事。

所謂"浙派"，是指戴進爲首的一批浙江籍（主要是杭州地區）畫家，得地理之便，於南宋院體淵源最深。但戴進本人的面貌相對多樣，除學劉、李、馬、夏剛勁猛烈的作風之外，也有學郭熙、燕文貴的，尤以學燕文貴的一路，淡蕩清空，論者評爲"不作平日本色，

更爲奇絶"。戴進之外，湖北畫家吳偉的早期畫風工整細緻，中年後變爲蒼勁豪放，潑墨淋漓，劍拔弩張，相比於戴進更加躁動而刻露，畫史上稱爲"江夏派"，與"浙派"相埒，通常被包括在廣義的"浙派"之中。戴進和吳偉都曾入宮廷錦衣衛，吳偉並被授爲"畫狀元"，但不久即離去。宮廷繪畫與"浙派"作風一致，應該是與戴進、吳偉所帶去的影響分不開的。

"浙派"畫家的筆墨氣勢奪人，但流於草率，缺少內涵；而這種草率，又不同於文人畫的"逸筆草草"。所以，受到後人、特別是文人士大夫的強烈指斥，被認爲是墮入野狐禪的魔道⑦，明中期以後，不復再起。

在南宋院體復興的同時，元代文人畫的傳統依然綿延不息。如宋克、徐賁、王紱等由元入明的畫家，所作山水、墨竹，儼然元人風規。稍後，夏㫤的墨竹，陳獻章、王謙的墨梅，也都是屬於文人畫的範疇。但畢竟由於社會環境和主體心境的變易，元代文人畫的高逸精神已經開始有所失落。至明代中期，"吳派"崛起於畫壇，其畫家的身份既有文人士夫，如沈周、文徵明等，也有職業畫工，如周臣、仇英等；其傳統的師承既有取法董（源）巨（然）、趙孟頫和"元四家"的，也有取法南宋趙伯駒、趙伯驌和劉松年、李唐的，從力矯浙派的粗硬開始，形成文靜的作風，最終流於萎靡碎弱。

所謂"吳派"，是指蘇州爲中心的一個繪畫流派，以沈周、文徵明、唐寅、仇英爲代表，美術史上合稱"明四家"。而在他們前後，還有謝縉、杜瓊、劉珏、周臣、陸治、陳淳、丁雲鵬、文嘉、文伯仁、錢穀、陸師道、周之冕等，也屬於"吳派"畫家。

蘇州人文薈萃，工商經濟發達，市民階層壯大，同時又是士大夫理想的"城市山林"。這一切是造成吳派繪畫行（畫工畫）利（文人畫）交滲、相互制約的重要因素。由於畫工畫的影響，導致了文人畫的創作偏離了元代的正軌；由於文人畫的影響，又導致了畫工畫的創作改變了"浙派"的路數。

"明四家"中，沈周是公認的"吳派"領袖，另三家均是他的學生或後輩，在藝術上受其啟迪。他的山水、花鳥都畫得很好，山水融匯宋元諸家，尤其於吳鎮、王蒙用功最深，亦學黃公望，學倪瓚則難以合轍。早年多作小幅，畫風比較謹細，後期拓爲大軸，用筆趨於老硬。花鳥則受元人墨花墨禽的影響，兼取林良、孫隆，作風淳厚。他爲人平和忠厚，上至達官顯宦，下至庶民百姓，無不樂意和他交往，所以其畫品亦爲雅俗所共賞。

文徵明是繼沈周之後的"吳派"領袖，山水、花卉並擅。山水學董（源）巨（然）、二米（米芾、米友仁）、趙孟頫和"元四家"，尤其學趙孟頫小青綠一路畫法，精工而有士氣，是其典型的作風。當時有"細沈粗文"之說，意思是沈周的畫風多粗硬，偶有謹細的作品則更爲人們所珍重；而文徵明則恰恰相反，畫風以文秀爲主，偶有粗放的形體，同樣受到人們格外的青睞。但從他的粗筆畫體來看，如仿米氏雲山等，其骨體仍然是文秀的，雖粗而不硬。至其子侄輩，大多傳承其細筆畫體，然漸次淪爲萎靡碎弱。

唐寅是位全能的畫家，初學周臣，又受沈周點撥，人物、山水、花鳥均所擅長。其人物畫的作風大體上有兩種，一種水墨淡寫，另一種工筆重彩，但二者的藝術氛圍都是文靜的。尤工仕女，人物細眉小眼的造型以及整體的文弱氣質，與前代，尤其是唐代的仕女畫，判然不同。唐代的仕女形象豐肌碩體，雍容大度，有一種富貴的氣派，其原型是當時上層社會的貴族婦女；而唐寅的仕女形象則顯出一種窮酸的氣息，其"模特兒"顯然是當時社會下層的世俗婦女乃至青樓妓女。這一氣質的變化貫穿在唐寅（包括整個吳派）仕女人物畫的創作之中，並成爲一種典型的樣式，一直影響到清代。他的山水取法劉松年，兼學趙孟頫，畫得秀潤縝密，嚴謹而不失韻度，率意中透出工緻，但筆墨略嫌浮薄，這是由於才氣過於發揚的緣故，所以不夠沉着蘊藉。花鳥則水墨揮灑，清剛流麗，品格很高。

仇英亦人物、山水兼工，尤長於摹古。人物也有水墨清淡和工筆設色兩種，作風與唐寅相近而畫法上更加細密文靜。他的山水取法趙伯駒、趙伯驌和劉松年，畫得十分精工典麗，尤其是界畫和青綠重彩，被認爲是元代錢選以後的唯一高手。

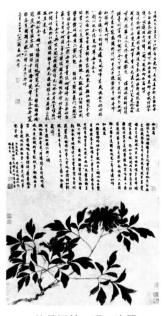

牡丹圖軸　明　沈周

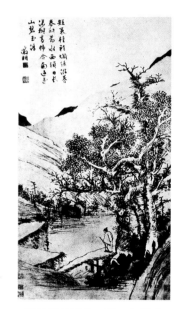

溪橋策杖圖軸　明　文徵明

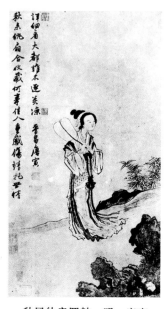

秋風紈扇圖軸　明　唐寅

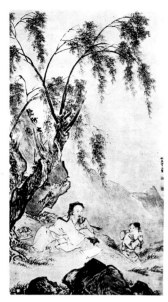

柳下眠琴圖軸　明　仇英

除“明四家”外，“吳派”畫家中的陳淳也有特殊的成就和貢獻。他是文徵明的學生，擅畫山水、花鳥，尤以水墨大寫意花卉最負盛名。我們知道，宋元文人畫家對於花鳥的描繪，基本上局限於枯木、竹石、梅蘭等具有特定象徵意義的題材；元代墨花墨禽的興起，則是作者爲畫工花鳥向文人花鳥的過渡形態。沈周、唐寅的水墨花鳥，雖然賦予了更多的文人氣息，但他們的主要貢獻畢竟是在山水和人物。至陳淳，纔在花鳥畫方面投下了較多的精力，推動了花鳥畫的文人化和文人花鳥畫的正式確立。他善用草書的筆勢，水暈墨章的墨彩，來表現花卉離披紛雜、疏斜歷落的情致和態勢，其氣格是奔放的，品質則是秀麗明媚的。

由於“吳派”繪畫，作爲文人畫在性質上是不夠純粹的，如仇英就是一位畫工；他們的創作，因商品化的趨向而束縛了格調的超逸性，雖沈周也不能免俗；而其筆墨形式，從矯正“浙派”粗放的形體開始，樹立了文靜蘊藉的風貌，爲雅俗所共賞，但最終流於萎靡不振。這又引起了明代後期諸多文人畫家的不滿，尤以“華亭派”爲代表，提出了文人畫的“正宗”觀念，對文人畫在商品經濟形勢下的自律發展，起到了正本清源的作用。

所謂“華亭派”，是指董其昌爲首的一批松江山水畫家；此外還有以趙左爲首的“蘇松派”，以沈士充爲首的“雲間派”等，都屬於“華亭派”的範疇，無非是後人在分派的名稱上沒有統一而已。董、趙、沈之外，還有莫是龍、宋旭、陳繼儒等，也屬於“華亭派”畫家，在同一美學傾向的追求下各有不同的創造。

董其昌在書法、繪畫方面均有重大成就，富收藏，精鑒賞，兼工詩文、禪學。他不僅是“華亭派”的盟主，也是整個明代後期繪畫的領袖，其影響廣泛地波及到明末以後的三百多年，標幟着傳統文人畫的中興。

董其昌的貢獻，首先反映在理論方面，所撰《畫禪室隨筆》通過對傳統的梳理提出“南北宗”論的觀點，以山水爲專攻，分爲兩大系統：北宗畫家以唐代的李思訓、李昭道爲開山，至南宋有趙伯駒、趙伯驌、劉松年、李唐、馬遠、夏珪等；南宗畫家以王維爲鼻祖，嗣後有張璪、五代兩宋的荊浩、關全、董源、巨然、米芾、米友仁和“元四家”等。前者多爲職業畫工，注重繪畫本身的功力修煉，在具體畫法上講究鈎斫刻劃，在繪畫的功能目的方面不免身爲物役；後者多爲文人畫家，注重畫外的學識修養，在具體畫法上講究渲染暈淡，在繪畫的功能目的方面追求以畫爲樂。董其昌明確提出，北宗“非吾曹所當學”，而作爲一位文人畫家，首要的是通過“讀萬卷書，行萬里路”以擴充心境，進而再從南宗的傳統入手，特別是以董巨、“元四家”爲正宗圖式，“集其大成，自出機杼”。董其昌還特別強調筆墨的重要性，認爲“以蹊徑之奇怪論，則畫不如山水，以筆墨之精妙論，則山水決不如畫”。從他本人的創作來看，注重渲淡，不用鈎斫，“蘊藉中沉着痛快”的筆墨表現，十分鬆靈、瀟灑，同時又異常遒逸、結實，瀰漫着一種堂堂正正的浩然之氣，具有很高的審美價值⑧。

與“華亭派”同時和稍後，在嘉定有李流芳、程嘉燧爲代表的“嘉定派”，作風與之相近。在杭州則有藍瑛爲代表的“武林派”，從者頗衆，其子弟一直活動到清初，論者或評爲“浙派殿軍”。其實，“武林派”與“浙派”是有所不同的，尤其在傳統的師承方面，“武林派”能兼取“南北宗”之長，與“浙派”純爲北宗的刻露狂躁大相徑庭。不過，“武林派”畫家多爲職業畫工，且畫風偏向剛硬，這也是事實。

明代後期的畫壇，除山水畫外，花鳥和人物畫的發展也取得了突破性的成果。

一生遭際坎坷的徐渭，備受磨折，無法施展自己的才華和抱負，於是借水墨大寫意的花卉畫來發泄滿腔的怨憤，異軍突起，震聾發聵。他的創作，舞禿筆如舞丈八蛇矛，風馳雨驟，雷鳴電閃，構成墨氣磅礴、筆勢連貫、撼人心弦的交響旋律。在美術史上，歷來將他與陳淳並稱“白陽（陳淳）、青藤（徐渭）”，但是二人的畫風迥別。陳淳屬於傳統文人畫的範疇，徐渭則打破了文人藝術蘊藉、文雅、平淡、寧靜的文質彬彬，別開狂肆放縱的一路。

長期居住南京的曾鯨，則有機會接觸到西洋傳教士帶來的人物肖像畫，並將西洋畫

風融化到傳統的寫真畫中而別開生面。他所畫的肖像，評者以爲"如鏡取影，妙得精神"，一時許多畫家從而學之，畫史上稱爲"波臣派"（曾鯨號波臣）。其具體的畫法，是以傳統的手法捕捉對象的"真性情"於行走談笑之間，但面部色彩渲染不用平塗，而是按解剖結構，通過多層次的暈染來表現凹凸明暗，富於真實感而不流於僵板。

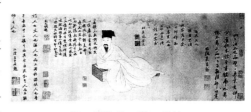

葛一龍像卷　明　曾鯨

出於藍瑛門下的陳洪綬卻在人物、花鳥兩科均作出了非凡的貢獻。他生當明朝末年，政治腐敗，社會黑暗；明亡後又不甘臣服異族，心情抑鬱。扭曲和畸變的人格、心理，屢見於他的創作之中。他特別長於形象的提煉和高度概括，既重視形體的誇張變形，又強調傳神達意的含蓄，將極度的痛苦積澱於平淡、高古、靜穆的描繪之中。其人物畫造型怪誕，頭大身體小，不合比例；花鳥畫也不作寫實逼真的處理，而是出之以圖案化的裝飾構成。其綫描清圓細勁，吞吐沉着；賦色寧謐閑靜，有淡雅晶瑩之感。他的畫風，對清末"海派"的畫家影響頗大。

除卷軸畫之外，陳洪綬還熱心與民間刻工合作，從事木刻版畫的創作。中國木刻版畫的歷史，雖濫觴於唐代，但直到元代以前，發展緩慢，成就甚微。明代市民文藝浪潮的湧起，促使版畫藝術獲得長足的發展，成爲版畫史上的一個黃金時期。適應通俗文學的普及需要，出版商們爲了吸引讀者，招徠顧客，不惜重金聘請名家繪稿，名工鐫刻，爲小說、戲曲作插圖，推動了版畫藝術整體水平的大幅度提高，由此而形成了多種版畫流派，如"徽派"、"武林派"、"金陵派"等，各擅勝場。同時，一些文人畫家和官僚士大夫也紛紛加入到版畫創作的隊伍中來，除陳洪綬等直接參與小說、戲曲的插圖之外，也有借用版畫的形式製作畫譜或箋譜、墨譜的。這一方面反映了文人作畫的俗化，另一方面也促成了版畫的雅化，對於版畫的發展是有利的。其中，小說、戲曲，如《西廂記》、《金瓶梅》、《牡丹亭》、《水滸傳》等，均有精美的插圖，有時一部書有好幾種不同版本的插圖，從中可以窺見圖書出版業中商品競爭的意識，帶動了版畫插圖的爭奇鬥勝、精益求精。畫譜是一種獨立的美術欣賞品，同時又具有美術教材的示範作用。如顧炳摹輯的《顧氏畫譜》、黃鳳池等摹輯的《集雅齋畫譜》等，將歷史上或同時代一些著名畫家的作品翻刻印行，在沒有照相翻版的印刷條件下，不失爲保存並傳播繪畫藝術的一種大眾化形式。在畫譜中，胡正言經營的《十竹齋書畫譜》、《十竹齋箋譜》運用"餖版"、"拱花"等手法套色水印，使得版畫不僅僅作爲複製的傳播媒介，而且具備了自身的藝術特色。除"十竹齋"之外，還有吳發祥的《蘿軒變古箋譜》、程大約的《墨苑》、方于魯的《墨譜》等，均爲"幽人韻士之癖好"的版畫圖譜。同樣作爲非卷軸畫，而且同樣發源於非文人階層，版畫藝術雅賞共賞、百花齊放的繁榮局面，與壁畫藝術的急劇衰退形成鮮明的對照，足以說明不同畫種在新的歷史條件下的不同境遇。

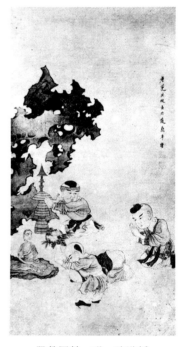

嬰戲圖軸　明　陳洪綬

三

清王朝以滿族定鼎北京，成爲繼元朝以後又一個統治全國的少數民族政權。但清政府在政治、經濟、文化各方面均承襲漢族制度，與明代無異，因此，繪畫史的發展亦沿着明代既有的方向獲得進一步的普及和深化。

清初的繪畫，基本上恪守董其昌"南北宗"論的導向，但因對改朝換代的大動蕩的不同態度，具體表現爲兩大不同的取向：以"四高僧"爲代表的"野逸派"，和以"四王吳惲"爲代表的"正統派"。

所謂"四高僧"，是指弘仁、髡殘、八大山人和石濤四位僧人畫家，作爲明末遺民，入清後滿懷國破家亡的悲憤，不願與統治者相合作，而以詩文書畫爲寄托。他們的繪畫，都有深厚的傳統功力，同時又不爲傳統所束縛，具有強烈的個性，在當時和後世產生了廣泛而深遠的影響。

弘仁擅畫山水，學元代倪瓚筆法，但結構稍趨繁密，氣勢雄偉，化平遠爲深遠、高遠，又出於倪法之外。所作渴墨鬆秀，氣韻荒寒，不假其虛，鉤綫細謹，皴紋較少，而渲染輕

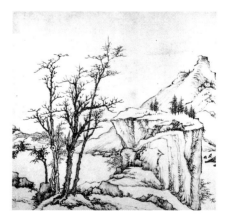

山水册（之一）　清　弘仁

淡,有一種水晶琉璃般的透明性,顯得高潔、晶瑩,迥出塵寰。題材多取自黃山真景,重在表現對象的內在精神。以弘仁爲首,當時安徽黃山一帶畫家雲集,美術史上稱爲"新安派",此外還有"宣城派"、"姑熟派"等,畫風上相互影響,皆以渴墨鬆秀、氣韻荒寒爲特色。代表畫家有蕭雲從、查士標、汪之端、梅清、程邃、戴本孝等。

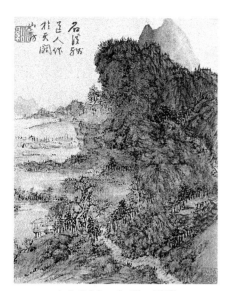

山水册(之一) 清 髡殘

髡殘的山水繼承黃公望、王蒙豪邁茂密的一路,筆墨蒼茫沉鬱,風格雄奇磊落,尤其注重總體結構的把握,即使小品册頁,也是山巒重疊,雲壑幽深。鈎皴點染,富於凝重渾穆的質感,而虛實映帶,層次深厚,與弘仁的透明晶瑩、不假其虛恰成映照。

髡殘長期生活在南京,而當時的南京繪事之盛不下安徽黃山。如與髡殘並稱"二谿"的程正揆(髡殘號石谿,程號清谿道人),雖因出仕清廷在氣節上遭人非議,但其繪畫作風實與"野逸派"相爲脈拍。至於被推爲"金陵八家"之首的龔賢,其成就志節均不在"四高僧"之下,其畫法以董源、巨然爲宗,以積墨點染法爲特徵,沉雄深厚中有清淡秀逸之趣,個性面貌異常鮮明。"金陵八家"並沒有統一的指稱,在畫風上也沒有統一的基調,而且,除龔賢外其餘各家均爲職業畫工,不屬於董其昌所倡導的"南宗"範疇⑨。上述畫家外,張風的山水、人物,特立獨行,亦濃於野逸的個性。

八大山人是明朝宗室,明亡後遁入空門,將家國之痛一一寄情於筆墨之中。他的書畫題跋,常將"八大"、"山人"分別連綴,乍看之下,像是"哭之"、"笑之",由此可以窺見其哭笑不得的內心隱痛。他擅長山水,尤工花鳥。山水畫深受董其昌的影響,顯得特別滋潤而明潔。但不同的是,董其昌以嚴整的結構和淡泊的筆墨得滋潤明潔;八大所作,卻是山河破碎,荒涼空曠,蕭條寂寞,無可奈何,滋潤明潔中凝聚着一種沉靜的氛圍。他的花鳥畫,作爲"無聊哭笑漫流傳"的渲泄,與山水畫涵有同等的傷感。他常常描繪的題材有荷花魚鳥、蘆雁汀鳧、芭蕉松石等,其浩蕩清空的境界、怪誕誇張的形象、奇特冷峻的表情,是被扭曲的心靈的真實寫照;他所畫的禽鳥,眼睛很大,黑而圓的眼珠倔強地頂在眼圈的上角,噴射出仇恨的火焰,雖然餓得祇剩下骨頭,但一種堅韌不拔之氣冷冷地逼人心目。論他的筆墨,主要是從林良、徐渭中脫胎而來,但把林、徐的刻露、奔放、狂肆凝凍在點滴如冰的蒼涼、悲愴和含蓄之中,顯得圓渾、蘊藉。筆墨習性的這一改換,標誌着水墨大寫意花鳥畫真正進入了文人畫的審美範疇。因此,儘管這一畫派的開創者是徐渭,其最高成就的代表卻是八大山人。

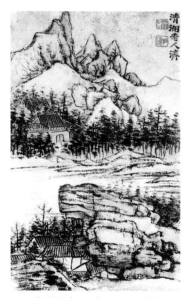

書畫册(之一) 清 石濤

石濤也是明朝宗室,但因明亡時尚年幼,所以家國之痛在他心靈上的創傷並不像八大那樣強烈。一生足迹遍天下,"搜盡奇峰打草稿",山水之外,兼工花卉,偶作人物;創作之外,在理論上也有重大貢獻,所撰《苦瓜和尚畫語錄》,針對當時畫壇的摹古傾向,大力提倡深入生活,對傳統則認爲應"借古以開今",而不能"泥古而不化"。他的筆墨風采以淋漓灑脫、清健樸茂爲特色,放縱而有氣勢,酣暢而才情橫溢。章法結構千變萬化,出奇無窮;小幅册頁,精彩紛呈,長軸巨障,則或有渙散窘迫。這與髡殘的大章法正好形成對照。他的花卉畫與八大山人同屬水墨大寫意的風格,但所追求的是天真爛漫的熱情氛圍、豐腴俊爽的筆墨、清新奔放的才華,絕不企求孤僻冷漠的情調。雖有時不免牢騷抑鬱,但絕對沒有八大山人的幻滅心境。

除上述畫家外,山西的傅山、江西的羅牧、雲南的擔當等,也屬於野逸的派系,各有不同的藝術創造。

所謂"四王吳惲",是指王時敏、王鑑、王翬、王原祁、吳歷、惲壽平,合稱"清初六家"。"六家"中,王時敏、王鑑、王原祁屬於"婁東派",王翬屬於"虞山派",惲壽平則別開"武進派",各有傳人。他們的繪畫同樣克承董其昌的路數,而更注意於圖式構成的傳統性,與"四高僧"注重於筆墨表現的個性特點同源異流,交相輝映。尤其是"四王",在傳統圖式方面所投下的集大成功力,更爲一般人所難以企及。因此,深受統治者的青睞,影響及於宮廷內外,直至乾嘉前後,還有"後四王"、"小四王"等繼其餘緒。

近百年來,研究者每將"正統派"作爲"保守派",而將"野逸派"作爲"革新派",褒揚"四僧"貶抑"四王"。其實,這並不符合繪畫史的事實。從繪畫本體發展的角度來

看，二者所作出的貢獻方面不同，價值卻是同等的。

"清初六家"中，王時敏是一位領袖式的人物，其餘五家，有的是他的朋友，有的是他的學生，有的則是他的子孫，而他本人則是董其昌的朋友，在藝術思想上完全接受"南北宗"論的觀點，以董源、巨然、"元四家"，尤其是黃公望爲正宗圖式，要求"與古人神韻自然湊泊"，"血脈貫通"，"奪其神髓"，"重開生面"。這與石濤"借古以開今"的思想實際上是相一致的。所作結構嚴整穩健，作風渾成雍容。

王鑑也是董其昌的朋友，畫法精詣，早年圓熟，晚年轉向尖刻，於"南宗"之外，對"北宗"一路也偶有涉及。董其昌之後，他與王時敏是"南宗"、"正脈"的最重要倡導者，並熱心提携晚進，循循善誘，當時分別推爲"後學津梁"（王鑑）、畫苑領袖"（王時敏）。

王翬是王時敏、王鑑的學生，在學習傳統方面所投下的功力在"六家"中首屈一指。而且，他對於傳統的師承，範圍相當廣泛，不僅對"南宗"諸家鍥而不捨，對"北宗"的作品也能兼收並蓄。曾提出："以元人筆墨，運宋人丘壑，而澤以唐人氣韻，乃爲大成。"所以深受王時敏、王鑑等的器重賞識，被認爲是"五百年來，一人而已"。所作風格清麗，氣格則稍嫌狹小。康熙間奉詔畫《南巡圖》，名聲愈隆，其群從弟子有楊晉等。

王原祁是王時敏的孫子，以學習黃公望作爲畢生的追求目標，有"熟而不甜，生而不澀，淡而彌厚，實而彌清"之勝，尤以筆力的渾厚著稱，乾筆重墨，毛辣散樸，被認爲是"筆底金剛杵"。布局則以小石積成大山，龍脈起伏，個人風格很強。他於康熙時中進士，供奉內廷，對宮廷山水畫的創作産生一定影響。群從弟子中則以黃鼎成就最著，論者以爲可與"六家"相埒。

吳歷也是王時敏的學生，曾入天主教會，畫法一度受西洋影響，取景注重真實感，用筆賦色比較清新。晚年沉潛於傳統，於王蒙心印最深，枯筆皴擦，極蒼老之致。

惲壽平初工山水，與王翬相友善，自以爲難以超越，遂改畫花卉，天下獨步。其實，他的山水畫成就決不在王翬之下，尤其是對於逸品的理解，堪稱倪瓚之後無出其右，所作淡然天真，脫盡縱橫習氣。他的花卉畫，自稱宗法北宋徐崇嗣的"沒骨法"，其實是通過寫生的實踐又參考同時代王武等畫家的作風創造出來的，工細清麗的情調，開創了宋、元、明以來所沒有過的風格，工細而不萎靡板刻，清麗中流露出秀逸俊爽的書卷氣息，脫盡院體的富貴氣、匠氣和脂粉俗氣，是繼陳洪綬之後又一種屬於文人畫範疇的工筆設色畫體，一時風靡畫壇，被尊爲"寫生正派"，後來宮廷侍臣中的蔣廷錫、鄒一桂等均受其影響，但淪於拘謹僵化，無復大雅。

清代中期的畫壇，逐漸開始偏離董其昌的導向。尤其是宮廷"中西合璧"畫法的風行和"揚州畫派"對水墨花鳥的好尚，更從"南北宗"論幡然改圖，別張異軍。

清代亦無翰林圖畫院的建制，卻在如意館和造辦處網羅了大批畫工。又由於康熙、乾隆個人的喜愛和提倡，宗室和侍臣中也不乏繪畫的高手。因此，當時宮廷繪畫的創作，明顯不同於前代的一個特點是文人畫，主要是"四王"一系的"南宗"山水畫與衆工之作並行不悖。而衆工之作中，除傳統的工筆設色畫派日趨僵化外，明顯不同於前代的又一個特點是西洋畫法的滲入。

公元 1715 年，意大利傳教士郎世寧來華，後入宮廷任御用畫師，主要創作活動在乾隆年間，爲帝皇后妃畫了不少肖像，以及朝廷的各種政治或節慶活動。所作有油畫，也有"中西合璧"的作品，其特點是用中國的筆墨紙絹運西洋的素描造型方法，對形象的刻畫能逼真入微，由於這類作品具有"新聞攝影"的紀實作用，相比於傳統繪畫，顯然更適合於表現上述題材，因此深受統治者的青睞。除郎世寧外，當時供職內廷的西方傳教士畫家還有艾啟蒙、王致誠、安德義等，所畫作風與郎氏相近。而因帝王的提倡，中國畫家中如焦秉貞等亦受影響。但由於他們的創作，雖然有寫實逼真的長處，卻缺乏生動的神情韻致，更談不上筆墨的趣味，所以，譽之者推爲"中西合璧"，詆之者卻斥爲"雖工亦匠"，影響僅局限於康乾時期和宮廷之中，嗣後便遭夭折。

關天培像（局部）　清　無款

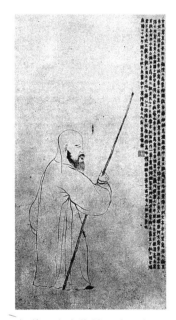

無款　自畫像軸　清　金農

　　西洋畫法的傳入，雖然早在明代"波臣派"的肖像畫中有所反映。但由於當時的實踐規模不大，又是在職業肖像畫工的小範圍之內，所以，這一現象並未引起人們足夠的重視，甚至反而給人以新奇之感。然而，康乾時期，西方傳教士和商人在中國的活動更趨頻繁，西洋畫法的傳播規模也進一步擴大，竟至進入宮廷得到皇家的支持。這就不能不引發大批文人士夫強烈的抵觸情緒。從中外美術交流的角度來分析，儘管在漢、唐、元等歷史時期，中國美術文化曾多次受到外來文化的衝擊和滋養，但所有這些外來文化，在地域上大都局限於中亞、西亞一帶，在性質上大都屬於游牧民族文化和宗教文化，所以，其結果無不被漢族的傳統文化所同化。然而，明清時期的外來文化，則是歐洲文藝復興運動的成果，作爲側重於數理科學精神的文化，它殊難爲側重於思辯玄學精神的傳統文化所認同。這就使得包括繪畫在內的整個中國文化，真正面臨了嚴峻的抉擇。雖然，"中西合璧"的畫派夭折了，但它畢竟對傳統繪畫如何進入近、現代的問題，作出了有意義的思考。而宮廷之外，民間的肖像寫真，尤其是祖宗像，包括木版年畫的創作仍不乏參用西法的，這又不是簡單的"雖工亦匠"一句話所能予以否定的了。

　　乾隆年間，揚州作爲商業經濟的中心盛極一時。適應商賈和市民階層的審美需求，來此鬻藝的畫家雲集，一時有"揚州畫派"之目，其中，尤以"揚州八怪"的名聲最著。但"八怪"究屬哪八人？説法不一，一般以金農、李鱓、鄭燮、李方膺、汪士慎、黄慎、高翔、羅聘爲準；此外也有將華嵒、高鳳翰、閔貞、邊壽民等列入的[⑩]。"揚州畫派"諸家或爲仕途失意的文人，或爲不應科舉的處士，即使出身於職業畫師，也以文人的面目出現。因此，在他們的思想中，較少"正統"的包袱，而多表現爲不滿社會弊端、關注人生現實的民主傾向。他們的繪畫創作，不以山水爲專攻，而將主要的精力投入到花鳥、人物之中；不以傳統的集大成爲目標，而以異端的精神鋭意革新。就具體畫家而論，金農的花卉、人物，形象拙樸，筆墨凝重，風格高古。華嵒的人物、山水、花鳥，用小寫意畫法，筆致鬆秀，設色輕淡明淨，格調清新俊逸。而黄慎、李鱓、鄭燮、李方膺、羅聘等的花鳥、人物，則筆墨狂縱，氣息寒酸，比之明代吳派畫家，更具後文人畫的典型性，強烈的憤世嫉俗、自鳴清高與強烈的商品化、世俗化追求，構成奇特的對比和矛盾的結合。

　　清代後期，嘉道間的畫壇相對寂寞。改琦、費丹旭均以仕女擅長，兼能寫真，出唐寅、仇英水墨清淡一路，但對人物內心的刻劃更加細膩，一時淺斟低唱，風靡士林。張崟、顧鶴慶、戴熙、奚岡、黄易、湯貽汾等，承"正統派"山水之餘韻而另闢蹊徑，稍加變易，尤以張崟的"京江派"影響較大，但終究無法挽回整個山水畫的衰頹局面。至晚清畫壇，以上海爲中心的"海派"繪畫蔚然勃興，成爲中國古代繪畫史的最後光環。

　　"海派"繪畫雖亦與商品經濟相關，但卻不同於"揚州畫派"。它崛起於國際性的商貿都會，所以在傳統的基礎上較多地借鑑了西洋畫的造型、色彩諸要素，有別於儒商觀念支配下對文人水墨寫意傳統的變易。因此，其市民的氣息更爲濃鬱，以近、現代意義上的雅俗共賞形態，成爲中國畫商品化樣式的最佳選擇。"海派"繪畫，以花鳥爲大宗，人物的成就亦不凡。代表畫家趙之謙、任熊、任頤、吳昌碩等。大體而論，二任比較注重作品的"繪畫性，"所以花鳥、人物兼工；趙、吳則比較注重作品的金石書法趣味，所以以花木爲專攻。

　　任熊的畫法學自陳洪綬，但綫描堅硬，賦色華麗，已與陳的平淡、高古相異。任頤是任熊的學生，所作以陳洪綬爲根底，進而對前人的傳統廣取博蓄，還專門學過鉛筆素描，具有扎實的寫生造型能力。中西貫通的繪畫素養、超穎敏悟的稟賦天才和勤奮不懈的創作實踐，使他成爲晚清畫壇最傑出畫家之一，尤其是人物畫的成就，更爲常人所難以企及。論取材，既有歷史神話故實，又有現實的風俗民情，肖像寫生的精妙前無古人；論技法形式，既有工筆重彩，又有水墨寫意，最多的則爲兼工帶寫，或鈎勒，或没骨，綫描多變，筆法爽利，構圖飽滿，色彩響亮。他的花鳥畫，早期學陳洪綬雙鈎，後受華嵒小寫意影響，漸次形成清新俊麗的個人風貌，特好濕筆點染，富於生命的律動。

　　趙之謙、吳昌碩均工篆刻、書法，故多以金石刀筆的意味入畫，筆勢淳厚，色彩濃艷，

花茂葉盛,絢麗堂皇。尤以吳昌碩筆力的老辣雄健,氣格的壯拔博大,開創一代新風,對近、現代花鳥畫的影響極大。從來的寫意花卉,大多鍾情於水墨世界,作爲孤芳自賞、超塵脫俗的精神陰影,而從吳昌碩開始,則大膽地引進了重彩,而且使用了進口的西洋紅顏料,給人以特殊而強烈的審美感受。這種審美感受,既是傳統的、士大夫的,又是近代的、市民階層的。作爲傳統繪畫向近、現代的轉軌,吳昌碩正是最典型的代表。

除二任、趙吳外,"海派"畫家中虛谷的冷雋、蒲華的率真、任薰的修飾等等,均體認了傳統繪畫向近、現代轉軌的大勢所趨和不同創造。而與"海派"同時,嶺南居巢、居廉的花鳥,審美的追求與之相同,但表現上更加細膩工麗,開嗣後的"嶺南畫派"之先河。

如上所述卷軸畫的發展動向,實際上反映了繪畫藝術越來越成爲全社會的廣泛需求。而版畫作爲大衆傳播的技術手段,因此亦在明代既有成就的基礎上呈現出向各方面普遍發展的趨勢。除小説、戲曲插圖、畫譜外,還盛行方志、傳記插圖和民間年畫,甚至出現了爲統治者服務的宮廷殿版畫;包括傳統的石刻綫畫,也在此時被賦予"版畫"的性質,成爲傳拓的底本。其中,成就較突出的有畫譜中的《芥子園畫傳》,吸收"十竹齋"水印木刻的傳統技術又加以發展,在繪、刻、印三方面均達到卓越成就,尤其作爲技法教材來看,因編輯水平的系統性,影響之廣泛、深遠,迄今而不衰。民間年畫中的天津楊柳青細膩典雅,涵有宮廷繪畫和文人畫的影響,蘇州桃花塢則拙樸天真,更多民間美術的本色,也有受到西洋畫影響的。年畫的取材,以戲文故事最爲多見,積極、樂觀、開朗的情調,反映了人民群衆的生活願望。殿版畫作爲宮廷美術的一種新形式,所追求的是刻意求工的紀實作風,這一方面受到西方銅版畫的影響,另一方面也是王家的審美趣味及王室所擁有的充分的物質條件使然。殿版畫的發展與宮廷繪畫相同步,極盛於康乾時期,嘉慶以後式微。清末後,石印法發明,傳統版畫藝術作爲大衆傳播的媒介,便在現代科技的衝擊下結束了它的歷史使命。

一九九四年六月於毗廬精舍

(作者爲上海大學美術學院教授)

注釋:
① 趙孟頫《松雪齋全集》卷五《自警》有云:"齒豁童頭六十三,一生事事總堪慚;唯餘筆硯情猶在,留與人間作笑談。"
② 張丑《清河書畫舫》酉集載趙孟頫《自跋畫卷》云:"作畫貴有古意,若無古意,雖工無益。今人但知用筆纖細,傅色濃艷,便自謂能手。殊不知古意既虧,百病橫生,豈可觀也。吾所作畫,似乎簡率,然識者知其近古,故以爲佳。"這一段話,主要是針對畫工畫而發的。《唐六如畫譜》記:"趙子昂問錢舜舉曰:'如何是士夫畫?'錢舜舉曰:'隸家畫也。'子昂曰:'然觀之王維、李成、徐熙、李伯時,皆士夫之高尚者,所畫蓋與物傳神,盡其妙也。近世作士夫畫者,所謬甚矣!'"這一段話,主要是針對文人畫而發的。吳昇《大觀錄》卷十六載趙孟頫《自題雙松平遠圖》云:"僕自幼小學書之餘,時時戲弄小筆,然於山水獨不能工。蓋自唐以來,如王右丞、李將軍、鄭廣文諸公奇絶之迹不能一二見,至五代荆(浩)、關(仝)、董(源)、范(寬)輩,皆與近世筆意遼絶。僕所作者,雖未敢與古人比,然視近世畫手,則自謂少異耳。"這一段話,主要是針對南宋院體而發的,並表明了他在山水畫方面對於"古意"的取法準則。
③ 龔開《駿骨圖》、任仁發《二馬圖》均有畫家本人的詩文題跋,借題發揮,自抒胸臆,不錄。趙孟頫畫馬,則有方回《桐江續集》卷二十八《爲徐正題趙子昂所畫二馬》詩揭其寓意,詩云:"相馬有伯樂,畫馬有伯時。伯樂永已矣,伯時猶見之。長林之下無茂草,此馬得天半飽饑。一匹背樹似揩癢,一匹乾枯首羸垂。趙子作此必有意,志士失職心傷悲。"
④ 趙孟頫《松雪齋全集》卷四《至元壬辰由集賢出知濟南暫還吳興賦詩書懷》有云:"多病相如已倦游,思歸張翰況逢秋。鱸魚蓴菜俱無恙,鴻雁稻粱非所求。空有丹心依魏闕,又攜十口過齊州。閑身卻

羨沙頭鷺，飛去飛來百自由。"諸如此類的詩文，在《松雪齋全集》中屢見不鮮，正可與其高士圖的創作相爲參看。

⑤ 如趙孟頫自題《秀石疏林圖》有云："石如飛白木如籀，寫竹還於八法通；若也有人能會此，方知書畫本來同。"徐顯《稗史集傳》記柯九思"嘗自謂：'寫幹用篆法，枝用草書法，寫葉用八分，或用魯公撇筆法，木石用金釵股、屋漏痕之遺意。'"雖然，唐張彥遠《歷代名畫記》等已有"書畫同源"之論，但作爲實踐的自覺運用，當以元人寫竹爲嚆矢。

⑥ 如《唐伯虎全集·補遺》有云："書畫詩文總不工，偶然生計寓其中；肯嫌斗粟囊錢少，也濟先生一日窮。""青衫白髮老痴頑，筆硯生涯苦食艱；湖上水田人不要，誰來買我畫中山。""荒村風雨雜鳴雞，燎釜朝廚愧老妻；謀寫一枝新竹賣，市中筍價賤如泥。"又《唐伯虎軼事》卷二引《堯山堂外紀》記唐寅另一詩云："不煉金丹不坐禪，不爲商賈不耕田；閑來寫幅青山賣，不使人間造孽錢。"

⑦ 沈顥《畫麈》沿承董其昌"南北宗"論的觀點評價明代畫家，認爲"北宗""至戴文進、吳小仙、張平山輩，日就野狐，衣鉢塵土。"

⑧ 我曾多次指出，中國山水畫的審美境界大致可一分爲三：宋人側重物境美，以丘壑爲勝；元人側重心境美，以人品爲尚；以董其昌爲代表，嗣後"四僧"、"四王"繼之的"南宗"畫家則重筆墨美，故以傳統爲宗。在宋元山水畫中，對於筆墨美的錘煉當然也取得了相當卓著的成就，但他們的筆墨，分別是爲"寫實"或"寫意"服務的，係作爲客體化或主體化意義上的筆墨；而明清人的山水畫，其筆墨係作爲一種純粹獨立的形式語言，具有本體化的意義和價值。

⑨ 流行的説法，據張庚《國朝畫徵錄》，以龔賢爲首，另含樊圻、高岑、鄒喆、吳宏、葉欣、胡慥、謝蓀。乾隆《上元縣誌》和嘉慶《江寧府誌》則均據周亮工品題，稱陳卓、吳宏、樊圻、鄒喆、蔡澤、李又李、武丹和高岑爲八家。

⑩ 汪鋆《揚州畫苑録》僅略舉李鱓、李葂等；凌霞《天隱堂集》列舉鄭燮、金農、高鳳翰、李鱓、李方膺、黃慎、邊壽民、楊法；李玉棻《甌鉢羅室書畫過目考》列舉羅聘、李方膺、李鱓、金農、黃慎、鄭燮、高翔、汪士慎；葛嗣肜《愛日吟廬書畫補録》略舉金農、鄭燮、華嵒等；黃賓虹《古畫徵》列舉李方膺、汪士慎、高翔、邊壽民、鄭燮、李鱓、陳撰、羅聘；陳師曾《中國繪畫史》列舉金農、羅聘、鄭燮、閔貞、李方膺、汪士慎、黃慎、李鱓。以李玉棻説影響較大。

圖 版 目 錄

清　代

圖　版

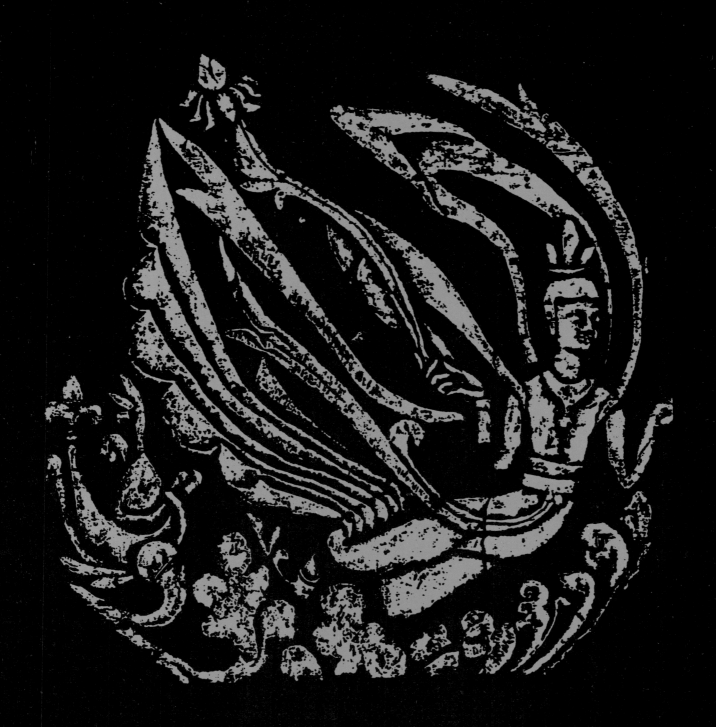

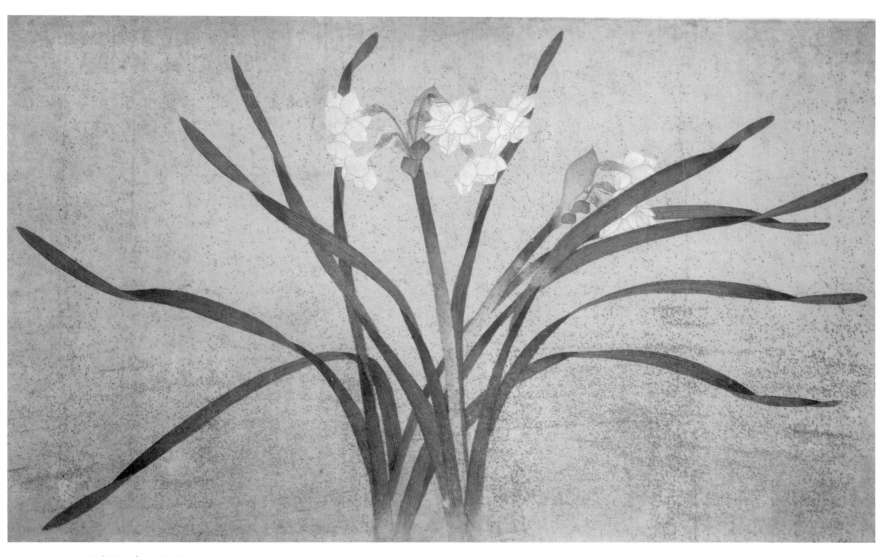

1　八花圖卷（部份）　錢選

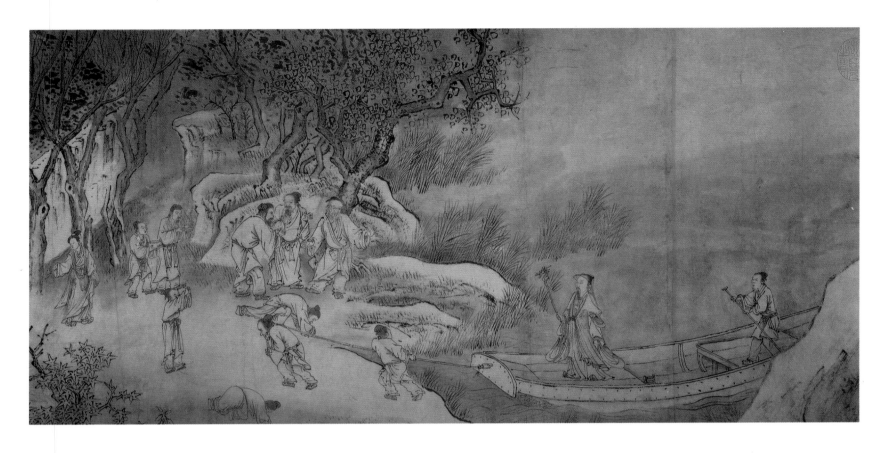

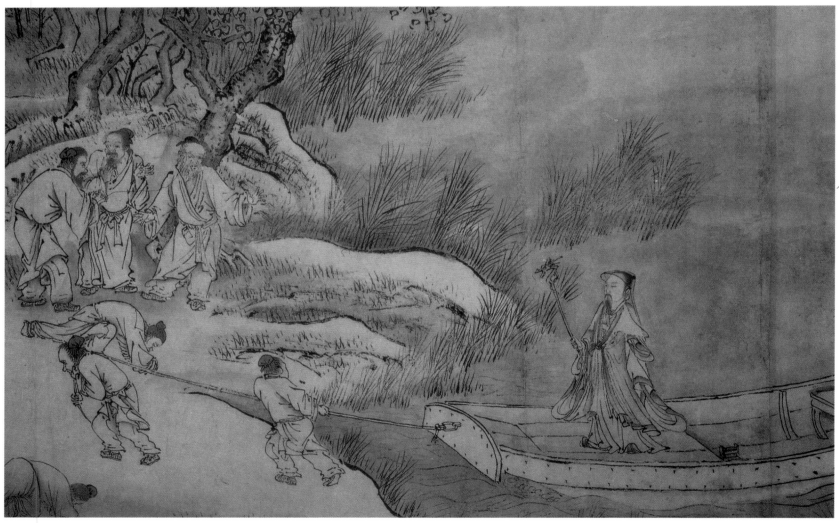

2 歸莊圖卷(部份) 何澄

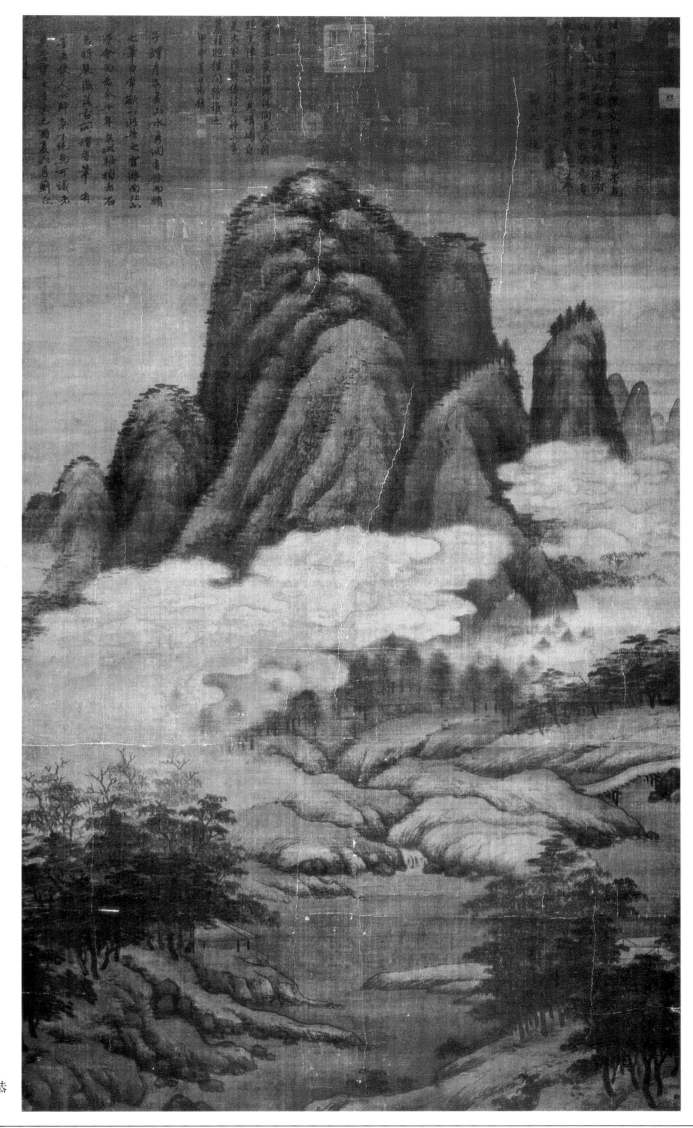

3　雲橫秀嶺圖軸　高克恭

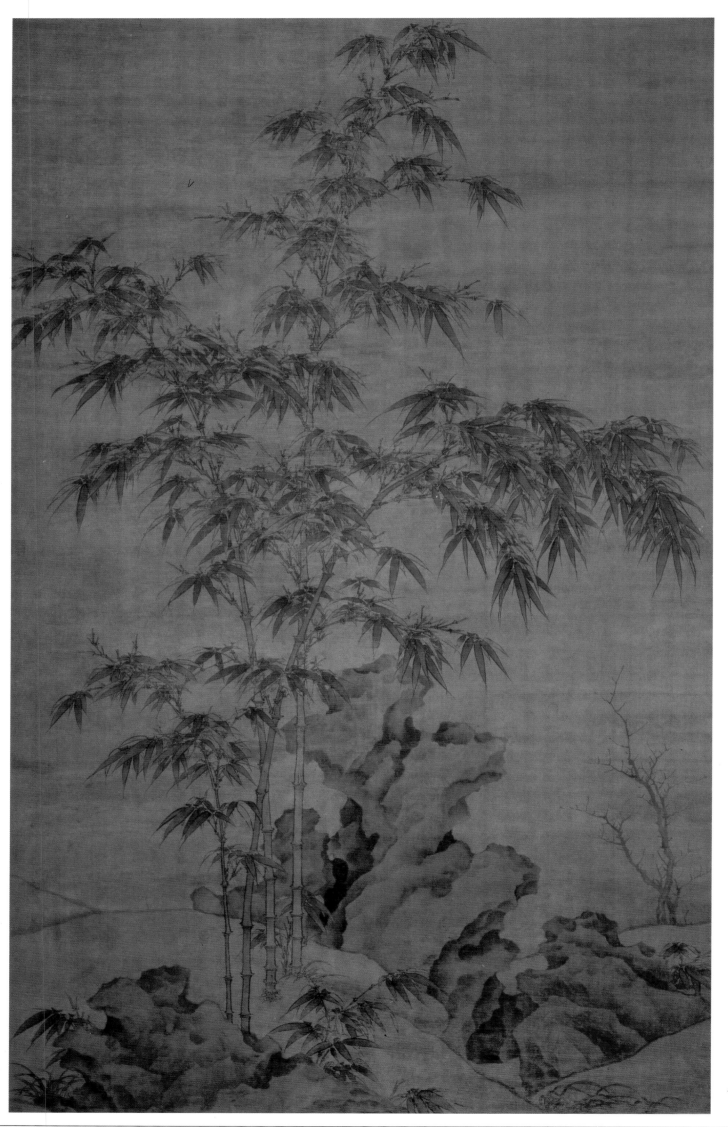

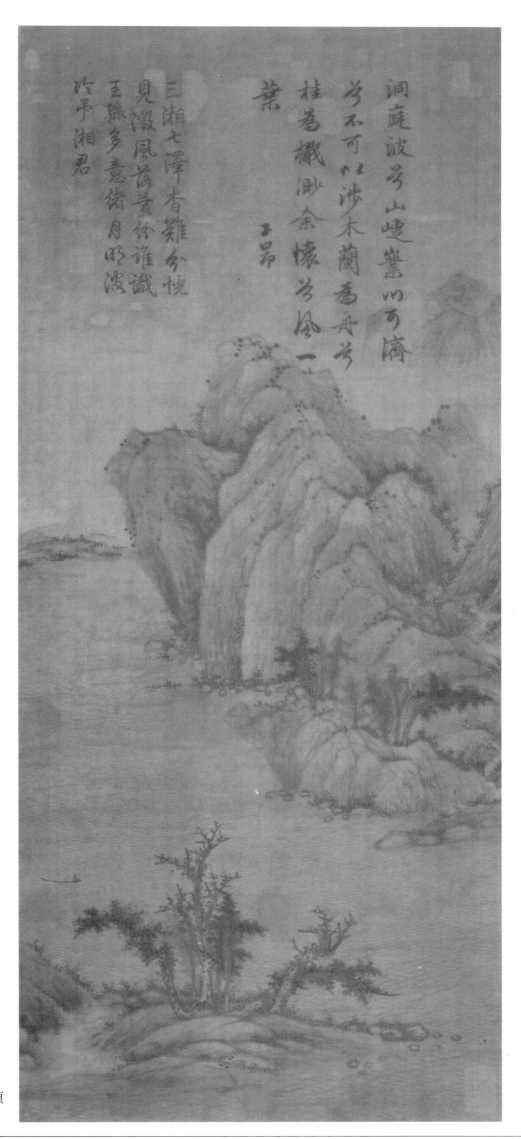

洞庭波兮山崒嵲
兮不可以涉木蘭為舟兮
桂為檝渺余懷兮余一
葉
　　　　王昂

三湘七澤杳難分恍
見瀲灔芙蓉紛誰識
王孫多意緒月明波
吟乎湘君

5　洞庭東山圖軸　趙孟頫

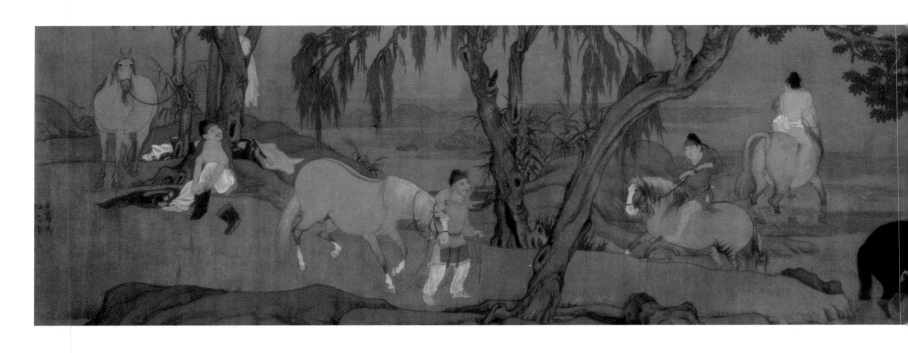

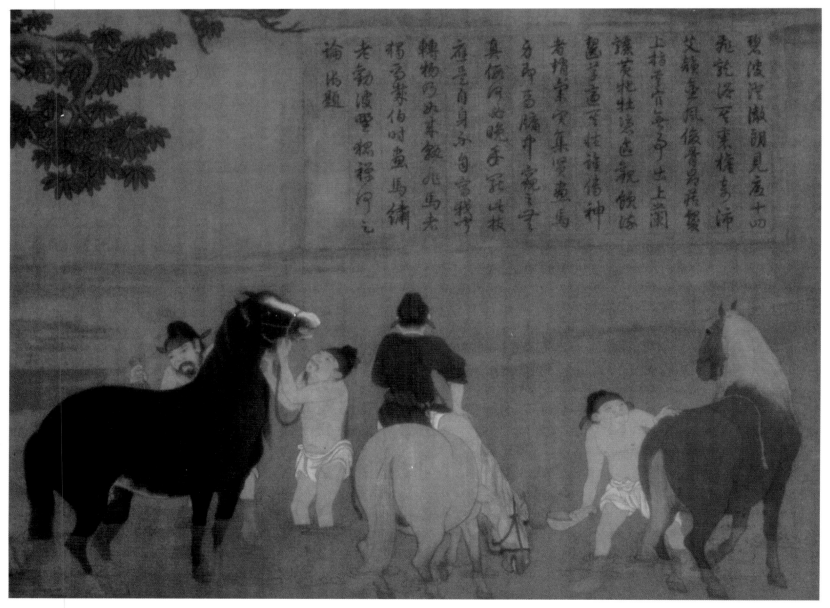

6　浴馬圖卷（附局部）　趙孟頫

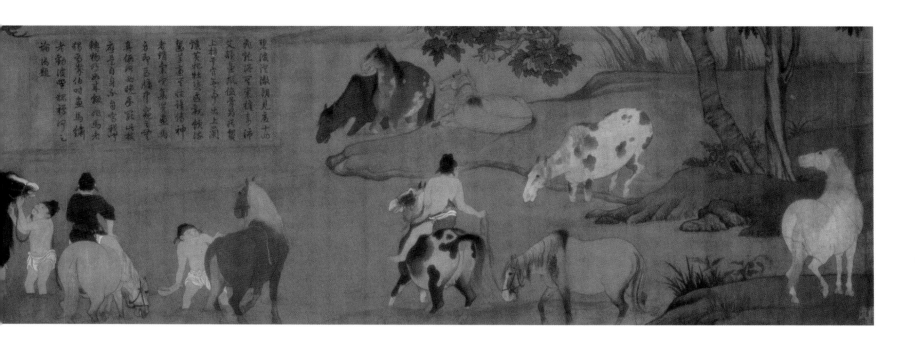

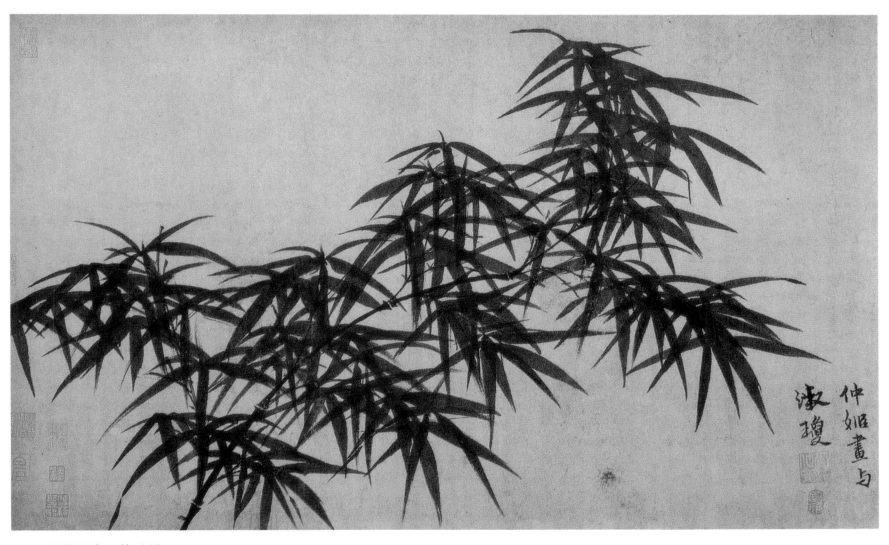

7　墨竹圖卷　管道昇

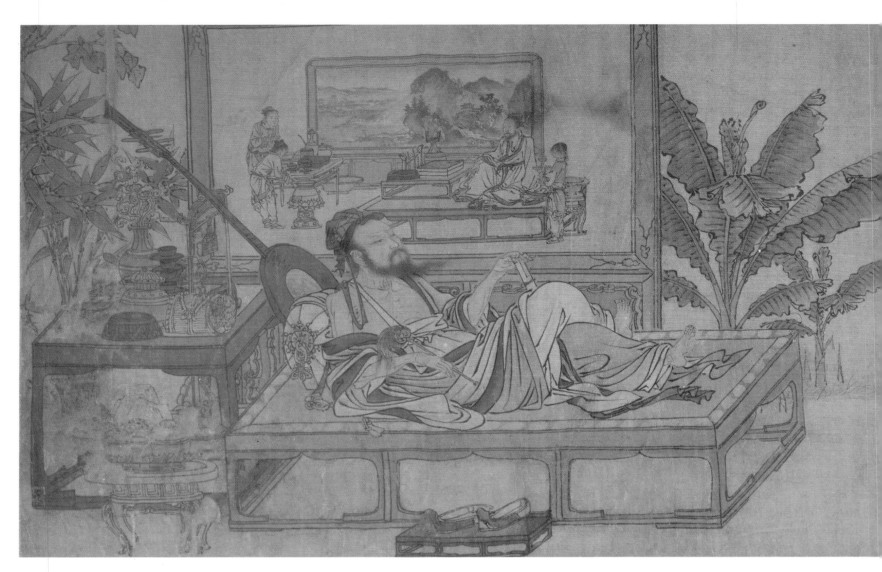

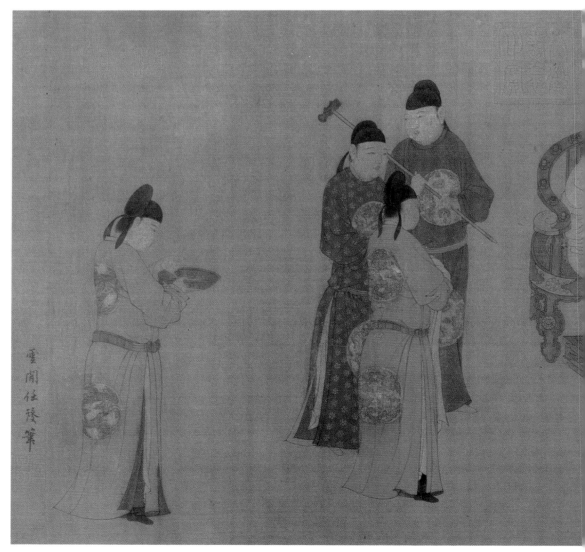

9　張果見明皇圖卷　任仁發

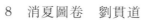

8　消夏圖卷　劉貫道

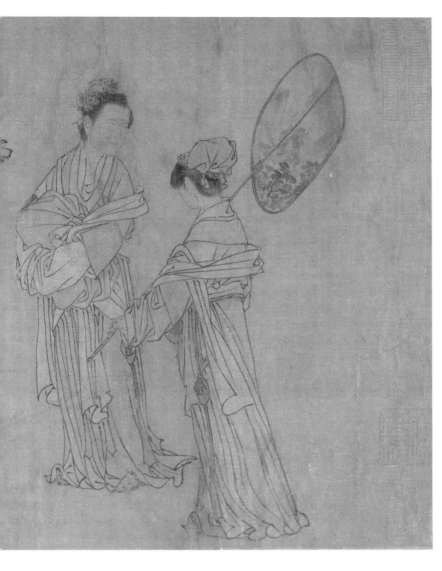

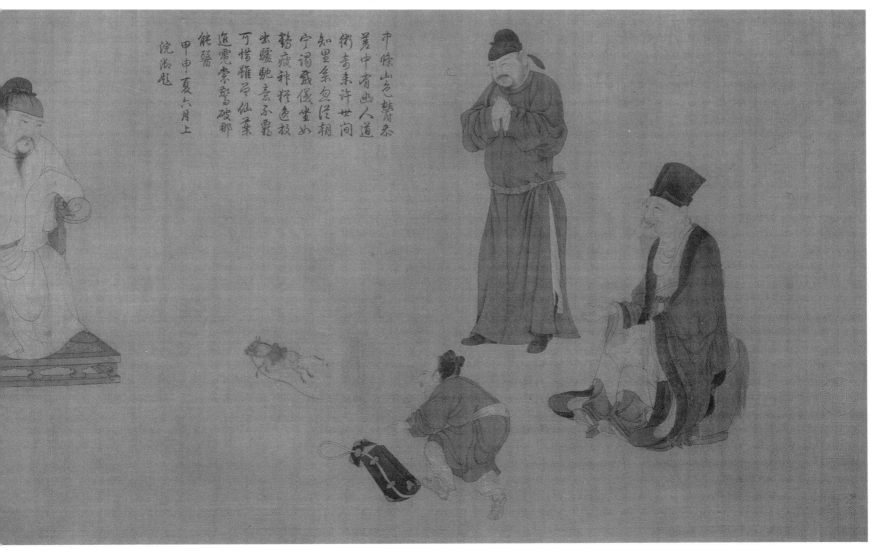

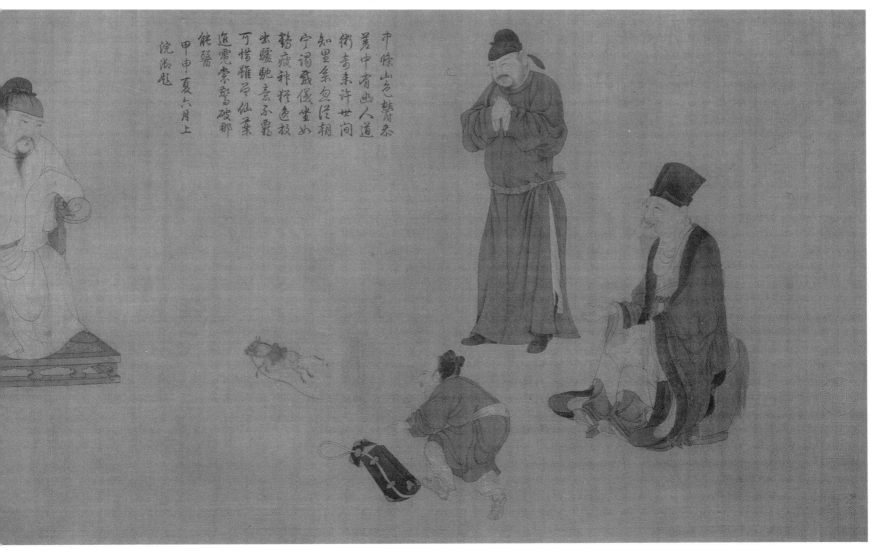

巾除山危髯碬泰
羌中有出人道
卻奇求許世間
知里糸忽浮胡
宁謂盛儀坐如
翳疫神释逸校
出驪馳玄不霖
可惜雖号仙苤葉
遠霓索弩破那
能醫
甲申夏六月上
院尚题

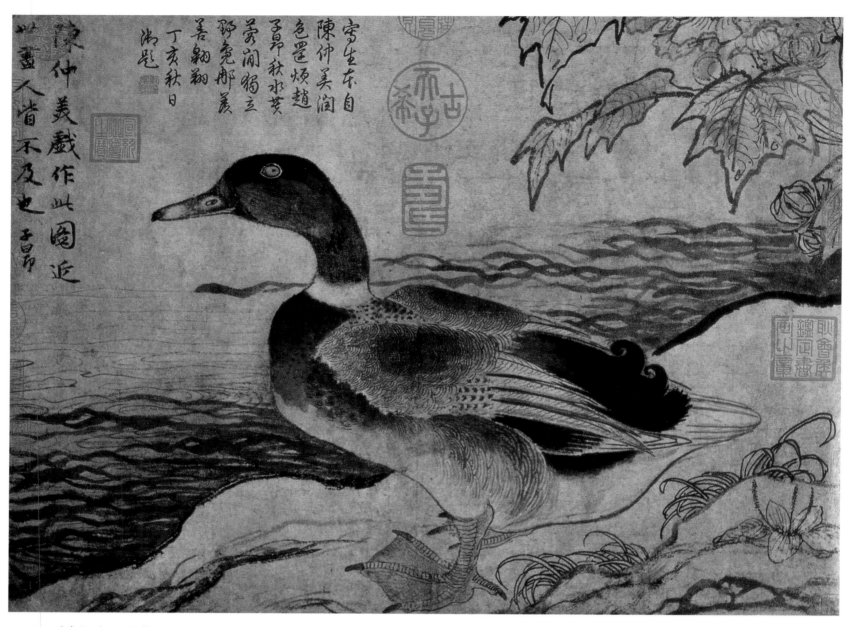

此畫人皆不及也　子昂

陳仲美戲作此圖近

寔生東自
陳仲美潤
危置煩趙
子昂秋水荒
荒閒獨立
野鬼邢羡
善翱翔
丁亥秋日
御題

10　溪鳧圖卷　陳琳

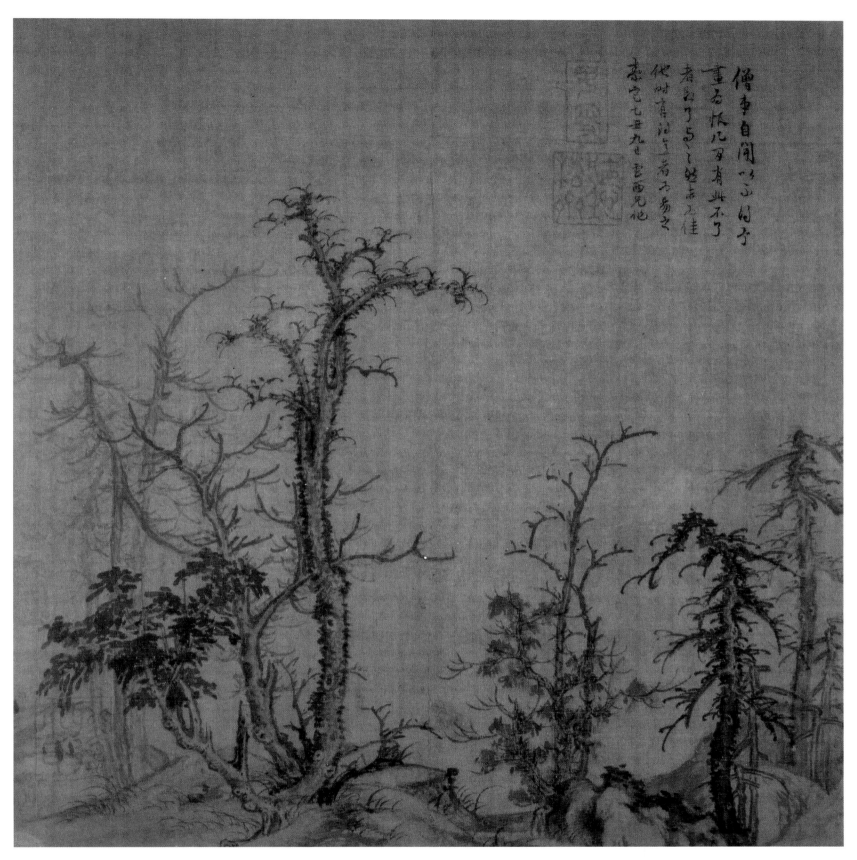

11　寒林圖軸　曹知白

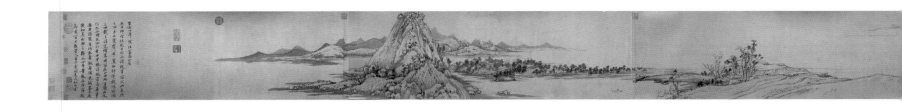

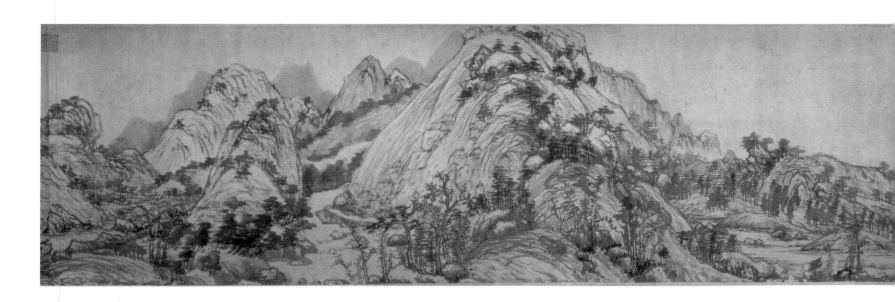

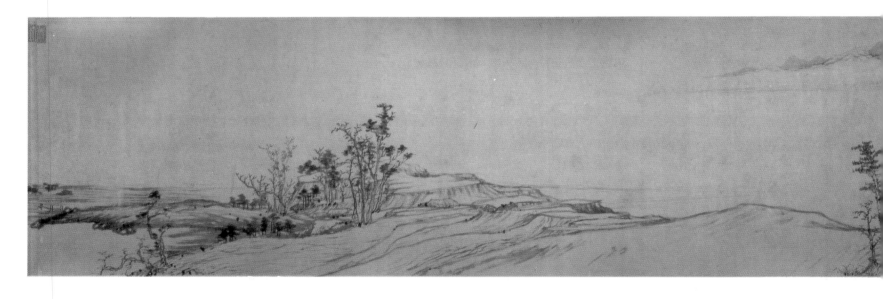

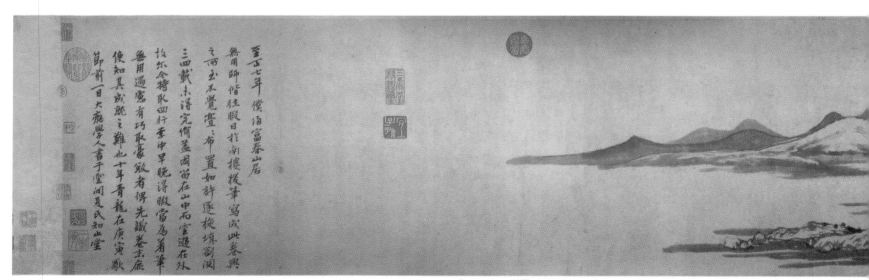

至正七年僕歸富春山居
無用師偕往暇日於南樓援筆寫成此卷興
之所至不覺亹亹布置如許逐旋塡剳閱
三四載未得完備蓋因留在山中而云遊在外
故爾今特取回行李中早晚得暇當爲着筆
無用過慮有巧取豪奪者俾先識卷末庶
使知其成就之難也十年青龍在庚寅歜
節前一日大癡學人書于雲間夏氏知止堂

12　富春山居圖卷　黃公望

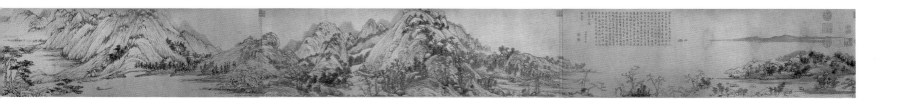

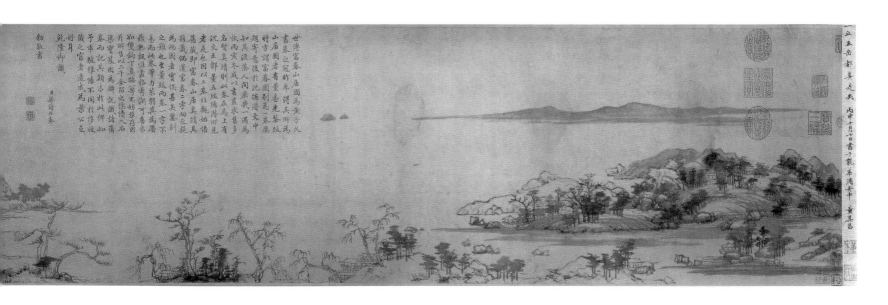

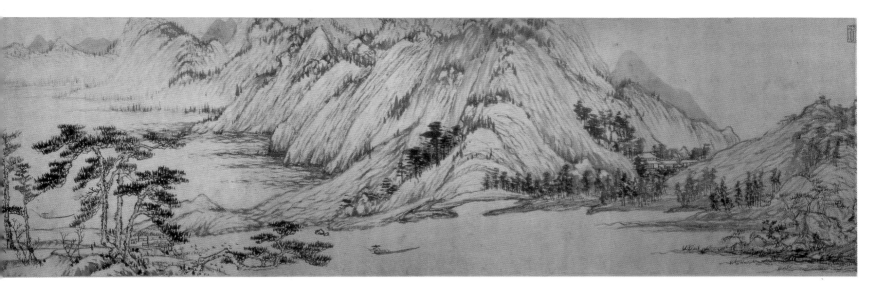

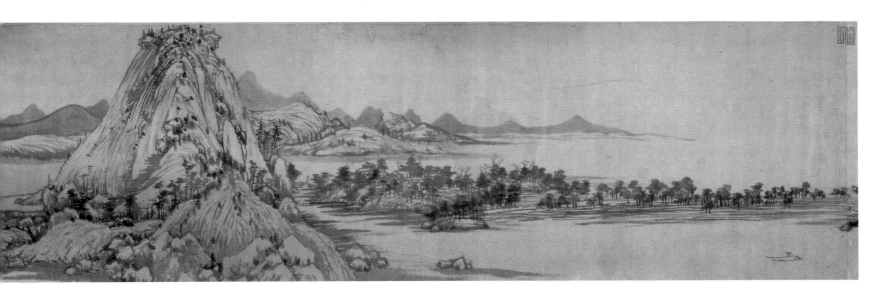

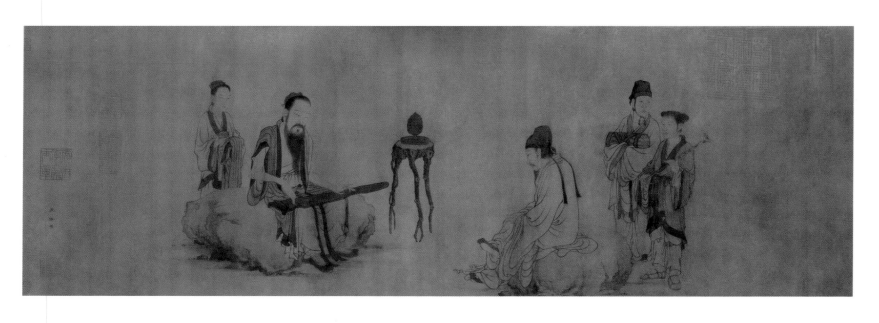

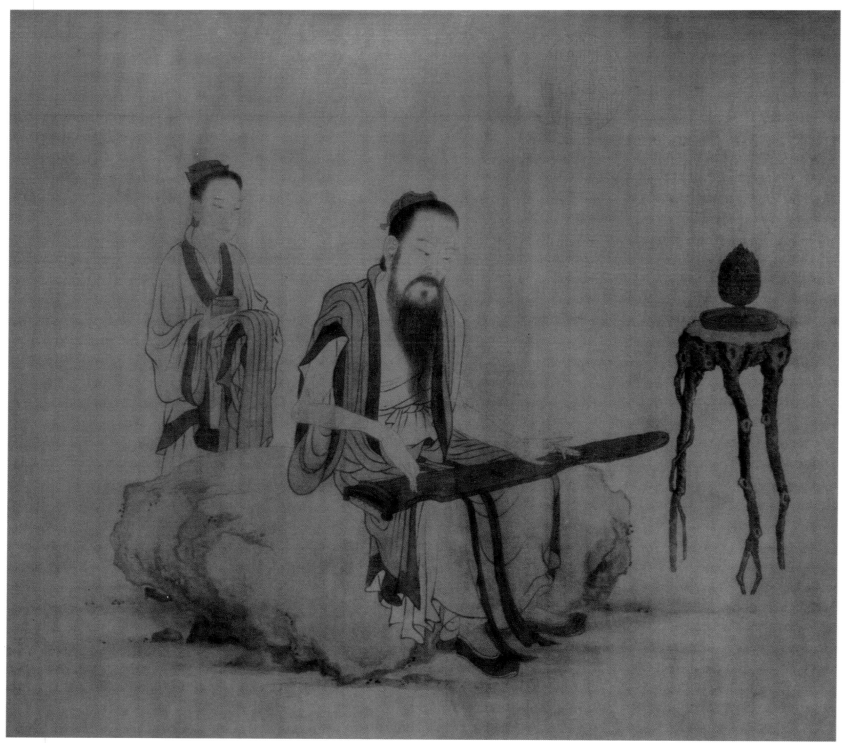

13　伯牙鼓琴圖卷（附局部）　王振鵬

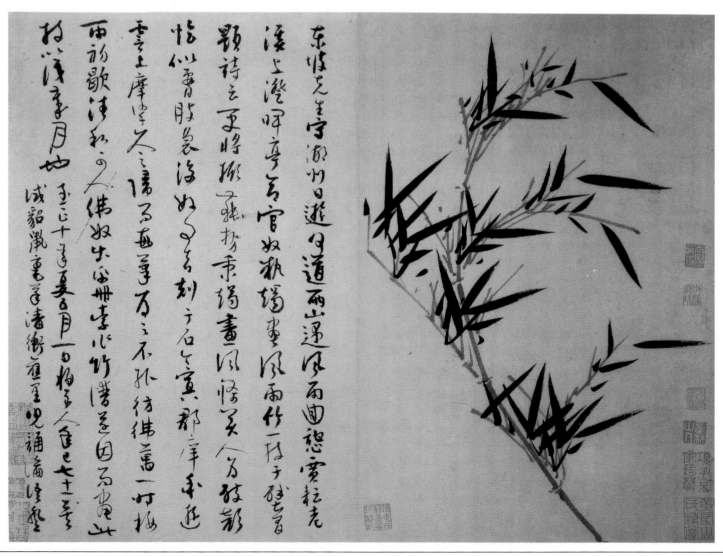

墨竹譜　册
（之一、之二）　吳鎮

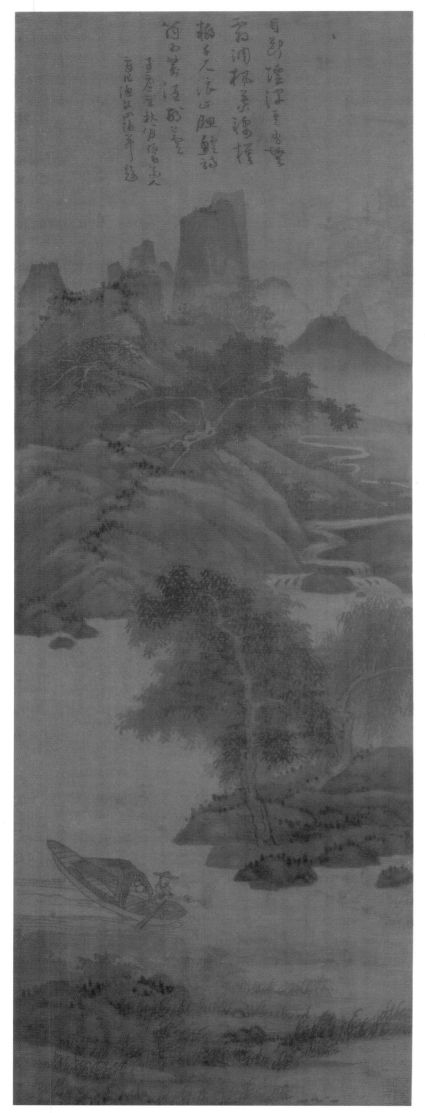

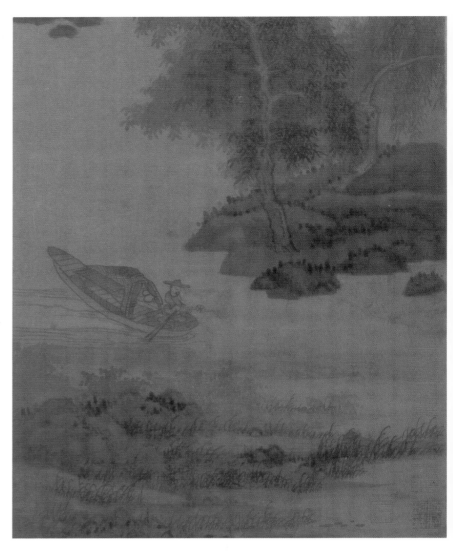

目斷煙波青有無
霜洲葭葦暮模糊
橈輕不泛泛
何處舟泊江湖

至正二年秋八月梅花道人書

15 漁父圖軸（附局部） 吳鎮

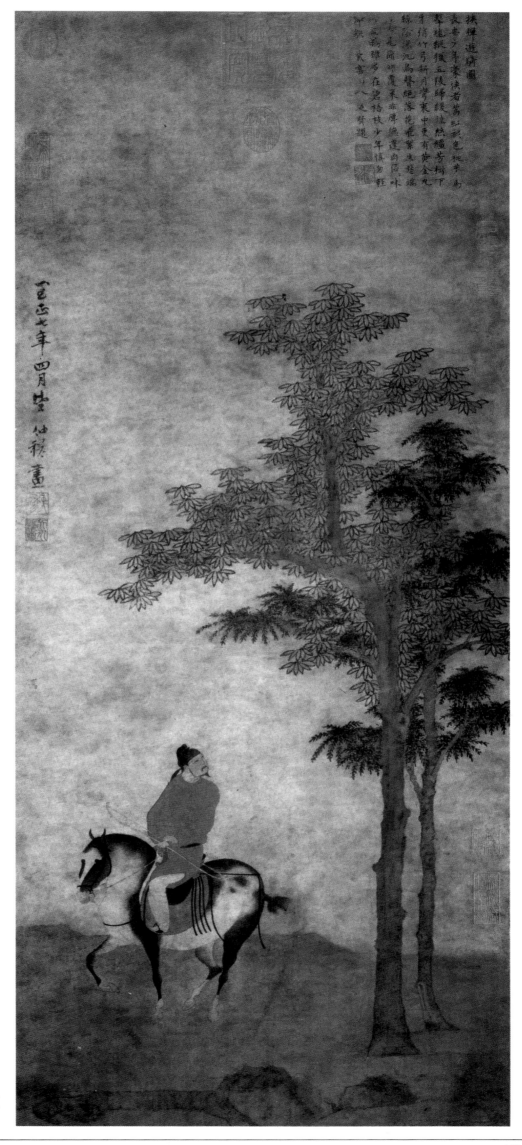

16 挾彈游騎圖軸　趙雍

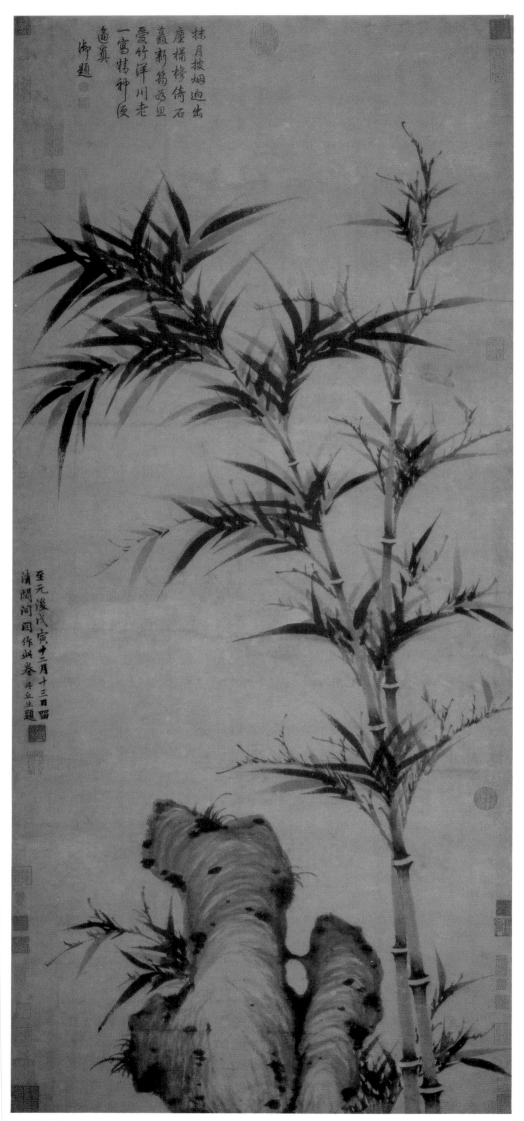

◁17　清閟閣墨竹圖軸　柯九思
▷18　鷹檜圖軸　張舜咨　雪界翁

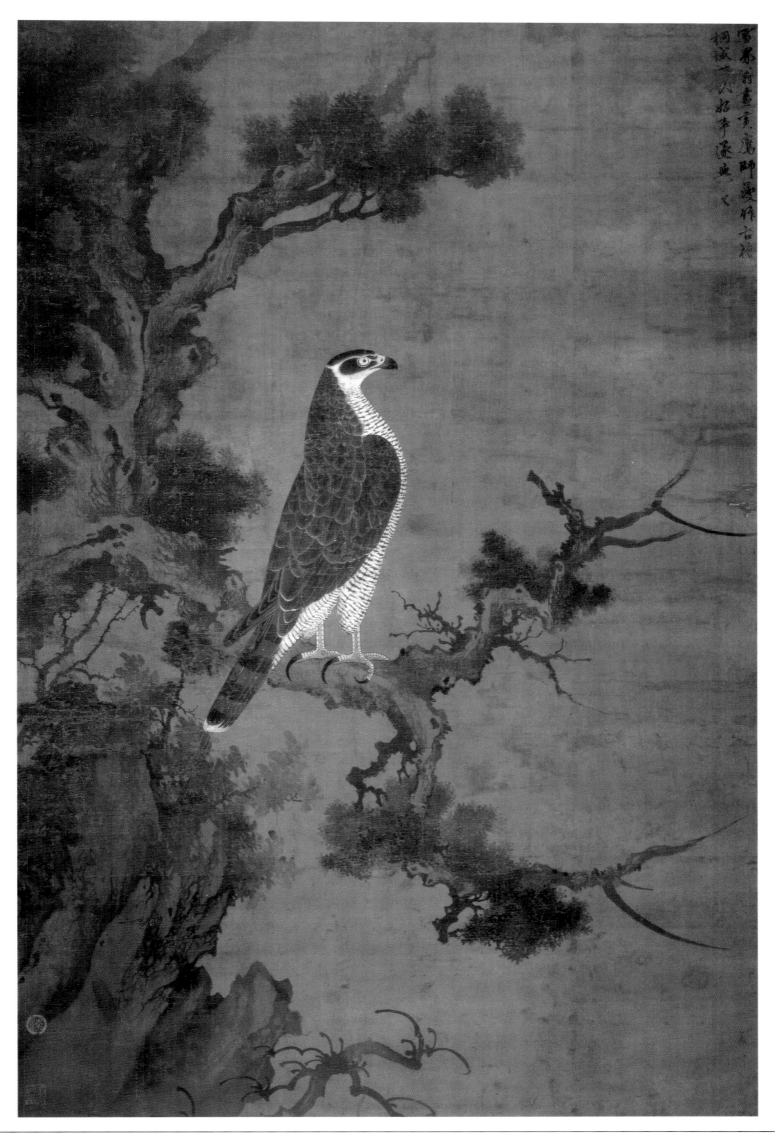

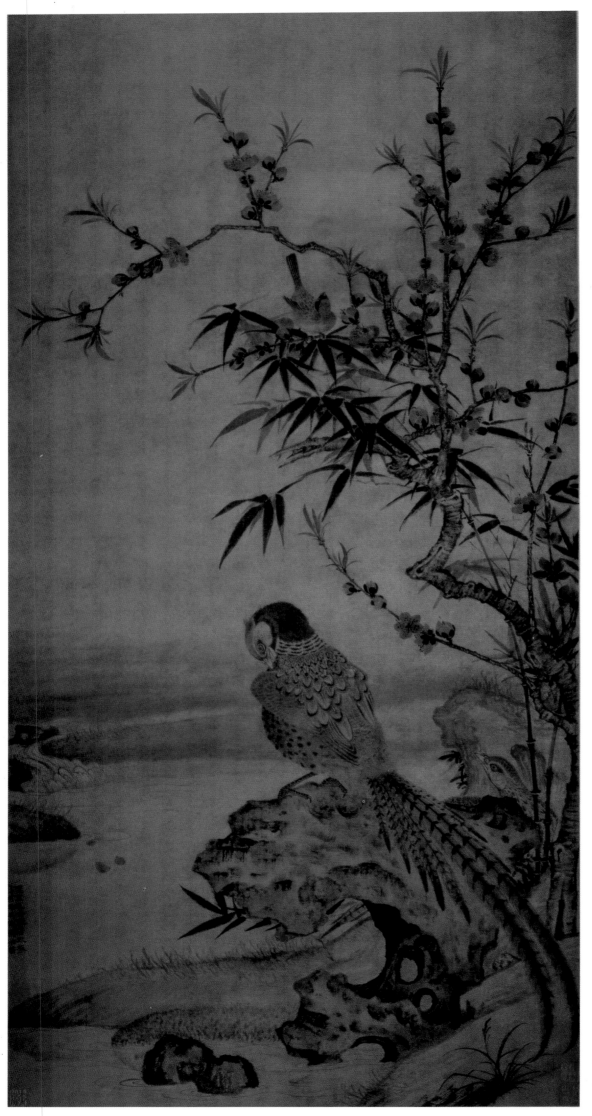

◁19　桃竹錦雞圖軸　王淵
▷20　秋舸清嘯圖軸　盛懋

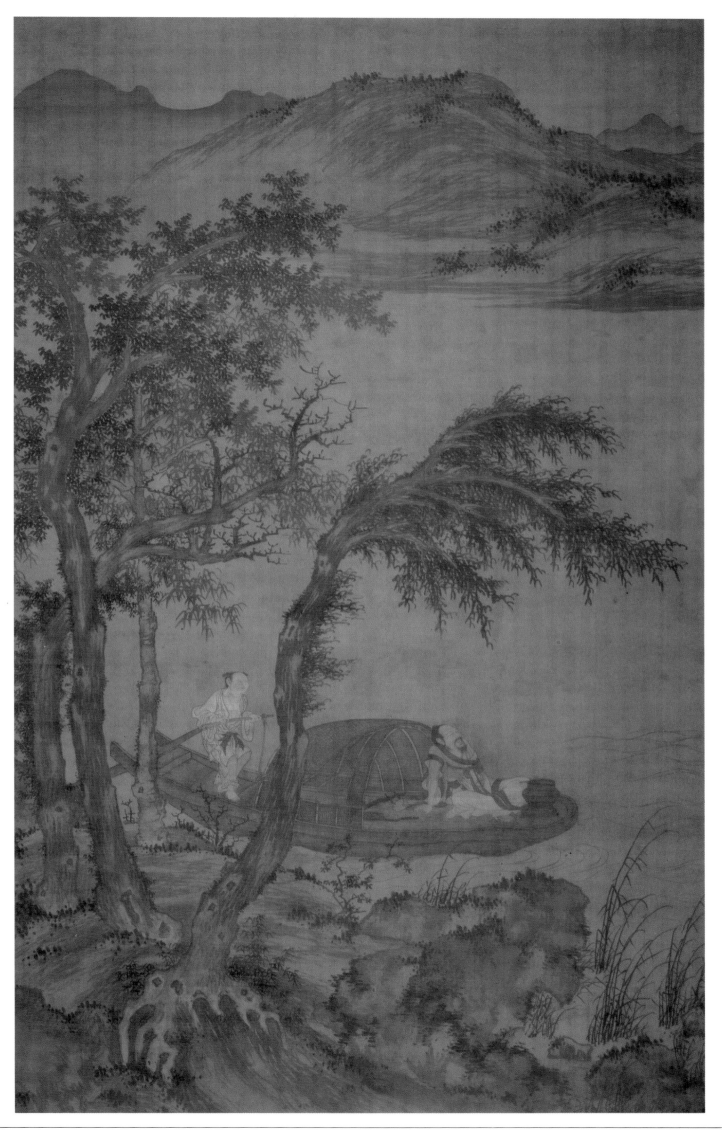

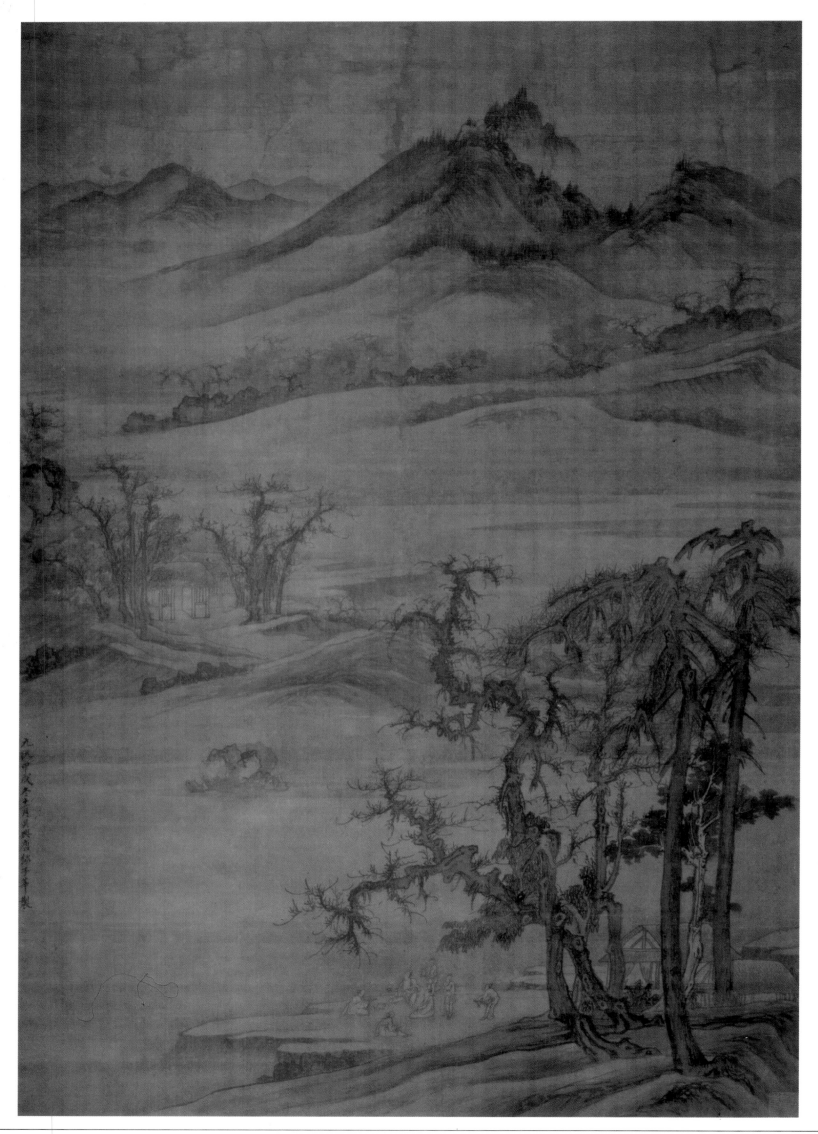

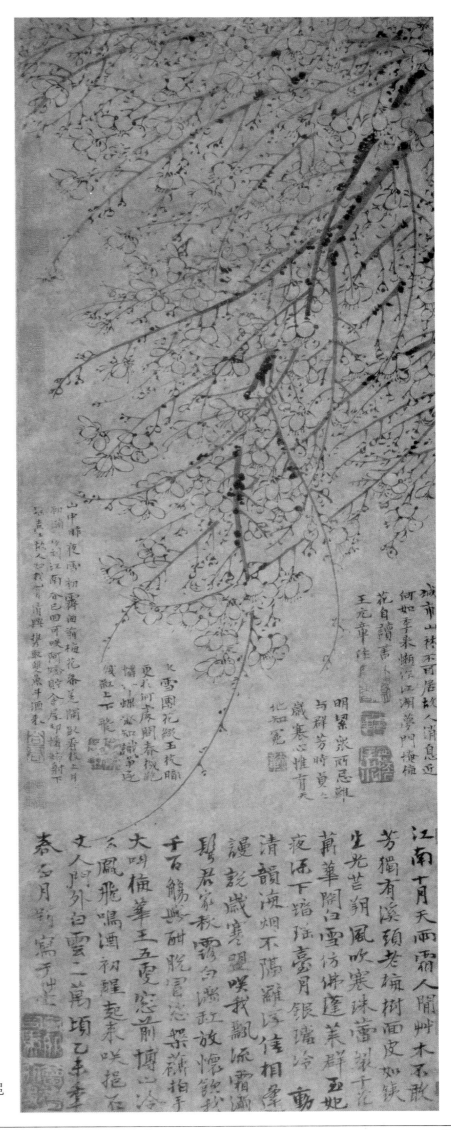

21 松蔭聚飲圖軸 唐棣　　　▷22 墨梅圖軸 王冕

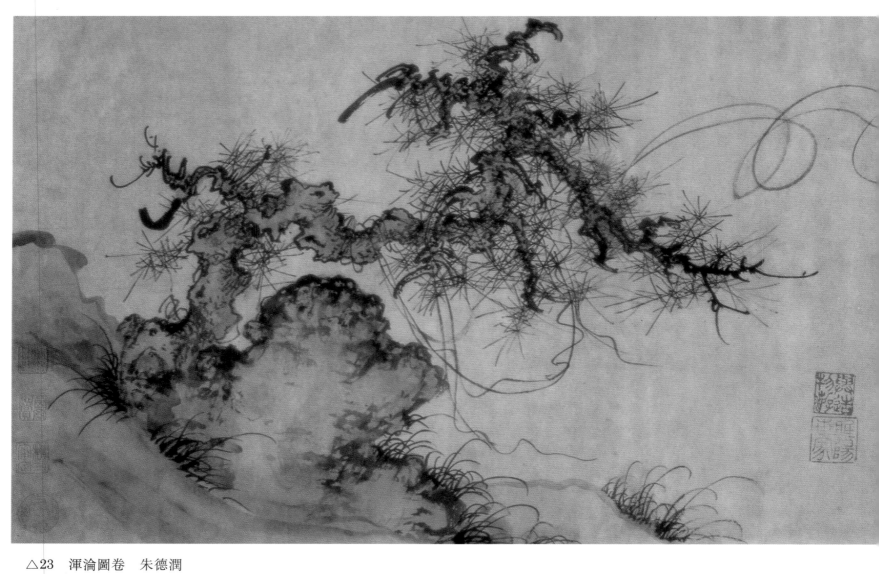

△23　渾淪圖卷　朱德潤

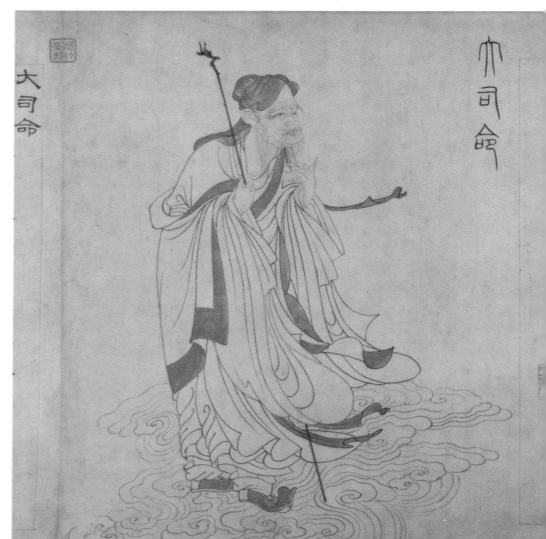

▷24　九歌圖卷（部份）　張渥

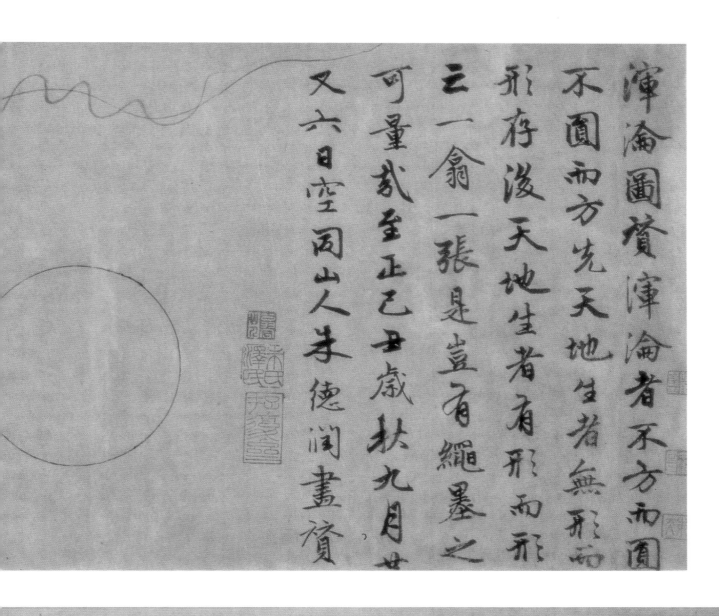

渾淪圖贊　渾淪者不方而圓
不圓而方　先天地生者無形而
形存　後天地生者有形而形
三一翁一張是豈有繩墨之
可量哉　至正乙丑歲秋九月廿
又六日空同山人朱德潤畫贊

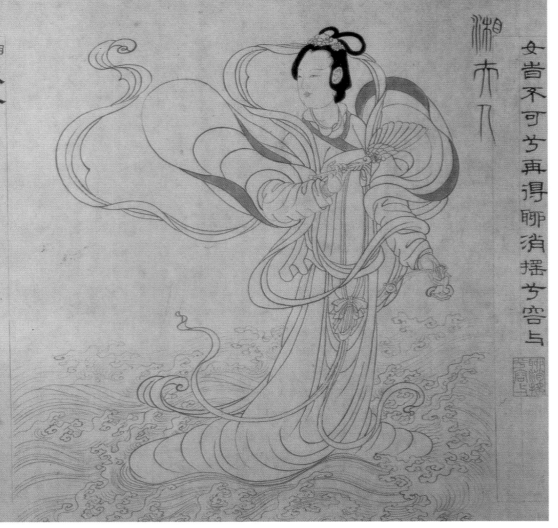

女兮不可兮再得聊逍遙兮容與

湘君

湘夫人
帝子降兮北渚目眇眇兮愁予嫋嫋兮秋風洞庭波兮
木葉下登白薠兮騁望與佳期兮夕張鳥何萃兮
蘋中曾何為兮木上沅有芷兮澧有蘭思公子兮
未敢言荒忽兮遠望觀流水兮潺湲麋何食兮庭
中蛟何為兮水裔朝馳余馬兮江皋夕濟兮西澨
聞佳人兮召予將騰駕兮偕逝築室兮水中葺
之兮荷蓋蓀壁兮紫壇播芳椒兮成堂桂棟兮蘭橑
辛夷楣兮藥房罔薜荔兮為帷擗蕙櫋兮既張白
玉兮為鎮疏石蘭兮為芳芷葺兮荷屋繚之兮杜
衡合百草兮實庭建芳馨兮廡門九嶷繽兮並迎
靈之來兮如雲捐余袂兮江中遺余褋兮澧浦搴

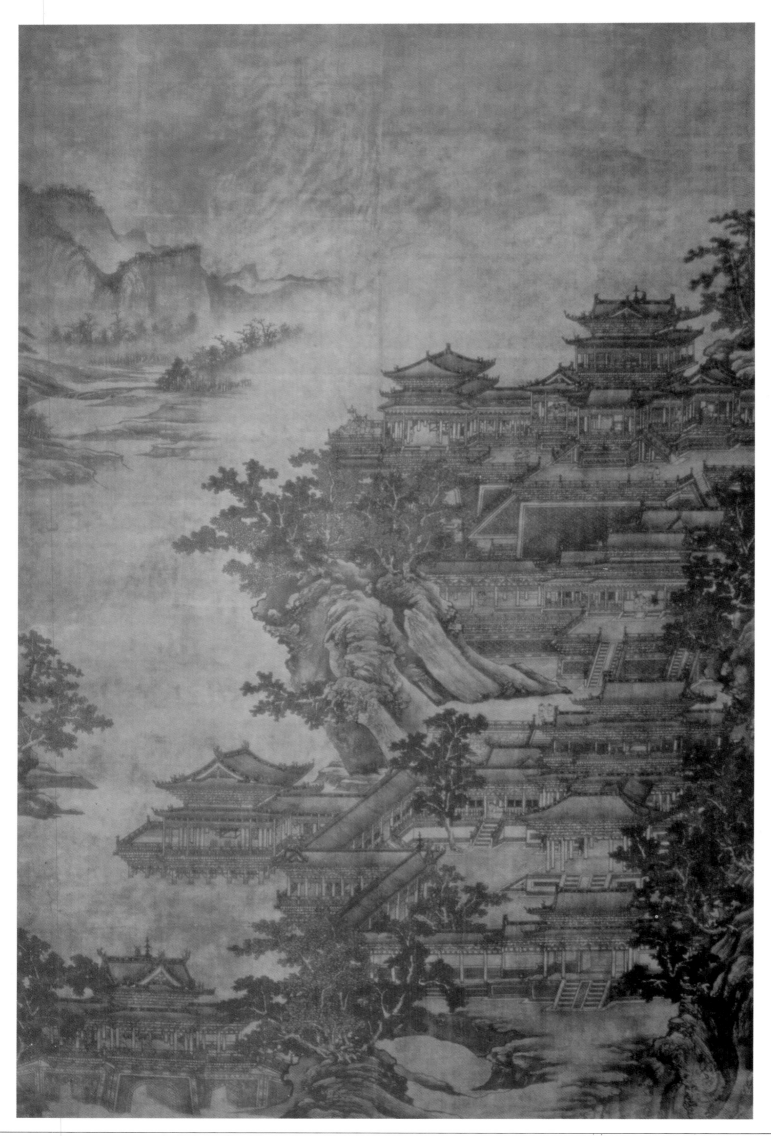

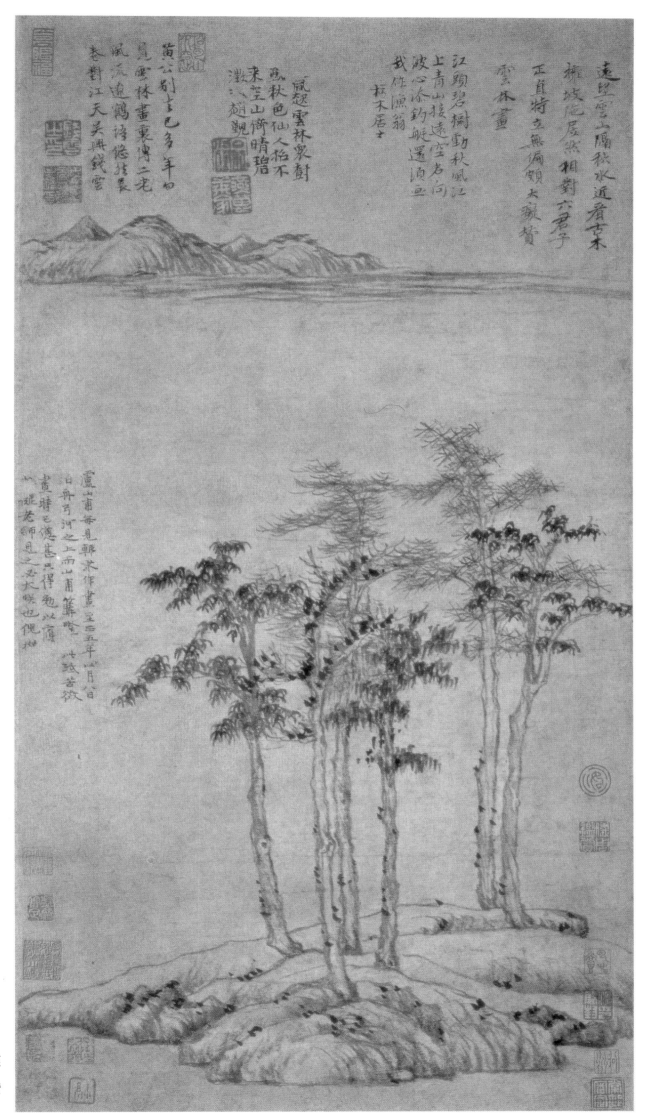

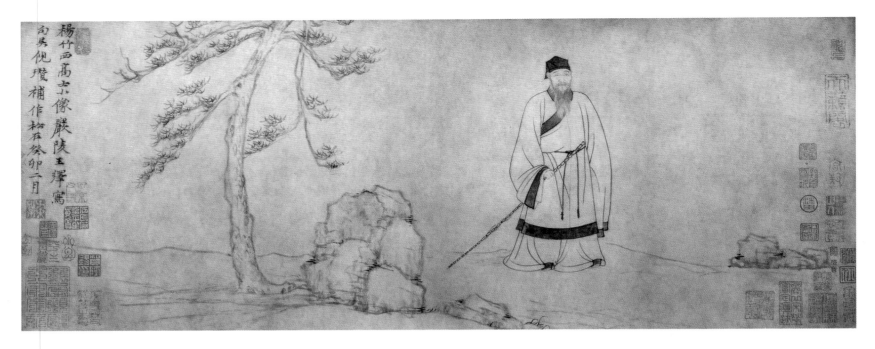

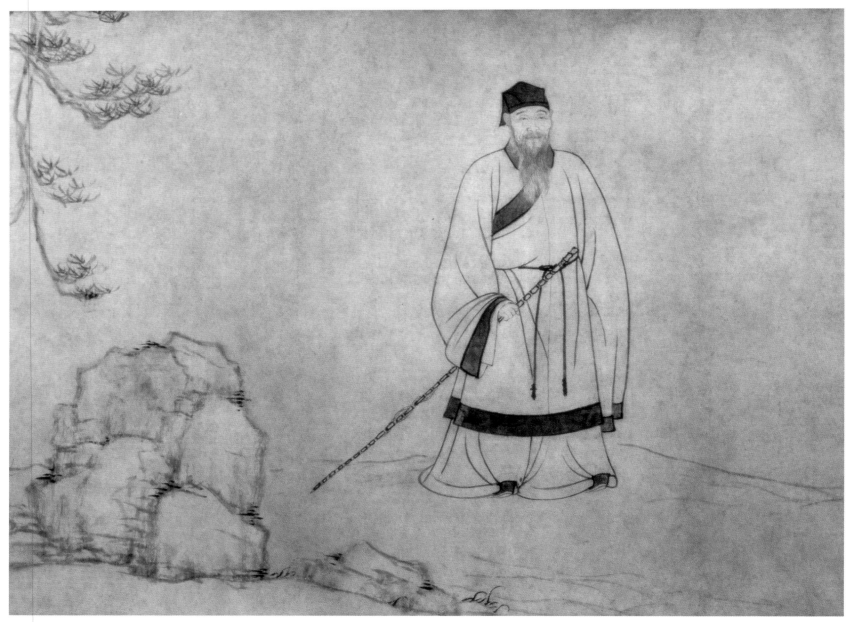

27　楊竹西小像卷（附局部）　王繹　倪瓚

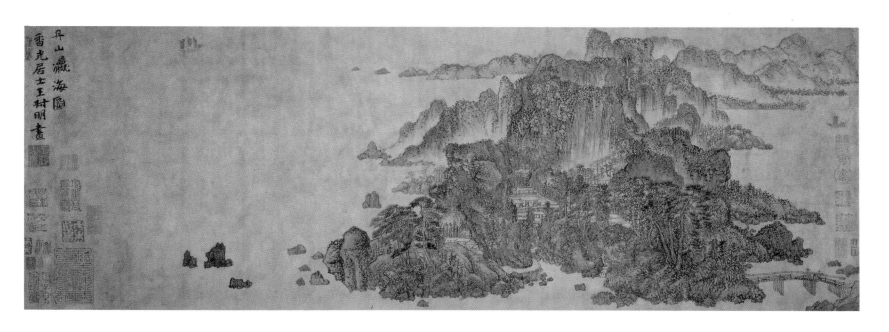

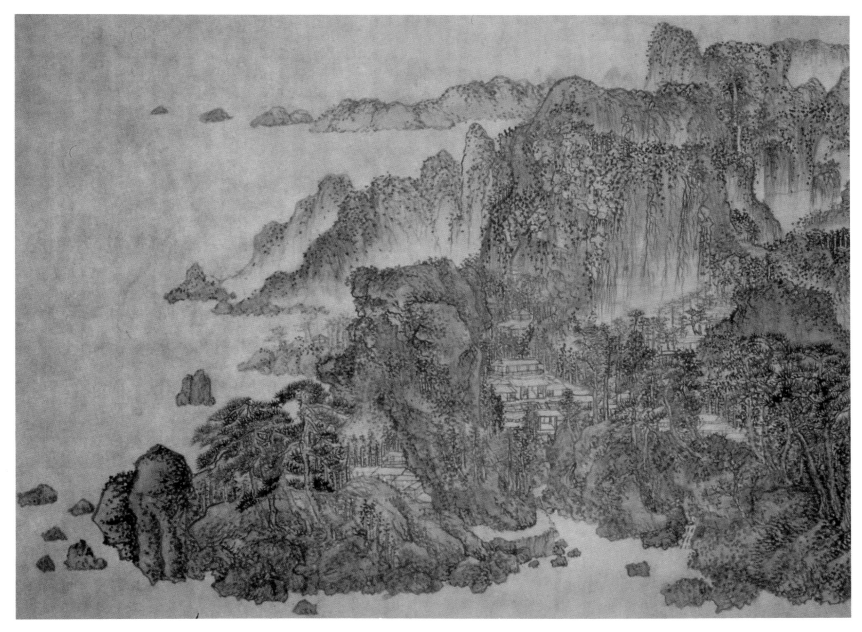

28　丹山瀛海圖卷（附局部）　王蒙

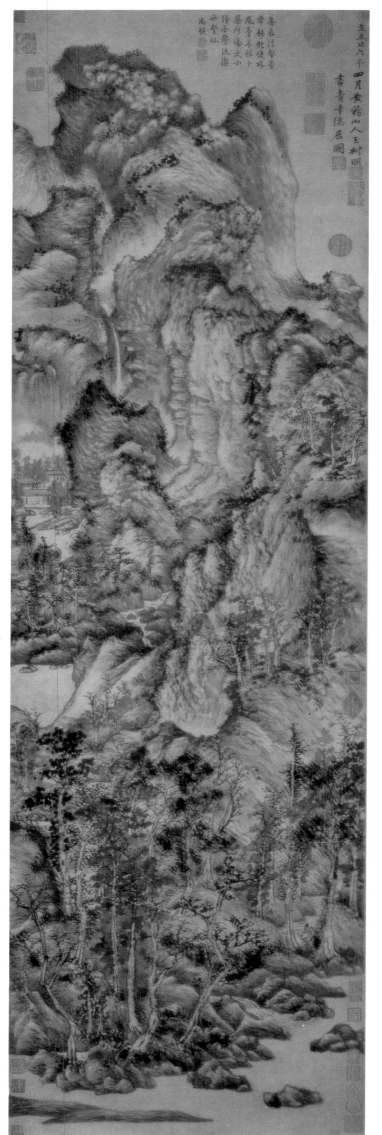

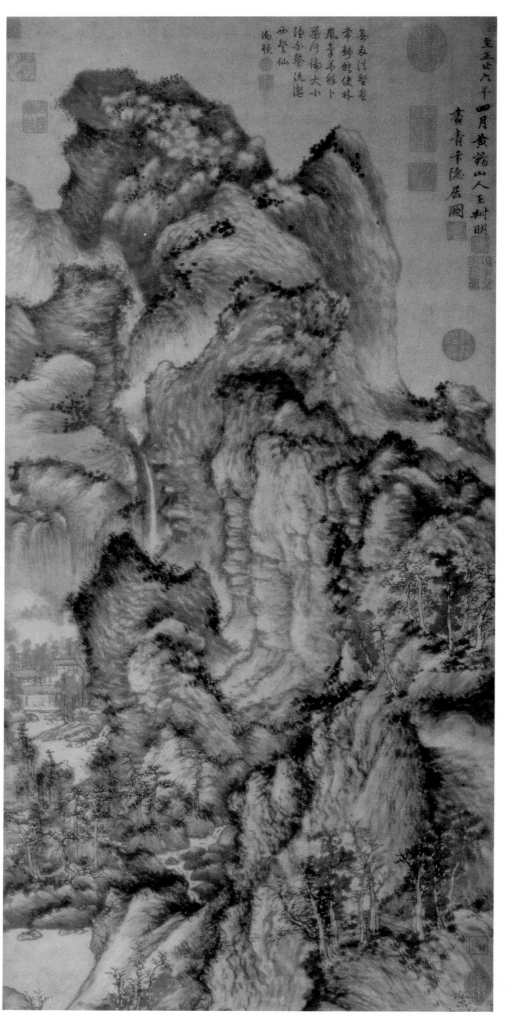

29　青卞隱居圖軸（附局部）　王蒙

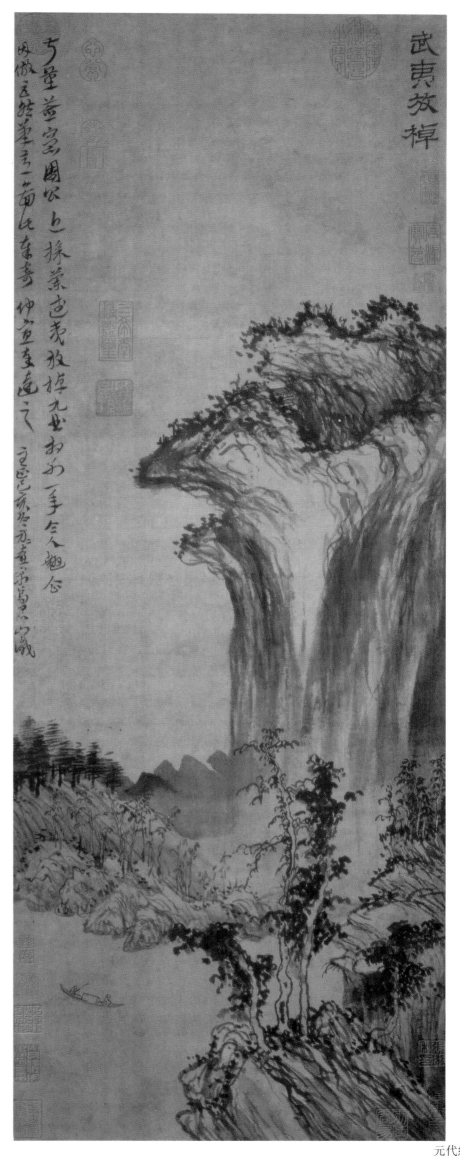

30　武夷放棹圖軸　方從義

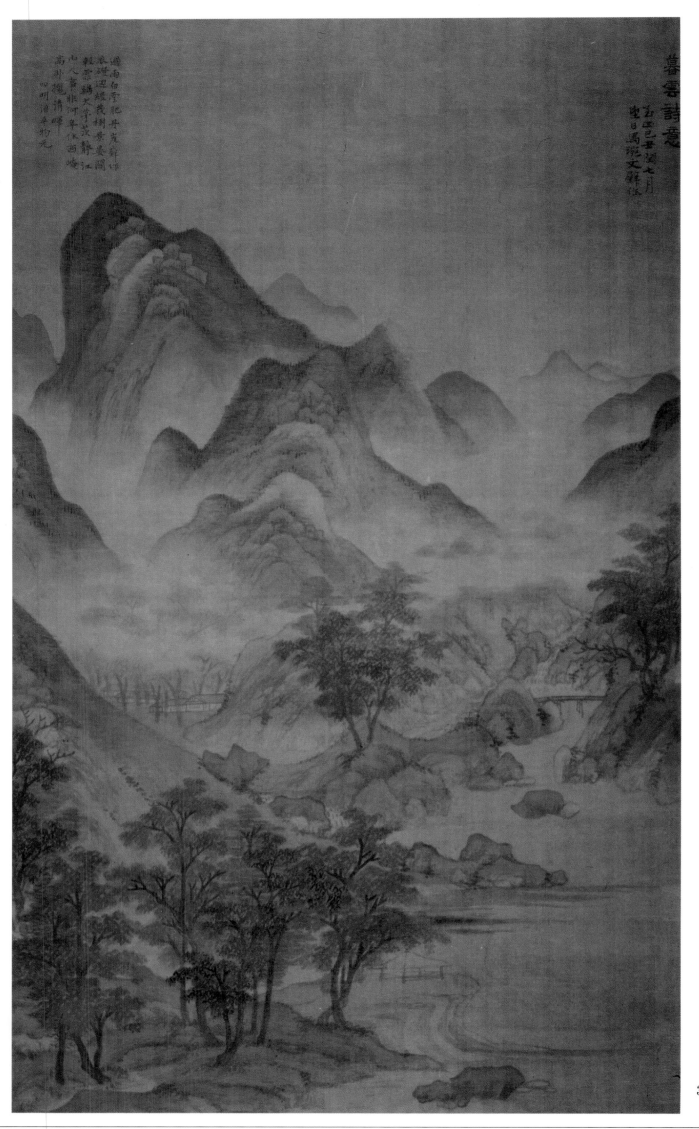

31　暮雲詩意圖軸　馬琬

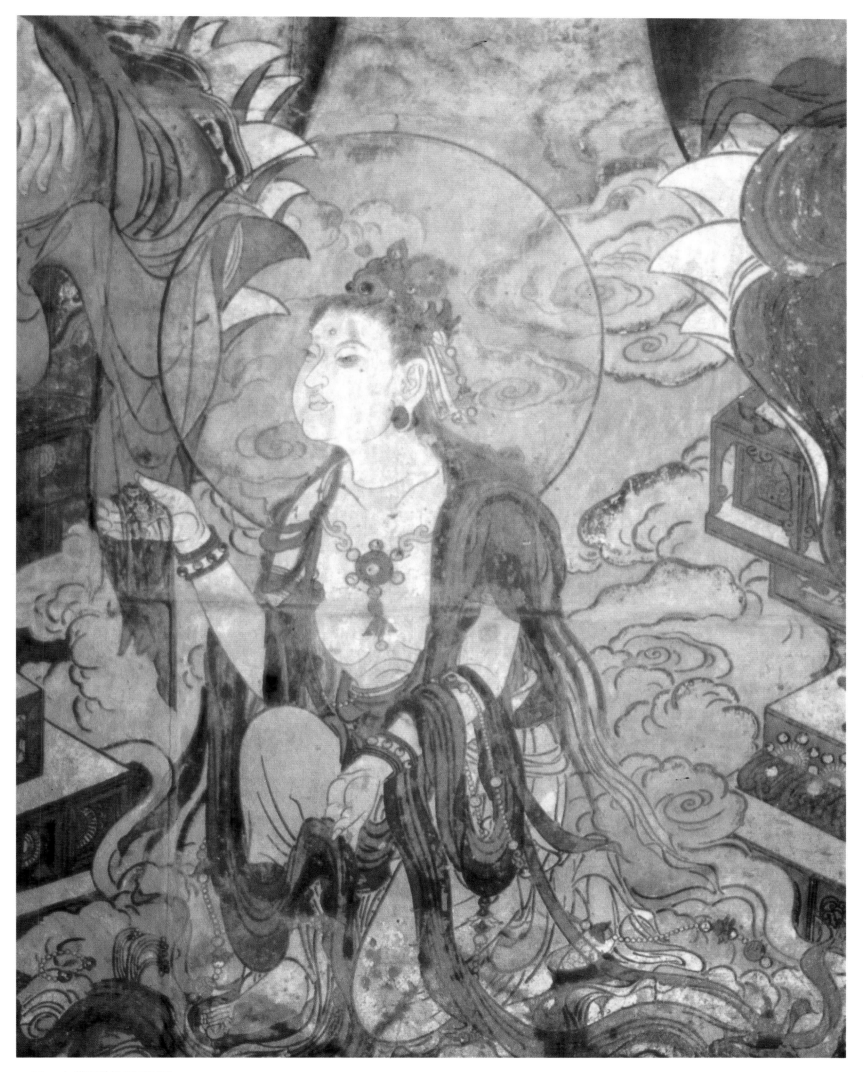

32　七佛圖（供養菩薩）

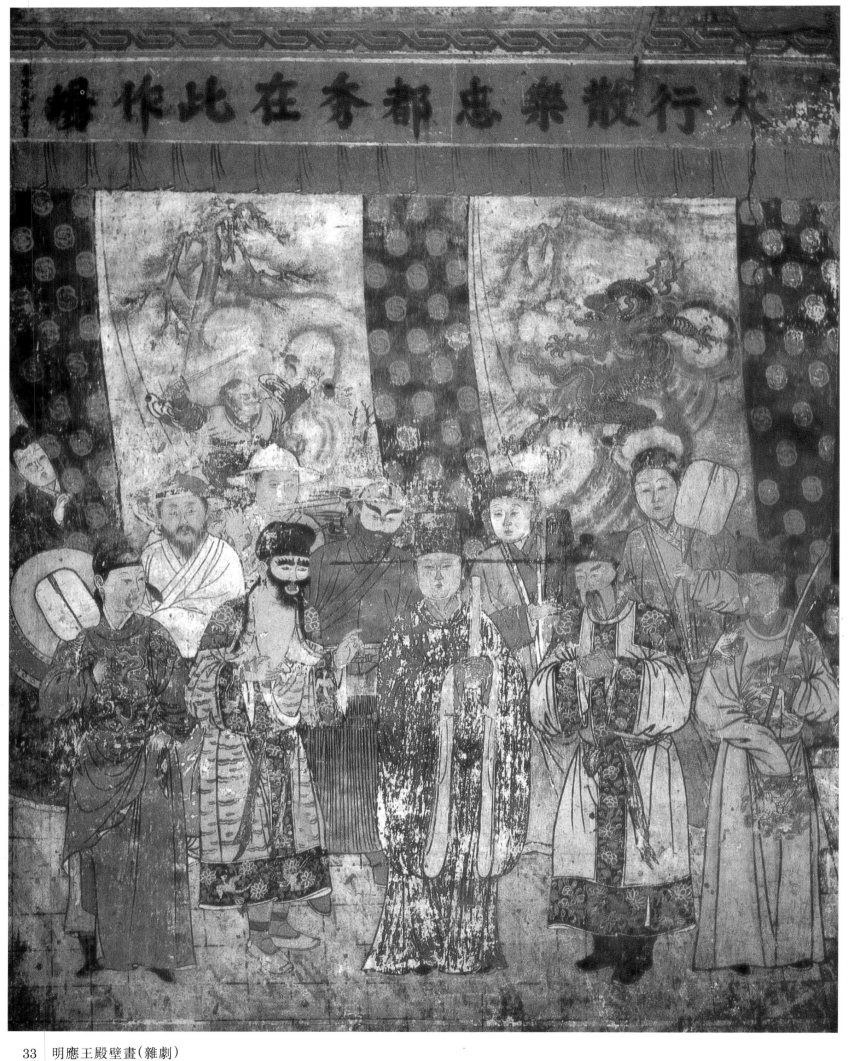

大行散樂忠都秀在此作場

33　明應王殿壁畫（雜劇）

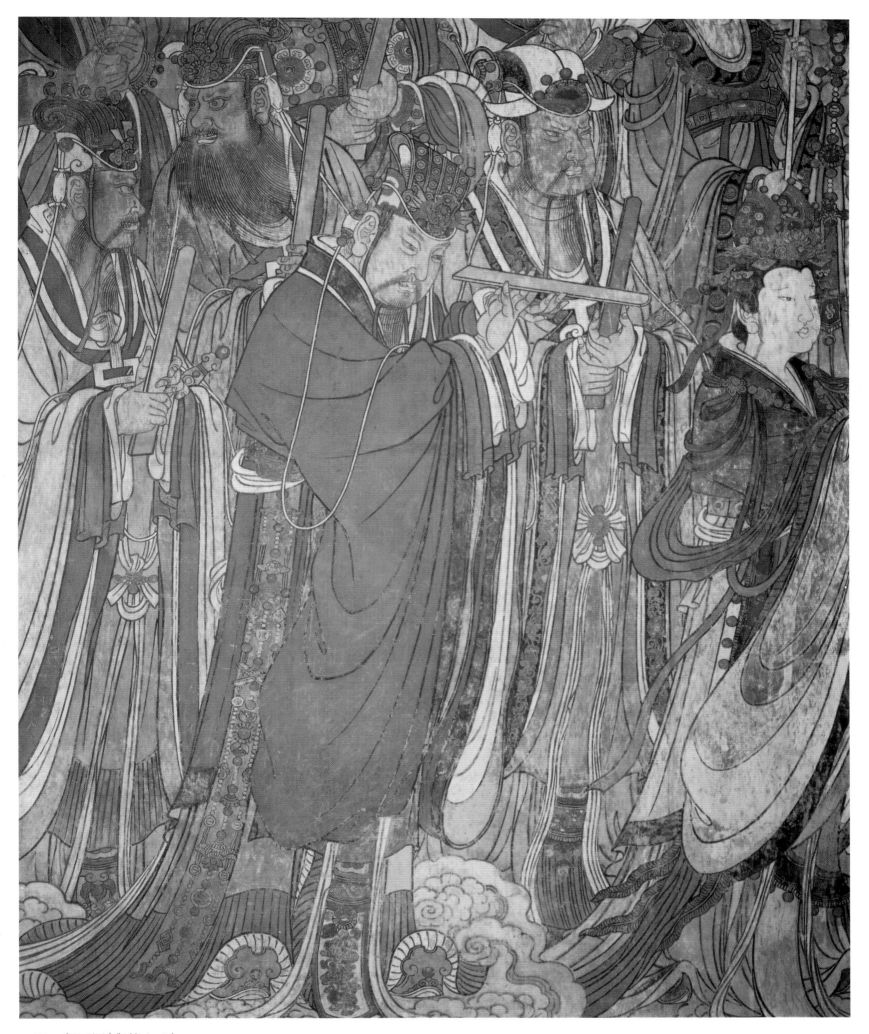

34　朝元圖（舉笏太乙）

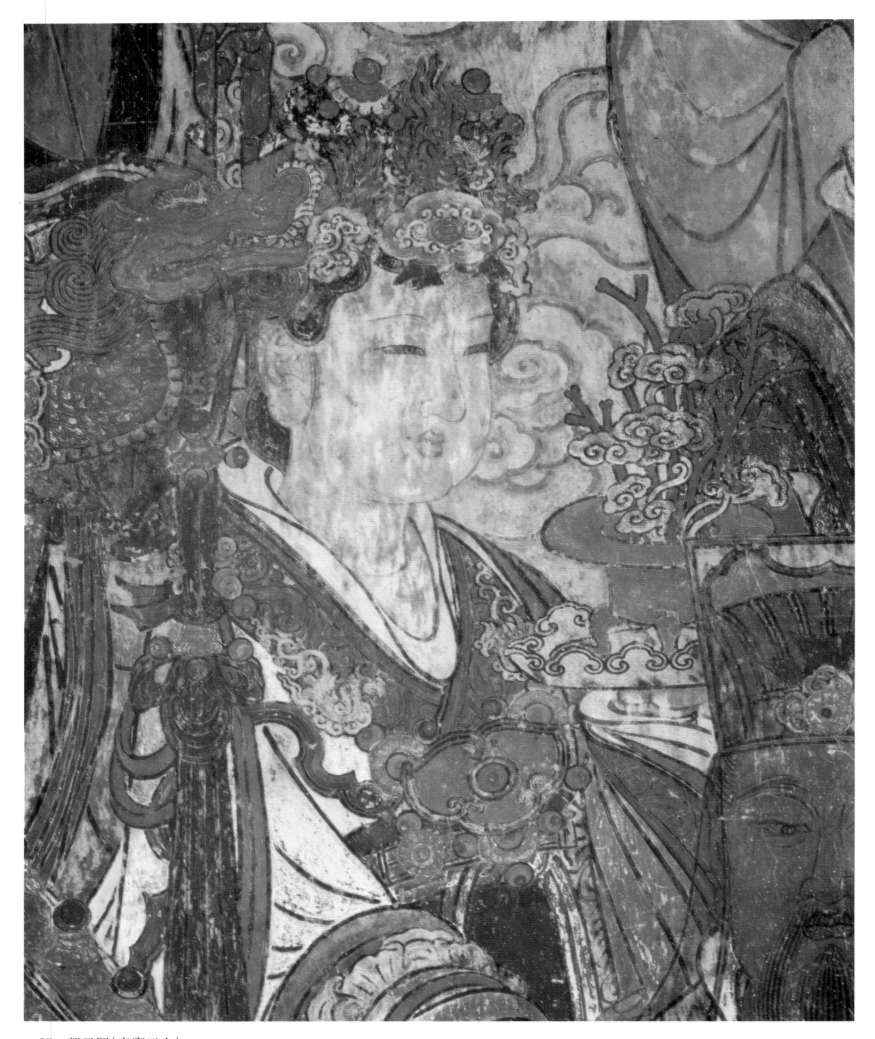

35　朝元圖（奉寶玉女）

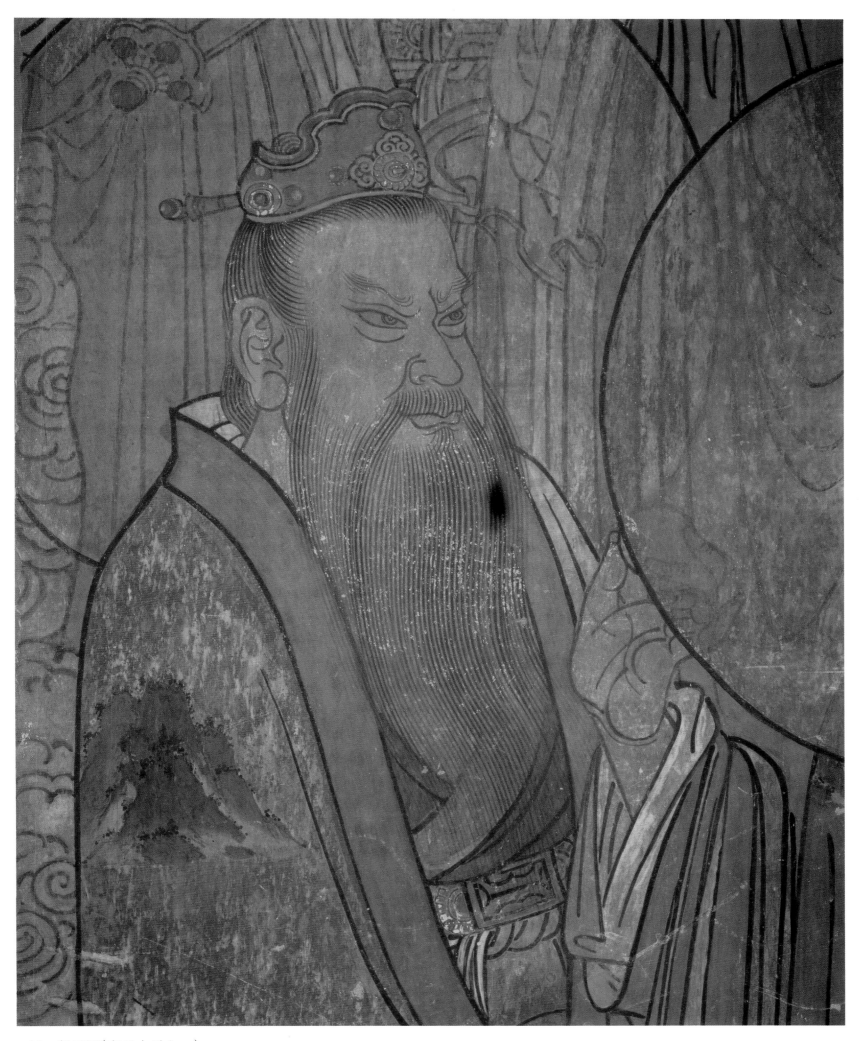

36　朝元圖（玄元十子之一）

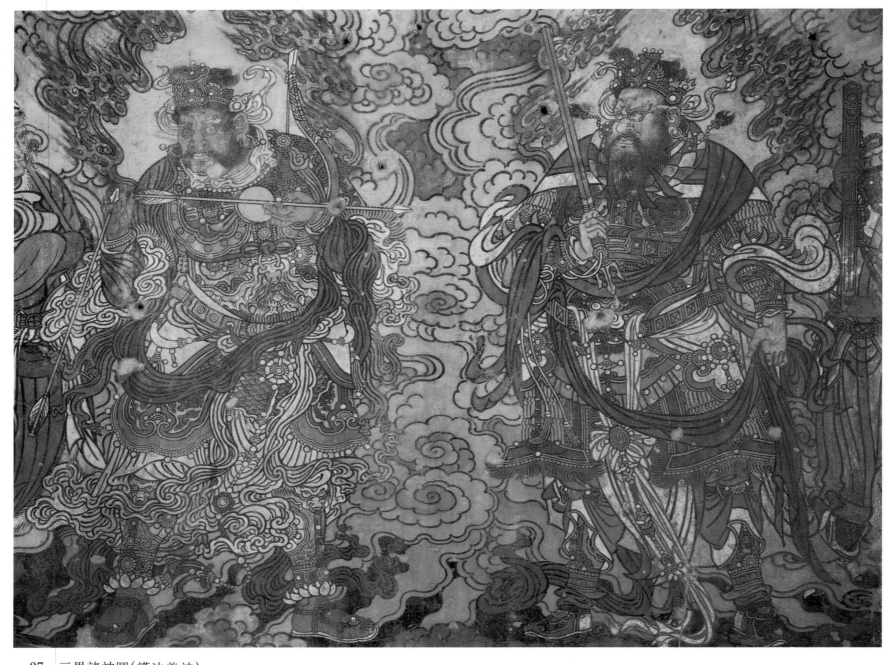

37 三界諸神圖（護法善神）

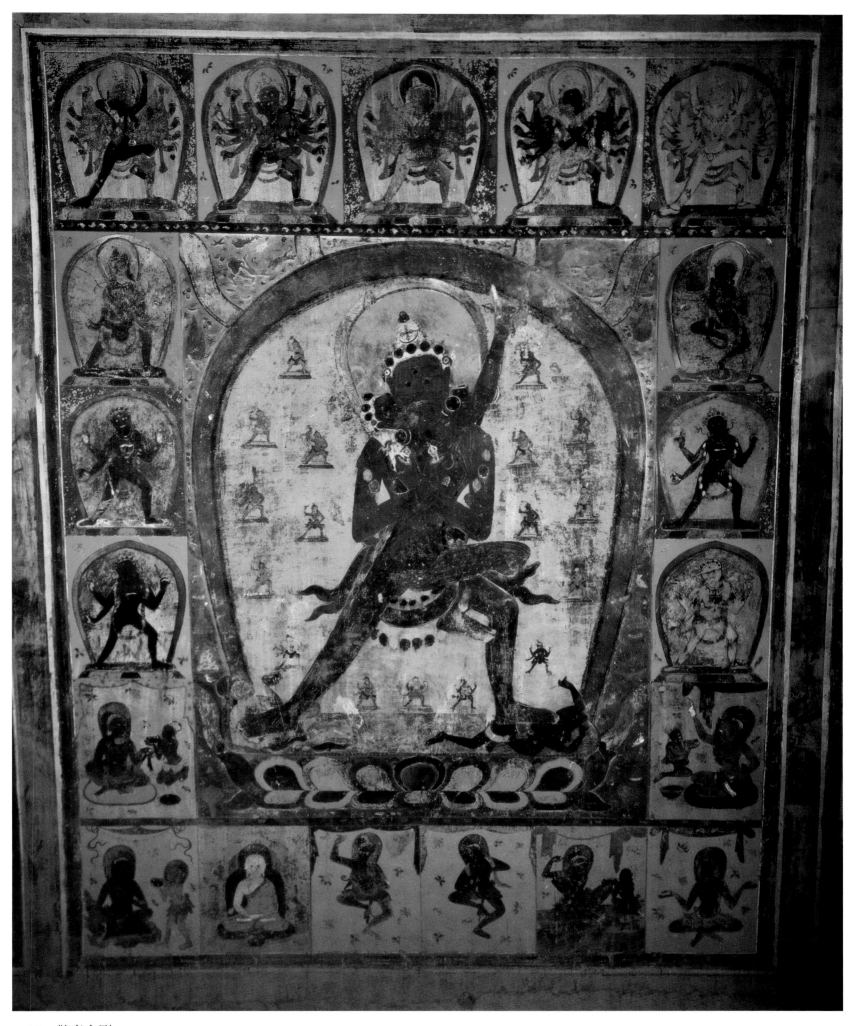

38 歡喜金剛

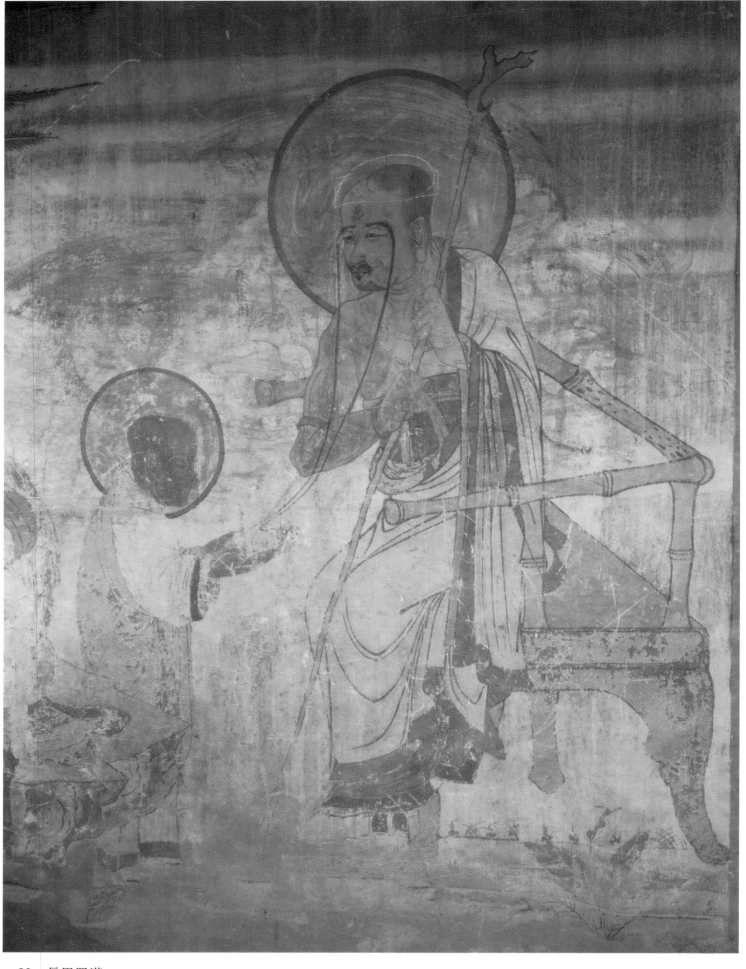

39 長眉羅漢

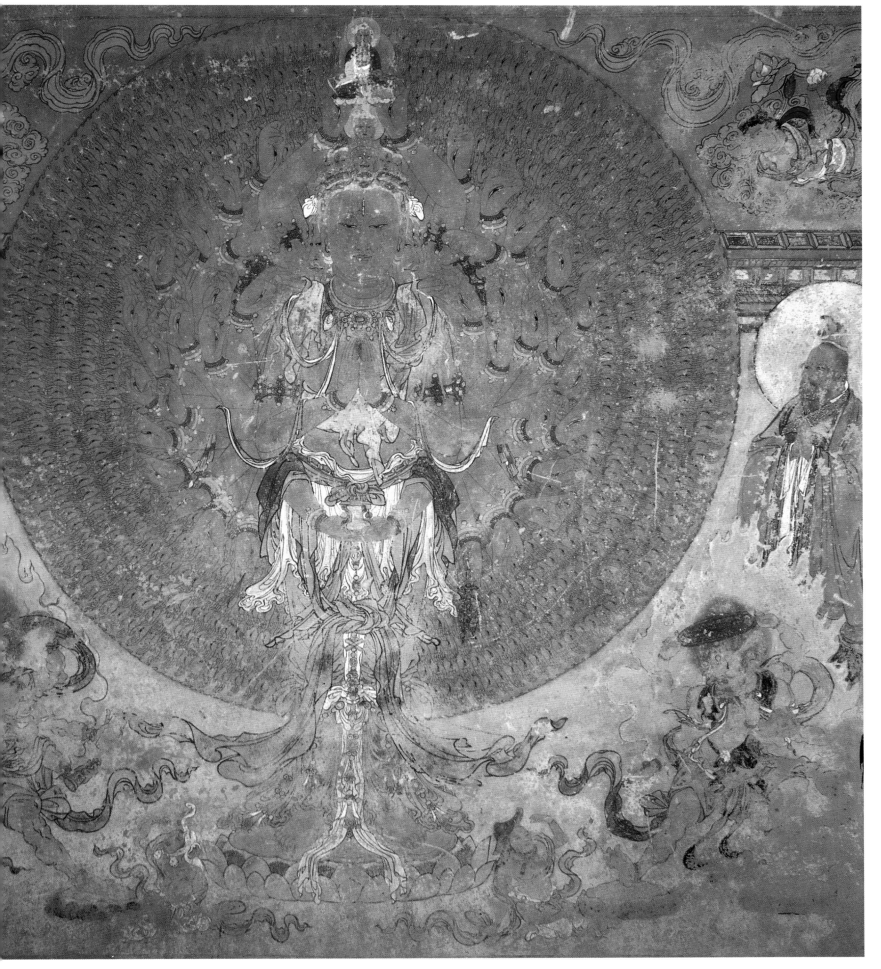

40　千手千眼觀音

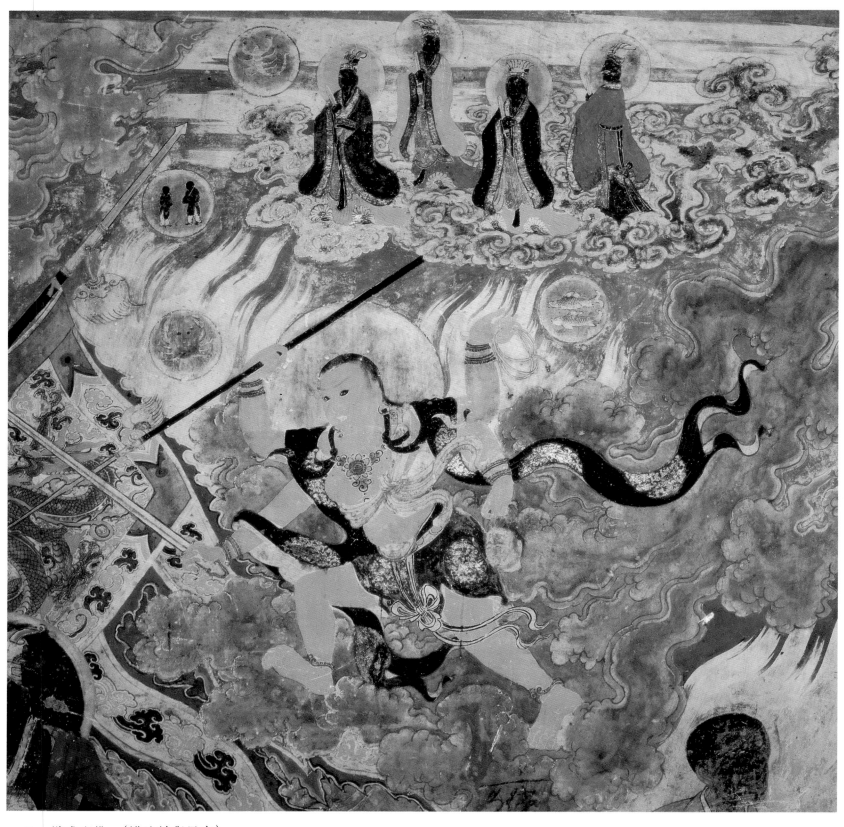

41　熾盛光佛　（護法神與星官）

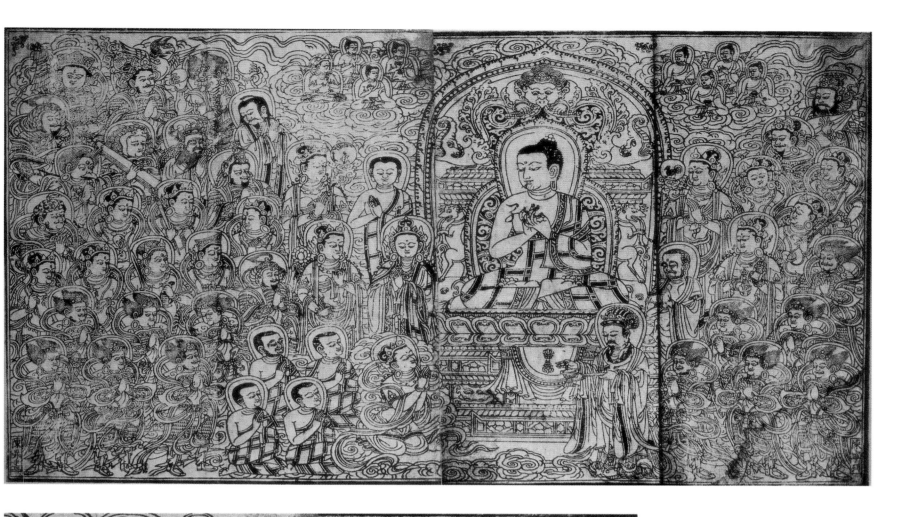

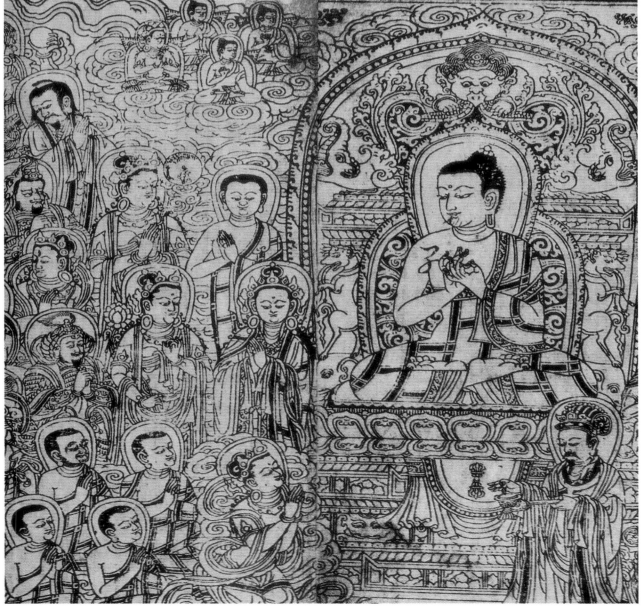

42 磧砂大藏經卷首圖（附局部）

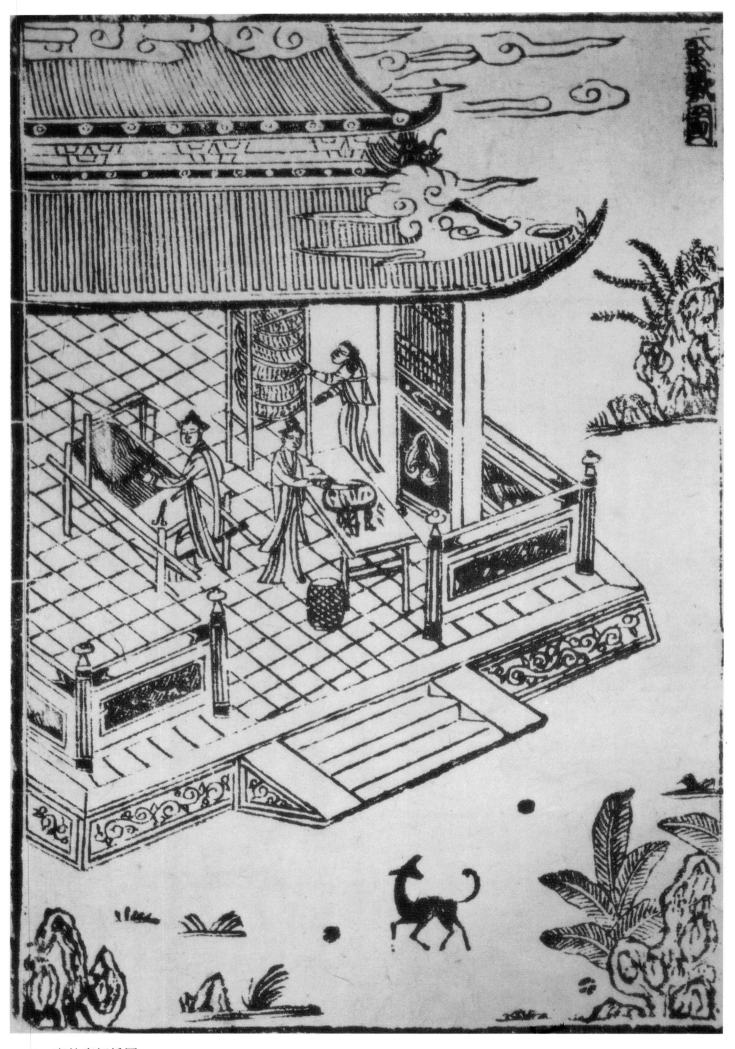

43 事林廣記插圖

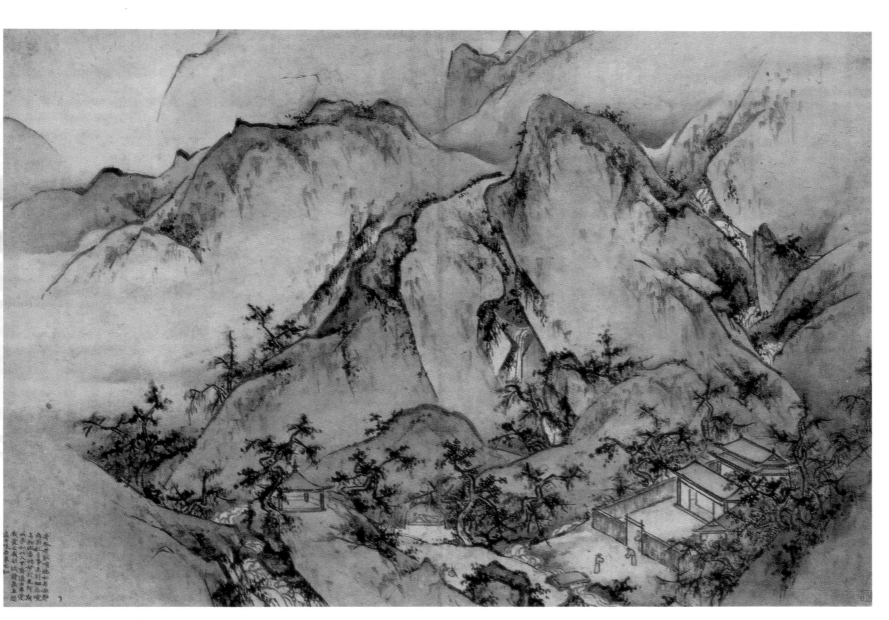

44　華山圖册(之一)　王履

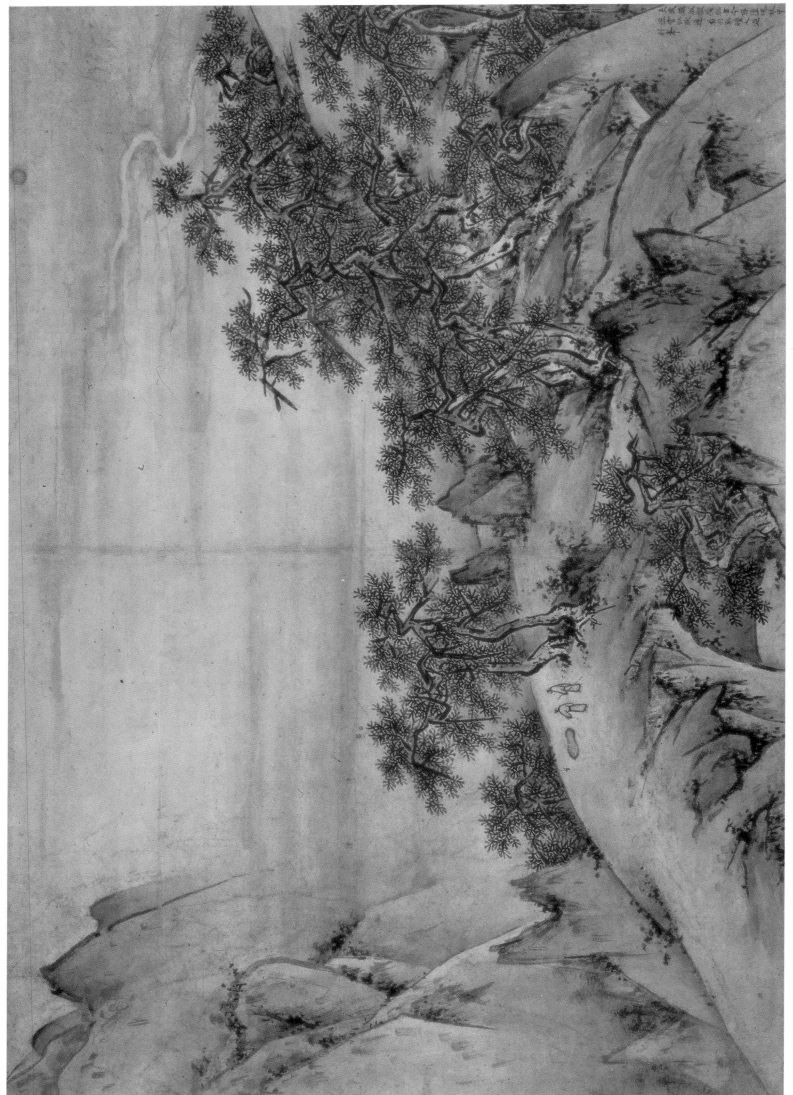

華山圖册（之二）　王履

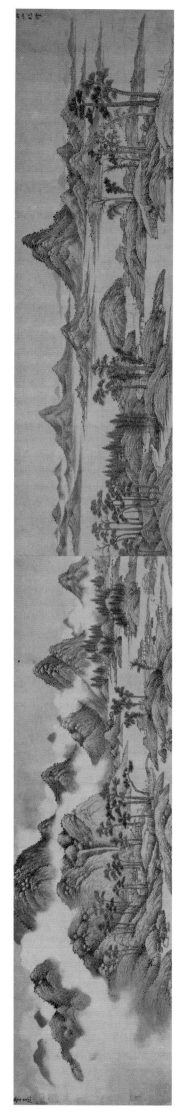

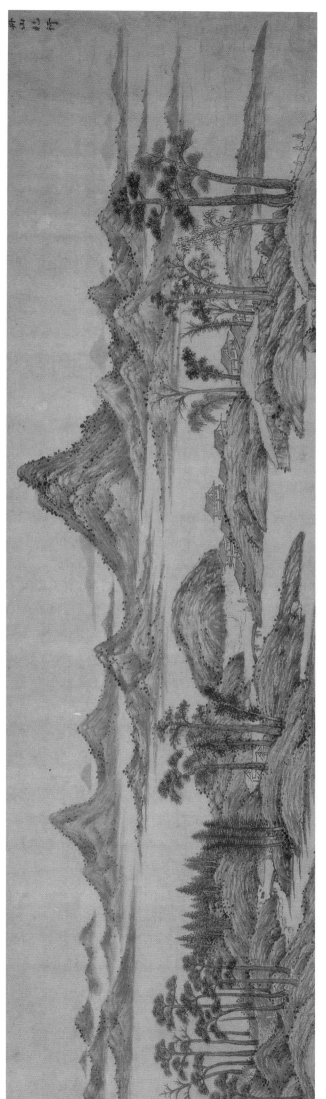

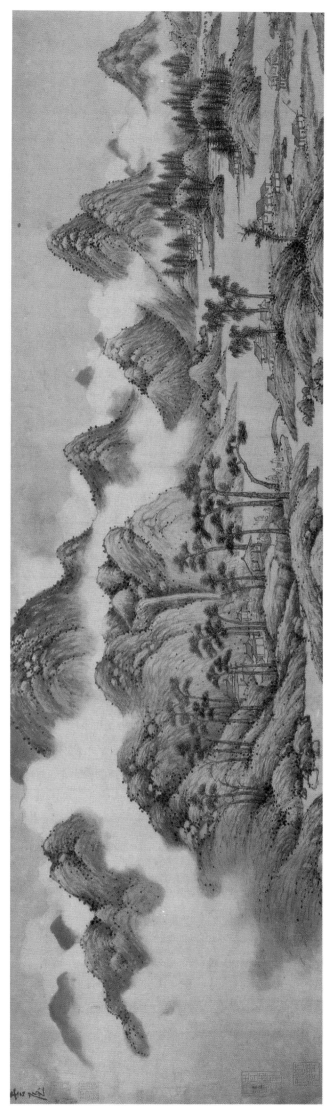

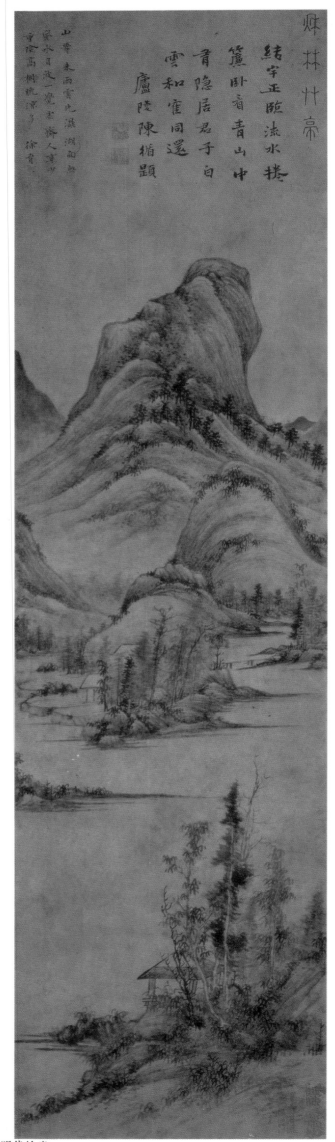

結宇正臨流水楼
簾卧看青山中
青隠居君子白
雲和崔同還
廬陵陳循題

山帯末雨雲如湿瀟湘而
眾水日淡一覚主斉人言以
重徐高樹祝涼了
徐賁

秋林竹帛

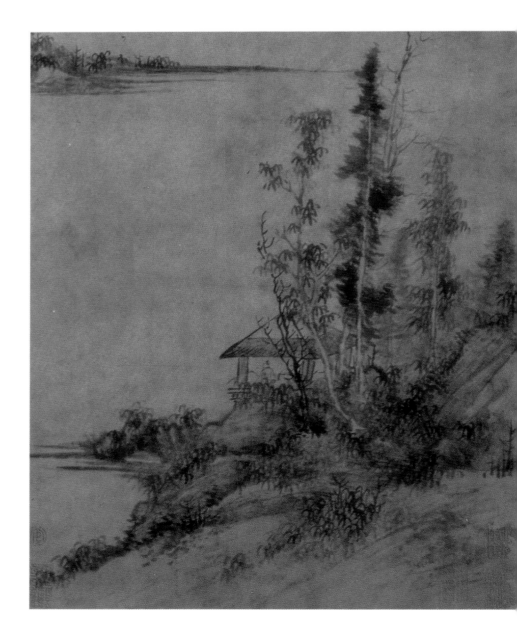

秋林草亭圖軸（附局部）　徐賁

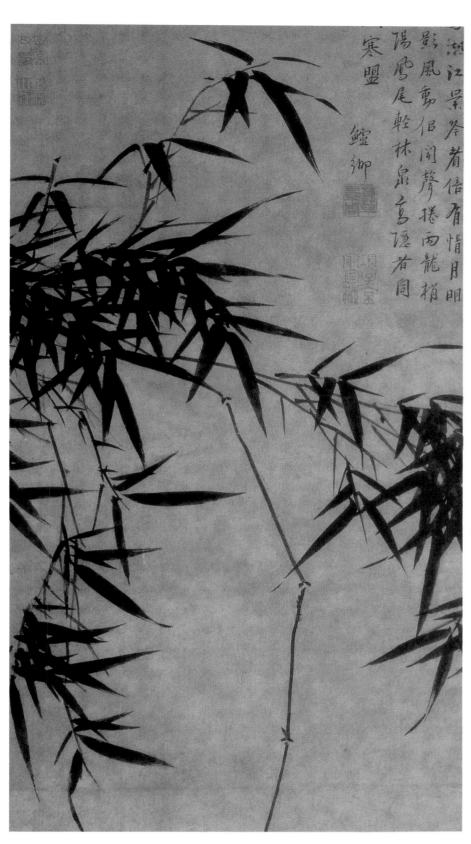

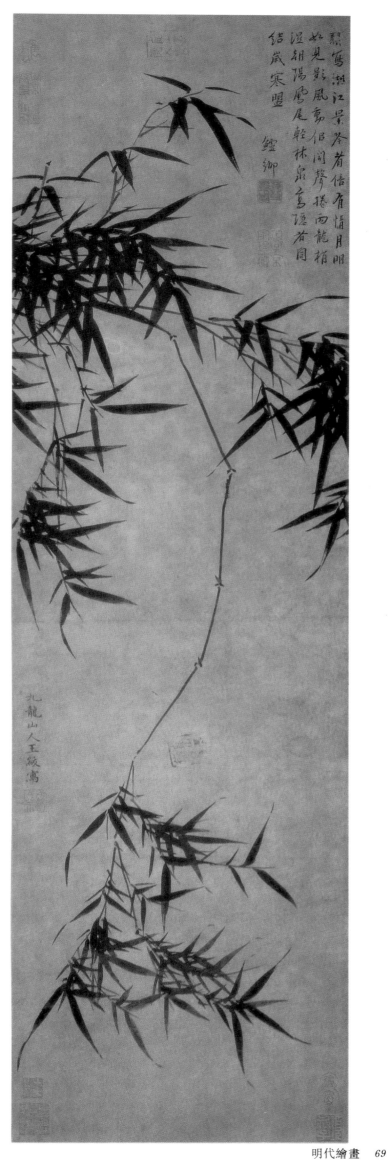

47　偃竹圖軸(附局部)　王紱

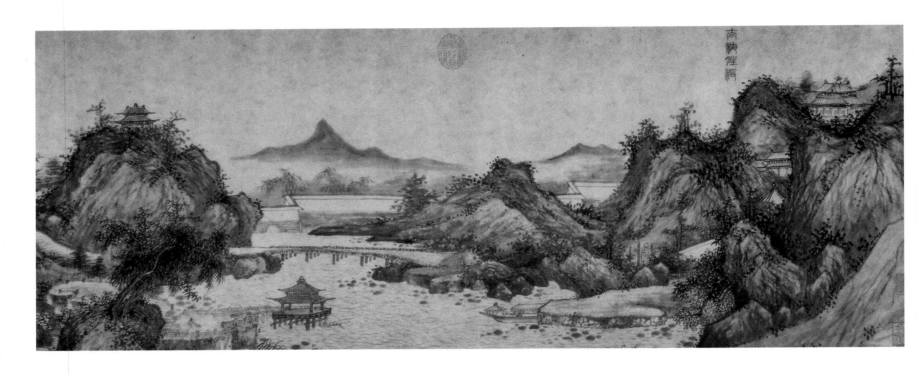

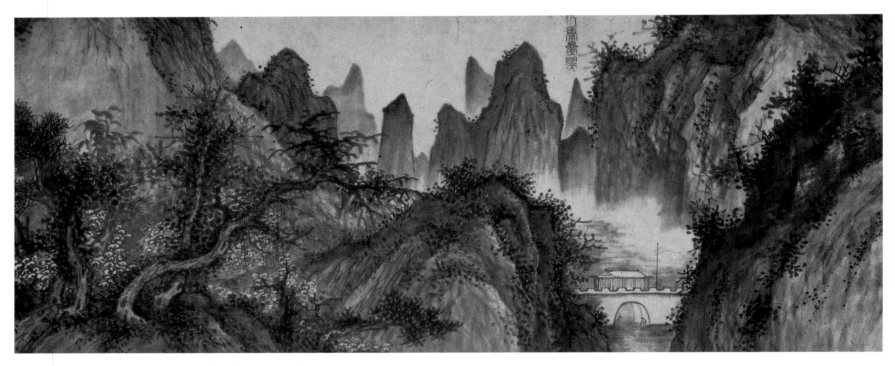

48 北京八景圖卷(太液清波) (居庸叠翠) 王紱

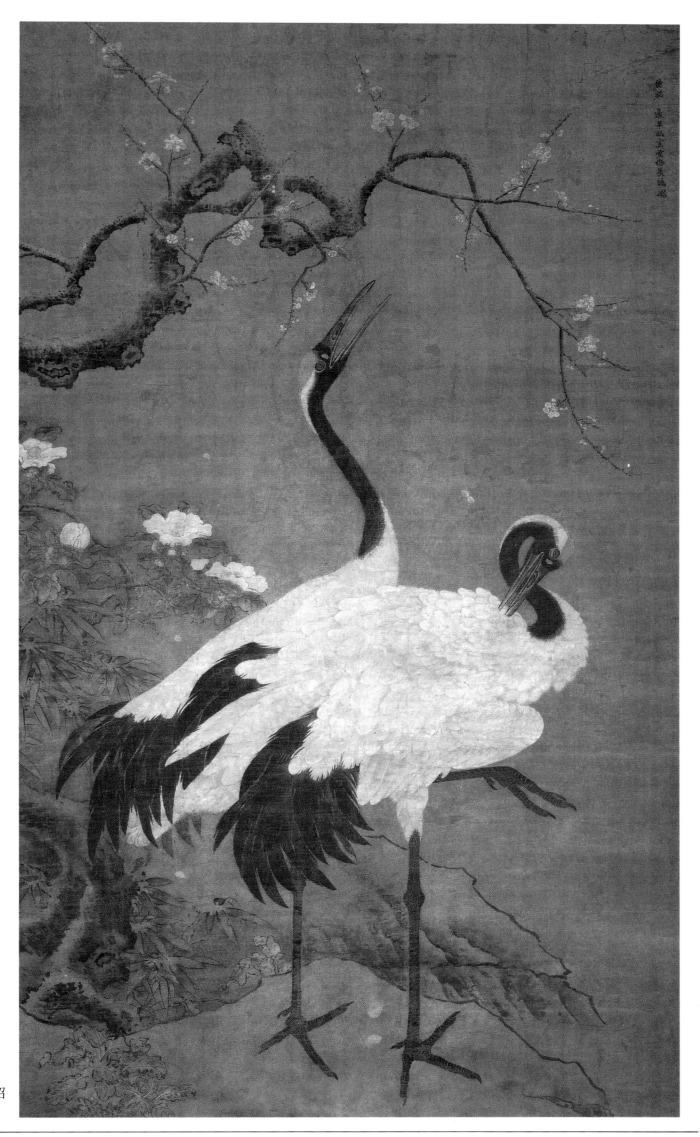

49　雪梅雙鶴圖軸　邊景昭

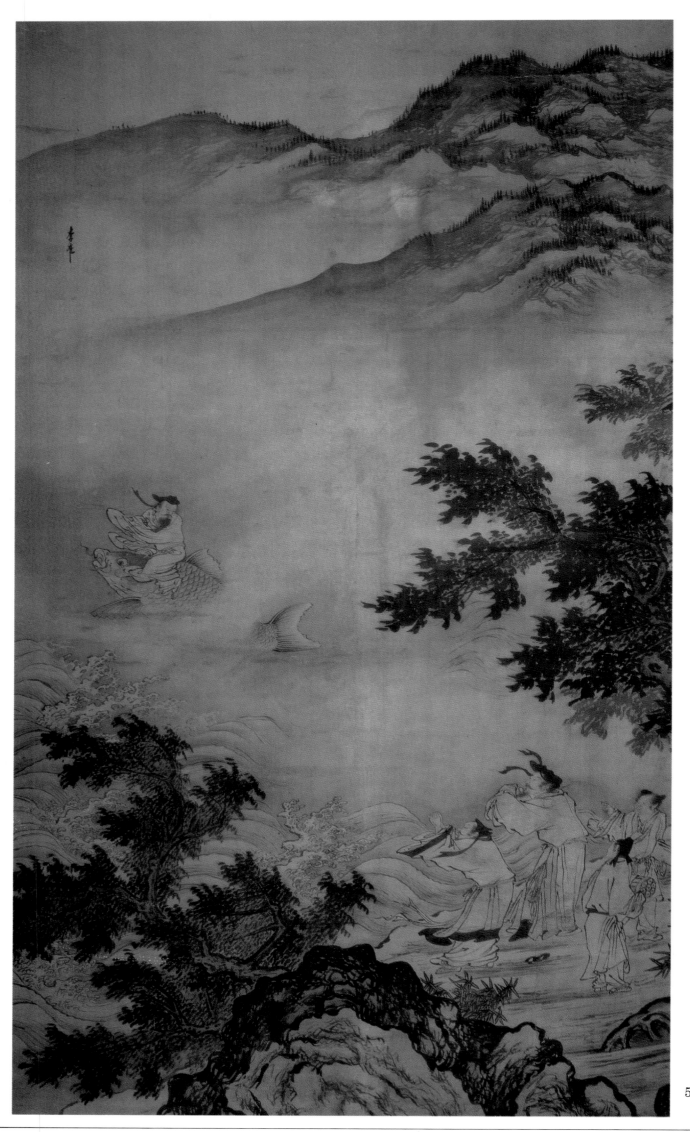

50　琴高乘鯉圖軸　李在

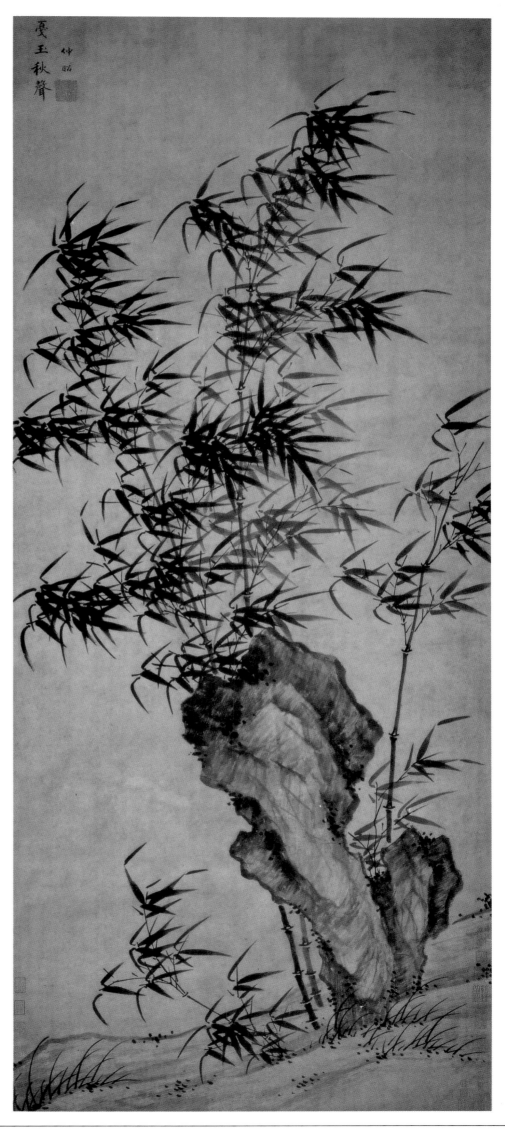

51　戞玉秋聲圖軸　夏昶

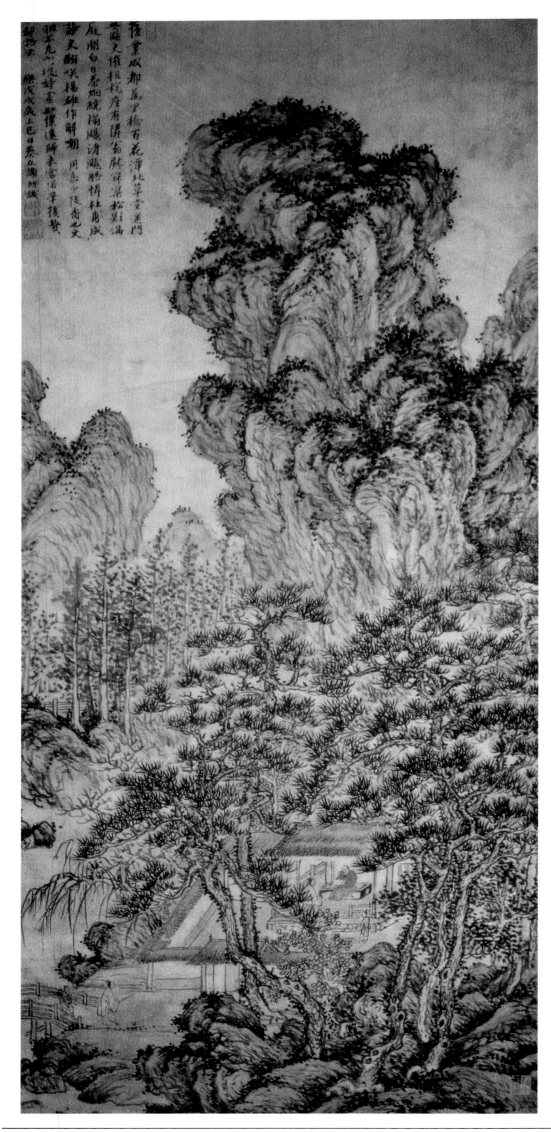

52 潭北草堂圖軸 謝縉

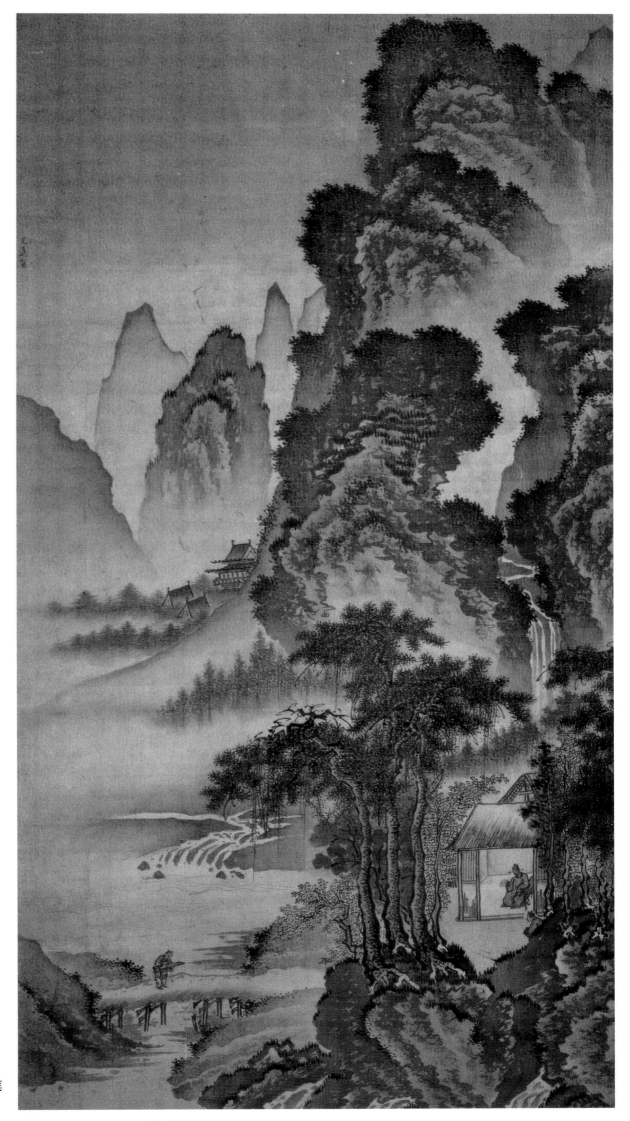

53　溪堂詩思圖軸　戴進

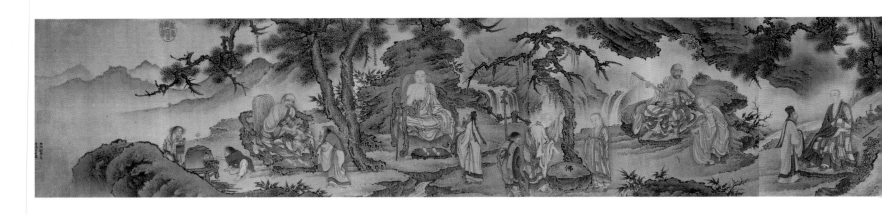

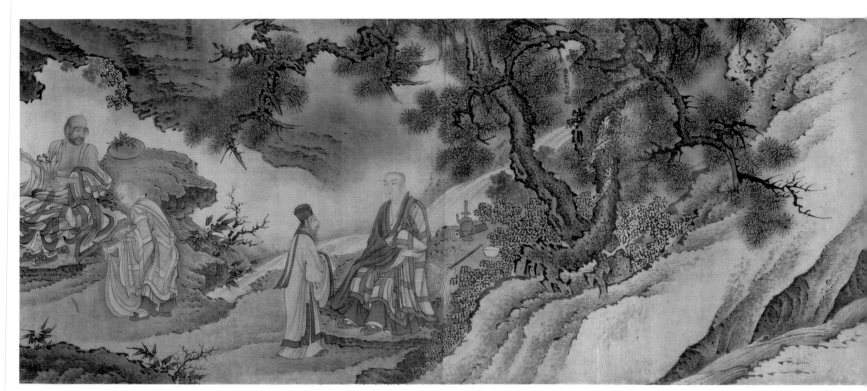

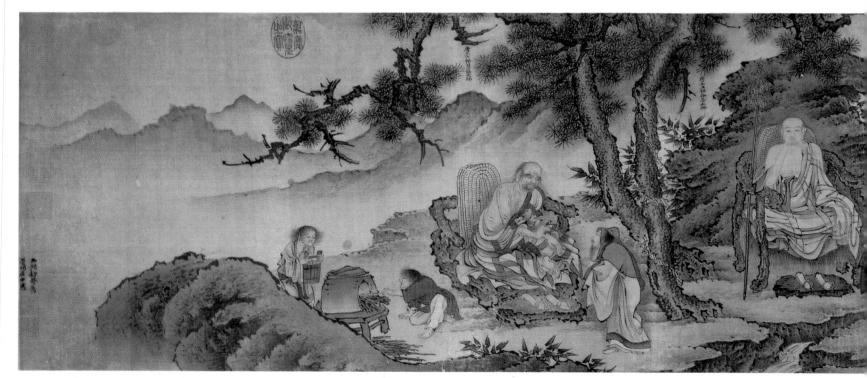

△54　達摩六代祖師像卷(附局部)　戴進

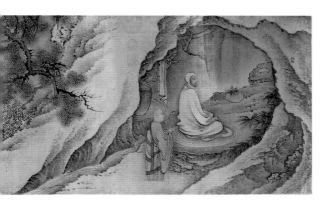

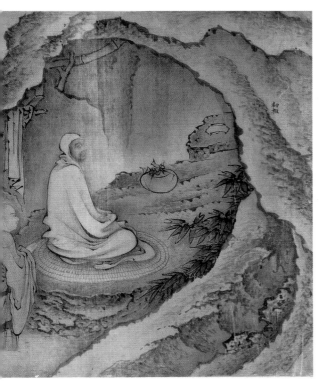

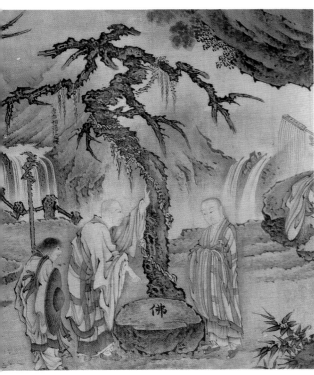

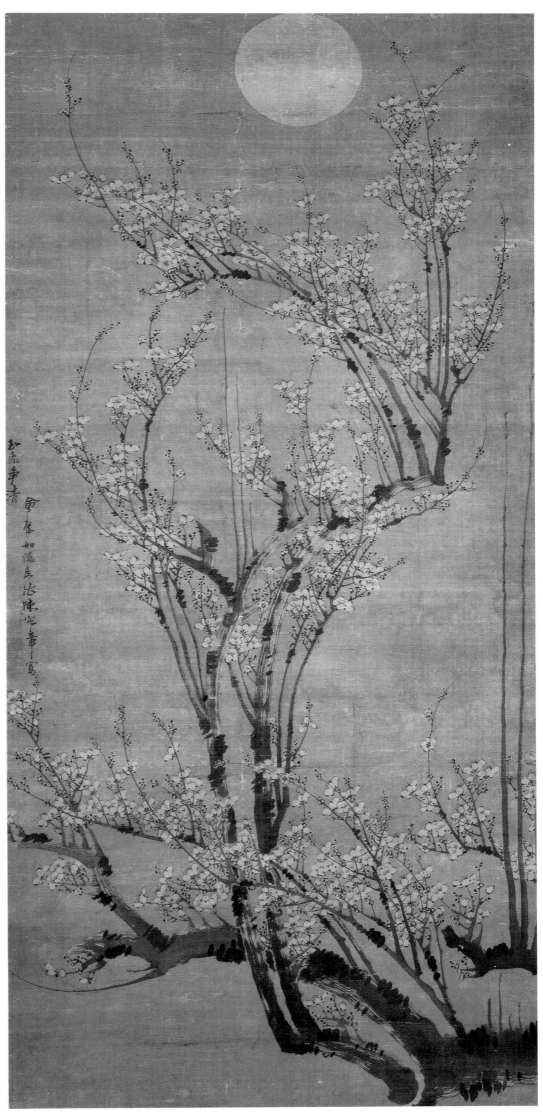

▷55　玉兔争清圖軸　陳録

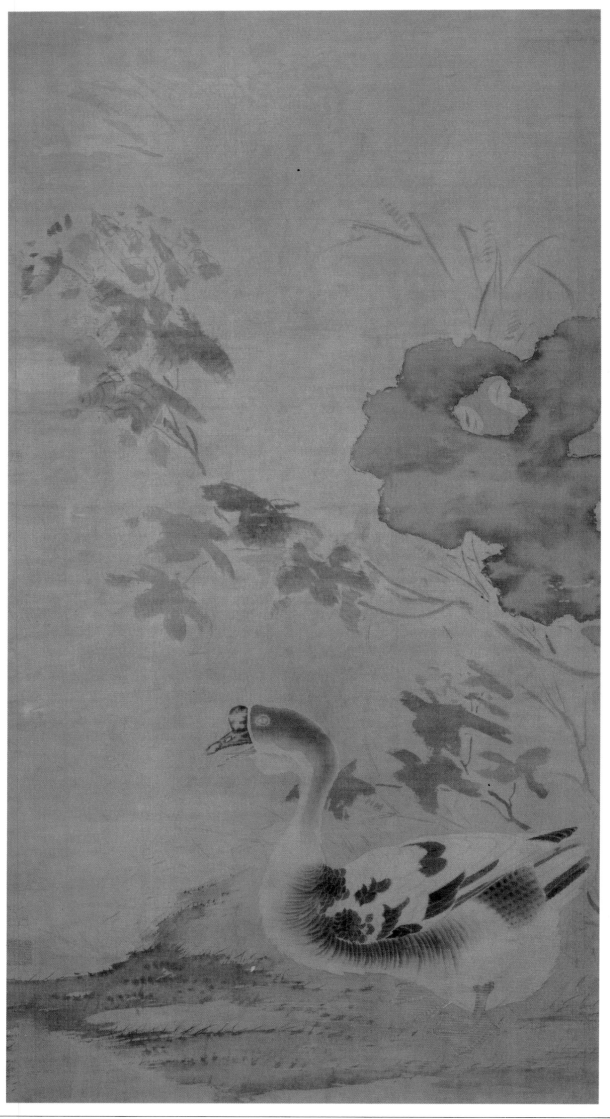

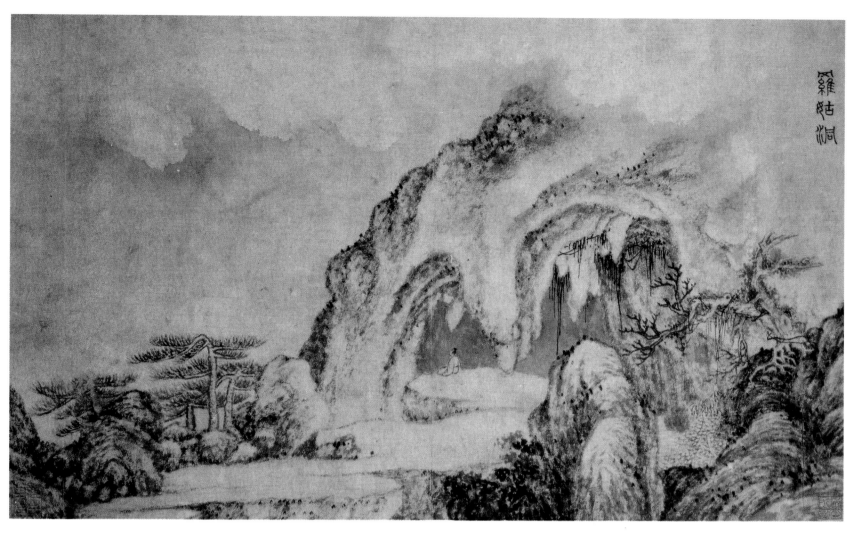

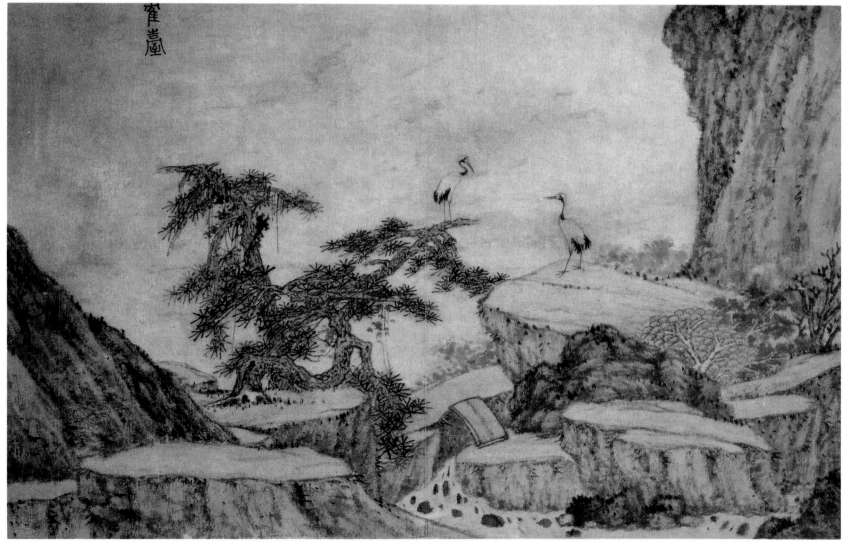

57　南邨別墅圖册(之一、之二)　杜瓊

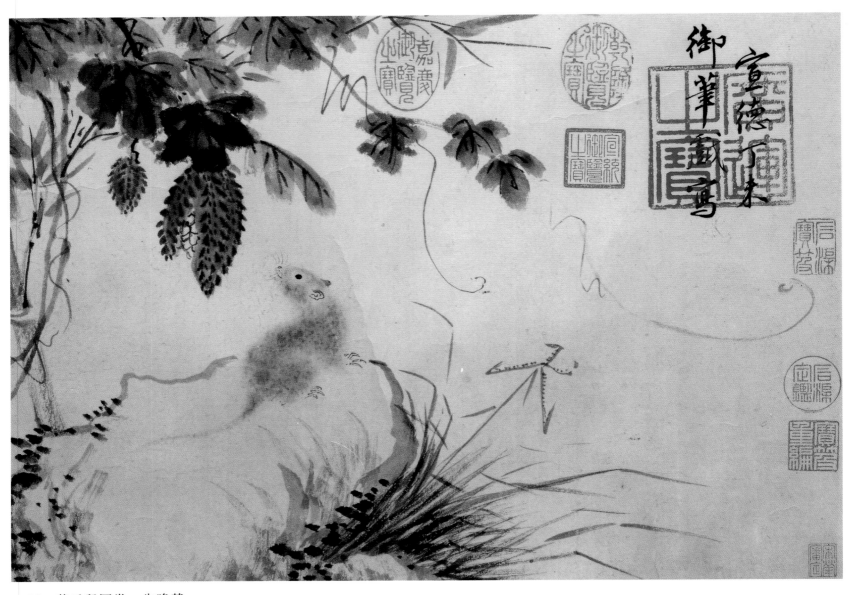

58　苦瓜鼠圖卷　朱瞻基

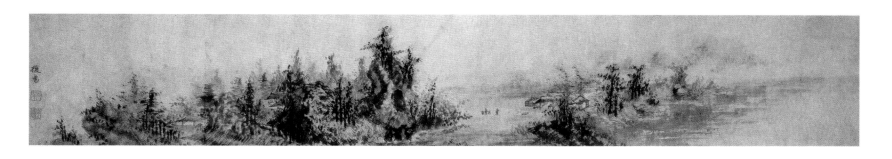

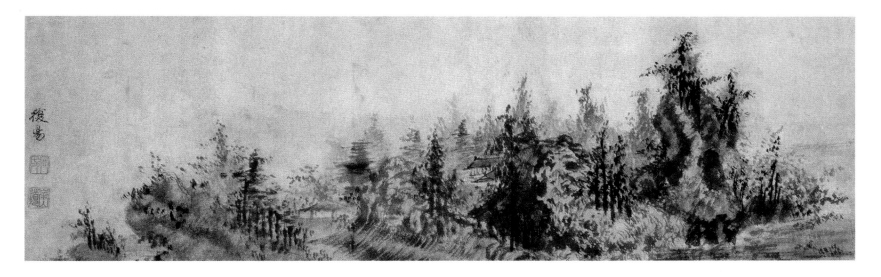

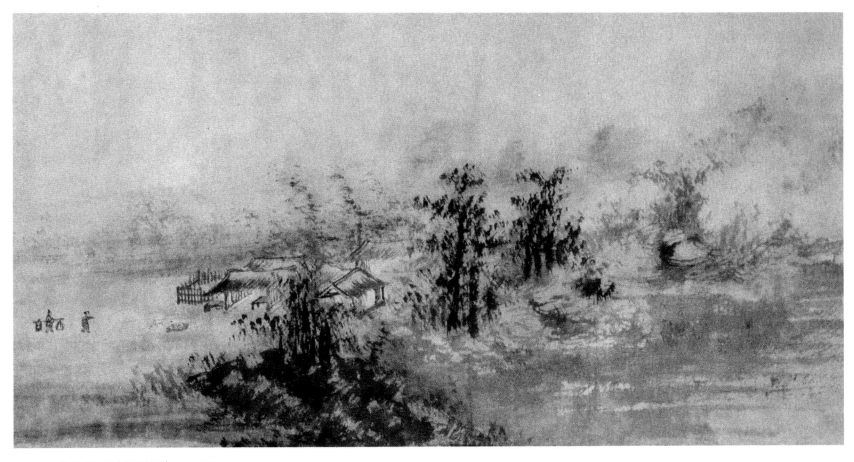

59　山水圖卷（附局部）　張復

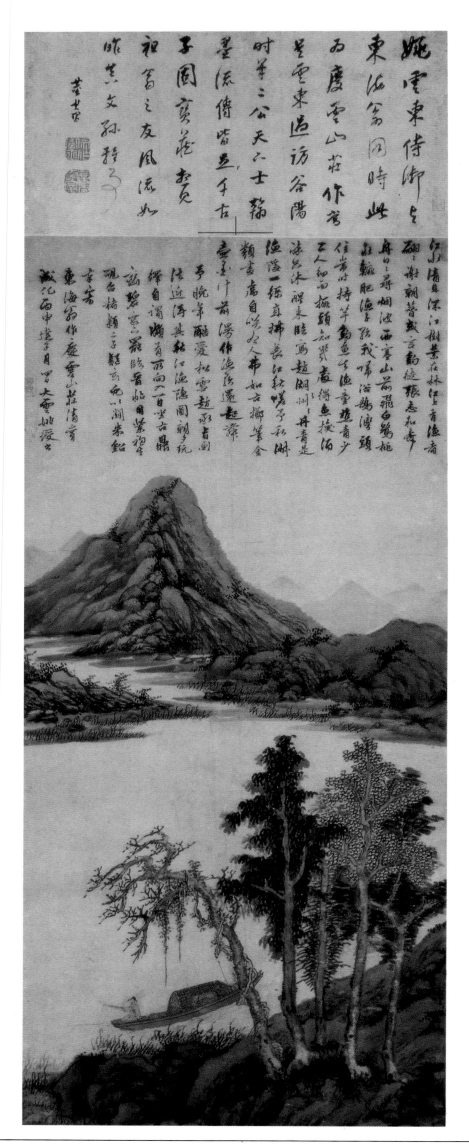

60　秋江漁隱圖軸　姚綬

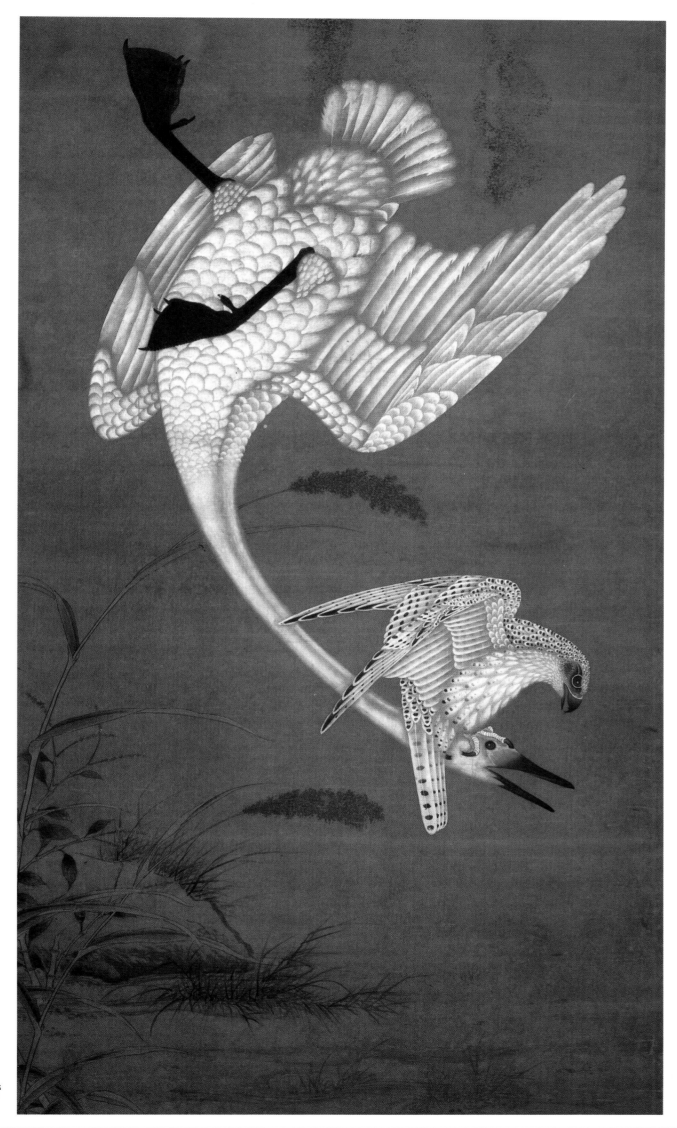

61 鷹擊天鵝圖軸　殷偕

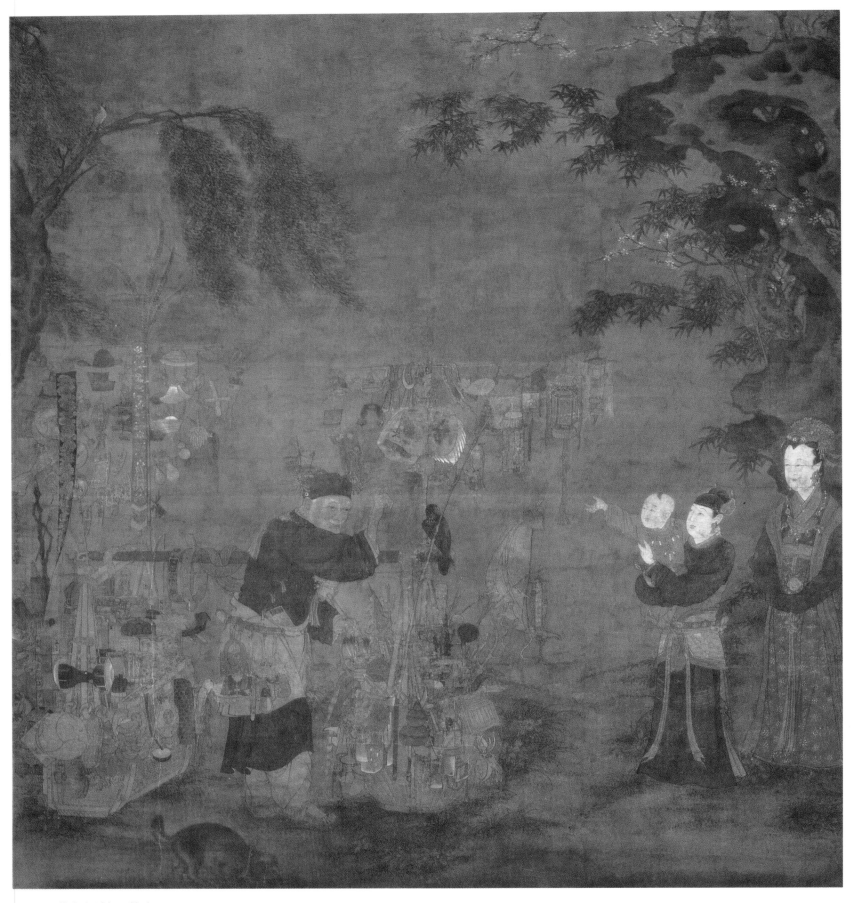

62 貨郎圖軸　佚名

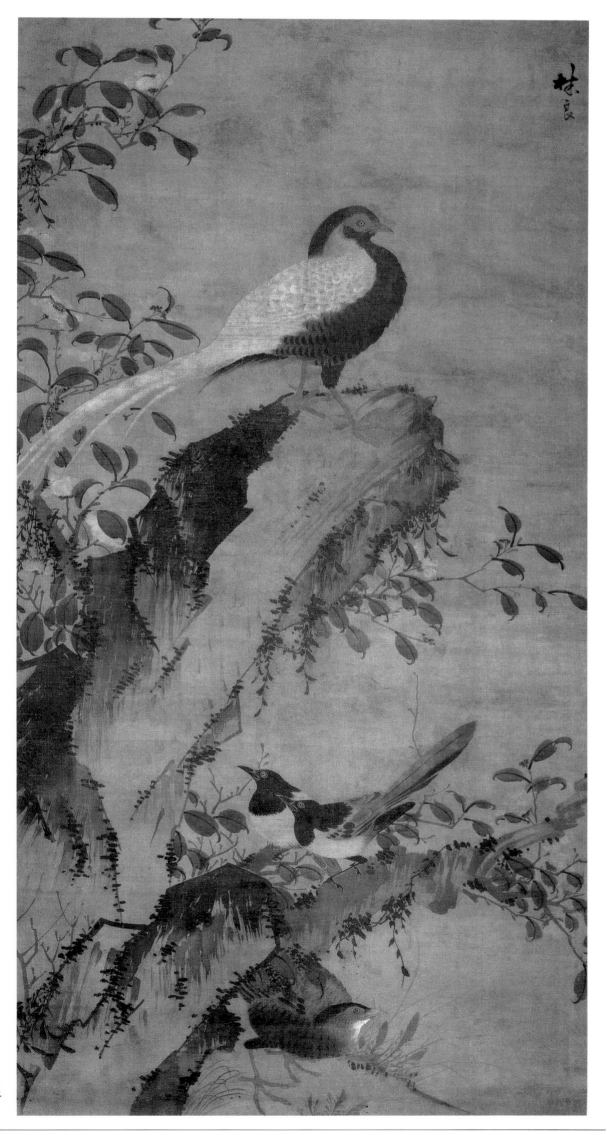

63　山茶白羽圖軸　林良

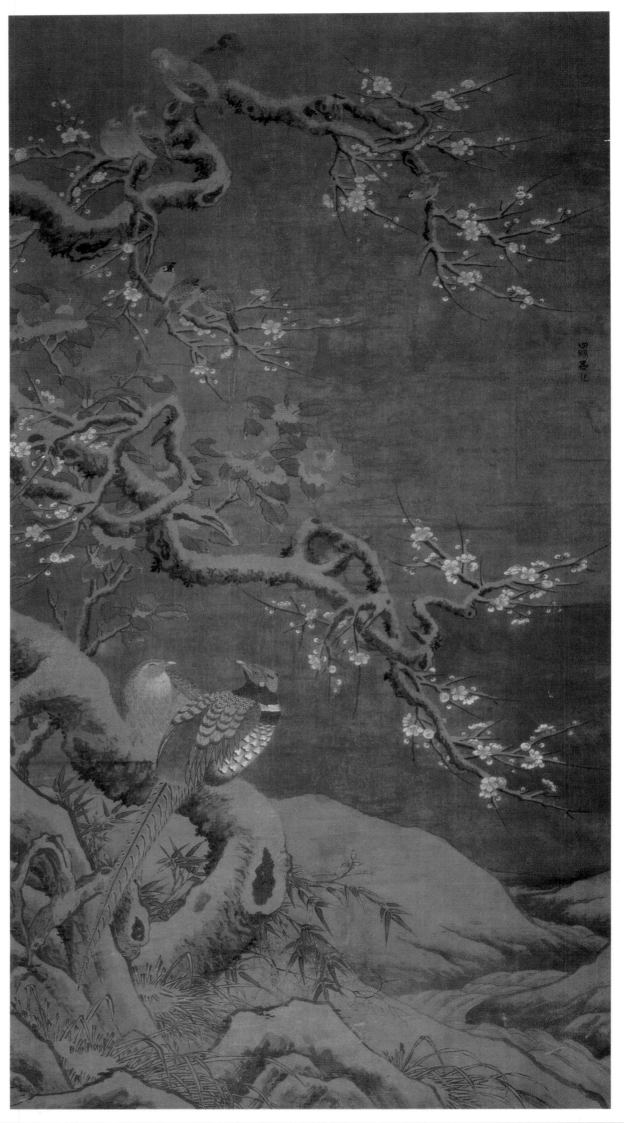

64　梅茶雉雀圖軸　呂紀

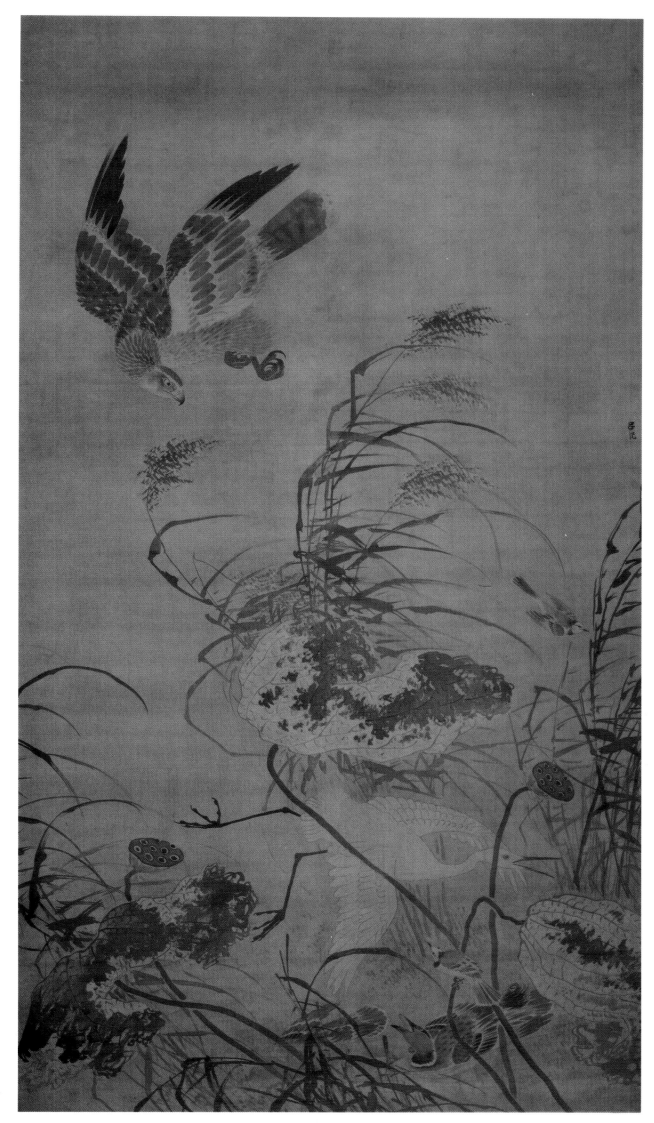

65 殘荷鷹鷺圖軸 呂紀

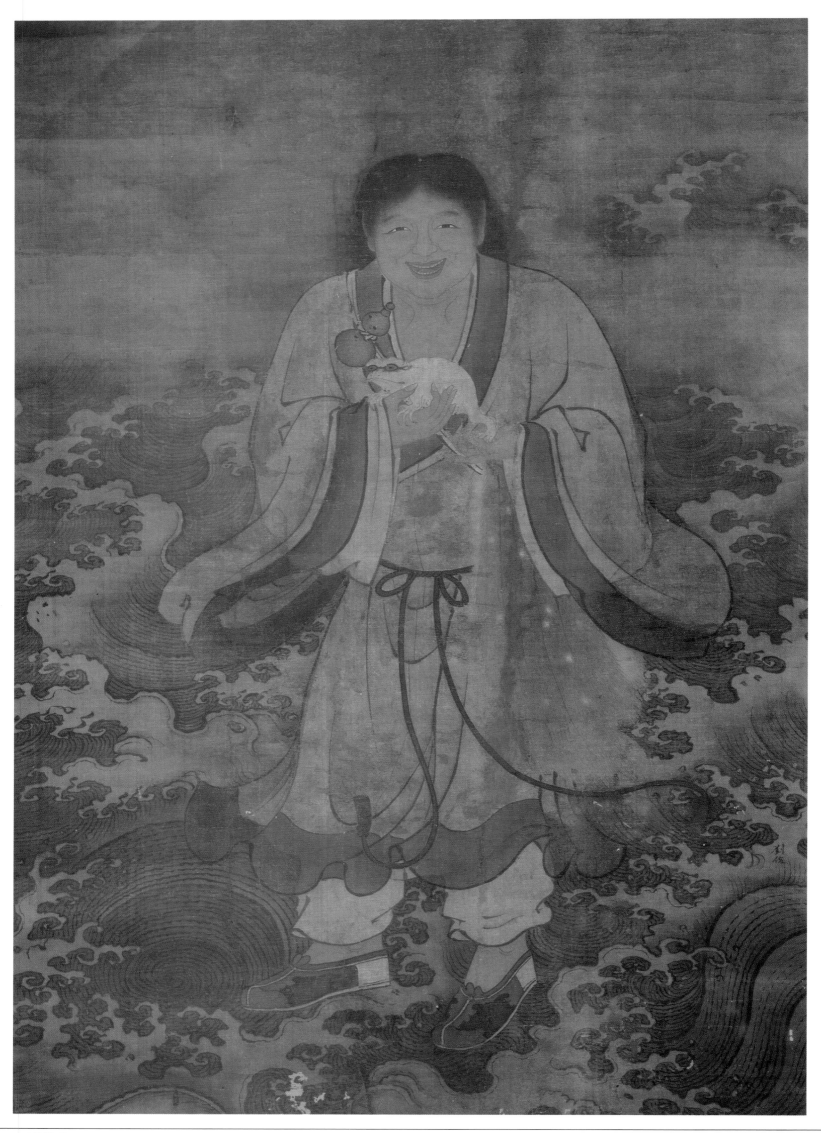

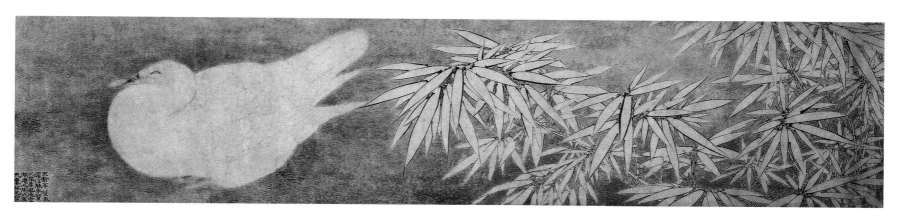

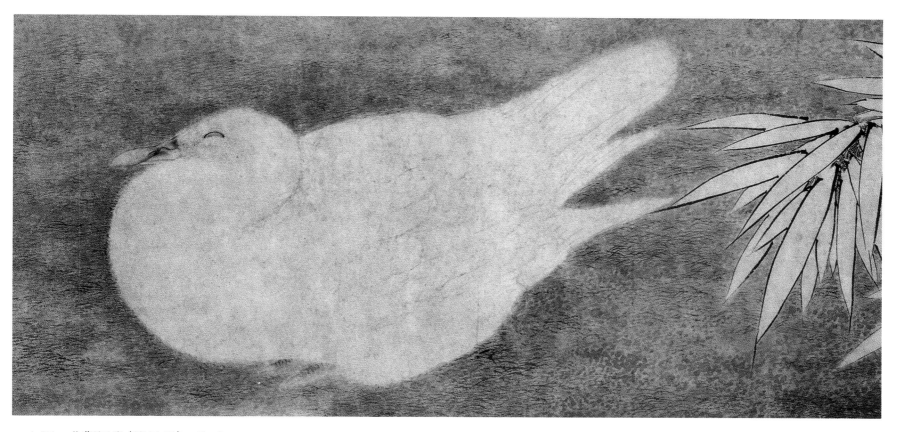

△67　北觀圖卷（附局部）　陶成

66　劉海戲蟾圖軸　劉俊

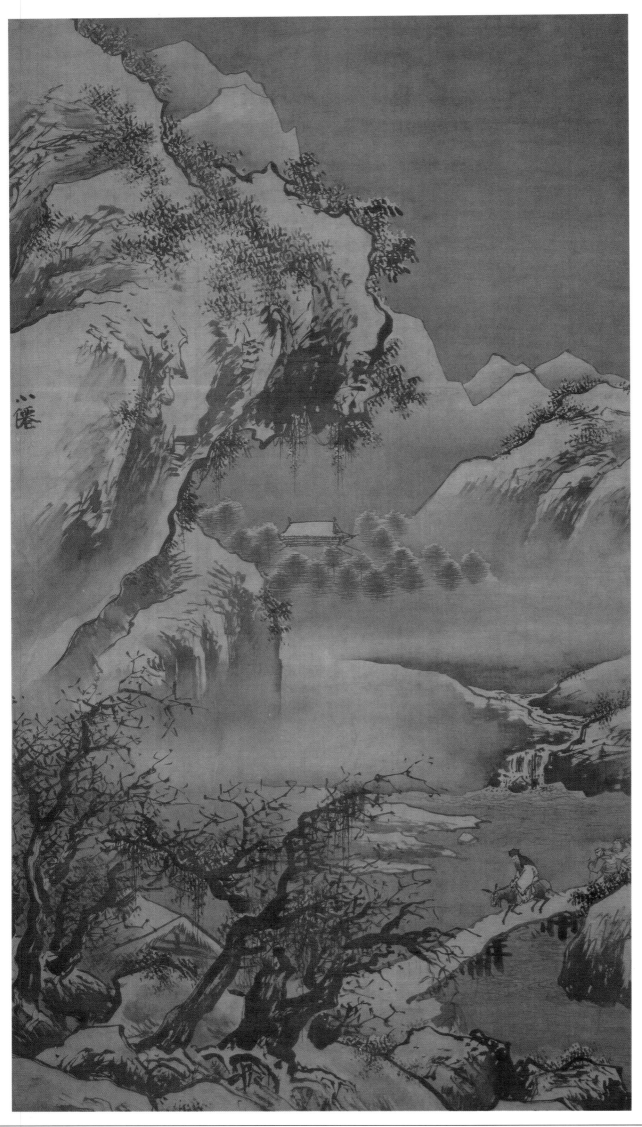

68　灞橋風雪圖軸　吳偉

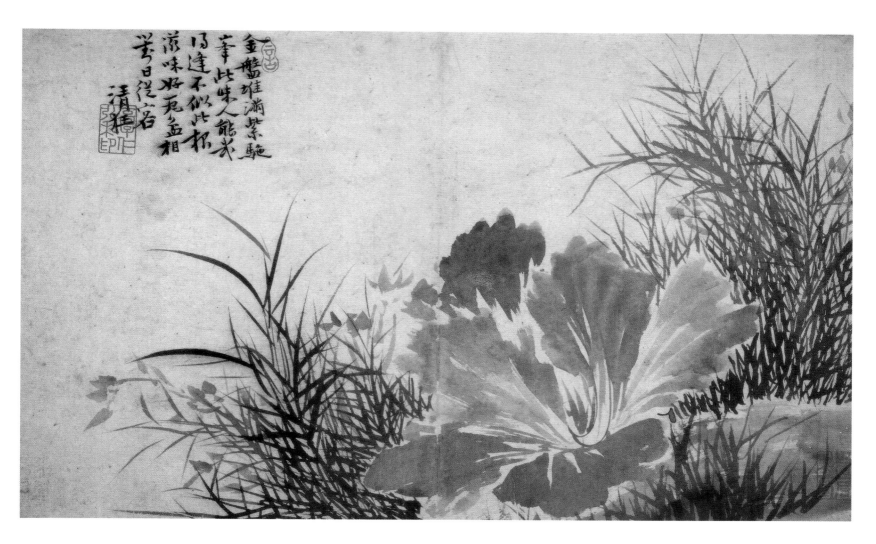

金盤堆滿紫駝峯
華此味人能咲
乃逢不似此杯
滋味好死亡相
覺日從口各
清狂

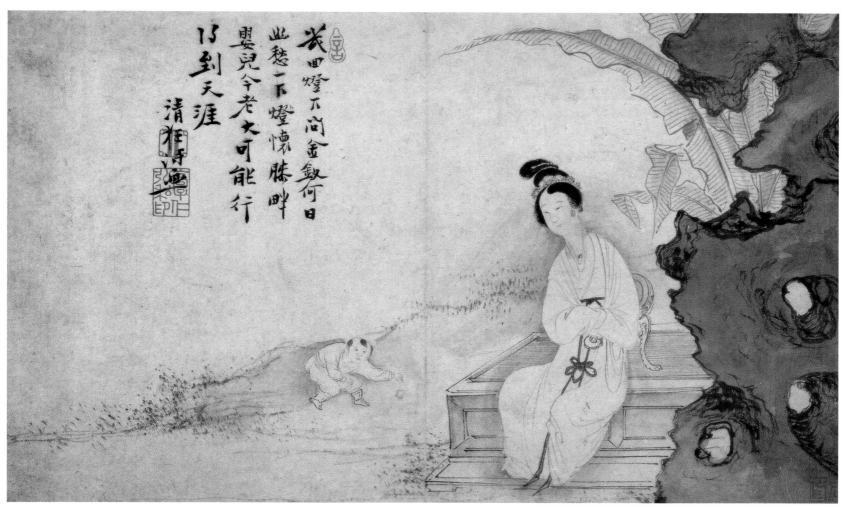

装田燈不向金釵何日
此愁一不燈懐脒畔
嬰兒今老大可能行
乃到天涯
清狂

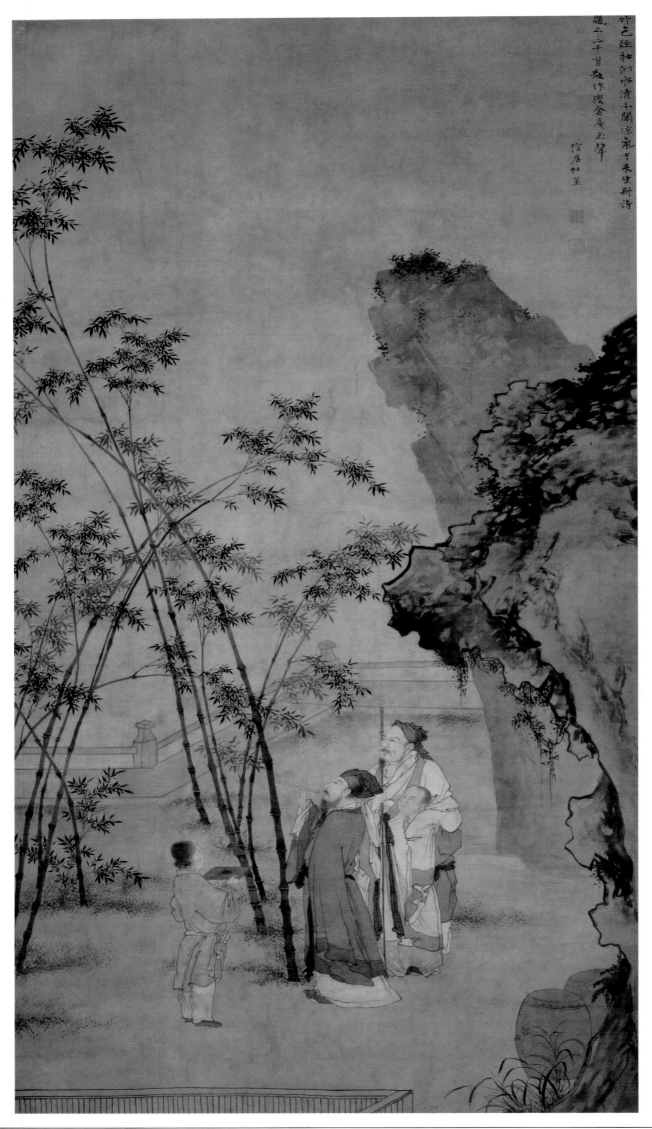

竹之經称作竹清水節小闊凉氣午來坐新詩
題十三首敬作塵全廣丑年

陸居杜堇

70　題竹圖軸　杜堇

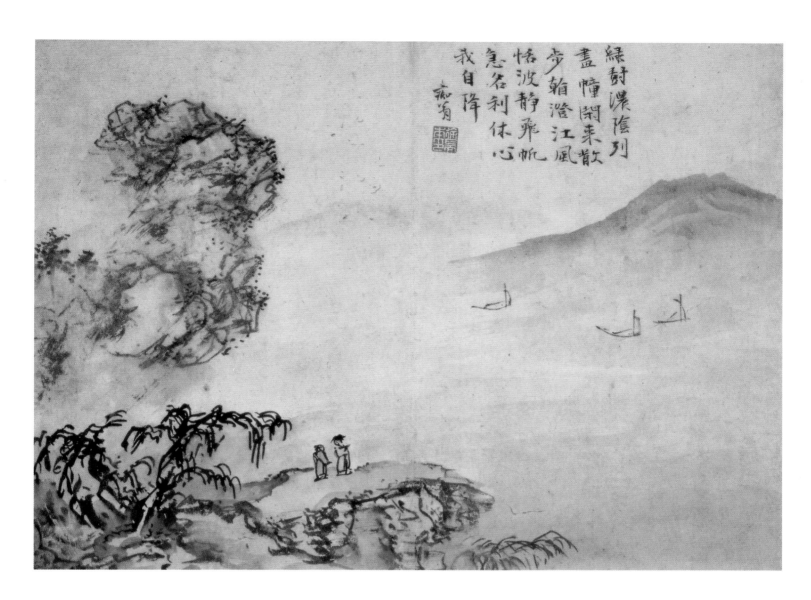

綠樹濃陰列
畫幢閑來散
步翰澄江風
恬波靜飛帆
急名利休心
我自降
瘋翁

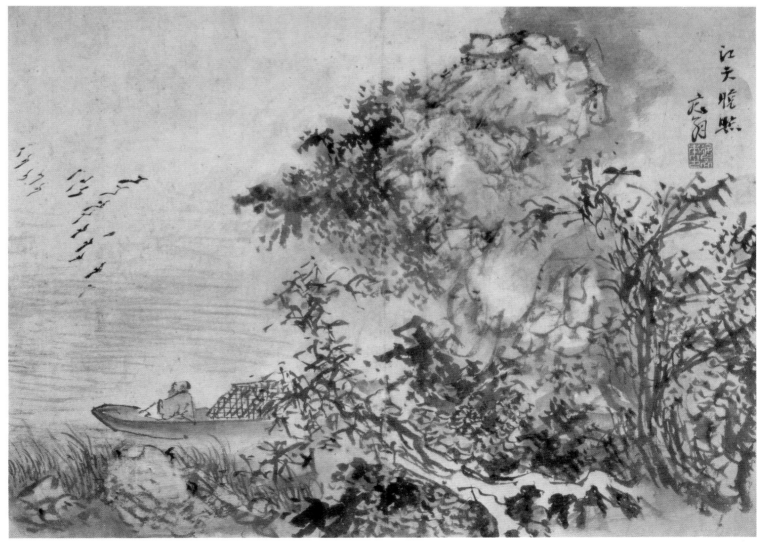

江天晚眺
瘋翁

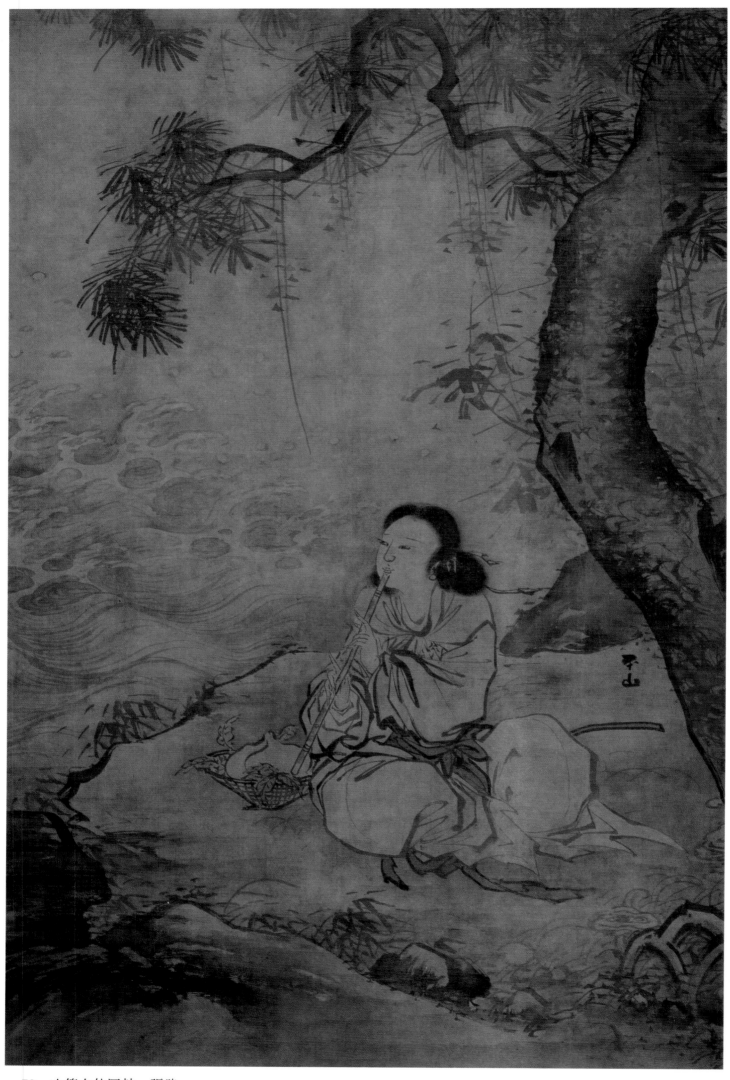

72　吹簫女仙圖軸　張路

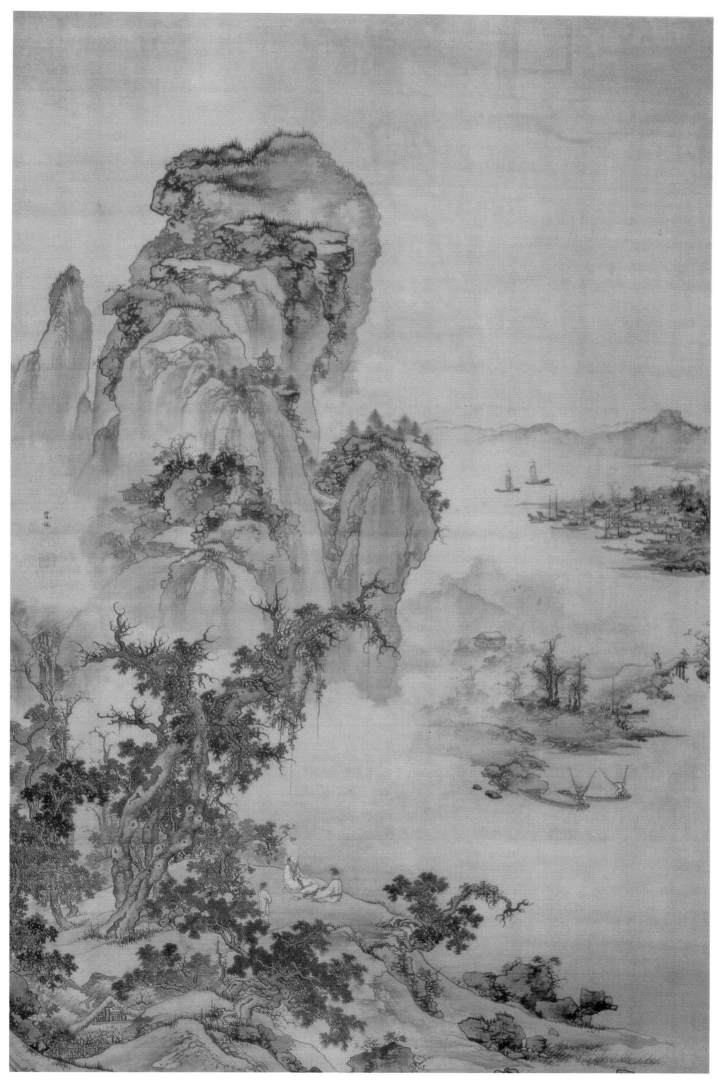

73　烟江晚眺圖軸　朱端

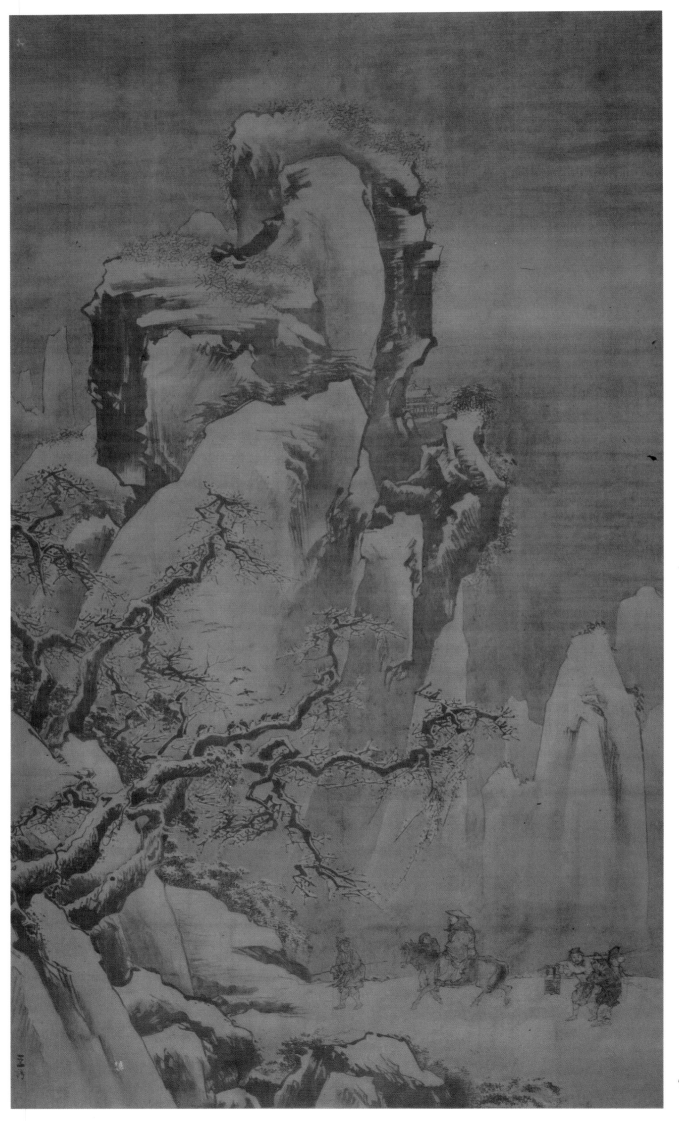

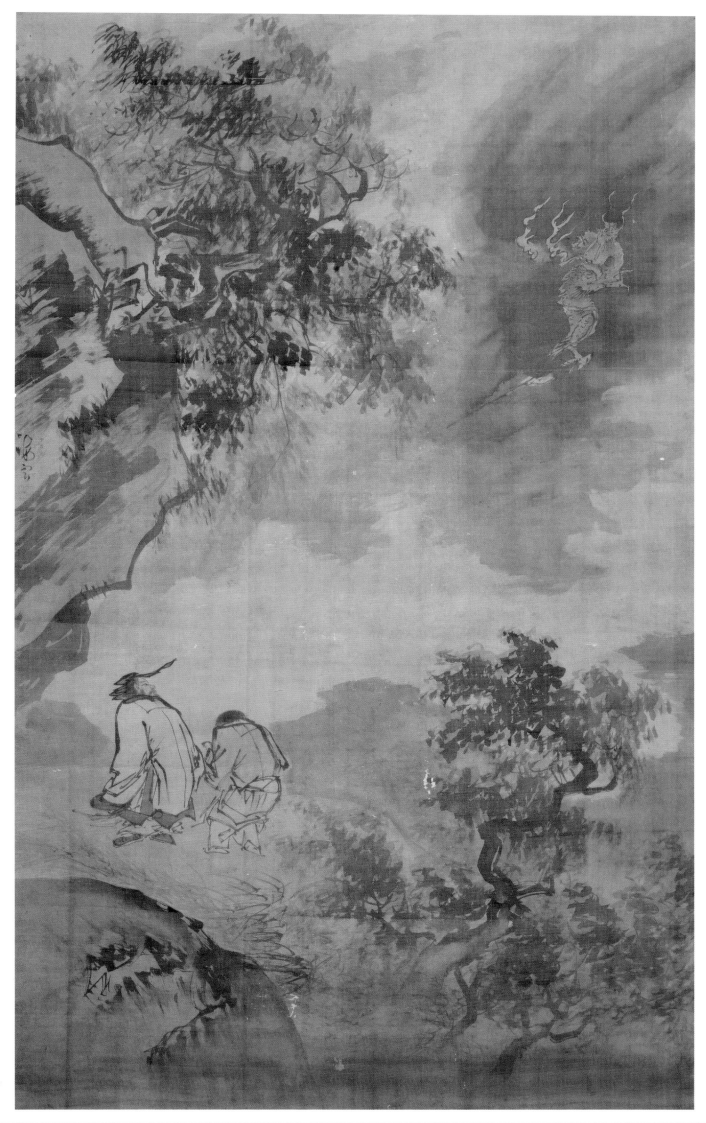

75　起蛟圖軸　汪肇

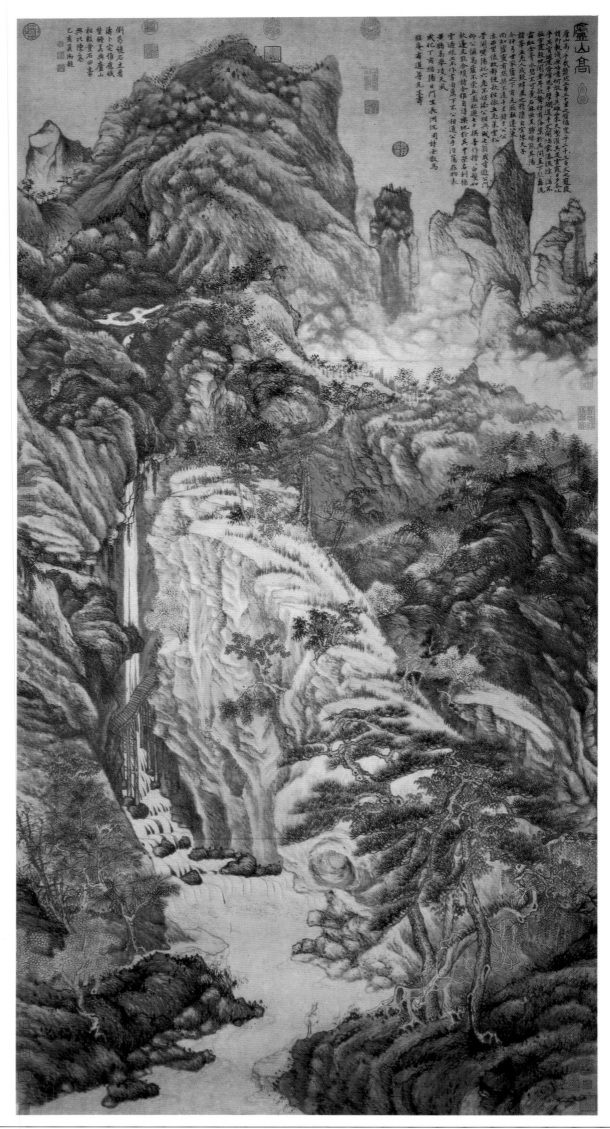

76　廬山高圖軸　沈周

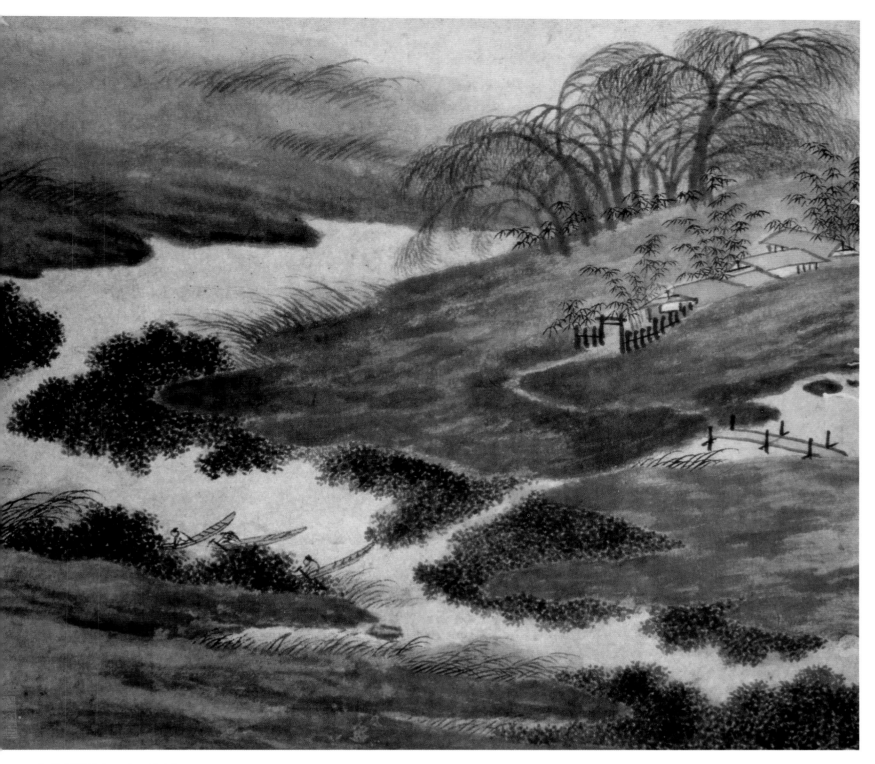

77　東莊圖册(之一)　沈周

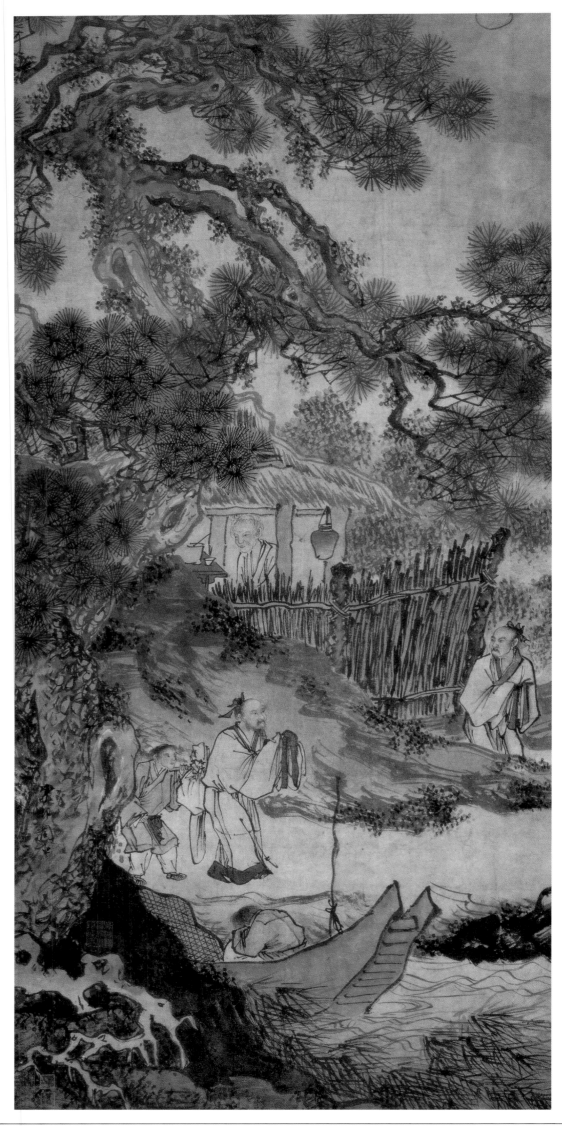

78 柴門送客圖軸 周臣

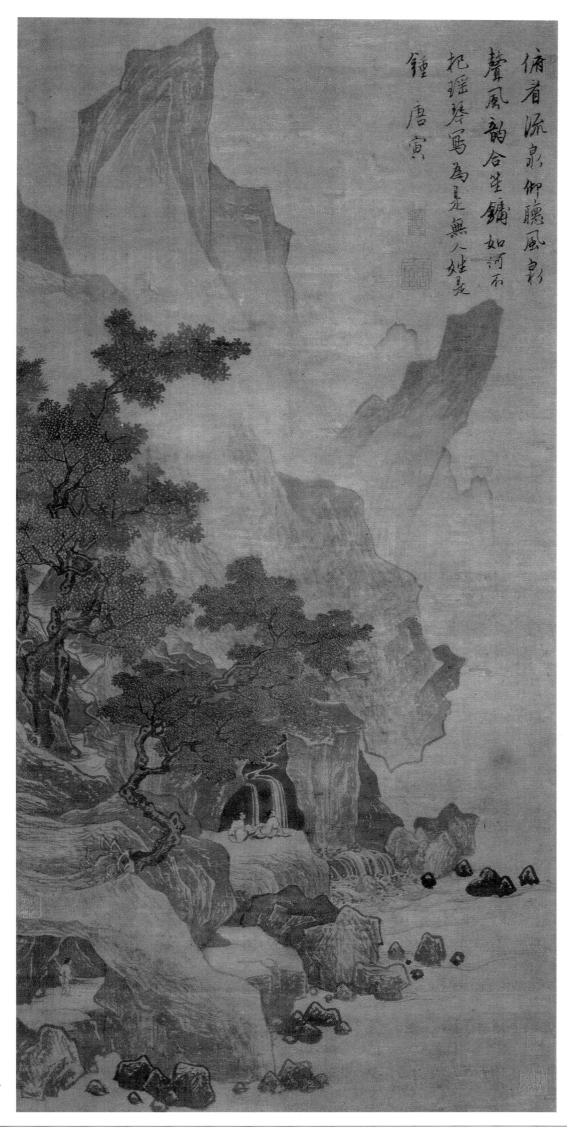

俯看流泉仰聽風聲
聲風韻合坐生鐘如何不
把瑤琴寫為是無人姓是
鍾　唐寅

79　看泉聽風圖軸　唐寅

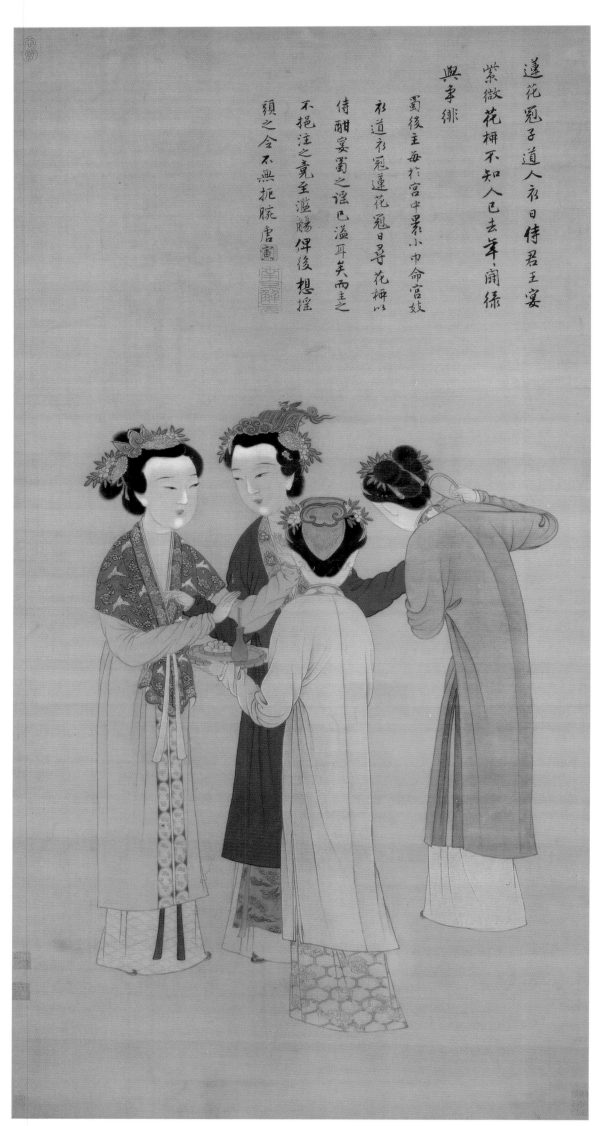

蓮花冠子道人衣日侍君王宴

紫微花榭不知人已去年開綠

與爭緋

蜀後主每於宮中暴小巾命宮妓

衣道衣冠蓮花冠日尋花柳以

侍酣宴蜀之謠已溢耳矣西蜀之

不挹注之竟至滥觞伴後想摇

頜之令不興抵脘唐寅

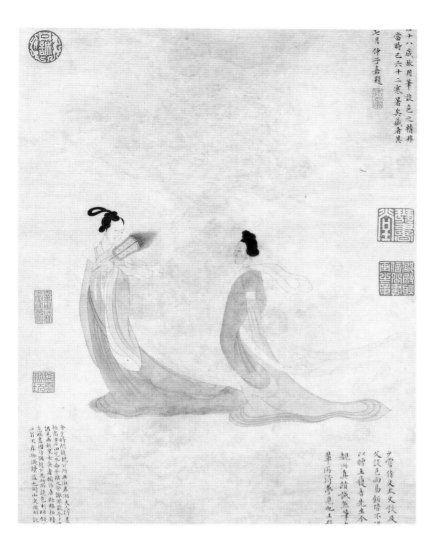

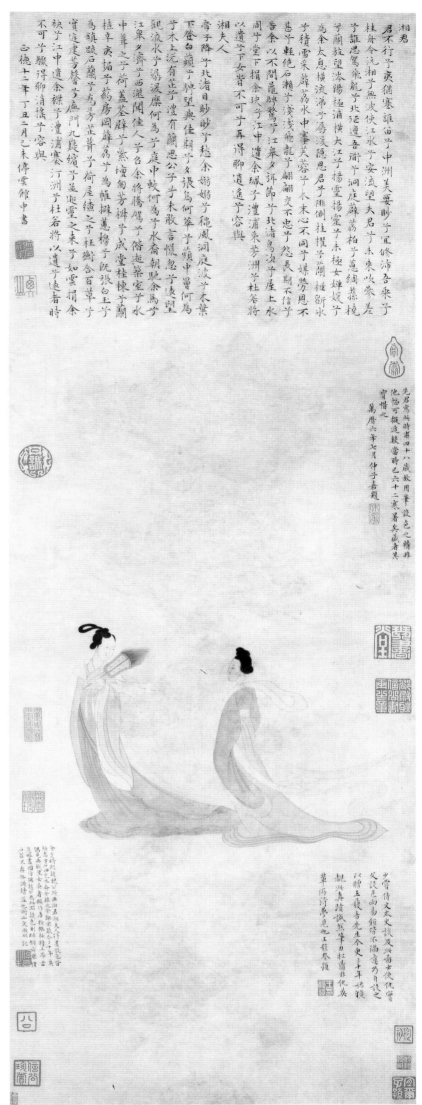

81　湘君湘夫人圖軸(附局部)　文徵明

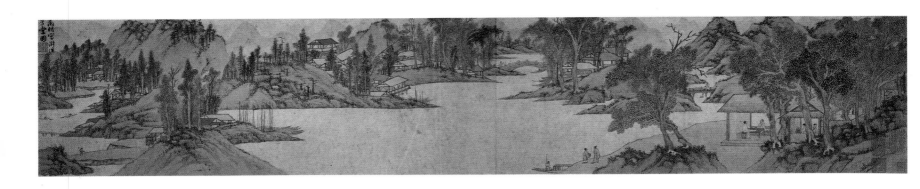

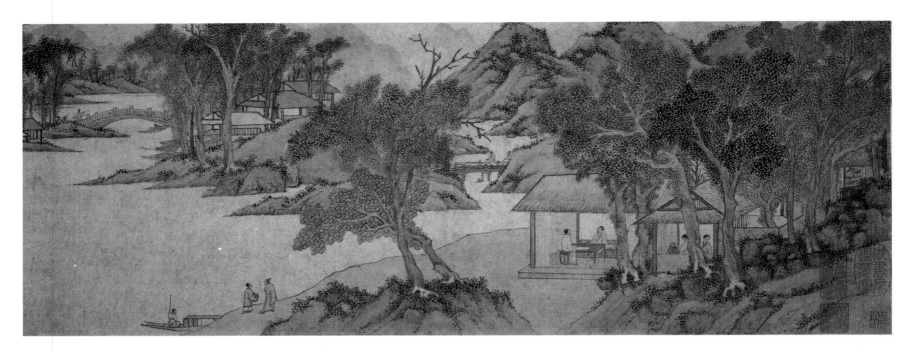

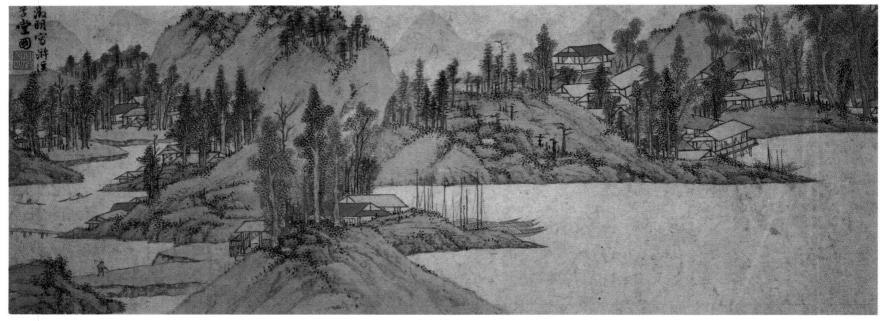

82　滸溪草堂圖卷（附局部）　文徵明

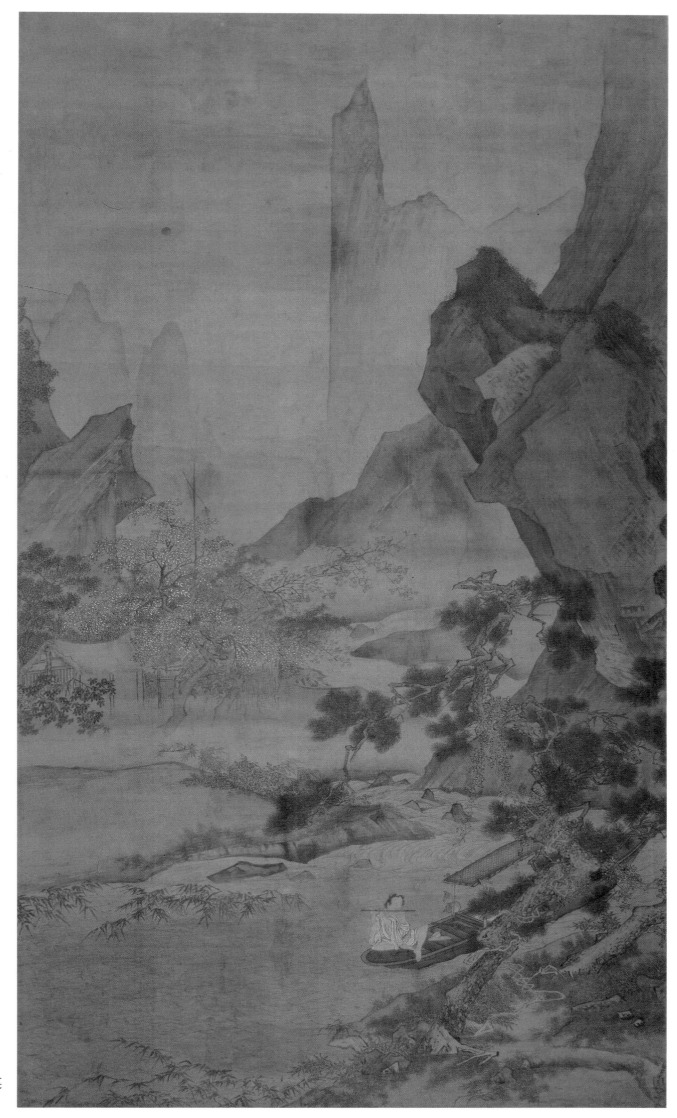

83 松溪橫笛圖軸 仇英

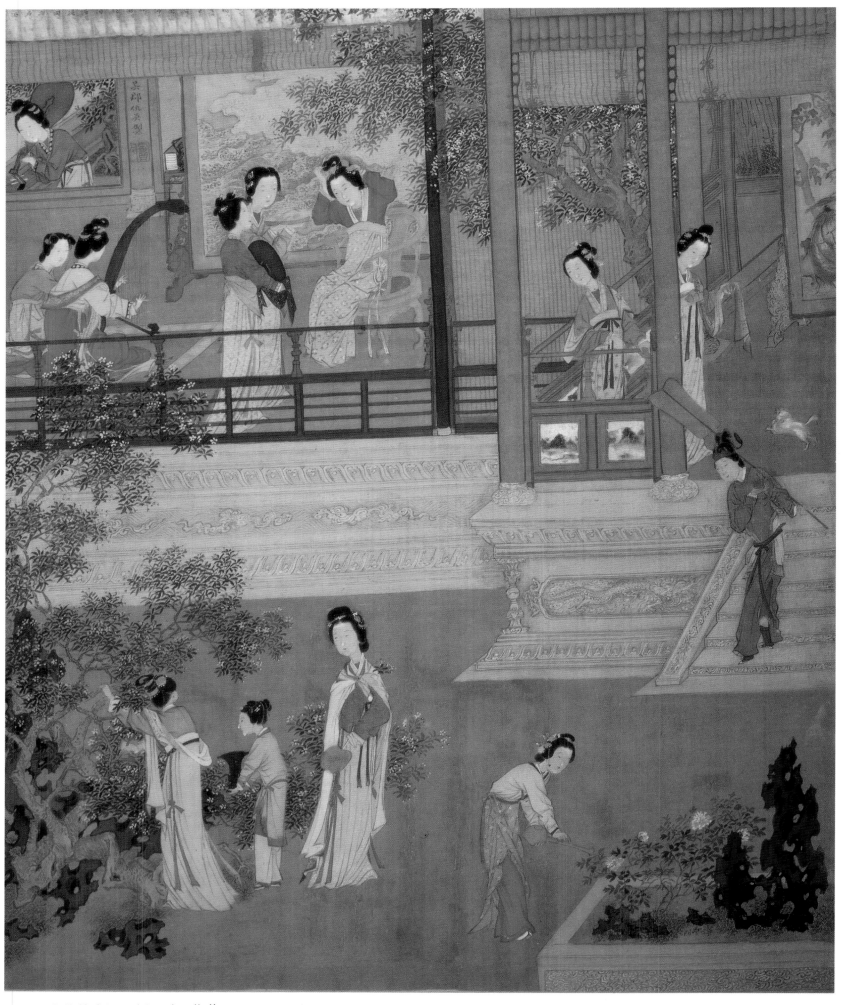

84　人物故事圖册(之一)　仇英

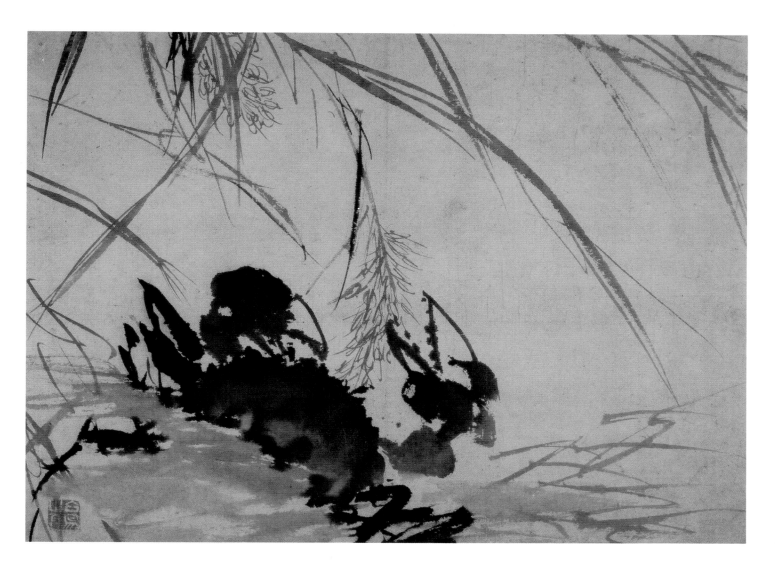

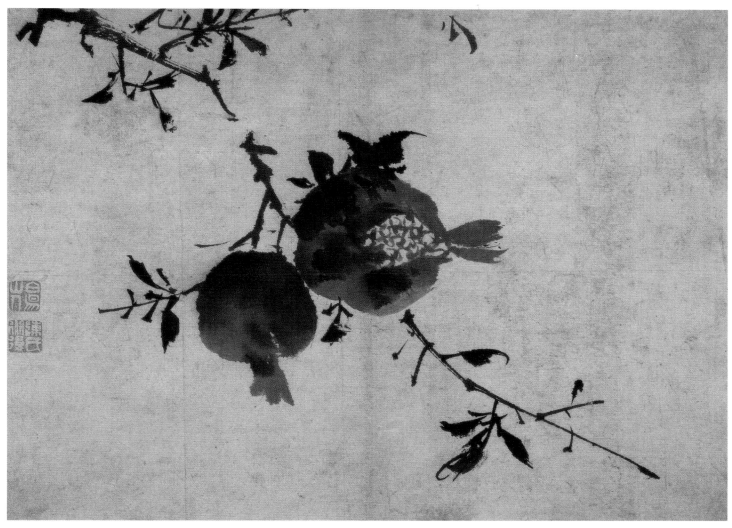

85　花卉册（之一、之二）　陳淳

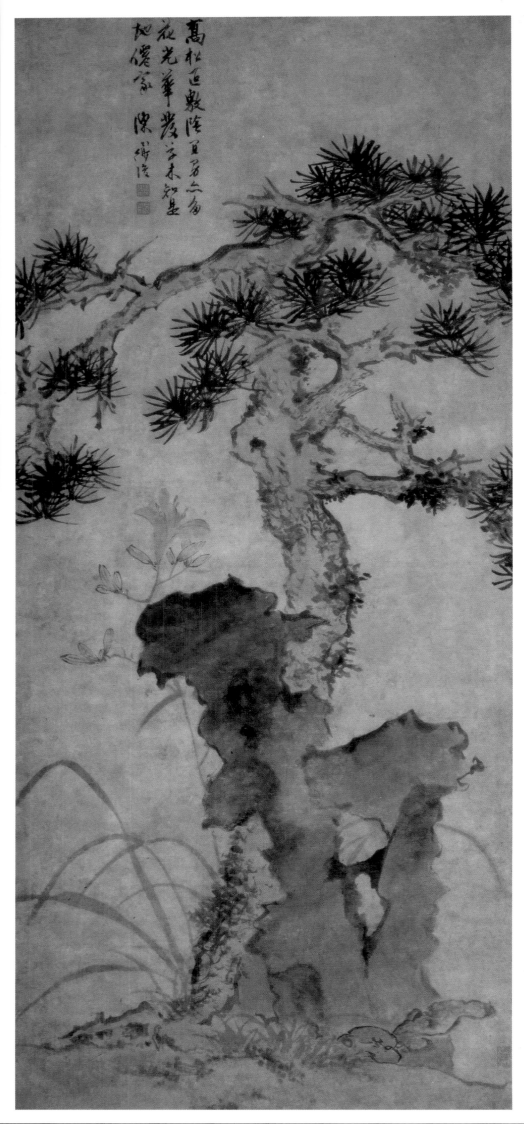

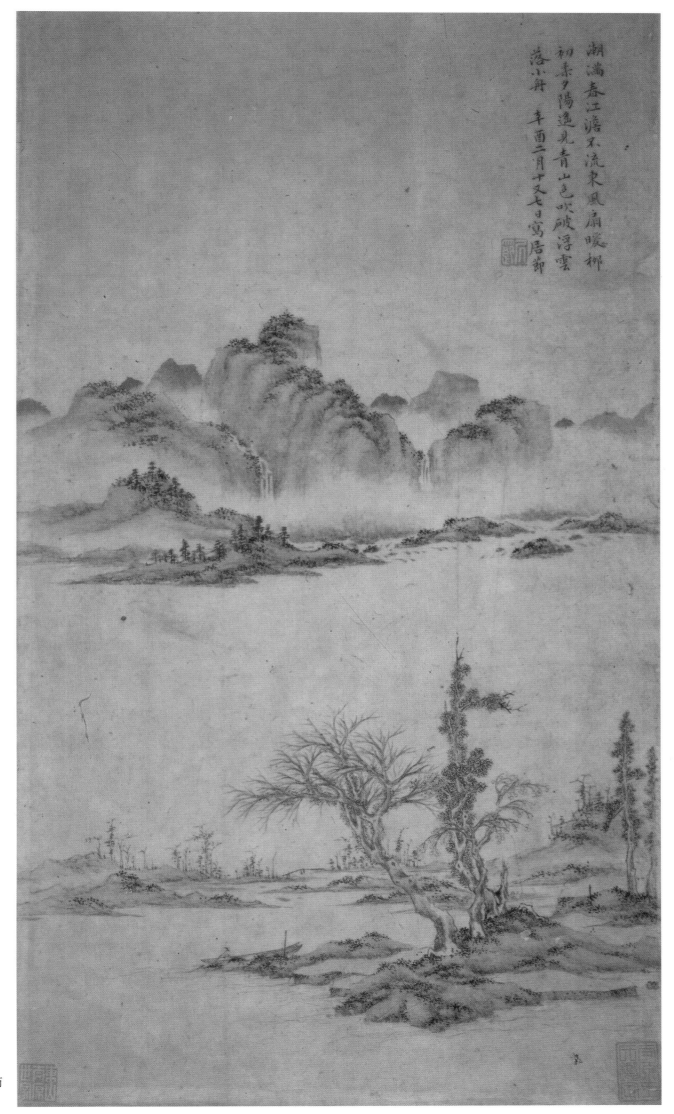

潮滿春江漲不流東風扇暖柳
初柔夕陽返見青山色吹破浮雲
落小舟　辛酉二月十又七日寫居節

87　潮滿春江圖軸　居節

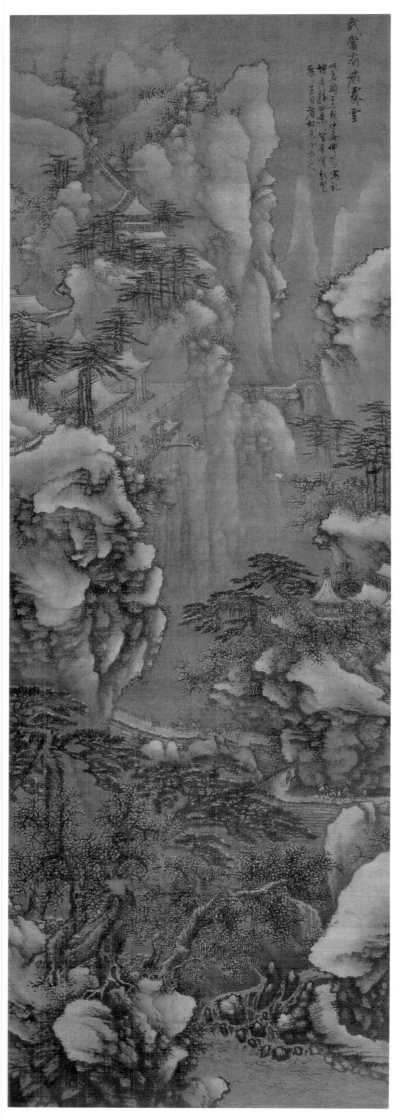

88　武當南巖霽雪圖軸　謝時臣

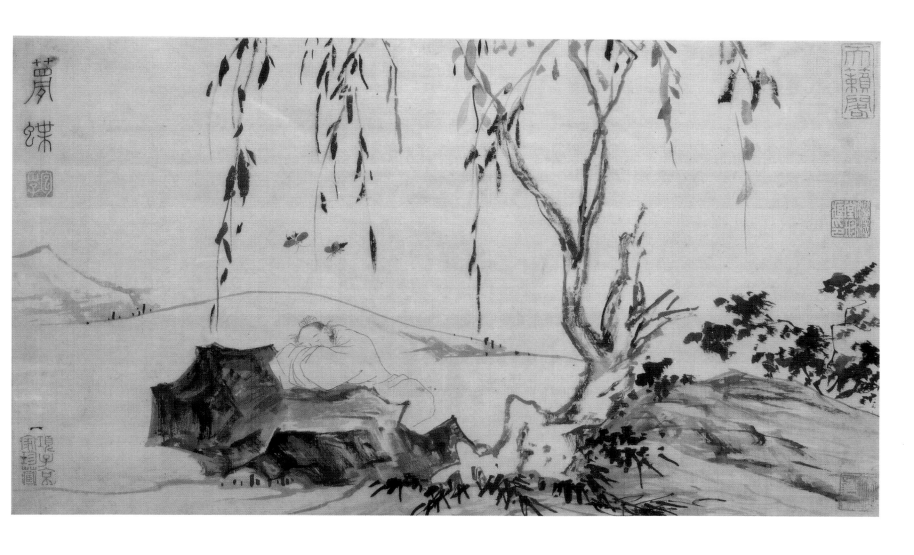

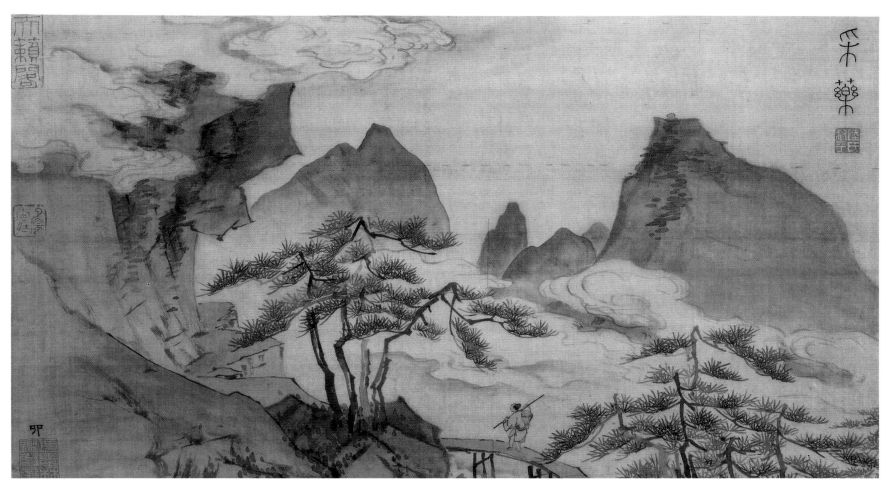

89　幽居樂事圖册（之一、之二）　陸治

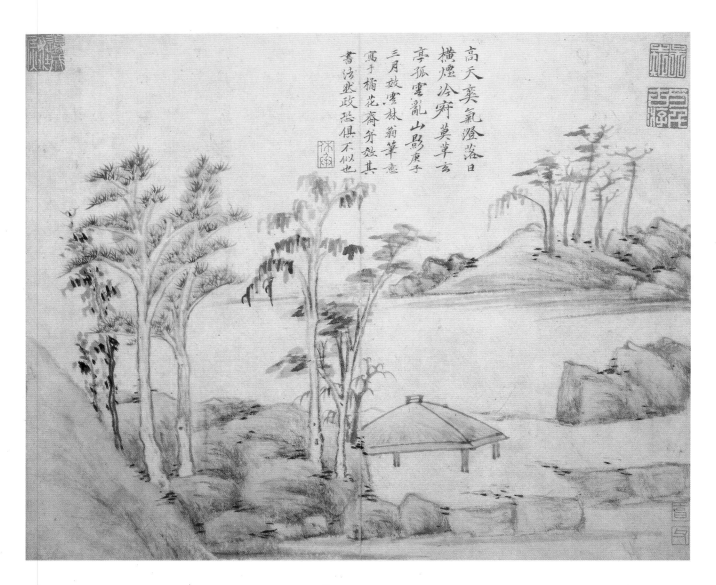

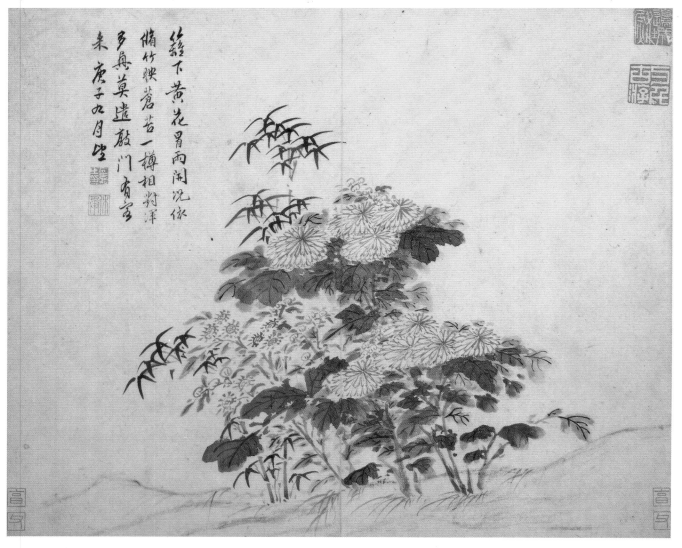

90　山水花卉圖册
　（之一、之二）　文嘉

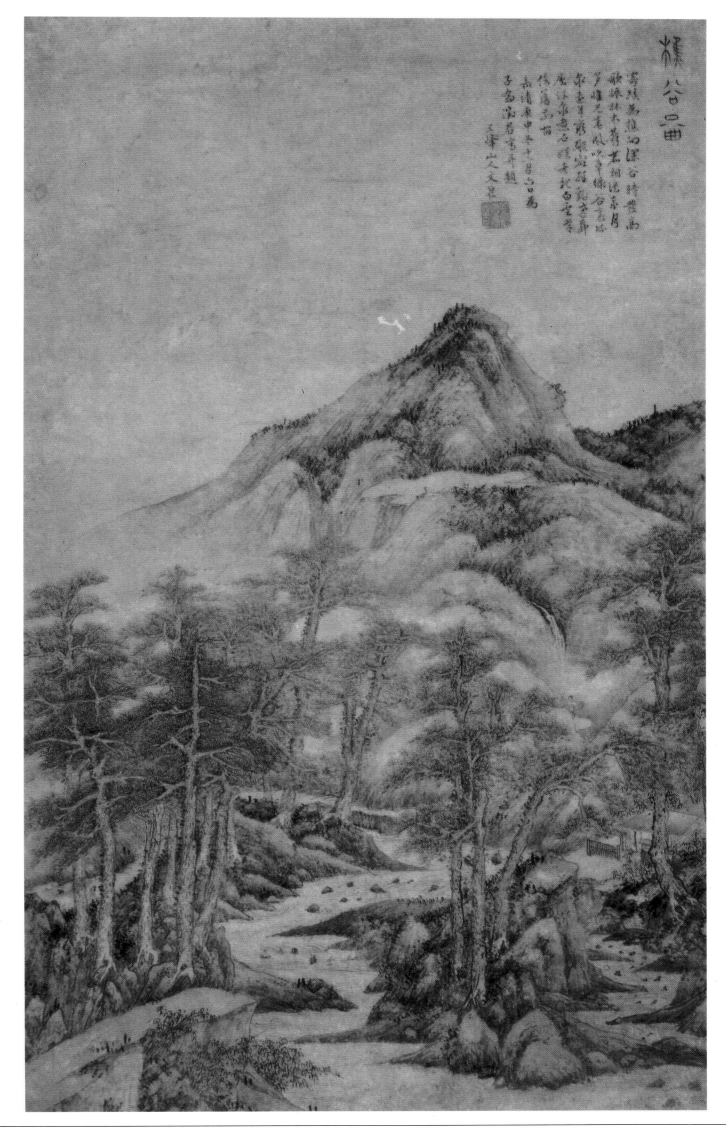

樵谷圖軸　文伯仁

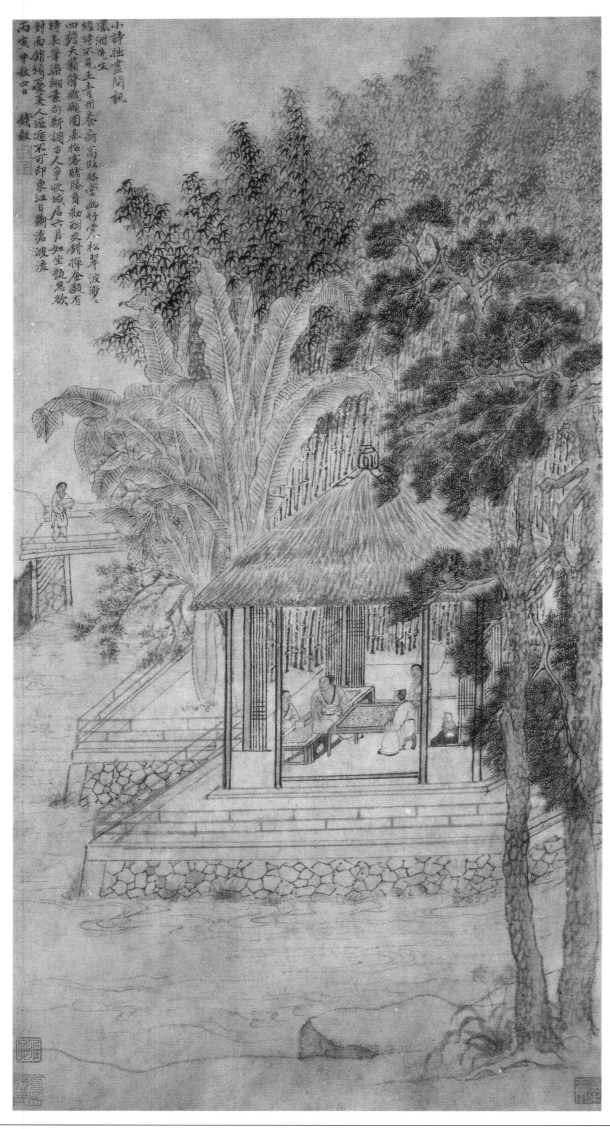

92　竹亭對棋圖軸　錢穀

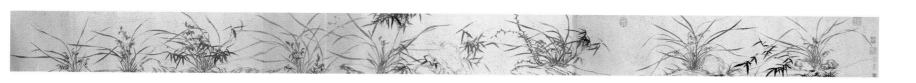

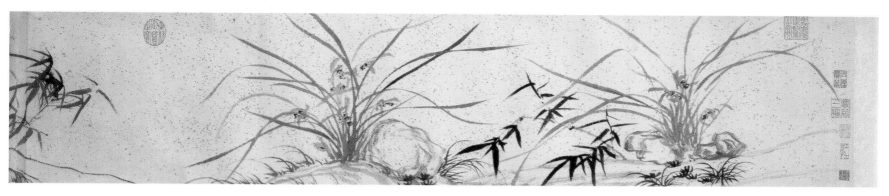

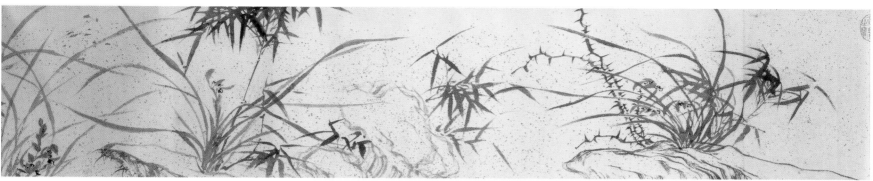

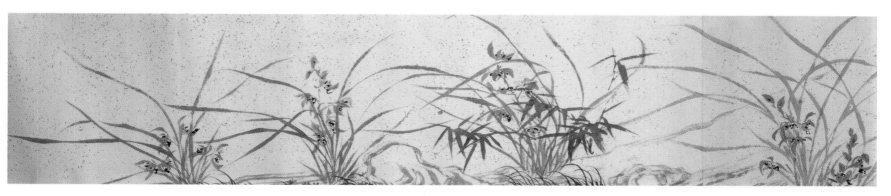

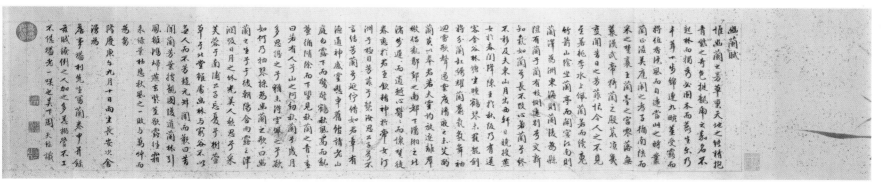

93　叢蘭竹石圖卷（附局部）　周天球

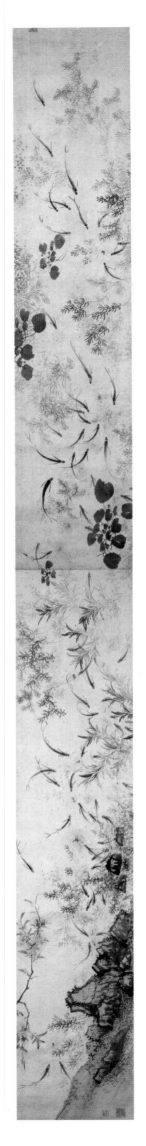
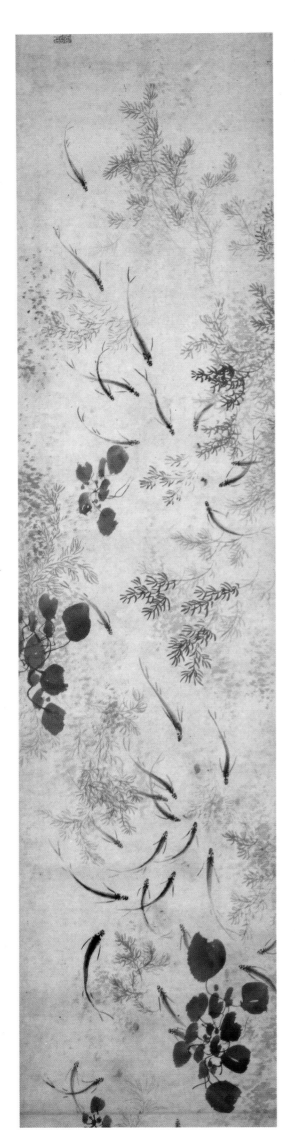
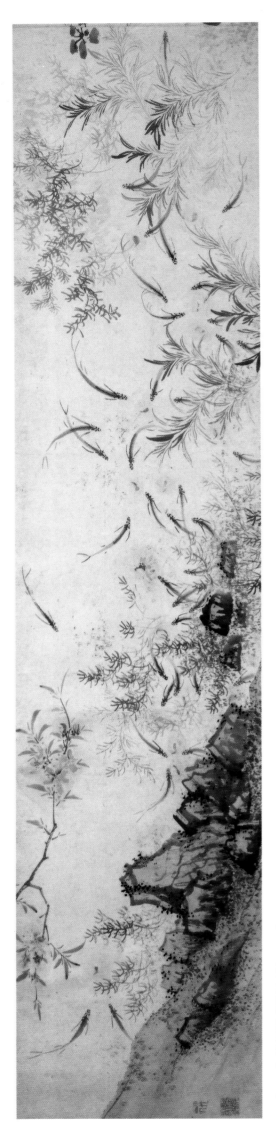

94　魚藻圖卷（附局部）　王翹

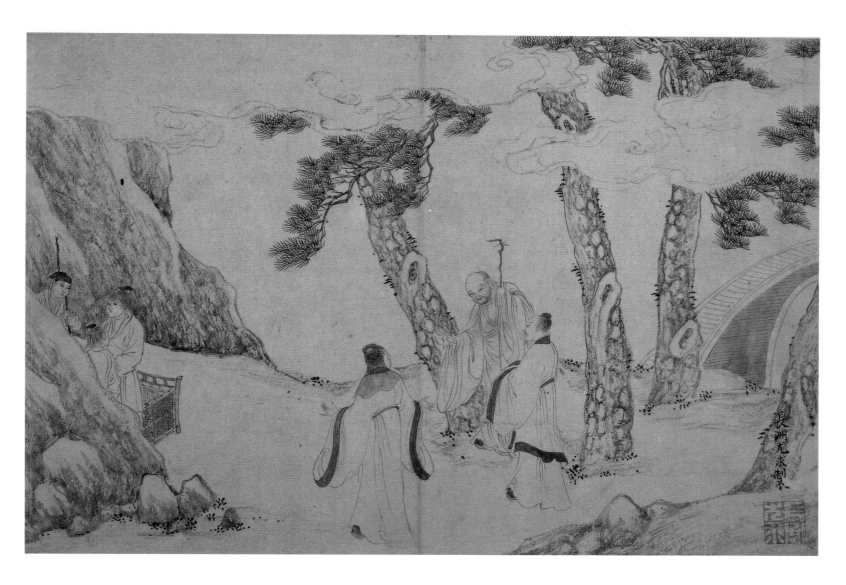

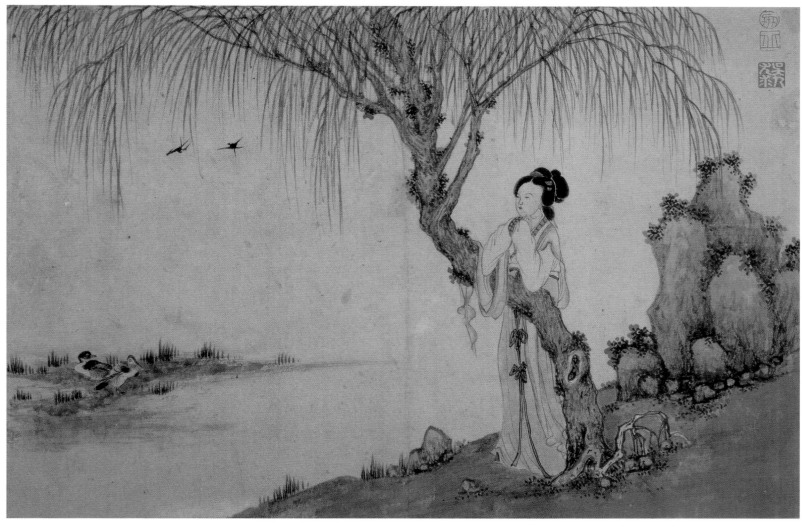

95　人物山水册（之一、之二）　尤求

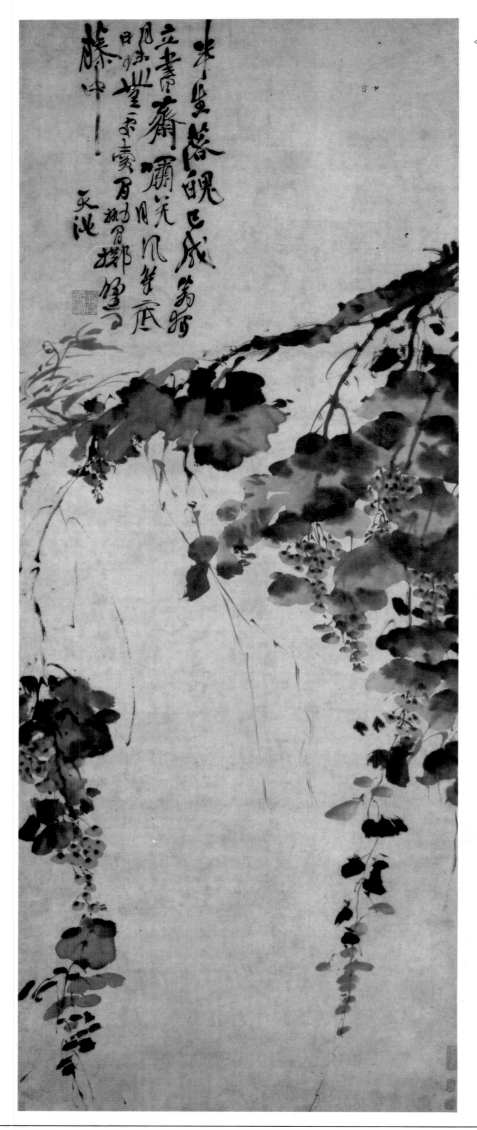

◁ 96　墨葡萄圖軸　徐渭

▷ 97　山水花卉人物圖册(之一、之二)

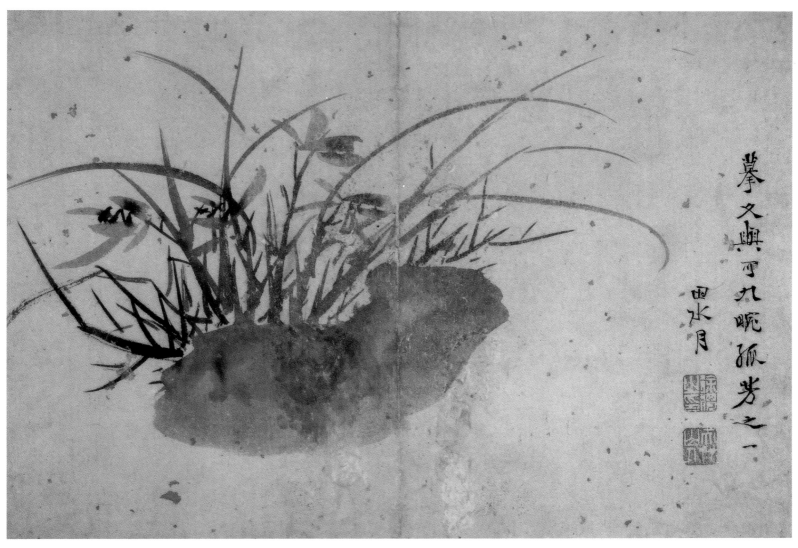

摹文與可九畹孤芳之一
田水月

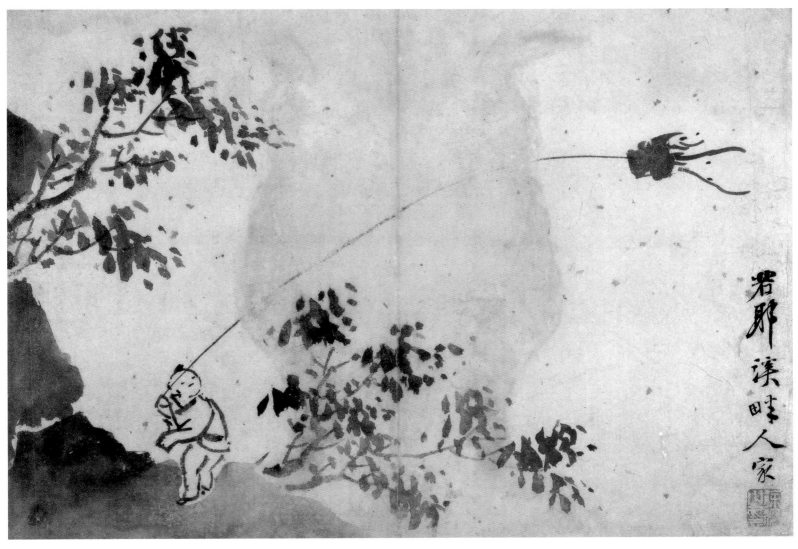

君耶溪畔人家

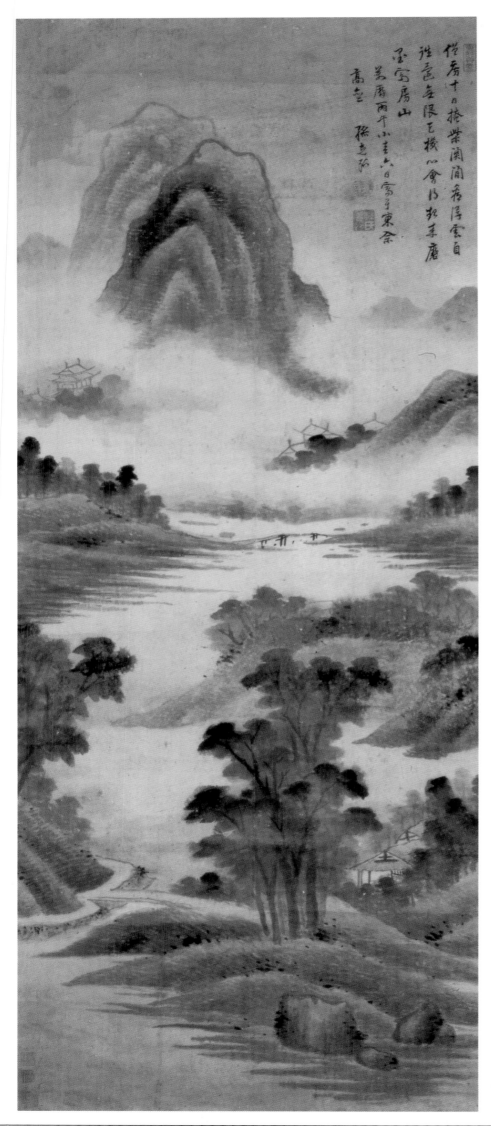

98　雨景山水圖軸　孫克弘

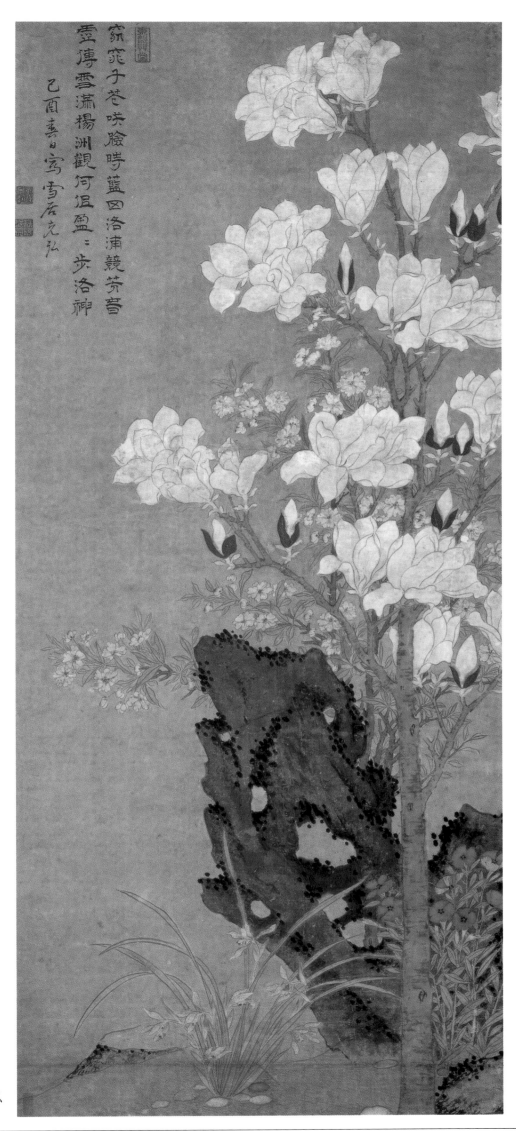

99　玉堂芝蘭圖軸　孫克弘

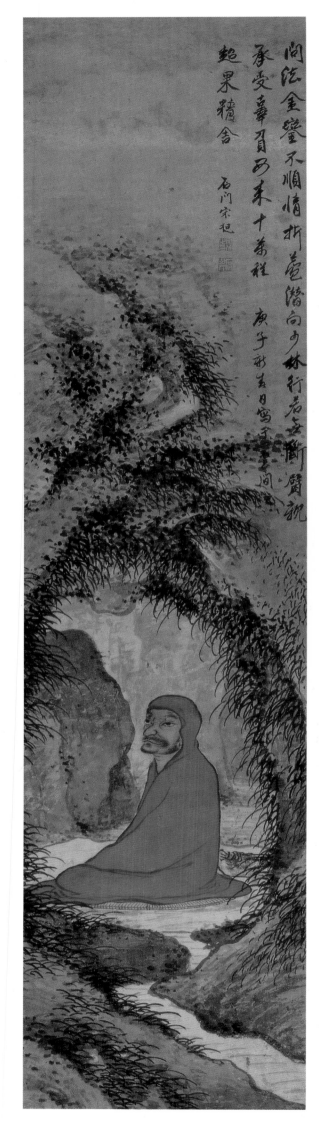

閱法金鎏不順惰折筆潛向少林行若無斷臂視

承受華夏百年未十弄祥 庚子秋五月寫千雲間

超果精舎 石門宋旭

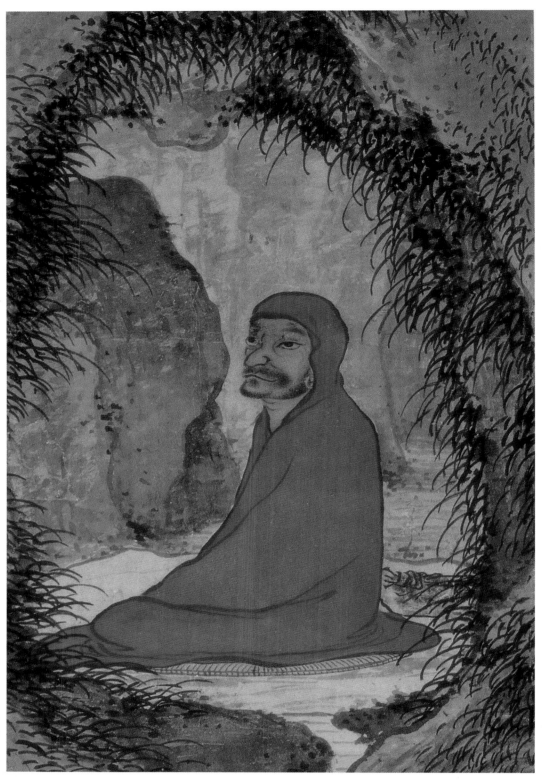

◁ 100　達摩面壁圖軸（附局部）　宋旭　　　　▷ 101　秋興八景圖册（之一）　董其

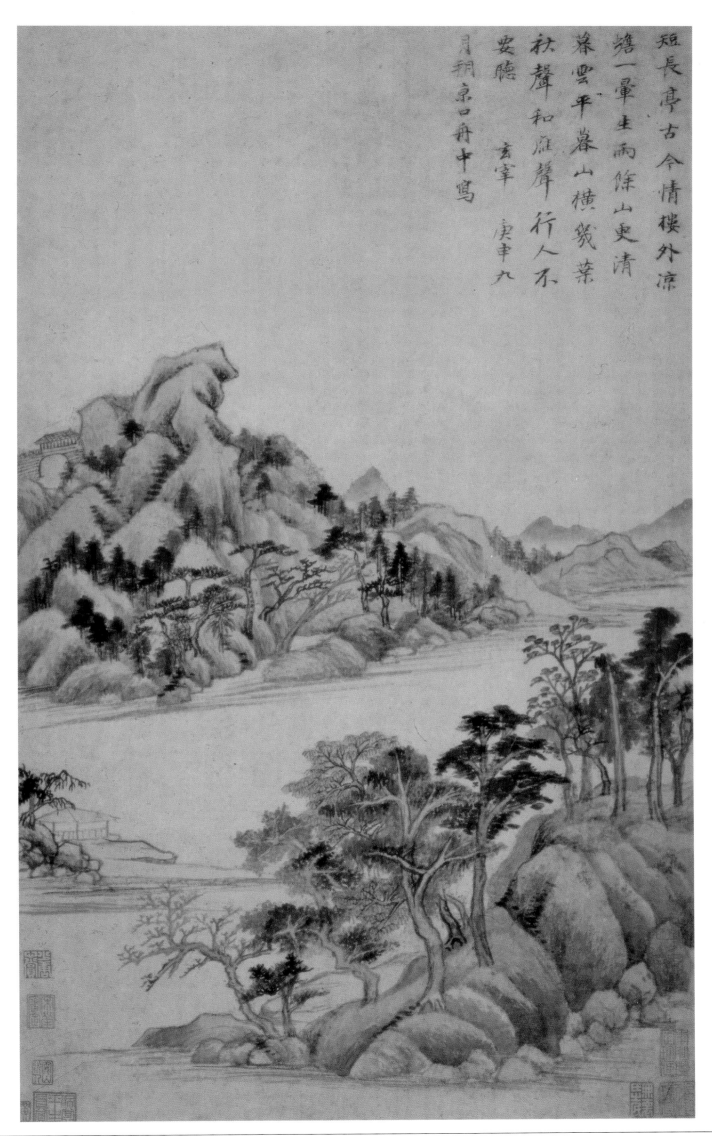

短長亭古今情橫外涼
塘一暈生兩條山更清
苔雲平暮山橫數葉
秋聲和雁聲行人不
要聽　　玄宰　庚申九
月朔京口舟中寫

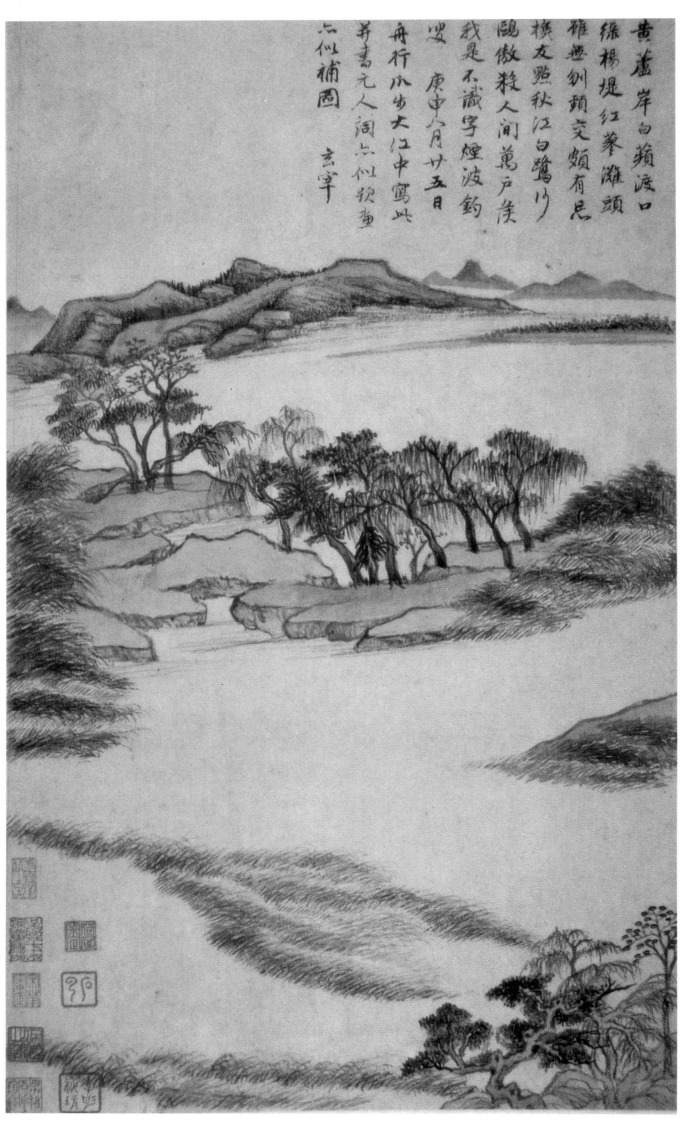

黄蘆岸白蘋渡口
緣楊堤紅蓼灘頭
雖無刎頸交頗有忘
機友點秋江白鷺沙
鷗傲殺人間萬戶侯
我是不識字煙波釣
叟　庚申六月廿五日
舟行八里大江中寫此
并書元人詞六似頗重
六似補圖
玄宰

秋興八景圖冊(之二)
董其昌

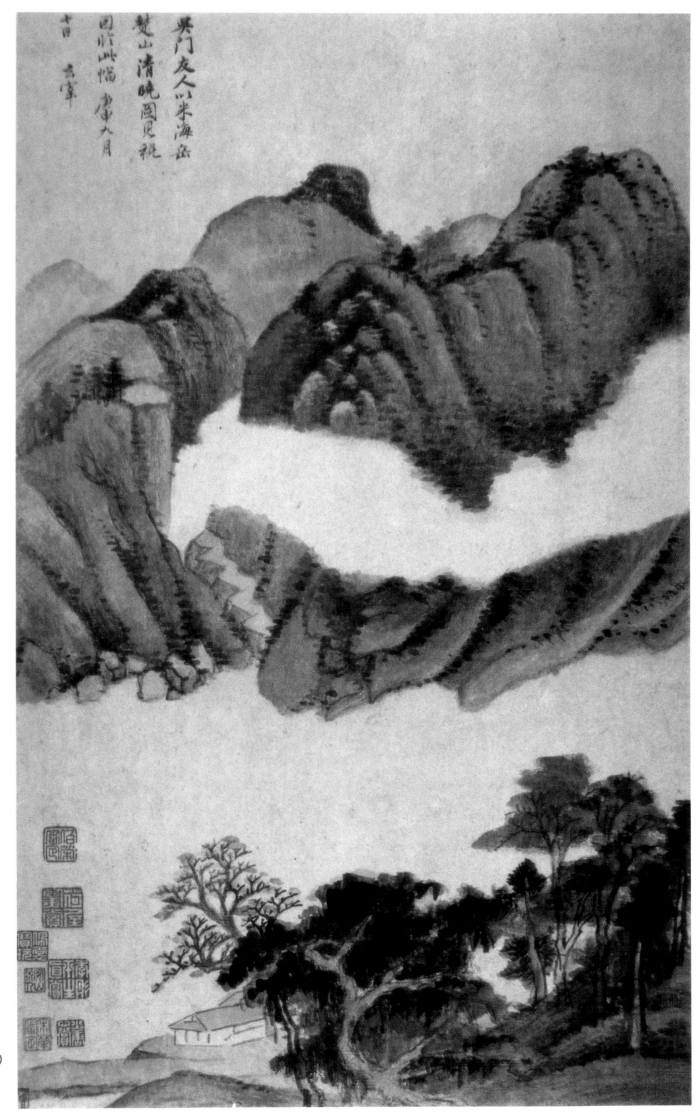

秋興八景圖册（之三）
董其昌

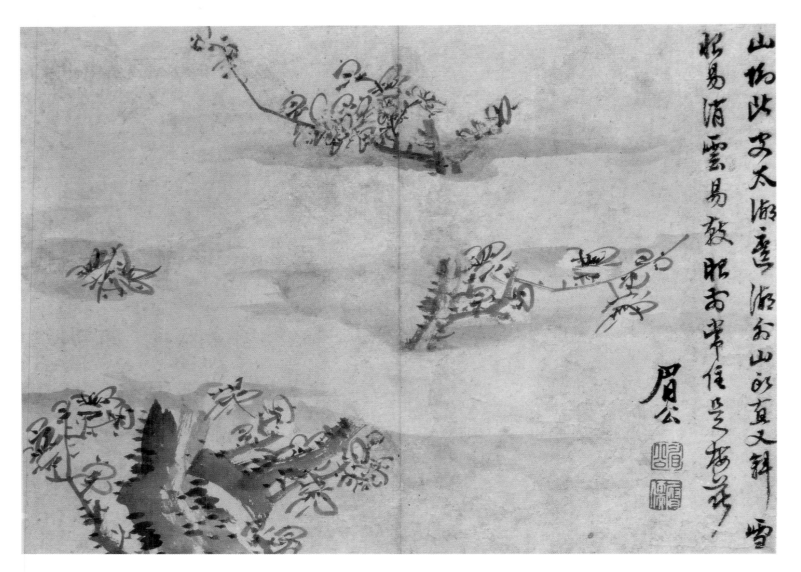

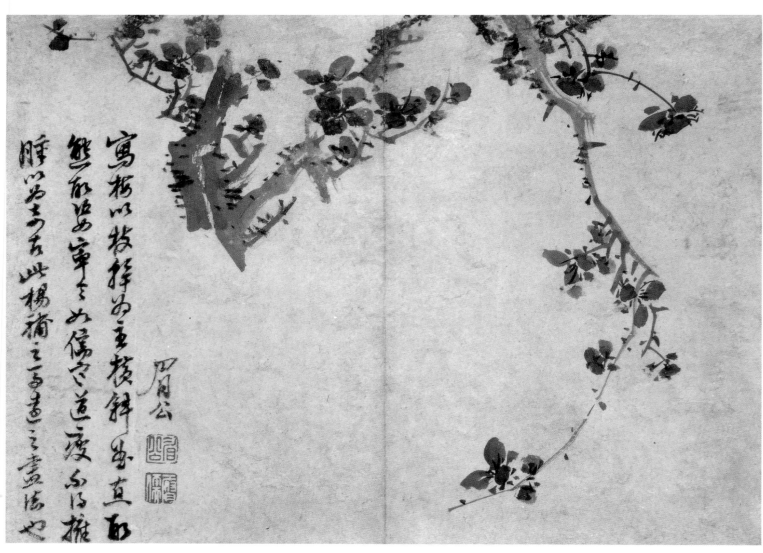

02 墨梅圖册(之一、之二) 陳繼儒

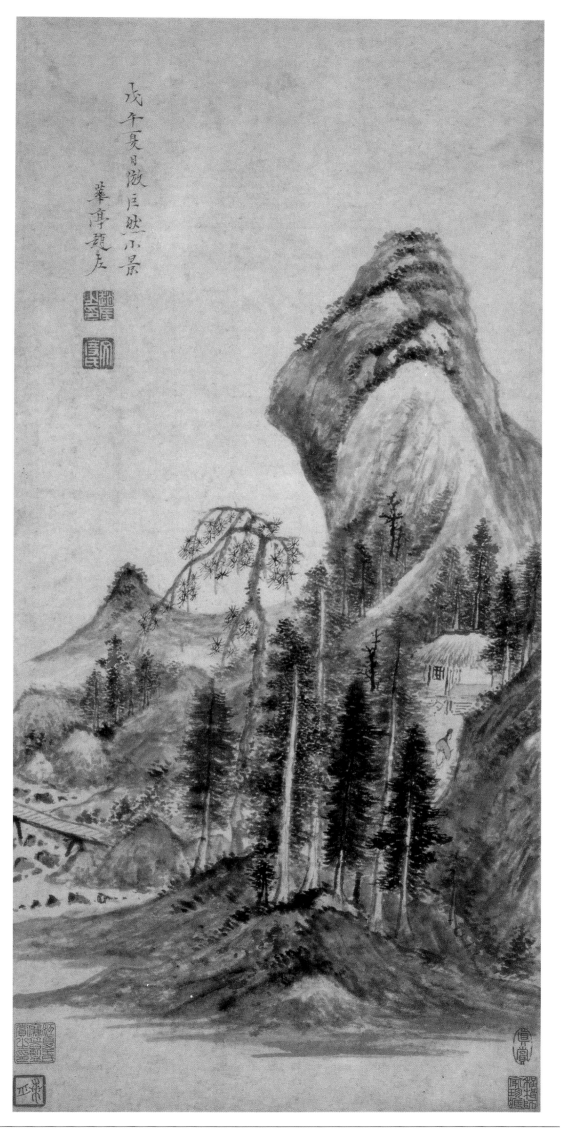

▷103 仿巨然小景圖軸 趙左

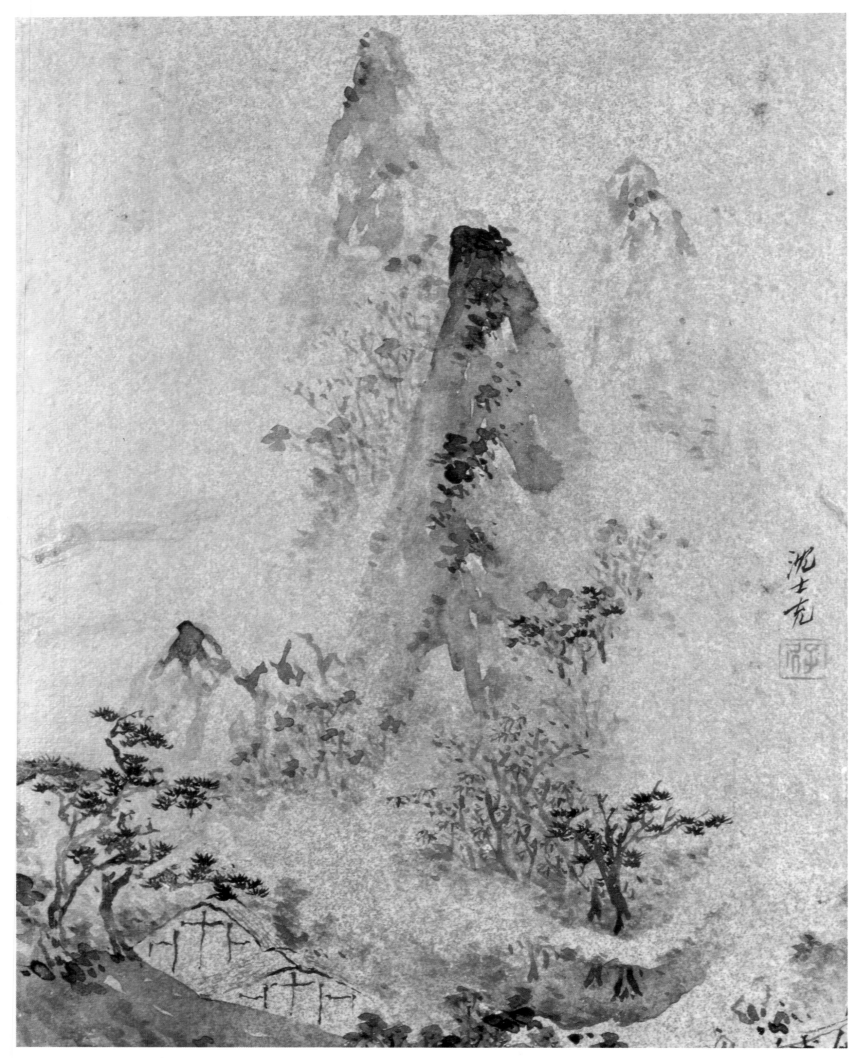

104　山水圖册（之一）　沈士充

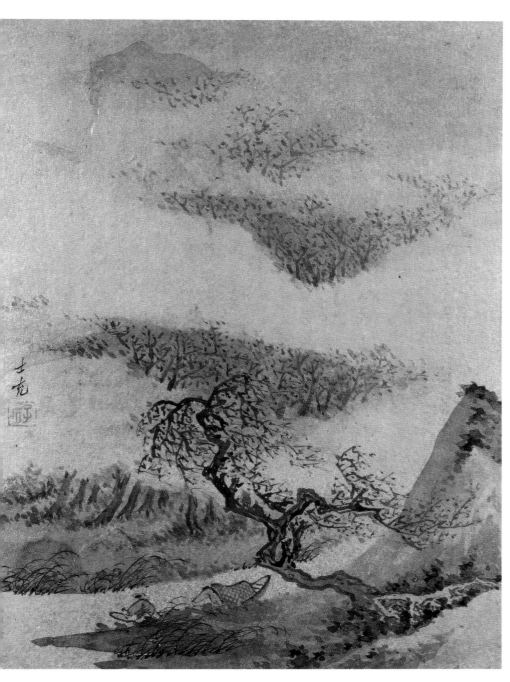

山水圖册(之二)　沈士充

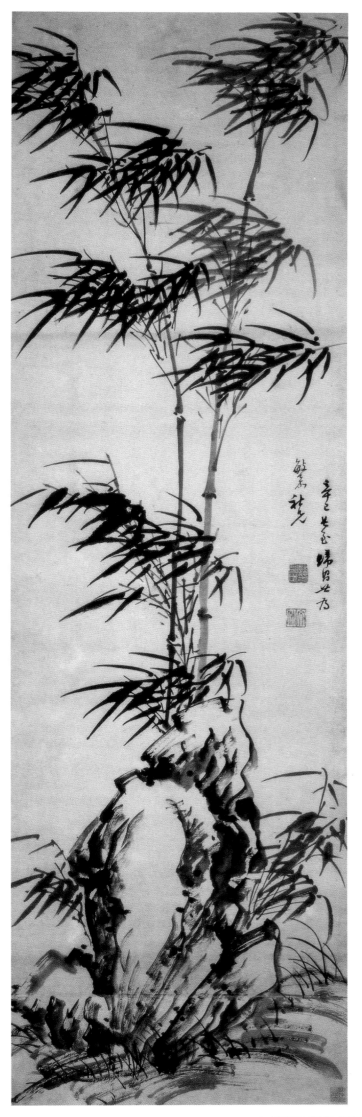

▷105　風竹圖軸　歸昌世

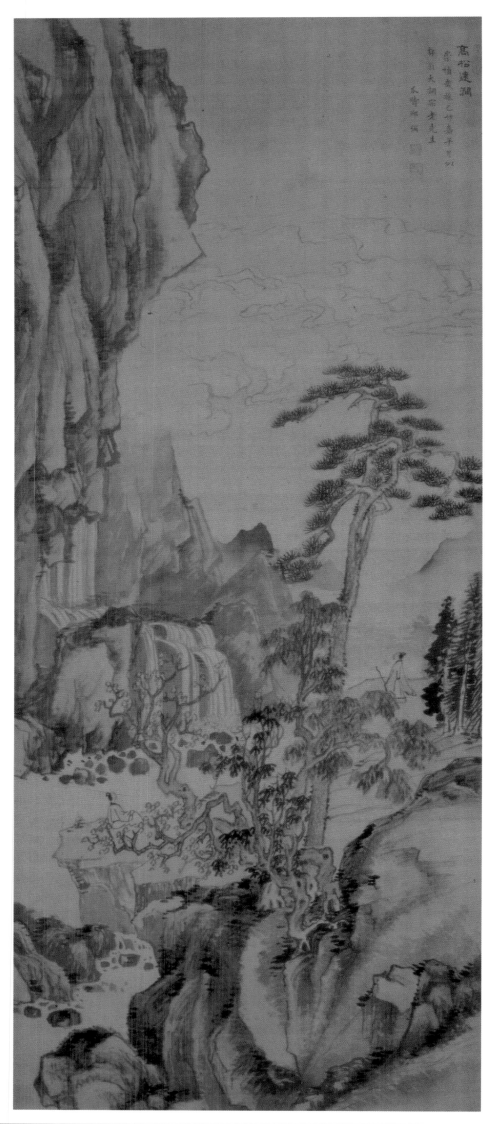

106　高松遠澗圖軸　邵彌

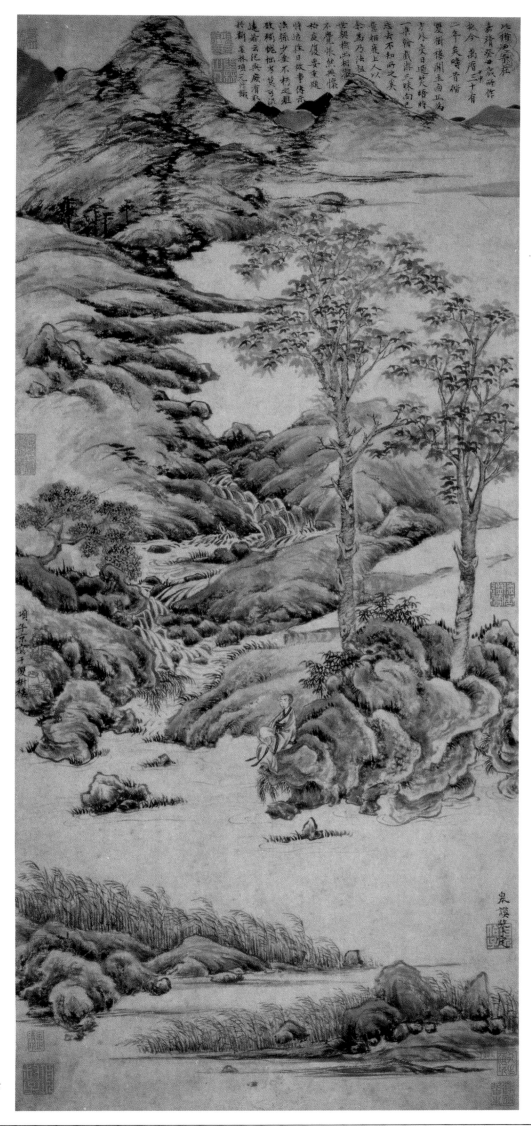

107 雙樹樓閣圖軸　項元汴

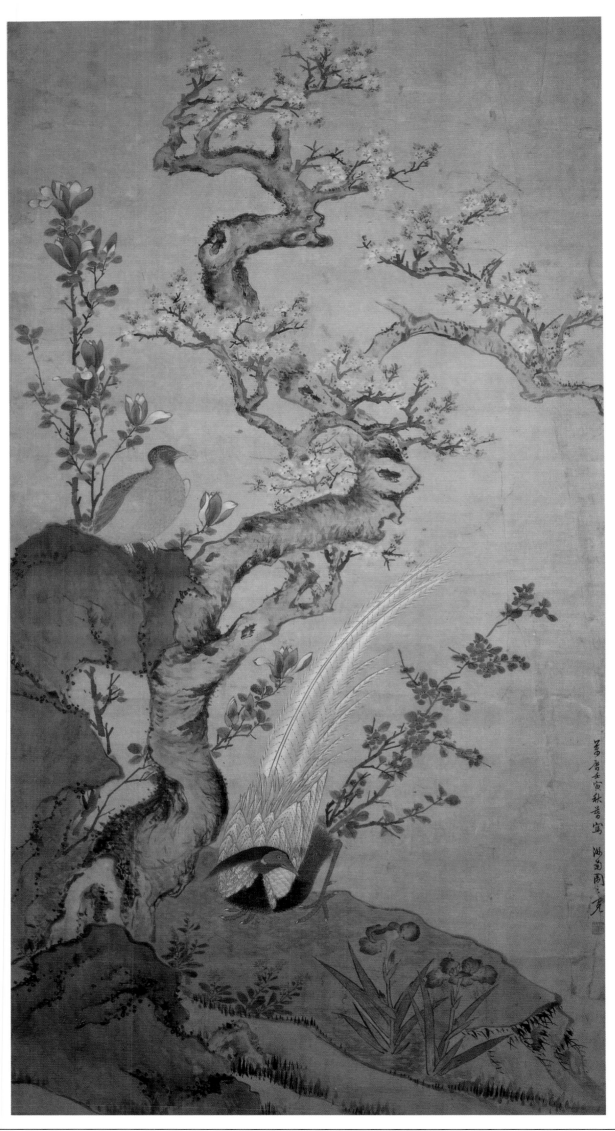

108　杏花錦鷄圖軸　周之冕

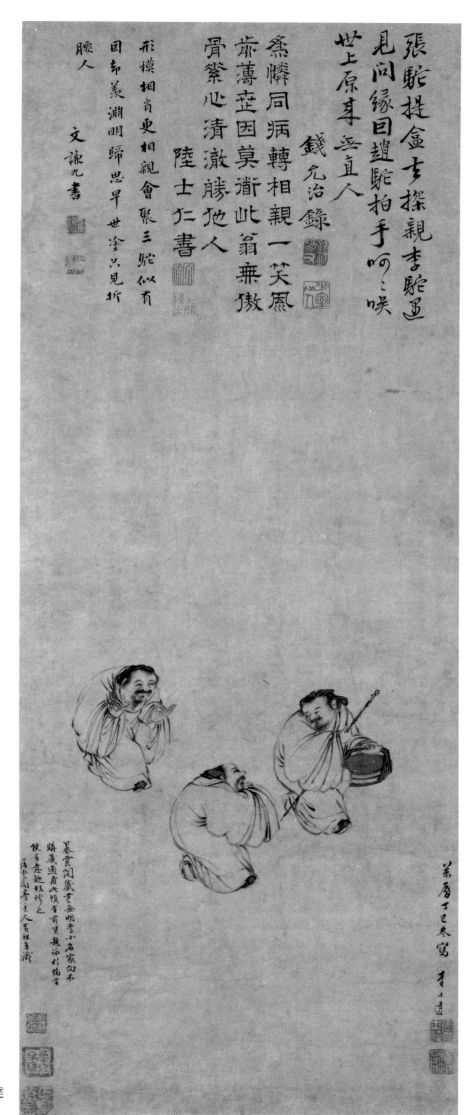

張駝提盒去探親　李駝遇
見問緣目趙駝拍手呵呵噗
世上原事無直人

錢元治錄

粲憐同病轉相親一笑焉
崒薄空因莫辯此翁無嫩
骨粲心清澈勝他人

陸士仁書

形模相肖更相親會聚三駝似有
因却羨淵明歸思早世塗只見折
腰人

文謙光書

蘂雲閣藏李畫明季小石家印不
贖廣遇百此頃有前䓫趙泳杉揚香
鐵百苦超松竹之
萃邦高峯主人雲禔永藏

崇禎丁巳冬寫　李士達

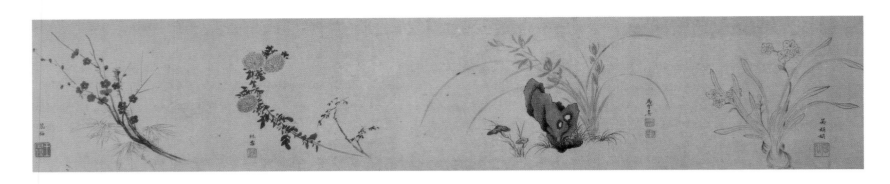

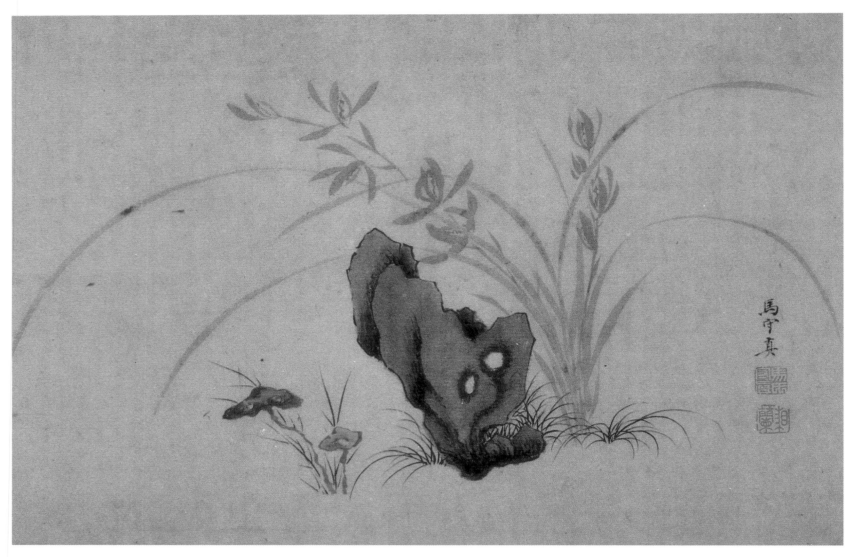

110　花卉圖卷（部份）　馬守真等

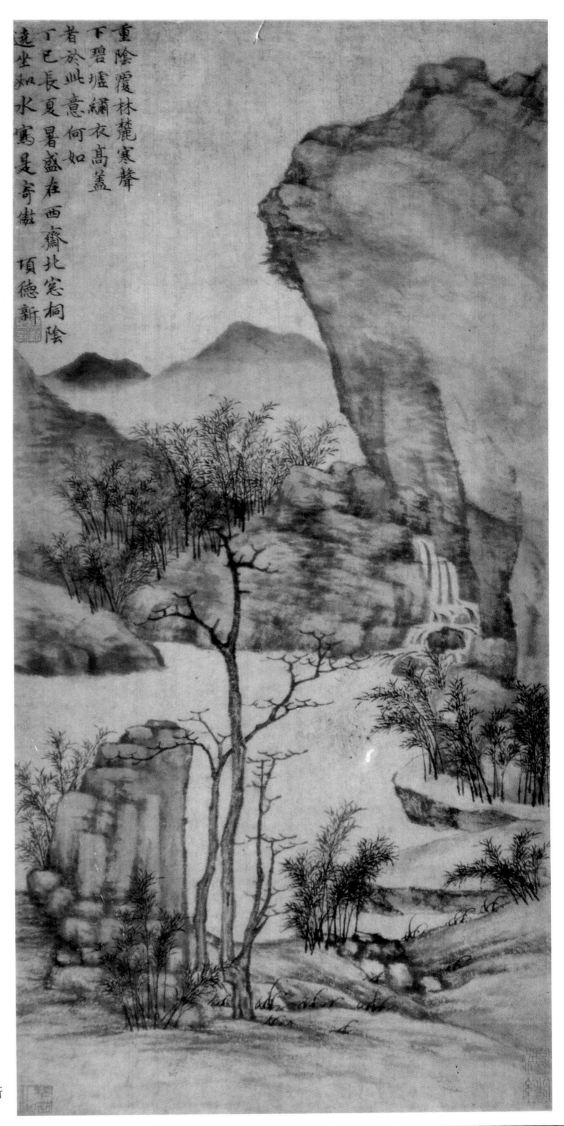

重陰覆林麓寒聲
下碧堀繡衣高蓋
者於此意何如
丁巳長夏暑盛在西齋北窗桐陰
遠坐如水寫是寄傲　項德新

111　桐陰寄傲圖軸　項德新

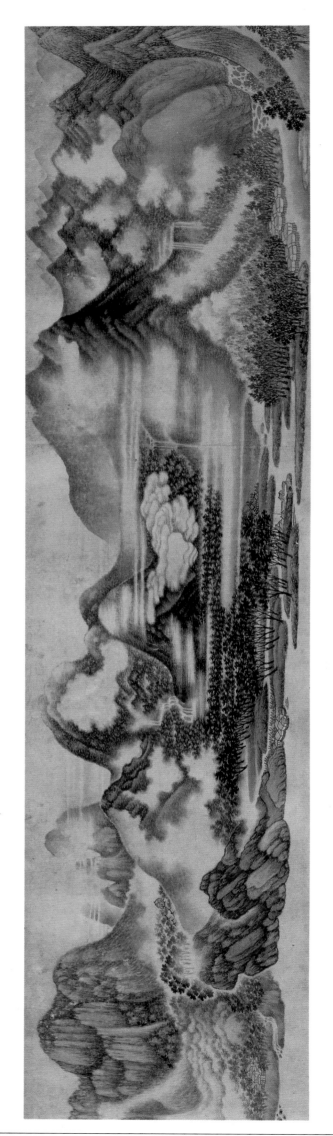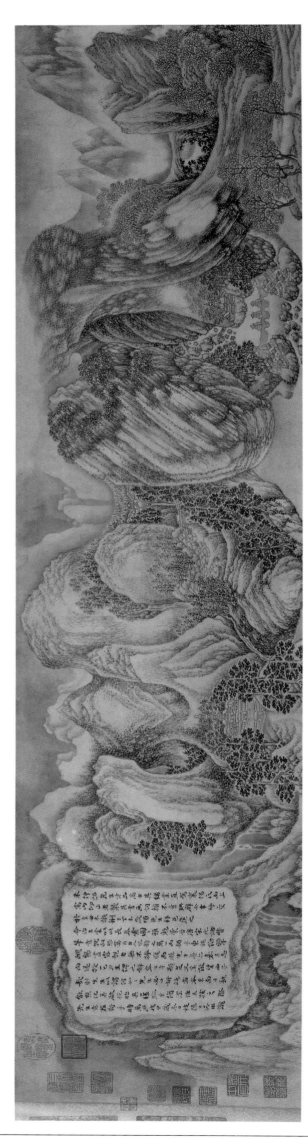

112　山陰道上圖卷（部份）　吳彬

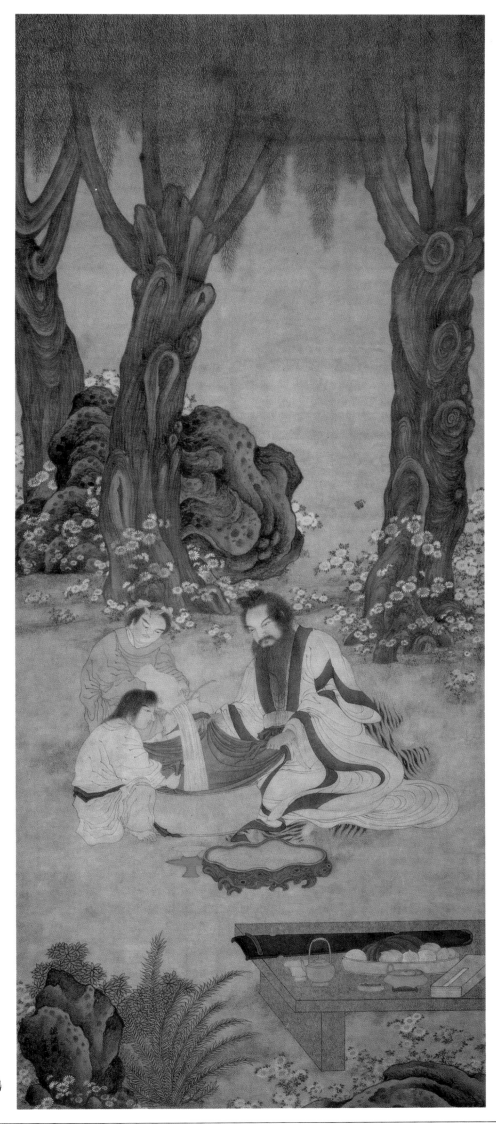

113　漉酒圖軸　丁雲鵬

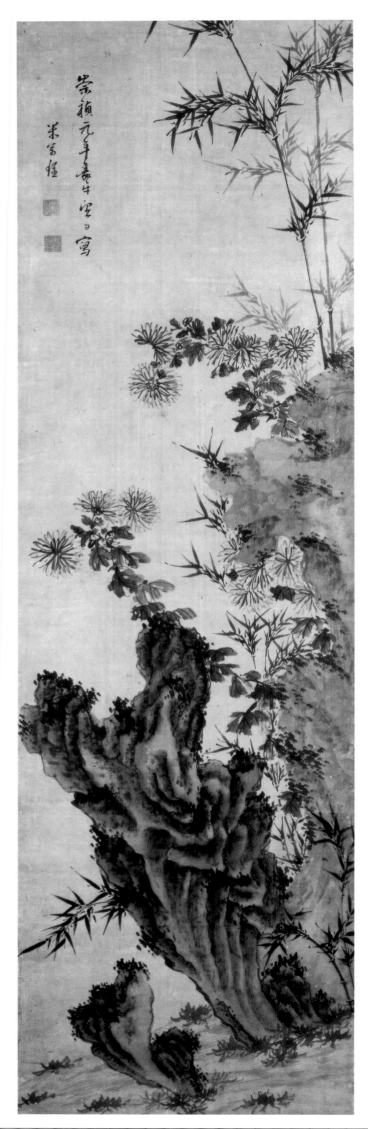

▷114　竹石菊花圖軸　米萬鍾

▷115 吳中十景圖冊
（之 一、之 二） 李流芳

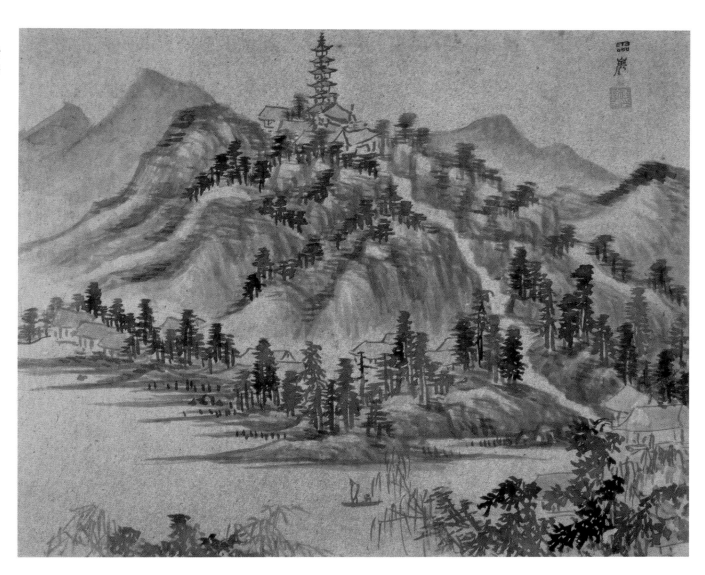

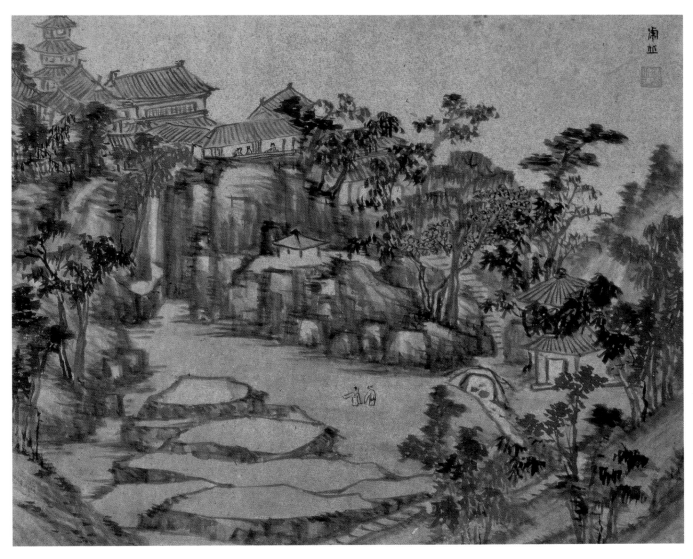

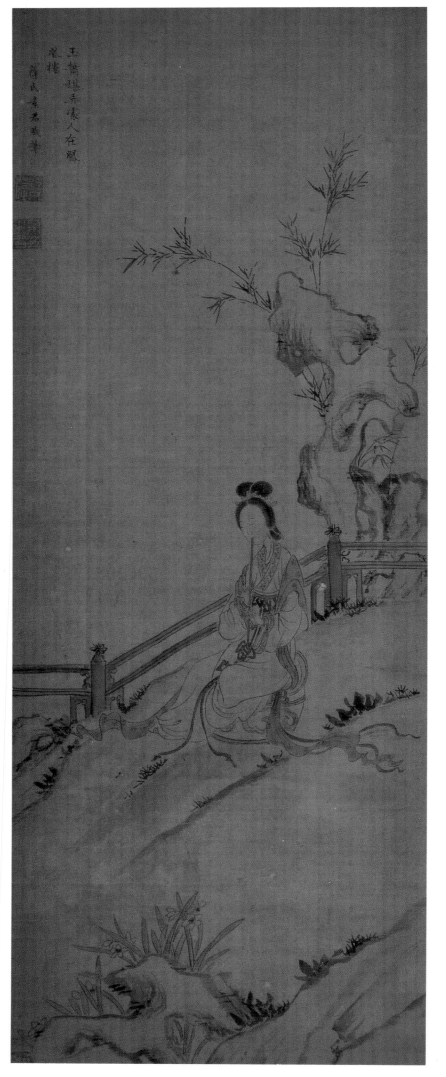

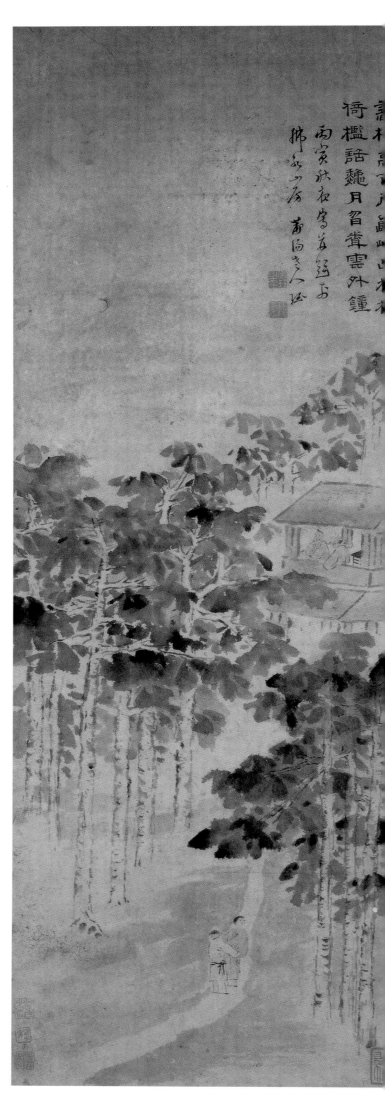

116　吹簫仕女圖軸　薛素素

117　梧桐秋月圖軸　宋玨

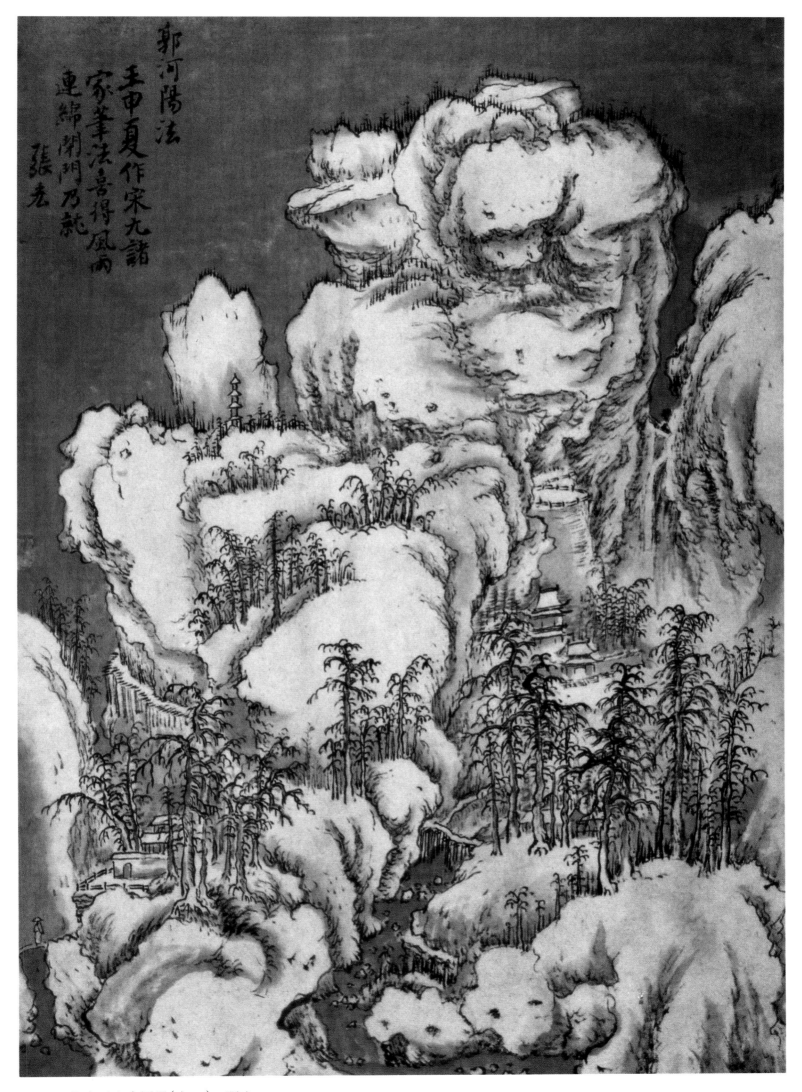

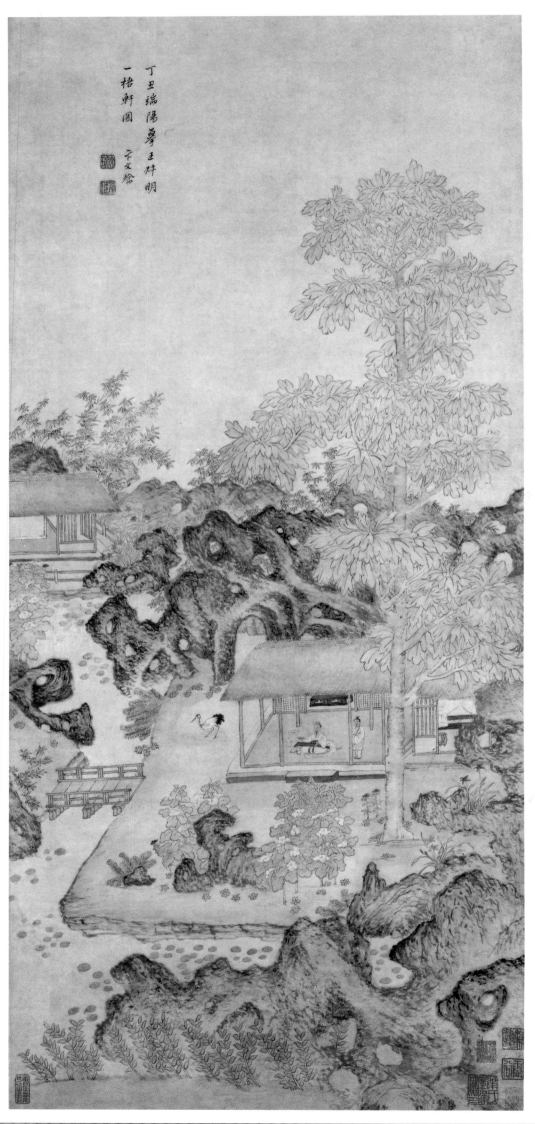

▷120　設色山水圖册（之一、之二）　沈

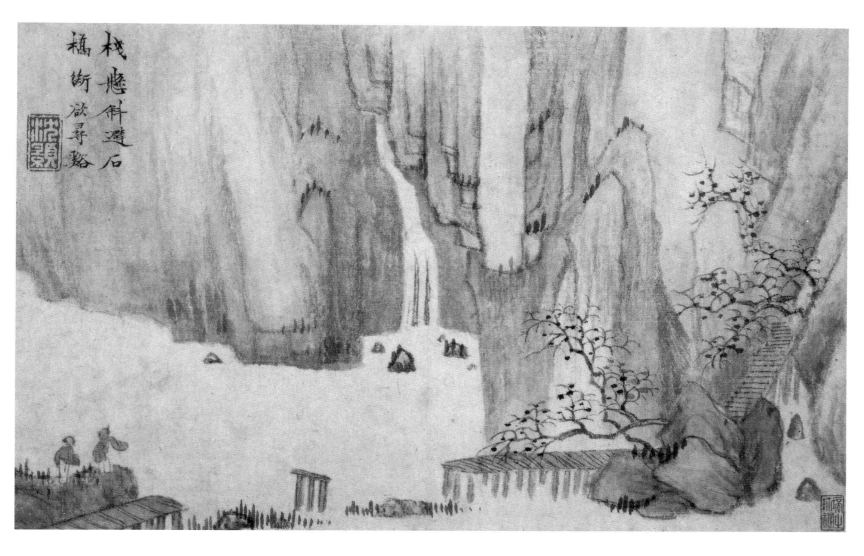

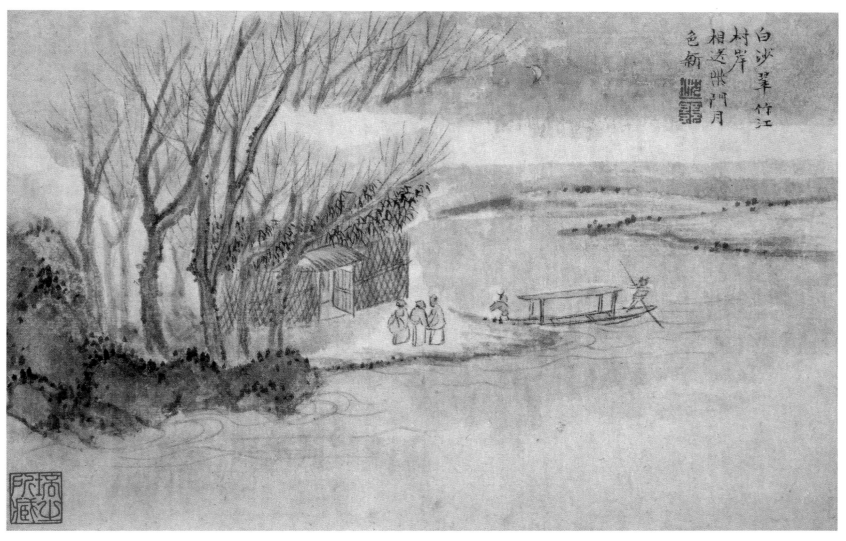

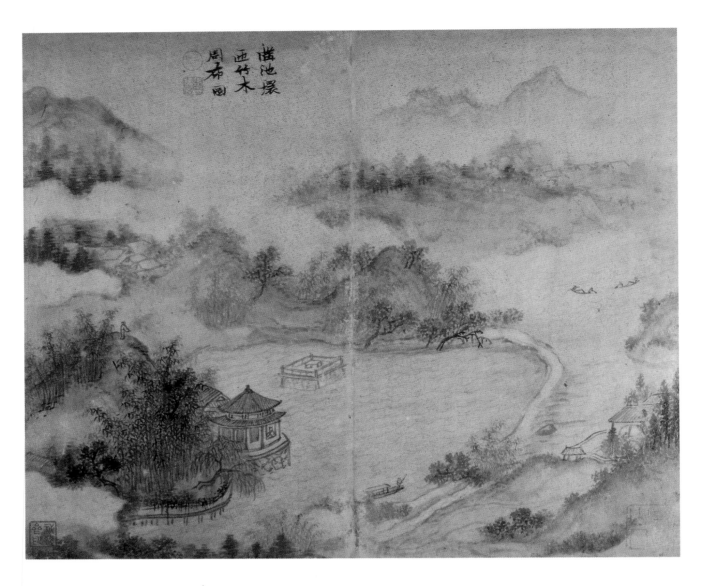

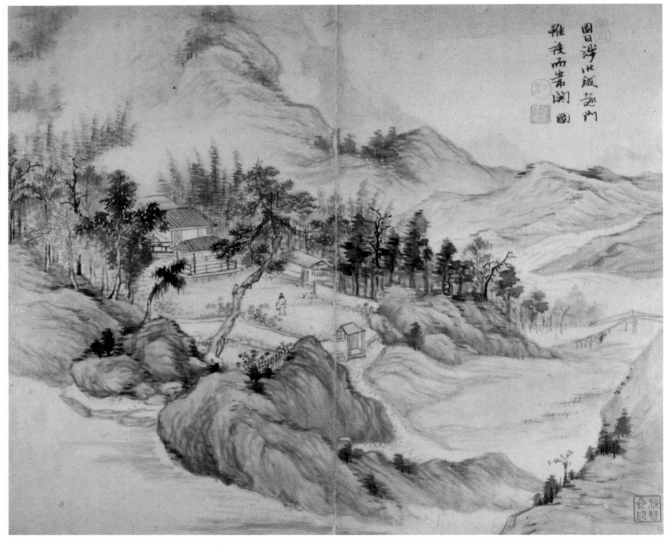

121　書畫合璧圖册
（之一、之二）　張瑞圖

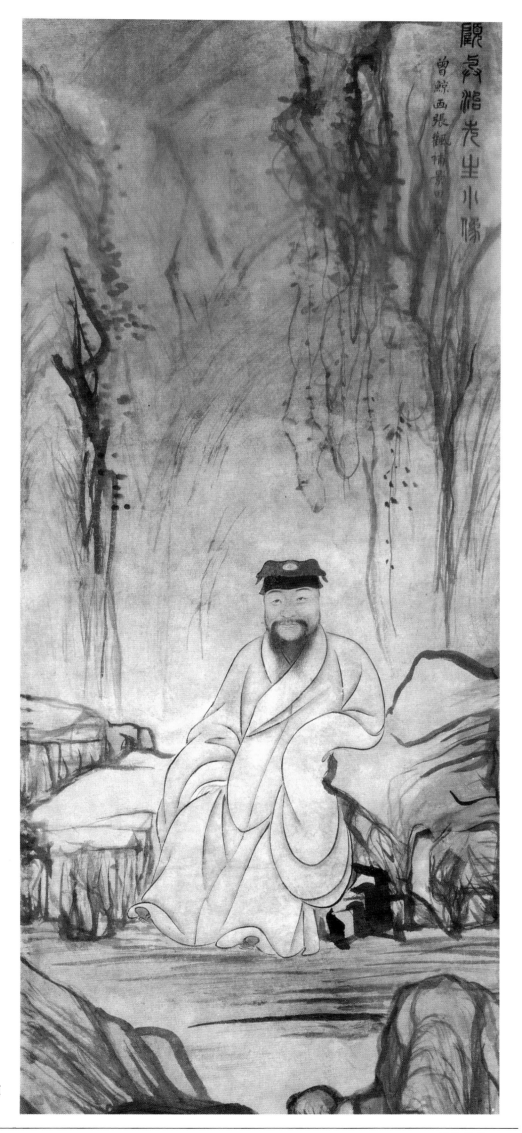

▷122　顧夢游像圖軸　曾鯨

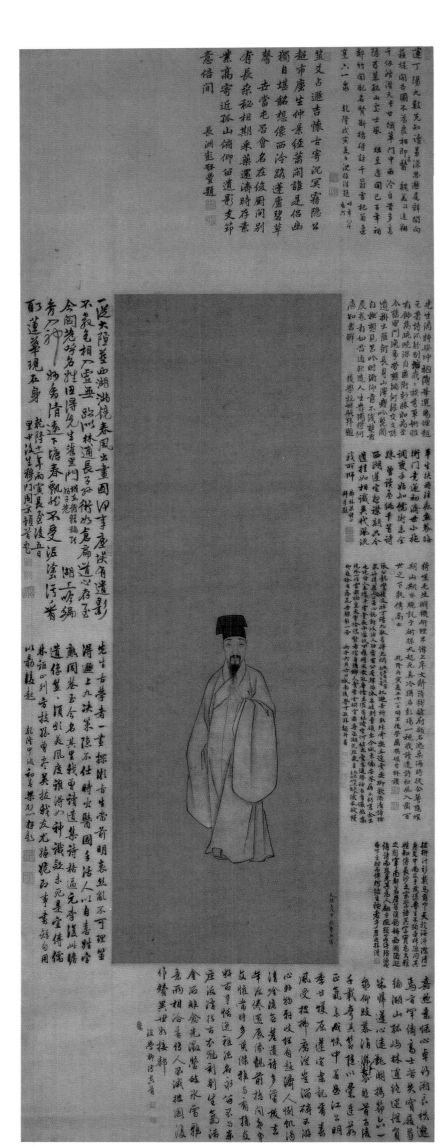

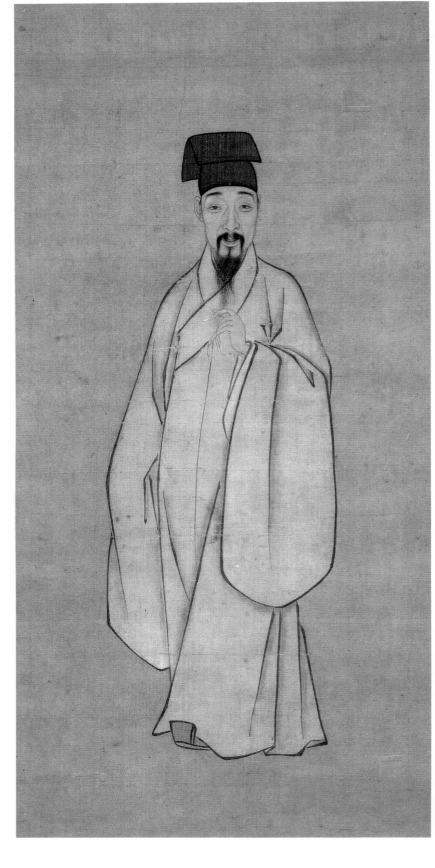

123 張卿子像圖軸（附局部） 曾鯨

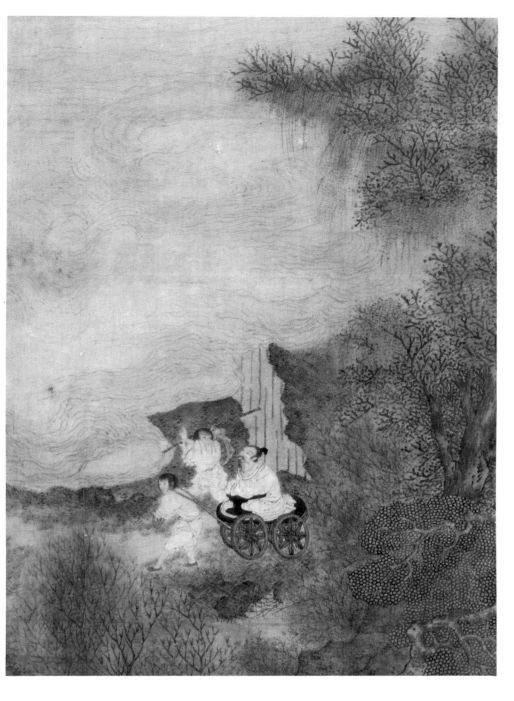

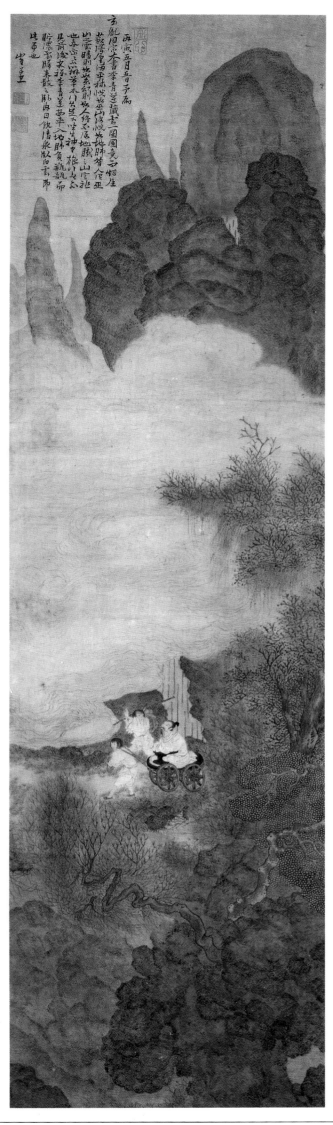

124　藏雲圖軸（附局部）　崔子忠

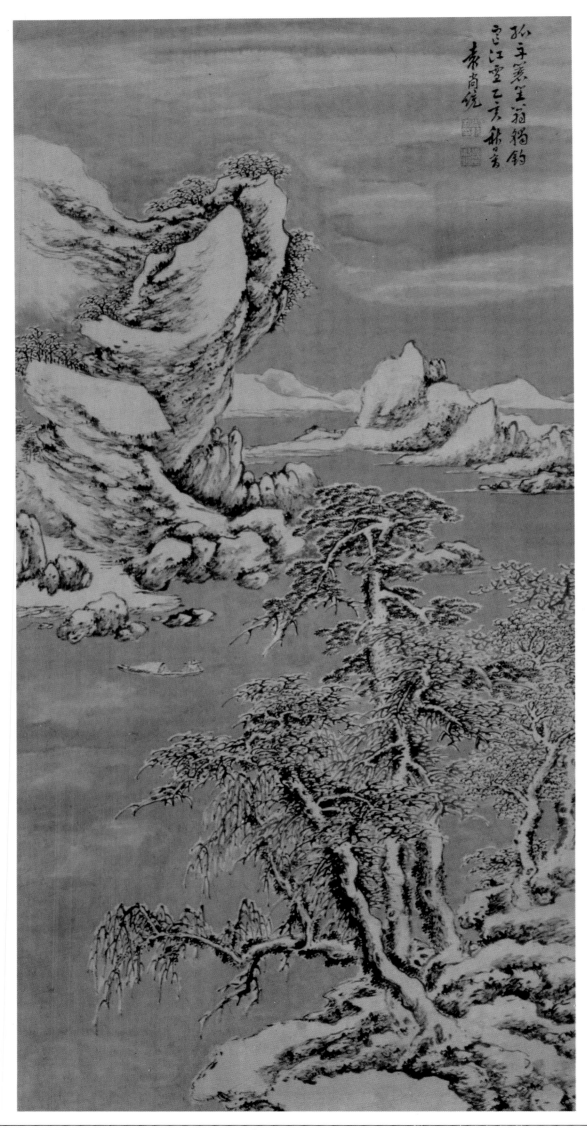

孤舟簑笠翁獨釣
寒江雪乙亥秋日寫
袁尚統

125　寒江獨釣圖軸　袁尚統

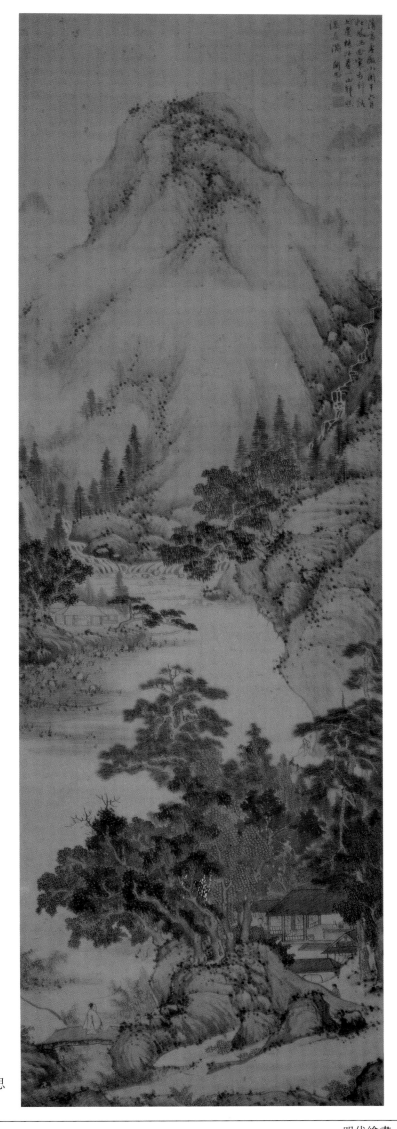

126　松風斜照圖軸　關思

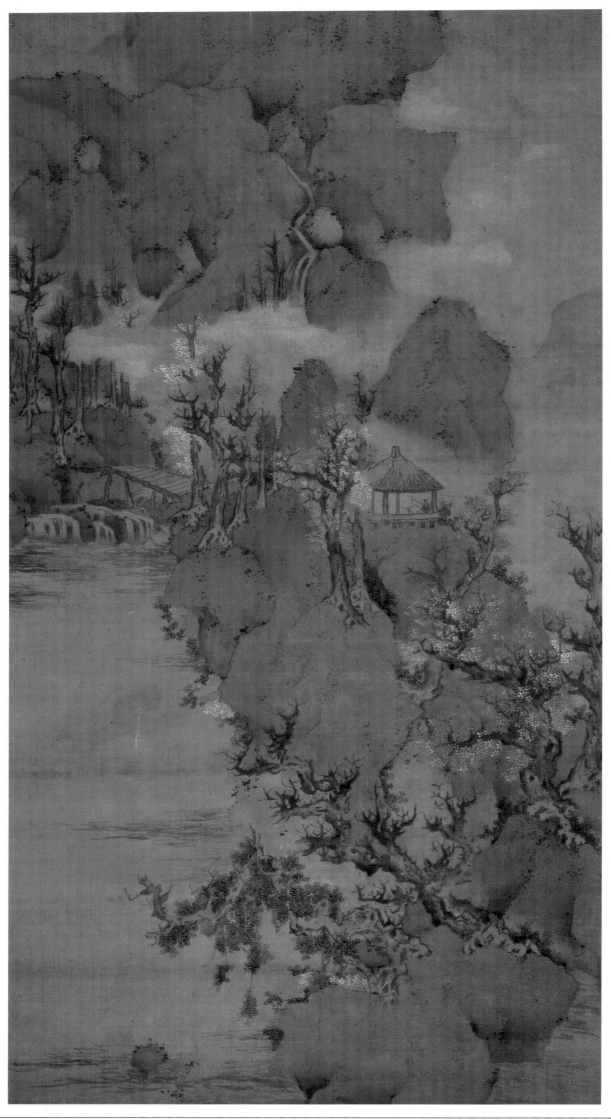

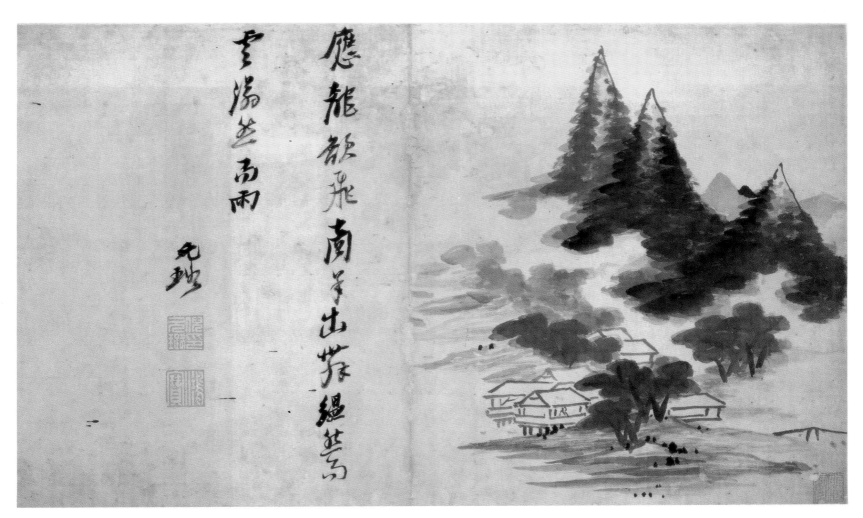

應龍歔飛南草出莽繩繫
雲楊兰雨

元璐

128 山水花卉圖册（之一） 倪元璐

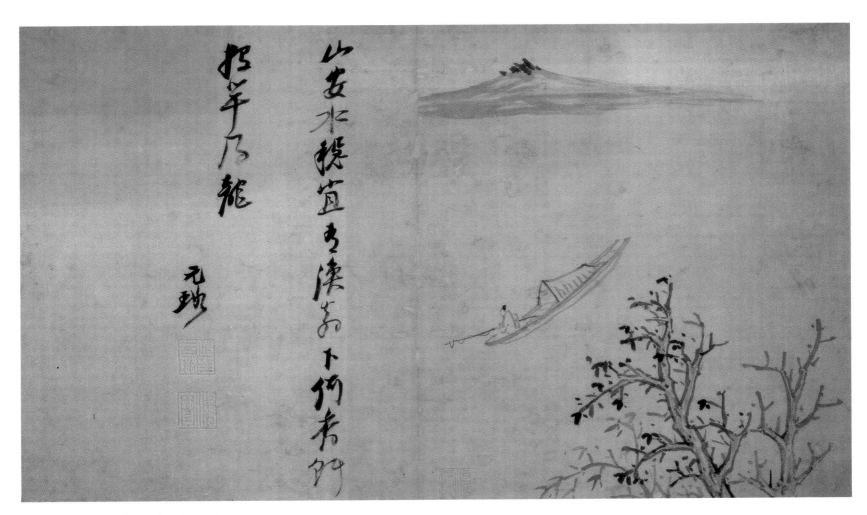

山安水穩宜書溪橋下何秀竹
招芊及龍

元璐

山水花卉圖册（之二） 倪元璐

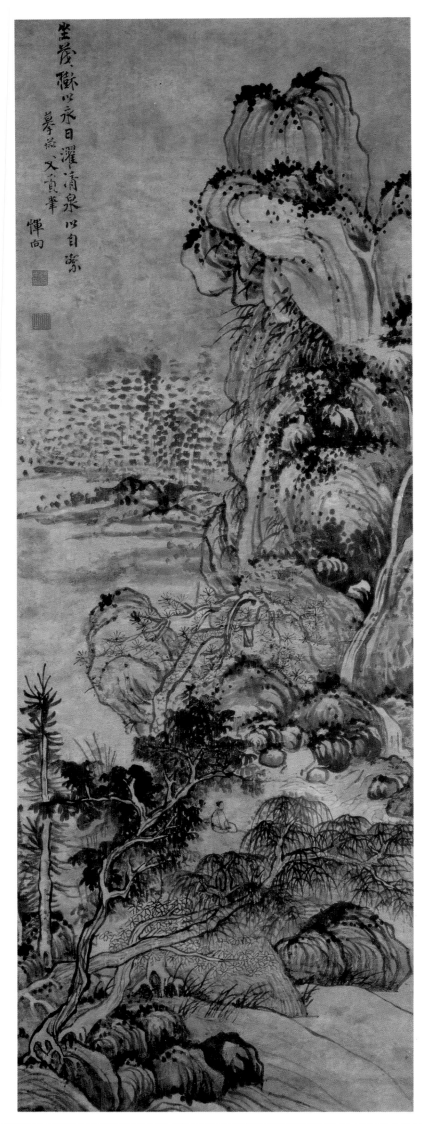

坐盤石以永日濯清泉以自潔
摹燕文貴筆 惲向

129　日濯清泉圖軸　惲向

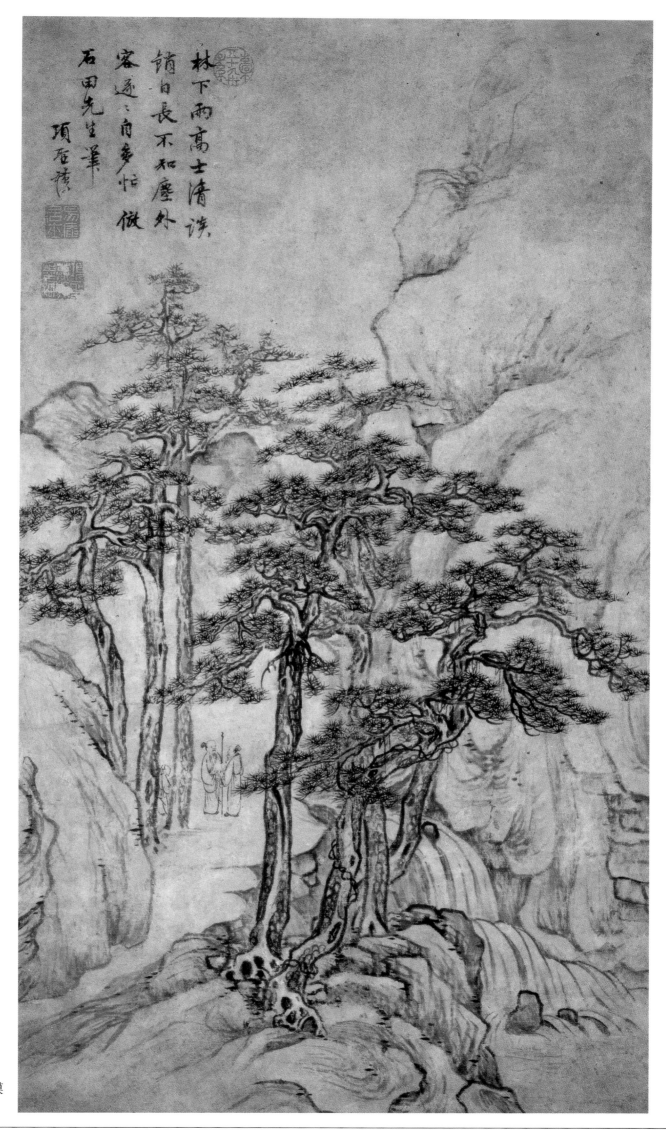

林下兩高士清談，
鎖白長不知塵外
客遠遠自多忙 倣
石田先生筆
項聖謨

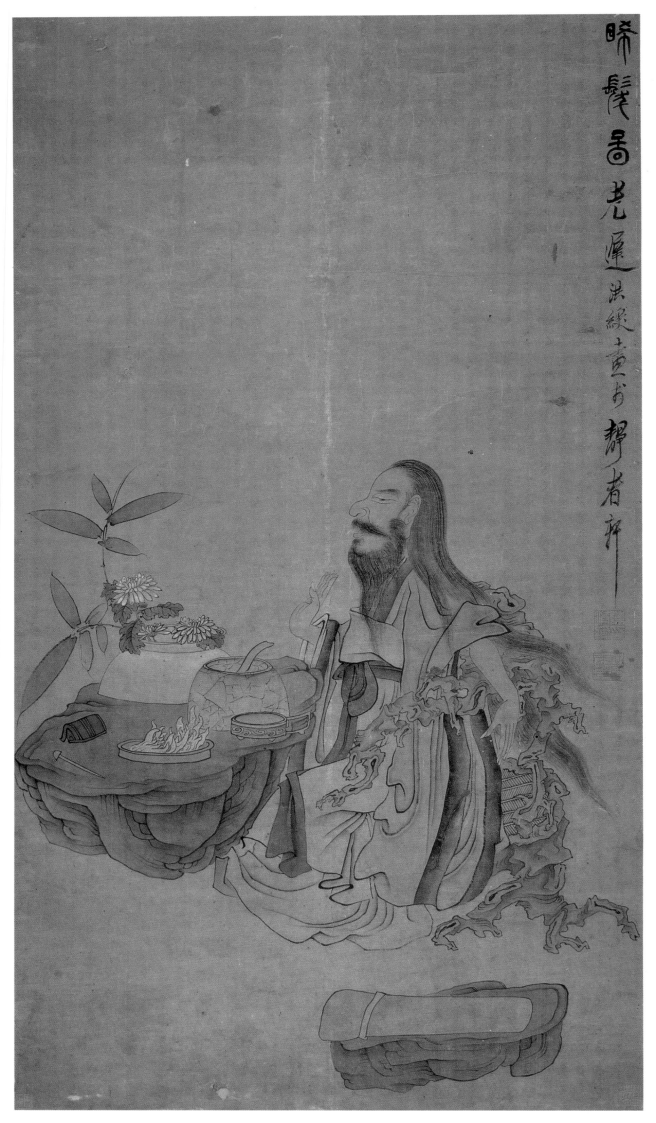

131 晞髮圖軸 陳洪綬

132 雜畫圖册（之一） 陳洪綬

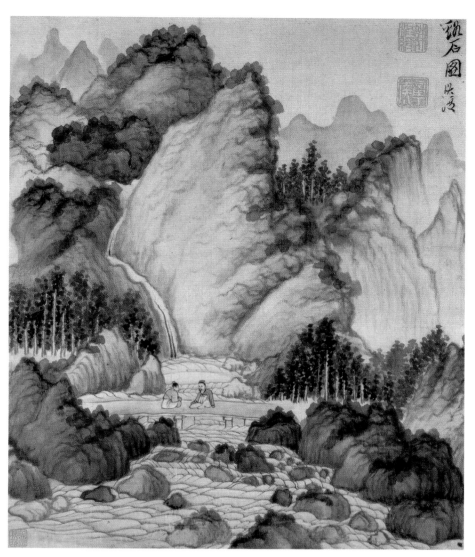

雜畫圖册（之二） 陳洪綬

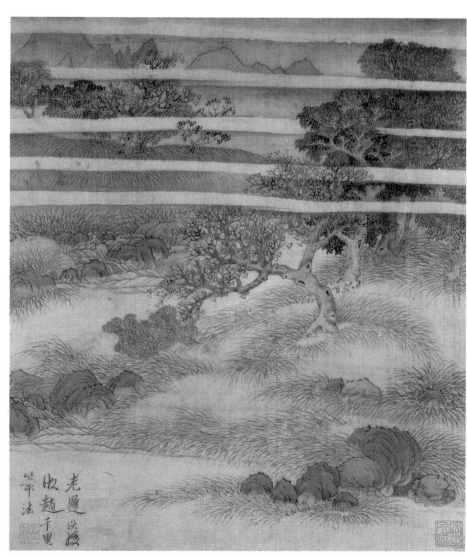

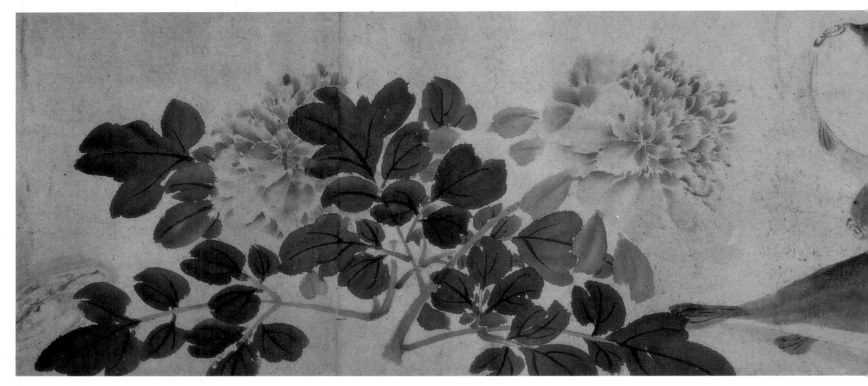

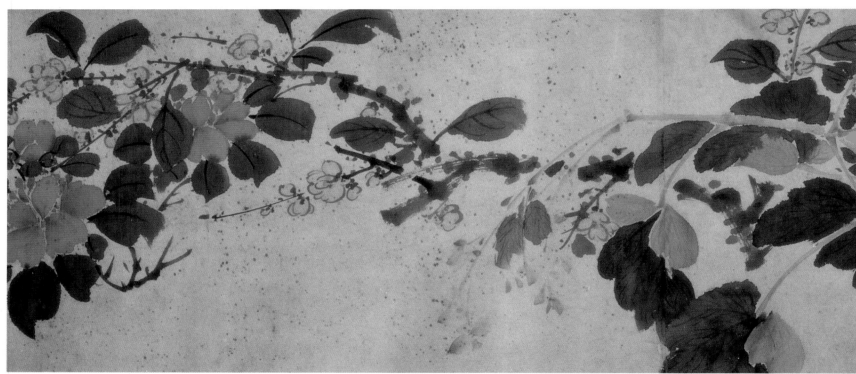

嘉禾難樓藏

晚豐芋栗收

拾新圖屬一窗

秋暑灼人避喧

菫巖精舍

綠蔭襲衣青

香散合真舟

塵世相隔業

研便攜遊

繪此卷并賦

俚語以記一

佳況云甲申長月

棠禎

言張珂識

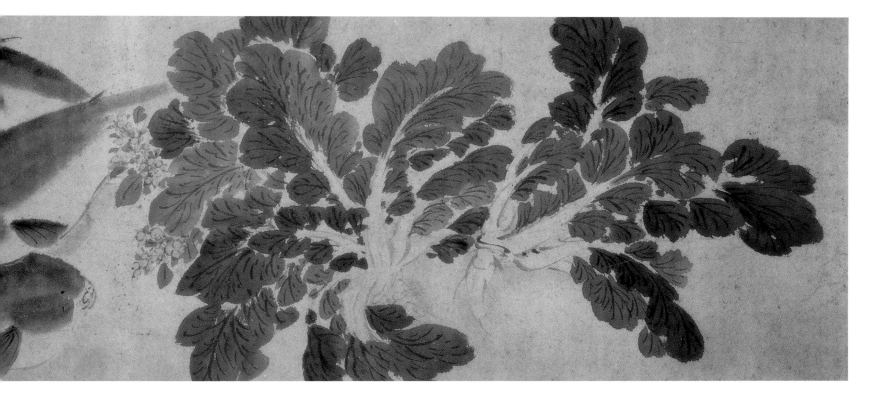

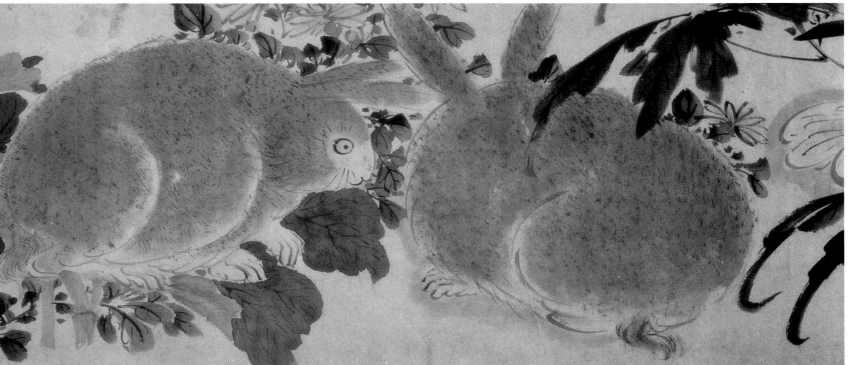

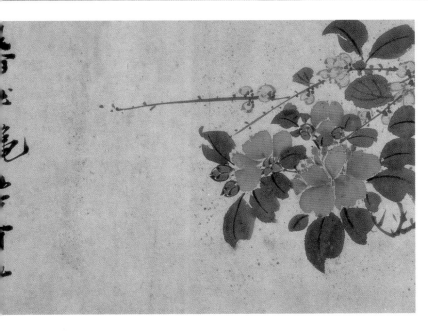

133 雜畫圖卷(附局部) 張翀

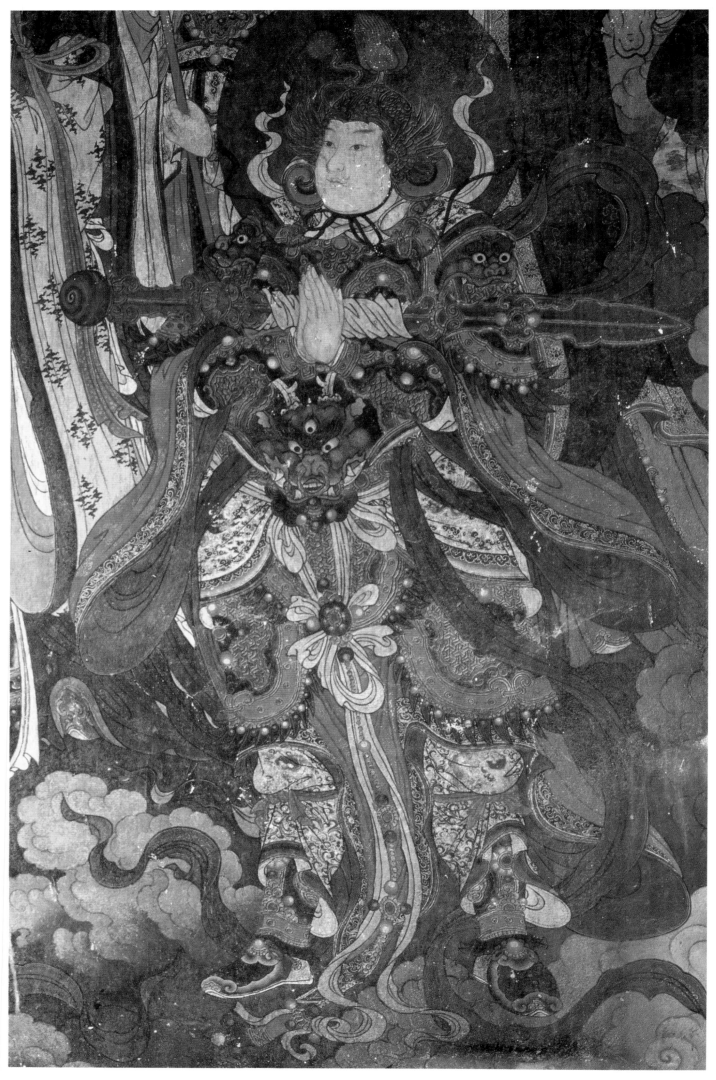

134 帝釋梵天圖（韋馱天）

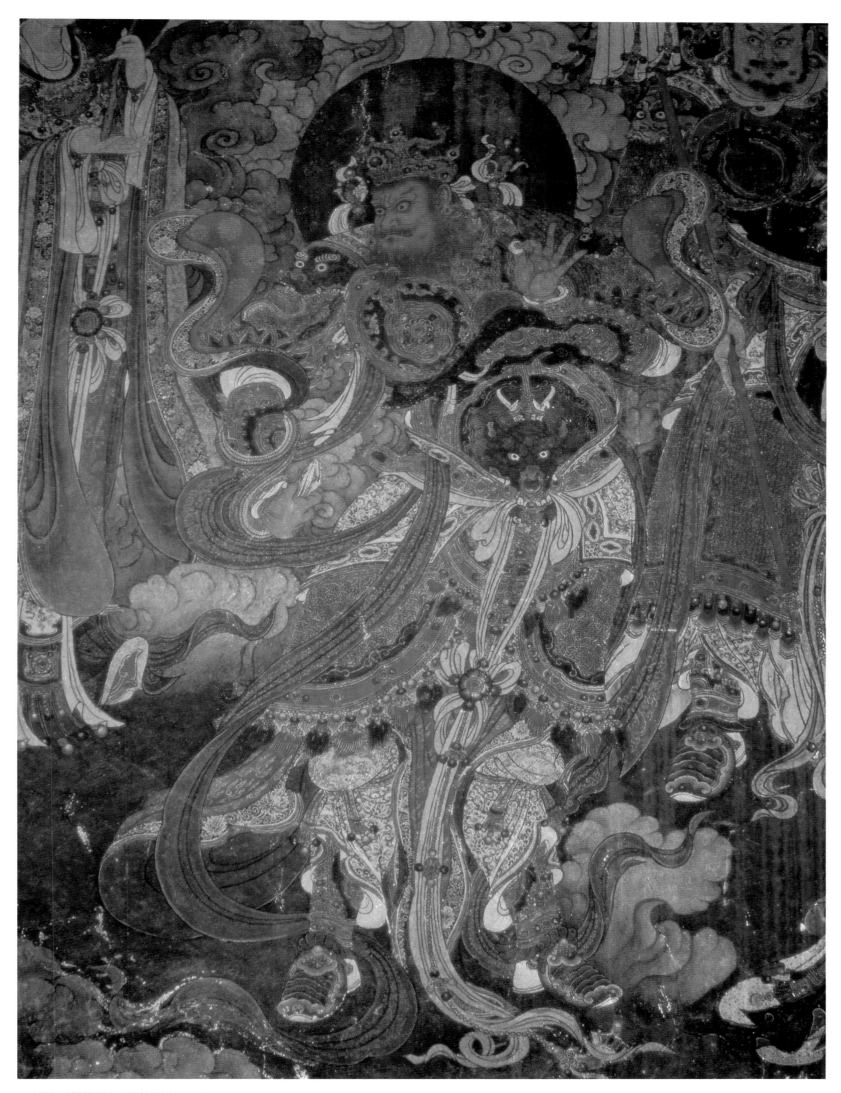

135 帝釋梵天圖（廣目天王）

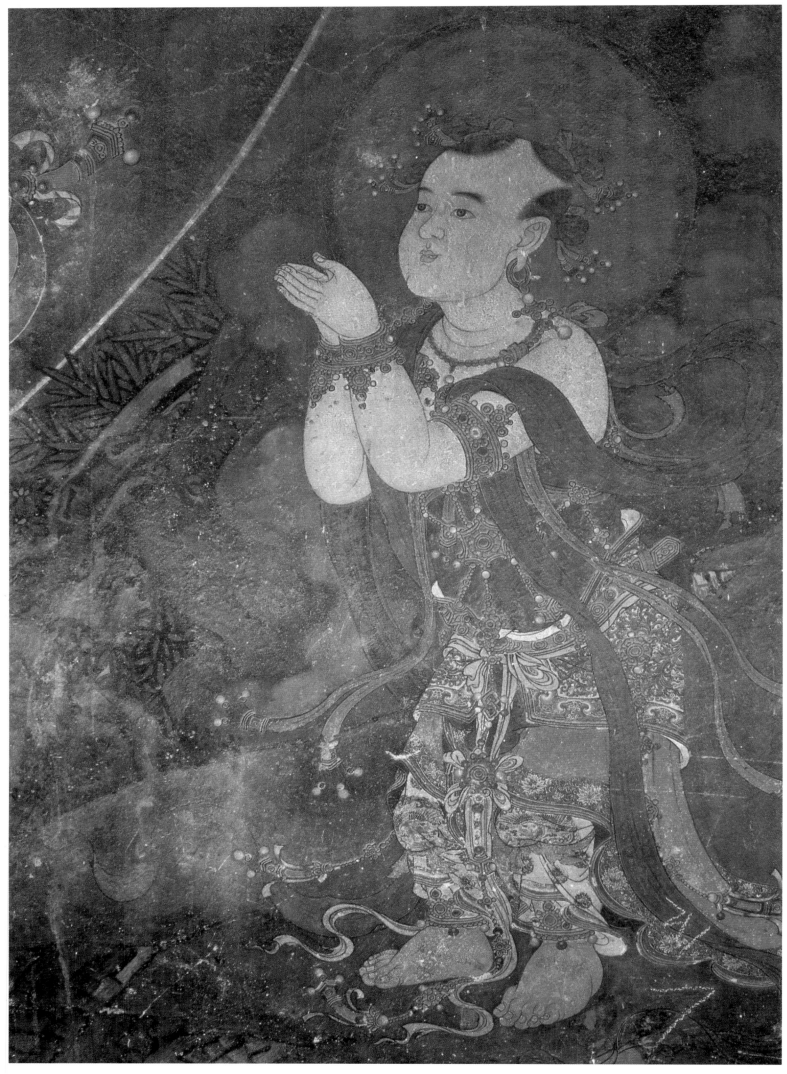

136 善財童子

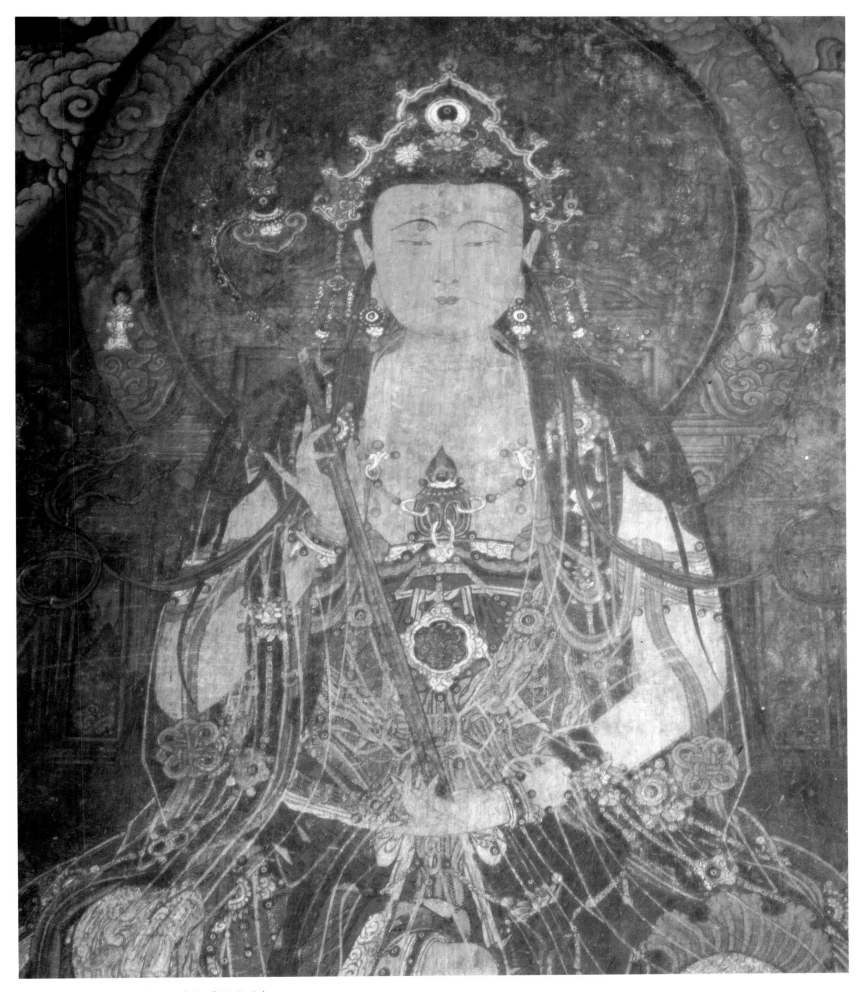

137 十二圓覺菩薩之一(清淨慧菩薩)

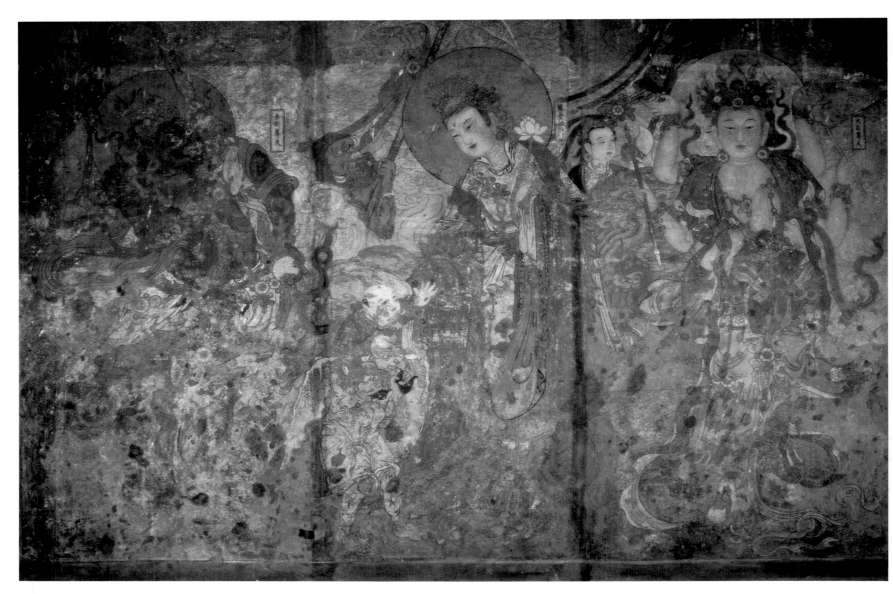

138　三尊天

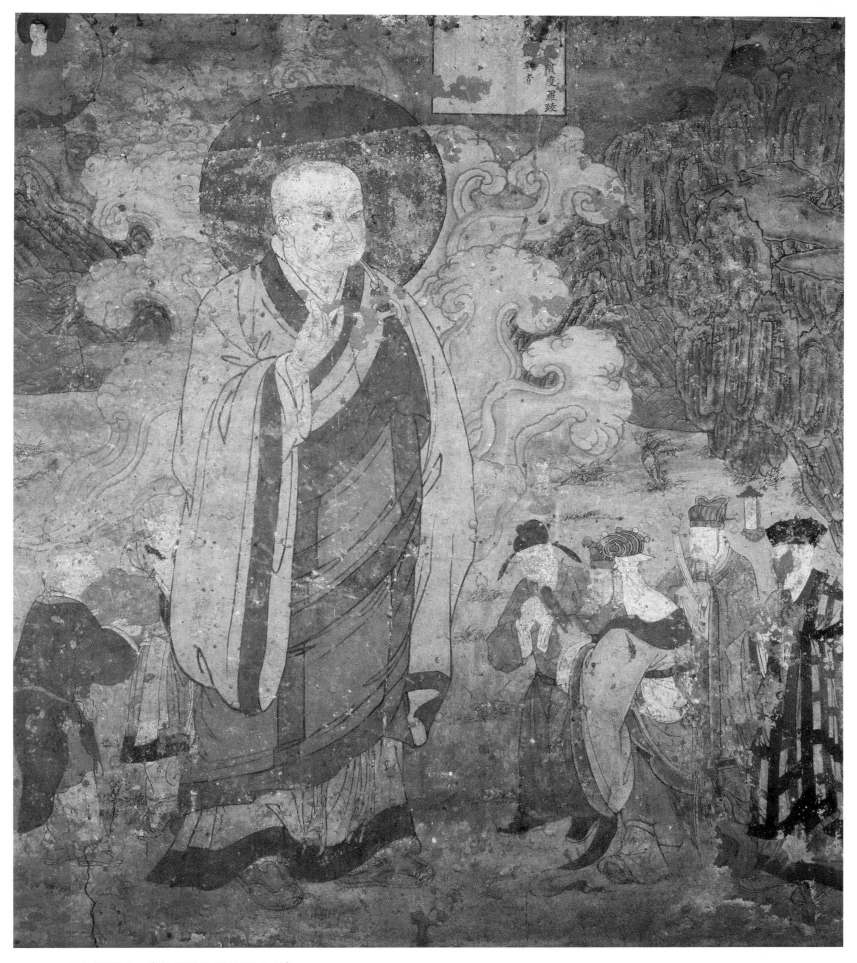

139　十六羅漢之一（賓度羅跋羅惰闍尊者）

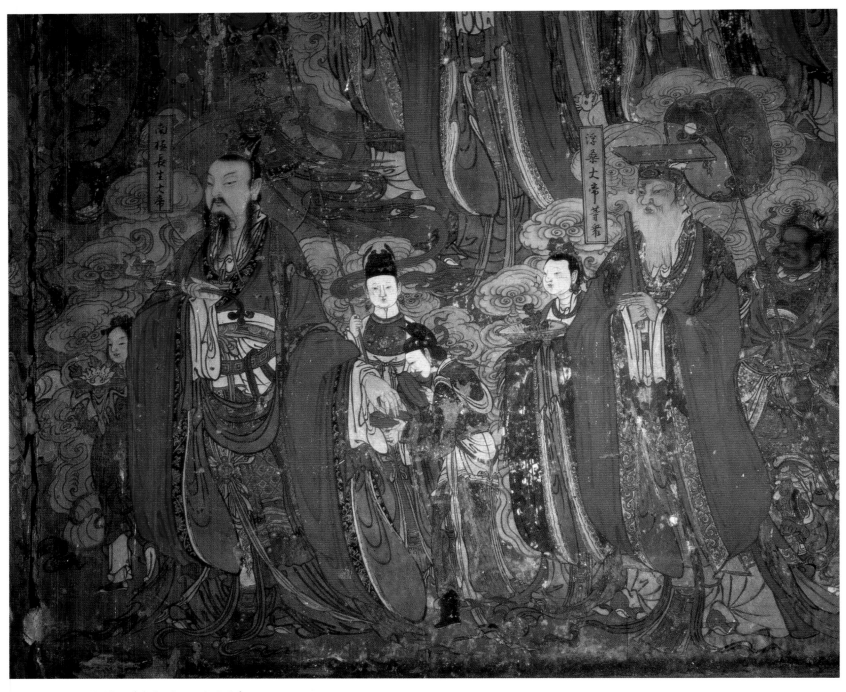

140　三界諸神圖（南極帝、浮桑帝）

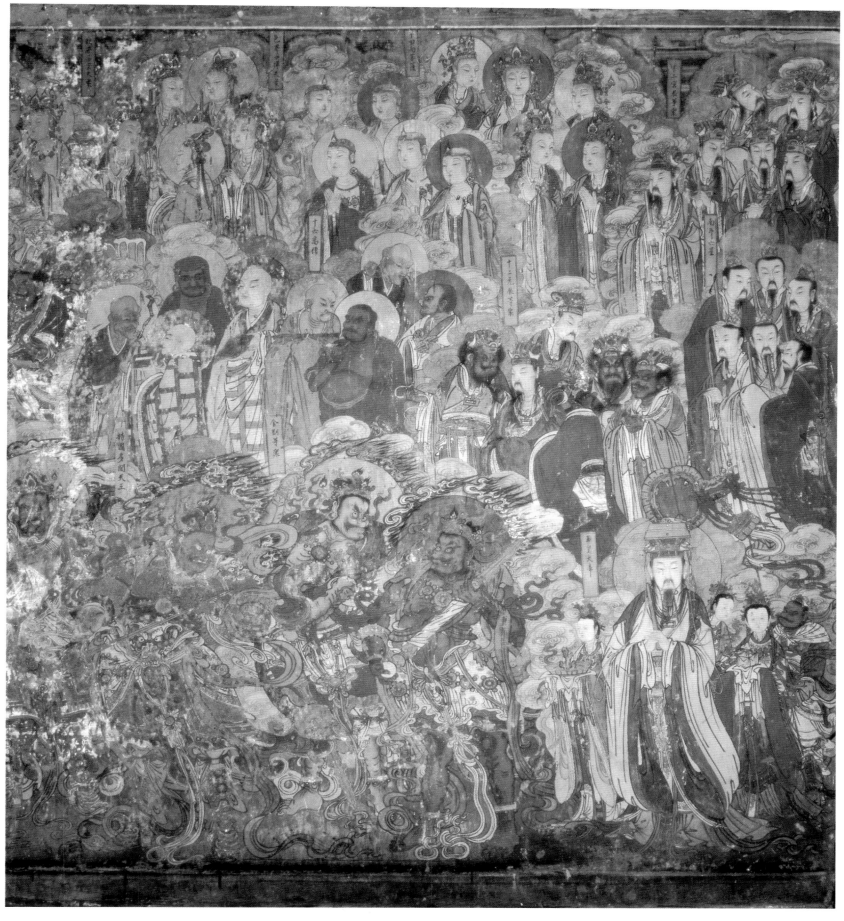

141　三界諸神圖（部份）

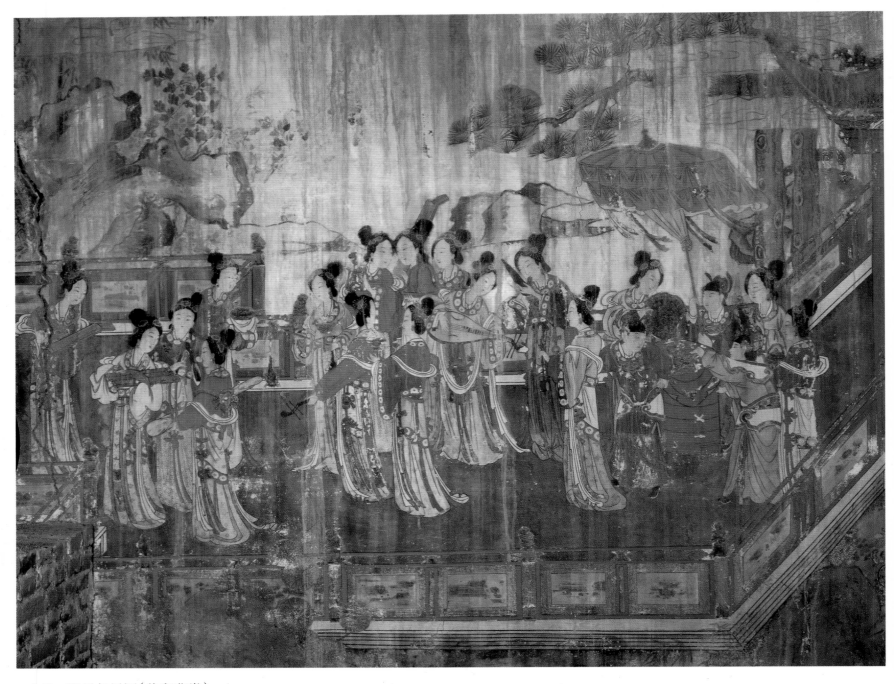

142　聖母起居圖（後宮燕樂）

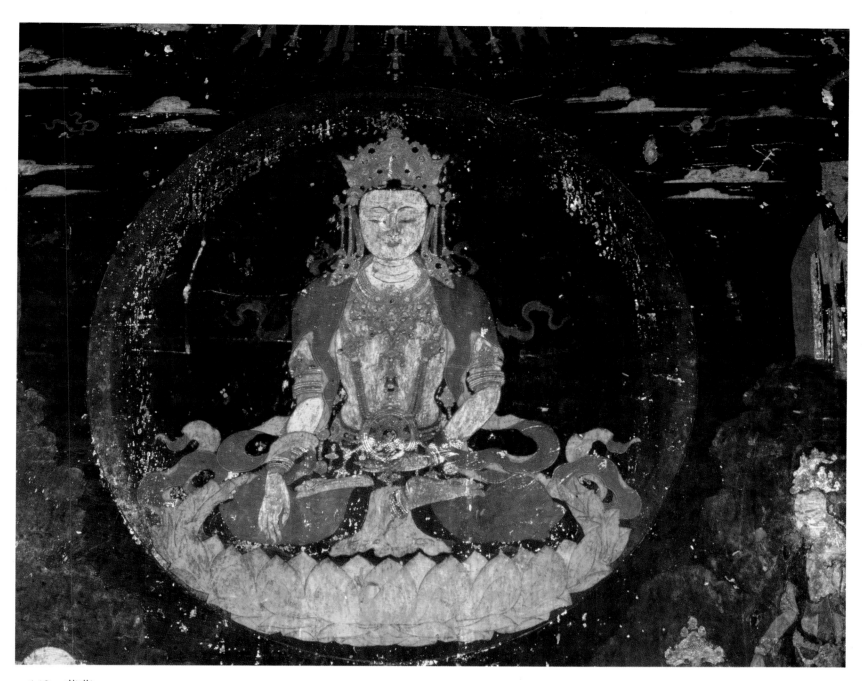

143　菩薩

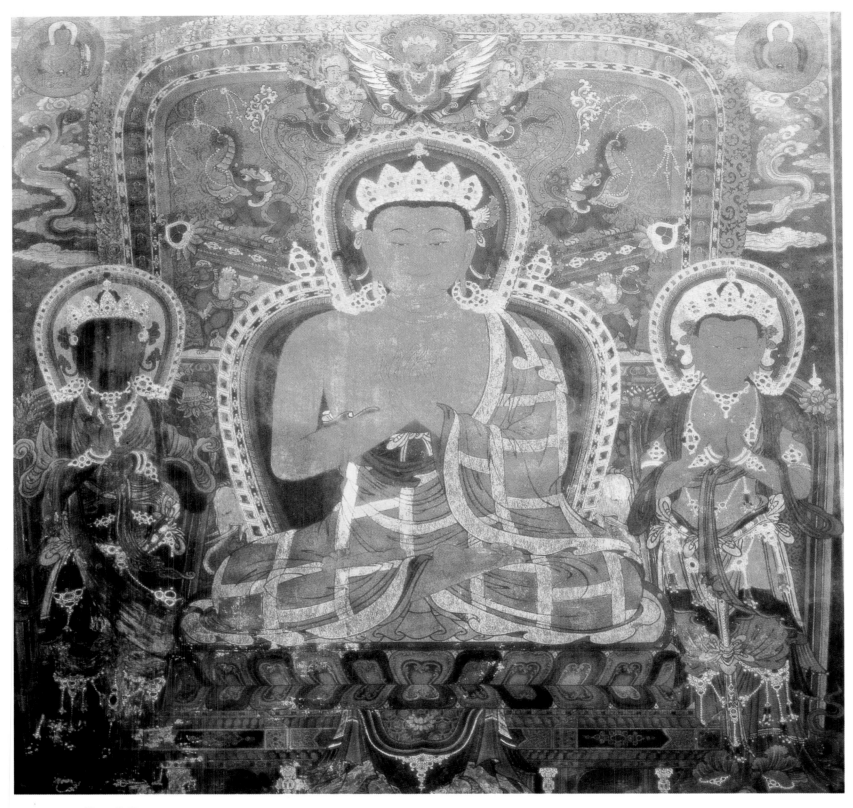

144　一佛二菩薩

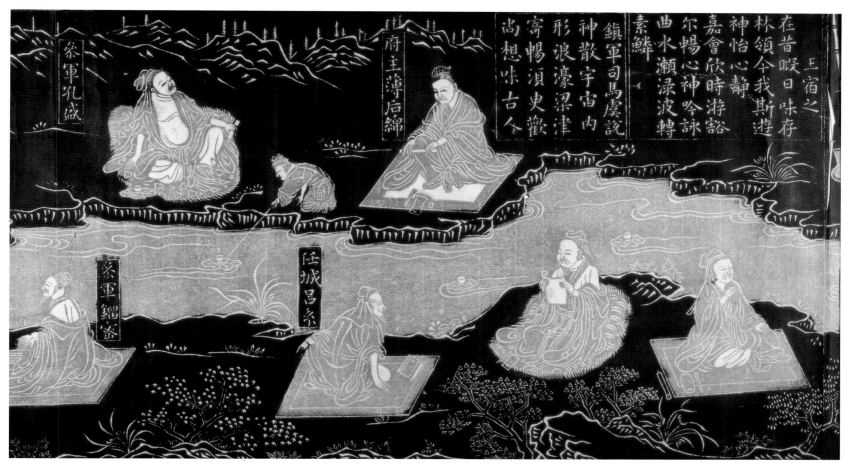

参軍孔盛

府主簿后綿

参軍鈕蒼

任城呂系

上宿之
在昔暇日味存
林領今我斯遊
神怡心靜
嘉會欣時游鸯
尔暢心神吟詠
曲水瀨淥波轉
素鱗

鎮軍司馬虞說
神散宇宙內
形浪濠梁津
寄暢須史歡
尚想味古人

145　蘭亭修禊圖（部份）

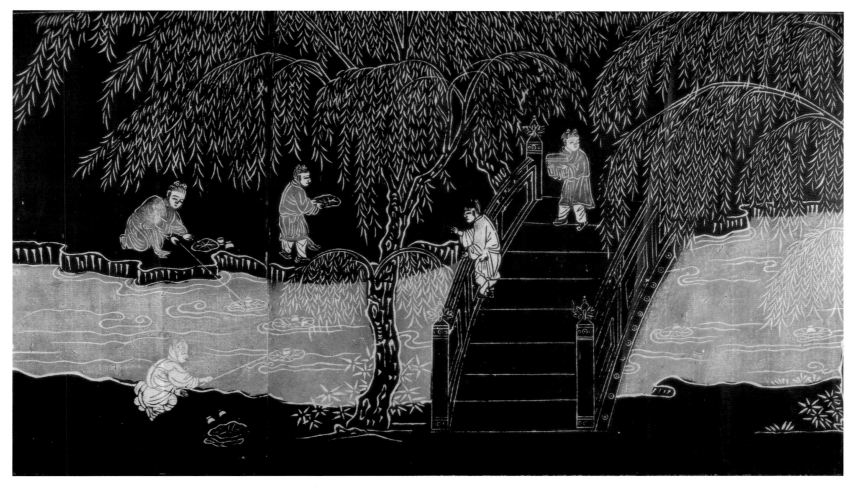

蘭亭修禊圖（部份）

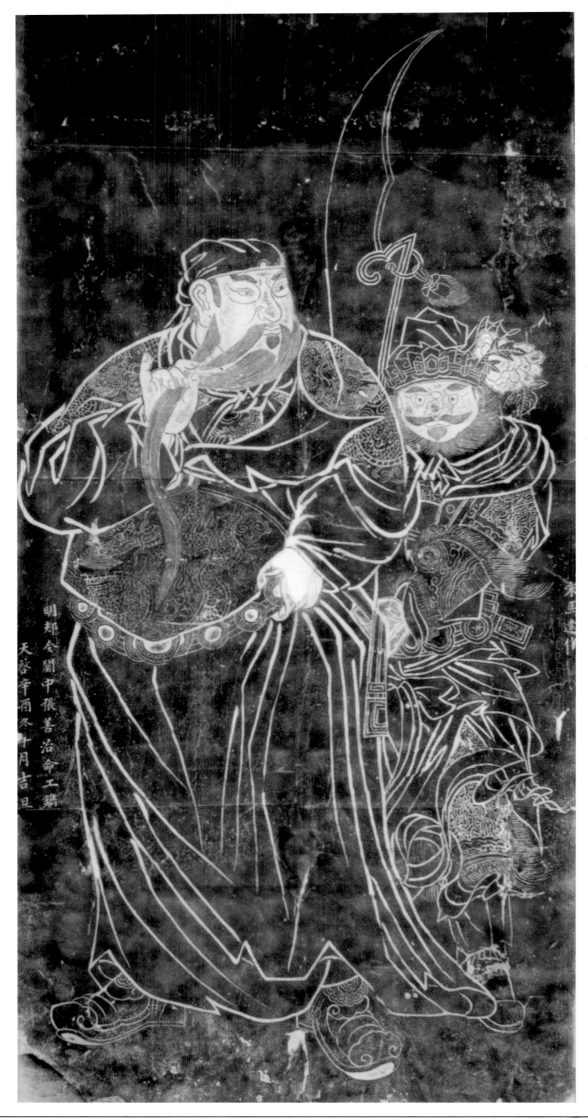

146　關聖像

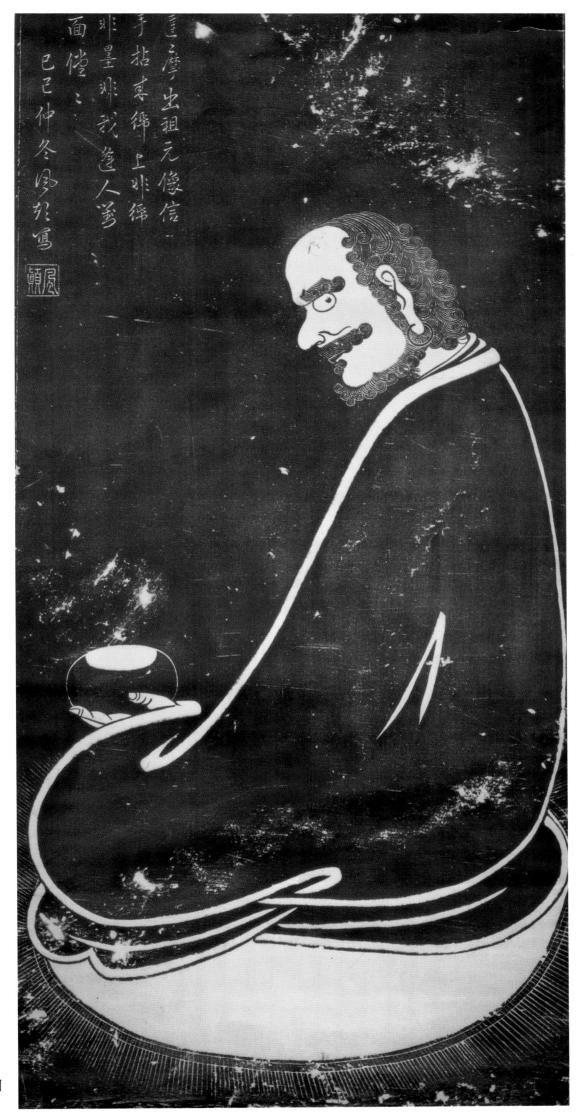

147 達摩面壁圖

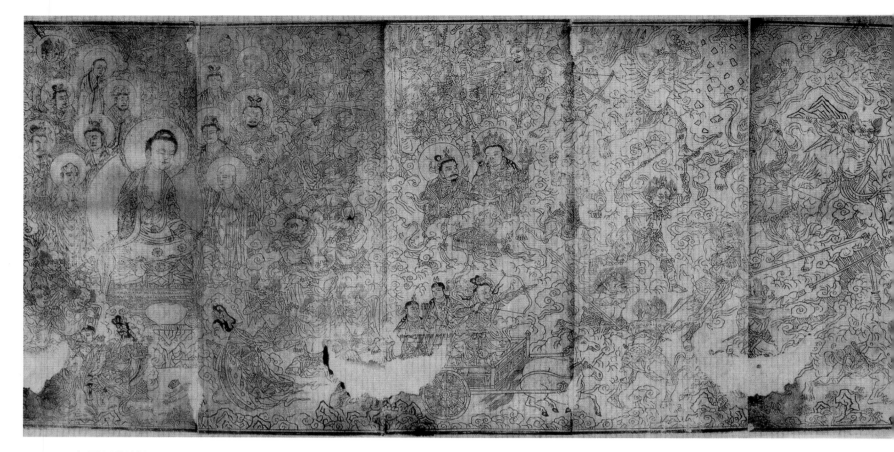

148　鬼子母揭鉢圖

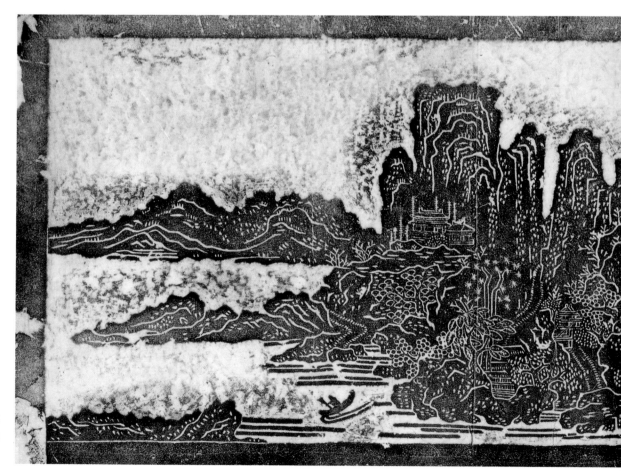

149　輞川圖（之一）
　　　輞川圖（之二）

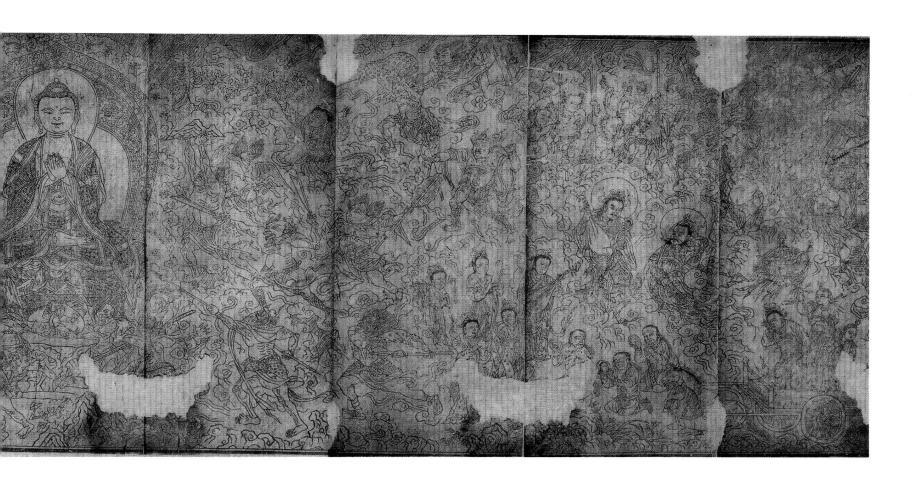

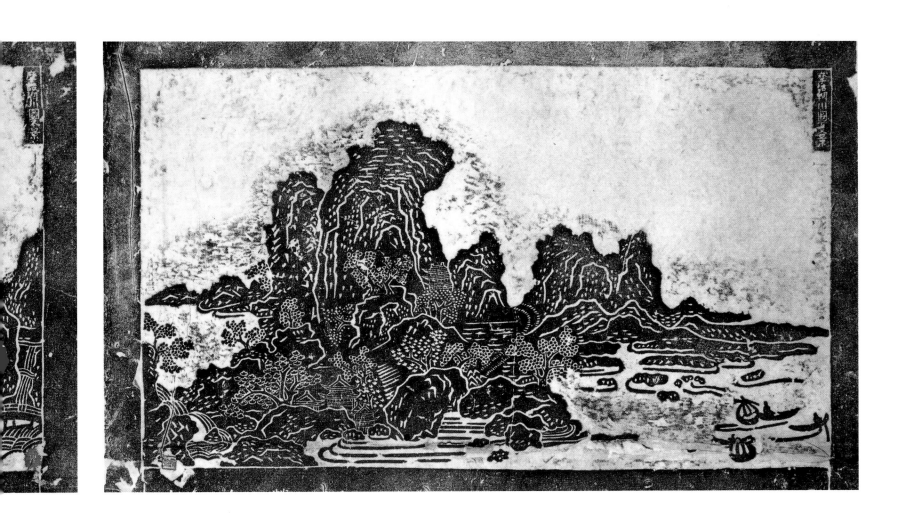

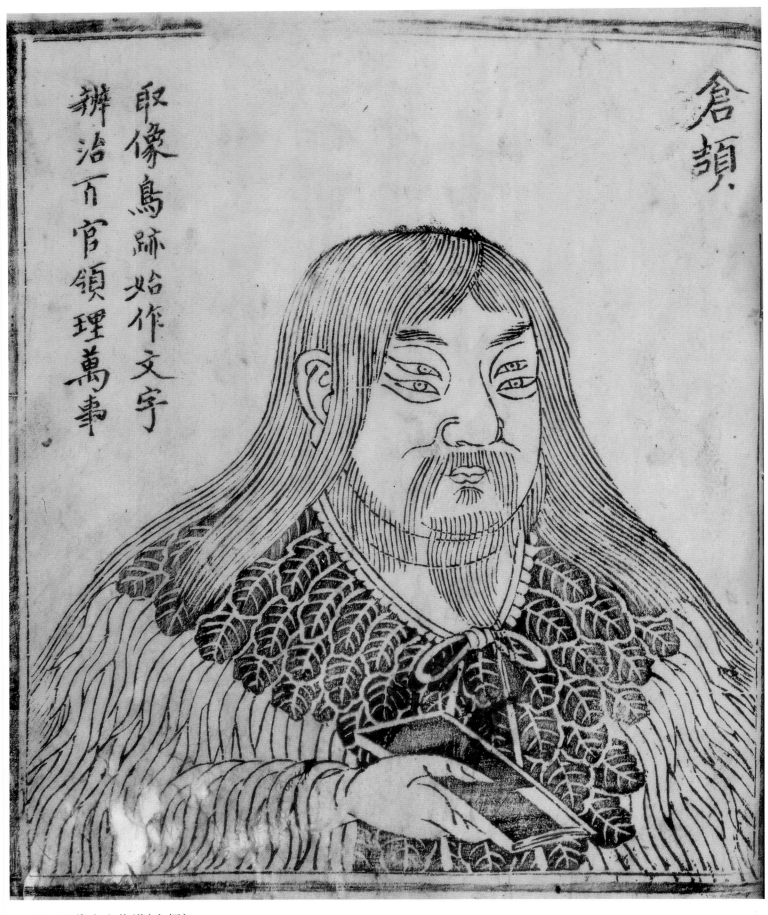

倉頡

取像鳥跡始作文字
辨治万官領理萬事

150　歷代古人像讚（倉頡）

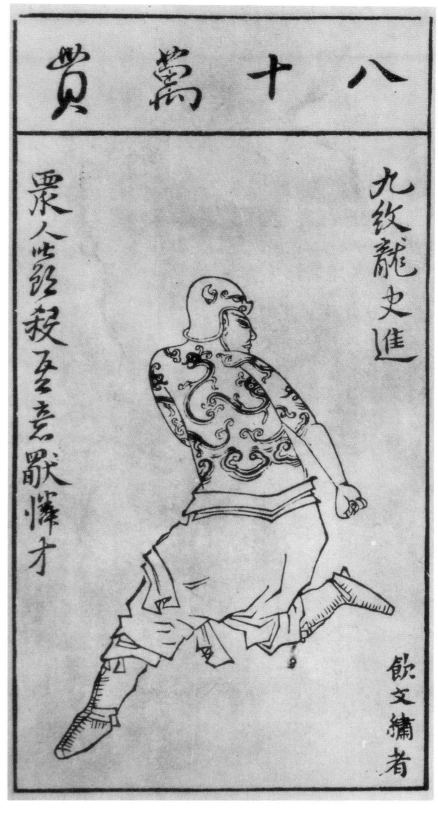

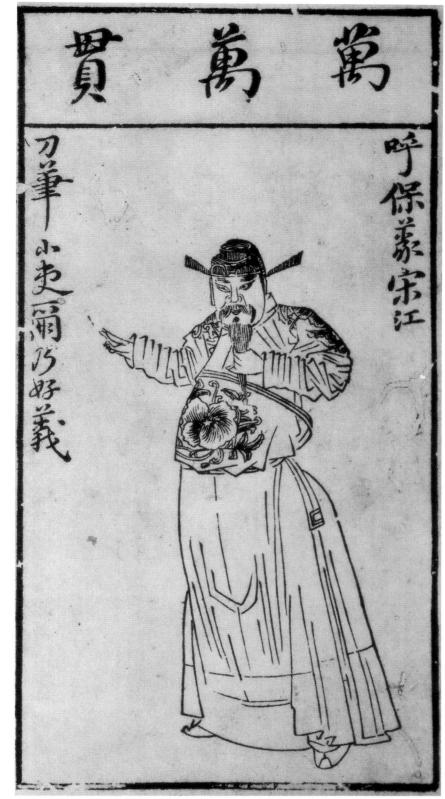

151 水滸葉子（史進）　　　　　　　　　　　水滸葉子（宋江）

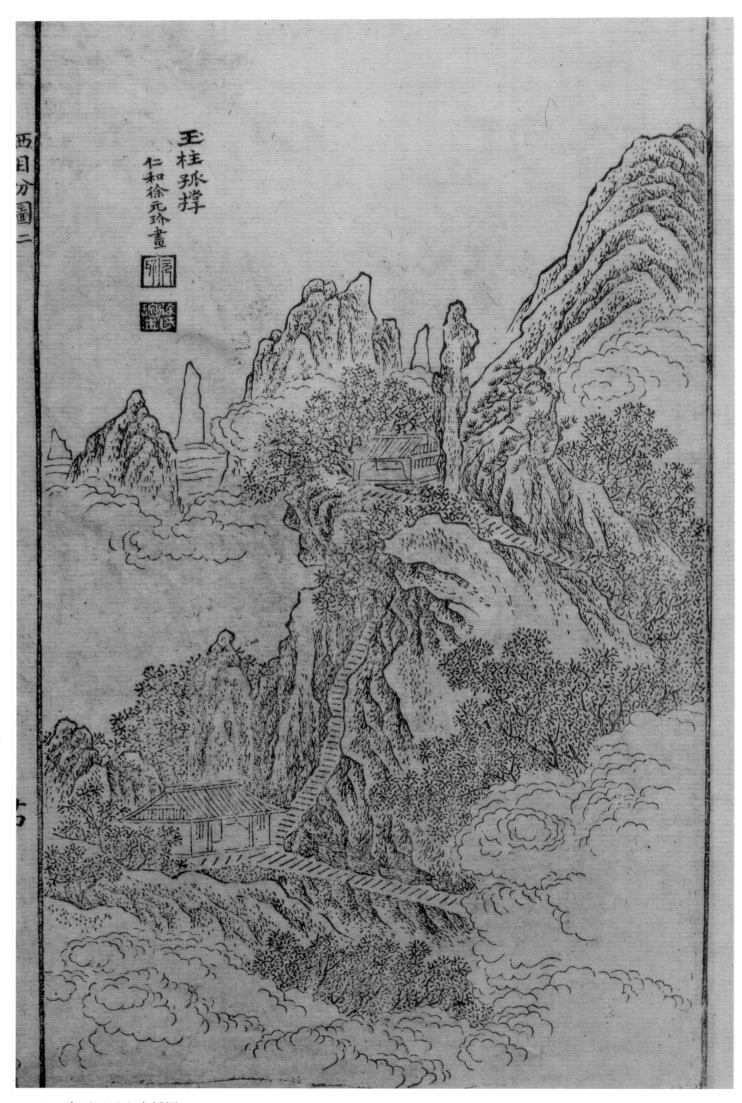

152　東西天目山志插圖

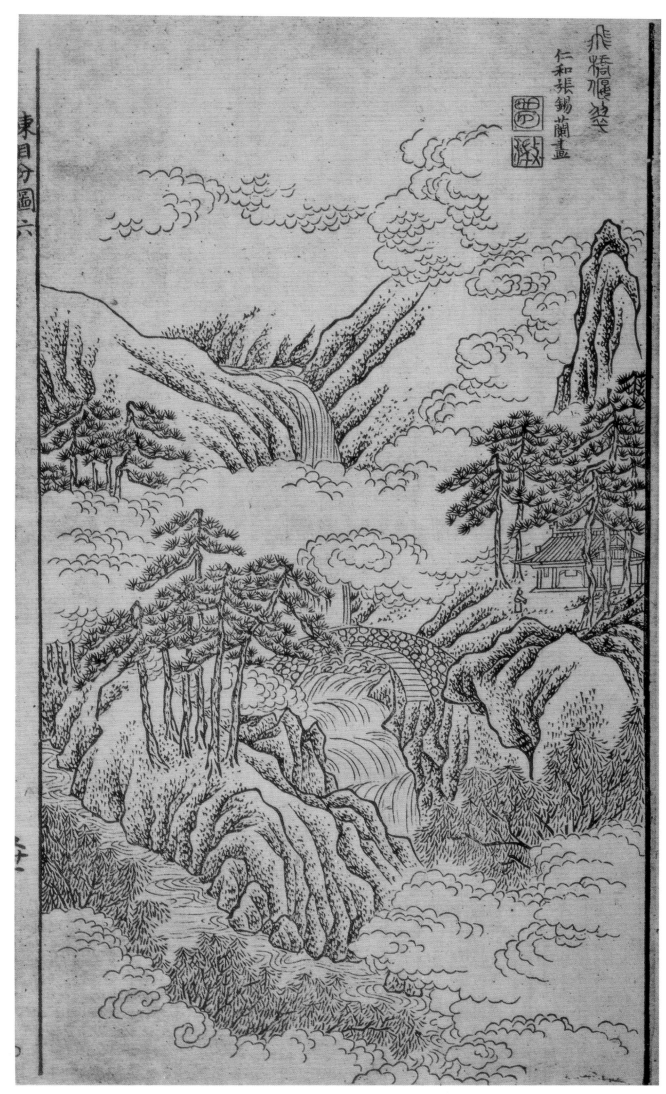

飛橋偃蒸
仁和張錫蘭畫

東西天目山志插圖

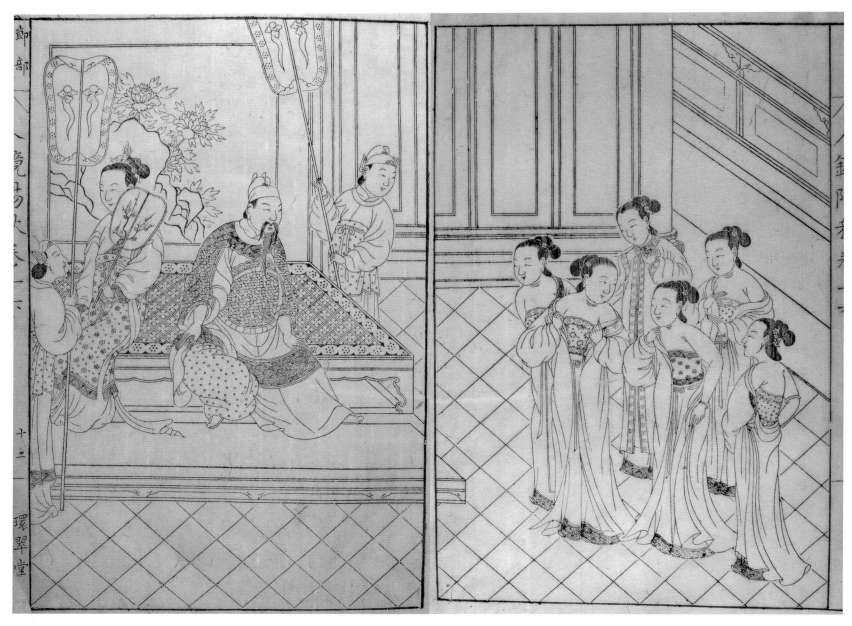

153　人鏡陽秋

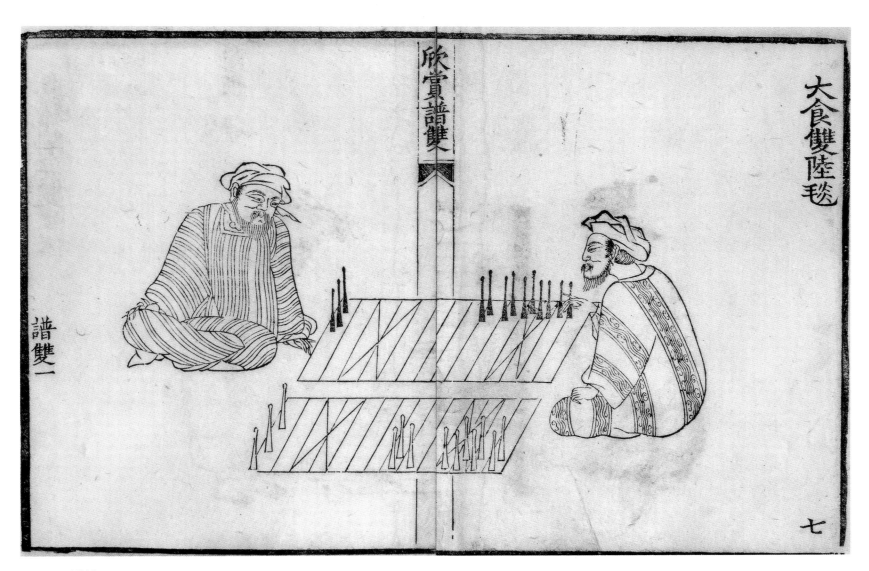

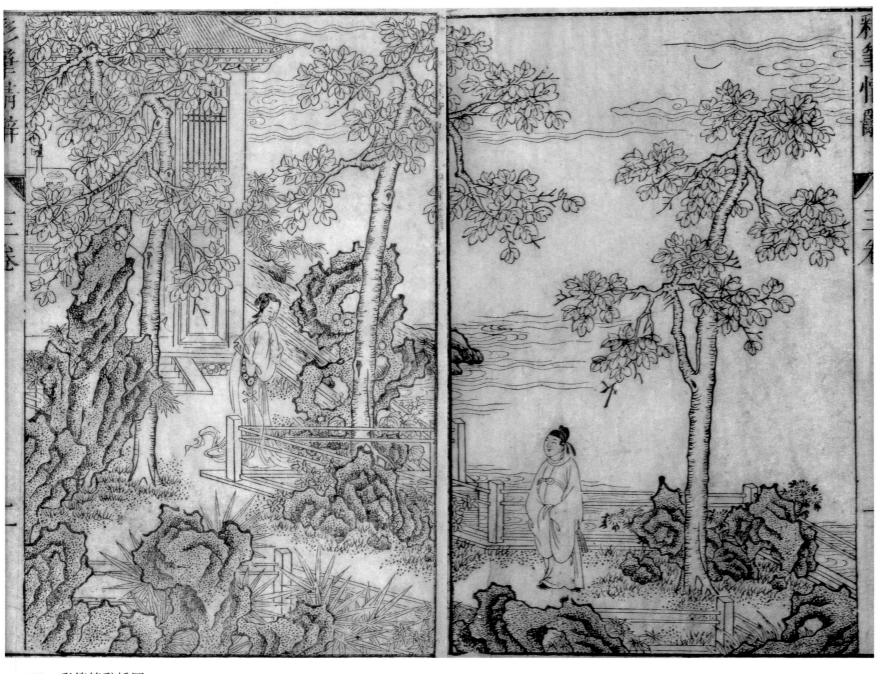

155　彩筆情辭插圖

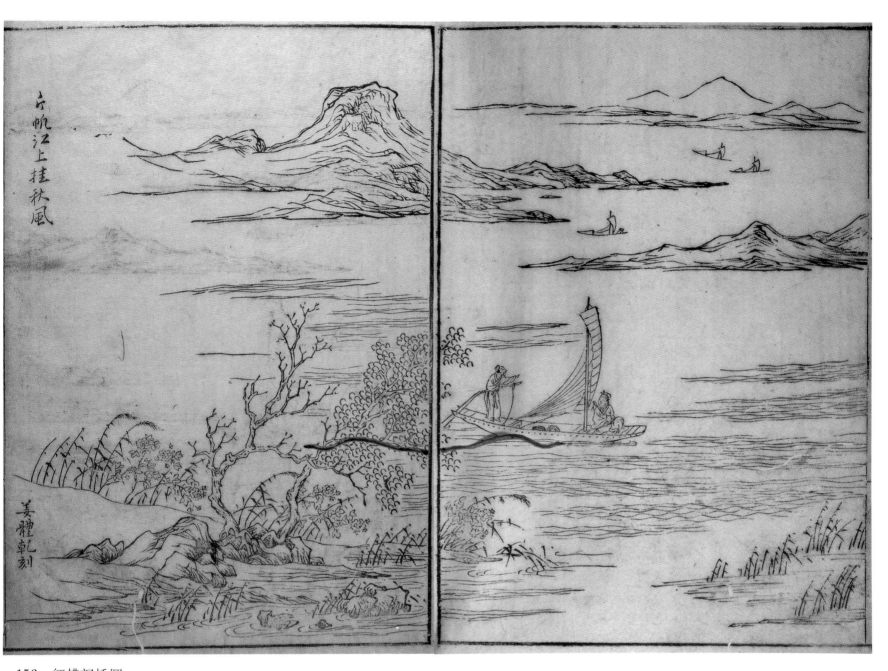

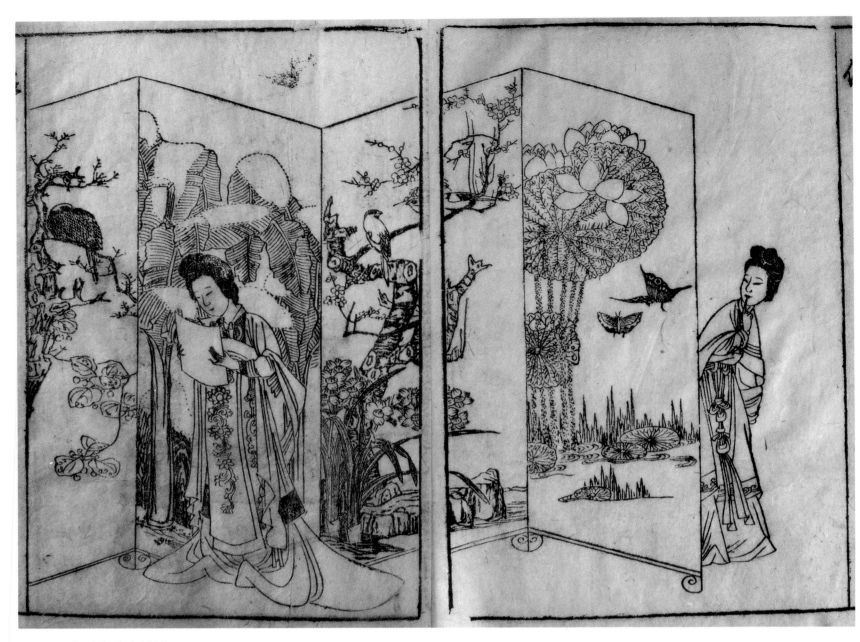

157　北西廂秘本插圖

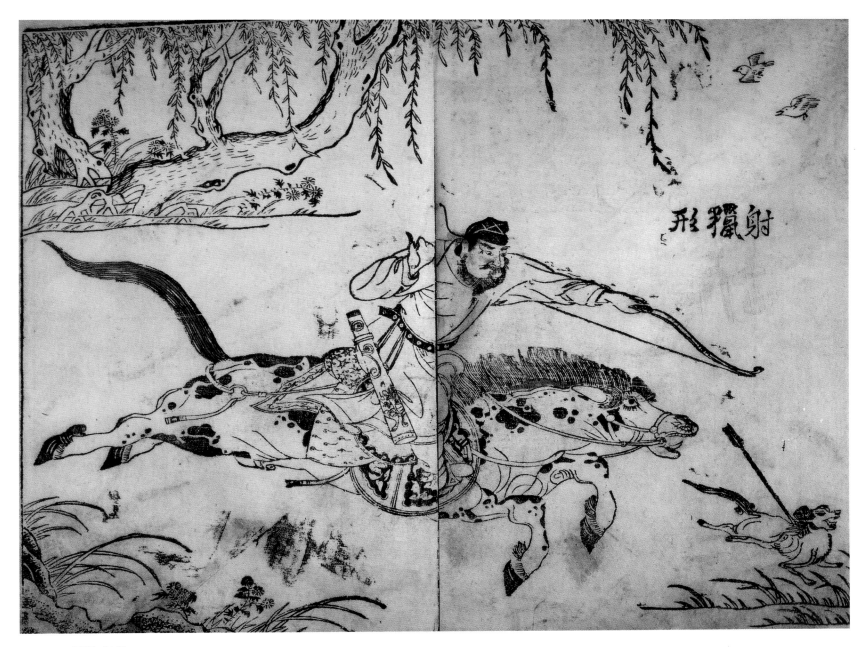

158　圖繪宗彝

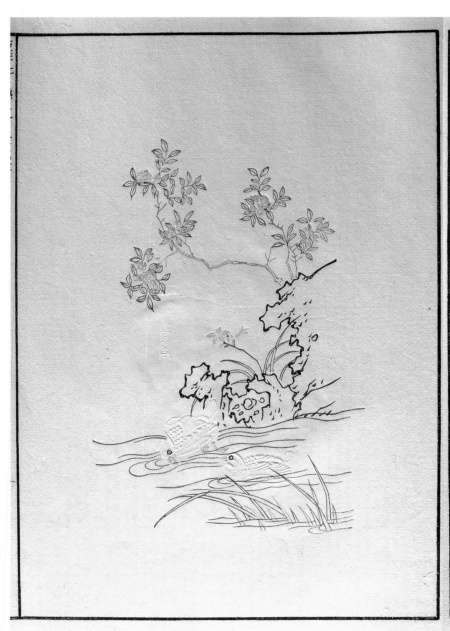
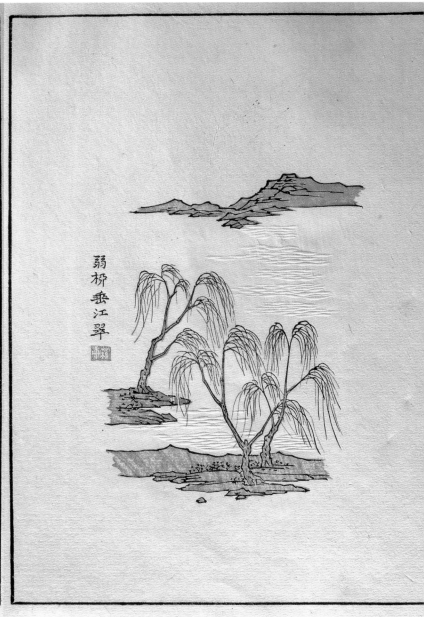

159　蘿軒變古箋譜(之一、之二)

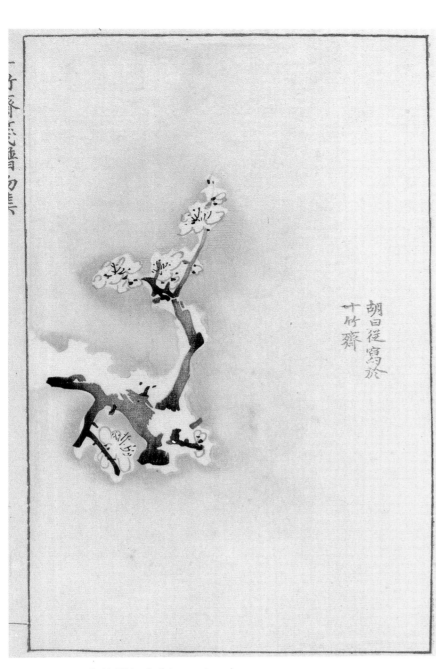

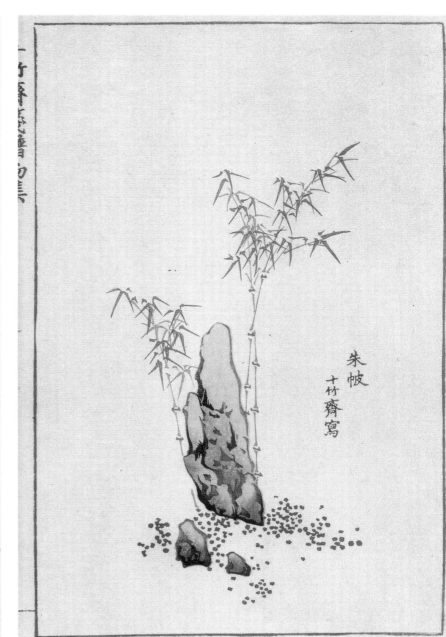

朝日徑寫於
十竹齋

朱帔
十竹齋寫

160　十竹齋箋譜初集（之一、之二）

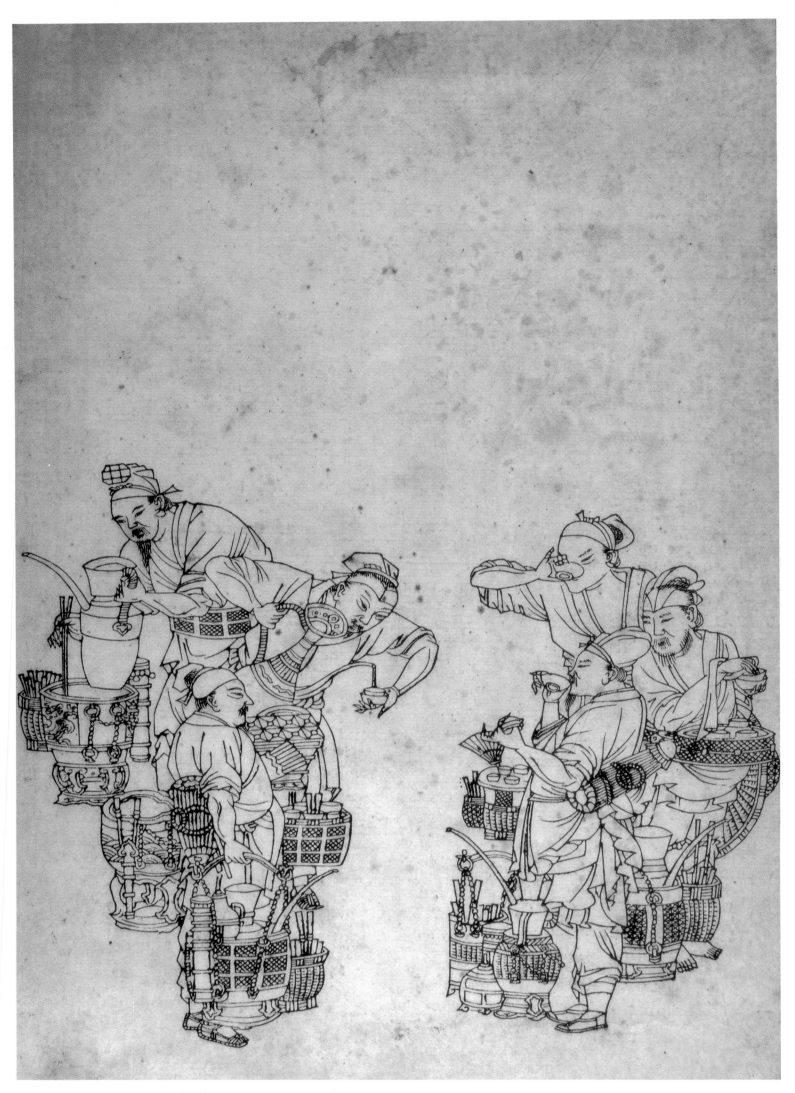

161　歷代名公畫譜（鬥茶圖）

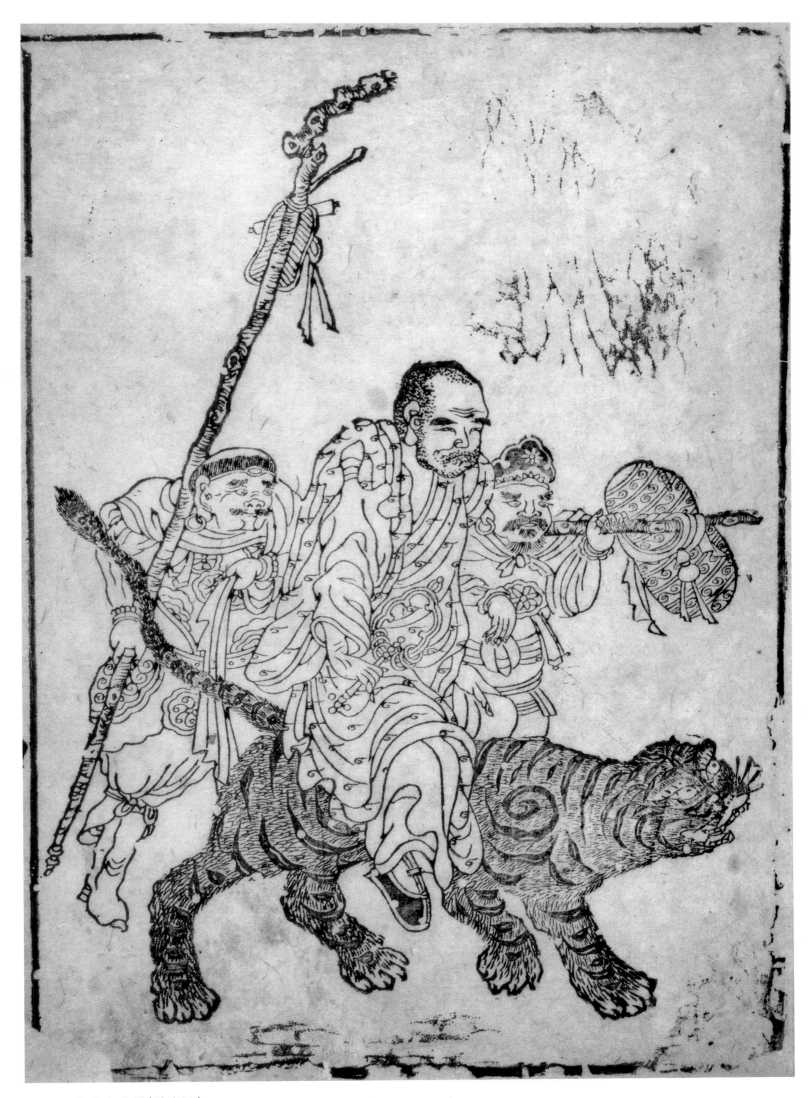

162　集雅齋畫譜（騎虎圖）

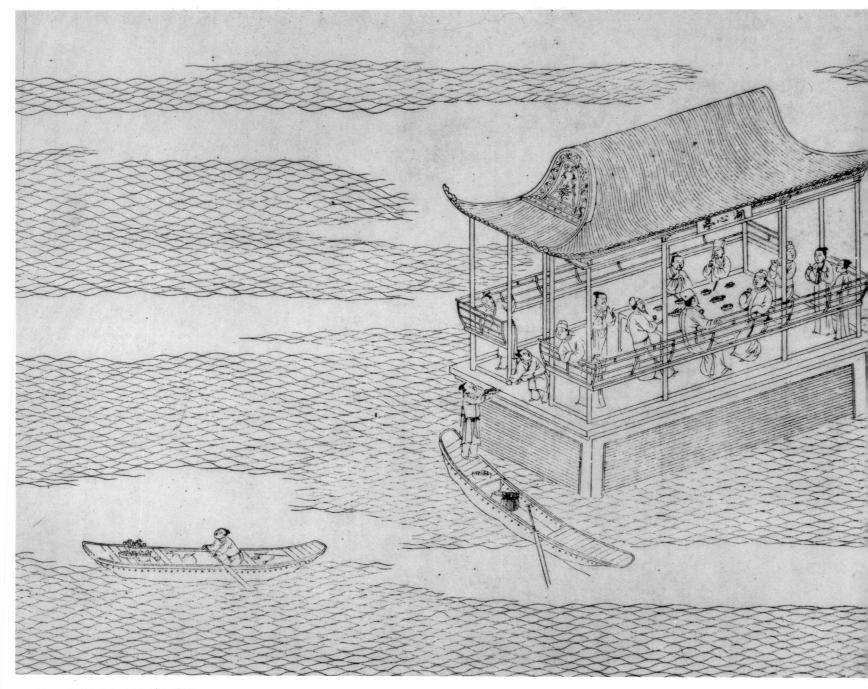

163 環翠堂園景圖（部份）

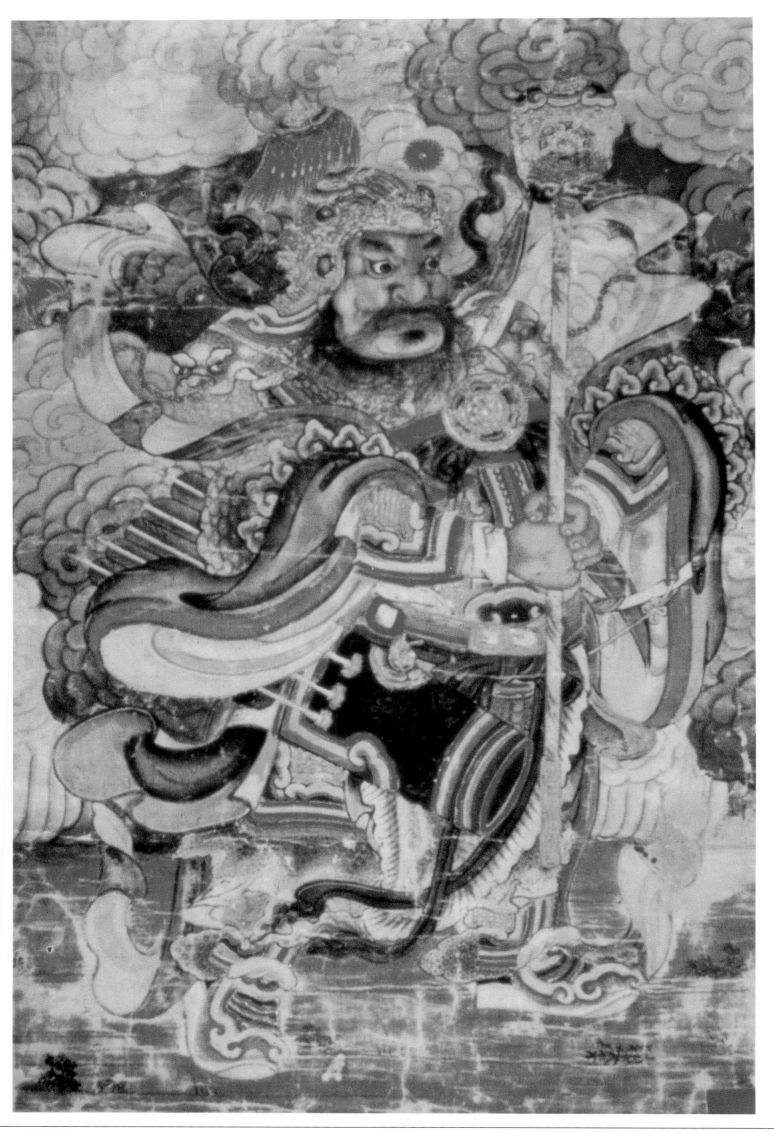

恭（門神）

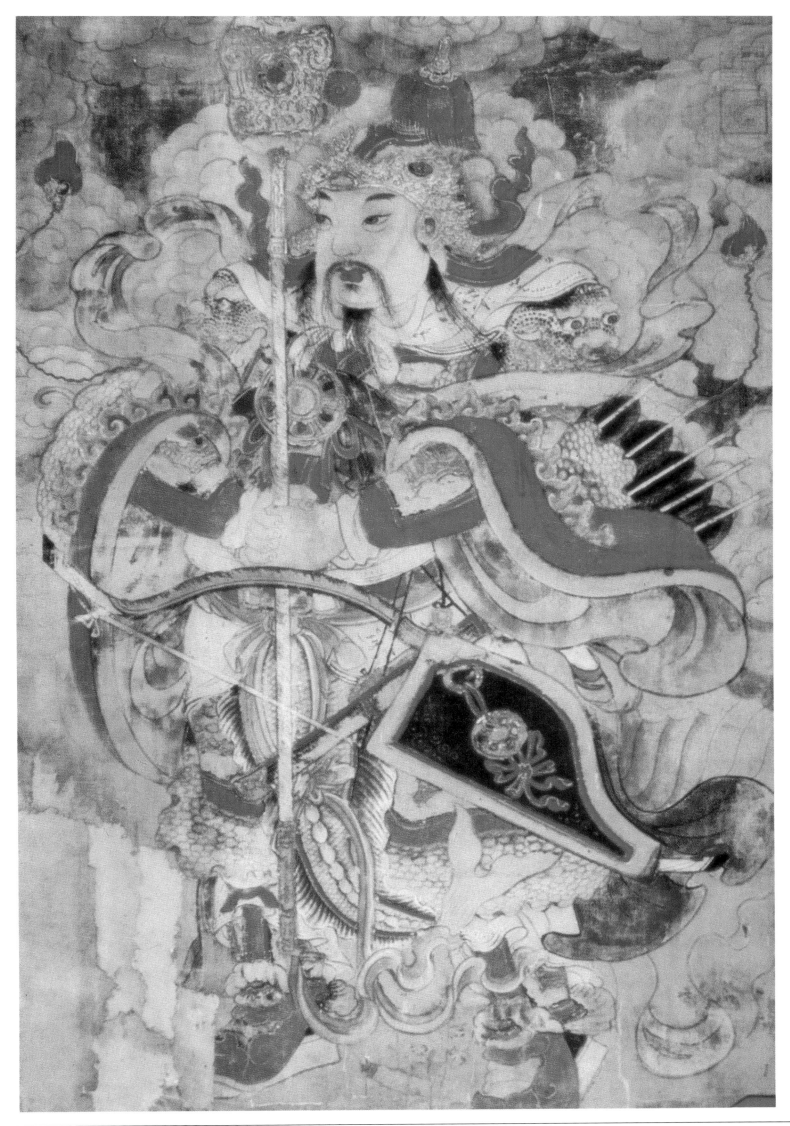

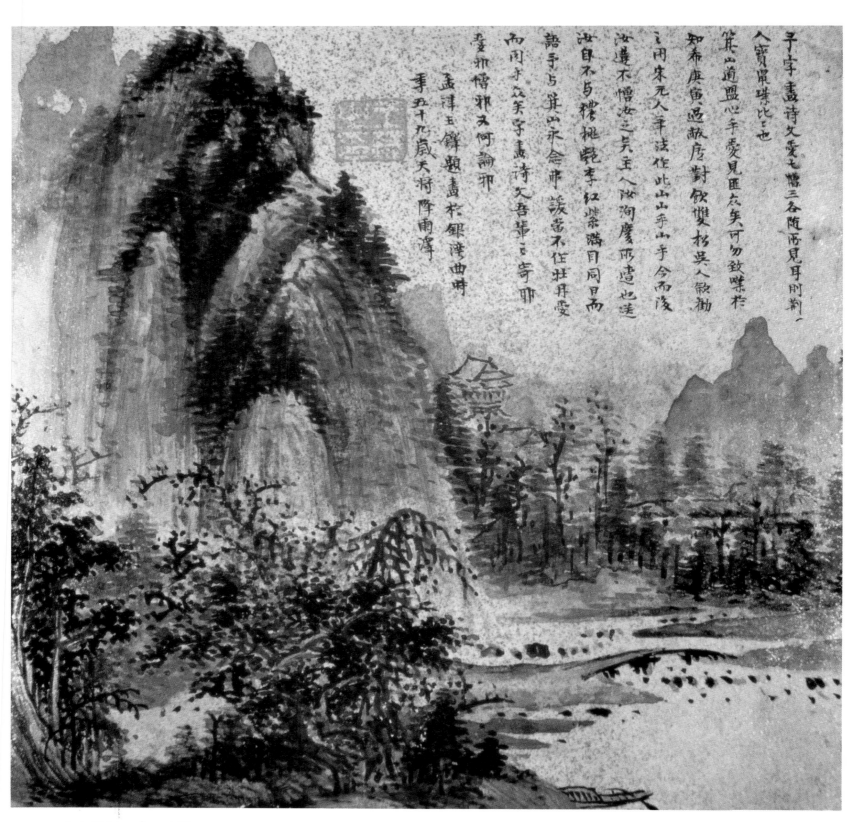

165　山水册（之一）　王鐸

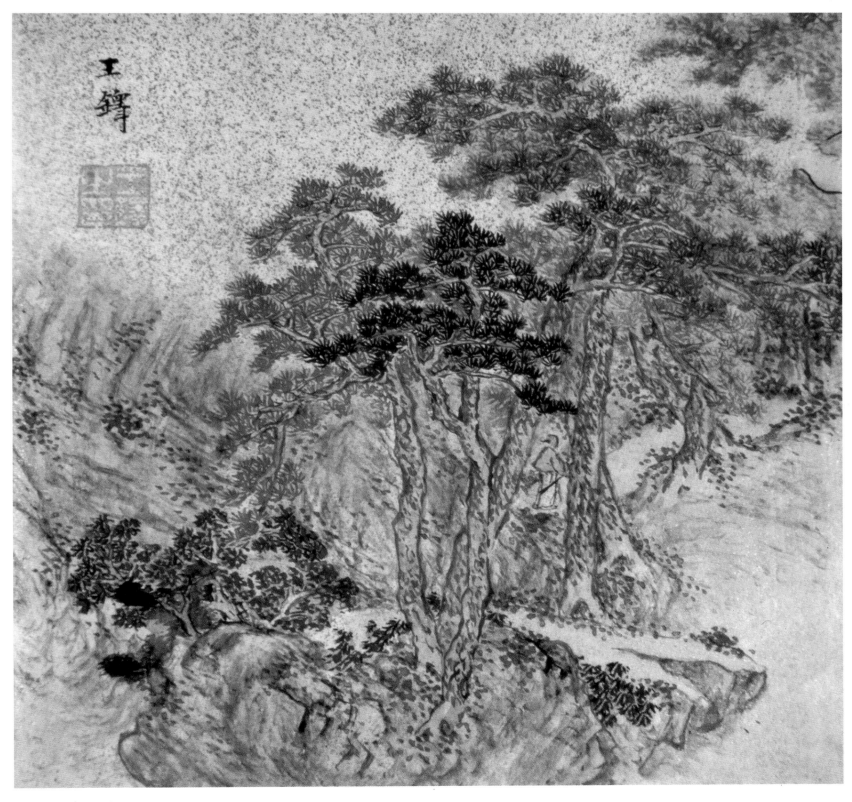

山水册（之二） 王鐸

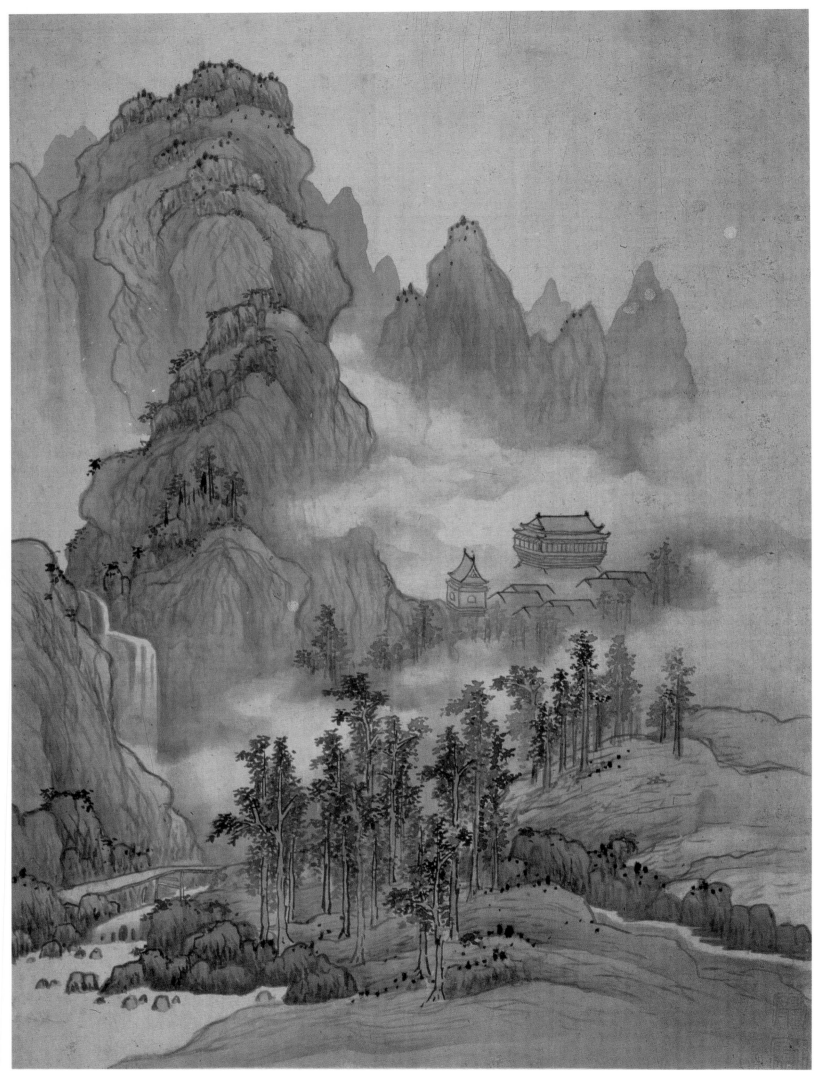

166 山水册（之一） 劉度

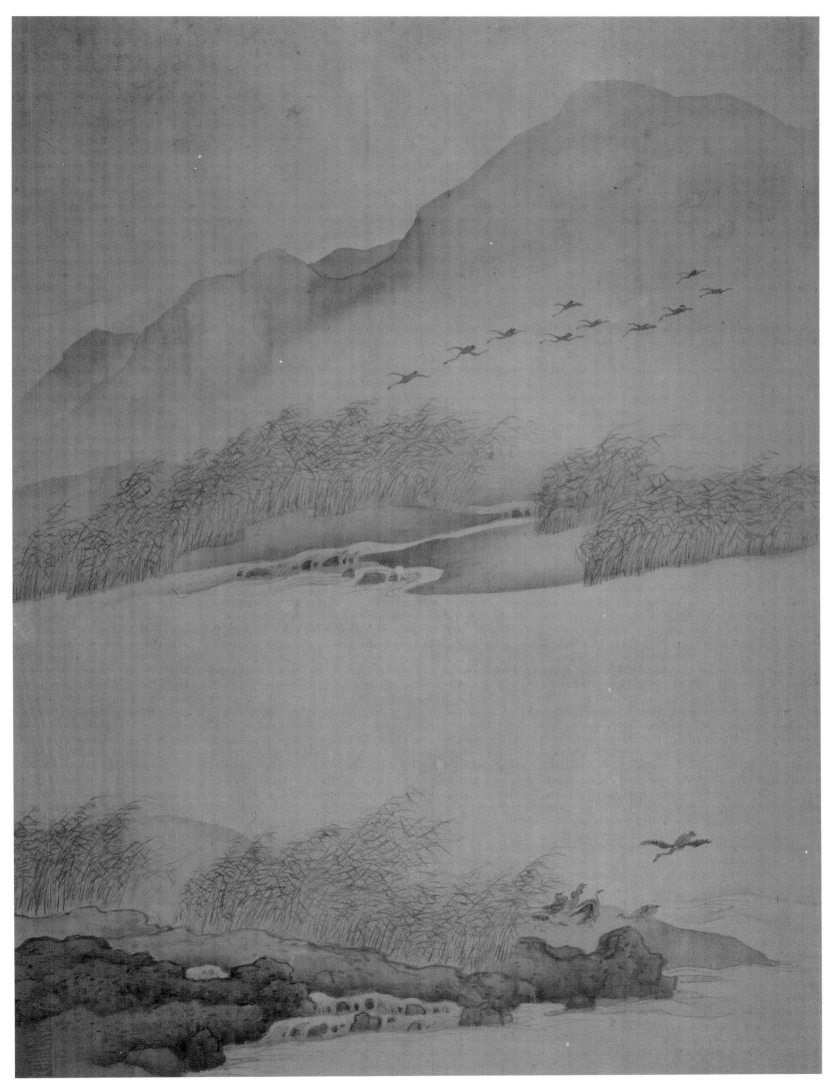

山水册（之二） 劉度

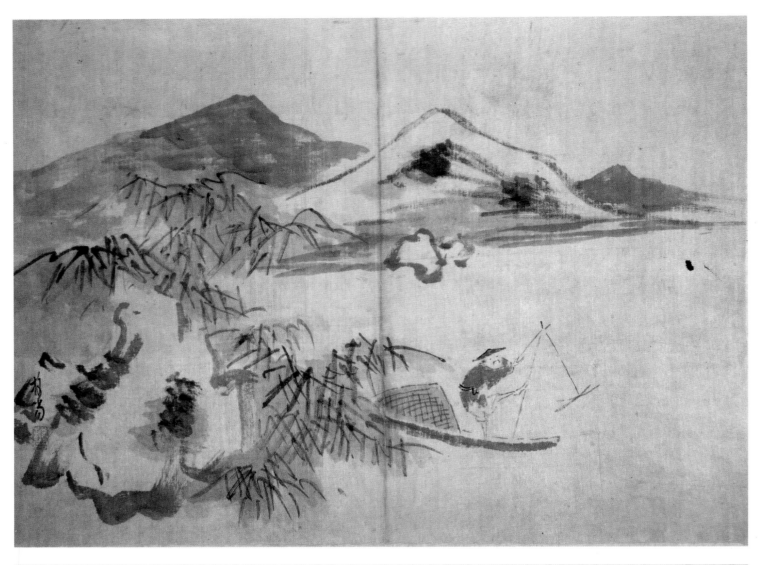

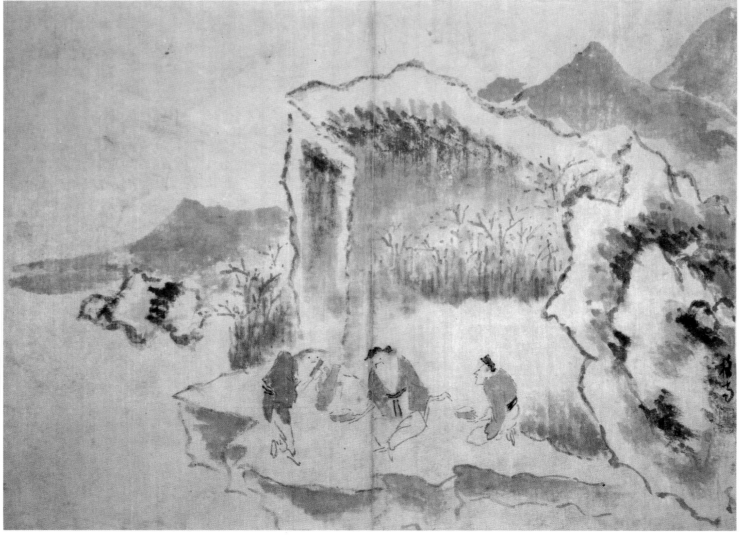

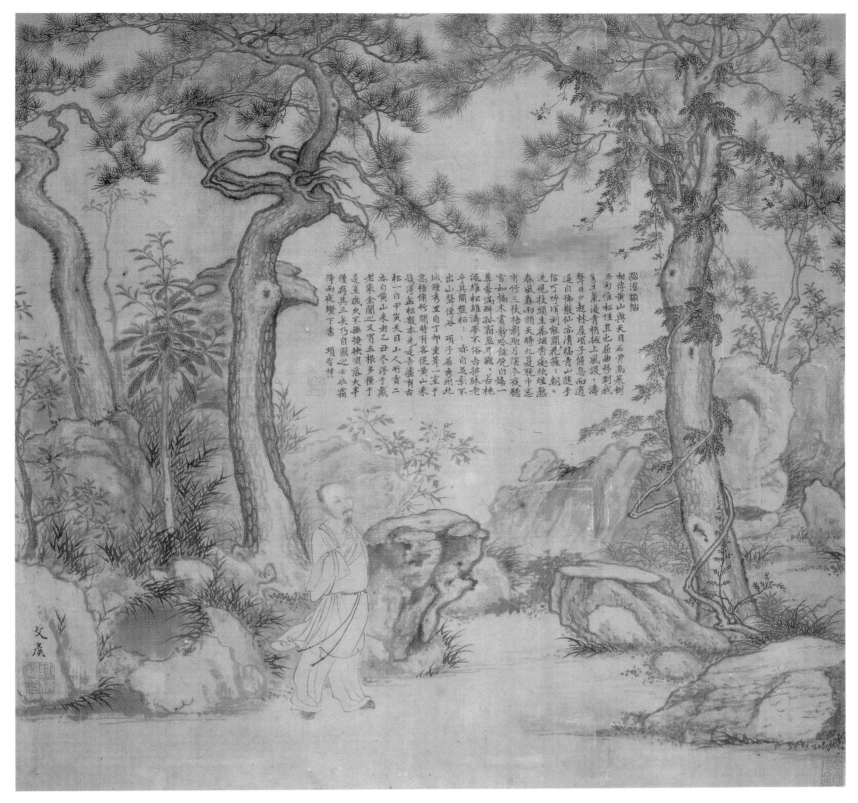

168 松濤散仙圖軸　謝彬　項聖謨

57 山水册（之一、之二）　普荷

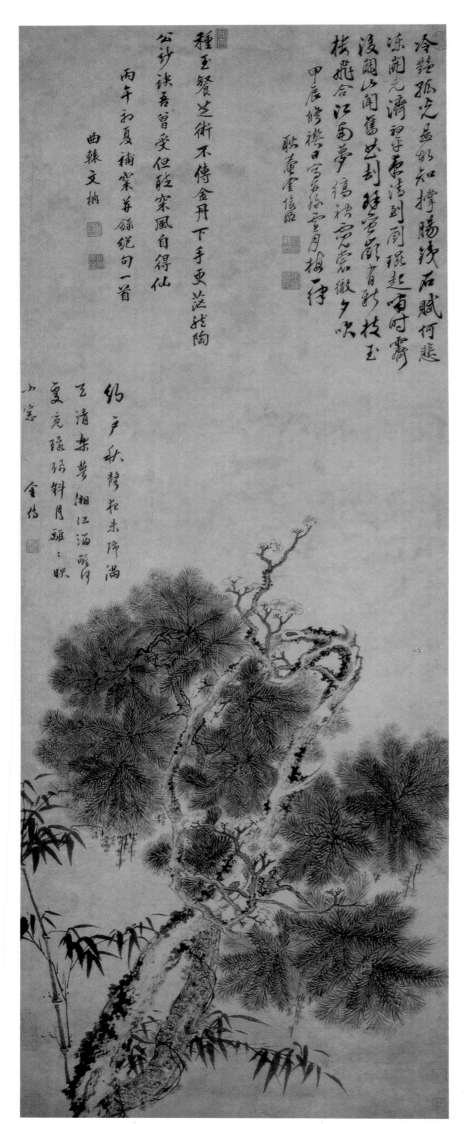

冷豔孤光屍且知撐腸後石賦何悲
凍開元濟禮手東清到前瑤起霄時霽
後關山聞舊出刻瑤雲影看新枝玉
楼飛合江南夢殘禮寞寞寞微夕吹
甲辰修禊日寫寒林雲月梅一律
耿菴霍信昴

種玉餐芝術不傳金丹下手更茫於陶
公紗詠吾曾受但羅宋風自得仙
丙午初夏補棠華餘紕句一首
西轅文枏

紗戶秋靜松未降滿
玉清柒夢湘江滿醒夕
夏宪瑗孫斜月離之映
小窗
金傳

169　歲寒三友圖軸　金俊明　文枏　金傳

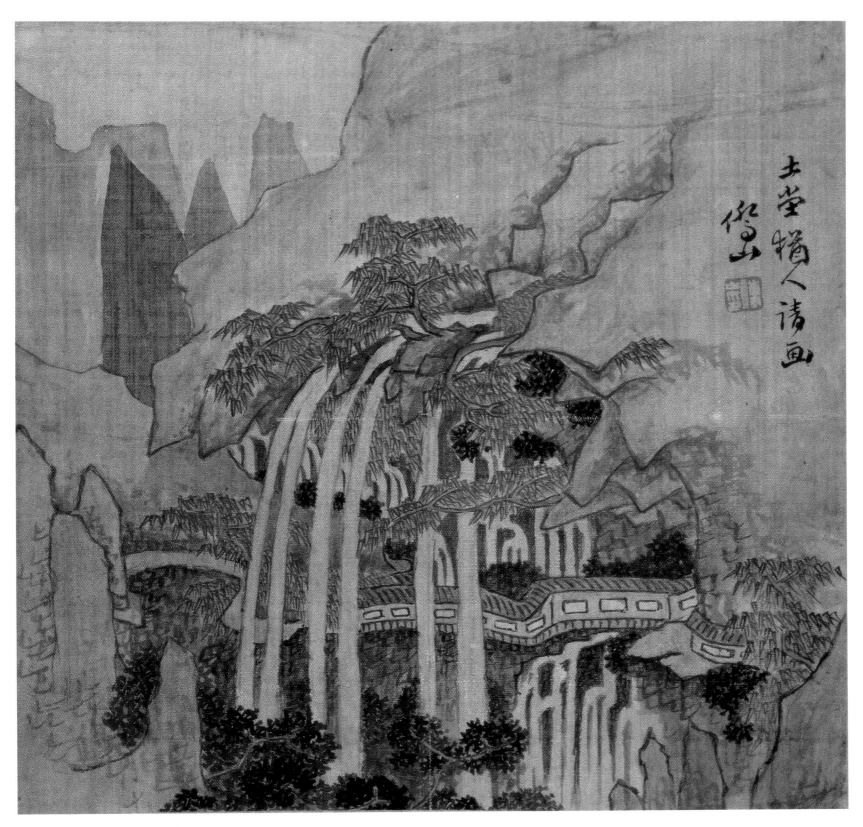

170 山水册（之一） 傅山

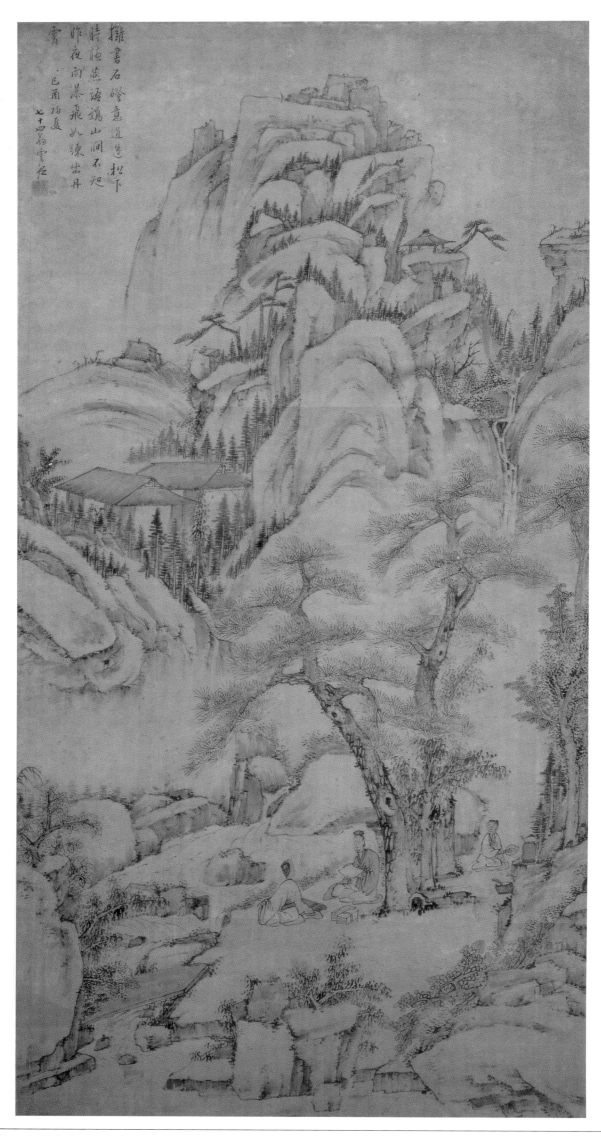

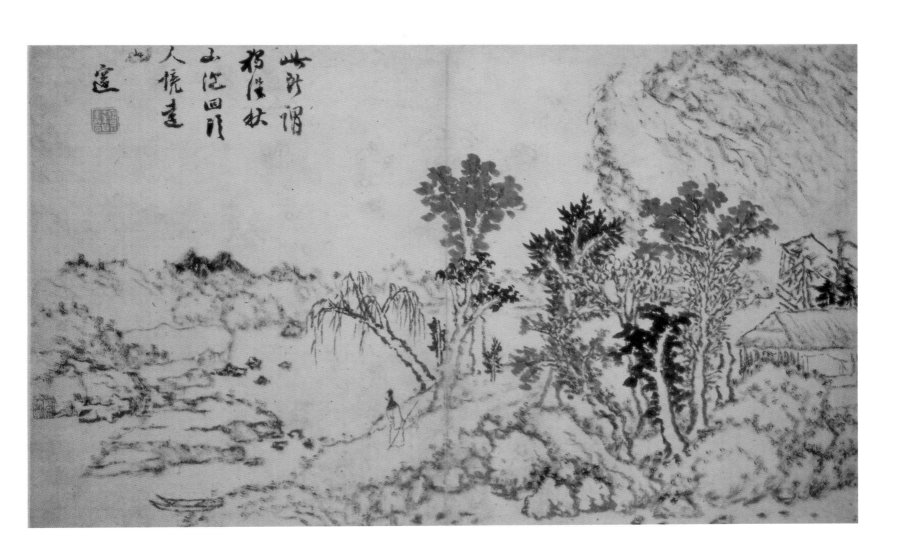

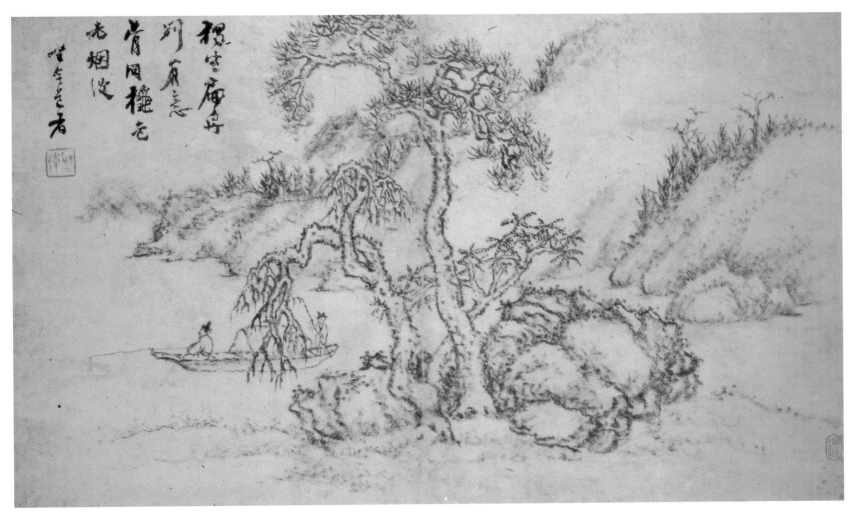

172 山水册(之一、之二) 程邃

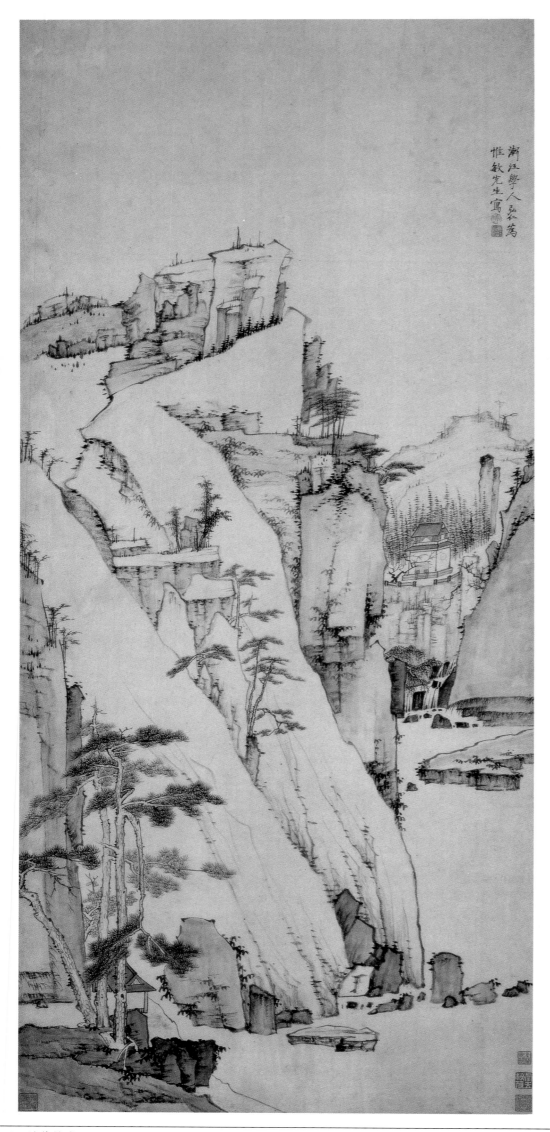

漸江學人弘爲
惟敏先生寫

173 松壑清泉圖軸 弘仁

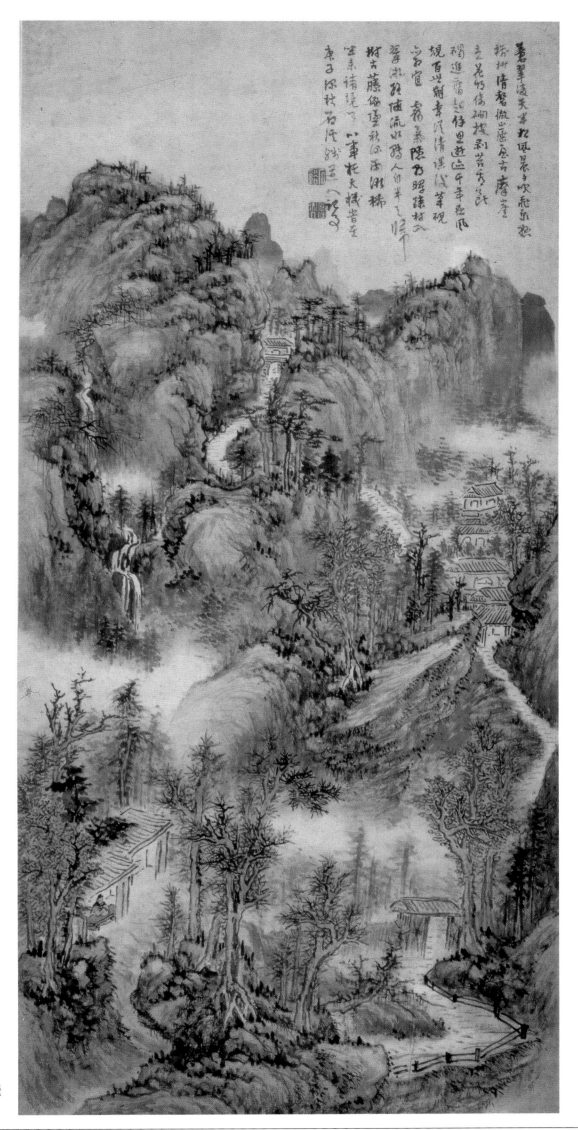

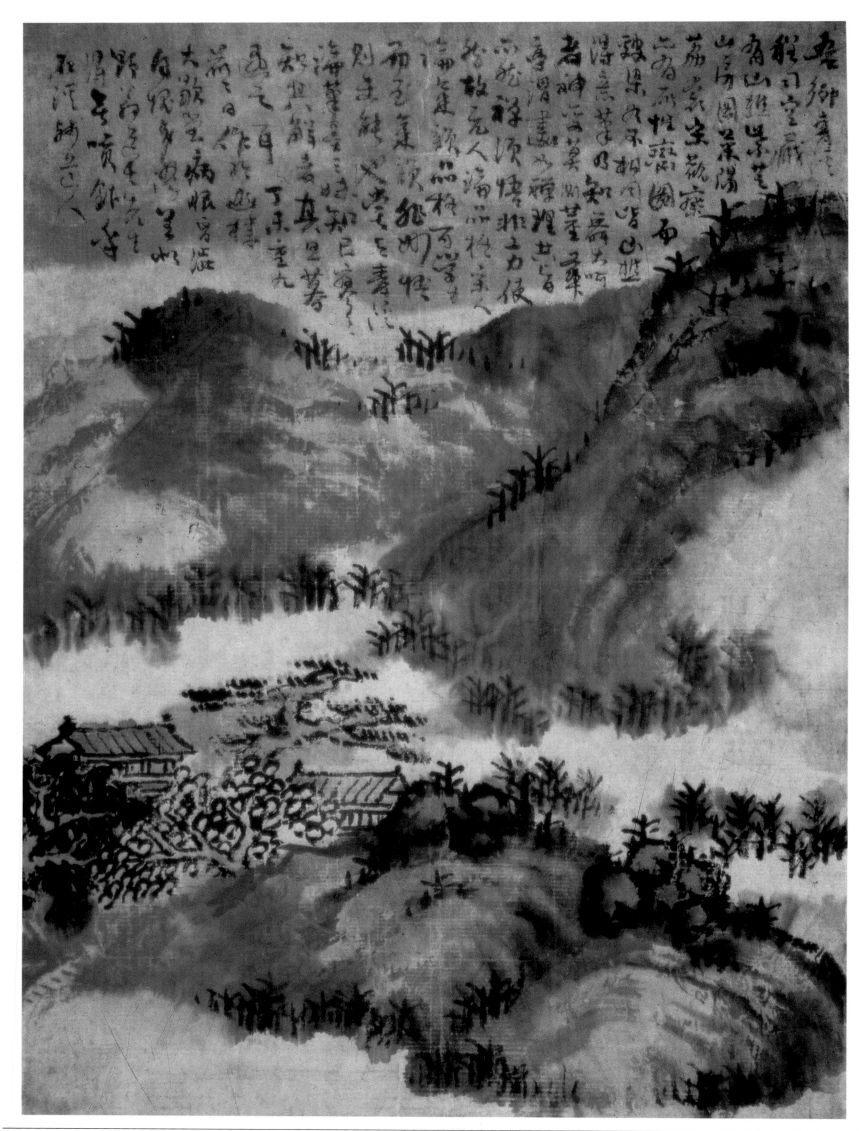

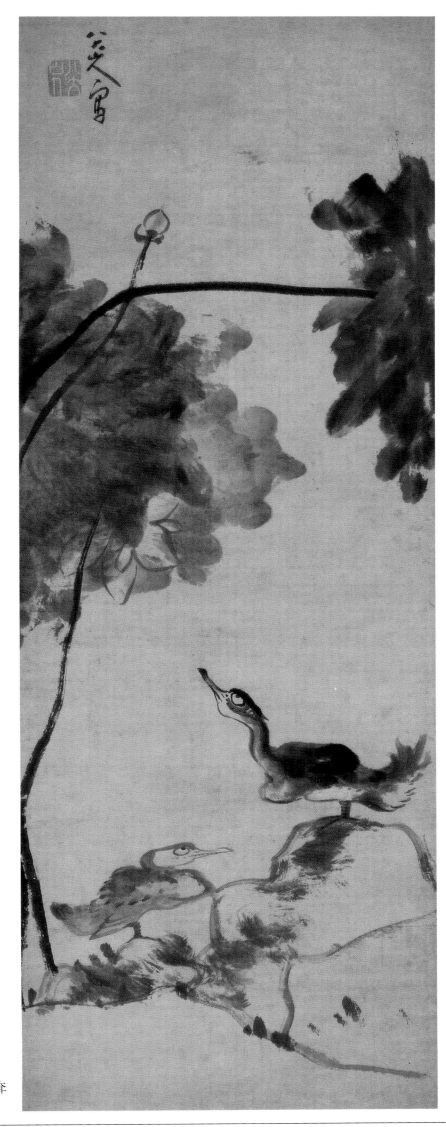

175　松巖樓閣圖軸　髡殘　　　　176　荷石水禽圖軸　朱耷

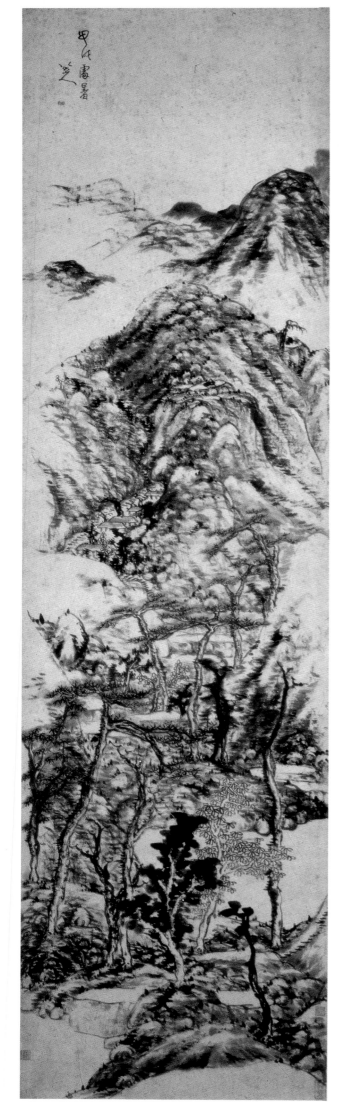

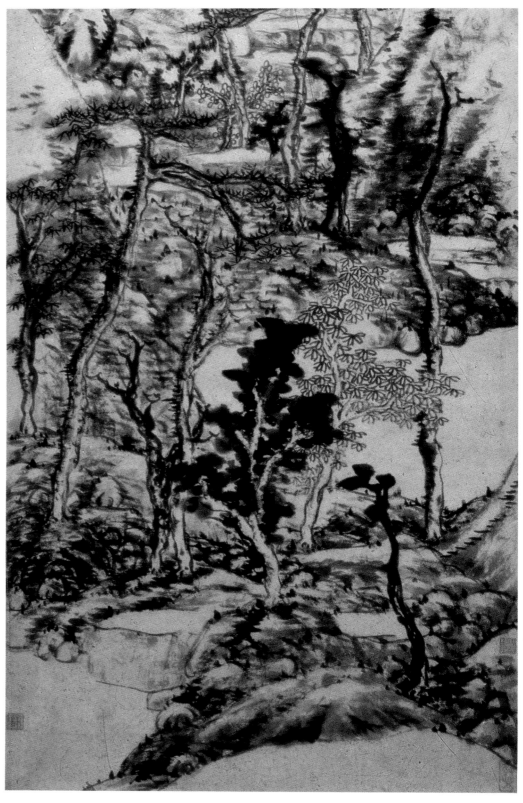

177　秋山圖軸（附局部）　朱耷　　　　　　　　　　　　　▷178　淮揚潔秋圖軸　房

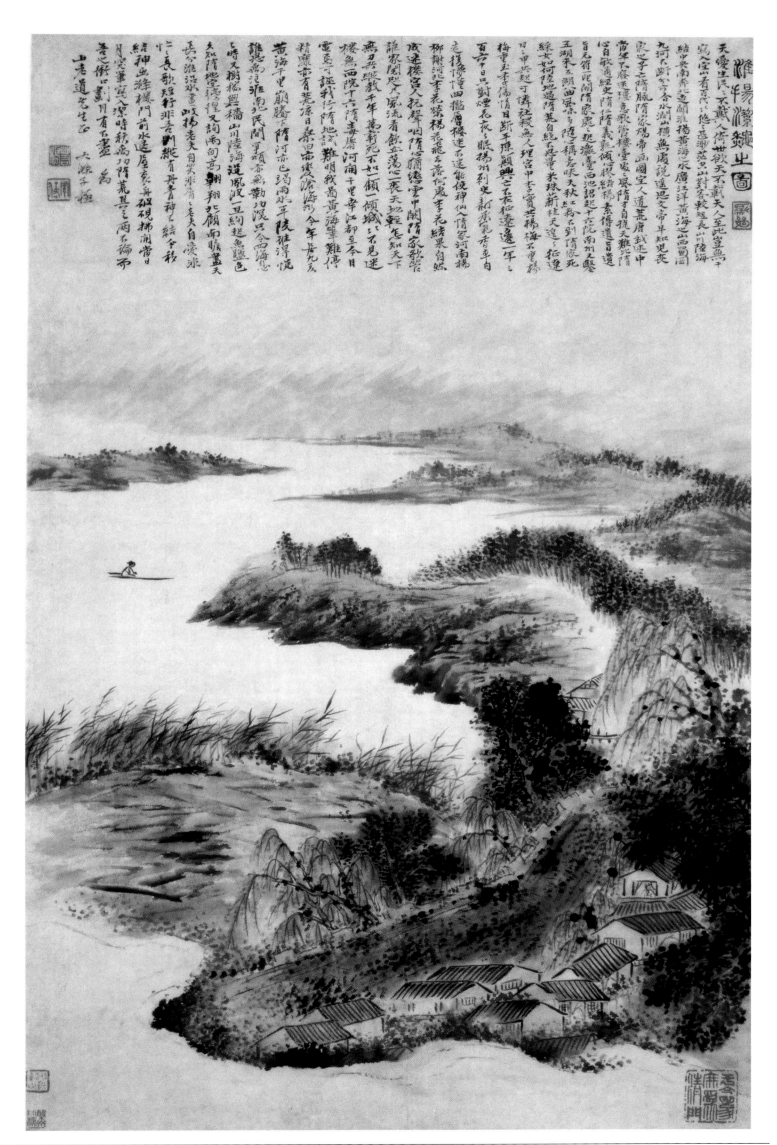

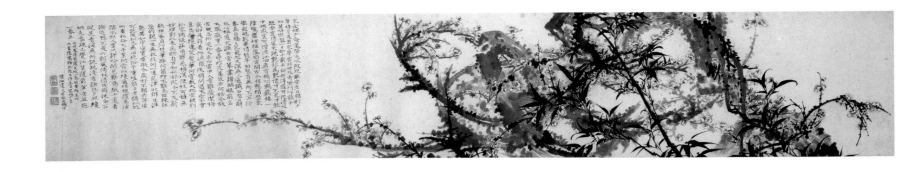

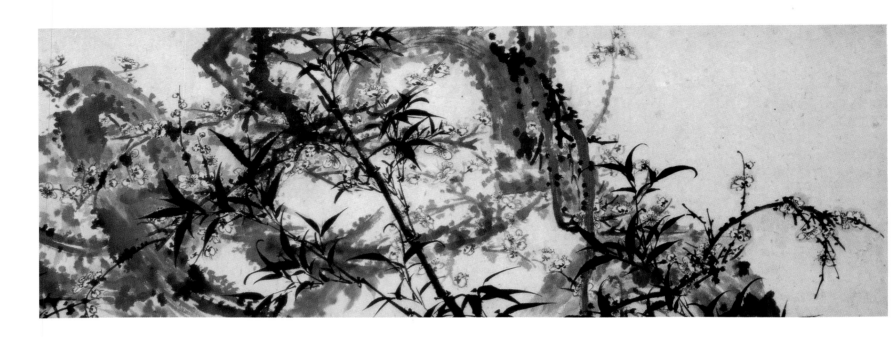

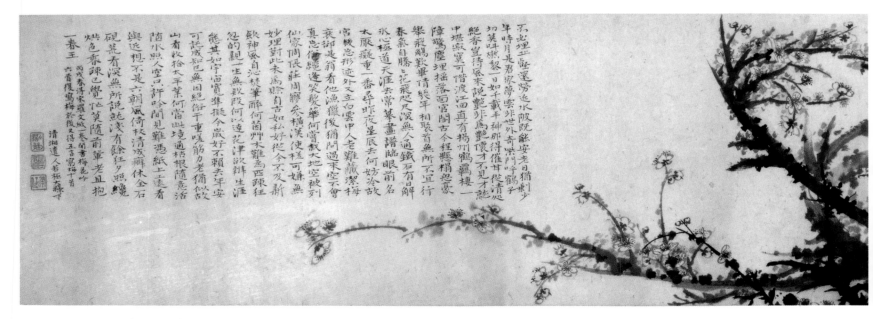

179 梅竹圖卷（附局部） 原濟

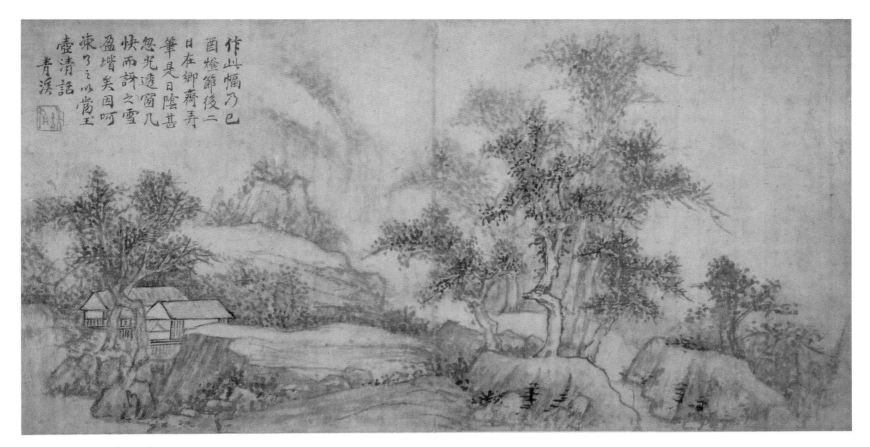

作山幅乃巳
酉燈節後二
日在卿齋弄
筆是日陰甚
忽爾透窗几
快而許之雪
盈堦矣因呵
凍乃之以當王
壺清話
青溪

180　山水册(之一)　程正揆

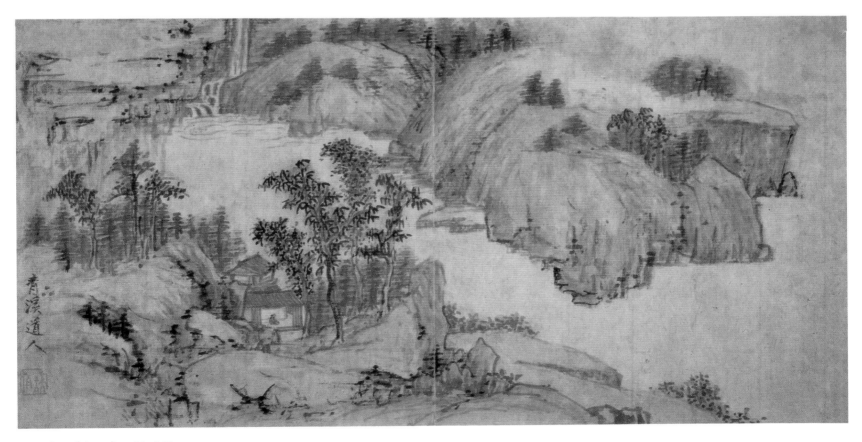

青溪道人

山水册(之二)　程正揆

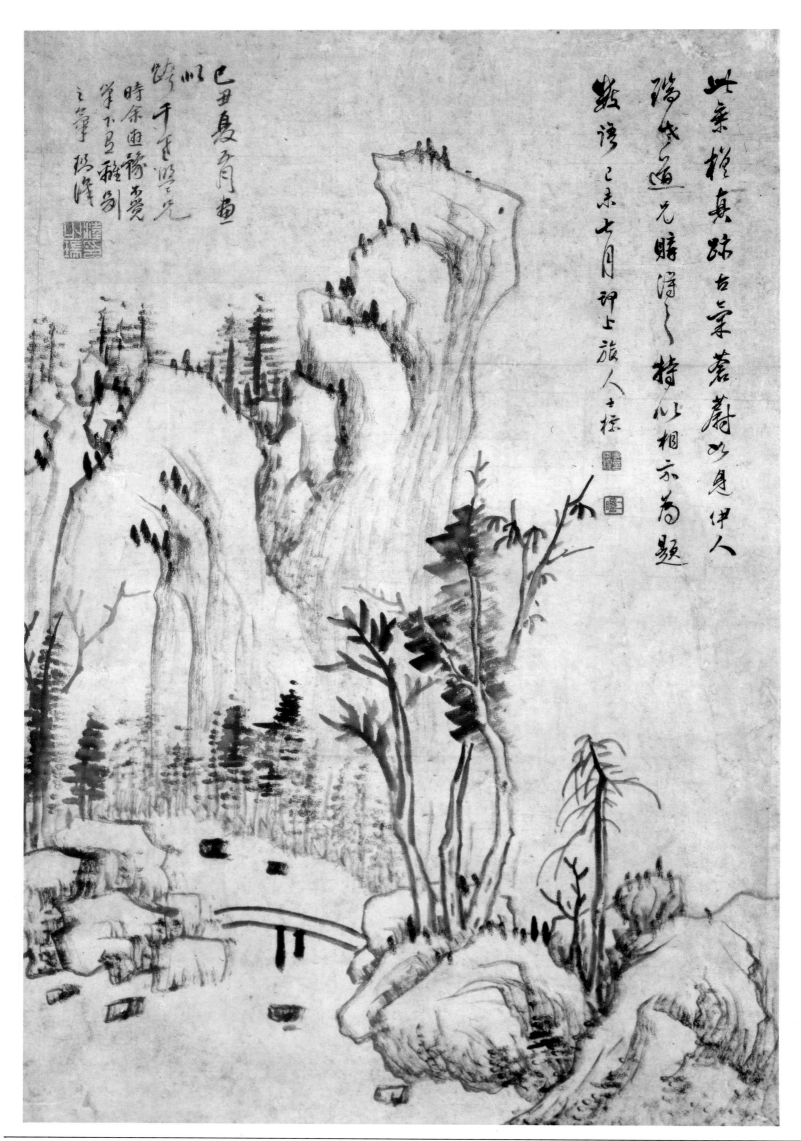

此幀擬真跡古柔蒼蔚如見伊人
瑞峰道兄睹得之持以相示為題
數語 己未七月神上旅人士標

己丑夏六月畫
跨水千章雪
時余遊籍西覺
筆下呂雅別
之筆 瑞峰

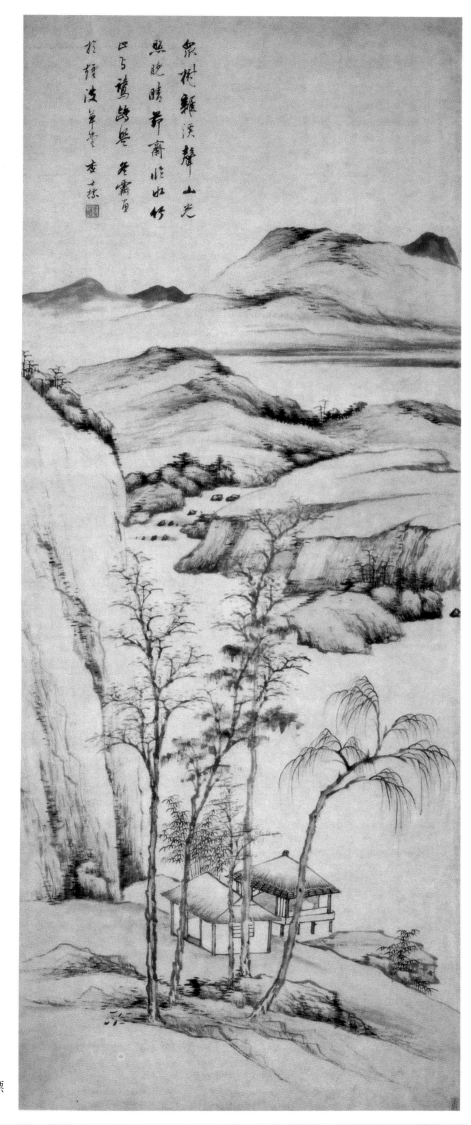

眾枕雖溪聲山光
照晚晴芋齋作如竹
口…藩鷗聲名舊畫
……波羊堂 查士標
[印]

◁181　山水圖軸　汪之瑞

▷182　水竹茆齋圖軸　查士標

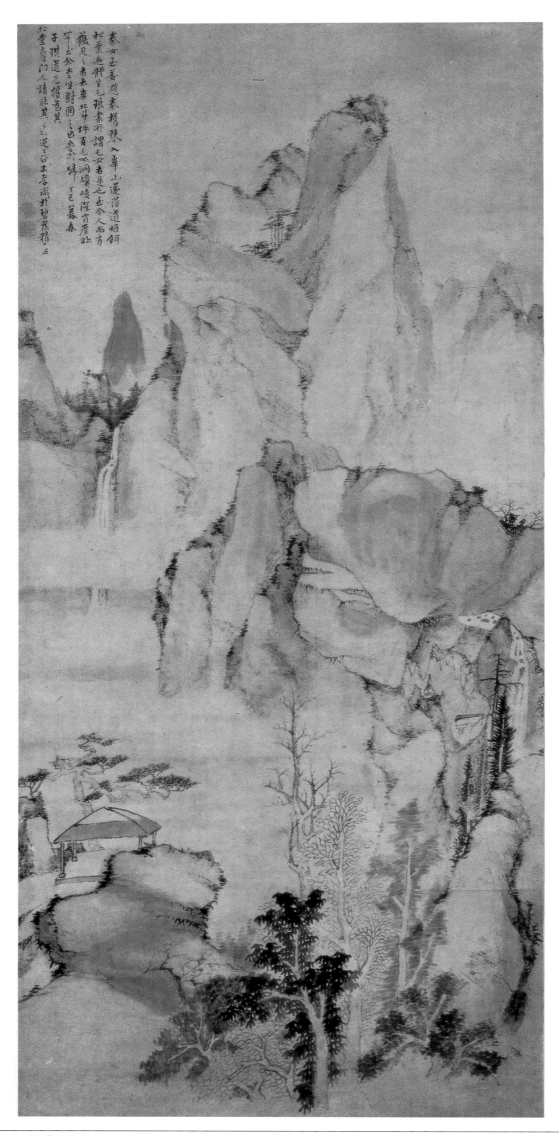

秦女玉姜遊秦嬌琴入華山邁潜遣道姪餌
松栗遍體生毛張素卿謂毛女者是也至今人而有
藏見之者太華北斗坪有毛女洞嶮峻深窅塵跰
卉毒余岩生對園之由盛興
子楨道之撝芳其
北堂嘉寺門人諸壯見□艺曰本季識扵碧茷稽□止

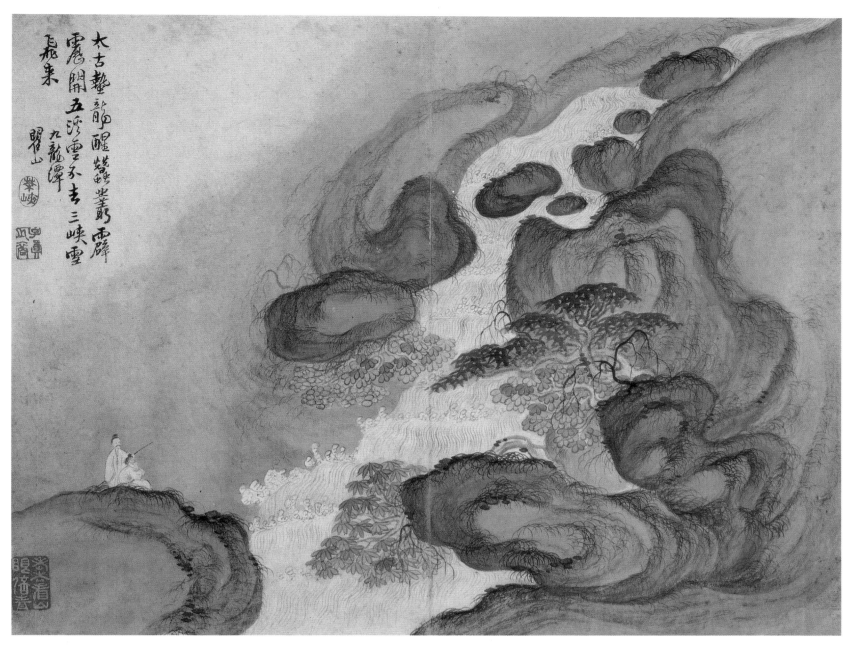

太古鑿龍醒螫醯崖雪壁
震開五洩雲不去三峽雪
飛來
　　九龍潭
瞿山　紫岫

184　黃山十九景圖册（之一）　梅清

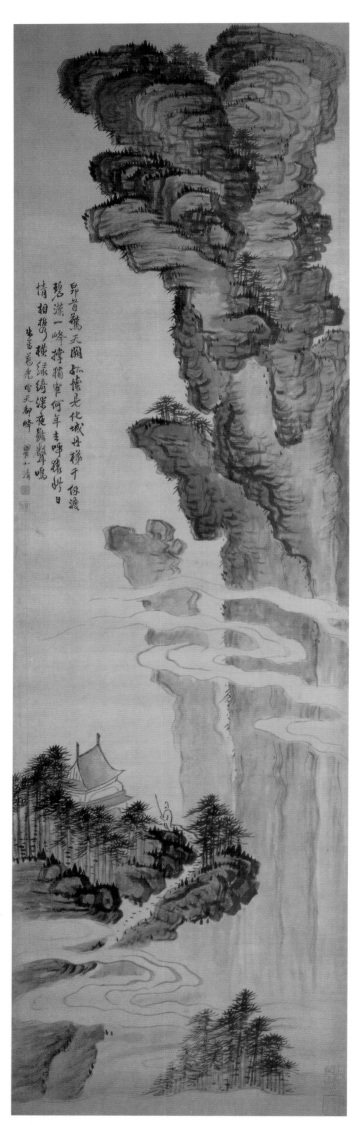

185　天都峰圖軸　梅清

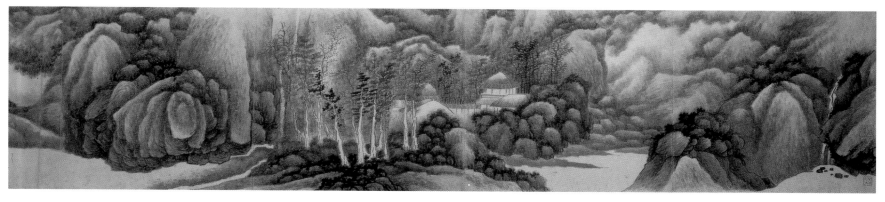

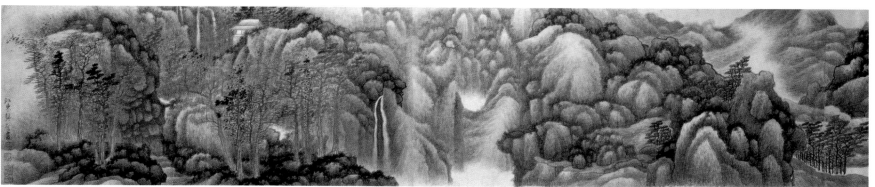

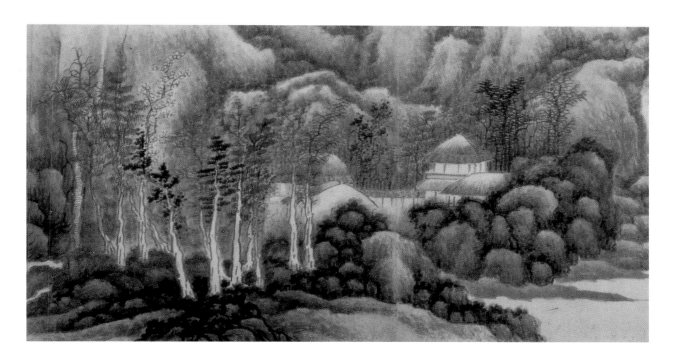

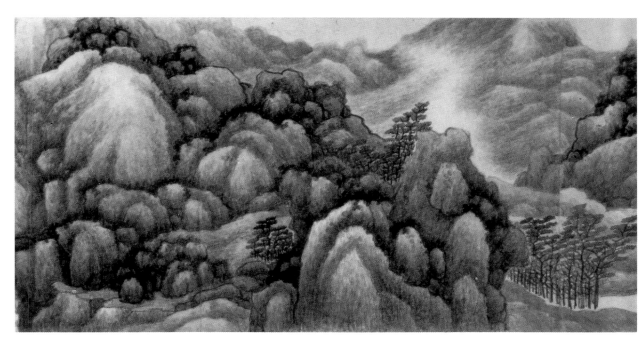

186 溪山無盡圖卷（部份） 龔賢

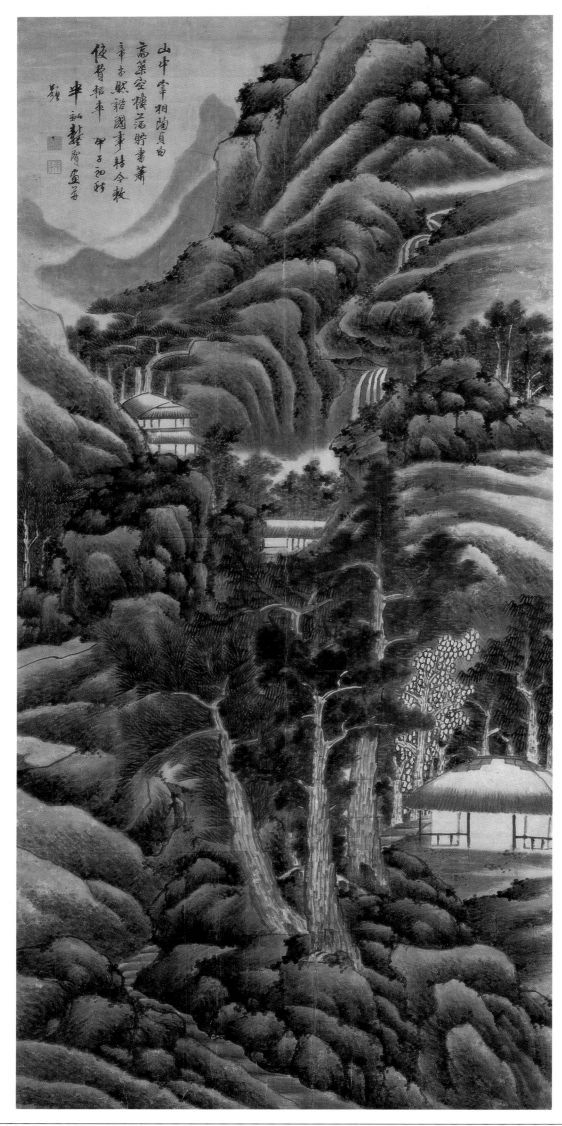

山中宰相陶貞白
高築空樓之福野書蕭
辛亥照諸國事持今教
俟督輶車　甲子初秋
半　乾龔賢畫手

187　松林書屋圖軸　龔賢

188　江南山水册（之一）　鄒喆

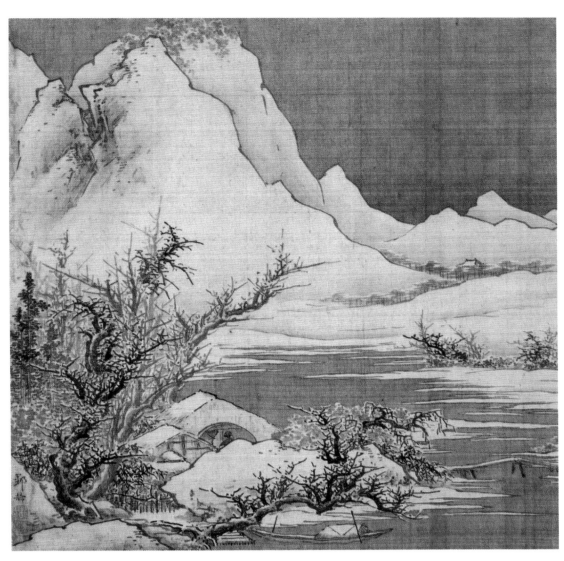

江南山水册（之二）　鄒喆

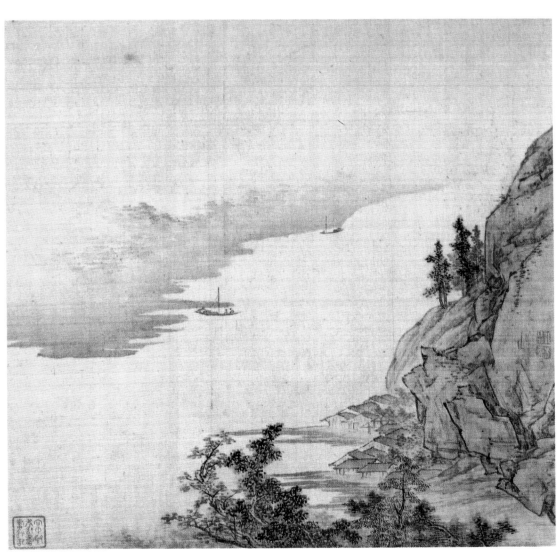

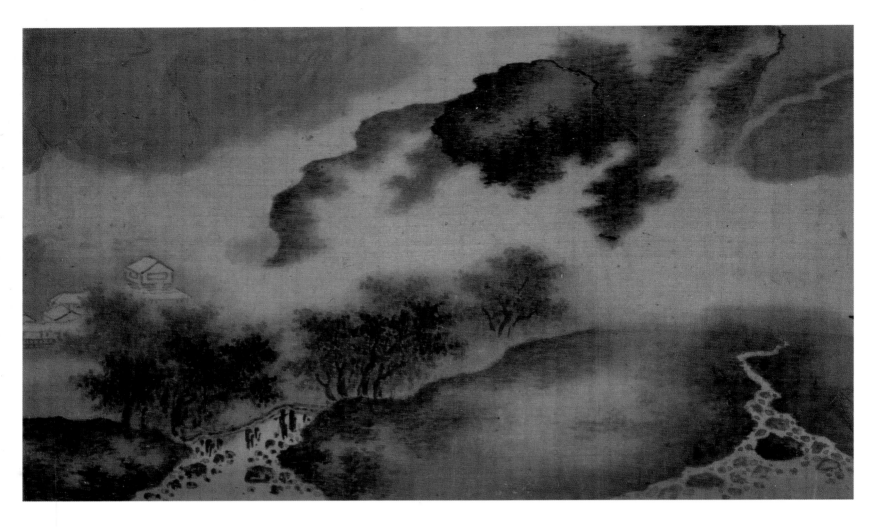

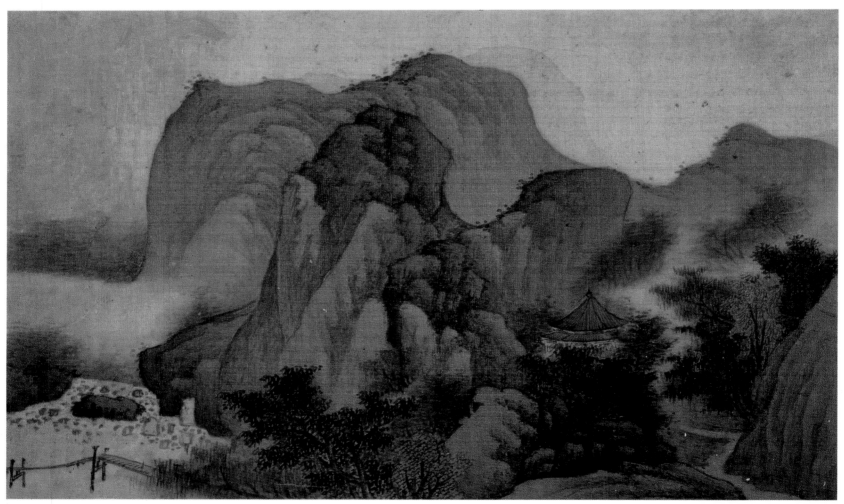

189 山水册(之一、之二) 樊圻

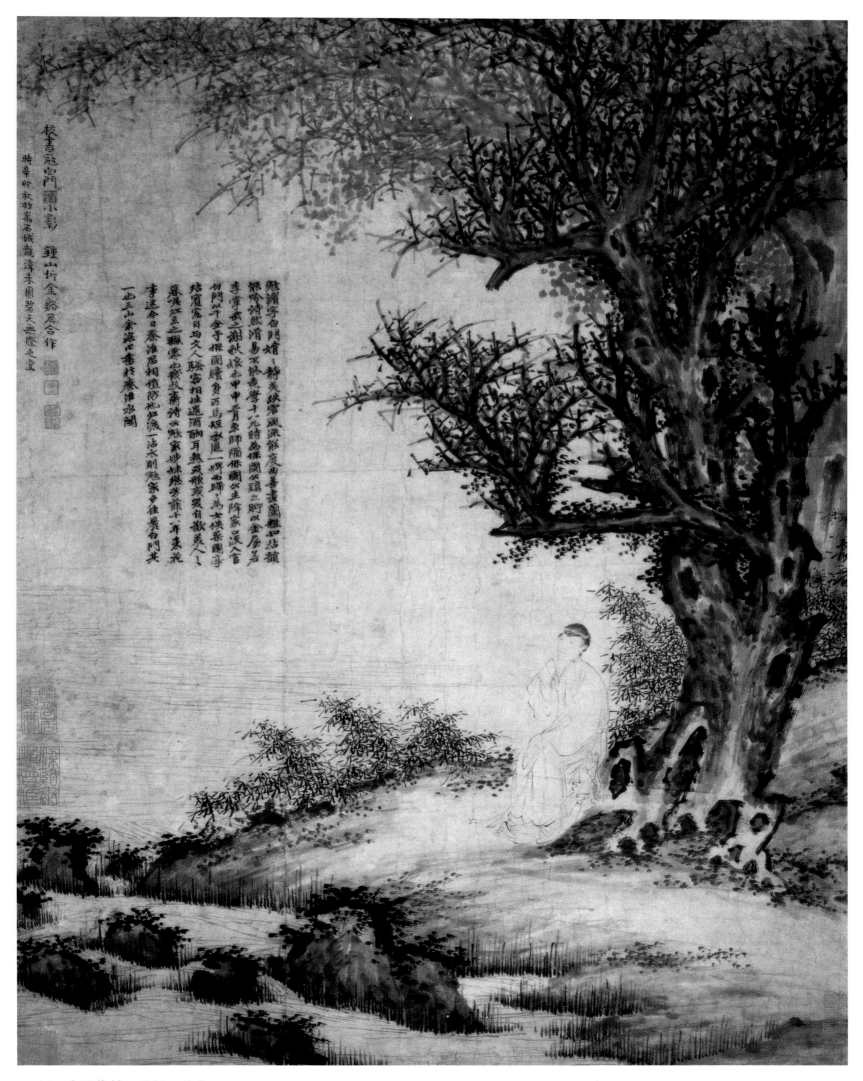

190 寇湄像軸 樊圻 吳宏

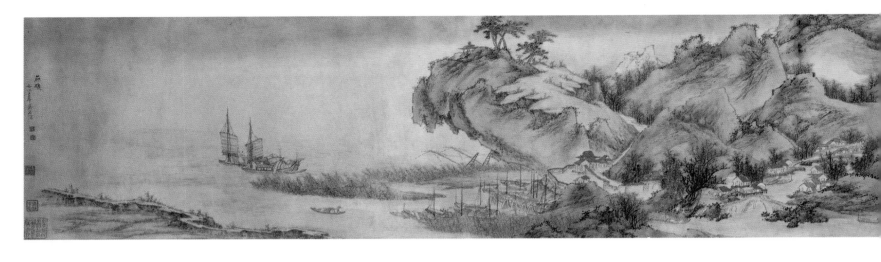

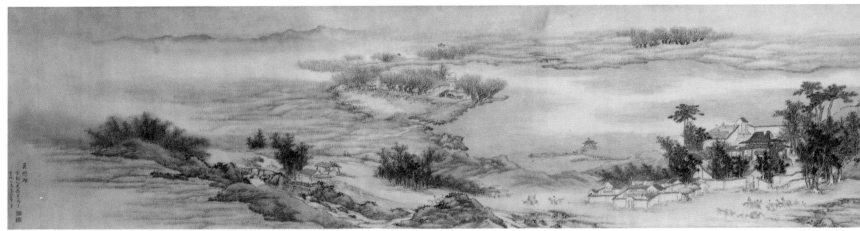

191　燕子磯、莫愁湖兩景圖卷　吳宏

192　秋山喜客圖卷（部份）　王概

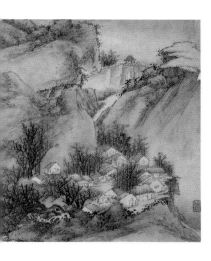

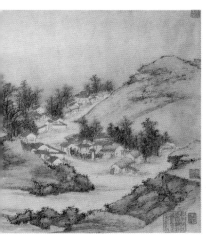

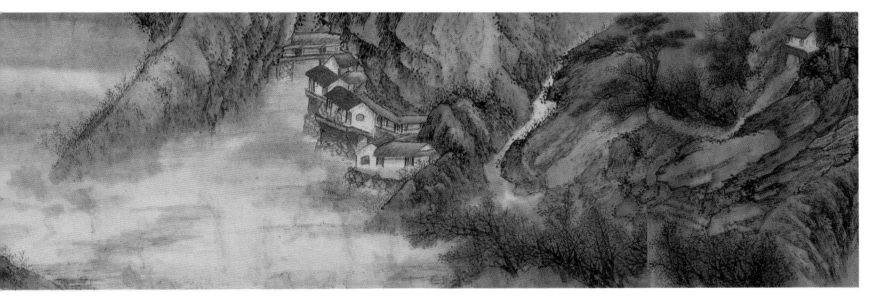

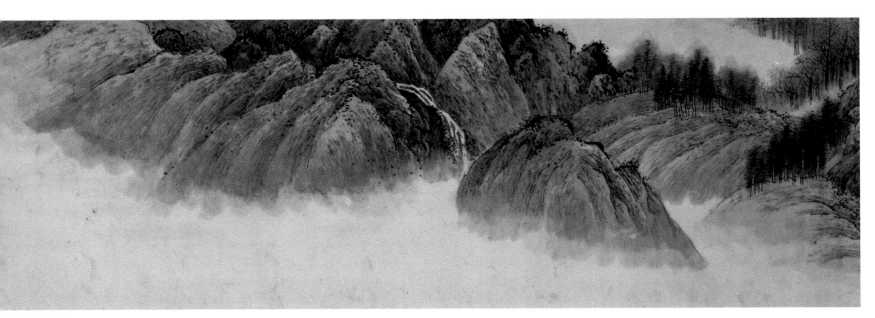

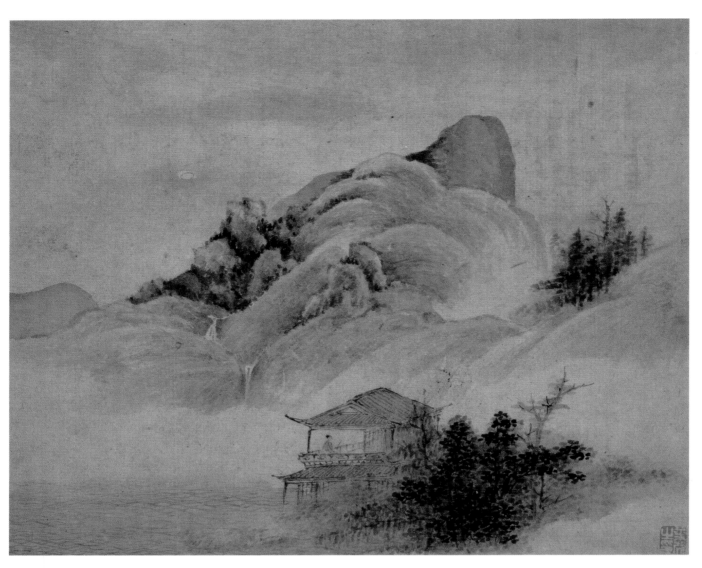

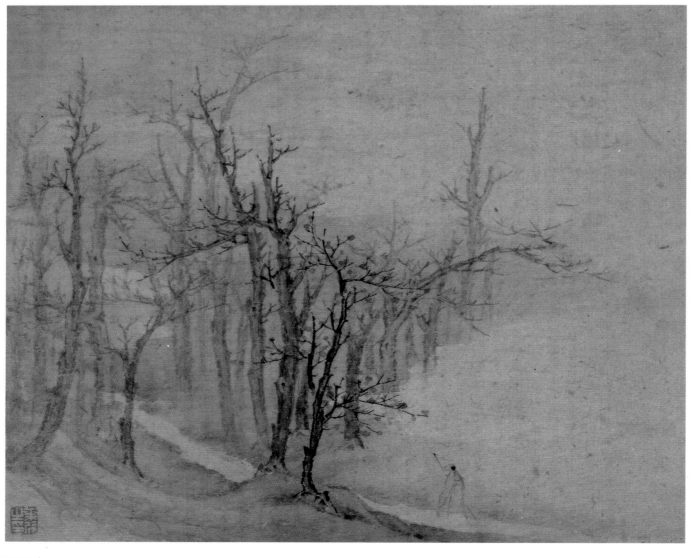

193 山水圖册
（之一、之二） 葉欣

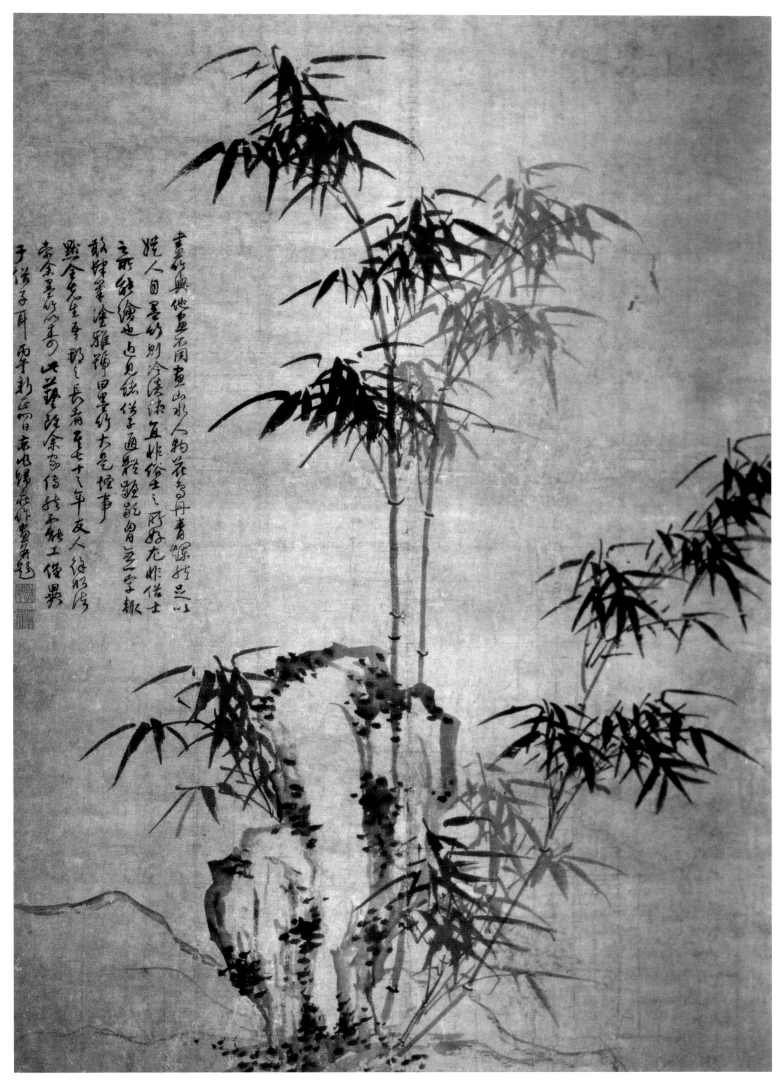

194　竹石圖軸　歸莊

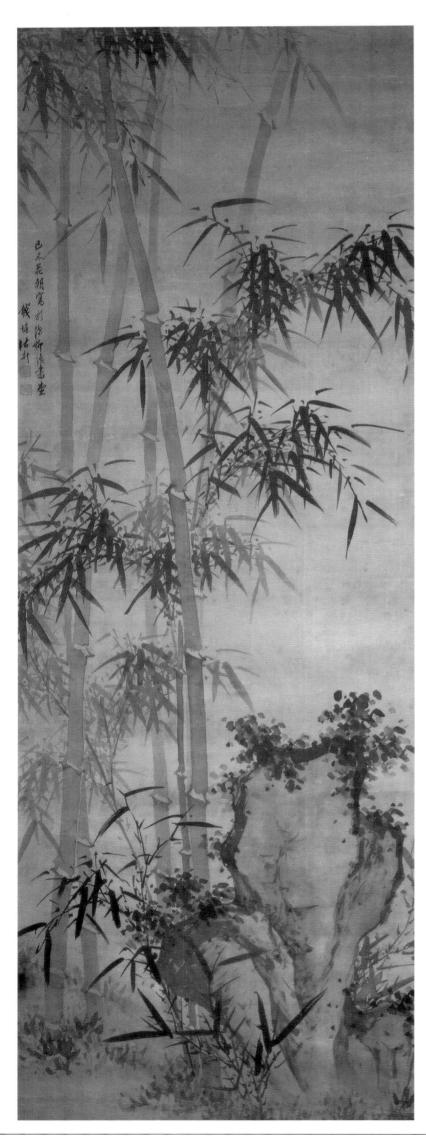

195　墨竹圖軸　諸昇

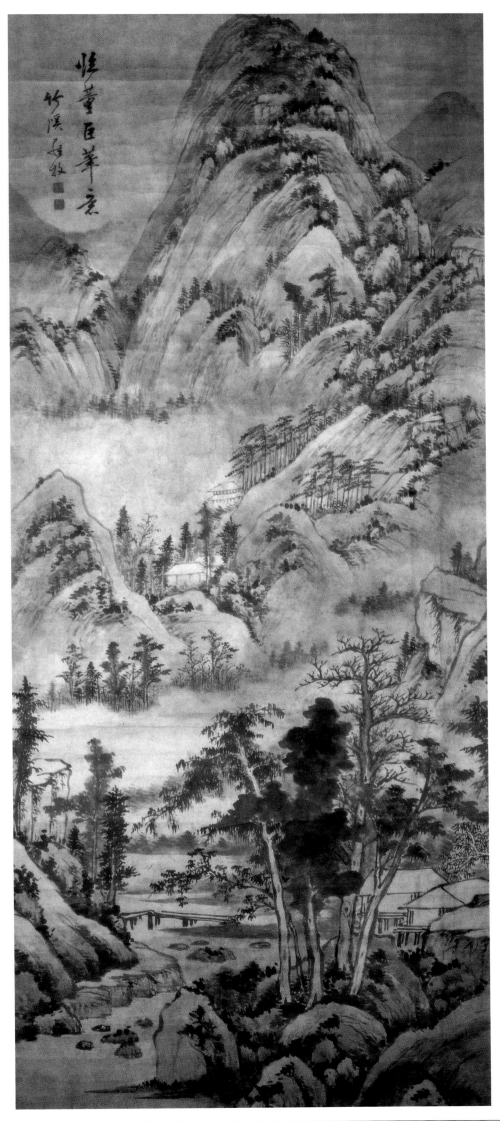

196 山居秋色圖軸　羅牧

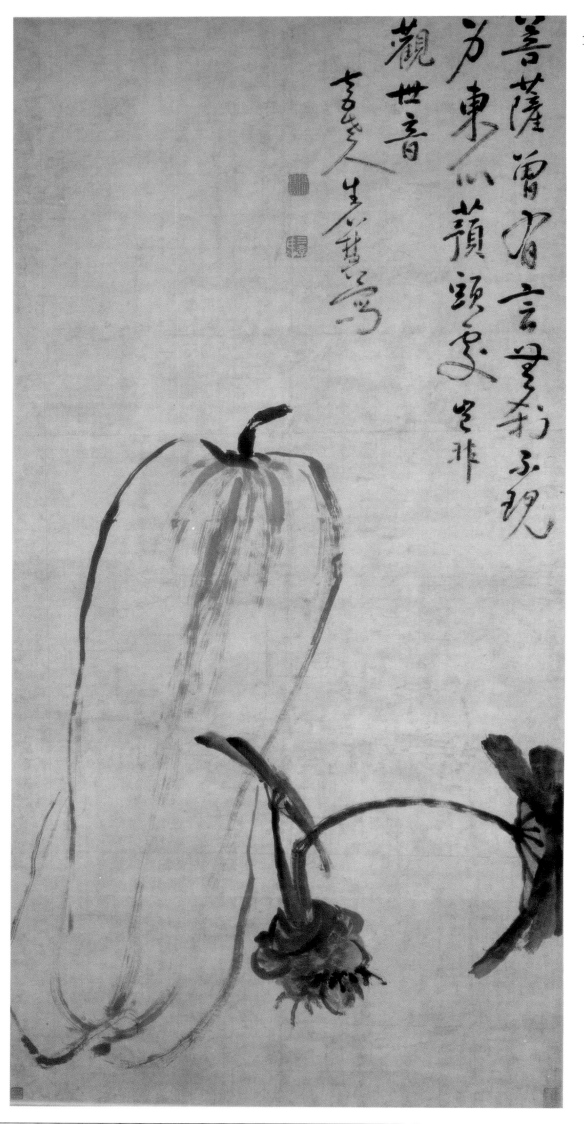

▷198　仿古山水册（之一、之二）　蓋

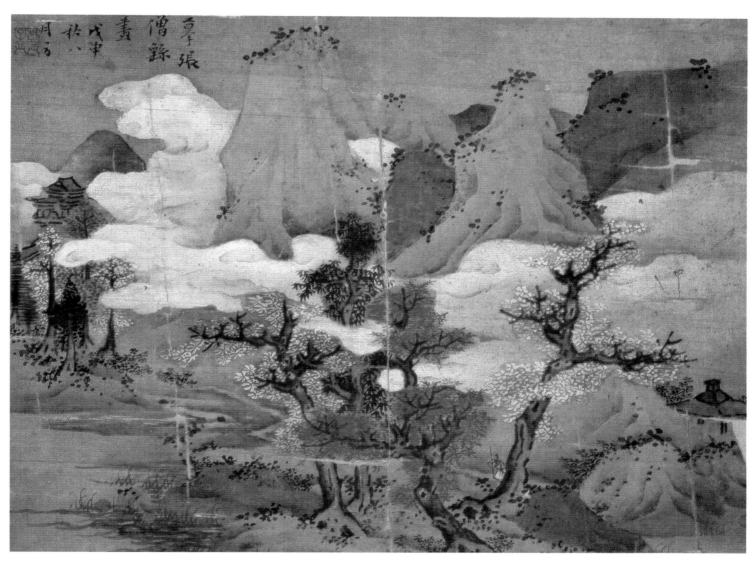

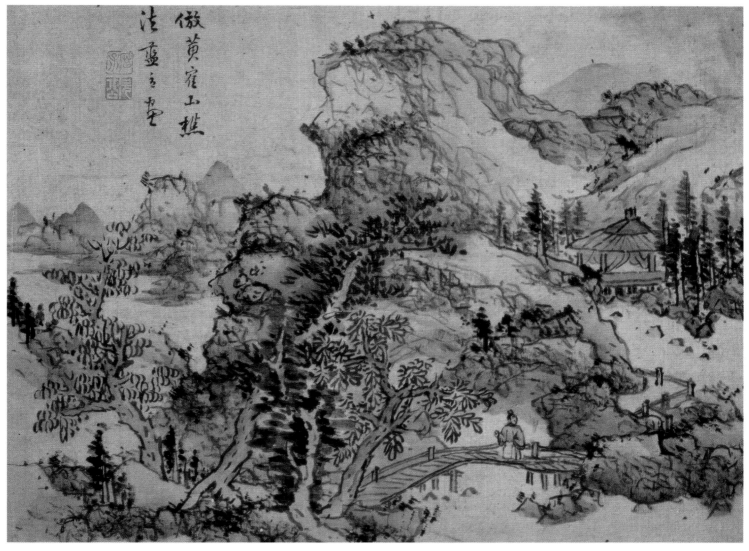

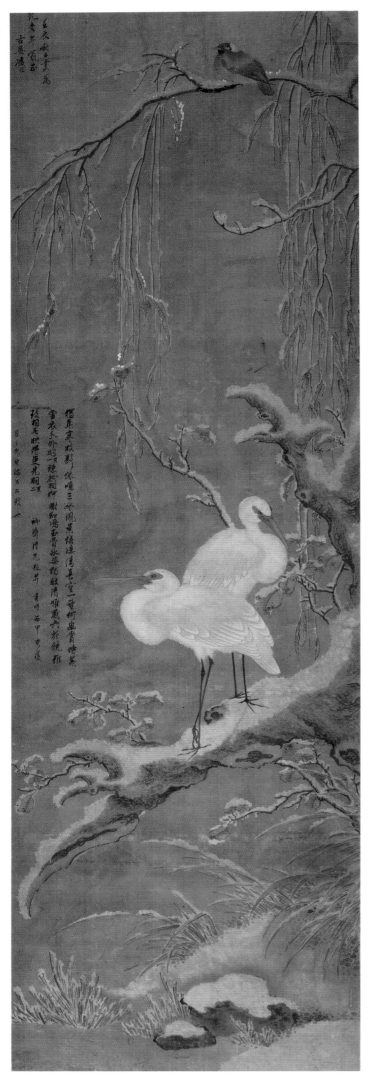

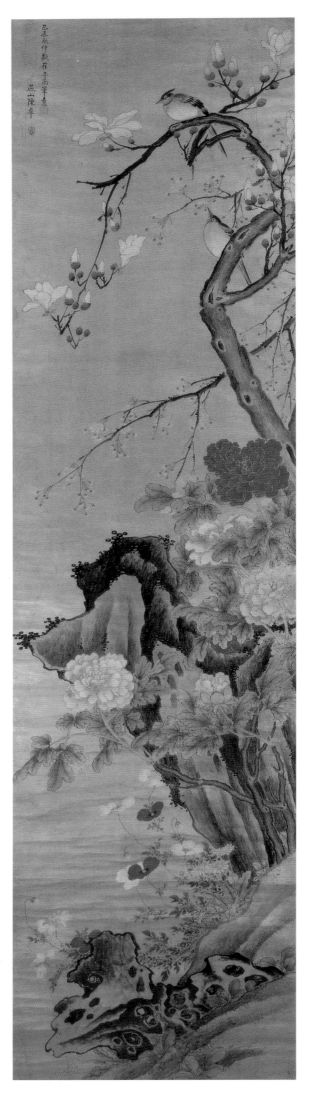

199　雪柳寒鷺圖軸　凌恒　　　　　　　　200　玉堂富貴圖軸　陳卓

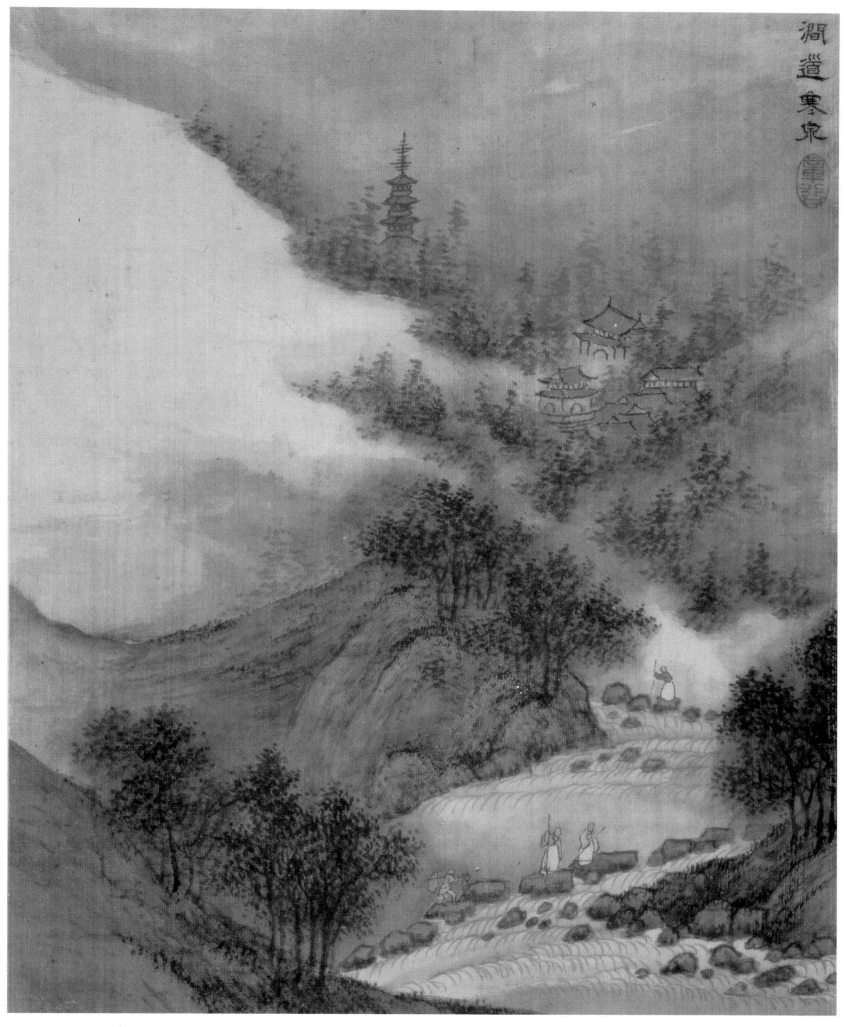

201 八景圖册(之一) 章谷

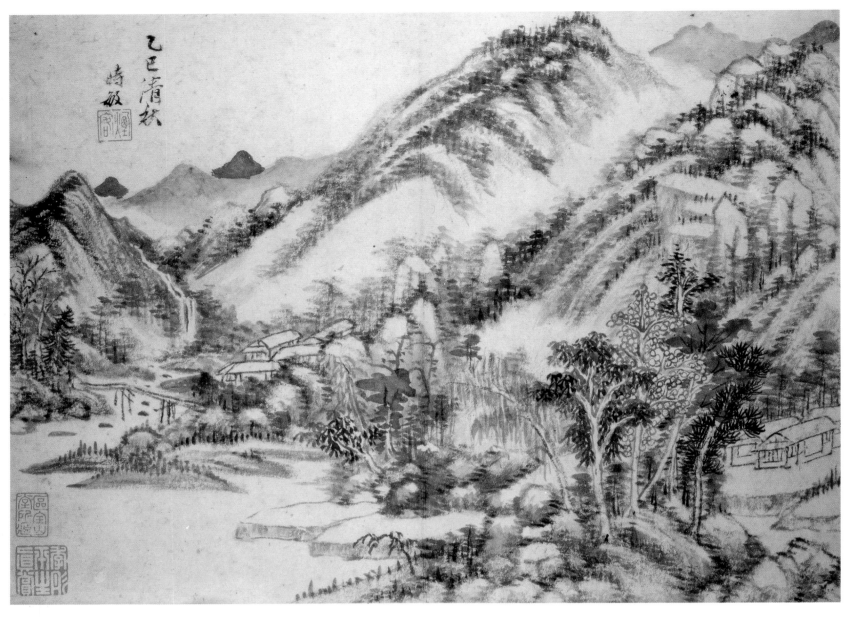

202 山水圖册（之一） 王時敏

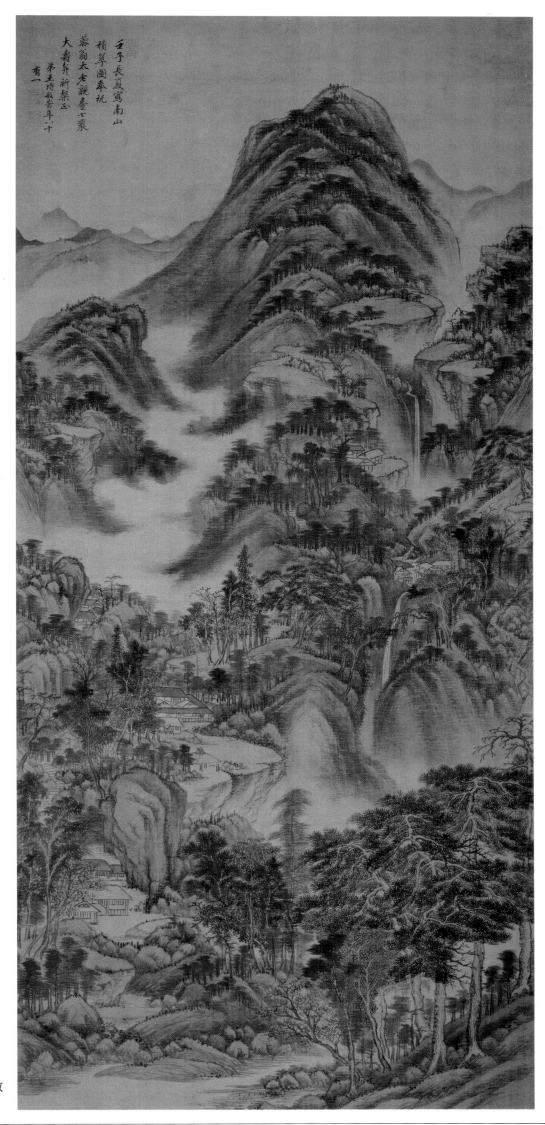

壬子長夏寫南山
積翠圖奉祝
蓉翁太老親臺七裘
大壽弁祈祭正
弟王時敏�‍年八十
有一

203　南山積翠圖軸　王時敏

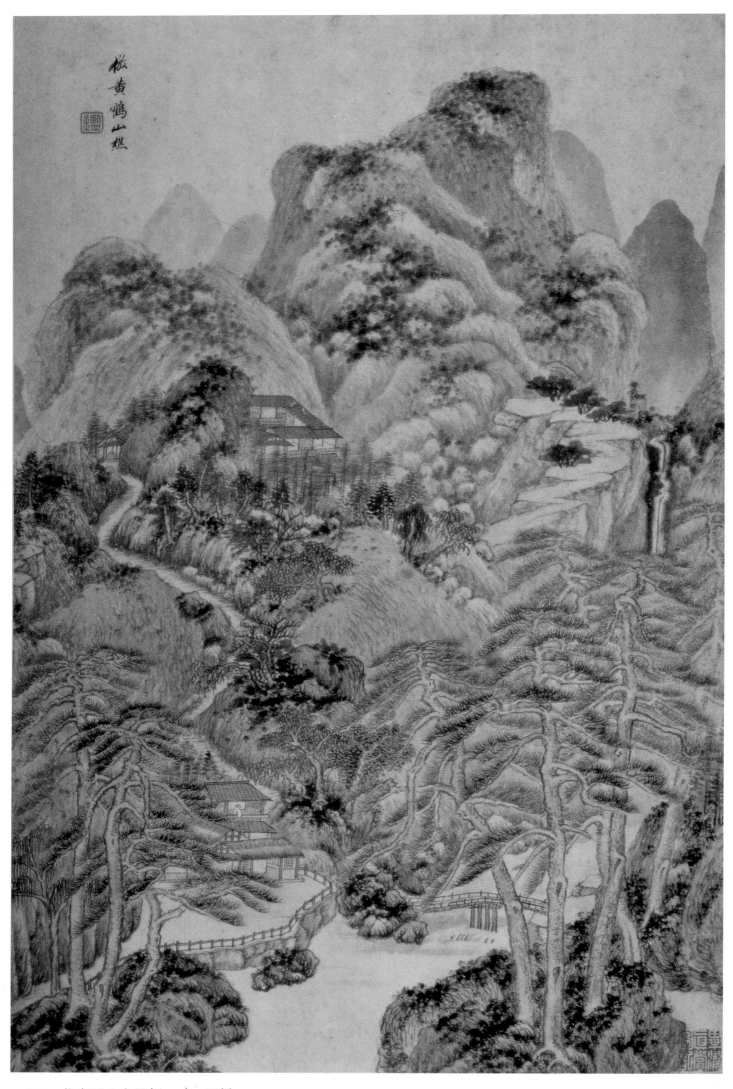

204　仿宋元山水册(之一)　王鑑

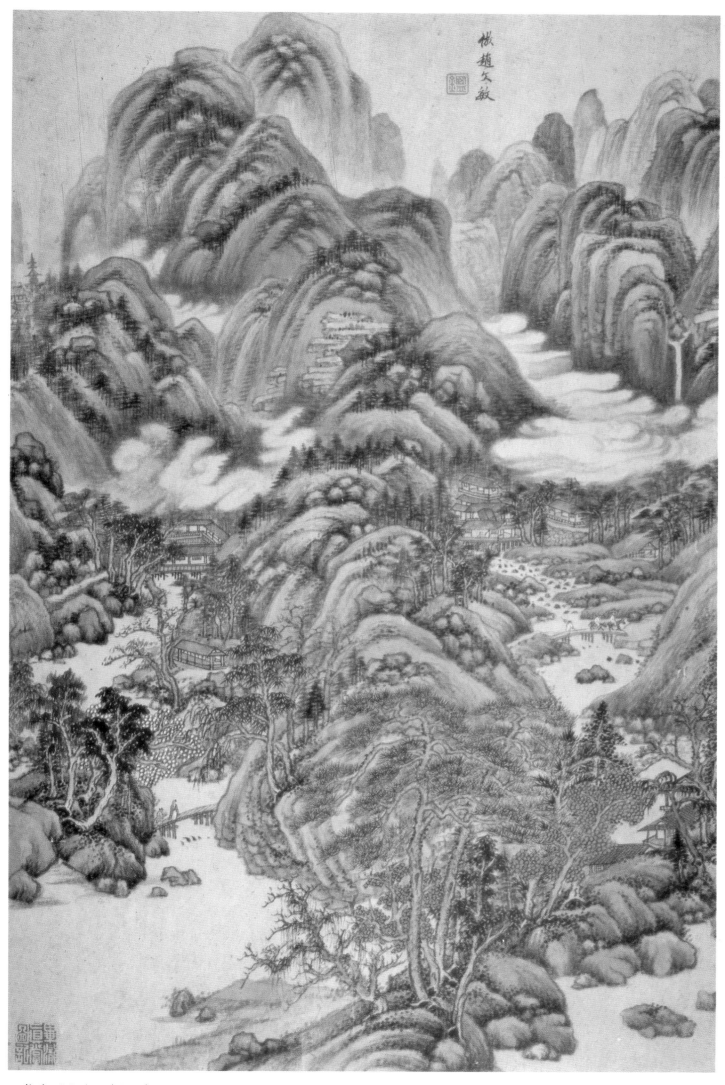

仿宋元山水册(之二)　王鑑

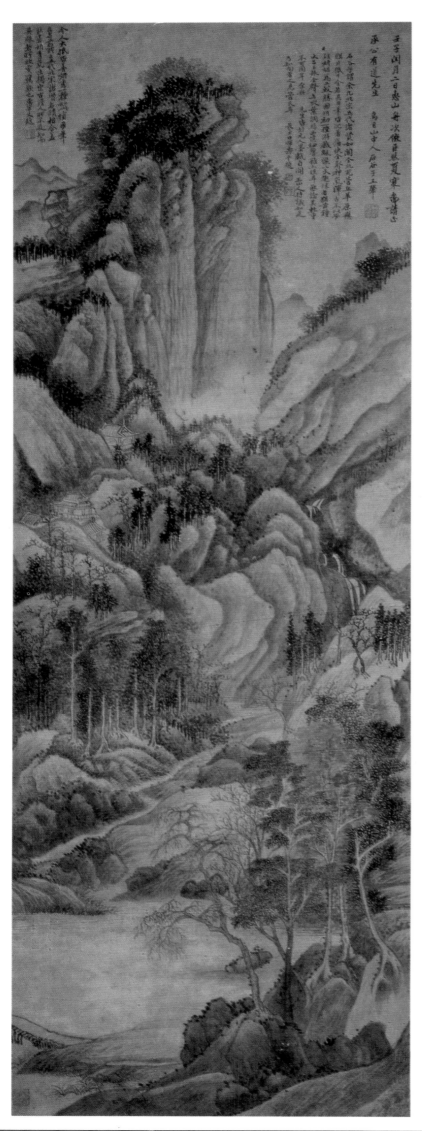

205　仿巨然夏山圖軸　王翬

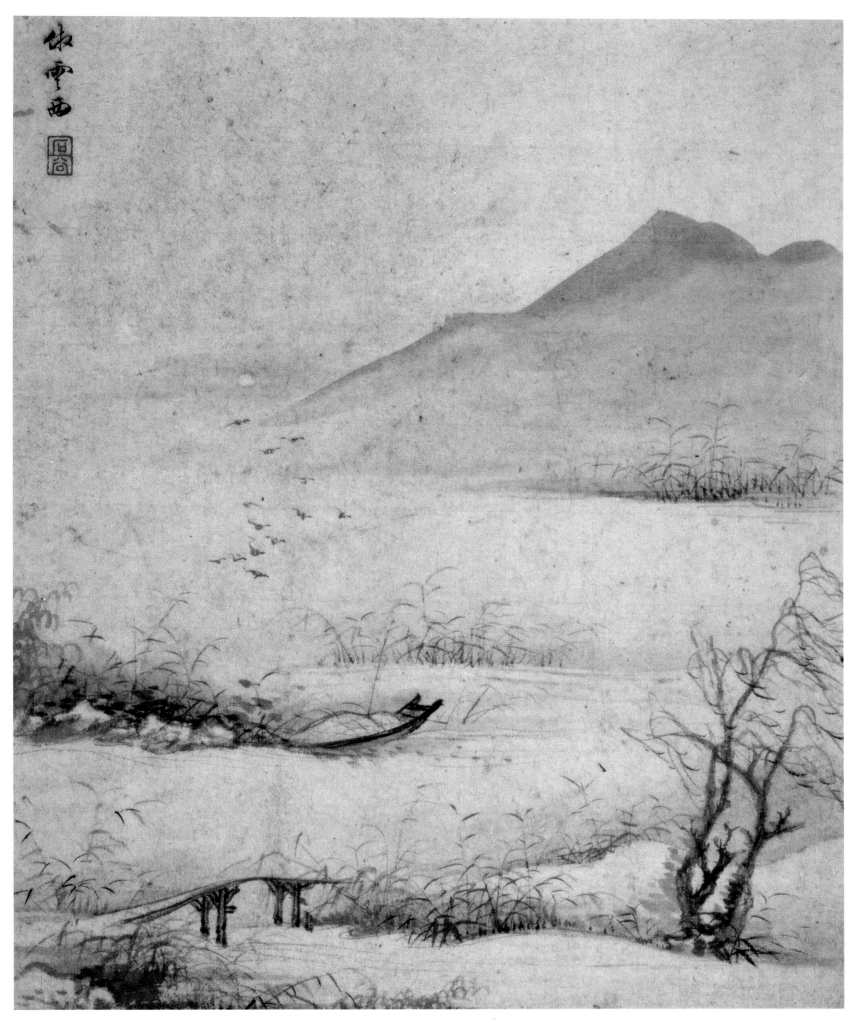

206 仿古山水册（之一） 王翬

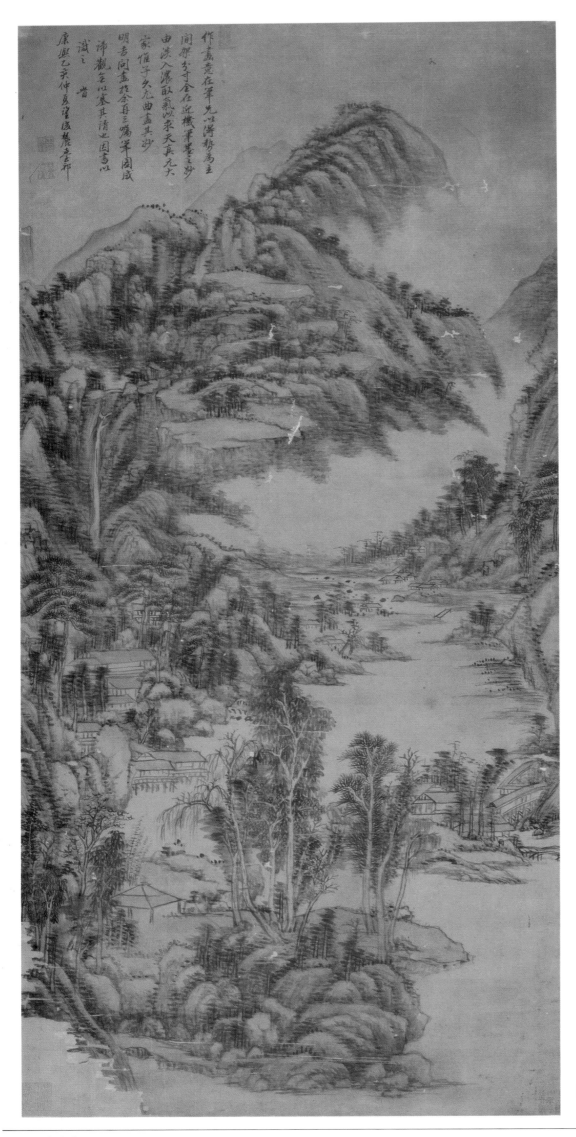

作畫意在筆先以淳〔氣〕勢為主
間架分寸全在起〔橫〕筆墨之〔妙〕
由淡入濃取氣以象天其元大
〔家〕惟子久九曲盡其〔妙〕
明香問畫揆余〔示〕再為〔筆〕闊成
師觀悉以塞其〔嘴〕其清也因書以
識之〔昔〕
康熙乙未仲夏〔望〕後〔婁〕東〔麓臺〕祁

207 山水圖軸 王原祁

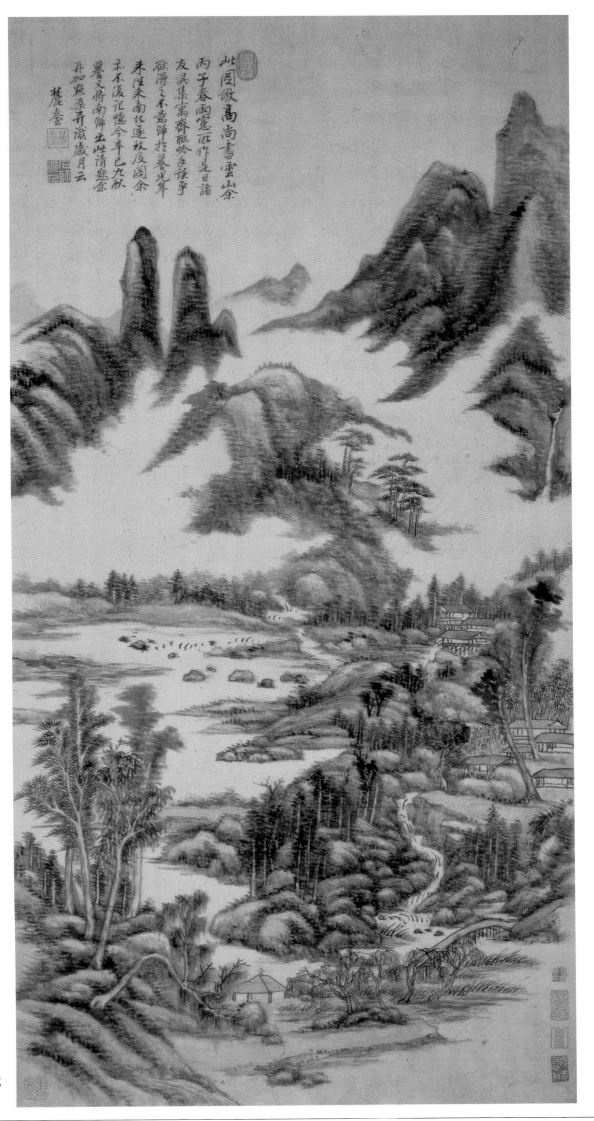

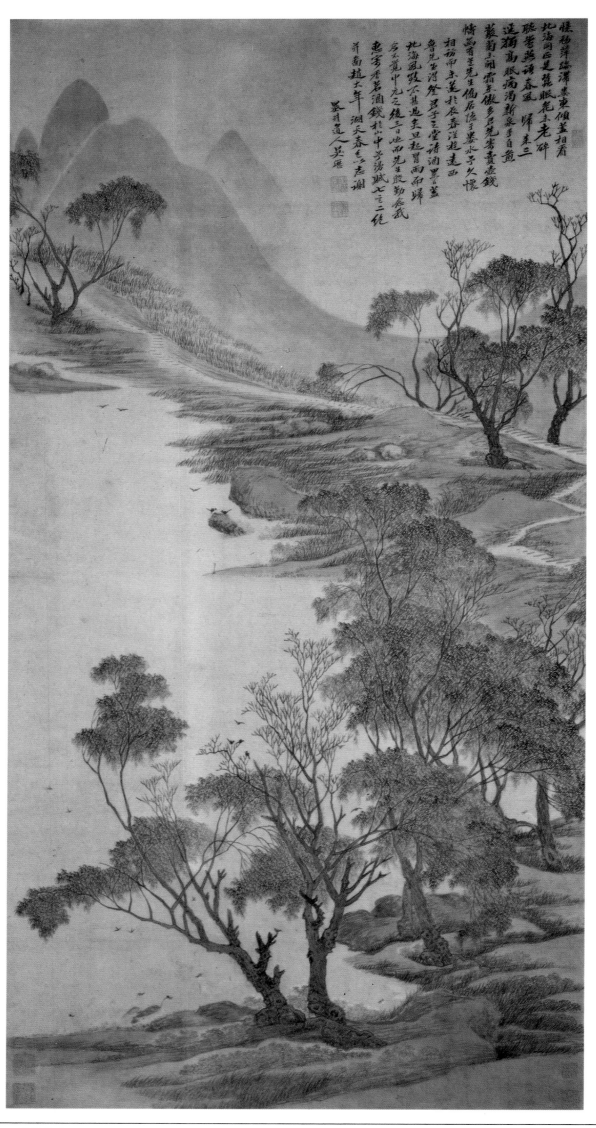

209　湖天春色圖軸　吳歷

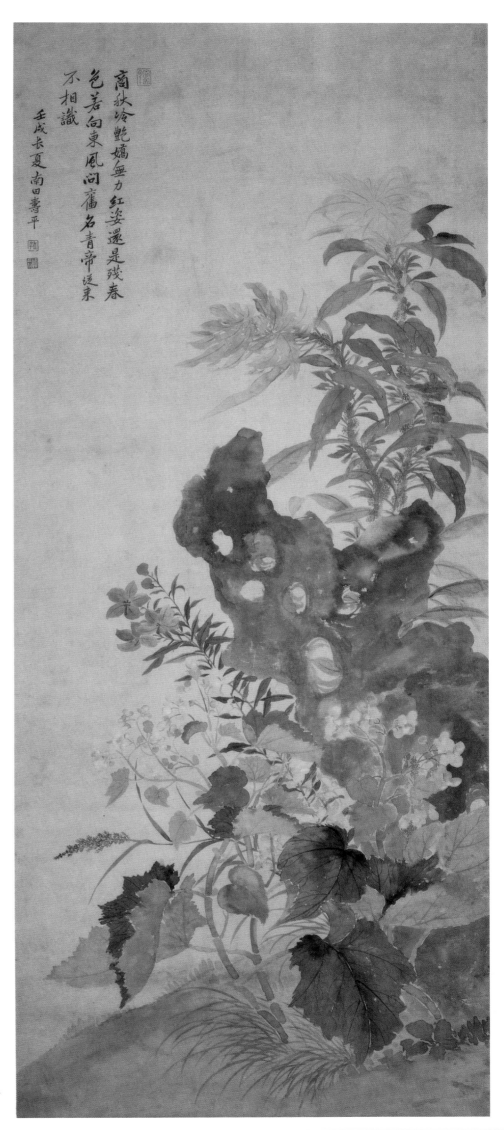

商秋冷艷嬌無力 紅姿還是殘春
色若向東風問舊名青帝逐來
不相識
壬戌長夏南田壽平

210 錦石秋花圖軸 惲壽平

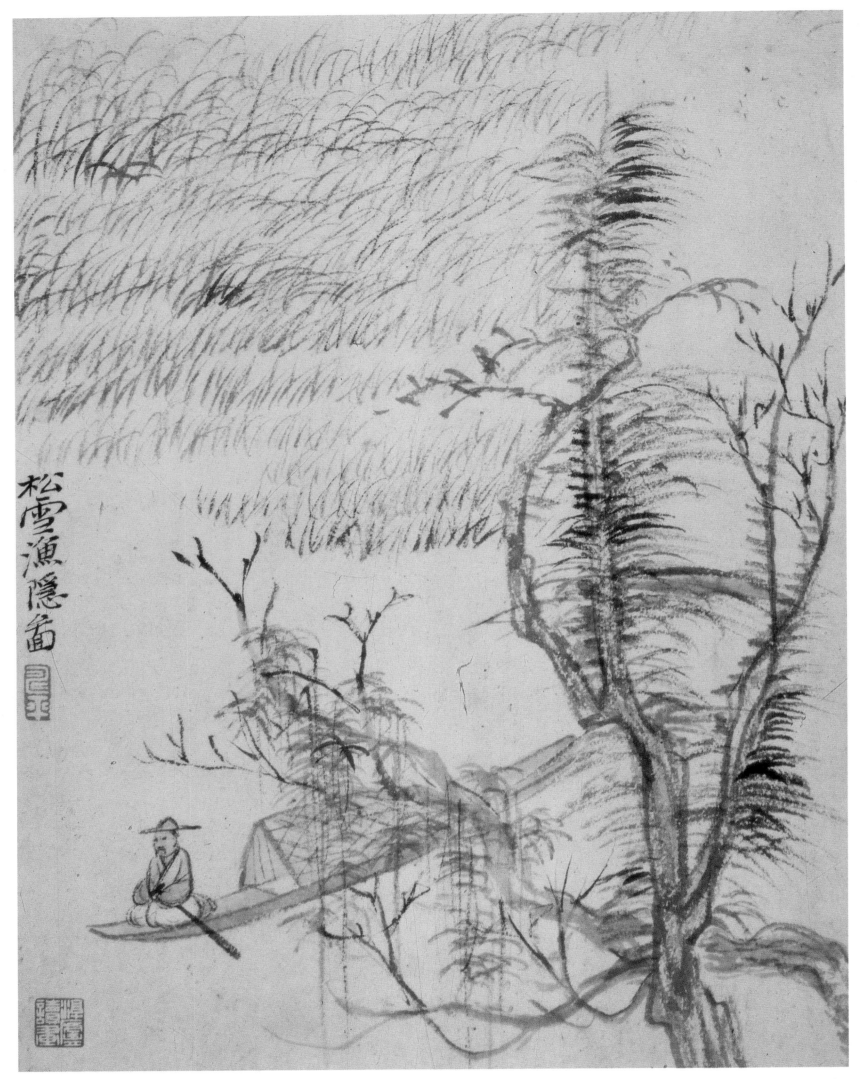

松雪漁隱畫

211　仿古山水册(之一)　惲壽平

▷212　人物圖册(之一、之二)　王樹

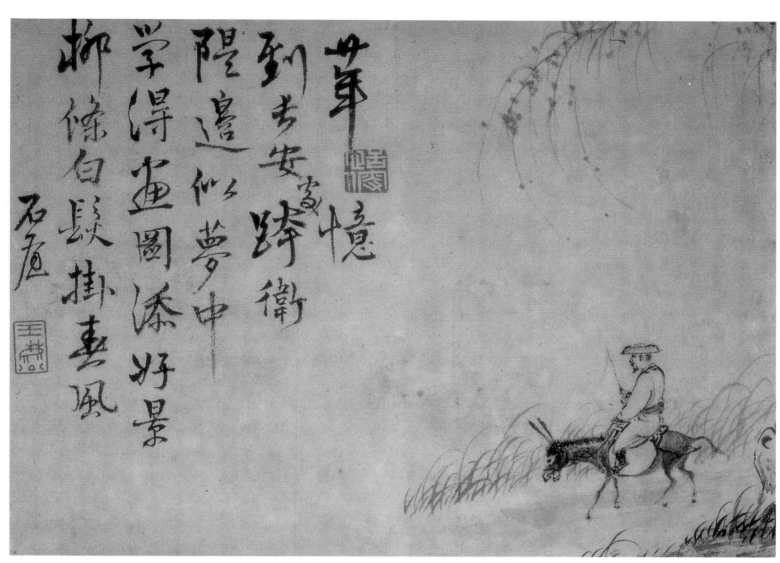

廿年憶到吉安

曾跨衛

隄邊似似夢中

學得畫圖添好景

柳條白髮掛春風

石庵

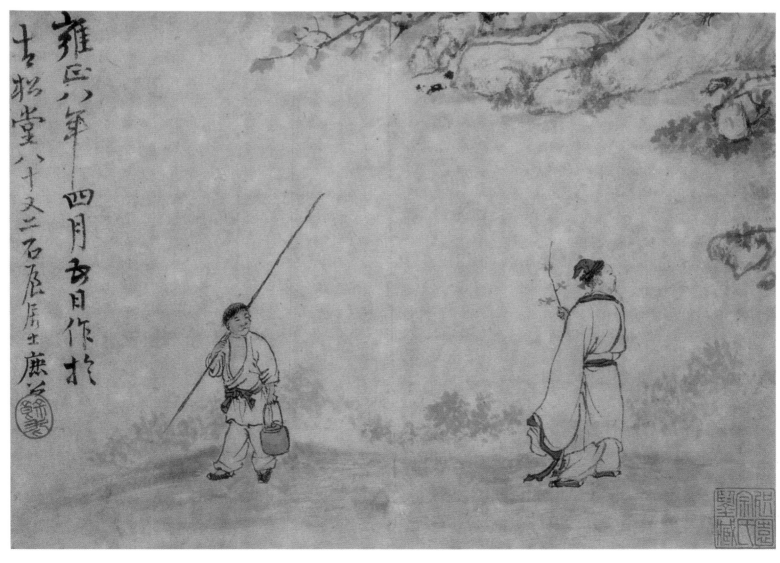

雍正八年四月五日作於

古松堂八十又二石庵居士康熙

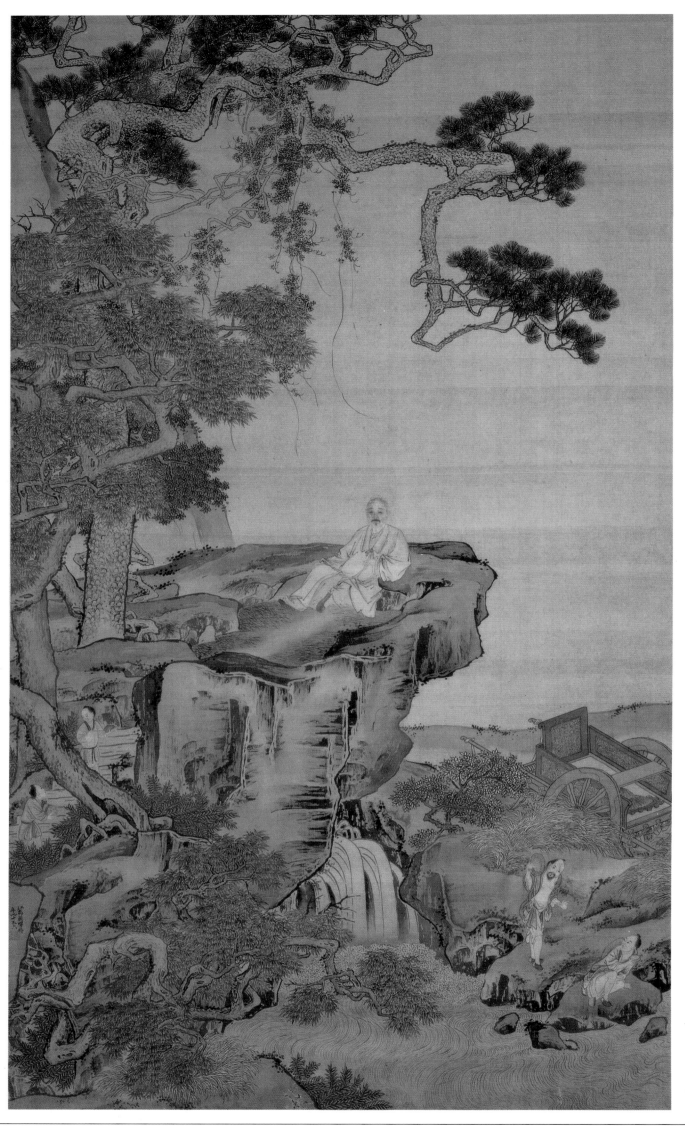

213　秋林舒嘯圖軸　顏嶧

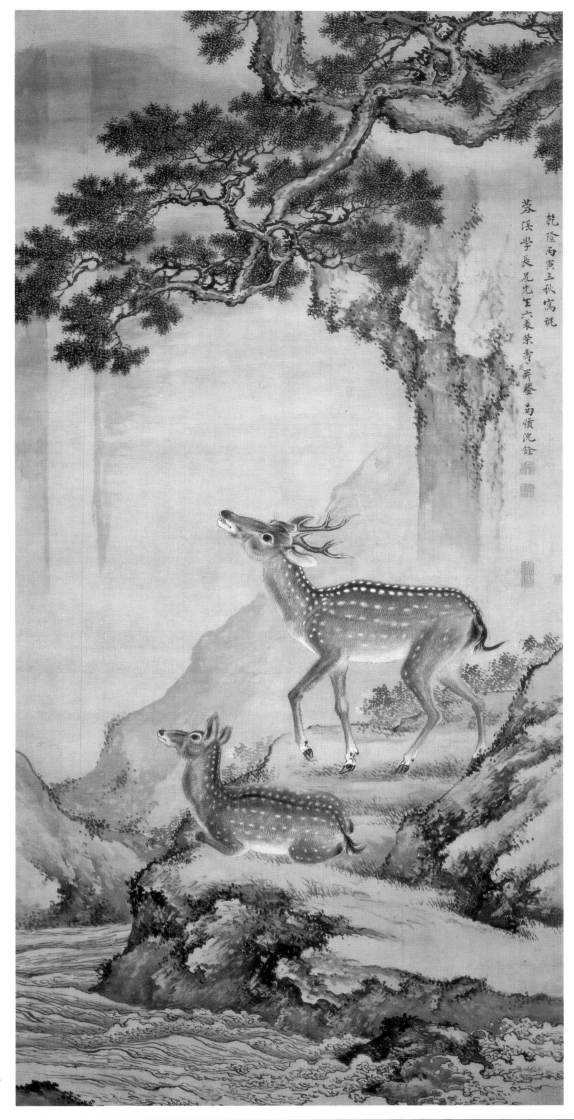

乾隆丙寅三秋寫祝
蓉溪學長兄先生六裘榮壽弄鏊南蘋沈銓

214　柏鹿圖軸　沈銓

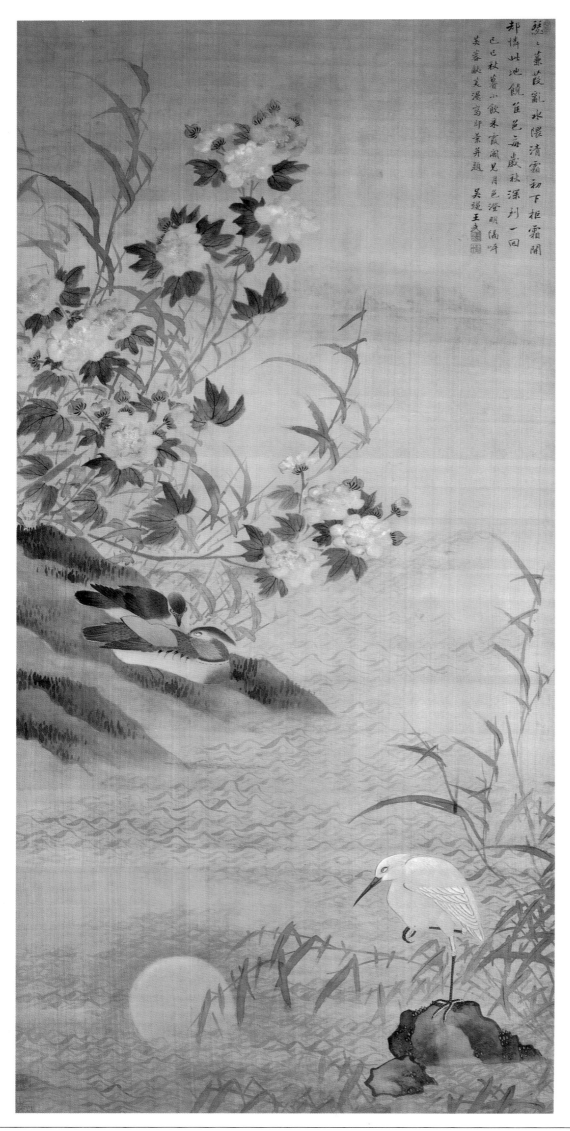

215　鴛鴦白鷺圖軸　王武

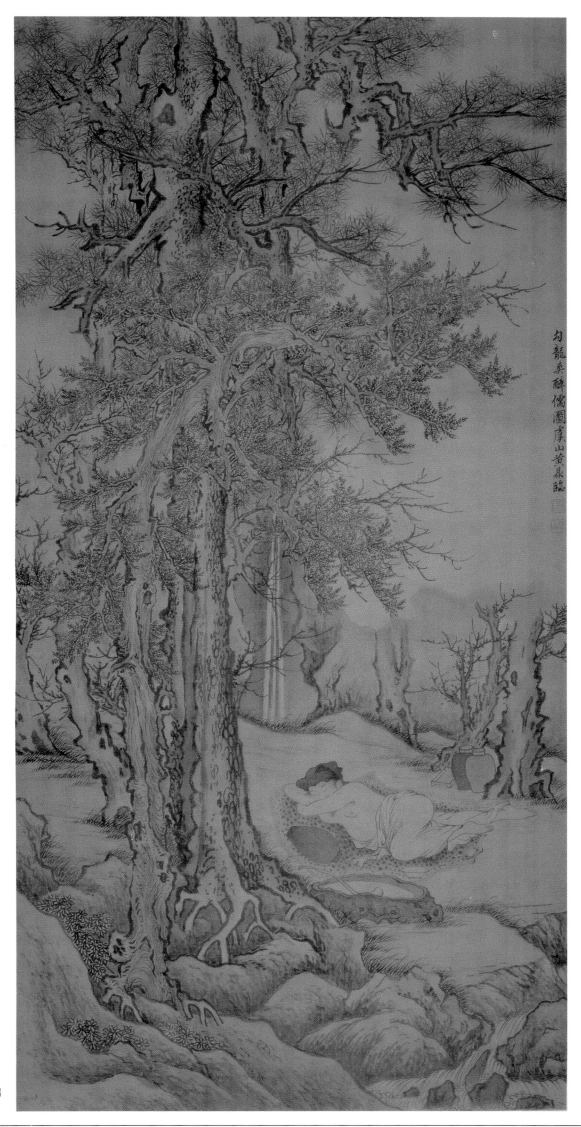

216 醉儒圖軸 黃鼎

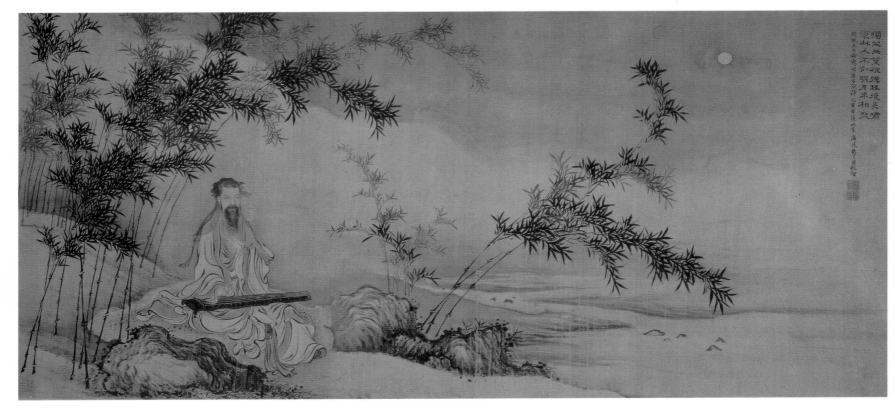

217　幽篁坐嘯圖卷　禹之鼎

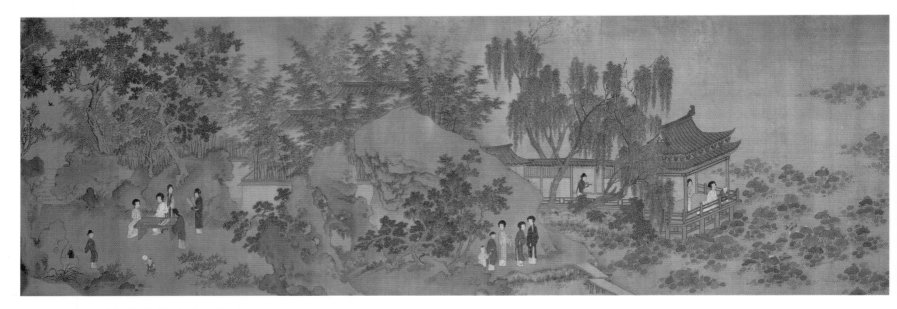

218　豪家佚樂圖卷（部份）　楊晉

▷219　仕女圖冊　焦秉貞

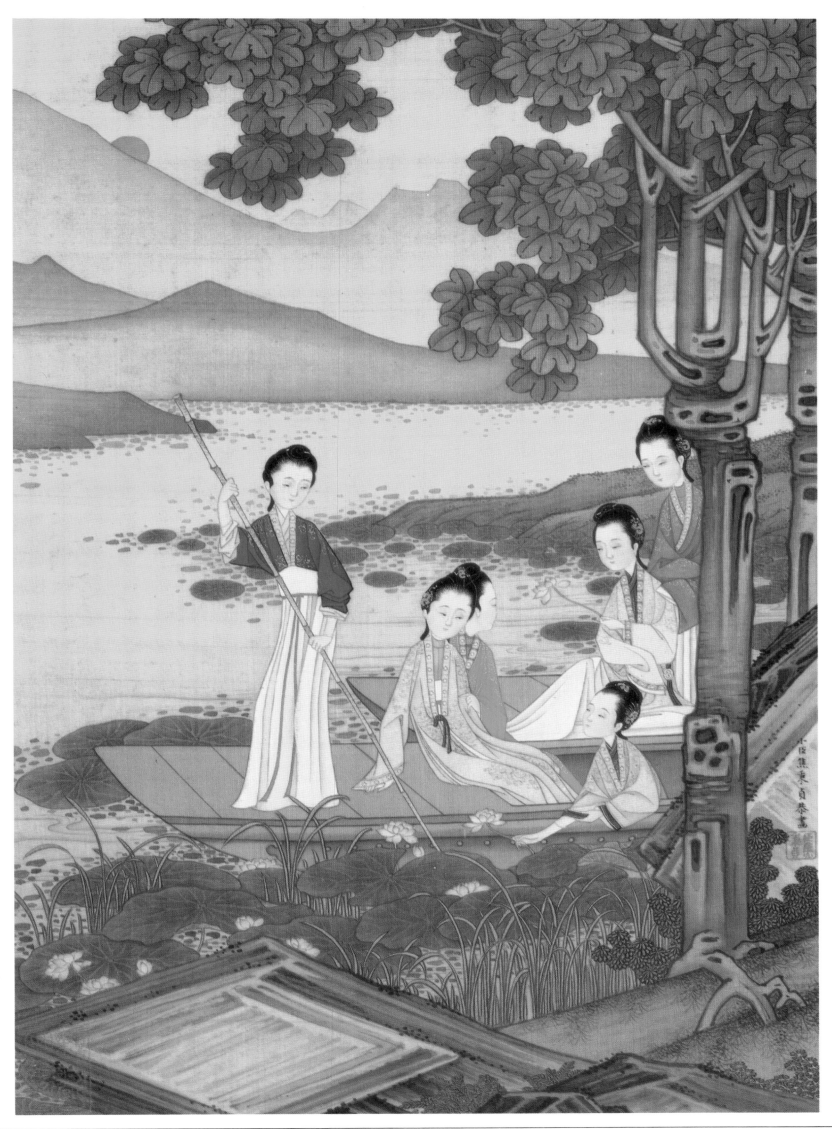

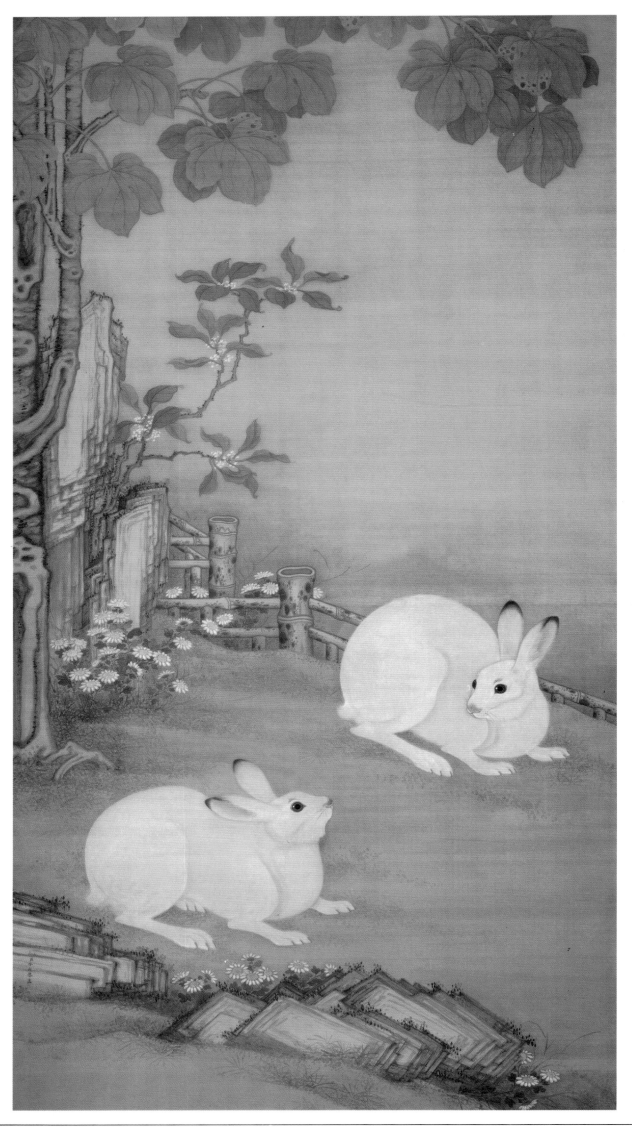

220　梧桐雙兔圖軸　冷枚

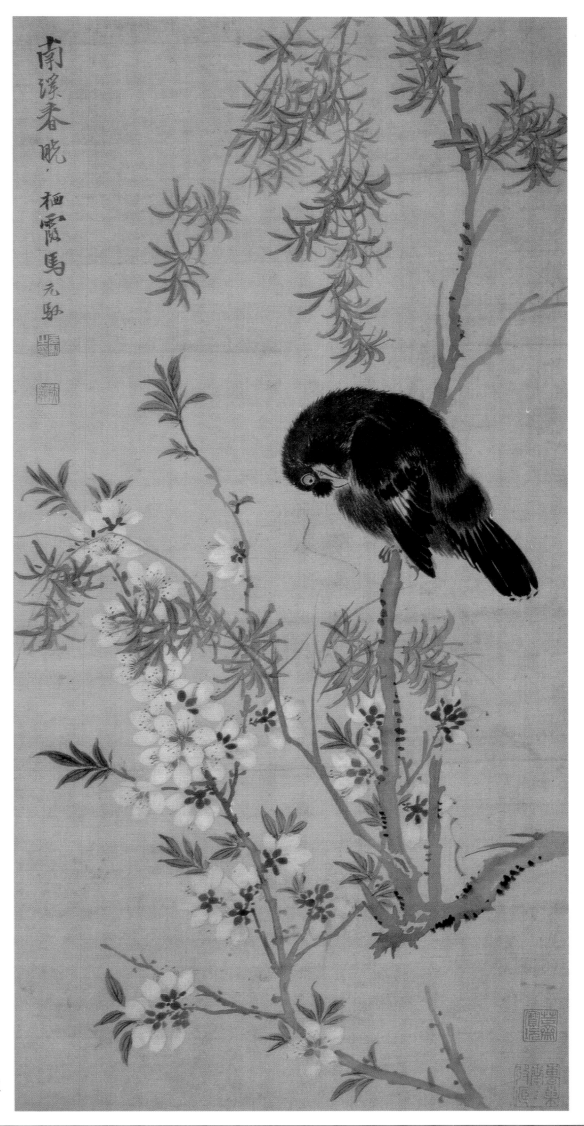

南溪香晓，
栖霞馬元馭

221　南溪春曉圖軸　馬元馭

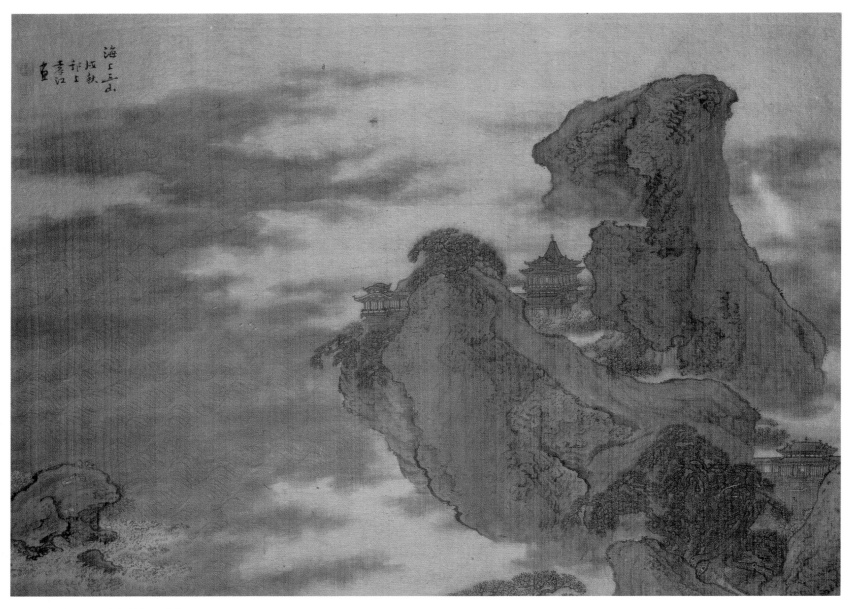

222 海上三山圖軸 袁江

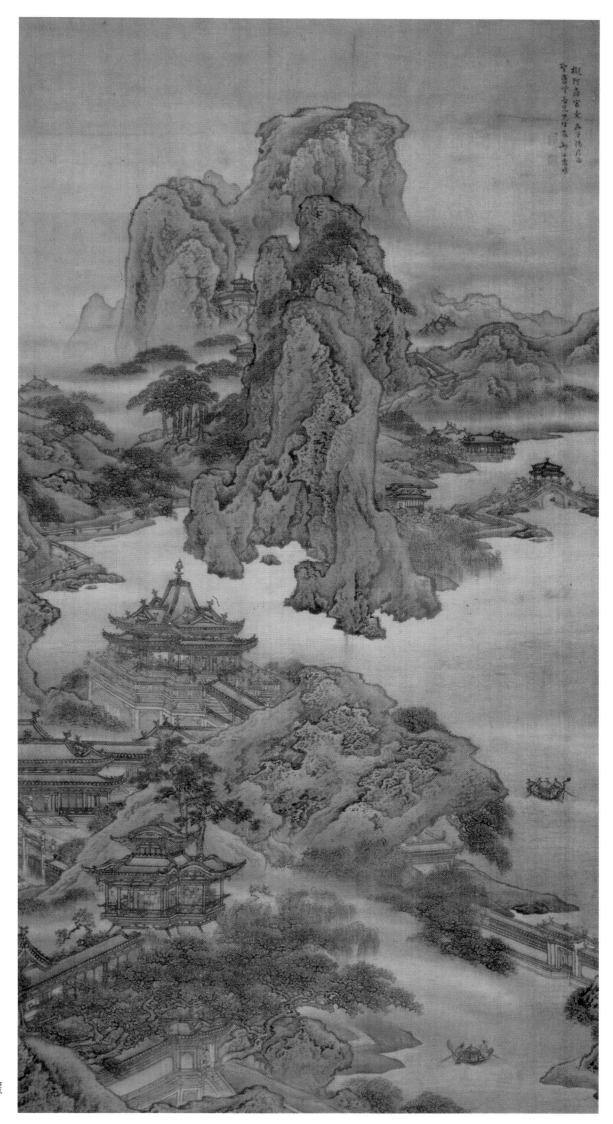

223 阿房宮圖軸 袁耀

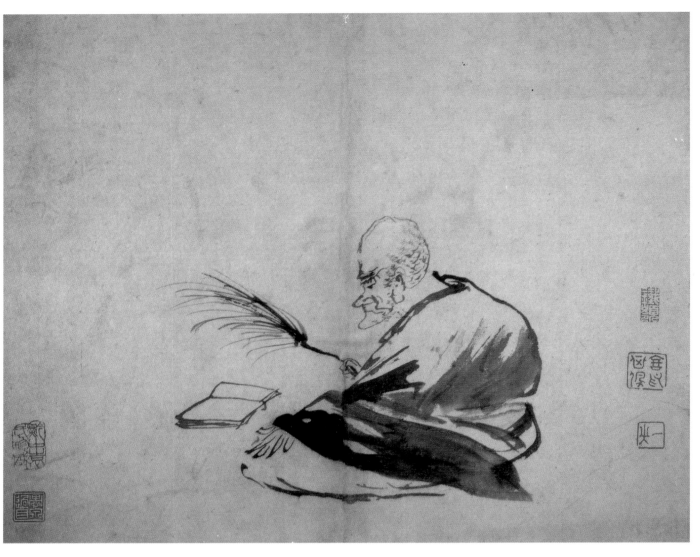

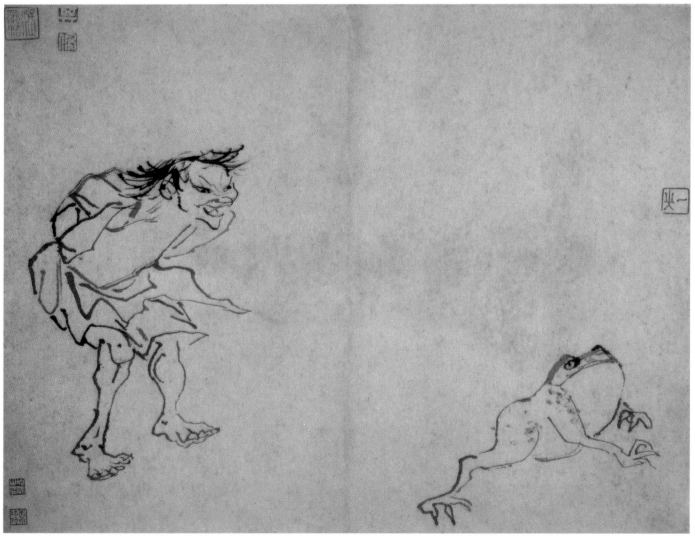

◁224　雜畫册(之一、之二)
　　　高其佩

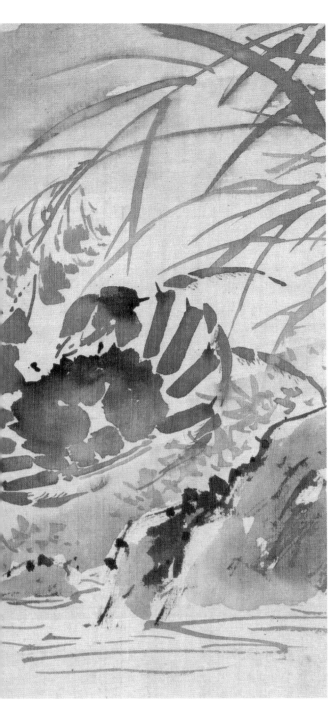
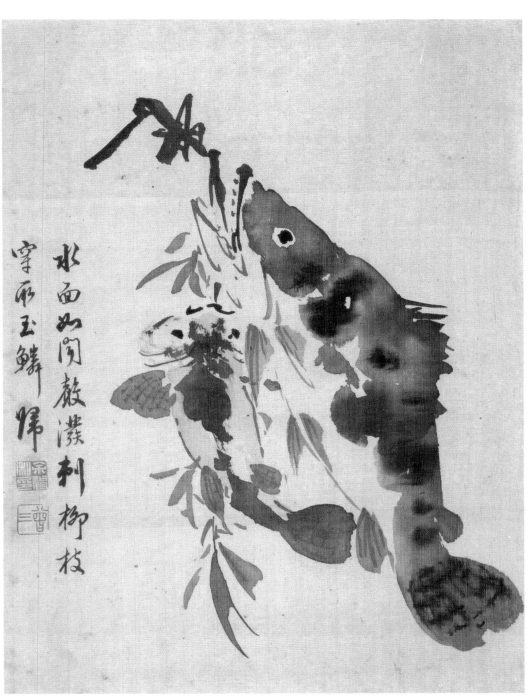

水面如閒欲澣刺柳枝

寧雨玉鱗歸

225 雜畫册（之一、之二） 余省

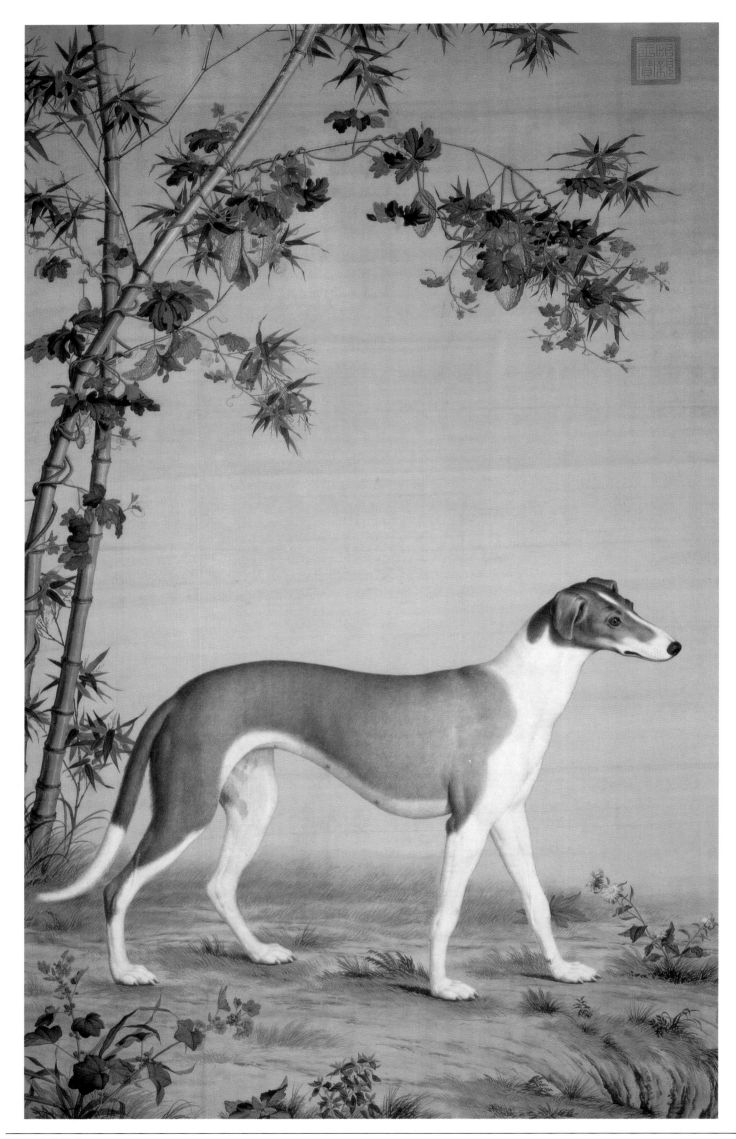

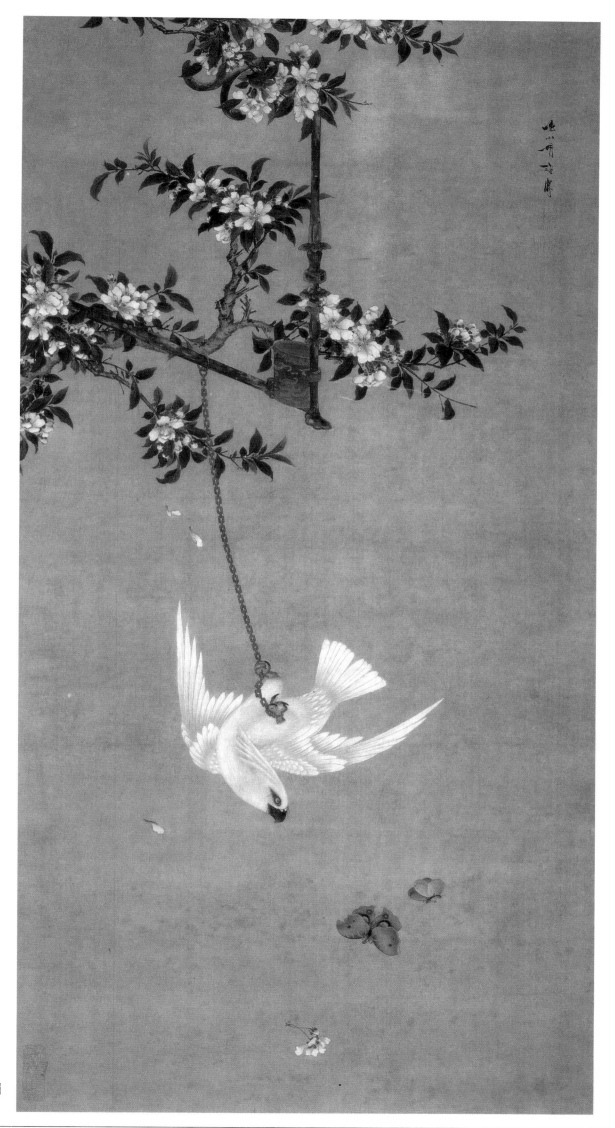

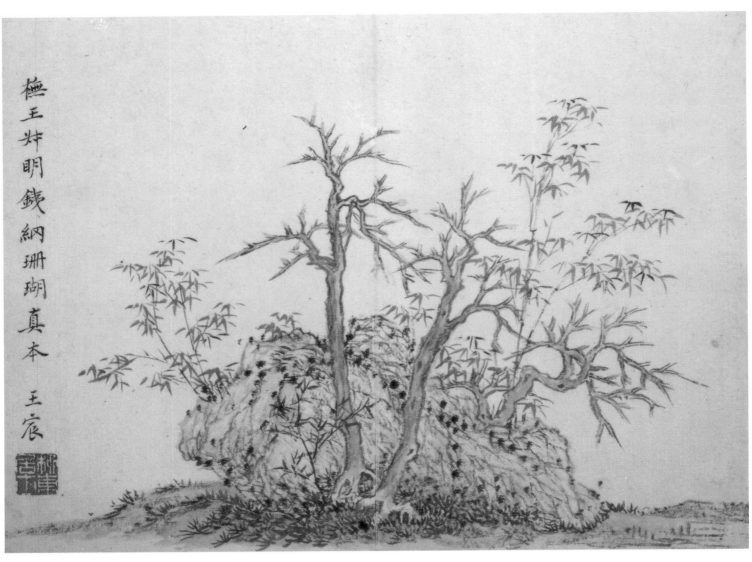

撫王祚明錢綱珊瑚真本　王宸

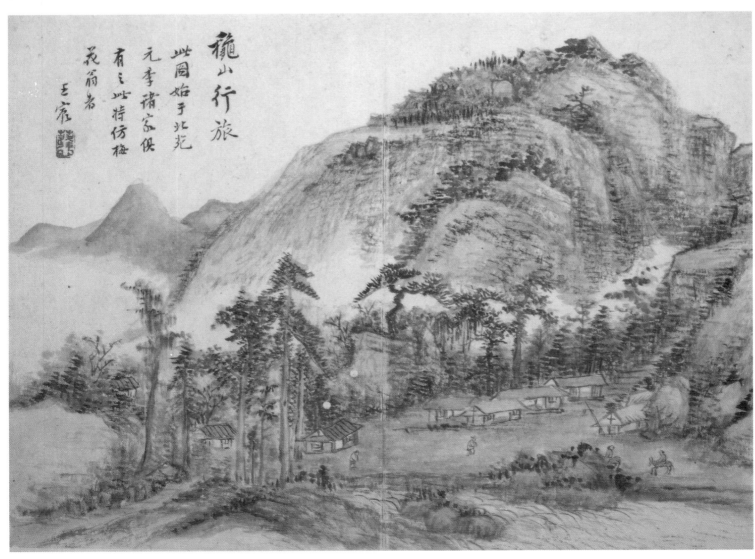

巃山行旅　此圖始于北苑元李諸家俱有之此特仿梅花菴者　王宸

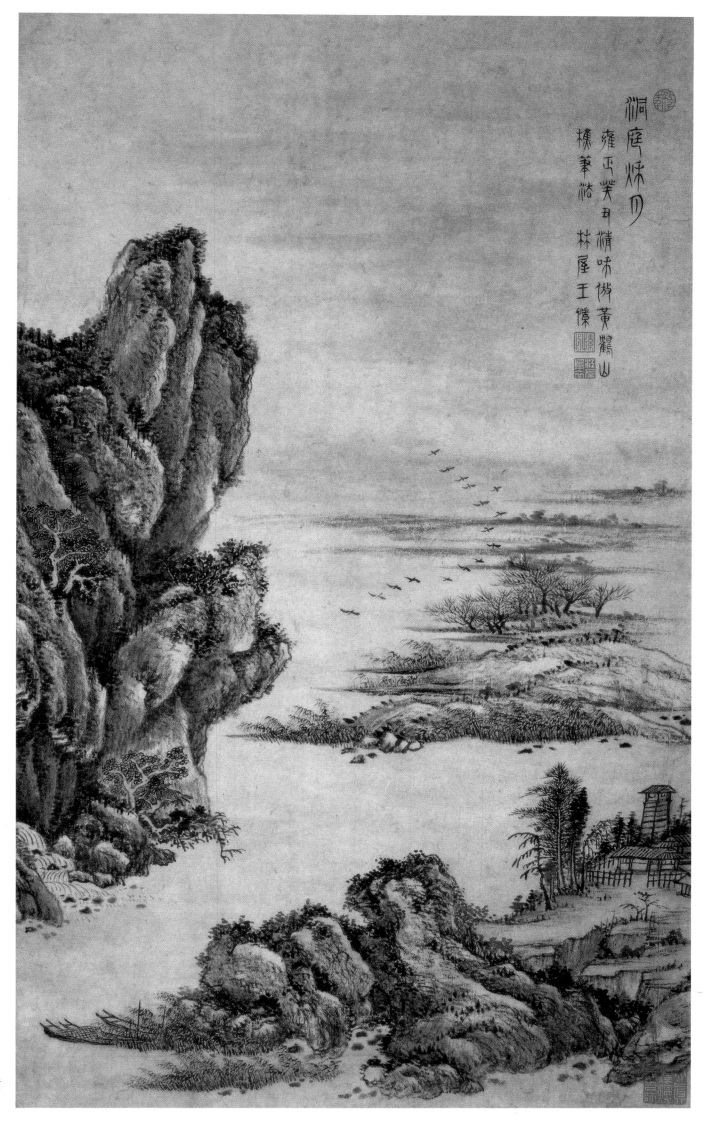

洞庭秋月

雍正癸丑清味倣黃鶴山
樵筆法　林屋王愫

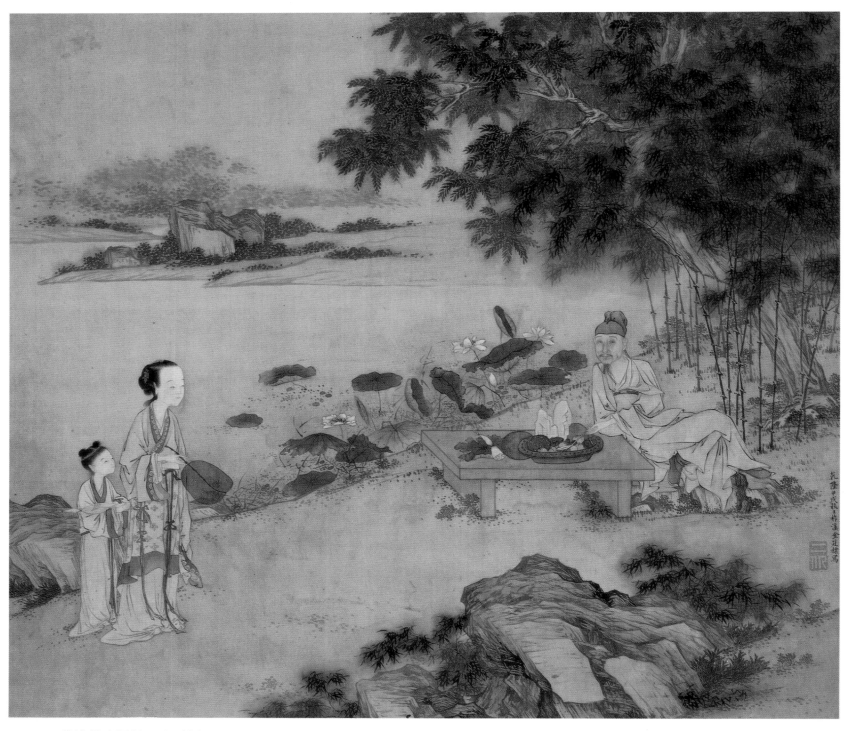

230　蓮塘納涼圖軸　金廷標

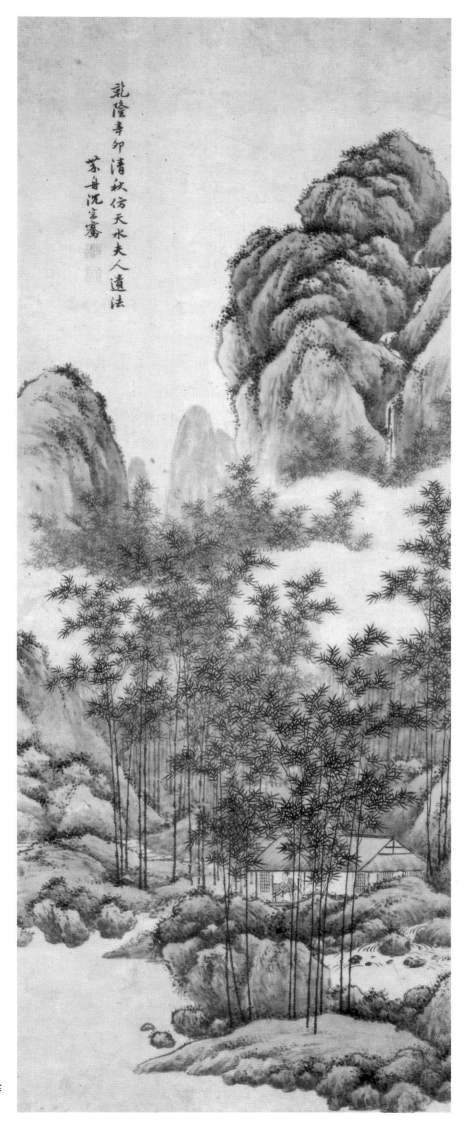

乾隆辛卯清秋仿天水夫人遺法 茶舟沈宗騫

231　竹林聽泉圖軸　沈宗騫

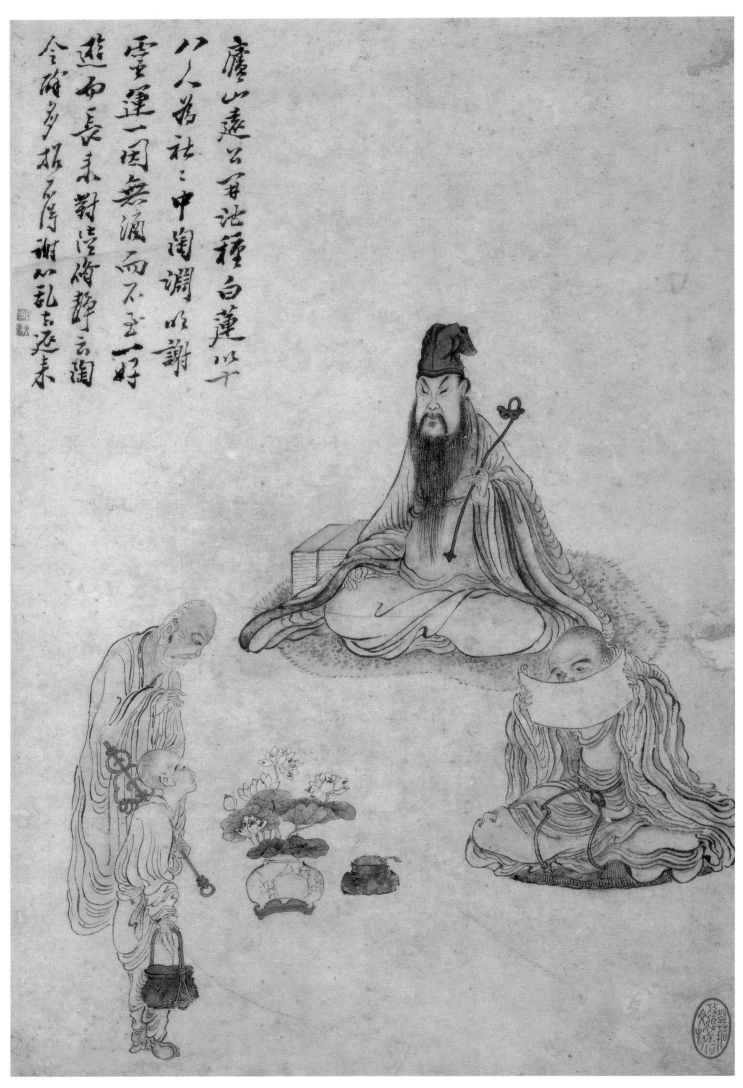

廬山遠公百池種白蓮以
八人為社。中陶淵水謝
靈運一困無滿而不至一好
遊而長未對陰儒靜云陶
令循多招之時謝以乱古延未

232 廬山觀蓮圖 上官周

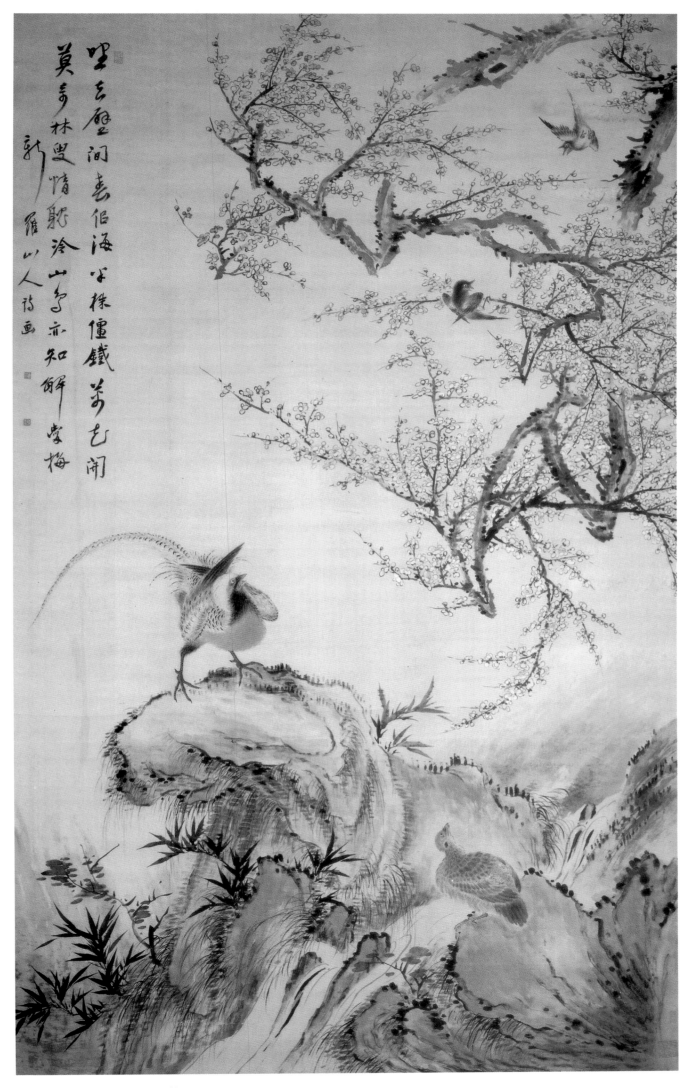

233　山雀愛梅圖軸　華嵒

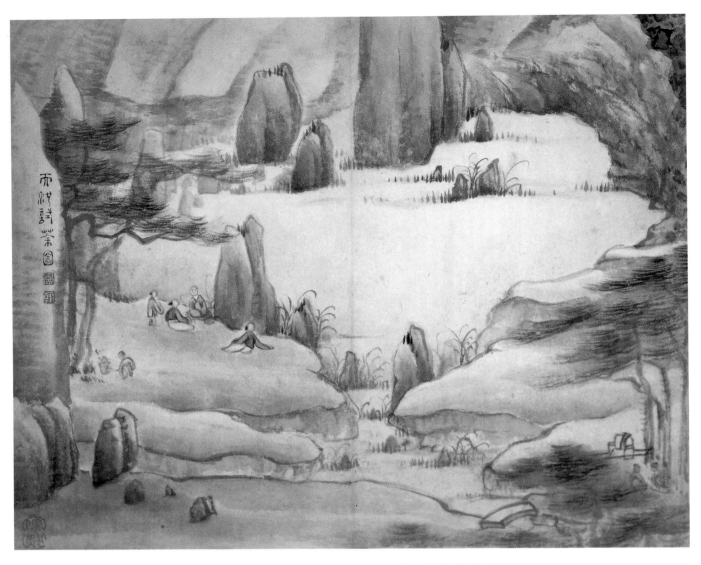

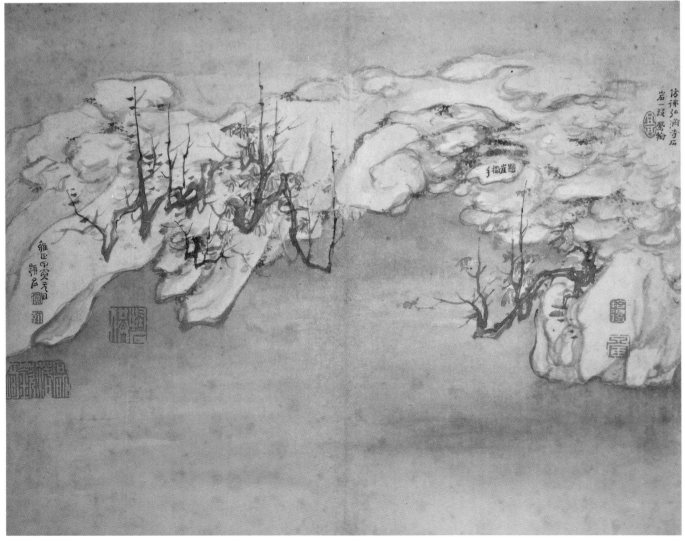

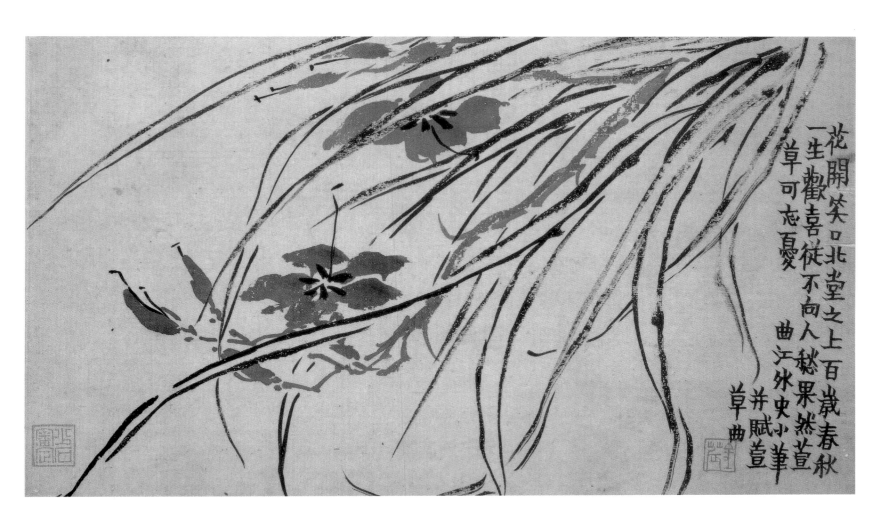

花開笑口北堂之上百歲春秋
一生為歡喜從不向人愁果然萱
草可忘憂
曲江外史小筆并賦萱
草曲

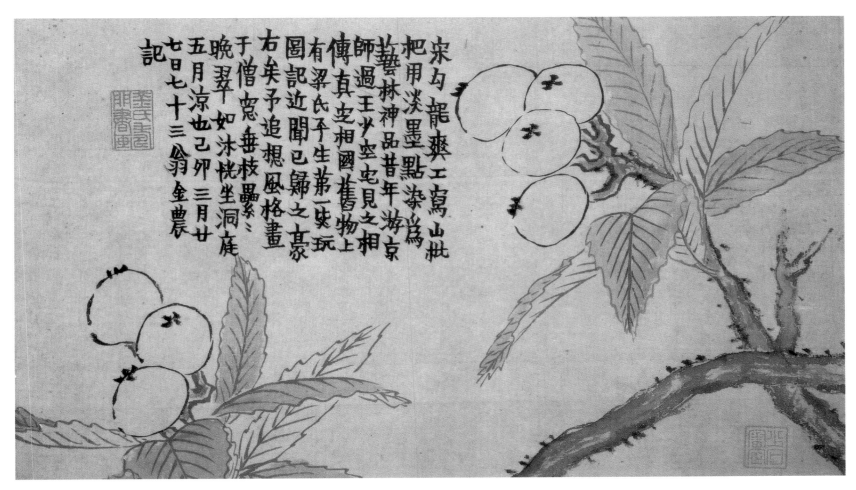

宋勾龍爽工寫山此
把用淡墨點染為
藝林神品昔年游京
師過王少空屯見之相
傳真屯相國舊物上
有梁氏平生第一玩
圖記近聞已歸之豪
右矣予追想風格畫
于僧窗毋枝麤三
晚翠如沐桃坐洞庭
五月涼也己卯三月廿
七日七十三翁金農
記

△235 花果册（之一、之二） 金農

◁234 山水圖册（之一、之二） 高鳳翰

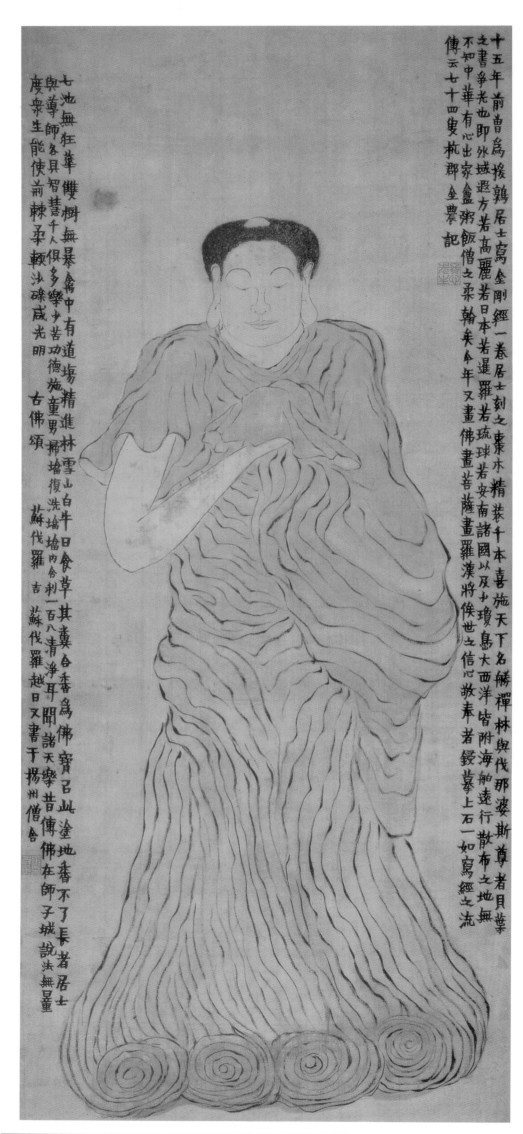

十五年前曹為援鵪居士寫金剛經一卷居士刻之東水精裝千本喜施天下名藍禪林與伐那婆斯尊者貝葉
之書爭光也即外域遐方若高麗若日本若暹羅若琉球若安南諸國以及少瓊島大西洋皆附海的遠行散布之地無
不知中華有心出家盦粥飯僧之柔翰矣今年又畫佛畫菩薩畫羅漢將俟世之信心敬奉者鏤梓上石一如寫經之流
傳云七十四叟杭郡金農記

七池無狂華雙樹無暴禽中有道場精進林雪山白牛日食草其糞台香為佛寶呂山塗地春不了長者居士
與尊師各具智慧千人俱多學少苦功德施童男掃墖復洗墖墖內舍刹一百八青淨耳聞諸天樂昔傳佛在師子城說虫無量
度眾生能使荊棘柔頓沙礫咸光明　古佛頌　蘇伐羅　吉　蘇伐羅越日又書于揚州僧舍

236　佛像圖軸　金農

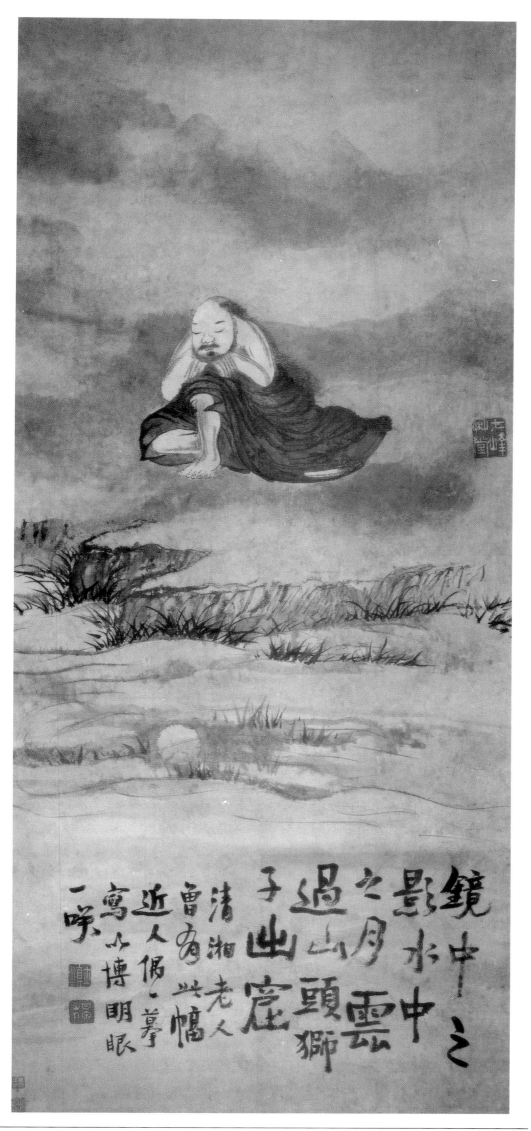

鏡中之影水中之月之月雲過山頭獅子山窟清湘老人曹有此幅近人偶一摹寫小博明眼一哂

237　鏡影水月圖軸　汪士慎

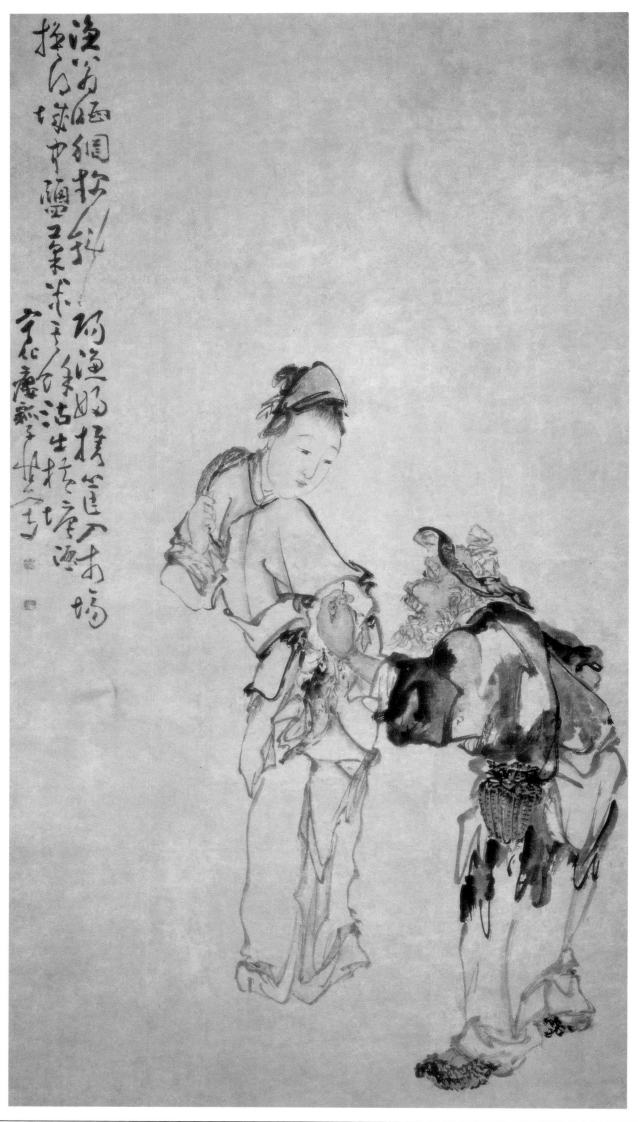

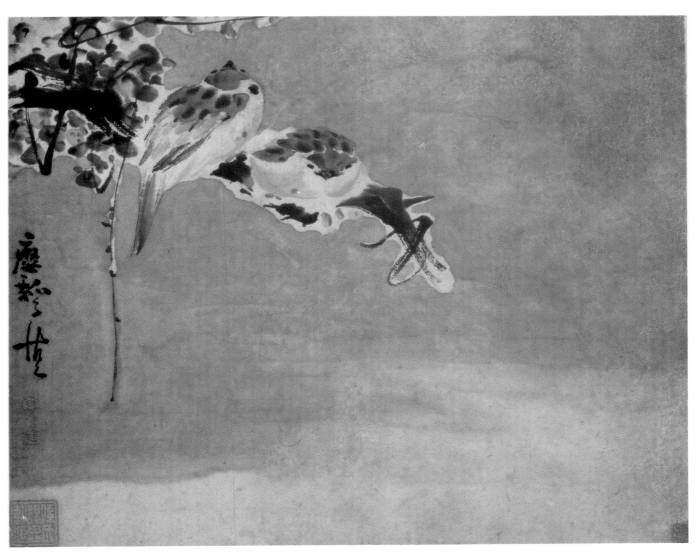

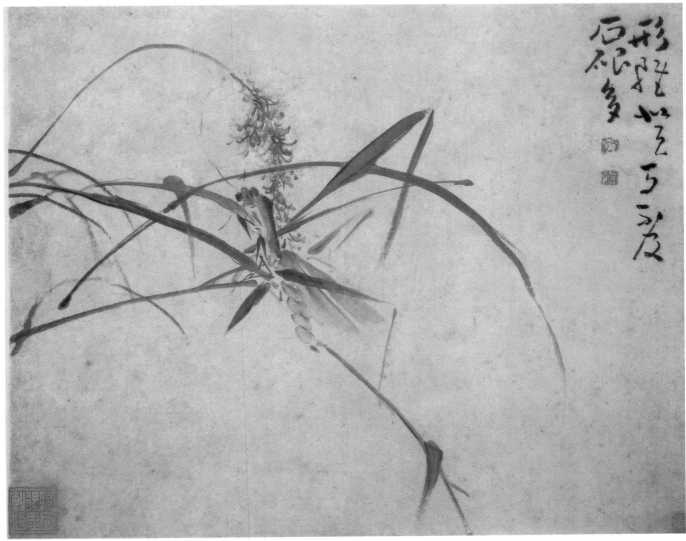

239 花鳥草蟲圖册
（之一、之二） 黃慎

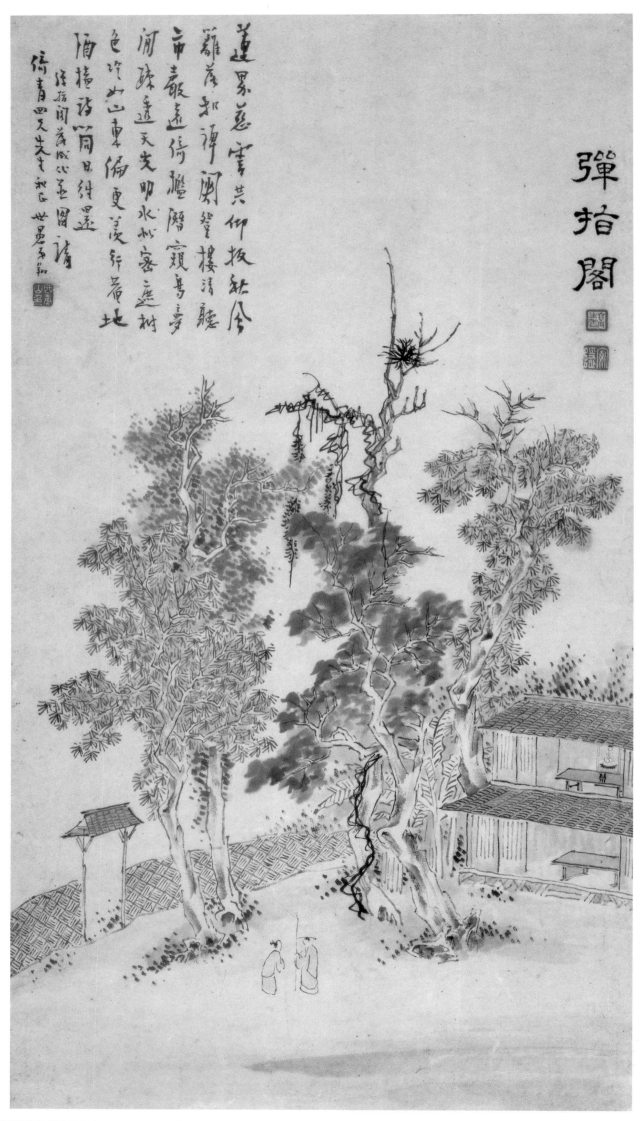

240 彈指閣圖軸 高翔

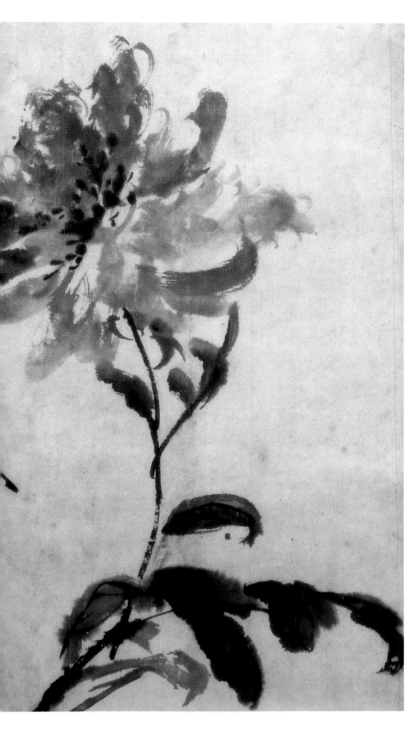

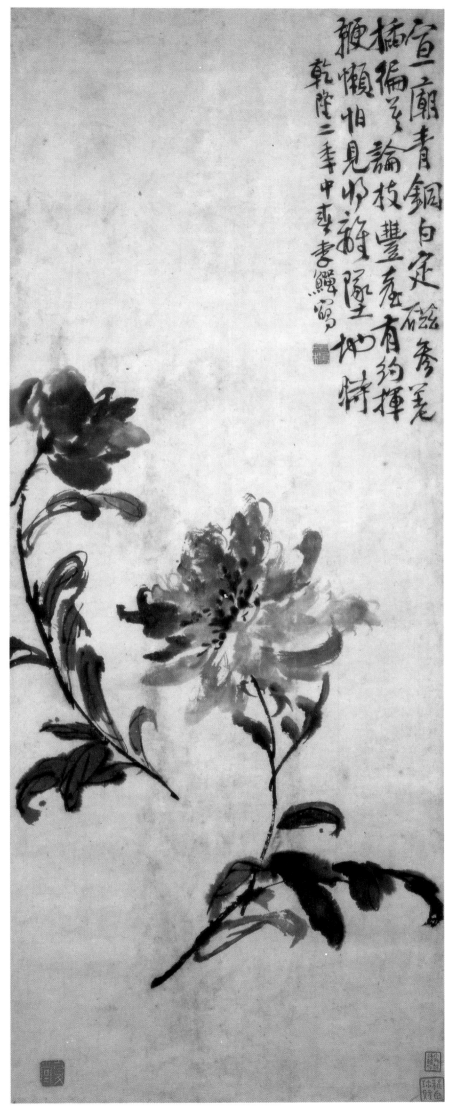

宣廟青銅白定磁參差
橋編童論枝豐產有約揮
鞭懶怕見仰靜隆墨地特

乾隆二季中秋李鱓寫

241 芍藥圖軸（附局部） 李鱓

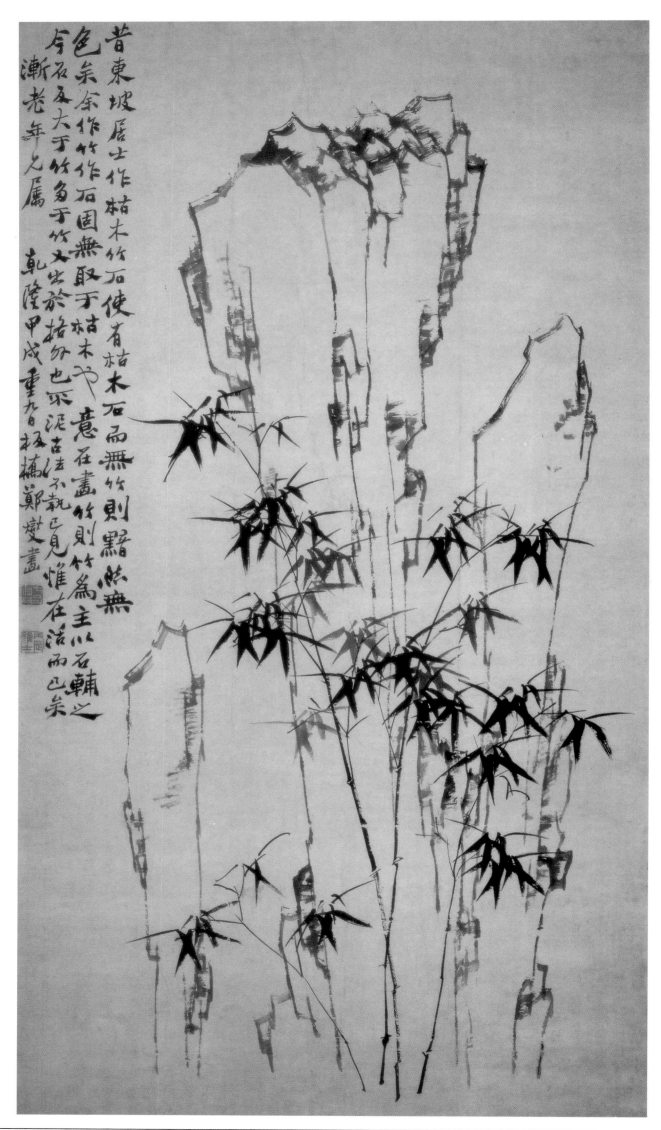

昔東坡居士作枯木竹石使有枯木石而無竹則黯然無色矣余作竹作石固無取于枯木也意在畫竹則竹為主以石輔之今石多于竹又出於格外也不泥古法不執己見惟在活而已矣乾隆甲戌重九日板橋鄭燮畫

242　竹石圖軸　鄭燮

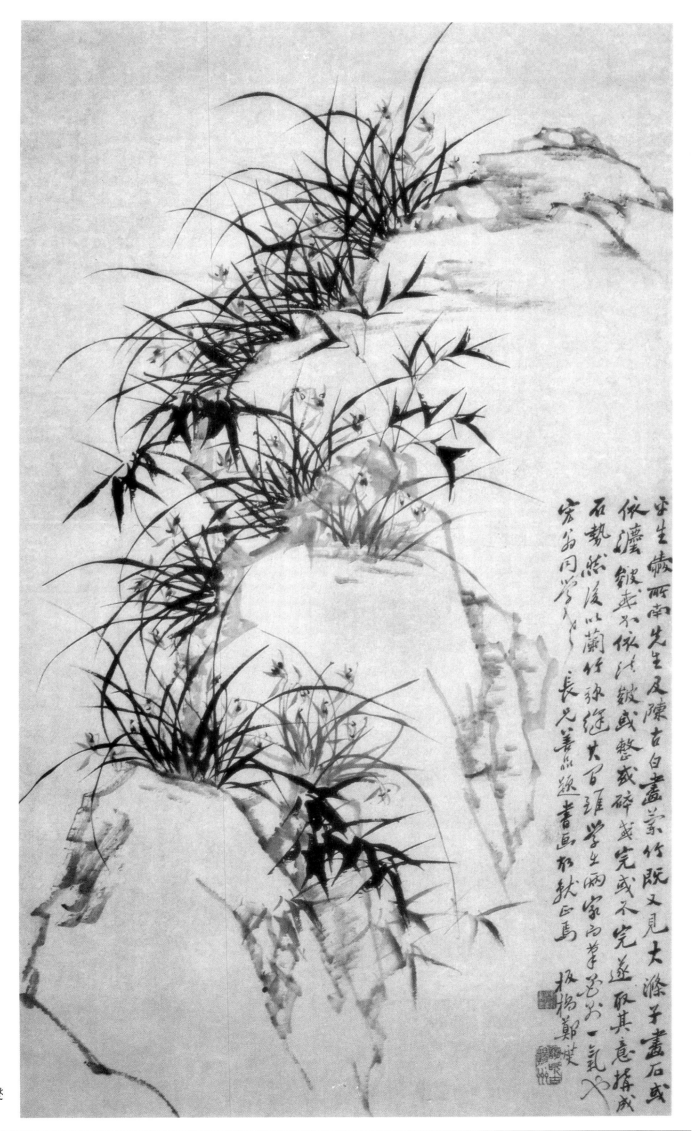

平生爱所南先生及陈古白画兰竹既又见大涤子画石或
依坡衄或不依坡或颇或整或碎或完或不完遂取其意搆成
石势然后以兰竹弥缝其间虽学生两家而笔墨则一气也
宾翁同学长兄善品题书画於耕云草堂板桥郑燮

243 蘭竹石圖軸 鄭燮

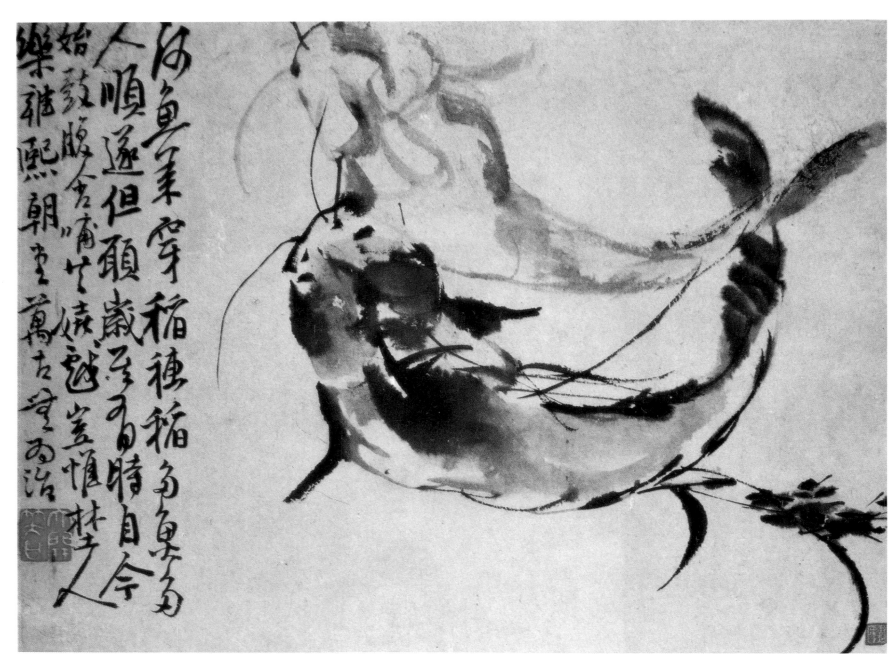

244　鮎魚圖軸　李方膺

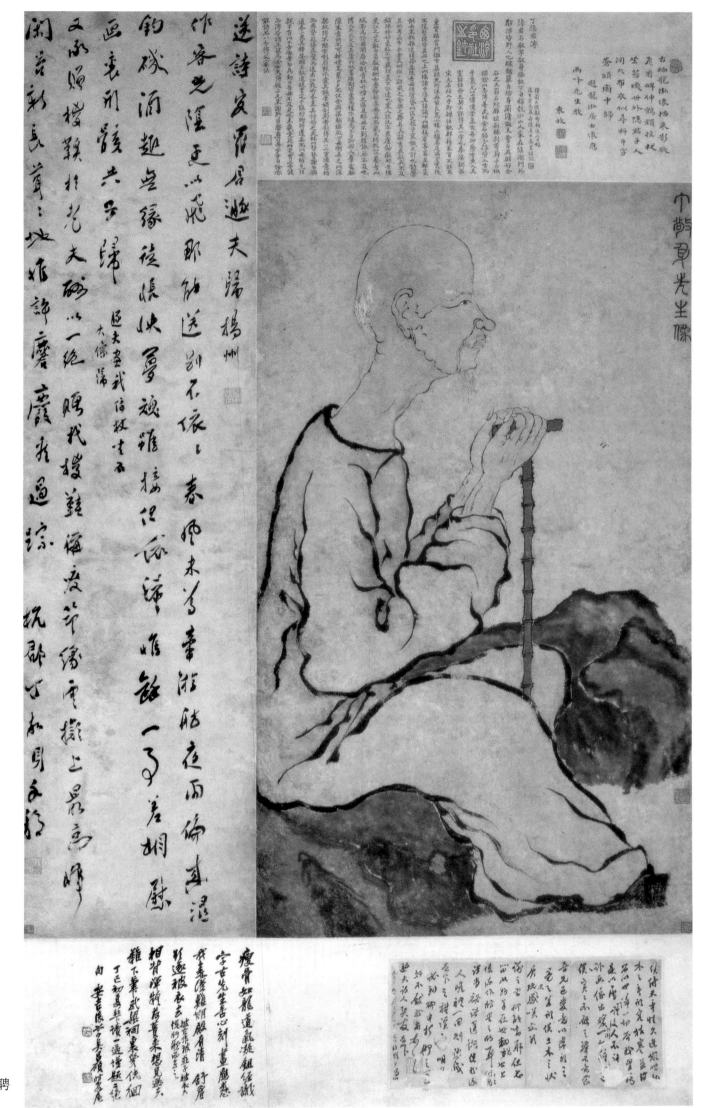

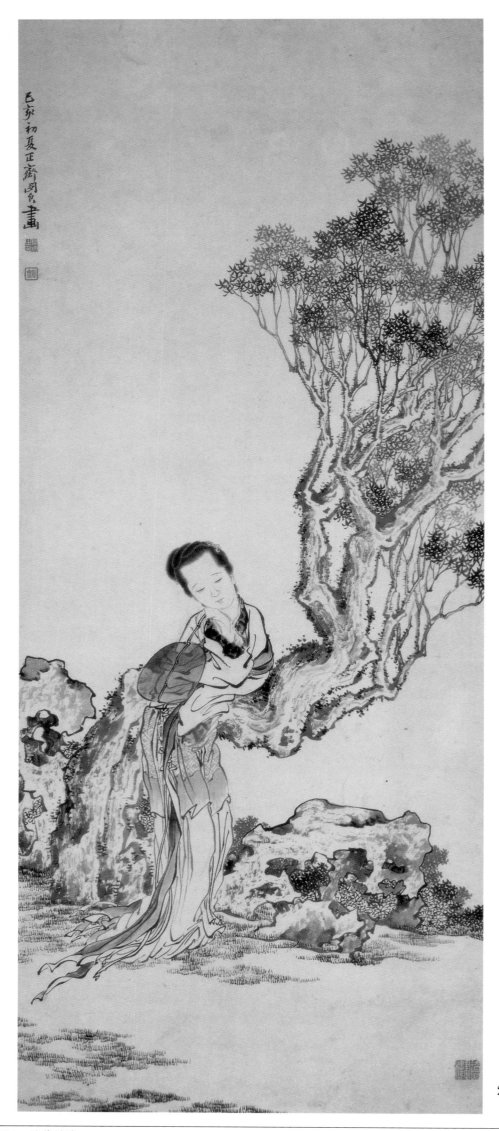

246　紈扇仕女圖軸　閔貞

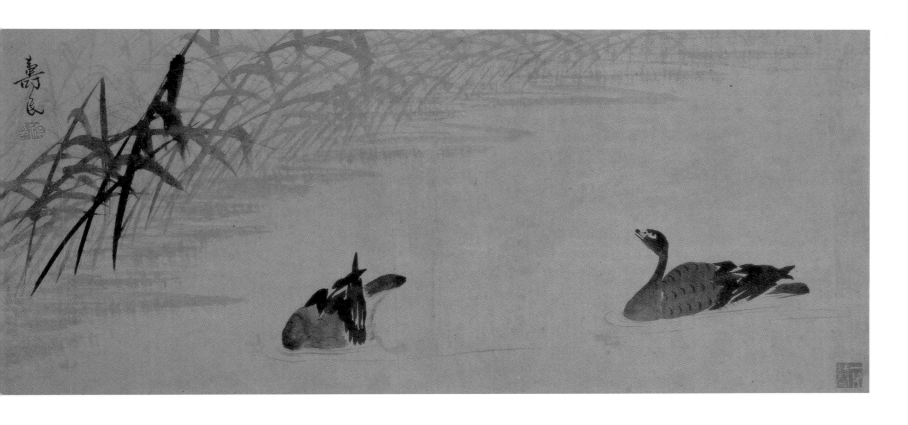

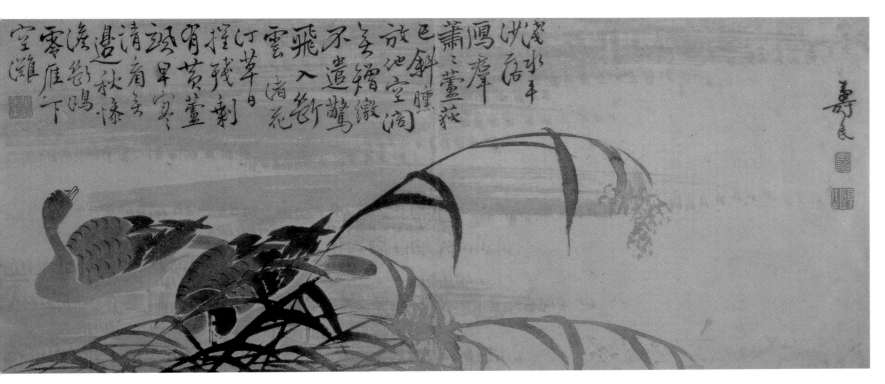

247 蘆雁圖册(之一、之二) 邊壽民

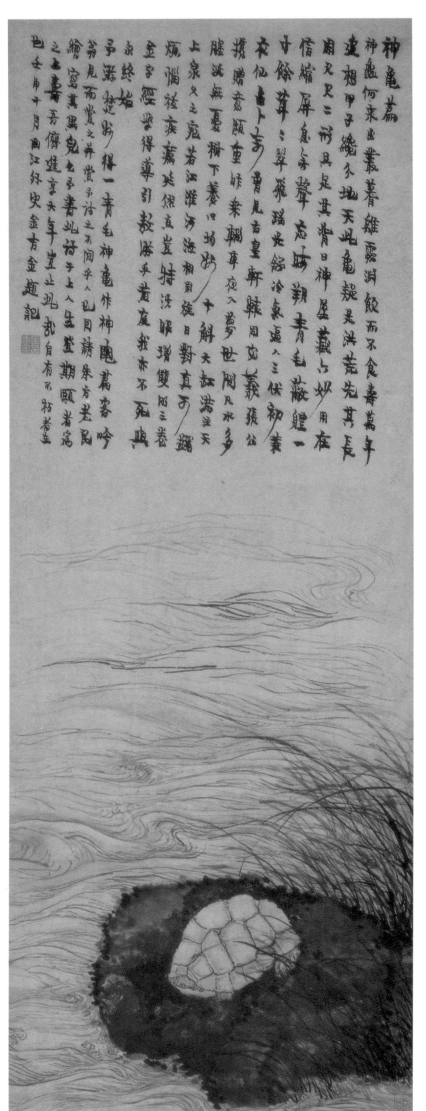

神龜篇

神龜何來出叢菁 離露消飲而不食壽萬年
遠想甲子繞之地 天此龜鬃是洪荒先其長
用夫尺二羽且足 其背曰神屋藏占嚴體一
信縮屏息无聲忘 聃朝青毛蠢鱧一
寸餘茸二翠飛珠光餘冷泉遍入三伏初養
交他占卜吉皇軒轅同宫羲張公
搔贈意願重峰來轉車冠入夢世聞尺水多
膁涎無夏輪下養四塊出 十斛大江洪生天
上泉久之寇若江淮海逅相見 日對直可蹋
爛儲秋疾療廷償直羹特沒眼璀璨雙四三卷
室字經學得尊引敦躍乎着庭我亦不死典
泉終始 起必得一青毛神龜作神龜篇容吟
翁見而賞之并誇乎詒之不同乎人 曰靖朱方岩居
繪窗兔光子書此詩于上人生愛期顧者為
之壽吾儕進享天年豈止此 乱自有不朽著生

己壬申十月西江綠史金方金題記

248　神龜圖軸　蔡嘉

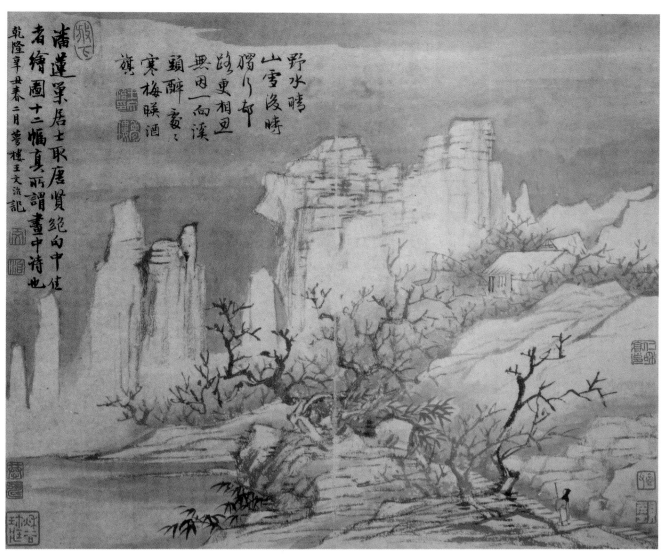

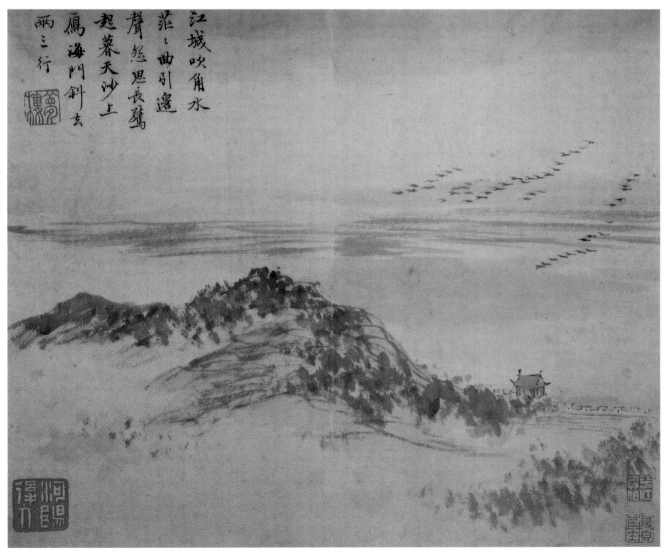

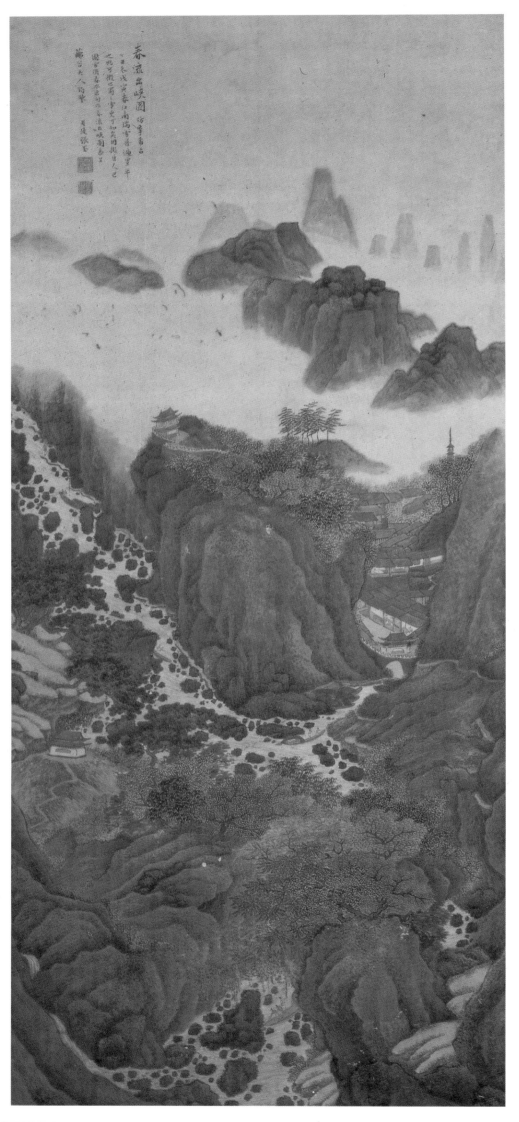

250　春流出峽圖軸　張崟

▷251　書畫詩翰合册（之一、之二）

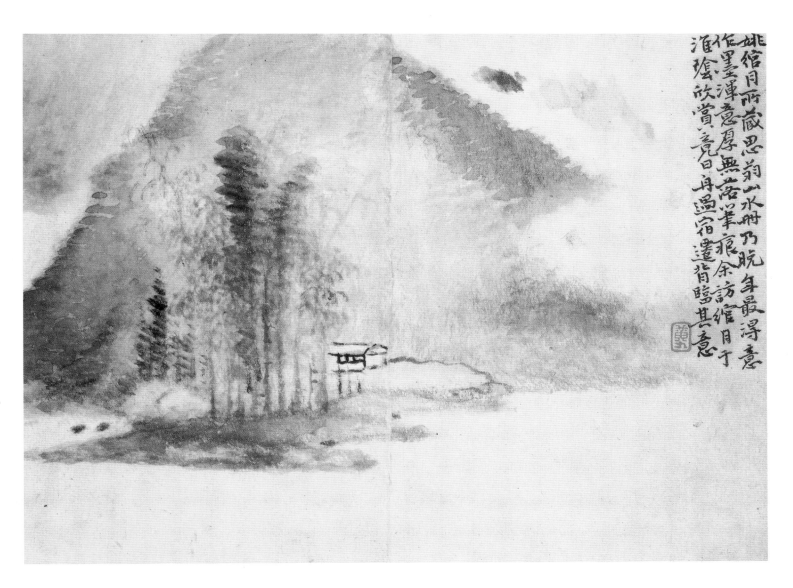

姚俗目兩藏思翁山水冊乃睌年最得意
作墨渾意厚無落筆痕余訪縉月于
淮堪欣賞竟日舟過宿運背臨其意

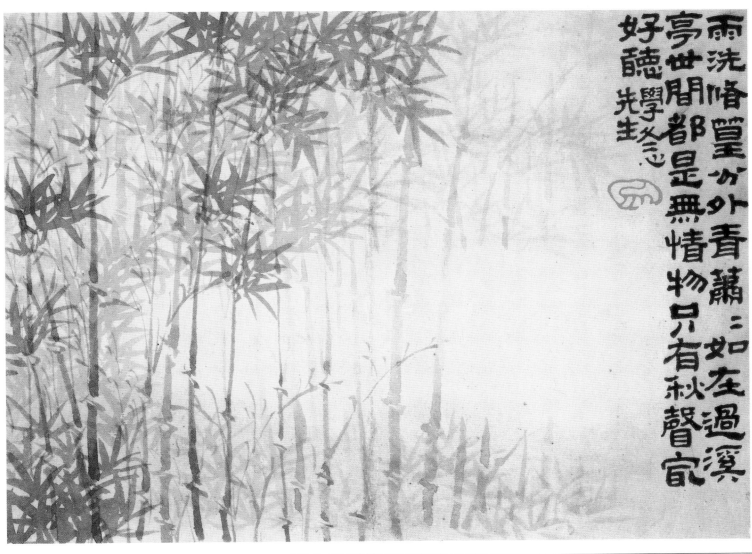

雨洗啼篁分外青蕭三如左過溪
亭世間都是無情物只有秋聲宜
好聽學冬心
先生

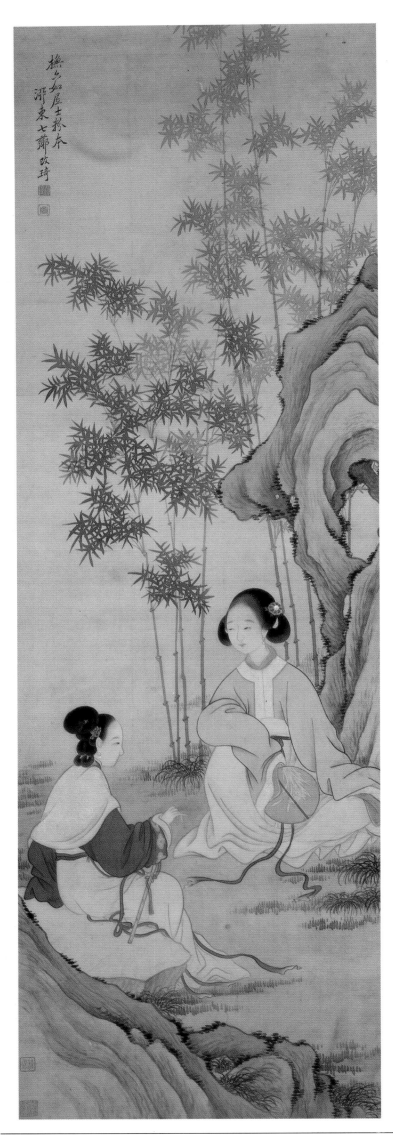

252　竹下仕女圖軸　改琦

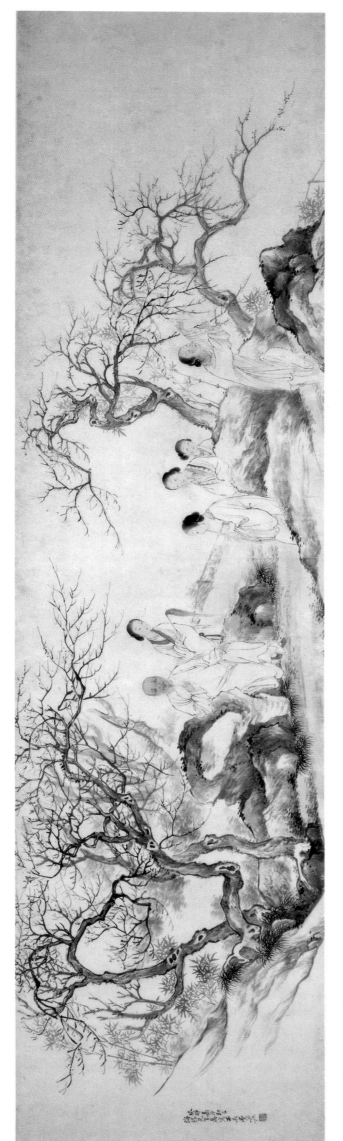

253 好消息圖卷 費丹旭

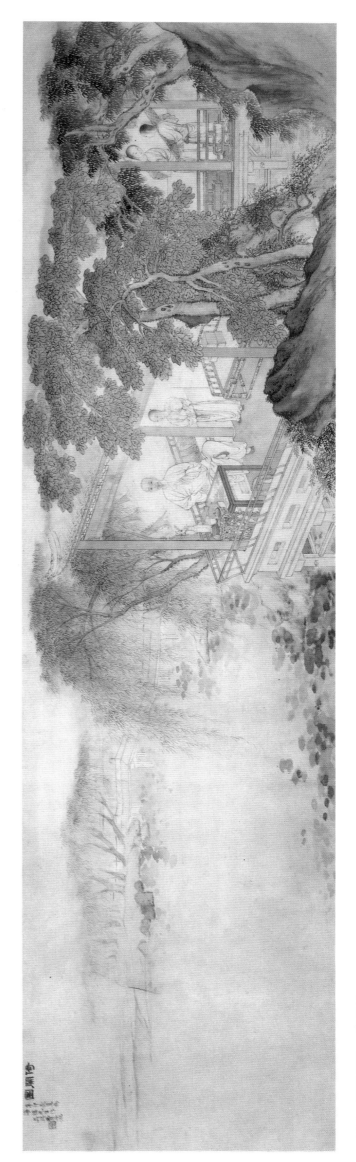

254 倚欄圖卷 費丹旭

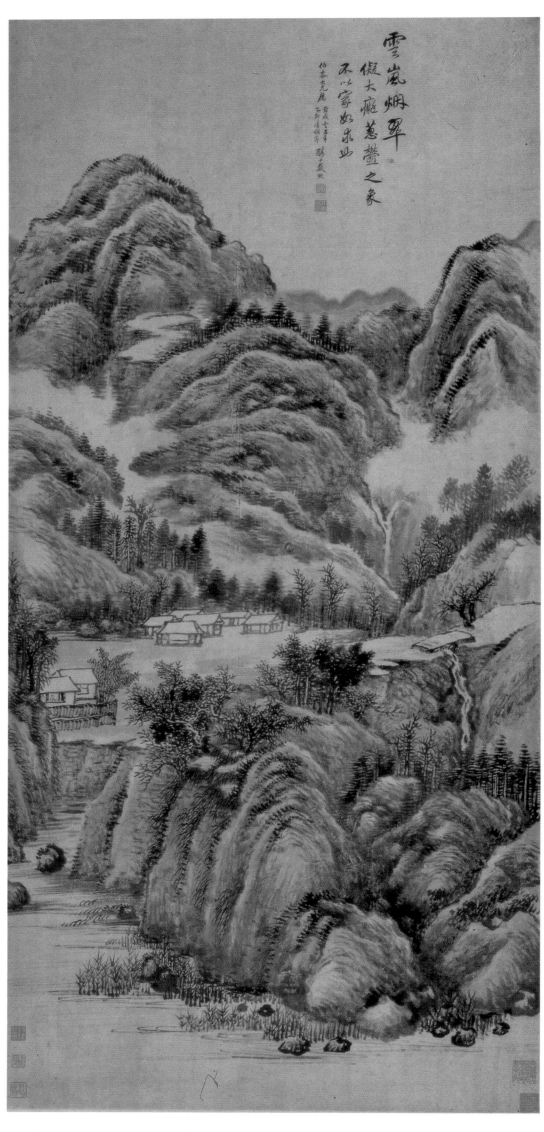

255　雲嵐烟翠圖軸　戴熙

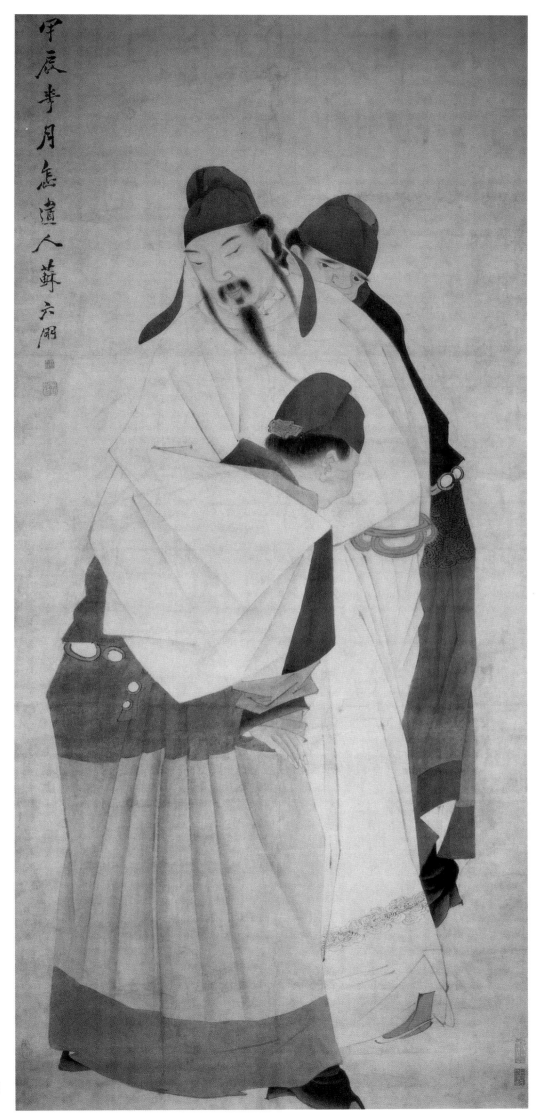

256　太白醉酒圖軸　蘇六朋

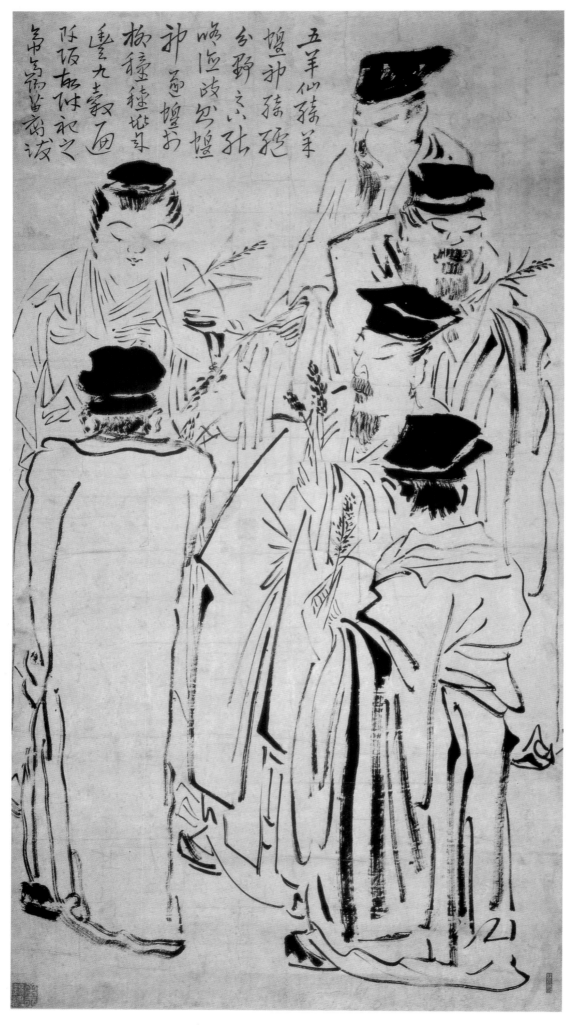

五羊仙孫羊
嫗孤孫弨
勿勿言弨
嗚嗚政勿嫗
神葱嫗お
椒穩矬坒身
坒九孰面
阼坂杫臥祀之
年帝寫詞官前坡

257 五羊仙迹圖軸 蘇長春

禽蝃斯説々右壽而
文兼隆五福
聊以祝君
乙丑五月法草衣翁意為
汝南四弟大人鑒正
居巢寫生並題

258 五福圖軸 居巢

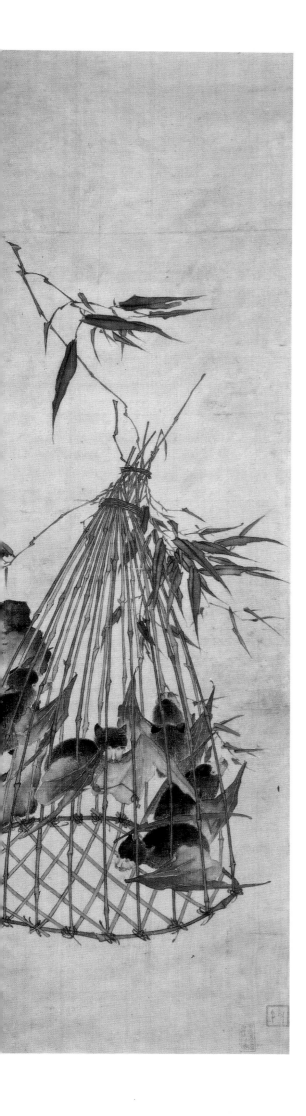

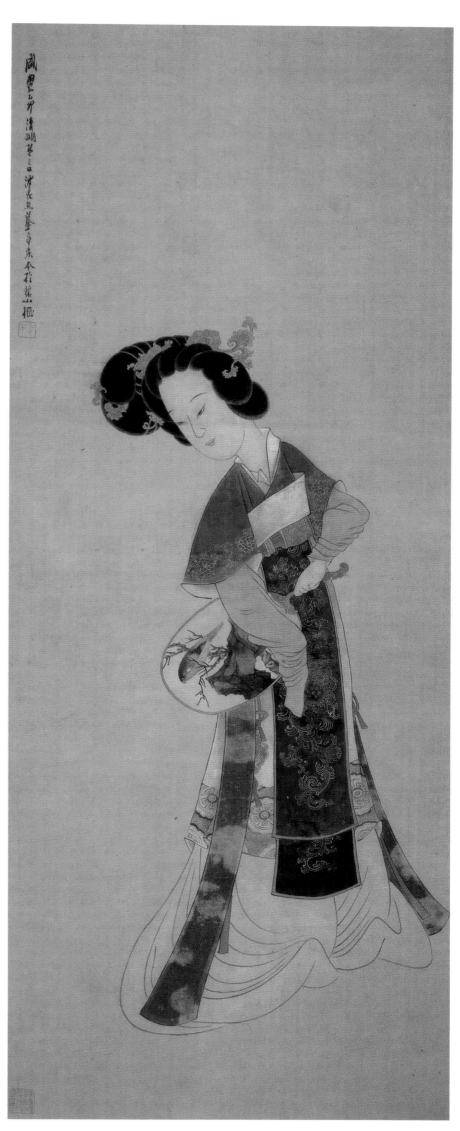

▷259　瑤宮秋扇圖軸　任熊

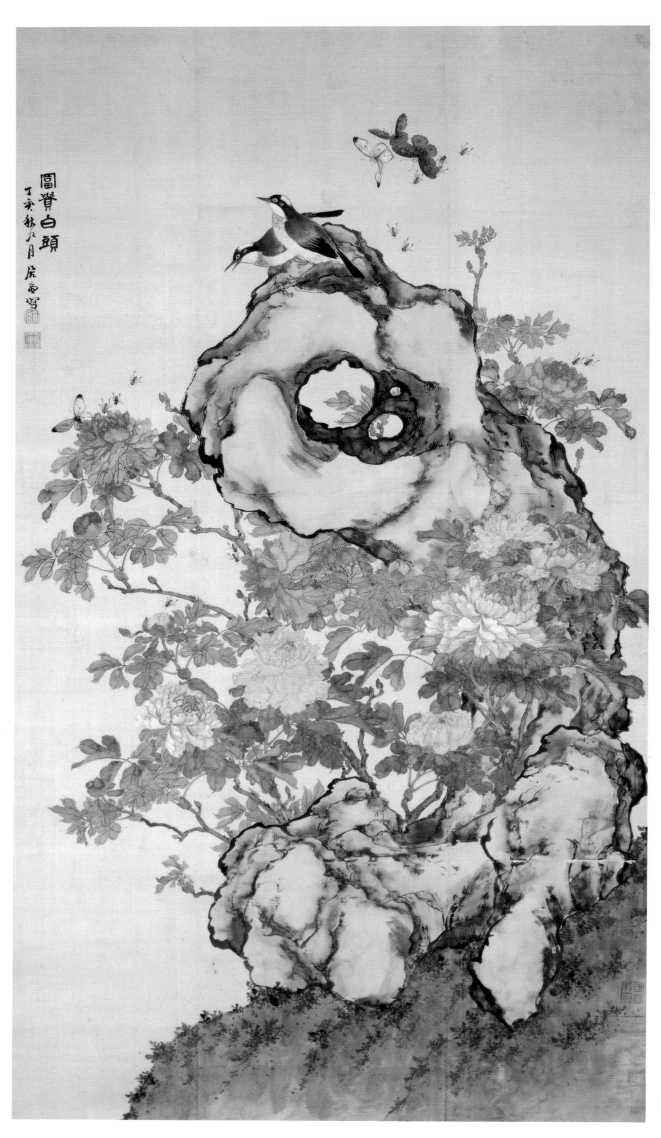

260 富貴白頭圖軸 居廉

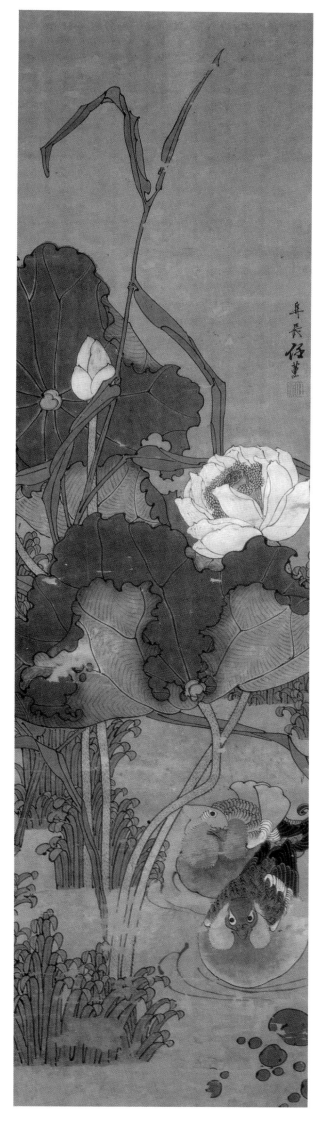
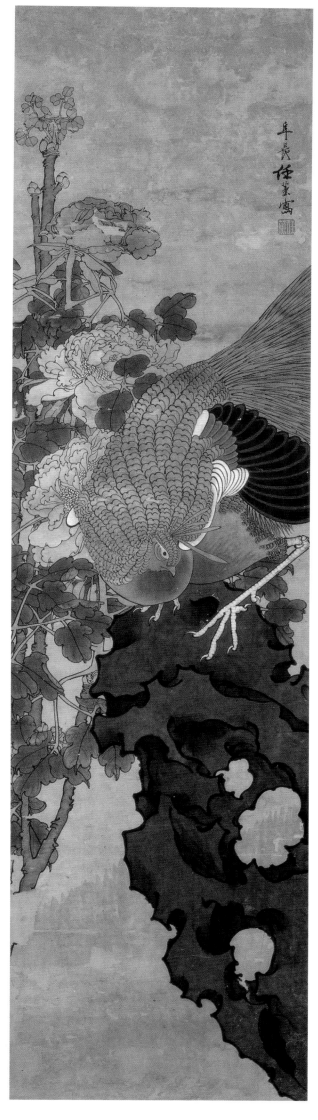

261　花鳥四屏（之一）　任薰
　　　花鳥四屏（之二）　任薰

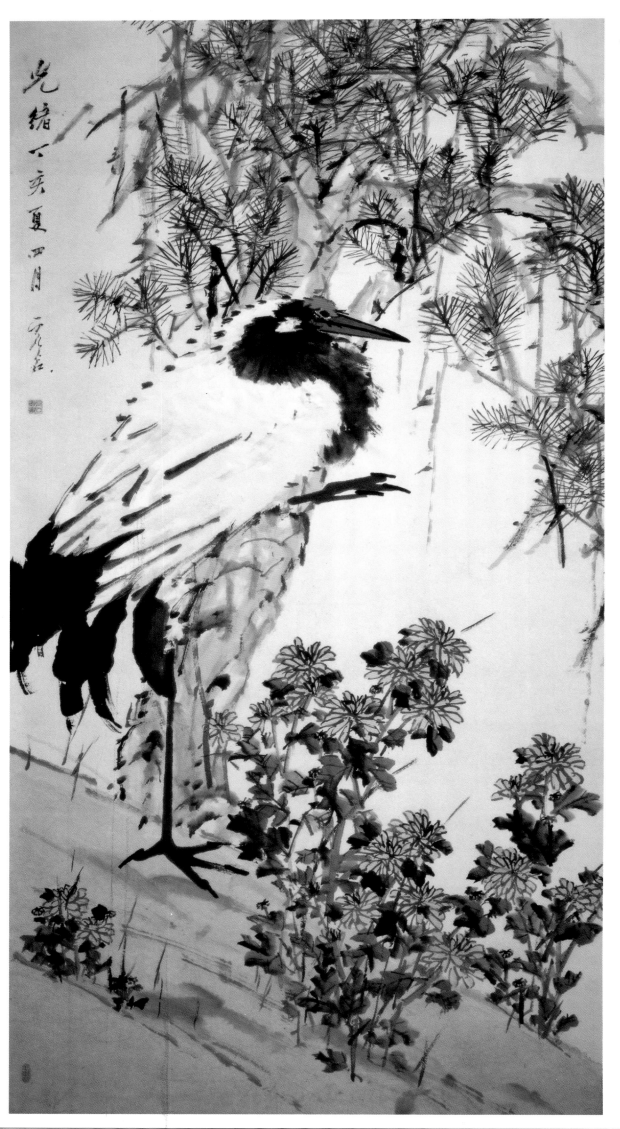

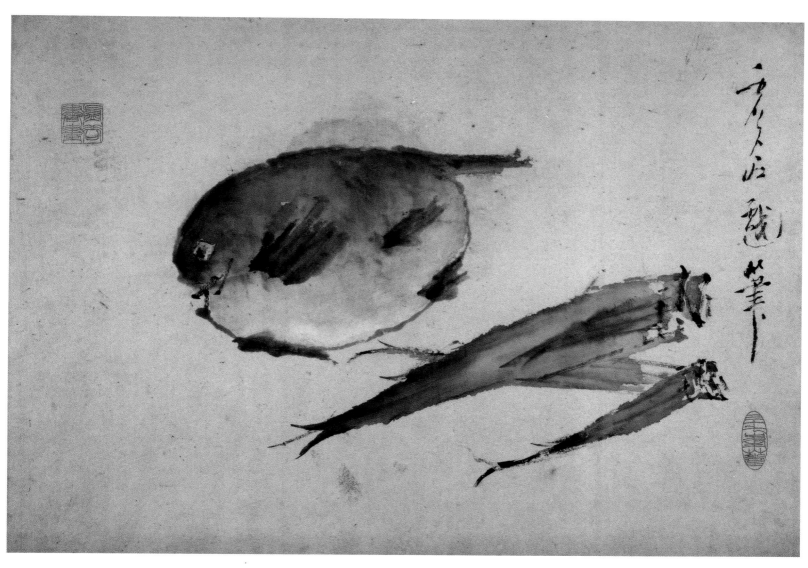

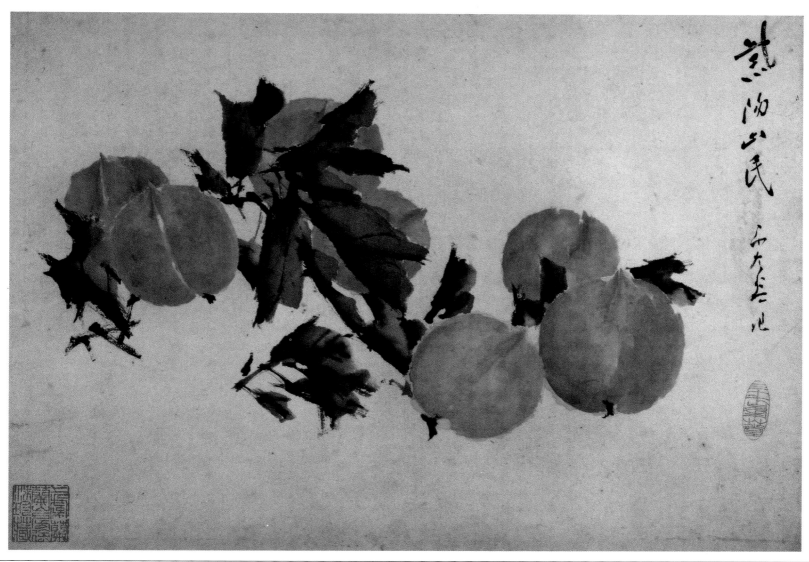

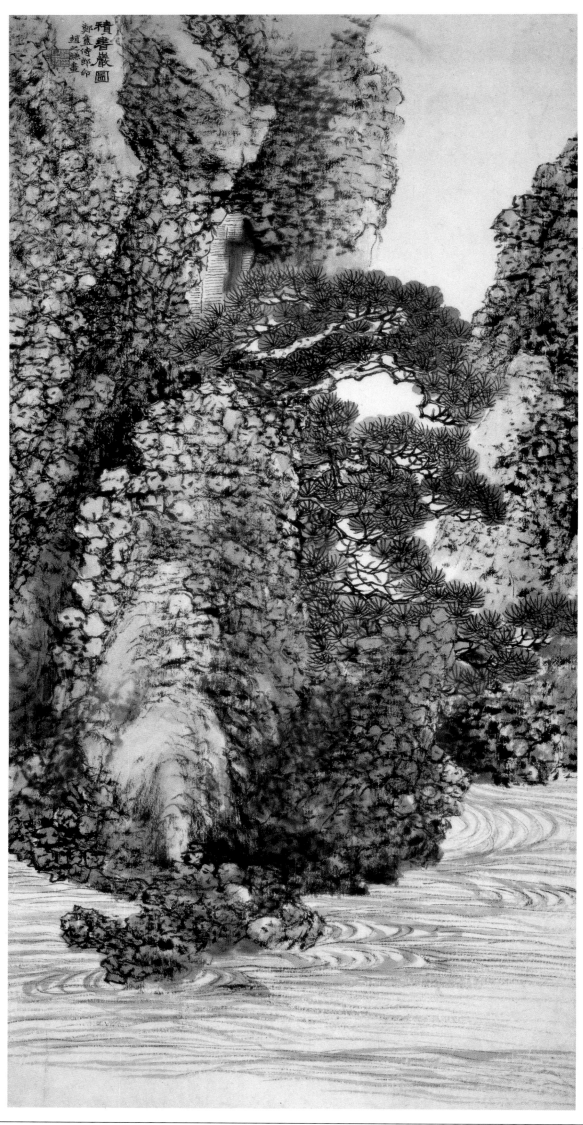

264　積書巖圖軸　趙之謙

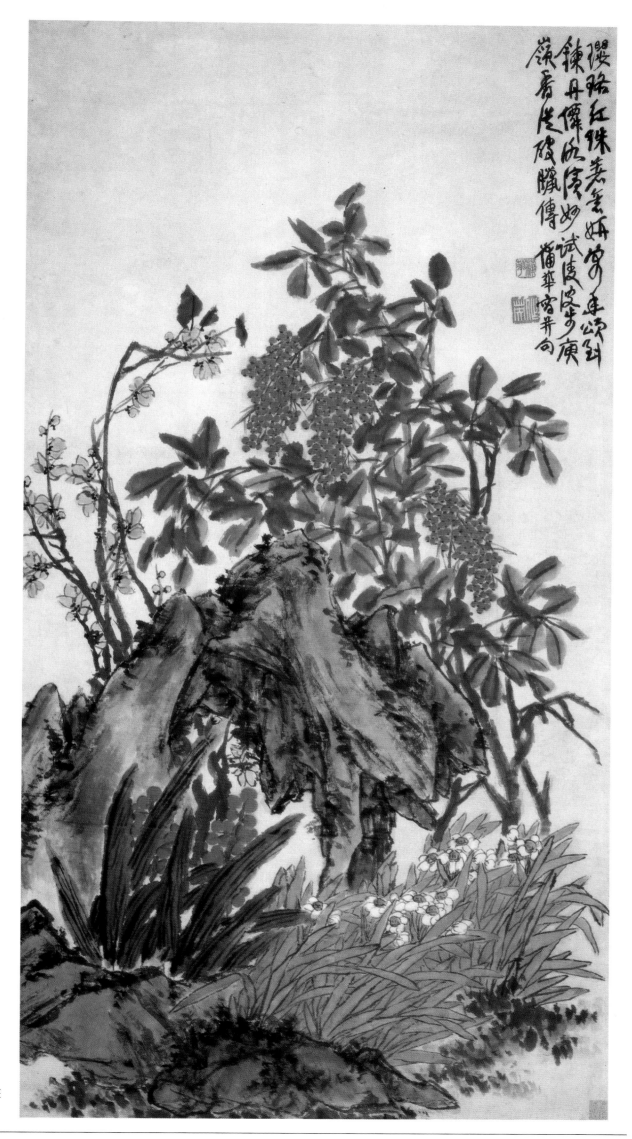

265　天竺水仙圖軸　蒲華

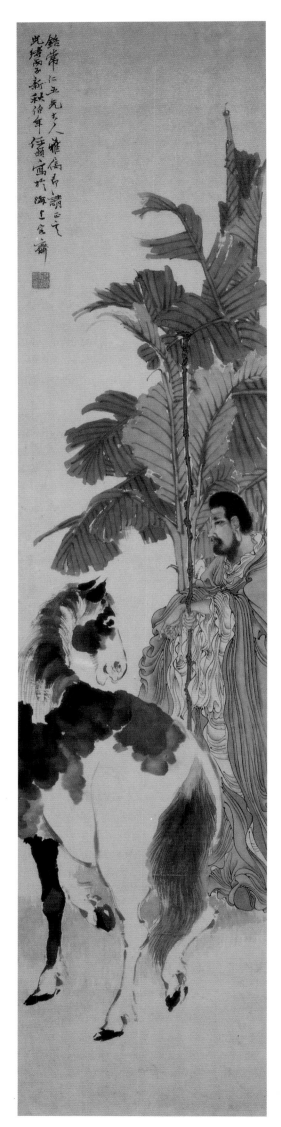

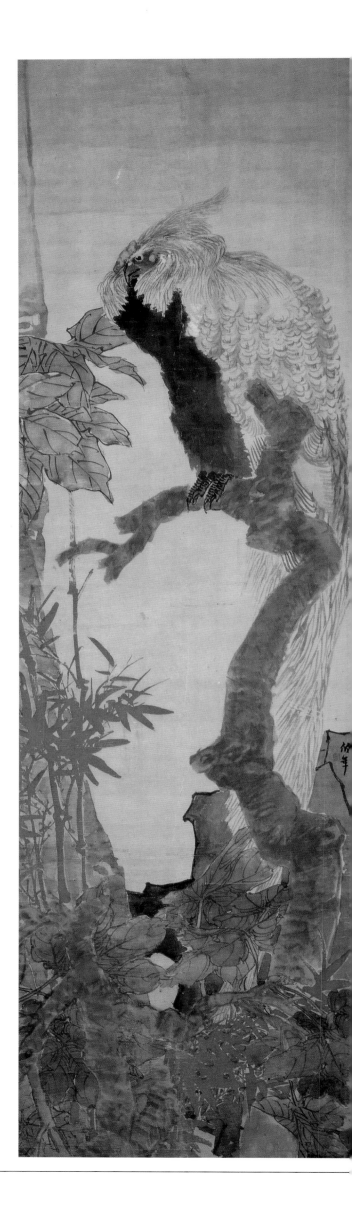

◁266　支遁愛馬圖軸　任頤

▷267　朱竹鳳凰圖軸　任頤

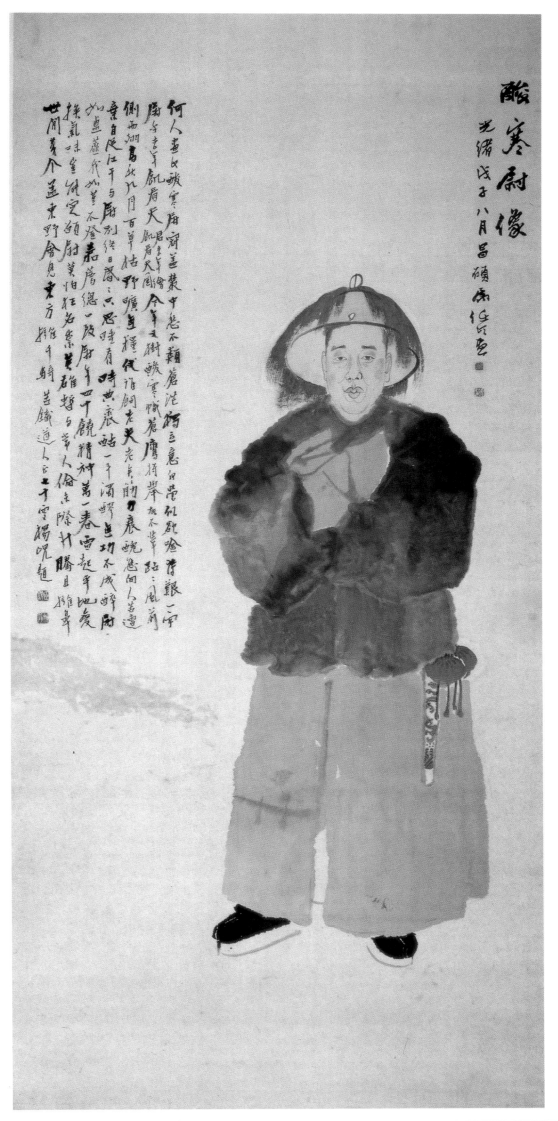

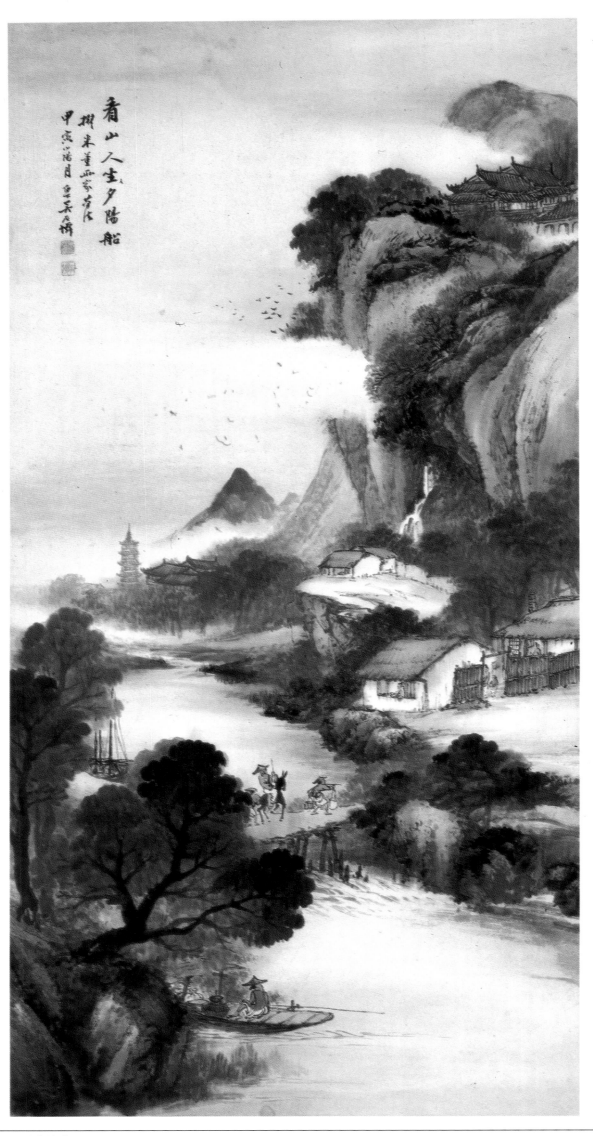

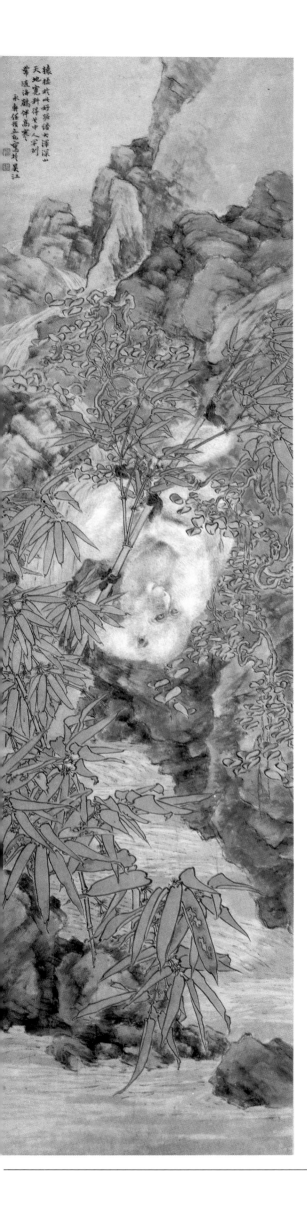

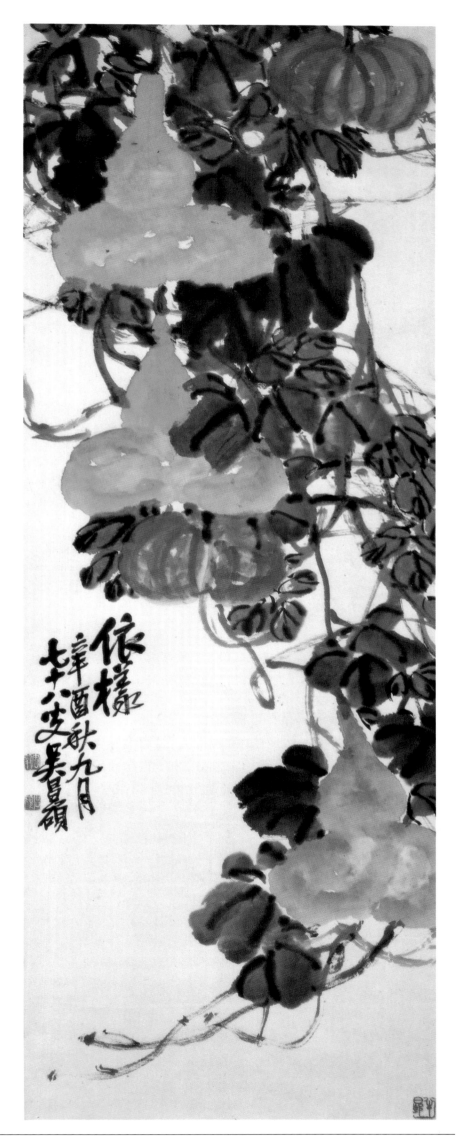

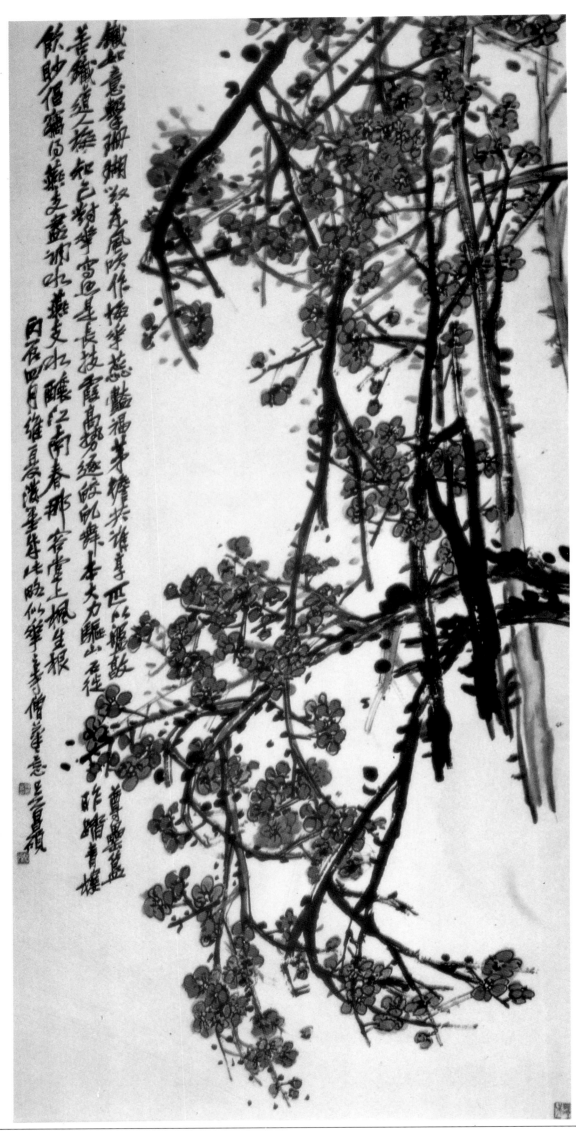

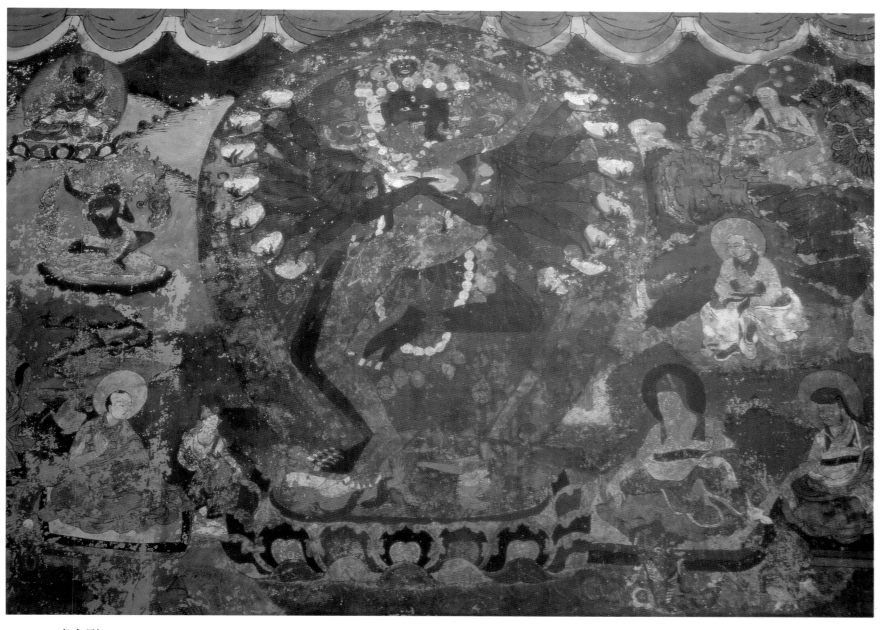

273 喜金剛

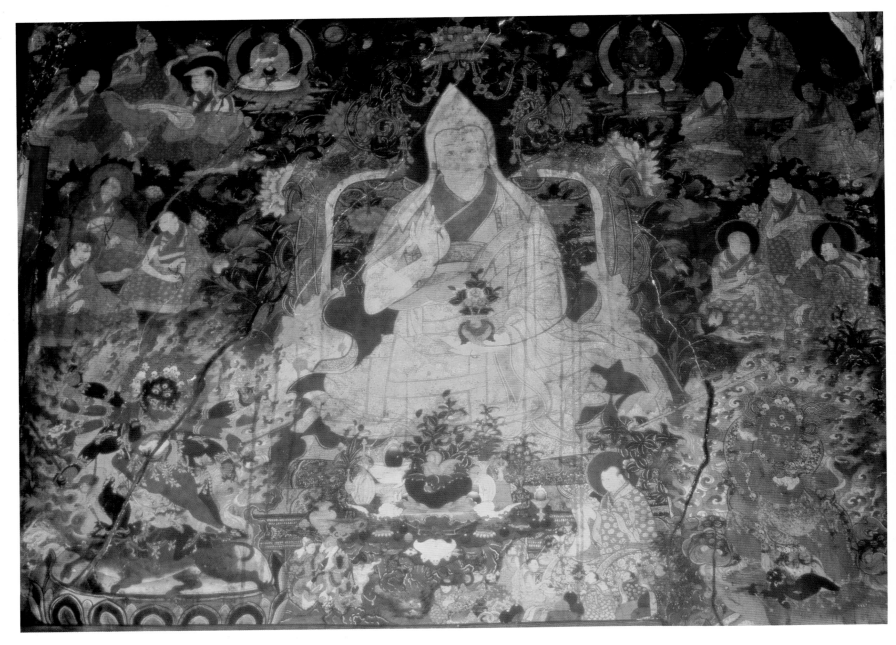

274 宗喀巴像

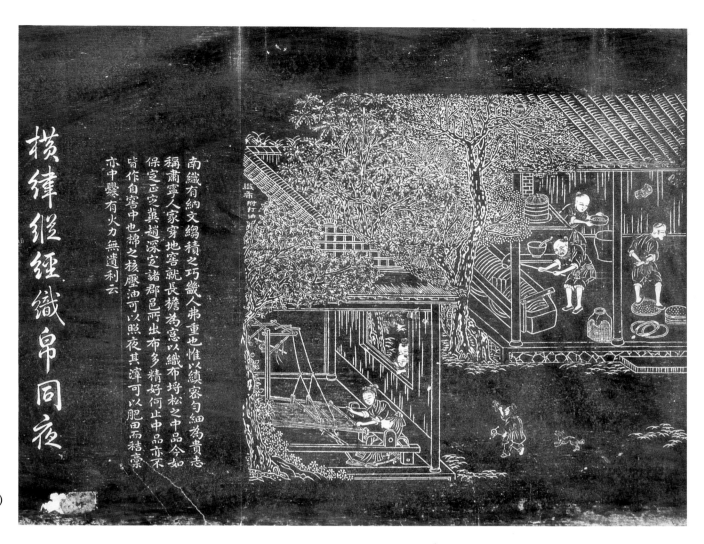

橫緯縱經織帛同夜

南織有納文縐之巧織人弗重也惟以績密勻細為貴志稱蕭寧人家穿地窖就長檐為之以織布埒松之中品今如保定正定冀趙深定諸郡邑而出布多精好何止中品亦不皆作自窖中也棉之核壓油可以照夜其滓可以肥田而秸萁亦中爨有火力無遺利云

275 棉花圖(織布)

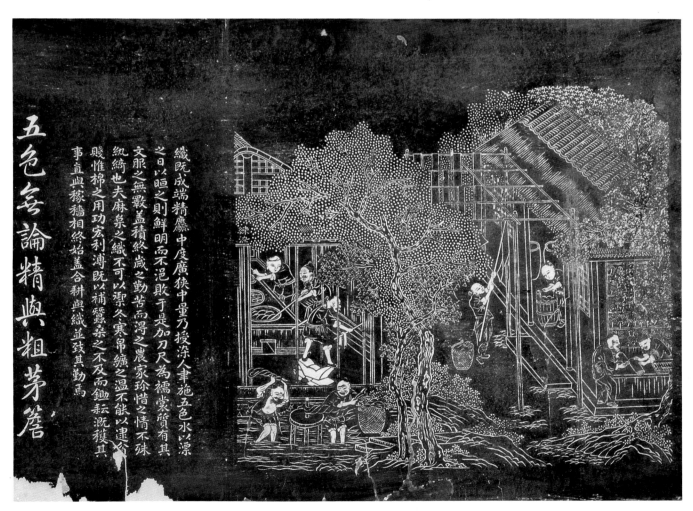

五色無論精與粗芒鞵

織既成端精麤中度廣狹中量乃授染人事施五色水以漂之日以晒之則鮮明而不混敗于是加刀尺為襦裳質有其文服之無斁蓋積終歲之勤苦而得之農家珍惜之情不殊紈綺也夫麻枲之織不可以禦久寒帛纊之溫不能以遍給賤惟棉之用功宏利溥既以補蠶桑之不及而鋤耘溉穫其事直與稼穡相終始蓋合耕與織並致其勤焉

棉花圖(練染)

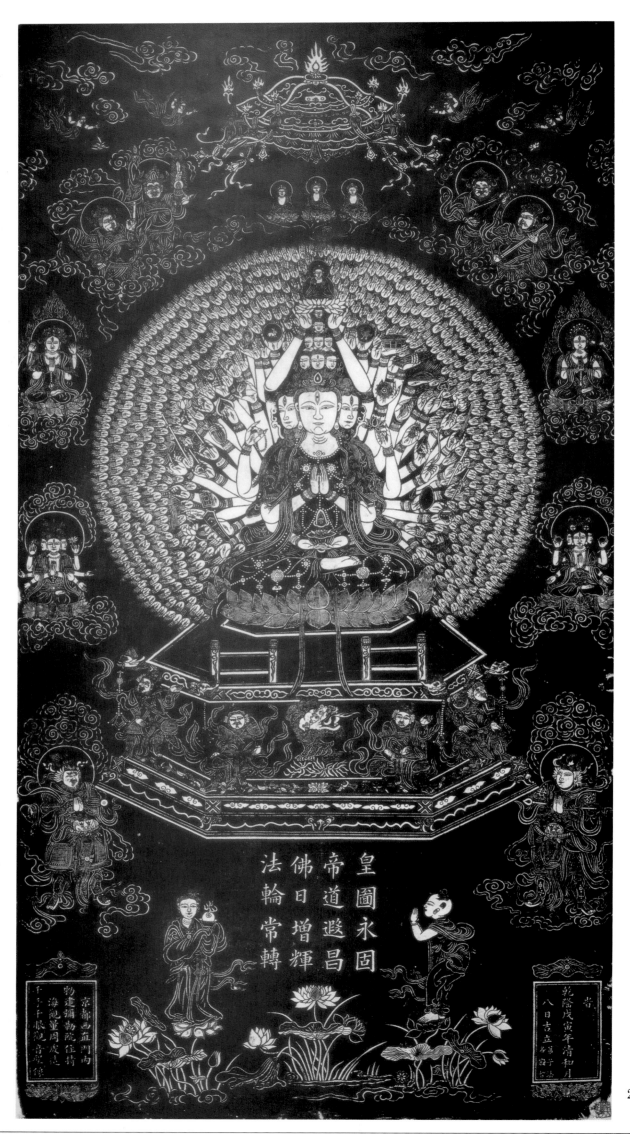

皇圖永固
帝道遐昌
佛日增輝
法輪常轉

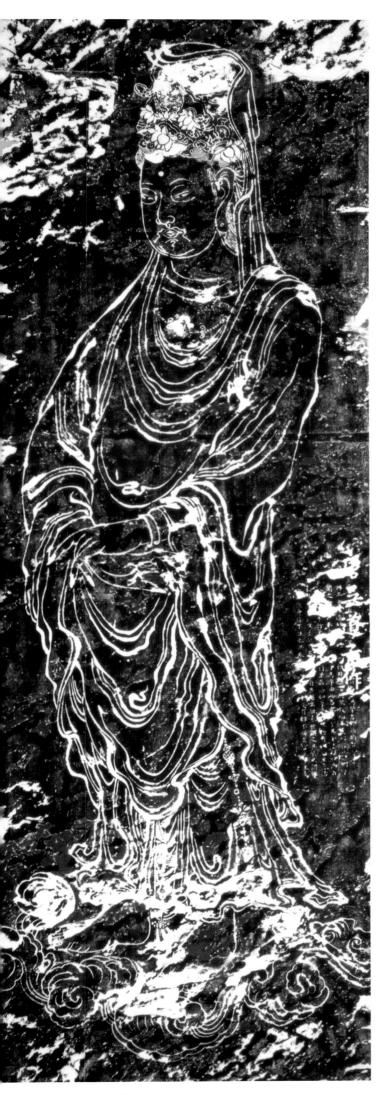

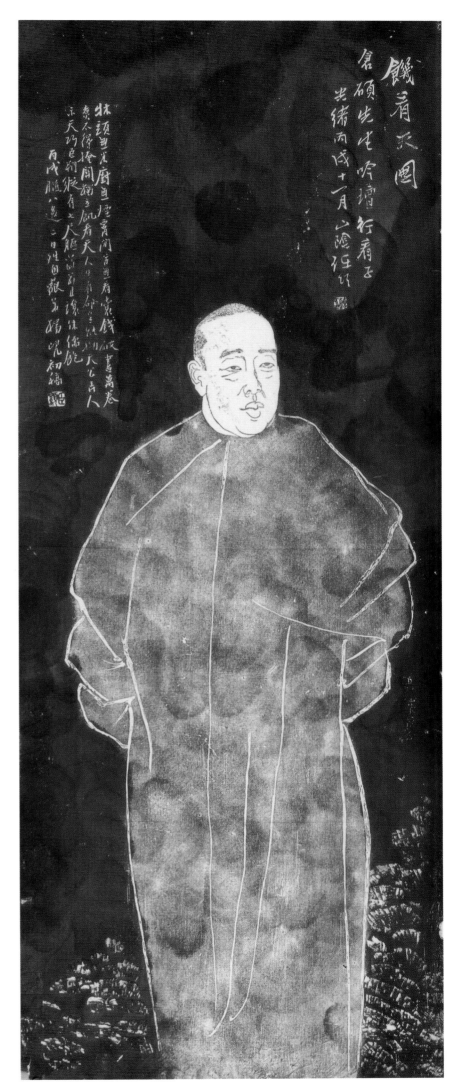

277 觀自在菩薩像 278 餓看天圖

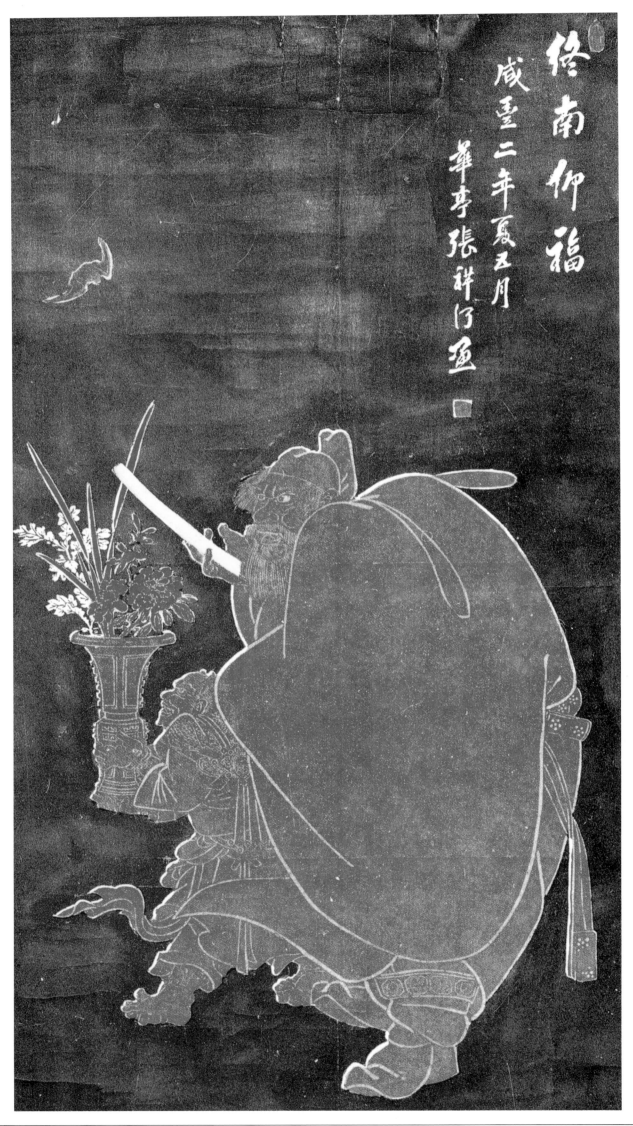

終南仰福

咸豐二年夏五月

華亭張祥仔畫

279　終南仰福圖

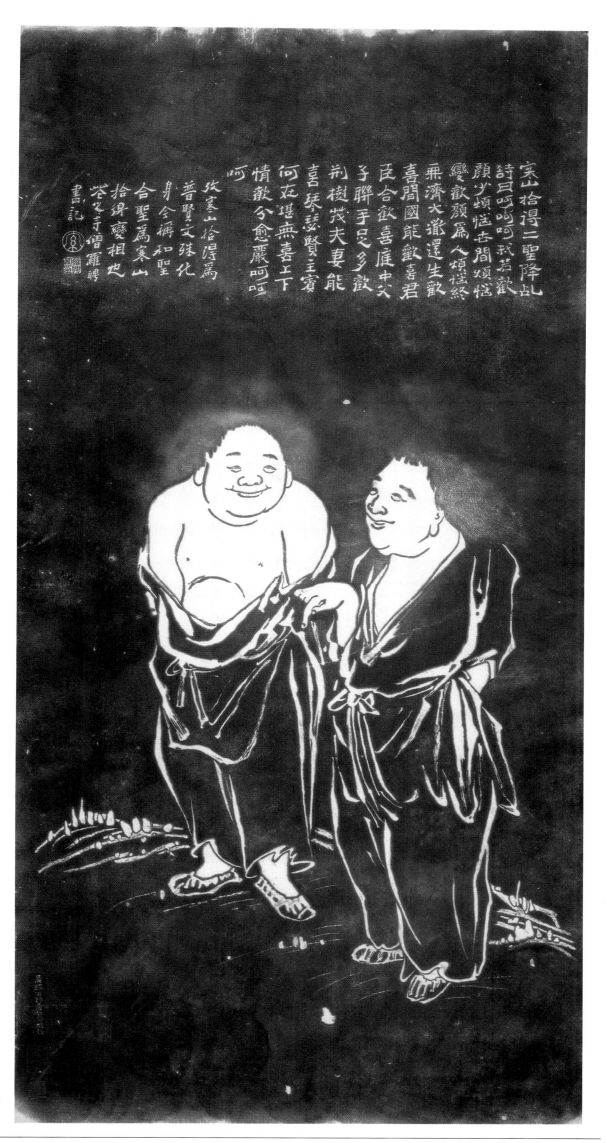

寒山拾得二聖降乩
詩曰呵呵呵我若歡
顏少煩惱古間煩惱
變歡顏屬人煩惱終
乘濟大道還生歡
喜間國能歡喜君
臣合歡喜庭中父
子聯手足多歡
荊樹茂夫妻能
喜琴瑟賢主賓
何在堪無喜全
情歡分愈嚴呵呵
呵

改寒山拾得為
普賢文殊化
身今稱和聖
合聖為寒山
拾得變相也
苍文寺僧羅聘
書記

280 寒山拾得像

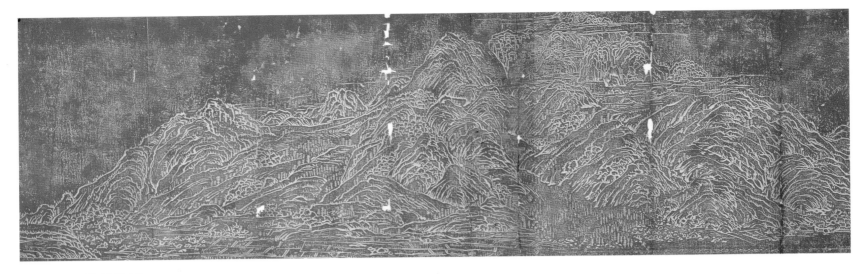

281 雲橫峻嶺圖

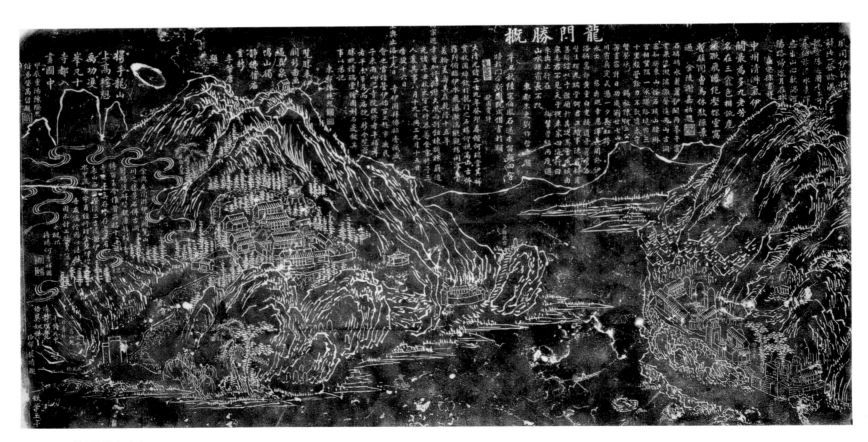

282 龍門勝概圖

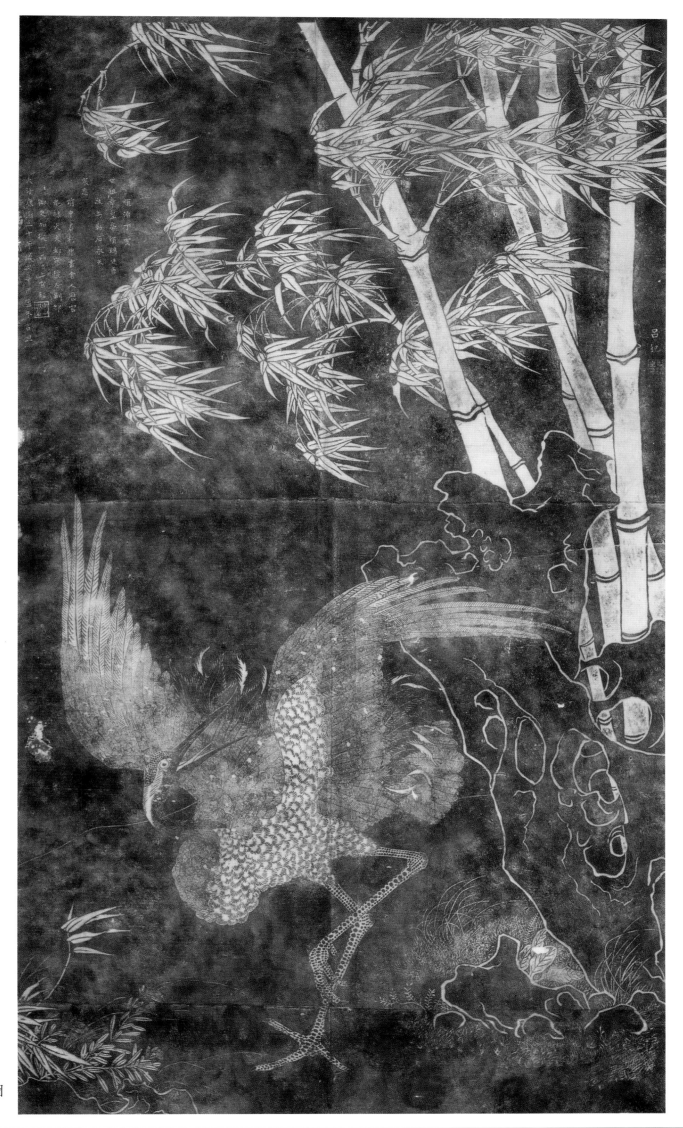

283　秋庭舞鶴圖

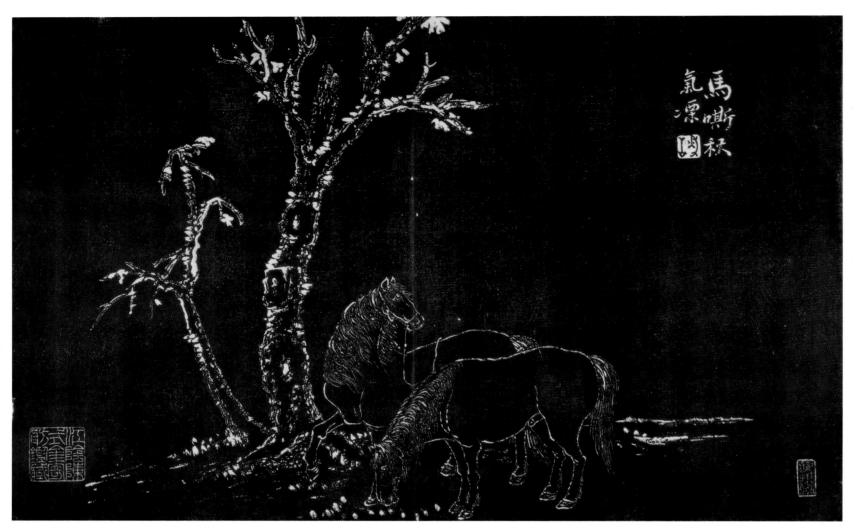

284　雙馬圖

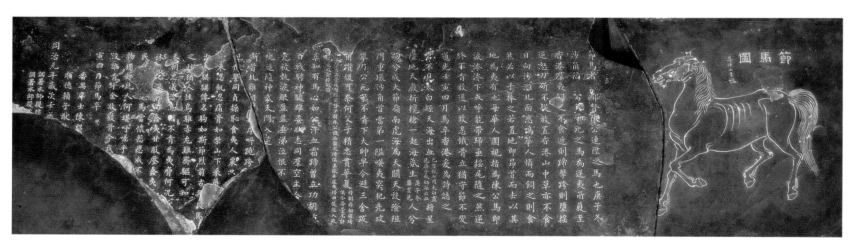

285　節馬圖

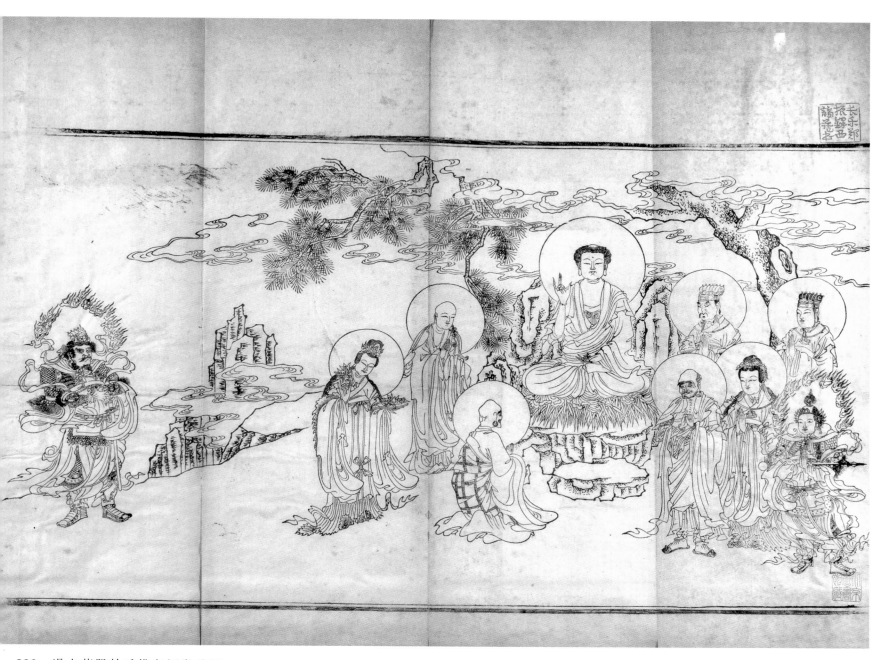

286 過去莊嚴劫千佛名經卷首圖

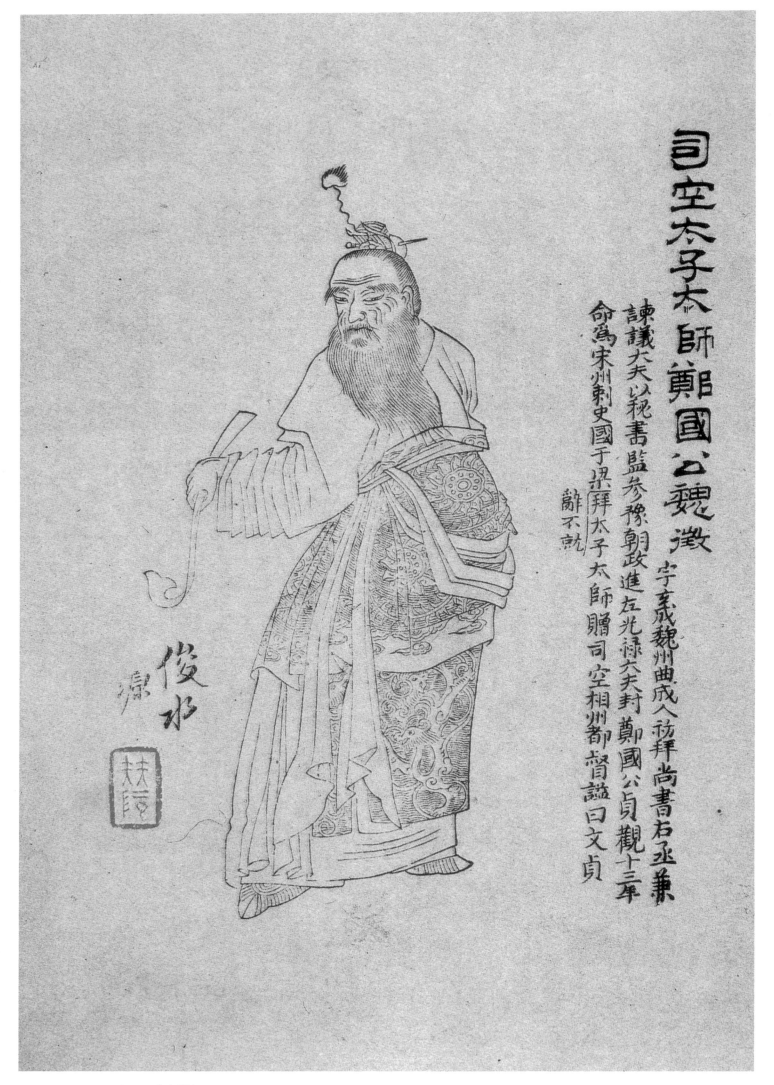

司空太子太師鄭國公魏徵　字玄成魏州曲城人初拜尚書右丞兼
諫議大夫以秘書監參豫朝政進左光祿六夫封鄭國公貞觀十三年
命為宋州刺史國于梁拜太子太師贈司空相州都督謚曰文貞
辭不就

俊水

287　凌烟閣功臣圖（魏徵）

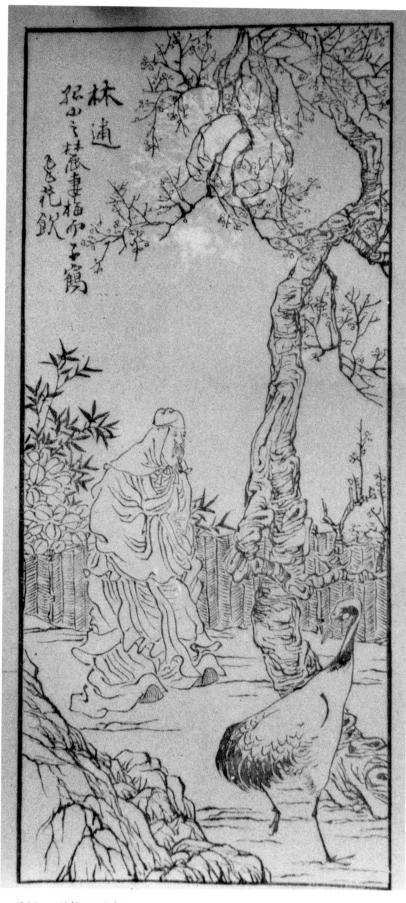

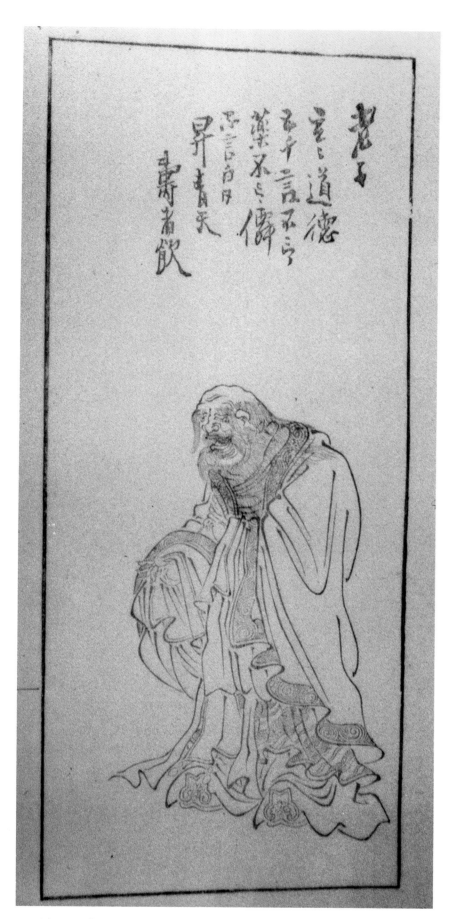

288　列仙酒牌（林逋）　　　　　　　　　　　　　　　列仙酒牌（老子）

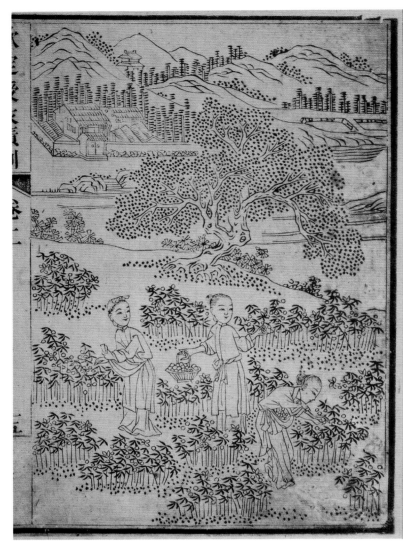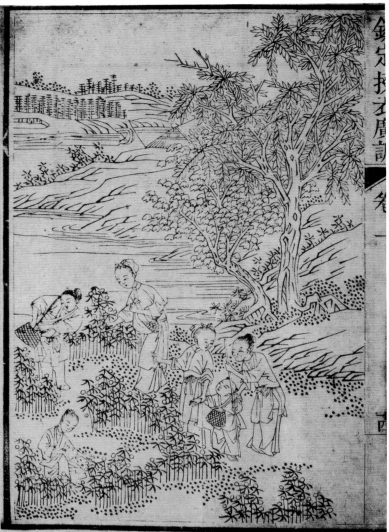

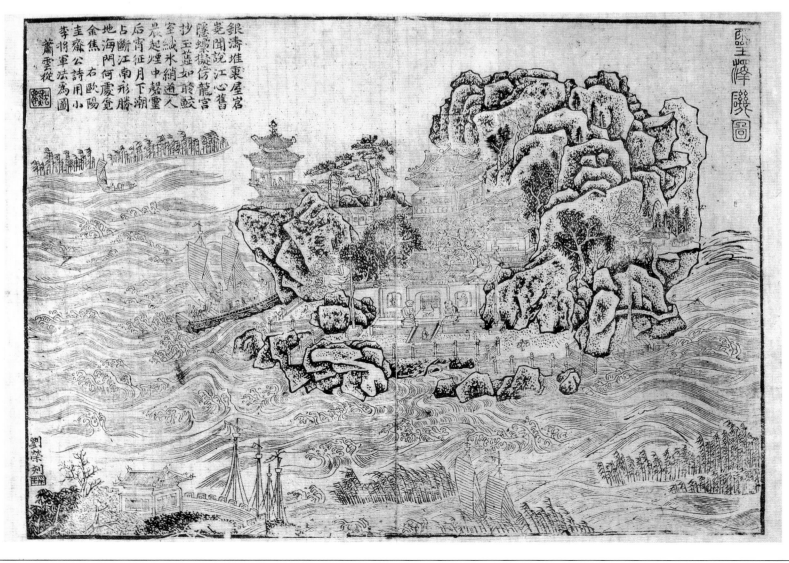

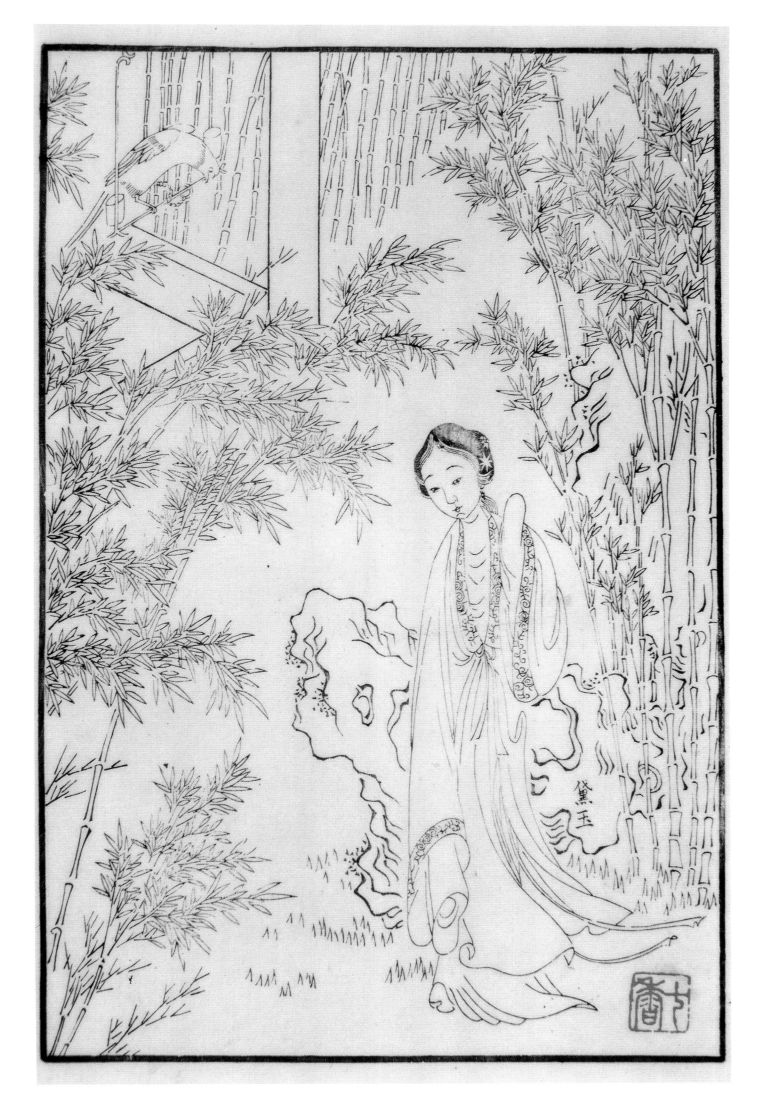

黛玉

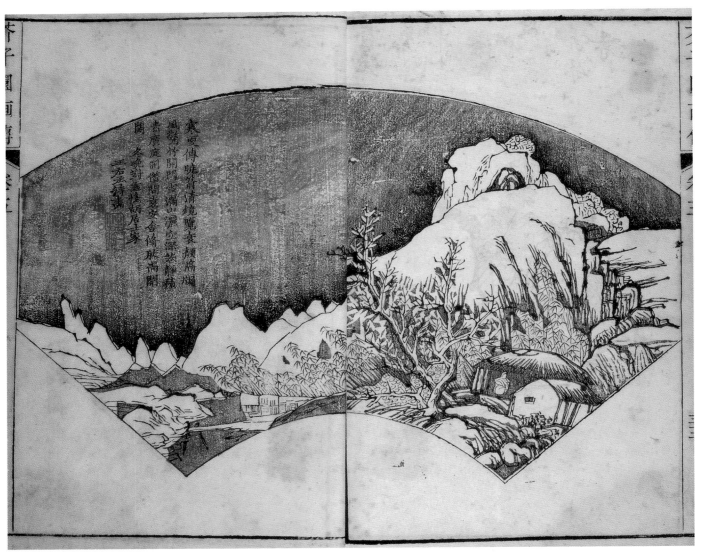

292　芥子園畫傳（之一）

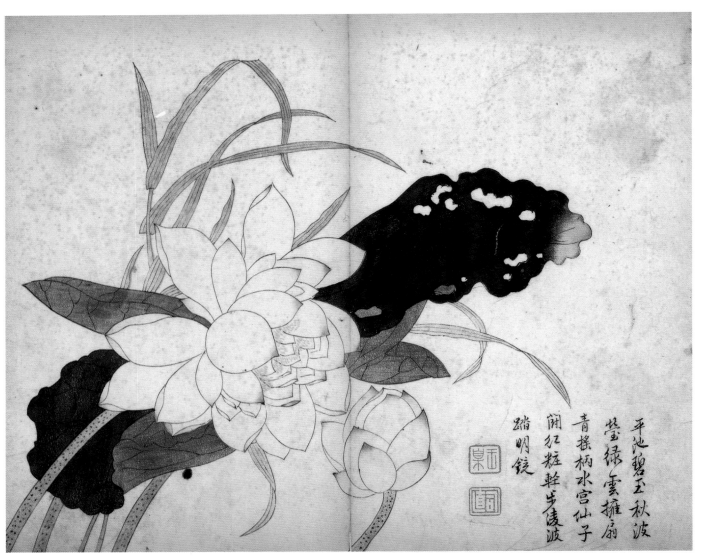

芥子園畫傳（之二）

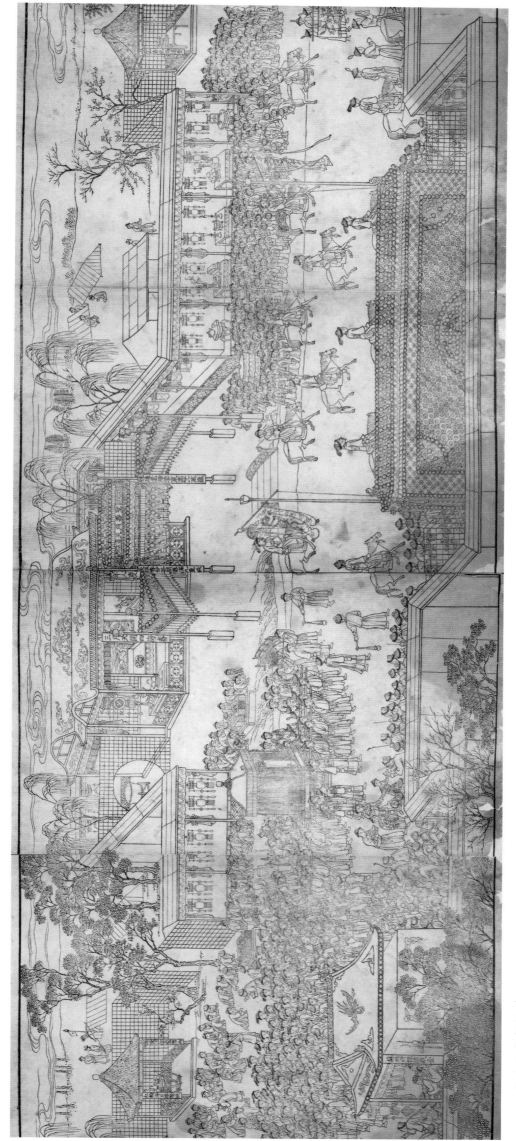

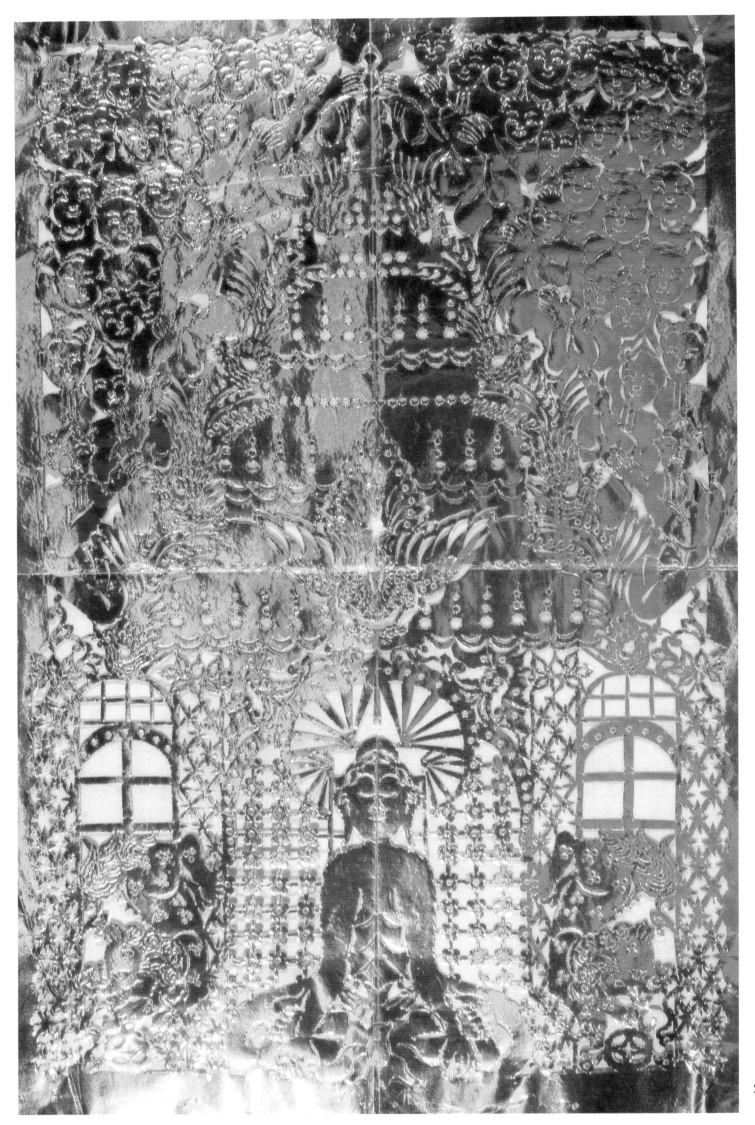

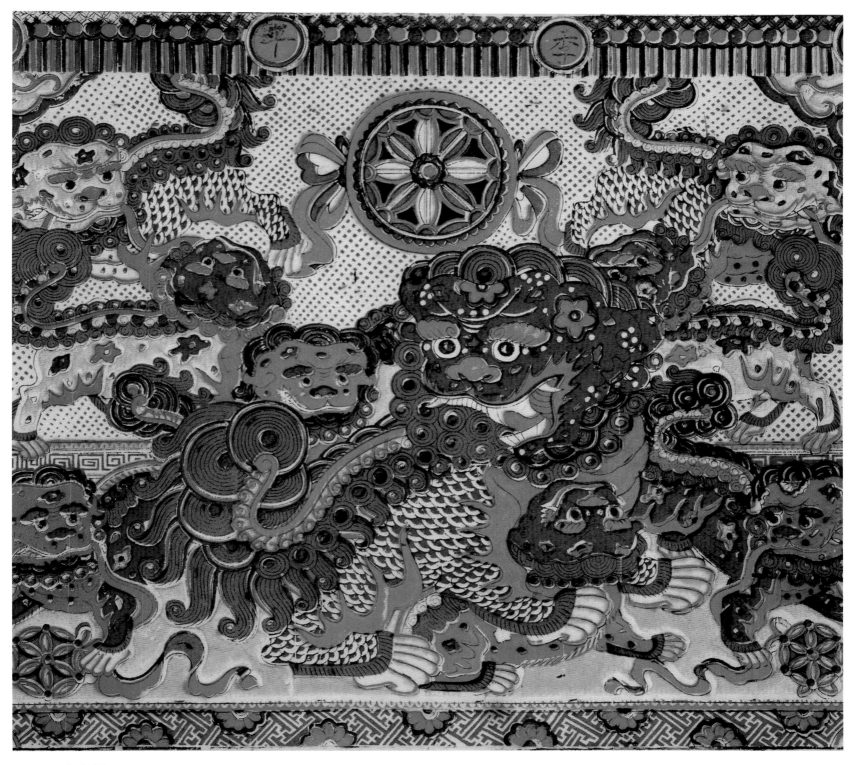

295 九獅圖

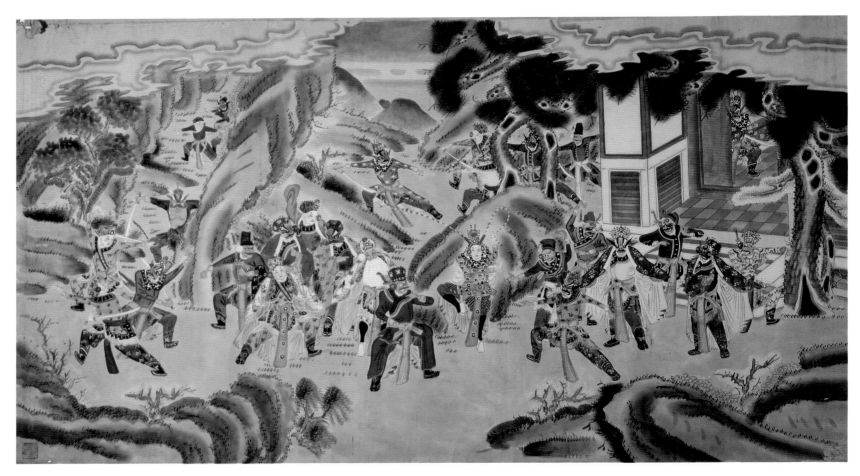

296　蓮花湖

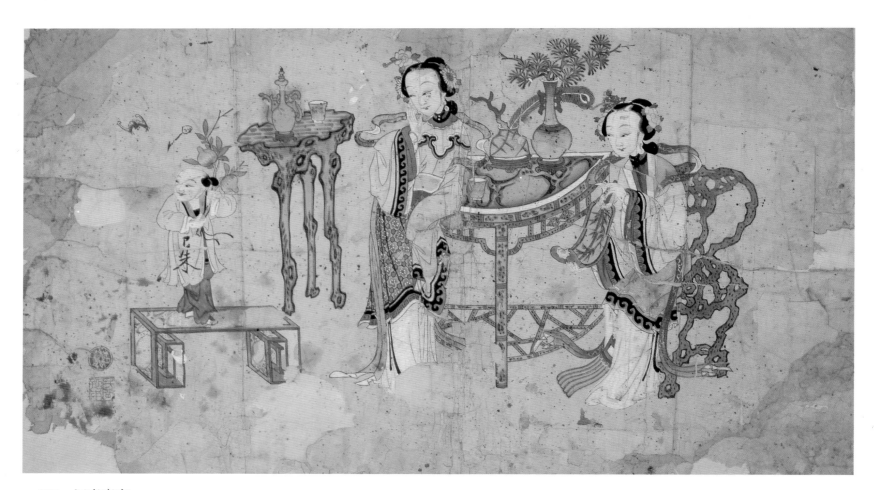

297　福壽康寧

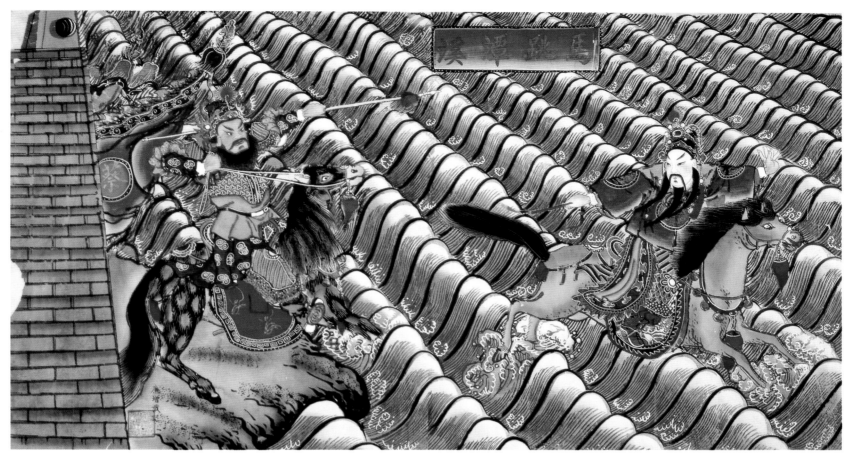

298 馬跳檀溪

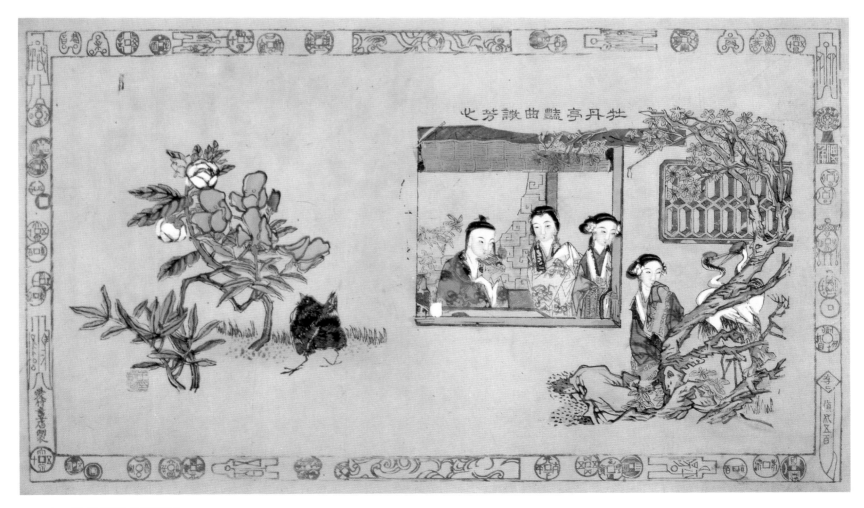

299 牡丹亭艷曲警芳心

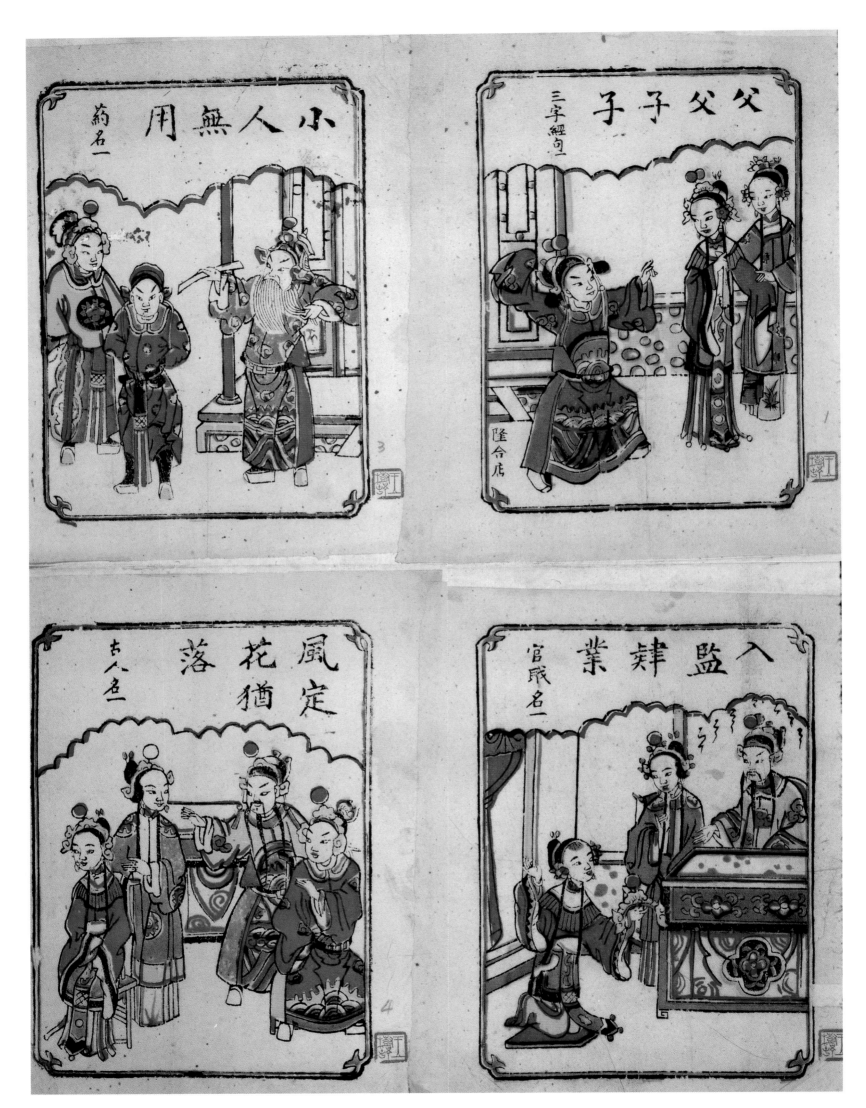

小人無用
藥名一

父子子父
三字經句一
隆合店

風定花猶落
古人名

入監肄業
官戚名一

300　打金枝

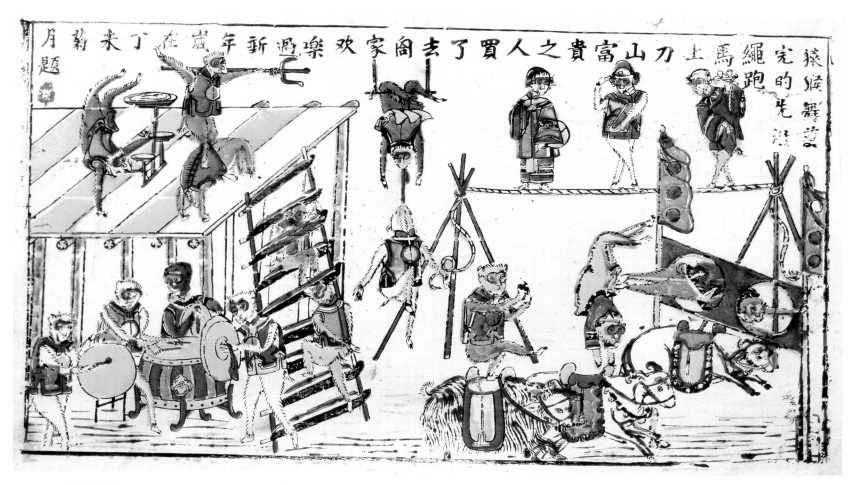

301　猴演雜技

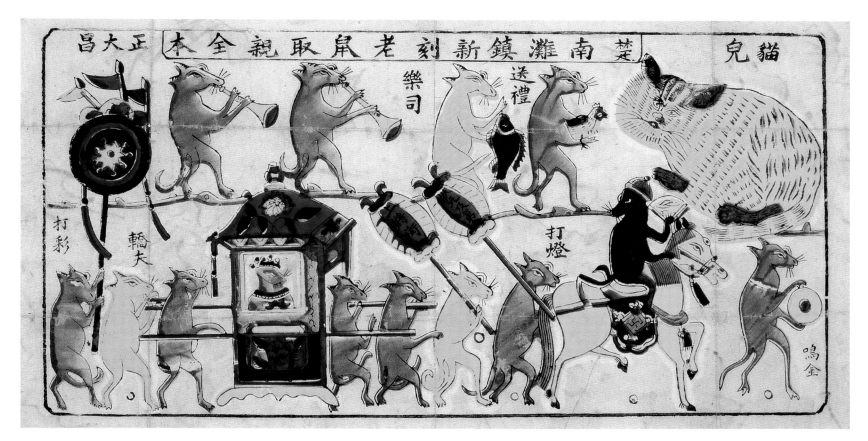

302　老鼠娶親

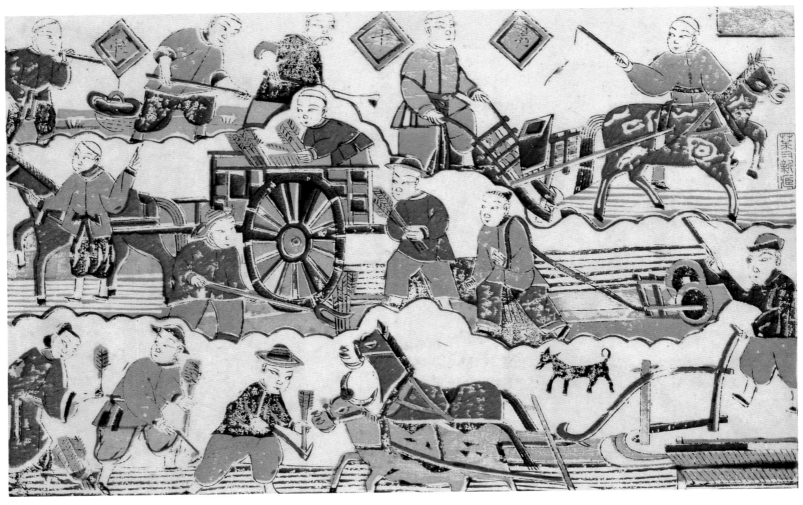

303 男十忙

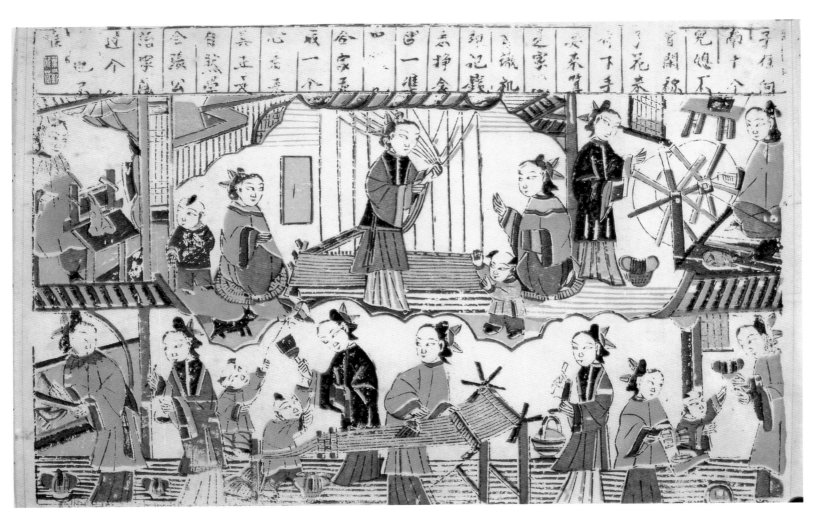

304 女十忙

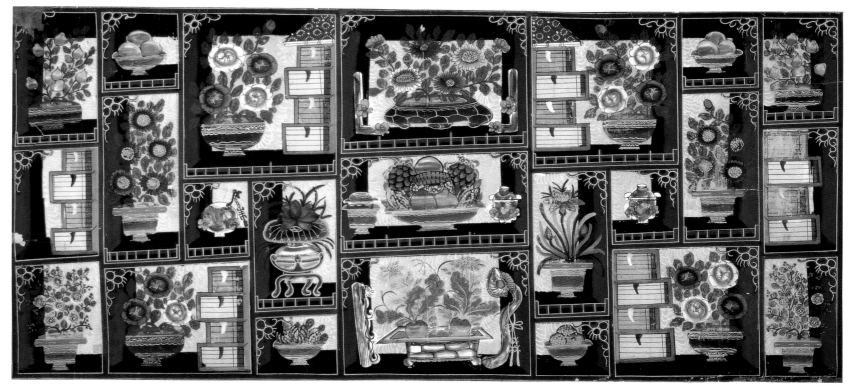

305　多寶格景

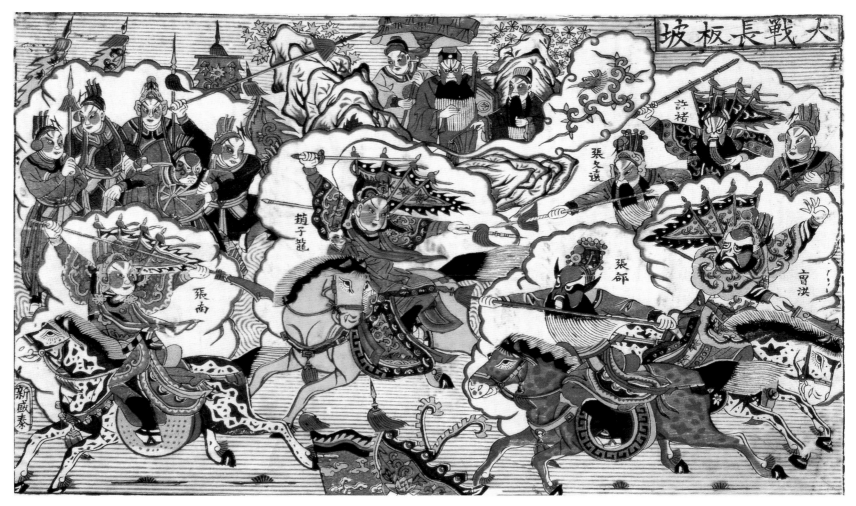

306　大戰長坂坡

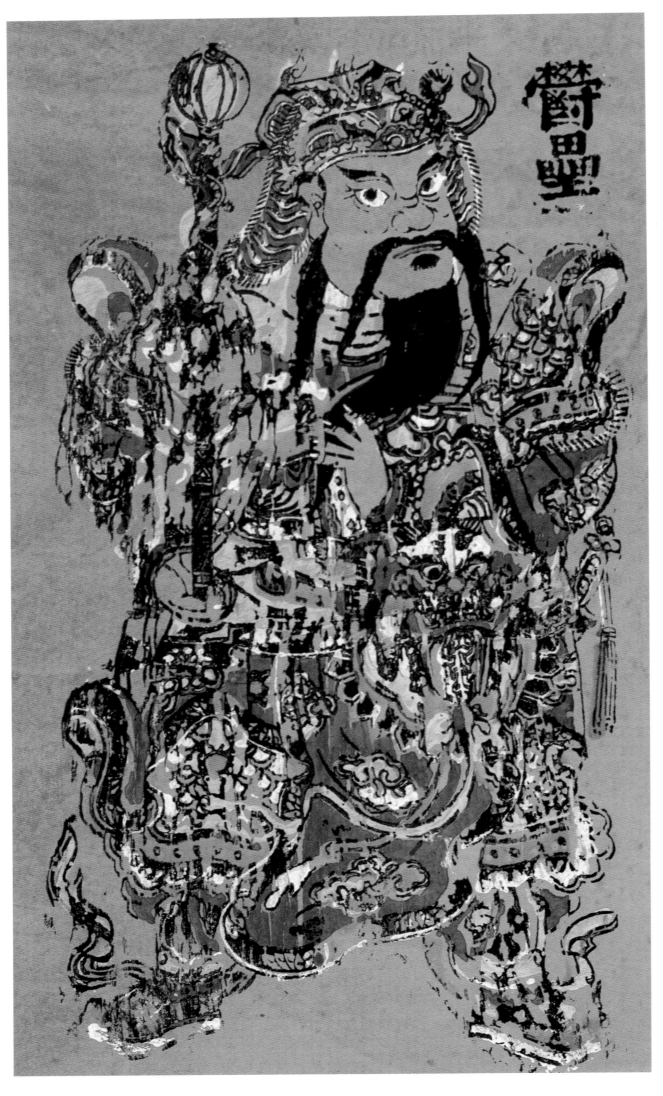

307 神荼、鬱壘（門神）

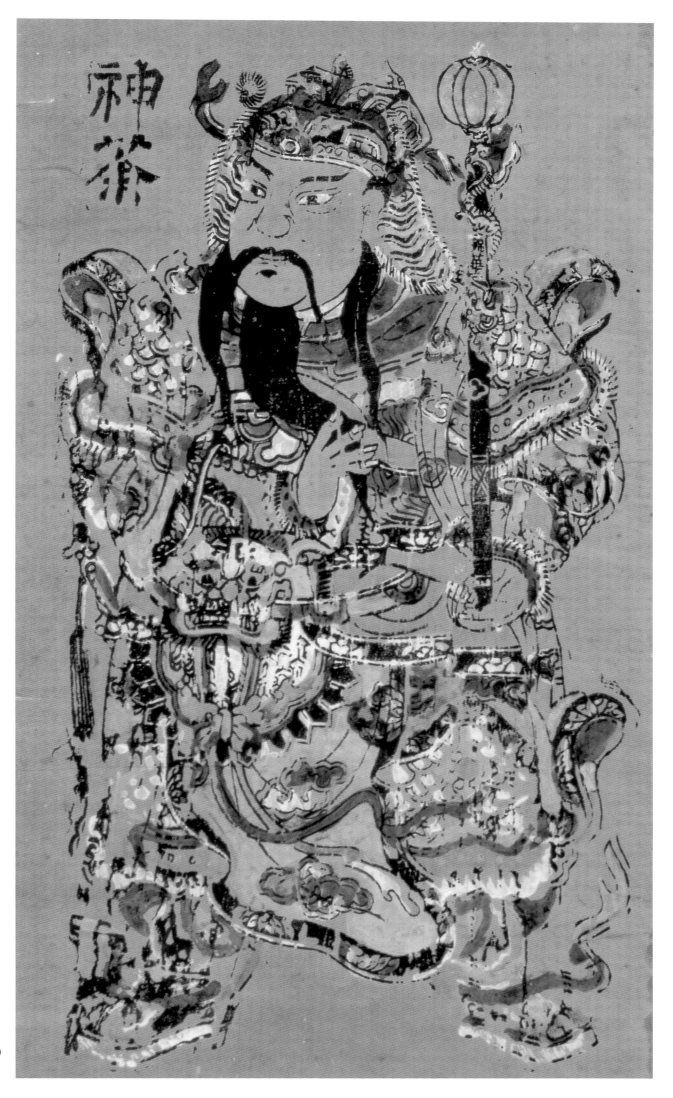

神荼．鬱壘（門神）

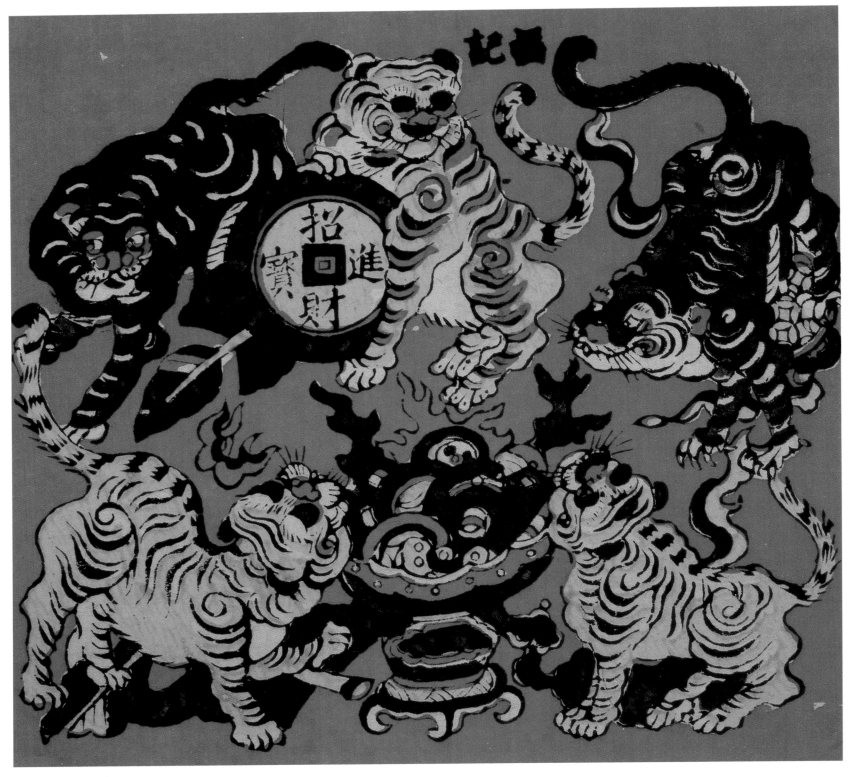

308 五福圖

圖版說明

元(公元1277－1368年)

1 八花圖卷(部份)　　元　錢選
紙本　設色　縱29.4厘米　橫333.9厘米
故宮博物院藏

錢選(公元1239—1301年)，字舜舉，號玉潭、霅溪翁等。霅川(今浙江湖州)人。南宋景定鄉貢進士。入元後不仕，以書畫終其身。山水師趙令穰和趙伯駒，花鳥師趙昌，人物師李公麟，卻又不爲前人法度所拘，自出新意。錢選在花鳥畫從工麗向清淡轉變過程中，自創一體，具有很大影響。

全卷畫海棠、杏花、梔子、桂花、水仙等八種花卉。花葉花瓣，勾描後填色，花蕚用濃墨點醒。花之嬌態，葉之正反轉折，刻劃細緻。用筆柔勁、細潔而秀潤，設色清麗淡雅，正如趙孟頫所稱"妙處正在生意浮動耳"。未署款，僅畫幅右下角鈐"舜舉"一印。卷後有趙孟頫題跋。此選水仙一段。

2 歸莊圖卷(部份)　　元　何澄
紙本　墨筆　全卷縱41厘米　橫723.8厘米
吉林省博物館藏

何澄，燕(今河北)人，工歷史人物故事畫、界畫、鞍馬畫，亦善山水。嘗作《陶母剪髮圖》爲時人所重。哀宗正大末官秘書少監；入元，武宗至大初，進昭文館大學士，領圖畫總管。

此圖畫陶淵明《歸去來辭》意，通卷以主體人物重複出現的藝術手法，表現詩人解印歸莊後若干生活片段。構圖借樹石田園、屋宇人馬等穿插分割，使畫面相互連接保持完整。所畫人物造型準確，手法洗煉，情態傳神。用筆勁健流利，直窺李公麟白描法軌迹。而坡石林木，在北宋"雲頭皴"、"蟹爪樹"的蛻變形態中，又顯露出南宋李唐派"斧劈皴"的影響。筆墨技法兼有宋畫山水之"水暈墨章"和枯筆焦墨的表現效果。反映出宋元之際山水畫表現手法的豐富，以及從濕筆向乾筆演變的趨向。

本幅作者無款，後人用小楷補書何氏官銜於卷尾。拖尾有至大三年(公元1310年)張仲壽所書行楷《歸去來辭並叙》，當早於何畫四年。後有姚燧、趙孟頫、鄧文原、虞集、柯九思等人跋與觀款，趙、虞、柯跋都説此畫是何澄所作，可資補證。據趙孟頫跋，何澄年九十作此畫，推知畫於皇慶二年(公元1313年)，何澄當生於金哀宗正大元年(公元1224年)。

鑑藏印有"疇齋"、"高士奇圖書"及嘉慶五璽、宣統三璽。

3 雲橫秀嶺圖軸　　元　高克恭
絹本　設色　縱182.3厘米　橫106.7厘米
臺北故宮博物院藏

高克恭(公元1248—1310年)，字彥敬，號房山，官至大中大夫，刑部尚書。其祖先是西域(現新疆)人，後籍山西大同。工墨竹，亦擅山水。初學米芾父子水墨畫法，後取法李成、董源、巨然之長，自創一體。評者謂其所畫"元氣淋漓"。

此圖畫層巒高嶺，溪橋疏樹。上下峰巒及近景坡石樹木之際，間以白雲朵朵，從而掩去大山給人的窒息之感，並增加了景

物的深度，使畫面元氣渾淪。整幅畫設色明麗、筆墨精妙、用筆靈活。山石多用米點皴，但又糅進新的變化，如山巔的"礬頭"，水邊的卵石以及米點之下的"披麻皴"。説明高氏並非刻板效學二米寫烟雨林巒，還吸收了董源、巨然山水畫的長處，以豐富自己的技法。畫上李衎題識云："……此軸樹老石蒼，明麗灑落，古所謂有筆有墨者，使人心降氣下，絕無可議者。"另有鄧文原、王鐸的題記和乾隆帝題詩。

4 雙鈎竹圖軸　　元　李衎
絹本　設色　縱163.5厘米　橫102.5厘米
故宮博物院藏

李衎(公元1254—1330年)，字仲賢，號息齋道人。薊丘(今北京)人。曾任江浙行省平章政事、吏部尚書、集賢院大學士、光祿大夫。卒後追封"薊國公"。爲元代畫竹名家，初學王庭筠，後師法文同。著有《竹譜詳錄》一書。

此圖畫竹四株，前後左右交錯，枝葉繁茂。下方小竹數株，怪石平坡。竹葉以墨色細加渲染，表現出陰陽向背。湖石用濃淡墨暈出，玲瓏多姿。構圖勻稱，筆法圓勁精整，設色淡雅。作者還通過碎石、枯枝等周圍景物的描寫，更加烘托出竹子"清高拔俗"的品格。未署款，畫幅中部鈐有"李衎仲賢"、"息齋"二印。

5 洞庭東山圖軸　　元　趙孟頫
絹本　設色　縱61.9厘米　橫27.6厘米
上海博物館藏

趙孟頫(公元1254—1322年)，字子昂，號松雪道人、鷗波、水晶宮道人等。吳興(今浙江湖州)人。宋宗室，入元後任兵部郎中、翰林學士承旨。擅畫山水、人物、鞍馬、竹石和花鳥。山水取法董源、李成，人物、鞍馬學李公麟和唐人。其繪畫有兩種面貌，一爲工整，一爲豪放，均在筆墨技法上有較大發展，對後世的影響極大。

此圖描繪洞庭東山的景色。洞庭山位於江蘇吳縣西南太湖中，分東西兩山。東山古名胥母山，又名莫釐山，爲伸出太湖之半島。圖上東山山勢不高，圓渾平緩，山徑曲折，一人佇立岸邊眺望太湖。山後霧氣迷濛，崗巒隱約。湖面微波鄰鄰，輕舟蕩漾。近處小丘浮起，雜木叢生。作者自題詩中抒發了閑和怡悦的意緒。下鈐"趙氏子昂"朱文方印。畫幅中有清高宗弘曆題詩。裱邊有明人董其昌題跋。

此幅筆墨從董源的規範中變化而來，柔和流暢的披麻皴和疏密相間的點苔，表現出江南草木華滋的土山形貌。細密的魚鱗水紋，寫出太湖碧波激艷的水光。山巒和坡石罩染淡淡的石青、石綠和赭石，以花青點染樹葉，畫面色調明潔清雅。這種淺絳山水是趙孟頫在唐、宋青綠山水基礎上發展起來的新體貌，對元代山水畫風影響很大。

畫家另有《洞庭西山圖》，與此圖原相聯屬，惜已散佚。

6 浴馬圖卷　　元　趙孟頫
絹本　設色　縱28.1厘米　橫155.5厘米
故宮博物院藏

此卷畫溪水一灣，清澈透明，梧桐垂柳，綠陰成趣，駿馬數匹，馬官九人。畫中人與馬動作相互呼應，生動有致。畫法精工細緻，色調濃潤，風格清新秀麗。

畫幅中自題"子昂爲和之作"。下鈐"趙氏子昂"、"松雪齋"

二印。卷前引首有清高宗弘曆書"青溪龍躍"四字,卷尾有明人王穉登、宋獻題跋。畫幅前後鈐有高士奇、乾隆內府、嘉慶內府等藏印記。

7 墨竹圖卷　　元　管道昇
紙本　墨筆　縱 34 厘米　橫 57 厘米
故宮博物院藏

管道昇,字仲姬,吳興(今浙江湖州)人,趙孟頫之妻。擅畫墨筆老竹。圖中左起畫竹一株,向右上傾斜,小枝左右分開,竹葉濃密。用筆尖勁有力,頗見功力。畫右下自題"仲姬畫與淑瓊"。

此圖是傳世唯一可信的管道昇作品。

8 消夏圖卷　　元　劉貫道
絹本　設色　縱 29 厘米
美國奈爾遜－艾特金斯美術館藏
Nelson-Atkins Museum of Art

劉貫道,字仲賢,中山(今河北定縣)人。擅畫人物、釋道、山水和花鳥。山水師法郭熙,人物、花鳥等集諸家之長,爲當時高手。據記載,至元十六年(公元 1279 年)他曾畫太子像,補御衣局使。生卒年代不詳。

此圖畫蕉蔭樹下,一人袒胸赤足臥於榻上。右側仕女二人,一人持扇,一人恭立。人物意態舒暢,形神兼備。筆法堅重、遒勁,略近宋畫的風格。小書款"毋道"二字在芭蕉竹枝空際。

此圖作者署款前人一直未發現,至清高士奇在《書畫目》中仍誤稱爲劉松年作,近人方識辨出。

9 張果見明皇圖卷　　元　任仁發
絹本　設色　縱 41.5 厘米　橫 107.3 厘米
故宮博物院藏

任仁發(公元 1254—1327 年),字子明,號月山道人,松江(今屬上海市)人。官至都水庸田副使。一生主要從事於治水,是元代著名的水利專家。著有《浙西水利議答錄》十卷。工書,擅長人物、花鳥,尤擅畫馬。

此卷所繪係《明皇雜錄》記載的唐明皇李隆基與神話傳說中的八仙之一張果相見的情景。畫幅左邊坐圈椅中身着長袍的是唐明皇。左右侍者五人。右邊與明皇對坐者爲張果,其攜一童子、一小驢。畫中人物神態刻劃入微,衣紋作游絲描,筆法精工,是任氏人物畫精品。畫左下署"雲間任仁發筆"六字款。下鈐"任氏子明"印一方。卷後有元人康里巎、危素二家題記。

10 溪鳧圖卷　　元　陳琳
紙本　設色　縱 35.7 厘米　橫 47.5 厘米
臺北故宮博物院藏

陳琳(生卒年不詳),字仲美,錢塘(今浙江杭州)人。南宋畫院待詔珏子,琳世其業。善畫花鳥、山水、人物,得趙孟頫指授,多所資益,故其畫不俗,尤善臨摹古迹。

此圖畫一野鴨,立於水邊。右上角倒垂芙蓉一枝,綴有花蕾。岸上車前草一株,雜草兩叢。從畫中的點景可以斷定,此時已是深秋季節。圖中野鴨多用細筆勾描,造型準確,畫風工麗。水用粗筆隨意寫畫,筆法瀟灑。畫幅左有趙孟頫題記:"陳仲美戲作此圖,近世畫人皆不及也。子昂。"詩塘有元人仇遠題跋,說明此圖是陳氏訪趙孟頫時即興所作的寫生畫,趙孟頫爲之潤

色。其中右上的芙蓉、下方的坡石小草和粗筆的水波都是趙孟頫所加,粗筆水波之下還可見到陳琳原畫細筆波紋的痕迹。畫上鈐有清人耿昭忠、乾隆帝、宣統帝等收藏印多方。

11 寒林圖軸　　元　曹知白
絹本　墨筆　縱 27.3 厘米　橫 26.2 厘米
故宮博物院藏

曹知白(公元 1272—1355 年),字又元,又字貞素,號雲西。華亭(今松江)人。至元中爲昆山教諭,不久辭官歸隱。擅長畫山水,師法李成、郭熙。晚年筆法簡淡疏秀,自成一派。

此圖畫坡石枯林。用筆豐腴濕潤。畫風學李成、郭熙而又有變化。畫幅中自題:"……泰定乙丑九日,雲西兄作。"下鈐"雲叟"、"聽松齋"二印。下角又有"聊復爾耳"一印。乙丑爲泰定二年,即公元 1325 年,時作者年五十四歲。本幅堪稱曹知白中年時的佳作。

12 富春山居圖卷　　元　黃公望
紙本　設色　縱 33 厘米　橫 636.9 厘米
臺北故宮博物院藏

黃公望(公元 1269—1354 年),本姓陸,名堅,平江常熟(今屬江蘇)人,出繼平陽(今屬浙江)黃氏爲義子,故改姓。字子久,號一峰、大癡道人等。曾爲中台察院掾史,後入全真教。擅長畫山水,繼承董源、巨然畫法而有所創新,對後世有深遠影響。多描寫江南自然景物,以水墨、淺絳風格爲主。與吳鎮、王蒙、倪瓚並稱爲"元四家"。著有《寫山水訣》傳世。

此畫爲一極長手卷,描繪富春山一帶秀美景色。畫中峰巒起伏,雲山烟樹,怪石蒼松,平溪村舍,野渡茅亭,漁舟出沒。此畫筆墨精妙,筆法多變,充分發揮了書法用筆的特點。中鋒與側鋒、尖筆與禿筆結合運用,長短乾筆皴擦與濕筆披麻皴渾成一體。似疏而實,似漫而緊,勁秀靈動,骨蒼神腴。全圖遠景、近景均刻劃得出神入化。

此畫是黃公望最著名的作品,歷經名家收藏,明末爲董其昌所有,董去世之前,押給宜興吳正志,吳正志又傳給兒子吳問卿。問卿十分珍愛,臨死前欲以此爲殉,投入火中焚燒,幸經姪子吳子文搶出。現在傳世的是焚後的殘本。

卷後有作者自題,前隔水有董其昌跋,拖尾有明人沈周、文彭、王穉登、周天球等題記。

此卷即一般所稱的"無用師卷",係黃公望真迹。但清高宗弘曆在收得此卷之前,曾得一僞作,即通常所稱"子明卷",他誤其爲真,大加題詠。乾隆帝見此卷後乃強指爲僞,命人撰跋寫於畫幅中,構成繪畫鑑藏史上一著名冤案。

13 伯牙鼓琴圖卷　　元　王振鵬
絹本　墨筆　縱 31.4 厘米　橫 92 厘米
故宮博物院藏

王振鵬,字朋梅,永嘉(今浙江溫州)人。官至漕運千户。工墨筆界畫,筆法工緻細密,自成一體。亦擅人物。元仁宗賞識他,賜號孤雲處士。生卒年不詳,約活動於元仁宗朝。

此卷描繪伯牙爲知音者鍾子期彈琴的故事。相傳伯牙生於春秋時代,擅彈琴,與鍾子期爲友。《荀子·勸學篇》有"伯牙鼓琴,而六馬仰秣"的記載。流傳至今的古琴曲"水仙操"和"高山流水"據傳就是他所作。圖中彈琴者爲伯牙,對面聆聽者是鍾子期。畫中伯牙與子期的舉止神情均刻劃惟妙惟肖。衣紋用筆細

勁流利,精謹生動。實爲元代人物畫代表作。

卷末署"王振鵬"三字款。卷尾有元人馮子振、趙巖、張原湜題記。

14 墨竹譜 册 元 吳 鎮

紙本 墨筆 縱 40.3 厘米 橫 52 厘米
臺北故宮博物院藏

吳鎮(公元 1280—1354 年),字仲圭,號梅花道人,浙江嘉興魏塘人。工詩文,擅畫山水、竹石。其畫風對明清山水畫的發展,有較大的影響。他與王蒙、黃公望、倪瓚同被稱爲"元四家"。

此册共二十二幅,前兩幅作者書蘇軾撰文同偃竹記,後二十幅畫竹各有題識。是畫給其子佛奴者。册中墨竹諸態悉備,畫風蒼勁簡率。這裏選其中兩幅。

一爲畫册中第四幅。秀竹一竿,枝疏葉少。淡墨畫幹,濃墨畫竹葉,墨氣連貫。用筆簡練,構圖大膽,不落俗套。畫左自題"儗與可筆意"。畫右又有作者題識。鈐"一梅"、"澹中有味"、"蓬廬"、"嘉興吳鎮仲圭書畫記"等印。並有"天籟閣"、"墨林山人"、"項子京家珍藏"等藏印多方。

二爲畫册中第五幅。畫風雨竹一枝,枝葉繁茂。淡墨畫枝幹,濃墨一筆點葉,竹態生動可愛。真可謂得竹之性情。畫左有作者題識。下鈐"梅花盦"、"嘉興吳鎮仲圭書畫記"二印。有"項子京家珍藏"、"宋犖審定"等藏印多方。

15 漁父圖軸 元 吳 鎮

絹本 墨筆 縱 84.7 厘米 橫 29.7 厘米
故宮博物院藏

此圖畫遠山叢樹,流泉曲水,老樹平坡。坡旁溪水一泓,小舟閒泊。一漁父頭戴草笠,一手扶槳,一手執魚竿,坐船中垂釣。筆法圓潤,意境幽深。畫風師法巨然而又有變化。畫幅中有作者自題,款署"至元二年秋八月,梅花道人戲作漁父四幅並題"。下鈐"梅花盦"、"嘉興吳鎮仲圭書畫記"二印。至元二年爲公元 1336 年,時吳鎮年五十七歲。詩塘中有明人王鐸題詩。

16 挾彈游騎圖軸 元 趙 雍

紙本 設色 縱 108.5 厘米 橫 46 厘米
故宮博物院藏

趙雍(公元 1289—? 年),字仲穆,吳興(今浙江湖州)人,趙孟頫次子。官至集賢待制同知,以書畫知名。擅畫人馬、山水和竹石,師家法。

此圖畫一人騎馬持弓,回顧身後的兩株高樹。畫風古樸,有唐人遺風。圖中人物形象生動,馬的造型準確,樹以雙鈎填色,描繪嚴謹。畫幅中自題"至正七年四月望仲穆畫"。至正七年爲公元 1347 年,時趙雍年五十九歲。畫幅右上方有元人迺賢題記。

17 清閟閣墨竹圖軸 元 柯九思

紙本 墨筆 縱 32.8 厘米 橫 58.5 厘米
故宮博物院藏

柯九思(公元 1290—1343 年),字敬仲,號丹丘生、五雲閣吏,台州(今浙江)人,官至奎章閣鑑書博士。博學能文,擅寫墨竹,師文同一派,並融以書法的用筆。

此圖畫竹兩竿,怪石一塊。竹葉以書法之撇筆法寫之,濃淡相間,沉着勁挺。石用濃墨皴擦,圓勁渾厚。全畫筆法蒼秀,畫風學文同而又有新意,是柯氏墨竹畫的代表之作。

畫幅左側自題:"至元後戊寅十二月十三日留清閟閣因作此卷。丹丘生題。"下鈐"柯敬仲氏"一印。戊寅爲至元四年,即公元 1338 年,時柯九思年四十九歲。

18 鷹檜圖軸 元 張舜咨 雪界翁

絹本 設色 縱 147.3 厘米 橫 96.8 厘米
故宮博物院藏

張舜咨,字師夔,號櫟山,杭州人。曾在福建任縣尹。工詩文、書法,擅長畫山水、樹木、竹石。生卒年不詳。雪界翁待考。

此圖畫一黃鷹獨立於古檜樹上,昂首遠眺,目光咄咄。樹下頑石小樹成趣。鷹的造型準確,羽毛用細筆勾描後填色。用筆工細,設色妍麗。檜樹和山石用兼工帶寫的筆法,於蒼古之中又見清潤之致。畫中自題云:"雪界翁畫黃鷹,師夔作古檜,桐城□氏好事,遂與之。"張舜咨傳世作品極少,此幅爲難得的精品。

19 桃竹錦雞圖軸 元 王 淵

紙本 墨筆 縱 102.3 厘米 橫 55.4 厘米
故宮博物院藏

王淵,字若水,號澹軒,錢塘(今浙江杭州)人。年少時受趙孟頫指教,擅長畫花鳥、山水,尤精水墨花鳥。山水師法郭熙,花鳥師黃筌,而又有創新。生卒年不詳。

此幅畫坡石桃竹,兩隻錦雞棲於坡石之間。桃枝上的一隻小鳥作欲飛狀。枝上桃花或盛開,或含苞欲放。圖中花和葉都用水墨點畫而成,不用綫勾。作者以深淺不同的色調,表現出陰陽向背和不同的顏色。鳥身的羽毛塗染皴劃粗細兼用,不作精雕細琢。全畫筆墨穩練、文雅,氣韻蒼古,是花鳥畫在元代由設色向墨筆過渡的代表性作品。畫幅左下方款署"至正己丑王若水爲惠民作山桃錦雞圖"。下方鈐"澹軒"、"王若水"二印。畫幅左下角鈐"子孫永保"、"海濱程氏"等收藏印。

20 秋舸清嘯圖軸 元 盛 懋

絹本 設色 縱 167.5 厘米 橫 102.4 厘米
上海博物館藏

盛懋,字子昭,嘉興魏塘鎮人。其父盛洪擅畫。他繼承家學,又以陳琳爲師。工畫山水、人物、花鳥。筆墨精緻,佈置巧密,在元末享有盛名。生卒年不詳。

此圖繪坡陀上樹木列植,枝繁葉茂。近岸緩緩行駛一艘篷舟,舟首一位逸士正仰天長嘯,身前置放酒疊瓷碗,身後古阮橫陳。船尾童子搖櫓,對岸崗阜平緩。古代歷史人物中,魏晉間號稱"竹林七賢"之一的阮籍,"嗜酒能嘯",並擅彈琴。圖中逸士很可能即是阮籍的寫照,表現他"志氣宏放,傲然獨得"的神態。圖中樹石、遠岸畫法學董源、巨然,衹是勾皴點染的筆法更爲縝密精巧,不免略嫌瑣碎。人物着色,取唐人法,綫描細勁。

圖上無作者款識和印章,但畫風與其至正辛卯(公元 1351 年)所作的《滄海橫笛圖》頗爲一致,可信爲盛懋真迹。

21 松蔭聚飲圖軸 元 唐 棣

絹本 設色 縱 141.4 厘米 橫 97.1 厘米
上海博物館藏

唐棣,字子華,吳興(今浙江湖州)人,曾任吳江縣令。工畫山水,近學趙孟頫,遠師李成、郭熙。生卒年不詳,可能卒於至正初年。

圖繪數人在樹下聚飲的情景。河畔長松高聳,樹後露出茅屋數間。松陰下四位長者席地而坐,面對酒罈正在舉杯暢飲。旁有兩人手捧壺盤侍候,一人抱矮案前來。河中露出坡陀松林茅舍。隔河崗阜起伏,遠山隱約。圖中描畫對飲者解衣盤礴,不矜禮儀,生動地表現出村民野老酒酣興豪的生活樂趣。唐棣曾投趙孟頫門下,學習詩文繪畫。此圖崗巒坡石筆墨圓潤婉和,頗有趙氏遺法。長松的勾皴蒼勁精巧,細枝形似蟹爪,則脫胎於郭熙。

畫幅中自題"元統甲戌冬十一月吳興唐棣子華製"。下鈐"唐氏子華"朱文方印。甲戌爲元統二年,即公元 1334 年,時作者年三十九歲。此圖屬早年之筆,故較多保留着師承前人技法的痕迹。

22 墨梅圖軸 元 王冕
紙本 墨筆 縱 68 厘米 橫 26 厘米
上海博物館藏

王冕(公元 1287—1359 年),字元章,號老村,又號煮,石山農,浙江諸暨人。年輕時曾參加進士考試,不中,遂絕意仕途。後歸隱九龍山,以賣畫爲生。擅長畫梅花、竹石,墨梅師法揚无咎而另立新意,著有《竹齋集》行世。

此圖作倒挂梅。枝條茂密,前後錯落。枝頭綴滿繁密的梅花,或含苞欲放,或綻瓣盛開,或殘英點點。正側偃仰,千姿百態,猶如萬斛玉珠撒落在銀枝上。白潔的花朵與鐵骨錚錚的幹枝相映照,清氣襲人,深得梅花清韻。幹枝描繪得如彎弓秋月,挺勁有力。梅花的分佈富有韻律感。長枝處疏,短枝處密,交枝處尤其花蕊累累。勾瓣點蕊簡潔灑脫。王冕墨梅出於北宋揚无咎派。但宋人畫梅大都疏枝淺蕊。此幅則寫繁花密枝,別開生面。

畫幅中有作者題詩五首。署款"乙未年春正月朔寫於草堂"。時王冕年六十八歲。此圖是他晚年畫梅藝術臻於化境的傑作,深爲後人珍重。詩塘及裱邊四周,相繼有明人祝允明、陸深、謝承舉、文徵明、薛章憲、王寵、徐霖、王韋、唐寅、陳沂等人題詩。

23 渾淪圖卷 元 朱德潤
紙本 墨筆 縱 29.7 厘米 橫 86.2 厘米
上海博物館藏

朱德潤(公元 1294—1365 年),字澤民,原籍睢陽(今河南商丘),家居昆山(今屬江蘇)。曾任國史編修、行省儒學提舉。工詩文、書法,擅畫山水。其畫初學許道寧,後師郭熙,多作平遠之景。

此圖作坡石間一株古松。幹枝夭矯盤屈,勢若虬龍;藤蔓牽纏松幹,飄曳向空。右畫一圓圈。景物簡略而含意玄奧。畫幅右有作者自題九行,其中"己丑"爲至正九年,即公元 1349 年,時作者年五十六歲。下鈐"空同山人"朱白文聯珠印、"朱澤民氏"朱文方印、"存復齋"朱文長方印。畫幅中鈐"與造物游"朱文方印、"睢陽世家"朱文方印。所畫松石筆致婉和精巧,墨韻溫潤,係脫胎於郭熙,而更趨秀逸明潤。

圖前有明人陳廷榮題行首,圖後有明人文徵明、張鳳翼、葉初春、文震孟、徐汧、陳世埈、朱大典、顧錫疇、張魯唯、沈石、王

瀚、周啟祥、盛之傑、歸昌世、張炳樊、陳繼儒,清人葉國華、葉奕苹、孫永祚、瞿中溶等題識或讚語。

24 九歌圖卷(部份) 元 張渥
紙本 墨筆
全卷縱 29 厘米 橫 523.5 厘米
吉林省博物館藏

張渥,字叔厚,號貞期生,淮南人。工畫白描人物。生卒年不詳,約活動於元至正年間。

此卷畫屈原像及《九歌》神祇,凡十一段,計二十人。其白描手法淵源於李公麟。人物略有配景,卻出己意。全畫構圖簡潔,用筆流利瀟灑,人物形象生動。圖後自書款。下鈐"張渥叔厚"白文一印、"游心藝圃"朱文一印。每段標題及題辭爲元代吳睿所書。畫幅末吳氏署款,記此卷作於至正六年(公元 1346 年)。卷後有倪瓚題跋。

25 漢苑圖軸 元 李容瑾
絹本 設色 縱 156.6 厘米 橫 108.7 厘米
臺北故宮博物院藏

李容瑾,字公琰,擅界畫、山水,師王振鵬。生卒年不詳。

此圖畫層層樓臺,迴廊環抱。樓旁林木掩映,遠岫叢林。作者運筆精妙,以直綫、橫綫、斜綫繪成了一組優美宏偉的建築群。用筆嚴謹,一絲不苟,設色妍美。採用鳥瞰式構圖,把宮苑內外景致描繪盡致畢現。此圖應爲界畫中精品。

26 六君子圖軸 元 倪瓚
紙本 墨筆 縱 61.9 厘米 橫 33.3 厘米
上海博物館藏

倪瓚(公元 1301—1374 年),初名斑,字元鎮,號雲林子、幻霞子、荊蠻氏等。無錫(今屬江蘇)人。家豪富。元末賣去田廬,浪迹湖泖。擅長畫水墨山水,宗董源,兼學荊浩、關仝。作品多取材於太湖一帶景色,意境簡疏荒寒。他的畫風,對明清文人山水畫有較大影響。與黃公望、王蒙、吳鎮並稱爲"元四家"。

此圖繪坡陀上六株樹木勁挺列植。湖面寬潤無波,江上崗巒遙接遠空。氣象蕭索清曠。六株樹據李日華云爲松、柏、樟、楠、槐、榆,有其象徵意義。黃公望題詩中指謂:"居然相對六君子,正直特立無偏頗。"山崗坡石的畫法從董源脫出,而參以方折之筆,柔中寓剛。樹木用筆簡潔疏放,似不經意而骨力內含。故王鐸題語中評道:"畫之簡者,其神骨韻氣則不薄。"

畫幅中自題一則,述作畫經過。此圖作於至正五年(公元 1345 年),時倪瓚年四十五歲。畫幅中還有元人黃公望、朽木居士、趙覲、錢雲等詩。詩塘中有明人董其昌題識,裱邊有明人王鐸,清人周壽昌、許乃普、陳鑠、陳珽等題跋或觀款。

27 楊竹西小像卷 元 王繹 倪瓚
紙本 墨筆 縱 27.7 厘米 橫 86.8 厘米
故宮博物院藏

王繹,字思善,自號癡絕生,睦州(今浙江建德)人,後徙居杭州。擅畫像,是元代著名的肖像畫家。生卒年不詳,約活動於元至正年間。

此圖由王繹畫楊謙(號竹西)小像,倪瓚補畫松石平坡。圖中楊謙留着長鬚,頭戴小帽,身着長袍,持杖獨立。人物面部用細筆勾描,略用淡墨烘染,形象生動逼真。筆墨不多,却較好地

表現了楊竹西"清廉謹慎"的性格。畫像後襯以小石和孤松,更加烘托了楊竹西在宋亡後不仕朝廷的氣節。畫中倪瓚題云:"楊竹西高士小像,嚴陵王繹寫,句吳倪瓚補作松石。癸卯二月。"癸卯爲至正二十三年,即公元1363年。卷後有元人鄭元祐、楊維楨等十一家題記。

28 丹山瀛海圖卷　　元　王　蒙

紙本　設色　縱28.5厘米　橫80厘米

上海博物館藏

此圖描繪東海蓬瀛諸島壯潤奇偉的景色。水面上洲島參差湧列,島上崗巒層叠重深,長松挺立,樹木稠密。島埠有木橋通向對岸,山隈深處樓屋掩映。海水浩森無際,點點舟檣揚帆風行。筆墨師承董源,縝密的披麻皴屈曲律動,峰頂密攢苔點。樹木交織使用各種夾葉、勾葉、點葉法,極得榮茂之意。是王蒙筆意繁縟靈活的別體之作。

畫幅中自題"丹山瀛海圖。香光居士王叔明畫"。下鈐"黃鶴山樵"白文方印。卷後有元人金匜主人和陳方跋,並有明人項元汴題記。

29 青卞隱居圖軸　　元　王　蒙

紙本　墨筆　縱140.6厘米　橫42.2厘米

上海博物館藏

王蒙,字叔明,號香光居士,吳興(今浙江湖州)人,趙孟頫外孫。生年不詳,卒於公元1385年。元末隱居臨平(今浙江餘杭)黃鶴山,自號黃鶴山樵。明洪武初年出任泰安(今屬山東)知州,因胡惟庸案受牽累,死於獄中。工詩文書畫,尤擅畫山水。師法董、巨,獨具一格。畫重山複水的繁景,喜用解索皴和渴墨點苔,畫風蒼鬱秀潤,與黃公望、吳鎮、倪瓚並稱爲"元四家"。

此圖繪作者家鄉吳興的卞山景色。峰巒曲折盤桓,重叠崢嶸,氣勢雄奇秀拔。山間林木茂密,山徑迂迴,飛瀑高懸直注。山腳下有客曳杖而行,山坳深處茅廬數間,堂內一人抱膝倚牀而坐。此畫境界深邃幽雅,筆墨技法融合了董源、巨然、郭熙和趙孟頫等前代大師的優長。山石坡陀的皴染變化無窮,寫出萬木蔥蘢的氣象。全圖結構繁複充盈,然而通過溪流、水潭、奔泉、雲靄等的佈置,在稠密中透出靈動的氣韻。

圖上自題:"至正廿六年四月黃鶴山人王叔明畫青卞隱居圖。"至正二十六年爲公元1366年。這是他風格成熟期的精心之作。明人董其昌在詩塘題爲"天下第一王叔明",殆非虛譽。畫幅中又有清高宗弘曆題詩,裱邊有近人朱祖謀、鄭孝胥、羅振玉、金城、陳寶琛、張學良、冒廣生、葉恭綽、吳湖帆等題款。

30 武夷放棹圖軸　　元　方從義

紙本　墨筆　縱74.4厘米　橫27.8厘米

故宮博物院藏

方從義,字無隅,號方壺,貴溪(今屬江西)人。上清宮道士,擅畫雲山,師法董、巨和米氏父子,筆墨蒼潤。生卒年不詳,約活動於元至正年間。

此圖畫武夷九曲風光。奇峰突起,溪澗幽深。俯視衆山,皆如小坡。一葉輕舟,行在中流。圖中山石樹木,以草書筆法勾勒,淡墨輕染。用筆瀟灑,筆具奇姿。墨氣淋漓,耐人尋味。構圖奇險,靜中求動。與常見的水墨雲山有所不同。隸書自題"武夷放棹"四字,又草書自題一則。款署:"至正己亥冬,方方壺寫寓烏石山識。"下鈐"方壺清隱"一印。

31 暮雲詩意圖軸　　元　馬琬

絹本　設色　縱95.6厘米　橫56.3厘米

上海博物館藏

馬琬,字文璧,號魯純,金陵(今南京)人,居松江。明洪武中官"撫州知府"。擅山水,師法董源和黃公望,亦工詩文、書法,時稱"三絕"。生年不詳,約卒於明洪武年間。

此圖作山麓下林木深秀,臨水有亭,隔溪板橋接岸。遙岑層叠起伏,雲霧瀰漫。崗陵轉折深處村舍掩映,暮靄茫茫。所表現的意境極富詩意。崗巒坡石畫法師承董源,皴染圓渾沉厚,但遠山及叢林則多用水墨橫點,出自米氏雲山體系。全圖在水墨勾皴的基調上,敷以淡淡的青綠,峰巔向陽面罩染赭石,表現出夕陽輝映下山嶺微妙的光色變化,爲馬琬別具風格的作品。

畫幅中隸書自題:"暮雲詩意。至正己丑閏七月望日馬琬文璧作。"下鈐"魯鈍生"白文方印,"馬琬文璧印章"朱文方印。己丑爲至正九年,即公元1349年。畫幅中另有四明僧如阜(字物元)題五律一首。

32 七佛圖(供養菩薩)　　元

壁畫　縱170厘米　橫128厘米

山西省稷山縣興化寺中院南壁

故宮博物院收藏

此爲《七佛圖》中左起第六佛與第七佛之間的菩薩,右手托物,左手持練,作半跪式。菩薩服飾華美,面相秀麗,通高135厘米。

33 明應王殿壁畫(雜劇)　　元

壁畫　縱390厘米　橫312厘米

山西省洪洞縣廣勝寺水神廟明應王殿南壁東側

此殿內的戲劇壁畫是我國元代雜劇演出形式的寶貴資料。畫面描繪了一個散樂班化妝後登臺獻藝的情景。舞臺上沿掛橫額一幅,上面墨筆橫書:"大行散樂忠都秀在此作場"字樣,兩端豎書兩行小字:"堯都見愛"、"泰定元年四月"。這就清楚說明了這個散樂班的主要活動地盤和主要演員,並點明了作畫時間。畫面上繪出的登場人物有十一個,分前後兩排,共有七男四女。前排五人爲演員,後排五人爲樂師,幕後一個演員正在觀看演出實況。畫中人物因年齡、身份和角色不同,服飾、臉譜皆有顯著差異。特別是前面五位演員能夠分出生、旦、淨、末、丑行當。領班的主角忠都秀,是一位女子。男女同臺,女扮男裝,業已相習成風。道具除帷幔外,還有牙笏、刀、宮扇等。樂器有鼓、笛、拍板。服飾、穿戴、鬚髯也是根據劇情需要而預先設計製作。古平陽地帶,金元時期雜劇盛行,除舞臺實物和碑記文獻可證外,戲劇壁畫也形象地反映了這一點。

34 朝元圖(舉笏太乙)　　元

壁畫　縱240厘米　橫134厘米

山西省芮城縣永樂宮三清殿西壁中部下層

永樂宮原址在芮城縣西面的永樂鎮,舊屬永濟縣。1959年治黃工程開始,永樂宮遷至芮城縣城北三公里處。永樂宮的創建與道教"八仙"之一的呂洞賓有關。元代初年道教全真派得勢,遂在此地建起大純陽萬壽宮(今永樂宮)。宮殿規模宏偉,沿中軸綫建有龍虎殿、三清殿、純陽殿、重陽殿等。精美的元代壁畫就分佈在這四座殿堂之中。

三清殿,又名無極殿,爲宮內主殿,建於元代中統三年(公元

1262年）。殿內四壁及扇面牆兩側滿繪壁畫，爲元代泰定二年
（公元 1325 年）洛陽馬君祥等人所作，內容爲道府諸神朝謁元始
天尊，故名《朝元圖》。三清殿壁畫以八個主像，三十二帝君等，
共有畫像三百九十四身。主像高近三百厘米。畫面形象豐滿圓
潤，服飾冠戴富麗精巧，衣紋綫描流暢挺拔。全圖青綠設色，古
樸莊重。在冠戴、衣襟、飄帶、薰爐等處略施瀝粉貼金，更增加了
畫面的藝術效果。

此位太乙高 228 厘米，頭戴竪梁冠，身着藍色袍，足蹬雲頭
靴，側身傾首，雙手舉笏齊眉，似在聽候吩咐。太乙眼目傳神，若
有所思，姿態自然，形神兼備。在永樂宮衆多人物肖像中，此幅
繪製更爲出色。

35　朝元圖（奉寶玉女）　　　元
壁畫　縱 100 厘米　橫 76 厘米
山西省芮城縣永樂宮三清殿北壁西側

勾陳星宮天皇大帝左側，一位玉女頭戴花冠，身着長衫，面
露嫵媚的微笑，手捧珊瑚、如意、寶瓶，作侍奉狀。因年久鉛粉變
色，面部色澤不勻。

36　朝元圖（玄元十子之一）　　　元
壁畫　縱 117 厘米　橫 86 厘米
山西省芮城縣永樂宮三清殿西扇面牆外側

三清殿壁畫中的玄元十子分置於南極和東極兩側，道人裝
束，冠服尊貴。道教全真派教義中説：玄元十子是指追隨老子
的十大思想家，卽關尹子、辛文子、庚桑子、南榮子、尹文子、士成
子、崔翟子、柏柜子、列子和庄子。玄元十子在全真派中佔有特
殊地位，故列於兩極之側。在此之前，十子之説未見列入道藏。
此幅畫像爲一老者，挺身而立，手捻寶珠，鬍鬚垂於胸前。他鎖
眉凝視，若聞若思，神姿非凡。

37　三界諸神圖（護法善神）　　　元
壁畫　縱 102 厘米　橫 137 厘米
山西省稷山縣青龍寺腰殿西壁中部下層

青龍寺規模不大，創建於唐龍朔二年（公元 662 年），現存腰
殿和垛殿爲元代所建，後殿、山門及觀音殿（又稱羅漢殿）建於明
代。腰殿內四壁，繪水陸畫。西壁繪三界諸神圖，東壁爲諸菩薩
像與南北兩極、后土、五嶽等，南壁畫十大明王和孝子順孫、往古
九流等，以上三壁爲元人所繪。北壁爲明永樂年間補繪的十六
尊者和地獄冥獄。

腰殿西壁是青龍寺壁畫的精華所在。

護法善神分爲左右兩尊，均頭戴王冠，身着鎧甲，腰繫玉帶，
足穿雲頭履，怒目凝視，威然挺立，嚴司職守。右尊年長，鬍髯滿
腮，右手持劍，左手握帔帛；左尊短髯，項下佩有珠帛，左肩負弓，
雙手各持一箭，側身注視前方。

38　歡喜金剛　　　元
壁畫　縱 420 厘米　橫 310 厘米
敦煌莫高窟 465 窟　西壁中部

釋迦牟尼佛爲調伏欲界衆生而顯示的雙身像之一，俗稱歡
喜佛。主尊周圍佈滿富有印度、尼泊爾風格的各種化生相，動作
富有舞蹈的節奏感。賦色艷麗，裝飾性很强，是元代早期受西藏
喇嘛教影響的題材。

39　長眉羅漢　　　元
壁畫　縱 160 厘米　橫 100 厘米
敦煌莫高窟 95 窟　南壁西側

羅漢着右袒袈裟，雙手握長杖坐竹背椅上，弟子恭敬地用雙
手托住羅漢的長眉，仿佛正在接受尊者的諄諄教誨，羅漢流露出
慈祥的神情。一筆而成的長眉、急轉的折蘆描衣紋、長杖、竹椅
都體現出熟練的綫描技巧和不同的質感。

40　千手千眼觀音　　　元
縱 200 厘米　橫 240 厘米
敦煌莫高窟 3 窟　北壁

莫高窟壁畫密宗觀音像始於初唐，而千手千眼觀音到盛唐
時纔出現。這一鋪以千手千眼觀音爲主，兩側配置辯才天、婆藪
仙、金剛，上空飛天持花供養。觀音面有三眼，面相豐圓，千手上
各有一眼。頭戴寶冠，斜披天衣，腰繫長裙，飾瓔珞環釧，神態端
莊立蓮花上。辯才天容貌俊秀，婆藪仙神采奕奕，金剛健壯威
猛。運筆準確熟練，綫的變化也體現出質感，特別是手臂用鐵綫
描而不加暈染便能顯出立體感，可説是充分發揮了綫描造型的
功能。

41　熾盛光佛（護法神與星官）　　　元
壁畫　縱 177 厘米　橫 145 厘米
敦煌莫高窟 61 窟　甬道南壁西側上

這是根據《佛説熾盛光大威德消災吉祥陀羅陀經》畫的熾盛
光佛中的護法神與諸星。綠色的護法神穿犢鼻褲，披繡金團花
長巾。四臂。上空有十二宮的東方雙女宮、南方雙魚宮、西方蝎
宮、北方蟹宮，和二十八宿中的四宿。他們頭戴高冠，着大袖長
袍，手持笏板，用現實人物形象代表星宿。題材新穎，內容別致，
賦色金碧輝煌，爲元代壁畫中的代表作品。

42　磧砂大藏經卷首圖
版畫　宋紹定四年至元至治二年（公元 1231－1322 年）刊本
縱 28.3 厘米　橫 44.4 厘米

《磧砂藏》刻於平江府陳湖磧砂（今屬江蘇吳縣）延聖院，因
以磧砂爲名。經摺裝。全藏五九一函，六三六二卷。圖用四、五
種，輪迴重複使用，附於卷首。此圖用綫繁密，綫刻剛中見柔，畫
面富於裝飾趣味，人物多加以變形，形象神態多樣，似有印度畫
風，是別具特色的佳作。此幅題記有"陳昇畫"、"陳寧刊"，當
爲南宋所刻。另有題"孫祐刊"、"袁玉刊"者。《磧砂藏》有宋、
元刊明洪武印本，現藏陝西省圖書館。國內各大圖書館亦收存
若干卷。

43　事林廣記插圖
版畫　元至元〔後〕六年鄭氏積誠堂刻本
縱 18.6 厘米　橫 11.8 厘米

原題《纂圖增新群書類要事林廣記》，十二卷。元陳元靚
撰。插圖渾厚古樸、筆簡意透，種種風俗，多情多趣。圖爲單面
方式與雙面連式。此書細分五十三門，凡農桑、牧養、醫學、武
藝、花鳥、禽獸、音樂、文藝、貨寶、勝迹種種，無所不包，可謂元代
日用百科全書。人物、衣冠、器用無不反映出民族特色，確是研
究蒙古風俗的重要圖籍。屬建安木刻中之大工程，世人視爲珍
寶。此選"蠶歌圖"一幅。刀法渾淪古樸，黑白對比顯明。原本
現藏北京大學圖書館。

明(公元1368－1644年)

44 華山圖册　明　王　履

紙本　設色　縱 34.7 厘米　橫 50.6 厘米

故宫博物院、上海博物館藏

王履(公元 1332－? 年),字安道,號畸叟,又號抱獨老人。江蘇昆山人。博通群籍,精於醫術,曾任秦王府醫正,有醫學著述頗豐。能詩善畫,山水取法馬遠、夏珪,筆墨勁秀,佈置茂密。洪武十六年(公元 1383 年)秋游華山,見天然奇秀景色,深感繪畫須脱出陳法,以自然實景爲師。在其爲《華山圖册》所作記、詩、序中,充分表露了自己的藝術觀。

此圖册是王履於洪武十五年(公元 1382 年)游歷華山後所創作。計圖四十幅,另作記、詩、跋、《游華山圖記詩叙》、《重爲華山圖序》、《畫楷叙》等二十六頁,共六十六頁,合成一册。

此圖册描繪華岳三峰奇險峻偉的景色,並繪記沿途游覽憩息等活動。構圖以中景、近景爲主,也有氣勢磅礴的全景。畫家在深入觀察自然和積纍大量寫生稿的基礎上,構思出富有典型的情景,成功地表現出華山"秀拔之神,雄特之觀"及石骨堅凝的特質,並有濃厚的生活情趣。筆力挺拔剛勁,渾厚沉着,墨氣明潤,濃淡虛實相生。有些畫幅略加赭石、花青等淡彩渲染,益爲清麗。技法取自南宋馬遠、夏珪,而時出己意。

原迹現藏故宫博物院圖二十九幅、詩文序跋七頁,其餘藏上海博物館。

45 丹山紀行圖卷　明　顧　琳

紙本　設色　縱 30.9 厘米　橫 332.3 厘米

上海博物館藏

顧琳(生卒年未詳),號雲屋,浙江上虞人(一作吳郡)。仕爲知州。工山水,有出塵之趣。

《丹山紀行圖》是作者偕友同游寧波丹山的寫生之作。時值隆冬,圖中樹木疏密有致地長於山間江畔,佈景有村落、有行人、在亭臺、有漁舟、有小橋,並寫平沙及溪山深遠處的飛泉茂林,景隨人遷,人隨景移。

圖中山石皆用披麻皴畫出,山頭用焦墨施苔點輕輕點染,其山景或雄偉險峻,或平遠清幽,都能小中見大,粗中見細。細膩地描繪了丹山一帶的秀麗景色,整個畫面含蓄、傳神,取得了畫外有畫,景外有景的藝術效果。

卷首右上自題"丹山紀行",卷末右上署款"雲屋",下鈐"雲屋山人"白文印。顧琳作品傳世極少,此卷益足珍貴。

卷後有明初徐本立撰書的《游丹山記》,楊彪、趙古則、朱坦翁、王霖、趙宜生、范玄鳳、毛鋭、宋玄僖、吳居正、范驥題跋,清顧文彬題詞並識。

46 秋林草亭圖軸　明　徐　賁

紙本　墨筆　縱 99.6 厘米　橫 26.5 厘米

上海博物館藏

徐賁(生卒年未詳),字幼文,號北郭生,其先蜀(今四川)人。後自蜀徙吳。洪武七年(公元 1374 年)徵起,纍官河南布政。山水法董源,圖染有山澤間意,林石尤濯濯可愛。小楷法鍾兼虞,秀整端慎,草書雄緊跌宕,出入旭、素,無不淋漓快健。工詩,著有《北郭集》。

徐賁是明初著名詩人,其畫多融詩意,元末爲避張士誠移居吳興蜀山,此圖似爲其隱居生活的寫照。

遠處山巒秀拔,秋林蕭疏,溪流曲匯平湖,村舍、板橋掩映其間。近處岸邊茅亭內,有高士坐觀溪山,境界清幽空闊。筆墨受到元人影響,佈局取法倪瓚格局。用筆婉和,墨色疏淡清潤。自題篆書"秋林草亭"及七絶一首。

47 偃竹圖軸　明　王　紱

紙本　墨筆　縱 93.7 厘米　橫 26.7 厘米

上海博物館藏

王紱(公元 1362—1416 年),一名芾,又作黻,字孟端,號友石,江蘇無錫人,曾隱居九龍(今惠山),自號九龍山人。洪武時生員,永樂初供事文淵閣,官中書舍人。以墨竹名天下,筆致縱橫灑落,能於遒勁中見姿媚,得文同、吳鎮遺法。山水多學王蒙,風格蒼鬱,平遠之景則近倪瓚。能詩,著有《書畫傳習録》、《友石山房集》。

此圖寫倒掛竹一枝,姿態秀妍,頗有臨風弄月的風致。其墨竹,繼承文同、柯九思和倪瓚等的傳統,着重表達蕭散清逸的意韻。此圖用筆在遒勁中出姿媚,縱橫外見灑脱,開元末明初畫竹的新風格。董其昌評爲"國朝畫竹中,王中秘(紱)爲開山手"。自題"九龍山人王紱寫"。字體規整謹嚴,近他晚年的書風,據此推斷是其晚年所作。圖上並有莫旦題五律一首。莫旦字景周,號鱸卿,吳(今蘇州)人,宣德四年(公元 1429 年)登進士科。裱邊還有清黃易題籤,翁方綱、王聘題同觀款。經明項元汴、清鄧氏收藏。

(單國霖)

48 北京八景圖卷(部份)　明　王　紱

紙本　墨筆　縱 42.1 厘米　圖詩通橫 2006.5 厘米

中國歷史博物館藏

北京八景圖畫幅各自獨立,每幅景名依次爲《金臺夕照》、《太液清波》、《瓊島卷雲》、《玉泉垂虹》、《居庸叠翠》、《薊門烟樹》、《盧溝曉月》、《西山霽雪》。畫無名款,圖末均鈐"中書舍人"、"王氏孟端"二印,疑僞後加。圖後均有景觀説明一則及胡儼等七人題詩。卷前引首有胡廣於明永樂十二年(公元 1414 年)撰寫的《北京八景圖詩序》。

此圖著録見於《石渠寶笈續篇·乾清宫》,現選二幅。《太液清波》:繪明皇城之西太液池景色。池水寬廣,菱荷遍佈;中有亭榭,長橋卧波。傍池瓊華島及土臺上松檜蒼然。

《居庸叠翠》:繪都城西北居庸關景色。山崖峻絶,層巒叠翠;兩山夾峙,中有石城,南北設二門,置軍衛以守之。

卷中八景,氣象各異。近山短披麻皴,鬆秀華潤;苔點繁密,狀似碎石,沉着有力;遠山一抹,平塗擦染,高曠空靈。凡屋舍、橋亭、人物、雲烟、流水,無不精緻有神;風韻別致,有宋元山水畫遺意。圖卷雖無名款,但確是王紱繪畫的風格。

49 雪梅雙鶴圖軸　明　邊景昭

絹本　設色　縱 156 厘米　橫 91 厘米

廣東省博物館藏

邊景昭(生卒年未詳),字文進,沙縣(今屬福建)人。永樂(公元 1403—1424 年)間召至京師授武英殿待詔。至宣德(公元 1426—1435 年)間仍供事內殿。博學能詩,善繪事,尤精於花鳥。師法南宋院體,不但勾勒有筆,其用墨無不合宜。其設色沉

着而妍麗，一圖之中能描繪多種禽鳥，爲明代早期花鳥畫之高手。

此幅畫兩隻丹頂鶴，佔居畫面主要部份，雙鶴神態舒展自如，栩栩如生。背景爲雙勾綠竹，雪白芙蓉和傲雪白梅，交相輝映。筆墨工緻，設色明麗。是較典型的明代畫院派風格。右上角有"待詔邊景昭寫雪梅雙鶴圖"的題款，款下鈐有三方印章，一方爲白文"情怡動植"，其餘兩方可惜漫漶不可辨。

50　琴高乘鯉圖軸　　明　李　在

絹本　設色　縱 164.2 厘米　橫 95.6 厘米

上海博物館藏

李在（公元？—1431 年），字以政，福建莆田人。宣德時與戴進同以善畫入宮廷，官直仁智殿待詔，日本畫僧雪舟，曾與他切磋畫藝。工山水，細潤處近郭熙，豪放處宗馬遠、夏珪，筆氣生動，得蒼勁之意。兼善人物。

此圖繪古代琴高乘鯉的神話故事。《列仙傳》載：琴高爲戰國時趙國人，善鼓琴，曾爲宋康王舍人，有長生之術，後遁入涿水中取龍子，臨行與諸弟子約期相見，囑在河旁設祠堂，結齋等候他復出。屆時，琴高果然乘赤鯉從水中出，留一月餘，又乘鯉入水。此圖表現琴高辭別衆弟子乘鯉而去的情景。佈局構思精巧，琴高跨鯉背回首眷顧的姿態，與岸邊揖手相送的弟子們顧盼呼應，波濤洶洶，狂風乍起，雲霧迷漫，用以渲染仙人遁逸時的神秘氛圍。人物的情態生動，綫描勁拔調暢；山石和樹木的畫法，融和了郭熙的細潤和馬遠的剛健。設色簡淡，格調爽朗明快，屬明代院體風格。署款"李在"，鈐"金門畫史之章"朱文方印。

51　戛玉秋聲圖軸　　明　夏　昶

紙本　墨筆　縱 151 厘米　橫 63.7 厘米

上海博物館藏

夏昶（公元 1388—1470 年），字仲昭，號自在居士、玉峰，江蘇昆山人。原姓朱，名昶。永樂十三年舉進士，正統中官至太常寺少卿。爲官四十餘年，天順元年去職還鄉，以書畫自娛而終其身。善墨竹，師承王紱而稍變化，烟姿雨色，蒼潤灑落，偃仰濃疏，合乎矩度，時推第一而名馳域外，有"夏卿一個竹，西涼十錠金"譽稱。亦工楷書。

這幅圖寫一叢細竹在蕭瑟秋風中搖曳舞動的姿態，配上一方峻嶒的湖石，構成動與靜的平衡佈局。墨竹用筆，參入書法筆意，竹葉猶如草書，點劃紛披，以濃淡虛實相生的墨色，表現出陰陽相背和前後參差的空間感。他的墨竹在繼承文同、王庭筠等的基礎上，形成了清瘦瀟灑的風格，兼有作家和文人畫兩者之長。圖上自題："戛玉秋聲。仲昭。"下鈐"東吳夏昶仲昭書畫印"朱文方印。

52　潭北草堂圖軸　　明　謝　縉

紙本　設色　縱 108.2 厘米　橫 50.1 厘米

浙江省博物館藏

謝縉（生卒年未詳），字孔昭，別號蘭庭生，亦稱深翠道人。江蘇蘇州人。畫師王蒙、趙原，既精詣則益以爛熳，千巖萬壑，愈出愈奇。工詩，有《蘭庭集》。

此畫是謝縉爲同時著名畫家杜瓊所作。杜瓊係唐代詩人杜甫之後裔，善書畫詩文，爲謝縉好友。

謝縉師法王蒙、趙原，此圖主要取王蒙法，寫似拳石的山嶺高聳，遠山隱顯；嶺下峰迴路轉，樹林蒼鬱，在高大的松樹中，透

露出一舍草堂庭院，主人似與訪者交談詩文。明代文人畫家多作此類意境，反映出明代文人居士喜好避世隱居的心理。左上作者自題並款署："永樂戊戌歲上巳日，葵丘謝縉識。"圖中有杜瓊及清光緒間浙江諸暨陳遹聲（陳洪綬後裔）的藏印。永樂戊戌爲公元 1418 年，是謝縉晚年的佳作。

53　溪堂詩思圖軸　　明　戴　進

絹本　墨筆　縱 194 厘米　橫 104 厘米

遼寧省博物館藏

戴進（公元 1388—1462 年），字文進，號靜庵、玉泉山人，浙江杭州人。宣德間（公元 1426—1435 年）官直仁智殿待詔，繪畫臨摹精博，得唐宋諸家之妙，故道釋、人物、山水、花果、翎毛、走獸等，無所不工。山水師馬遠、夏珪，並取法郭熙、李唐，俱遒勁蒼潤，境界深遠；人物、佛像能變通運筆，頓挫有力；喜作葡萄配以勾勒竹、蟹爪草，別具格調。畫在明中葉影響較大，是"浙派"創始人。

畫峻嶺虬松，茅堂臨溪，後倚飛瀑，中藏寺觀，得深山幽居之意。戴進幼年學畫於葉澄，隨後對南宋李唐、馬遠、夏珪潛心追摹，所得獨多，山水人物俱臻佳妙，爲一時之冠，繪畫才能比較全面，師承廣泛，畫風多樣，並能自出新意，形成雄健豪放、遒勁蒼潤的水墨山水新風，影響深遠。此圖筆墨蒼勁，如此大幅，佈置精密，峰巒重叠，頗見生機，爲其晚年的傑作。

54　達摩六代祖師像卷　　明　戴　進

絹本　設色　縱 33.8 厘米　橫 219.5 厘米

遼寧省博物館藏

圖繪佛教禪宗六代祖師的形象，計有初祖達摩，二祖神光，三祖僧璨，四祖道信，五祖弘忍，六祖慧能。六組人物之間以巖石、泉水、蒼松、古柏相連，並點裝佛教聖地。把佛法尊嚴表現得淋漓盡致。衣紋用工整流暢的鐵綫描和蘭葉描，造型準確、個性鮮明，屬於繼承唐宋以來工筆傳統工細人物畫。署"西湖靜庵爲普順居士寫"款。拖尾有明、清祝允明、唐寅、曹勛、曹溶四題，其中唐氏長題爲六祖事迹。

55　玉兔爭清圖軸　　明　陳　錄

絹本　墨筆　縱 155.7 厘米　橫 72.8 厘米

故宮博物院藏

陳錄（生卒年未詳），字憲章，以字行，號如隱居士，會稽（今浙江紹興）人。善墨梅、松、竹、蘭，筆意儒雅，與王謙齊名。筆力實過之。正統十一年（公元 1446 年）嘗作《墨梅圖》。

畫皓月當空，月下老梅勁挺，繁幹競爭凌空，狀如捧月，頗有氣勢；繁花如雪，暗透清香。幹枝的粗細、疏密交織，梅花與幹枝的黑白襯托，旋律韻味俱生。用筆挺秀，墨色幽雅，巧得清輝。左方自題："會稽如隱居士陳憲章寫玉兔爭清。"鈐印三方，一方"靜齋"，另兩方文不清。

56　芙蓉游鵝圖軸　　明　孫　隆

絹本　設色　縱 159.3 厘米　橫 84.1 厘米

故宮博物院藏

孫隆（生卒年未詳），一作孫龍，字從吉，又字廷振，號都痴，武進（今江蘇常州）人。開國忠愍侯之孫，宣德間入直內廷，官至侍御。後知新安府。畫翎毛草蟲，全以彩色渲染，融合徐熙落墨花及趙昌沒骨法而有所發展，生動鮮活，自成一家。對後世影響

甚大。

一獅頭大鵝,側身臨溪立於芙蓉花石之下,形態生動,栩栩如生,仿佛似聞其鳴。芙蓉偃斜上伸,仰挹風露,意態雅逸。鵝用勾染法,花用點染法,枯潤纖濃,掩映相發,渾樸清麗。將勾、染、點有機地融於一體,既瀟灑放逸,又秀麗典雅,寄新意於法度之中,得妙理於豪放之外,風格獨異。無款。鈐朱文"孫隆圖書"、"金門侍御"、"開國忠愍侯孫"三印。

57 南邨別墅圖册　　明　杜　瓊
紙本　墨筆　設色　縱 33.8 厘米　横 51 厘米　各幅略有大小
上海博物館藏

杜瓊(公元 1396—1474 年),字用嘉,號東原耕者、鹿冠道人。江蘇蘇州人,經學淵博,善詩文,山水遠宗董源,近法王蒙,多用乾筆皴擦,淡墨烘染,風格秀拔遒麗,開吳門派的先聲。亦工人物。私諡淵孝。著有《東原集》、《紀善錄》、《耕餘雜錄》等。

此册爲依據陶宗儀撰《南邨別墅十景詠》而圖寫,分別爲:竹主居、蕉園、來青軒、閭楊樓、拂鏡亭、羅姑洞、蓼花庵、鶴臺、漁隱、嬴室計十幅。

別墅主人陶宗儀是元末明初頗有聲望的文學家、史學家,著作甚富,安貧自甘,不慕利祿,人稱南邨先生。杜瓊爲陶宗儀的從學弟子,特繪此別墅圖册,"以誌不忘"。此選羅姑洞、鶴臺兩幅。

藝術手法樸素自然,筆墨技法,較多吸收了黃公望、王蒙的長處。皴染縝密鬆秀,墨韻滋潤蒼茫,設色清淡明潔,具有文人畫儒雅含蓄的特徵。

圖册前有明周鼎篆書題引首"南邨別墅",册後有作者在正統癸亥(公元 1443 年)補錄陶宗儀《南邨別墅十景詠》和題跋。接後,有明吳寬、楊循吉、文璧、周嘉胄、朱泰禎、李日華、陳繼儒、董其昌、王鐸等人題識,清費念慈觀款。

58 苦瓜鼠圖卷　　明　朱瞻基
紙本　淡設色　縱 28.2 厘米　横 38.5 厘米
故宮博物院藏

朱瞻基(公元 1399—1435 年),朱元璋曾孫,建元宣德,廟號宣宗,在位十年(公元 1425—1435 年)。自號長春真人。雅尚翰墨,書法出沈華亭兄弟而能出於圓熟之外,以遒勁發之。尤工繪事,山水、人物、走獸、花鳥、草蟲無不臻妙。嘗作圖書贈重臣,上書年月及受賜者姓名,鈐"廣運之寶"、"武英殿寶"及"雍熙世人"等印章。

畫繪小鼠踞石上,回首仰望苦瓜,瓜藤攀援竹枝,長草出於石縫。小鼠茸毛用乾筆皴擦,富有質感;顧盼之情,亦很生動。瓜葉、草叢用水墨寫意法,藤枝揮灑如草書。石的勾勒、點皴極似趙孟頫。筆墨多取自元人水墨花卉、竹石畫法,具較多生拙的文人畫意趣。自識"宣德丁未,御筆戲寫"。朱瞻基時年二十九歲。上鈐"廣運之寶"一印。

59 山水圖卷　　明　張　復
紙本　墨筆　縱 33.2 厘米　横 136.4 厘米
首都博物館藏

張復(公元 1403—1490 年),道士。字復陽,號南山,浙江平湖人,正統中居嘉興。山水仿吳鎮,墨氣蒼鬱淋漓。草樹人物各臻其妙。

描繪江南水鄉,透過大批密林雜樹,隱見村落茅舍、田野農事以及農居生活,富有生活氣息,雲氣漫淹遠景,更感空間遼闊。此幅構圖,富於巧思,於明代文人畫中所少見。筆墨蒼莽渾厚,破筆縱橫揮灑,焦墨、淡墨層層積染,淋漓盡致,遠近層次畢現。開合、疏密、動静、虛實,皆得自然之妙,富有耐人尋味之意趣。

60 秋江漁隱圖軸　　明　姚　綬
紙本　設色　縱 162.2 厘米　横 59 厘米
故宮博物院藏

姚綬(公元 1422—1495 年),字公綬,號丹丘,又號穀庵、雲東逸史,浙江嘉興人。天順八年(公元 1464 年)舉進士,授監察御史,官江西永寧知府。工書畫,兼能詩,山水宗吳鎮,也取法趙孟頫、王蒙,好作沙坳水曲影色,墨色蒼潤,間寫竹石,筆致瀟灑。著有《穀庵集》三十卷,後僅存集選十卷。

畫群山間水面寬闊,近處臨水山坡上,喬木高聳,枝葉繁茂,樹蔭下泊一小舟,一宦者着袍服,戴烏紗,坐船頭持竿而釣。山石、樹木畫法近元人而有所變化,風格蒼秀清逸。上方自題詩跋。鈐"雲東仙館"、"紫霞碧月翁"印二方。上詩堂有董其昌跋。

61 鷹擊天鵝圖軸　　明　殷　偕
絹本　設色　縱 158 厘米　横 89.6 厘米
南京博物館藏

殷偕(生卒年未詳),字汝同,金陵(今南京)人。殷善之子,花卉翎毛,能傳父藝。

作者描繪鷹擊天鵝的瞬間。天鵝被襲,頓失平衡,翻滾下墜,猶作掙扎,背景以茫茫湖水,蘆荻隱約,更顯出高遠凌虛,搏擊天外,畫法工細。毛羽先用淡墨勾出,再用白粉細描,柔毛茸茸,體現了院體畫的風格傳統。鈐有:"錦衣都指揮殷偕"朱文方印和"御用監大監韋氏家藏珍玩"收藏印。

62 貨郎圖軸　　明　佚　名
絹本　設色　縱 169.2 厘米　横 116 厘米
上海人民美術出版社藏

桃紅柳綠,春日融融,一鬚眉皆白的老漢擔來滿架貨物,刀槍箭戟,鐃鈸哨笛,紈扇燈籠,面具腰帶,鷄尾烏紗,皮球令旗,凡兒童玩具之屬一應俱全,真是明代前期的民間玩具陳列。老漢精神矍鑠,以手指貨,似正向顧客介紹自己的商品,而孩子也被這琳瑯滿目的新奇玩意逗得踴躍鼓舞,是一幅典型的民間風俗畫。此圖筆法工整細勁,敷色鮮麗明快,人物造型準確。背景襯以湖石、修竹、桃花、柳條、小鳥,突出了春天的氣息,頗見匠思。圖雖佚名,然爲高手之作。

63 山茶白羽圖軸　　明　林　良
絹本　設色　縱 152.3 厘米　横 77.2 厘米
上海博物館藏

林良(約公元 1416—1480 年),字以善,南海(今廣州)人。弘治時拜工部營繕所丞,直仁智殿改錦衣衛百戶,與四明呂紀先後供奉內廷。善畫花果、翎毛,着色簡淡,備見精巧。其水墨禽鳥、樹石,繼承南宋院體畫派放縱簡括筆法,遒勁飛動,有類草書,墨色靈活,爲明代院體花鳥畫變格的代表作家,也是明代水墨寫意畫派的開創者。

圖寫山野一隅，巉巖上佇立着一隻神態俊逸的雄白雉，雌白雉在巖下邁步。石後山茶樹枝葉疏落有致，紛開粉紅色的花朵。一對喜鵲在樹幹上跳躍喳叫。洋溢着歡騰的氣氛。林良長於水墨寫意禽鳥，而此圖用精細的工筆勾勒，敷色鮮妍雅麗，發揚了宋代院體畫周密不苟的寫生傳統，巖石和樹幹則以勁健縱放的筆墨皴染，形成了工寫結合、剛柔相濟的藝術神采，是較工整的代表作。圖上署款"林良"。

64 梅茶雉雀圖軸　　明　呂　紀
絹本　設色　縱 183.1 厘米　橫 97.8 厘米
浙江省博物館藏

呂紀(公元 1477—? 年)，字廷振，號樂愚，浙江寧波人。弘治中供事仁智殿，為宮廷作畫，官錦衣衛指揮。擅畫臨古花鳥，近學邊景昭，遠宗南宋院體，多以鳳凰、仙鶴、孔雀、鴛鴦之類鳴禽為題材，雜以花樹濃鬱，畫面燦麗清新有致。亦作粗筆水墨寫意者，筆勢勁健奔放，與林良相近，與邊景昭同為明代院體花鳥畫中的臨古派的代表作家。

着色雪景，寒意茫茫。坡石上，白梅老幹敧曲，雙雉棲息幹上，一正一反，側首相互呼應，形態生動，樹根處，隱露蘭竹叢草，梅枝虬曲凌空，花朵疏密散聚，氣勢飛動，更增寒意。數雀聚棲梅枝，山茶紅映其間，正如《無聲詩史》所評"設色鮮麗，生氣奕奕"。遠處崗阜覆雪，澗水曲流，冷壑荒寂。圖右款署"四明呂紀"。

65 殘荷鷹鷺圖軸　　明　呂　紀
絹本　設色　縱 190 厘米　橫 105.2 厘米
故宮博物院藏

此圖學林良畫風，用筆較為縱逸，與其工筆重彩作品有所區別。這是一幅描繪自然界生存搏鬥的有趣的作品，一隻蒼鷹，掠過長空，從高處俯衝下來，銳利的目光早就緊盯住一隻在水塘邊覓食的鷺鷥。直到危險迫近，鷺鷥纔發現，倉皇竄入荷葉蘆葦叢中，張嘴尖聲鳴叫，撲騰雙翅，企圖躲過蒼鷹的襲擊。鷺鷥的騰竄又驚動了原棲息水面的兩隻野鴨和�鴒，它們驚恐地注視着從天而降的災難之神。作者在畫幅下半部，用錯落紛披的筆法，把蘆葦和殘敗的荷葉、蓮蓬畫得西歪東倒，增添了一種動盪不安的情緒，使悲劇效果起了渲染的作用。生物界弱肉強食的爭鬥被表現得如此淋漓盡致，是作者觀察生活的細緻，還是另有所喻呢？令人深思。款"呂紀"，下鈐"四明呂廷振印"一方。

66 劉海戲蟾圖軸　　明　劉　俊
絹本　設色　縱 139 厘米　橫 98 厘米
中國美術館藏

劉俊(生卒年未詳)，字廷偉，善山水，入能品，人物也佳。官錦衣都指揮，為宮廷畫家。

畫劉海居中，呈正面像，雙手持蟾，情態和善歡悅；寬袍大袖，衣帶飄動，與海濤相諧，一派得道成仙之相。畫風工謹，設色淡雅；衣紋用筆，剛柔相濟；海濤以戰筆勾描，具有裝飾性。右下水紋間署"劉俊"二字。經鄧拓藏，後捐獻國家。

67 北觀圖卷　　明　陶　成
紙本　設色　縱 27.8 厘米　橫 124 厘米
上海博物館藏

陶成(生卒年未詳)，字孟學，一作懋學，號雲湖仙人，寶應

(今江蘇寶應)人，成化七年(公元 1471 年)舉人。生性疏狂，多才藝，詩文古樸。書善四體，擅畫花鳥人物，山水多用青綠，穠麗蔚拔，喜作勾勒，竹兔與鶴鹿均妙，隨意畫山水、花鳥、人物，都逼肖南宋人。芙蓉稱神品，為世所珍。

此圖用墨筆雙勾數莖細竹，描繪精確，頗得元李衎勾竹的遺法；鳧鴨則用淡墨簡筆畫出臥息的神態。滿地細草茸茸，間以汁綠密點烘染，益襯出竹、鴨的潔淨。用隸書自題："玉樹亭亭，瑩徹霜信，能永寶之，張侯世胤。雲湖仙人陶成為天覈契兄寫。"畫史記載陶成畫山水擅用青綠，烘染空靈。這種畫法於此圖亦得見證。

圖卷前有程敏政弘治元年(公元 1488 年)題《北觀序》，記述陶成北游經歷，又謂李東陽曾為此圖題"北觀"兩字引首，又有詞林諸文士題識，現均已失去。清王文治復有兩題、羅天池一題，王文治並補題引首"北觀"。《過雲樓書畫記》著錄中定名為《叢篁水鳥圖》。

68 灞橋風雪圖軸　　明　吳　偉
絹本淡設色　縱 183.6 厘米　橫 110.2 厘米
故宮博物院藏

吳偉(公元 1459—1508 年)，字士英，號魯夫，更字次翁，號小仙，湖北武昌人。幼孤貧，流落常熟為人收養，自弄筆墨習畫山水人物。成化間為宮廷作畫，官仁智殿待詔。弘治時孝宗晉授其為錦衣衛百戶，賜"畫狀元"印章。人物宗吳道子，取法南宋畫院體格，筆勢奔放。早年作白描，則以秀勁見長，兼能寫真。山水取景多片石一樹，落筆健壯，近學戴進，遠師馬遠、夏珪而較放縱。是明代中葉繼戴進後"浙派"健將，從學者頗多，人稱"江夏派"。

灞橋在陝西長安縣東，亦稱霸橋，唐人送別者多於此折柳相贈，有"霸橋折柳"典故。又有"詩思在灞橋風雪中驢子上"之說，故畫家亦常以"灞橋風雪"為畫題。此圖繪一老者騎驢在風雪中過橋，低首沉思。為烘托主題，景作山野懸巖，樹木凋零，風雪瀰漫，河流封凍，寒氣迫人。署款"小仙"，鈐"吳偉"一印。側鋒臥筆，綫條粗簡，水墨淋漓，一次皴染，頗得氣勢，騎驢人物雖極簡率，而形態生動。放縱有餘，精嚴不足，為吳偉山水畫風定型後的面貌。

69 雜畫冊　　明　郭　詡
紙本　設色　墨筆　縱 28.5 厘米　橫 46.4 厘米(每頁略有大小)
上海博物館藏

郭詡(公元 1456— 約 1529 年)，字仁宏，號清狂，江西泰和人。專力於書畫，多游名山。弘治中徵入京師，授錦衣官，固辭不就。擅作寫意人物，信手點抹，筆勢飛動，尤善雜畫小品，筆墨簡括，用沒骨法畫花鳥，頗有生趣。

此圖冊繪蕉石婦嬰、青蛙草蝶、青山花村、鷄冠蛺蝶、竹石秋菊、草亭釣艇、蘆塘芥菜、溪山空亭等八圖，每圖自題七絕一首，闡發畫意。此選二幅。

《蘆塘芥菜圖》上題詩："金盤堆滿紫駝峰，此味人能幾得逢。不似此根滋味好，瓦盆相對日從容。"寄托他不戀富貴，狷介自高的志向。《蕉石婦嬰圖》是他工筆人物畫的代表作，白描的綫條細柔飄逸，具有凝靜的格調。山水畫以筆墨縱恣酣暢見長。在花鳥的表現技法上更具創造性，如青蛙、蛺蝶和鷄冠花、水草等，純用色彩勾劃點染，色澤鮮潔而運筆簡練，生物的形態

栩栩如生;芥菜、竹菊等畫法,也顯見他水墨寫意的嫻熟工力。

圖册上鈐有"仁宏"、"清狂"、"典篤子"、"一齋"、"疏狂埜人"等名號印,其中後面三個字號爲歷來畫史所失載。

70 題竹圖軸　　明 杜菫

絹本　設色　縱 189.5 厘米　橫 104 厘米
故宮博物院藏

杜菫(生卒年未詳),字懼男,一作燿南,有檉居、古狂、青霞亭長等號,丹徒(今江蘇鎮江)人,古籍燕京(今北京市),成化中試進士不第,絕意進取。工詩文,通六書,善繪事,取法南宋院畫體格,最工人物,筆法細勁暢利,當時推爲白描高手,又能作飛白體。亦善山水、花卉、鳥獸、界畫樓臺,嚴整有法。

圖繪一老者持筆對竹題詩,左側一小童捧硯侍候,右側一老一少旁觀。背後巨巖襯托,石欄彎曲,竹林蒼翠,枝葉繁茂。觀其情節,應是"東坡題竹"的故事。人物刻劃細膩,設色淡雅。東坡寬袍大袖,峩冠長髯,風度瀟逸。衣紋多用"釘頭鼠尾描",勁健有力。竹竿濃淡遠近分明,枝葉向背扶疏,筆法秀逸,清翠如水。左上題詩云:"竹色經秋似水清,小闌涼氣午來生;新詩題上三千首,散作鏗金戛玉聲。檉居杜菫。"下押二印,一印文不清,另一朱方印爲"天青日白"。

71 雜畫册　　明 徐端本

紙本　墨筆　設色　縱 29.4 厘米　橫 39.7 厘米
上海博物館藏

徐端本(公元 1438—? 年),後改姓名史忠,字廷直,號痴翁、痴仙、痴痴道人,江蘇南京人。繪畫風格近方從義,筆致瀟灑,墨氣蒼鬱,有"雲竹水湧之妙"。兼善人物、花卉、竹石,筆墨亦縱放酣暢。

此册共繪山水、人物、花卉十二圖,其中多幅有對題詩詞。另有一頁書七律一首,無圖,疑已佚去。

此册大部份畫幅描寫山野逸士的生活情狀,藝術旨趣與元代以來的文人隱逸山水一脈相承,然而在藝術表現手法上卻自具風神。此選二幅。

《漁翁獨釣圖》和《樹下閑眺圖》,人物造型簡練傳神,寥寥數筆勾劃衣紋,眉目鬚髮,略加勾點和水墨暈染,漁翁的悠閑神態和文人的瀟脫氣質,躍然而出。山石樹木,用筆縱放率略;勾斫點曳,猶如草書勁利,并善用濃淡墨色,刷染坡岸和遠山,造成空濛深遠的空間感。在山水畫幅中,表現出一種飛揚蒼莽的氣勢。

此册把簡練的造型手法、飛動的筆法和酣暢的墨色,合成一體,別具一格。藝術格調狂而不俗,野不傷雅,在畫壇上獨放異彩。沈周評爲:"瀟墨淋漓,水走山飛,狂耶怪耶。"誠爲知音之言。册前有清潘奕雋題引首"痴翁三絕",史志功題引首"墨寶",册後有清黃丕烈題識。

72 吹簫女仙圖軸　　明 張 路

絹本　墨筆　縱 141.3 厘米　橫 91.8 厘米
故宮博物院藏

張路(公元 1464—1538 年),字天馳,號平山,河南開封人。太學生,未入仕途,游情於繪畫創作。人物師法吳偉,筆勢狂放而草率。山水兼學戴進,風格趨於粗豪。亦能鳥獸花卉。

此圖描繪一女仙盤膝席地坐在松蔭底下,旁邊竹編花籃放有一隻大壽桃。微風吹拂,女仙面對洶湧波濤,正在悠閑自在地

吹簫。作者可能表現的是麻姑女仙的題材,女仙那優美動聽的簫聲,似在招引鳳凰。

此圖用筆粗簡勁挺,放縱中見工整;仕女形象刻劃細緻生動,嫻静灑脫。圖右款落"平山",鈐有"張路"印。

73 烟江晚眺圖軸　　明 朱 端

絹本　設色　縱 168 厘米　橫 107 厘米
故宮博物院藏

朱端(生卒年未詳),字克正,浙江海鹽人。正德間以畫直仁智殿授指揮僉,宮廷賜一樵圖,遂號一樵。畫山水宗馬遠,人物學盛懋,花鳥效呂紀,墨竹師夏昶,亦善書。

畫臨江峻嶺平崗,樹木葱蘢,崗上二人對坐,居高遠眺,一童侍立。江面烟靄迷濛,對岸村落人家,岸邊船檣林立,漁舟揚帆,江中有堤岸小橋,老翁携童步行其間,橋畔坡坨邊,兩舟罥泥。江南山青水秀的清曠境界,水鄉農村的生活氣息,畢露絹素。畫法學郭熙,用筆精勁,墨彩明媚,畫風秀潤,自成一格,此是朱端傳世作品中之佳構。左方款"朱端"。鈐"克正"、"辛酉徵士"、"欽賜□樵圖書"印三方。又"怡親王寶"、"明義堂覽書畫印記"鑒藏印二方。

74 寒山圖軸　　明 王諤

絹本　設色　縱 216 厘米　橫 107 厘米
山東省博物館藏

王諤(生卒年未詳),字廷直,浙江奉化人。嘗師里人蕭鳳。後肆力唐宋名家。弘治初以繪事供事仁智殿,其畫樹石多著烟靄之態,勢如潑墨。孝宗稱王諤"今之馬遠也"。武宗朝,正德初陞至錦衣千户,後乞歸,家居至八十餘乃卒。

此圖畫突兀雪山,巍巍峩峩。古樹盤錯,葉多凋零。山道上行旅者趲行。山石多作斧劈皴,間以粗筆橫斜掃擦,筆力勁健,筆觸清晰,深得宋人畫法。樹枝恣意揮毫,筆墨飛動而剛健。樹上一片寒鴉,打破了深山的寂静。危崖殿堂,經營亦妙。全畫氣勢宏偉,寫雪而不落俗套。在高山嚴寒之間而具濃厚熱烈的生活氣息,行筆簡潔而意境高深,較之宋代諸家,有繼承也有所變化,可視爲明代時代風格較典型的一件作品。

75 起蛟圖軸　　明 汪 肇

絹本　墨筆　縱 167.5 厘米　橫 100.9 厘米
故宮博物院藏

汪肇(生卒年未詳),字德初,號海雲,安徽休寧人。工繪事,山水、人物,出入於戴進、吳偉,但多草率之筆。尤長於翎毛,豪放不羈,自謂其筆意飄若海雲。因自號海雲,亦善書法。約活動於明成化至嘉靖年間。

石壁老樹下,一叟一童急急順風左行,叟俯身回顧高空墨雲間騰飛之蛟龍,龍騰風旋,草樹飄搖,勢驚雷電,驟雨將臨,煞是懼駭。人物用"枯柴描",草草幾筆,即把老叟稚童驚惶神態,描寫得淋漓盡致。樹石用筆簡率,豪放不羈,墨氣古樸渾潤。自識"海雲"。

76 廬山高圖軸　　明 沈 周

紙本　設色　縱 193.8 厘米　橫 98.1 厘米
臺灣故宮博物院藏

沈周(公元 1427—1509 年),字啓南,號石田,又號白石翁,長洲(今江蘇吳縣)人,不應科舉,博覽群書。書學黃庭堅,詩學

白居易、蘇軾、陸游。山水初承家法,兼師杜瓊、趙同魯,後取法董源、巨然、李成,中年以黄公望爲宗,晚年醉心吳鎮,於廣收博取中自拓新意。四十歲前多畫小幅,後拓爲大幅,用中鋒禿穎,筆力挺健而蘊藉,風格沉着渾厚,畫以意境趣味爲重。花卉鳥獸重寫生,淡墨淺色,情滿意足。亦畫人物。爲吳門派宗師,與唐寅、文徵明、仇英合稱"明四家"。著有《客座新聞》、《石田集》等。

此圖是沈周爲慶賀其師陳寬(醒庵)七十歲生日而精心製作的祝壽圖。沈周借助於萬古長青的廬山五老峰的崇高博大來表達他對老師的推崇之意。畫面上崇山峻嶺,層層高叠,五老峰雄踞於衆峰之上,清泉飛流直下。山下有一高士籠袖觀覽美景。溪流湍急,雲霧浮動,使畫面增加了空間感和流動感。此圖爲沈周仿王蒙畫法的傑作。淡墨勾染,用牛毛皴、披麻皴,用筆乾渴,顯示出雄厚的根底。從題款中得知此畫爲沈周四十一歲時所作。

77　東莊圖册　　明　沈　周
紙本　設色　縱 28.7 厘米　橫 33 厘米
南京博物院藏

全册共二十一頁,每幅對頁有季應禎篆書題圖名。册前有王文治題:《石田先生東莊圖》引首兩頁。後有董其昌、王文治、張崟、潘奕雋、孫爾准、顧鶴、羅文池等題跋十五頁。

作者取法宋《廬鴻草堂圖》,選取東莊之景,精心描繪,是沈周的一部具有代表性的寫實作品。

東莊,古名東墅,始建於吳越(公元 893—978 年)廣陵郡王錢元潦父子。沈周所繪的《東莊圖》,是明代吳寬(公元 1435—1504 年)父子兄弟歷數十年經營而成的莊園。選其一頁,以窺其貌。

78　柴門送客圖軸　　明　周　臣
紙本　設色　縱 120.1 厘米　橫 56.9 厘米
南京博物院藏

周臣(生卒年未詳),字舜卿,號東村,江蘇蘇州人。山水學陳暹,摹李、郭、馬、夏,用筆純熟,是院體中一高手,兼工人物,古貌奇姿,綿密蕭散,各極意態。曾以畫法授唐寅,後寅以畫名世,或懶於應酬,乃請周臣代筆,非具眼莫能辨。

此取唐人杜甫《南鄰》詩末句"相送柴門月色新"詩意入。近處寫一古松,軀幹蟠曲,枝葉繁茂,蒼苔滿佈,一輪皓月挂於樹梢,松下露茅屋一角,柴籬圍護,屋前小道通向河邊,小舟傍岸,主人"錦生先生"和賓客相揖道别,情狀謙恭,依依不捨,夜色已深。再現了《南鄰》詩意。構圖嚴密而有空間距離,松幹上署:"東邨周臣。"鈐:"舜卿"、"鵝場散人"朱文二方印。另有:"錫山華氏碧梧青屋珍藏"、"客齋鑒藏"收藏章。

79　看泉聽風圖軸　　明　唐　寅
絹本　水墨　縱 72.5 厘米　橫 34.7 厘米
南京博物院藏

唐寅(公元 1470—1523 年),字伯虎,一字子畏,號六如居士,江蘇蘇州人。弘治十一年(公元 1498 年)解元,會試時因科場舞弊案牽連而被革黜,後游名山大川,致力繪事,賣畫爲生。才情傑出,文章詩句書畫樣樣精到,自刻有"江南風流第一才子"印。少與張靈相善,學畫於周臣,後結交沈周、文徵明、祝允明、徐禎卿等切磋文藝。山水法李唐、劉松年兼及宋、元諸大家,

融會運用,或細潤秀雅,或蒼勁活潑。其人物、仕女、樓觀花鳥,無不臻妙。與沈周、文徵明、仇英合稱"明四家"。著有《六如居士全集》。

繪崇山峻嶺,峭壁陡險,山崖間老樹虬曲,枝葉蒼鬱,巖隙清泉下瀉。二高士端坐石上,看泉聽風,悠然自得。山巖以斧劈皴,自題七絕一首:"俯看流泉仰聽風,泉聲風韻合笙鏞。如何不把瑶琴寫,爲是無人姓是鍾。"款署"唐寅",鈐"禪仙"白文長方印、"唐居士"朱文方印。左綾邊簽署:"唐六如真迹神品,光緒甲申十二月,烏石山房收藏。"鈐"烏石山房"印,另有"易圖","龔易圖藹人鑒藏印記"、"鄰烟畫室"、"逸芬心賞"等鑒藏印。

80　孟蜀宮妓圖軸　　明　唐　寅
絹本　設色　縱 124.7 厘米　橫 63.6 厘米
故宮博物院藏

工筆重彩畫宮妓四人,衣着華貴,雲鬢高聳,青絲如墨,頭飾花冠,互相對語,無襯景。人物衣飾綾條流暢,設色濃艷,服飾上的花紋,都刻劃得十分精細;人物面部用傳統的"三白法"表現,暈染細膩,生動傳神。表露出宮廷富貴的生活氣息,作者借此披露孟蜀後主的糜爛生活,有諷喻之意。可證於自題詩、跋:"蜀後主每於宮中裹小巾,命宮妓道衣,冠蓮花冠,日尋花柳以侍酣宴,蜀之謡已溢耳矣。而主之不挹注之,竟至濫觴,俾後想搖頭之,令不無扼腕。唐寅。"下鈐"伯虎"、"南京解元"朱文方印二。

81　湘君湘夫人圖軸　　明　文徵明
紙本　設色　縱 100.8 厘米　橫 35.6 厘米
故宮博物院藏

文徵明(公元 1470—1559 年),初名壁,以字行,更字仲徵,號衡山,江蘇蘇州人。幼時不聰慧,稍長始才智穎發,詩文書畫俱佳。與祝允明、唐寅、徐禎卿相切磋,人稱:"吳中四才子。"五十四歲以貢生薦試吏部,任翰林院待詔,三年辭歸。繪畫初師沈周,後從宋元諸家探索奧秘。山水近趙孟頫,兼得王蒙神韻、董源筆意,多寫江南湖山庭園和文人生活,構圖平穩嚴密,筆墨工整秀雅,氣韻清和閑適,含有較重書卷氣。早年所作多細謹,中年較粗放,晚年粗細兼備。亦善花卉、蘭竹、人物,名重當代,爲吳門派重要畫家。著有《甫田集》。

此圖無背景,畫湘君與湘夫人,左下方以小楷自題:"余少時閱趙魏公所畫湘君、湘夫人,行筆設色皆極高古,石田先生命余臨之,余謝不敢,今二十年矣。偶見娥皇女英者,故作唐妝,雖極精工,而古意略盡。因仿佛魏公爲此,而設色則師錢舜舉,惜石公不存,無以請益也。衡山文徵明記。"下鈐"停雲生"印。上方自書小楷《湘君》、《湘夫人》辭二十四行,款書"正德十二年丁丑二月己未停雲館中書",下鈐"文徵明"、"衡山"二印。本幅尚有明王穉登、文嘉兩則小楷跋。

此圖根據屈原《楚辭·九歌》中的《湘君》、《湘夫人》篇内容創作的。湘君和湘夫人爲湘水之神,或云爲堯的兩個女兒,長者娥皇,次者女英,同嫁於舜,娥皇爲后,女英爲妃,後來舜卒於蒼梧之野,二女歿於江湘之間。相傳娥皇即湘君,女英即湘夫人。作者自稱此圖仿趙孟頫和錢選,其實是他自己的創作。

文徵明不僅擅長畫山水、花卉、蘭竹,亦工人物,但其人物畫極爲罕見,此圖是他的人物畫代表作;人物作唐妝,高髻長裙,有飄飄禦風之態。形象纖秀,設色以朱標白粉爲主調,極其淡雅,

用筆精工,綫條柔仞,格調清古幽淡。

82 滸溪草堂圖卷　　明　文徵明
紙本　設色　　縱 26.7 厘米　橫 142.5 厘米
遼寧省博物館藏

圖繪高木濃蔭,掩映草堂,群山環抱,清波蜒曲,帆檣林立,榭閣屋宇錯落。近處草堂敞軒,二高士案前對坐,似在高談闊論;溪岸邊另有二高士,似主迎過渡來客,正緩步走向草堂。用筆細膩謹嚴,山石僅用渴筆微抹,以點苔顯出明暗,經營位置,得寫生之助,化出清幽境界。圖後上角署款:"徵明寫滸溪草堂圖。"鈐白文"徵明"印。卷後別紙有文徵明長跋。

83 松溪橫笛圖軸　　明　仇英
絹本　設色　　縱 116.4 厘米　橫 65.8 厘米
南京博物院藏

仇英(約公元 1482—1559 年),字實父,號十洲,江蘇太倉人,寓居蘇州。工匠出身,曾從周臣學畫,天賦不凡,深得理法,設色、水墨、白描,無所不精,知名於時。晚年客於項元汴處,縱觀歷代名迹。山水多學趙伯駒、劉松年,筆法細潤多變而風骨勁峭,蕭疏簡遠以意涉筆,不失典雅風度。尤擅作仕女,精工艷逸。偶作花鳥亦清麗有逸趣。與沈周、唐寅、文徵明等文人畫家相抗衡,爲"明四家"之一。

寫高山聳立,青峰參天,山下樹木葱鬱,溪岸老松虯曲,樹叢中茅舍隱現,一隱者泛舟溪上,洗足橫笛,悠然自得,怳似出塵仙境。山石的勾勒與皴法,均極細潤綿密,設色柔和,使意境更臻嫻雅幽淡。仇英善於取各家之長,此幅無款識,鈐有"天籟閣"、"墨林秘玩"、"項墨林鑒賞章"、"項子京家珍藏"等收藏章。

84 人物故事圖冊　　明　仇英
絹本　重設色　　縱 41.1 厘米　橫 33.8 厘米
故宮博物院藏

全冊十頁,所繪人物、仕女,多屬傳統題材。表現歷史故事的有"貴妃曉妝"、"明妃出塞"、"子路問津";屬於寓言傳說的有"吹簫引鳳"、"高山流水"、"南華秋水";描繪文人逸事的有"松林六逸"、"竹院品古";取之古代詩詞的有"潯陽琵琶"、"捉柳花圖"。在擷取典型情節、形象表達題意方面,顯示出縝密巧思。

此冊用工筆重彩,在絢麗中呈現出精細、粗勁、燦爛、清雅等變化,可見其嫻熟、高超的畫藝。各頁分別署"仇英實父"、"仇英"、"實父"等款。此選"松林六逸"圖。

85 花卉冊　　明　陳淳
紙本　墨筆　　縱 28 厘米　橫 37.9 厘米
上海博物館藏

陳淳(公元 1483—1544 年),字道復,後以字行,更字復甫,號白陽,又號白陽山人,江蘇蘇州人。凡經學、古詩文詞及書法,無不精研通曉。曾從文徵明學書畫,不拘師法,隨意點染,尤擅長寫意花卉,淡墨淺色,風格疏爽,意趣盎然。亦畫山水,學米友仁、高克恭而筆墨更爲放縱,與徐渭齊名,並稱"青藤白陽",爲明代文人畫中寫意花鳥派之代表。

圖冊共二十幅,冊首有文彭隸書"寫意"二字,繪花卉蔬果,水墨淋漓,頗得絪縕之氣。選其二幅。《石榴圖》以淡墨寫出細枝,兩隻石榴,有成熟沉重之感,妙在筆斷而枝意仍連。《墨蟹圖》寫水面浮出墨蟹,伸出粗壯雙鉗,取食低垂稻穀,筆意簡練而

形態生動。而稻穗稻葉,則以細筆淡墨,飄逸有致。江南水鄉平凡的小景物,賦予筆情墨趣,而得生機,尤爲可貴。

作者筆墨雖法於元人及受沈周的影響,而對景物的體察入微,又自出新意,大膽創造,另具格局,爲後人開拓了寫意花卉的新領域。

此冊作於明嘉靖二十三年,陳淳是年逝世,應是其最晚之傑作。

86 松石萱花圖軸　　明　陳淳
紙本　設色　　縱 153.4 厘米　橫 67.3 厘米
南京博物院藏

畫松樹、湖石、萱花各一,三者結合,濃淡相宜。松樹喬立,枝虯針疏;萱花掩映,光華競發;墨色淡雅,風格疏爽,是陳道復淡墨欹毫、疏斜歷亂表現技法的典型作品。畫幅上方自題五言一首:"喬松巨敷陰,宜男(萱草之別稱)亦多花,光華發草木,知是地仙家。"款署"陳道復",鈐"復父氏"、"白陽山人"白文二方印。

87 潮滿春江圖軸　　明　居節
紙本　水墨　　縱 47.5 厘米　橫 26.2 厘米
鎮江市博物館藏

居節(生卒年未詳),字士貞,號商谷、西昌逸士,江蘇蘇州人。少從文徵明游,書、畫爲入室弟子。山水畫法簡遠,有宋人之風。著《牧豕集》。約活動於嘉慶至萬曆時期。

此圖中部空白,以虛帶實,意爲茫茫江水,下部坡坨斷續,野樹參差。小舟停靠。得江南江漢野趣。上部群巒疊嶂,雲嵐縹緲。山頭用重墨點攢以外,遠山近山均施淡墨,境界清曠。

自題七絕一首,並款"辛酉二月十又七日寫居節"。鈐"居節"白文印。

88 武當南巖霽雪圖軸　　明　謝時臣
絹本　設色　　縱 296 厘米　橫 100 厘米
青島市博物館藏

謝時臣(公元 1487—1567 年),字思忠,號樗仙,江蘇蘇州人。山水法沈周,得其意而稍變,筆勢豪放,設色淺淡。凡長卷巨幛,出筆縱橫自如,頗具魄力,風格介於"吳派"與"浙派"之間。人物近學吳偉,遠宗李公麟,綫條勁細瀟灑。

此圖寫武當山南巖雪後的情景,爲大章法淡着色的山水畫。自識:"寫乾坤名勝四景,景皆予嘗親覽,歷歷在目者。"按其自識,當爲四幅,現僅見此幅。從山麓到山巔,重崗複嶺,松木葱鬱;崖巖峭壁,中留空隙,顯出了山勢的高遠,中段的橫橋,爲對山往返道路。峰巒山石皆留白,天空用淡墨烘染,屋宇亭臺均不見瓴,以示積雪之厚。棧道上,前呼後應的行旅,亦極盡生動之致,於畫面的活躍,增添色彩。

89 幽居樂事圖冊　　明　陸治
絹本　設色　　縱 29.2 厘米　橫 51.7 厘米
故宮博物院藏

陸治(公元 1496—1576 年),字叔平,居太湖包山。曾從祝允明、文徵明學書畫。山水用焦墨皴擦,風骨峻削。花鳥工筆寫意俱有生趣,點筆秀麗。敷色精研,能得黃筌遺意而兼參有徐熙風格,與水墨簡筆的陳淳、勾花點葉的周之冕,同爲明代中後期花鳥畫三大家。有《包山遺稿》傳世。

此圖册共十開,畫小村幽居行樂情景。每幅均有作者用小篆書圖名,爲《夢蝶》、《籠鶴》、《觀梅》、《採藥》、《晚雅》、《停琴》、《漁父》、《放鴨》、《聽雨》、《踏雪》。每圖中或鈐"陸氏叔平"或鈐"包山子",其中《踏雪》一圖,款題"包山陸治爲雲泉生作",下鈐"陸氏叔平"、"包山子"白文印二方。

全圖册,筆墨疏簡清逸,綫條勁挺,構圖多樣,有馬遠、夏珪筆意。描繪的景物具有濃鬱的鄉村生活氣息,静中有動,意趣横生,是陸治晚年的代表作。

此圖册曾經明項元汴等收藏。每幅圖上均鈐有"項子京家珍藏"等印,並用隸書注明"一"至"十"編號。

90 山水花卉圖册　　明　文　嘉
紙本　墨筆　縱34.5厘米　横41.5厘米
廣東省博物館藏

文嘉(公元1501—1583年),字休承,號文水,江蘇蘇州人。文徵明次子,官和州學正。工小楷,繼承家學。山水筆法得倪瓚清脱之意,間仿王蒙皴染,亦頗秀潤。兼能花卉。好作詩,精於鑒别古書畫,著有《鈐山堂書畫記》。

此圖册共八開,山水四開,花卉四開,選其二開。

其一爲近景巖石上,幾棵雜樹,一座草亭,湖面平静,浪波不泛。構圖出自倪雲林。自題:"高天爽氣澄,落日横烟冷。寂寞草玄亭,孤雲亂山影。庚子三月,效雲林筆意,寫於拮花齋,並效其書法,然政恐不似也。"下鈐朱文"休承"印。

其二爲寫雨中叢菊修竹,凝聚相依,生機鬱勃。菊花用筆穩健,菊葉水墨蒼潤;竹竿挺拔,竹葉瀟灑。構圖呈寶塔形,因得濃淡之宜,密而不悶,穩而不滯,頗具意匠。自題一首七絶,年款"庚子九月望",鈐白文"文嘉之印"及朱文"休承"印。

91 樵谷圖軸　　明　文伯仁
紙本　設色　縱79.2厘米　横46.6厘米
故宮博物院藏

文伯仁(公元1502—1575年),字德承,號五峰、葆生、攝山老農,江蘇蘇州人。文徵明侄。能詩,山水宗王蒙,兼學三趙(趙令穰、趙伯駒、趙孟頫)而又不失家傳,筆力清勁,佈景奇兀,巖巒密鬱。亦善人物。

此圖描繪樹木葱緑,曲溪淙淙,意境深遠。溪邊有院落茅舍,後山頭草木回春,烟氣蒼茫。有山村生活氣息。筆墨細潤、鬆秀,構圖自然,毫無矯揉造作而得野趣。

自題篆書"樵谷圖",並書七言詩一首,款署:"嘉靖庚申冬十二月六日爲子喬徵君寫並題。五峰山人文伯仁。"下鈐"文伯仁德承章"一印。

92 竹亭對棋圖軸　　明　錢　穀
紙本　設色　縱62.1厘米　横32.3厘米
遼寧省博物館藏

錢穀(公元1508—1578年後),字叔寶,號磬室,江蘇蘇州人。好讀書,曾手抄稀見書籍,從文徵明習詩文書畫。山水筆墨疏朗穩健,也能人物、蘭竹,風格較平實。編有《續吳都文粹》等。

草亭臨水擁翠,亭中二人對弈,二僕侍奉,清幽愜意。亭後芭蕉修竹,茂密葱蘢。一童子雙手持物過橋而來。亭前隔水,松樹古樸蒼鬱。畫風細密秀美,得文氏正傳。款:丙寅中秋日,錢穀。鈐朱文"叔"、"寶"二印。丙寅年爲嘉靖四十五年,爲錢穀五

十九歲作。

93 叢蘭竹石圖卷　　明　周天球
紙本　墨筆　縱28.3厘米　横56.8厘米
故宮博物院藏

周天球(公元1514—1595年),字公瑕,號幼海、六止生,江蘇蘇州人。曾從文徵明學習書法,以詩文書畫名世。善畫蘭草,喜用淡墨,得鄭思肖風格。

圖繪蘭花、竹石。用筆流暢,有書法筆意,蘭葉有隨風起舞之姿;竹以濃淡之墨,區分向背遠近;石則草草幾筆,便具形態。用筆勁健,疏密得當,頗具情態。卷末有自題行書"幽蘭賦",末識周天球款,鈐"周民公瑕"、"俠香高長"等白文方印。又有"乾隆鑒賞"、"石渠寶笈"等鑒藏印多方。

94 魚藻圖卷　　明　王　翹
紙本　設色　縱28.5厘米　横250.2厘米
故宮博物院藏

王翹(生卒年不詳),字時羽,一字叔楚,號小竹,一作小竹山人,嘉定(今屬上海市)人。少年時補縣諸生,後棄而學畫。詩文書畫,皆超越尋常。詩宗孟郊,畫工風竹、草蟲,生動逼真;山水仿米芾。孫克弘愛其畫,目爲逸品。王敬銘讚曰:"三百年來孫龍以後一人而已。"

此卷寫群魚戲水,水草豐茂,魚群得意,追逐迴旋,形態自然而生動,卷末作重墨亂石倒垂花枝。以静濟動,以重鎮輕。畫魚以水墨寫意法,先用淡墨一筆畫出魚身,再以重墨勾脊、畫嘴、點眼,神出筆端,生動之至。水藻的形態濃淡,與魚水交融,層次分明而又渾然一體。盡自然之情趣。無款識,卷末押"小竹山人"、"嘉定王翹民"二印。

95 人物山水册　　明　尤　求
紙本　設色　墨筆　縱25.8厘米　横21.9厘米
上海博物館藏

尤求(生卒年未詳),字子求,號鳳丘,江蘇蘇州人。移居太倉,工寫山水,兼人物,學劉松年、錢舜舉,又善仕女畫,繼仇英以名世。約活動於明嘉靖至萬曆年間。

此册共十二幅,選其人物二幅。山水多江南景色,山巒茇蔚,雲霧瀰漫,蒼翠密林間或露殿脊,或藏茅屋。作水鄉之景則板橋、水樹、堤岸、輕舟,概括江南山水情趣。人物則高僧逸士盤桓於蒼松之下;仕女倚柳遠思,湖水迷濛;或青琅萬竿之畔,仕女漫步凝眺;畫悠閑高雅之趣。其筆墨或工整、或粗放、或乾枯、或滋潤,設色或青緑、或淺絳。穠而不俗,淡而不薄,足見作者多方面的才能。江南的自然景色和人物的閑情生活,成爲明代文人畫家的創作之源,以寄託寧静曠遠的胸懷。具有明代中期繪畫風格特點。

署款"長洲尤求製"。各幅鈐有"長洲尤求"白文方印,"鳳"、"丘"朱文圓方印,"鳳丘"朱文長方印等印。

96 墨葡萄圖軸　　明　徐　渭
紙本　墨筆　縱165.7厘米　横64.5厘米
故宮博物院藏

徐渭(公元1521—1593年),初字文清,改字文長,號青藤道人、天池山人,浙江紹興人。明代著名文學家、書畫家。才氣横溢,曾作浙閩軍務總督胡宗憲幕僚,後胡入獄,懼禍而發狂。中年始學畫,涉筆瀟灑,天趣抒發。特擅長花鳥,作畫時情感瀉於

筆鋒，水墨淋漓，濃淡相間，變化萬千，多豪邁、率真之氣。是明代中期文人水墨寫意花鳥畫的傑出代表，並對以後大寫意花卉發展影響巨大。有戲曲論著《南詞叙録》，雜劇《四聲猿》，詩文《徐文長全集》、《徐文長佚稿》、《徐文長佚草》等。

水墨葡萄一枝，串串果實倒挂枝頭，水鮮嫩欲滴，形象生動。茂盛的葉子以大塊水墨點成。風格疏放，不求形似，代表了徐渭大寫意花卉的風格，也是明代寫意花卉高水平的傑作。自題："半生落魄已成翁，獨立書齋嘯晚風；筆底明珠無處賣，閑抛閑擲野藤中。天池。"下鈐"湘管齋"朱文方印一，尚有清陳希濂、李佐賢等鑒藏印多方。

97 山水花卉人物圖册　　明　徐　渭
紙本水墨　縱 26.9 厘米　横 38.3 厘米
故宮博物院藏

該册十八頁，其中畫十五頁，分別作寫意山水人物、寫生花卉，內容有嬰戲、對弈、牡丹、蘭花、稻穗螃蟹等等。筆墨簡括豪放，隨意自然。選其二頁，可窺真趣。

自書款一頁："萬曆戊子夏仲，偶閑，寓崇侄子雲齋中，漫爲捉筆，真兒戲也。青藤渭。"下鈐"徐渭之印"等二方。另有吳俊卿、李詳題跋二頁。鈐印諸方。

98 雨景山水圖軸　　明　孫克弘
紙本　設色　縱 171 厘米　横 72 厘米
廣東省博物館藏

孫克弘（公元 1532—1611 年），字允執，號雪居，上海松江人。以父蔭入仕，官至漢陽知府。能詩善書，擅繪没骨花卉，近師沈周、陸治，遠宗徐熙、易元吉，筆墨簡練淡雅，得野逸之趣，兼工蘭竹、山水、亦作佛道像。

此圖自題詩云："僧房十日掩紫關，閑看浮雲自往還，無限天機心會得，起來磨墨寫房山。"用筆圓潤，墨色渾厚，表現了春天的雨後景色。雨景山水（又稱米點山水）爲宋代米氏父子所創造，元代高克恭（房山）是傑出的繼承者。孫克弘的花鳥作品傳世較多，但山水畫極爲罕見。此幅詩情畫境，皆含仿米、高之意，年款丙午（公元 1606 年），鈐"東郭草堂"朱文長方印、"漢陽太守"朱文圓印、"孫氏允執"白文方印、"雷居"白文方印、"漢陽太守章"朱文方印。

99 玉堂芝蘭圖軸　　明　孫克弘
紙本　設色　縱 135.8 厘米　横 59 厘米
故宮博物院藏

該圖用雙勾填色法畫玉蘭、蘭花以湖石襯托。筆致清秀，色彩淡雅。濃重的玲瓏湖石與輕盈的素白玉蘭，對比強烈而又和諧，畫風清麗。自題七絶一首，款署："己酉春日寫雪居克弘。"鈐"孫克弘"、"漢陽郡長"、"東郭草堂"印三方。

100 達摩面壁圖軸　　明　宋　旭
紙本　設色　縱 121.3 厘米　横 32.2 厘米
旅順博物館藏

宋旭（公元 1525— 約 1606 年後），字初暘，號石門，後爲僧，法名祖玄，又號天池髮僧、景西居士，浙江嘉興人。善詩工書，學畫於沈周。山水推崇李成、關仝、范寬，所畫峰巒樹林，蒼勁古拙，巨幅大幛，亦頗有氣勢。兼長人物。

此圖作菩提達摩面壁打坐、苦行修煉的情形。達摩面部的

刻劃，堅忍虔誠；山澗周圍，野草叢生；一泓流水從其身邊流過。以此環境襯托達摩的性格。據南朝梁釋慧皎《高僧傳》謂，達摩，天竺人，本名菩提多羅。於梁普通元年入華，武帝迎至金陵。後渡江往魏，止嵩山少林寺面壁九年，傳法於慧可。達摩爲中國佛教禪宗的始祖。自題七絶一首，年款爲庚子。作者生活於嘉靖萬曆之間，嘉靖庚子爲公元 1540 年，作者僅二十六歲；萬曆庚子爲公元 1600 年，作者已八十六歲。《明畫録》載其"游寓多居精舍，禪燈孤榻，世以髮僧高之"。此幅署有"超泉精舍"。觀其筆墨簡練沉着，當是晚年之作。

101 秋興八景圖册　　明　董其昌
紙本　設色　縱 53.8 厘米　横 31.7 厘米
上海博物館藏

董其昌（公元 1555—1636 年），字玄宰，號思白、思翁、香光居士，上海松江人。萬曆十七年進士，官至禮部尚書。才華俊逸，善鑒別書畫，並以禪論畫，分爲"南北宗"，推崇南宗爲文人正脈。稱作畫須"讀萬卷書，行萬里路"，有積極影響。工書法繪畫，精研古人各家之長，廣而集之，書法於率易中得秀色，分行佈白，疏宕秀逸。山水淵源董源、巨然及二米，以黃公望、倪瓚爲宗，不重寫實，而講究筆致墨韻，畫格清潤明秀。著有《容臺集》、《容臺別集》、《畫禪室隨筆》、《畫旨》、《畫眼》等。

此册爲董氏於明萬曆四十八年（公元 1620 年）八、九月間泛舟吳門、京口途中所作。峻拔的山頭，深邃的溪谷，瀰漫的雲霧，各盡其態。既有草木葱蘢、風雨迷濛的江南丘陵特點，又有沙汀蘆荻，遠岫橫亘的水鄉情調；亦有江天樓閣、彩舟競發的江上景色。構圖精巧，意境高遠，韻味充足。其山水筆墨集宋元諸家技法之長，形成其蒼秀雅逸的畫風。筆力遒勁、墨氣蒼潤、乾筆皴擦、渲染入妙，明潔自然。設色以赭石、花青爲主調，局部的林木、山巒，施以石青、石緑和朱砂，濃重鮮麗而柔和統一，更增秋意。

此册每開皆題以詩句和跋語，末開署款"庚申九月重九前一日，□□ 設色小景八幅，可當秋興八首，玄宰"。有款而無印。册前有曾鯨畫董其昌肖像。畫幅有清吳榮光對題，册後有謝希曾等人題跋。

102 墨梅圖册　　明　陳繼儒
紙本　水墨　縱 21.8 厘米　横 29.6 厘米
遼寧省博物館藏

陳繼儒（公元 1558—1639 年），字仲醇，號眉公、糜公，上海松江人。長於詩文詞翰，工書法，善山水，宗法董其昌，格調空遠清逸。亦畫梅竹，以水墨寫梅花，點染精妙。爲雲間派畫家。著有《眉公全集》、《書畫史》、《書畫金湯》、《妮古録》等。

陳繼儒於山水之外，亦擅水墨梅竹，點染精妙，率意自秀，爲後世所楷模。此圖册共四開，圖選没骨、圈花兩開，均有作者行書題記，分別記録作者關於畫梅的心得和詠梅絶句。書法用筆豐腴跌宕，天真爛漫，直入東坡之堂。署"眉公"，鈐朱文印"眉公"、白文印"腐儒"。

103 仿巨然小景圖軸　　明　趙　左
紙本　墨筆　縱 67.1 厘米　横 35 厘米
吉林省博物館藏

趙左（公元 16—17 世紀），字文度，上海松江人。善畫山水，與宋懋晉俱受業於宋旭，懋晉揮灑自得，而左惜墨構思，不輕涉

筆。畫宗董源，兼學黃公望、倪瓚，畫雲山以己意出之，有似米（芾）非米之妙，善用乾筆焦墨長於烘染。曾爲董其昌代筆。是松江派主要畫家之一。

是幅畫傍山村野。近處坡岸林木，蒼潤蔥鬱，遠接高峰叠岫；山谷間有草屋坪地，人物活動。左岸板橋臨溪，畫境雖少而意境開闊。以闊筆作皴，墨韻濃潤厚重。自識"戊午夏日，仿巨然小景，華亭趙左"，戊午爲明萬曆四十六年（公元 1618 年），當是趙氏晚筆。畫上引首有陳繼儒題跋。

104　山水圖册　　　明　沈士充

紙本　設色　縱 24 厘米　橫 18 厘米
江蘇省美術館藏

沈士充（公元 16—17 世紀），字子居，上海松江人。善畫山水，出於宋懋晉之門，亦師趙左，得兩家法，筆法鬆秀，墨色華淳，皴染得淹潤之竅，山頭少突兀之勢，清蔚蒼古格韻並勝。松江畫派中子居得其正傳，並常爲董其昌代筆。

此山水册頁皆爲小品，風格各異。筆墨不多，神采生動。或没骨設色，或水墨淡彩，或勾勒爲主，表現手法多樣而靈活。自然界的秀美與生機，露於筆底。此選二幅。其古雅秀潤，受董其昌影響。畫史評其畫法"根本北宋，而用南宋"，"不入元人法"，雖不免誇大其辭，但從此册頁小品確也看到作者不拘一格的創作才能。

105　風竹圖軸　　　明　歸昌世

紙本　水墨　縱 146.2 厘米　橫 44.7 厘米
廣州美術館藏

歸昌世（公元 1574—1645 年），字文休，號假菴，江蘇昆山人。崇禎末年以待詔徵，不應，工詩詞、古文辭，善書畫篆刻。擅寫蘭竹，筆墨鬆靈沉着，神趣橫溢，在青藤白陽間。亦工山水，取法倪瓚、黃公望。著有《假菴集》。

歸昌世畫竹，《無聲詩史》稱："枝葉清灑，逗雨舞風，有渭川淇澳之思。"而《明畫錄》則稱："蕭疏縱逸，別具風格。"此圖竹竿剛勁，竹葉隨風，搖蕩不止，而竹竿挺直不屈。筆勢挺拔，着意表現竹的堅強氣質，並含有清灑縱逸的情意；得宋元人墨竹的意態而自具新意。自題："辛巳長至，歸昌世爲敏 □ 社兄。"自鈐"歸昌世印"、"文休"二印章。可知此畫作於崇禎十四年冬至，爲其晚年之作。

106　高松遠澗圖軸　　　明　邵彌

紙本　設色　縱 144.3 厘米　橫 60.4 厘米
上海博物館藏

邵彌（約公元 1592—1642 年），字僧彌，號瓜疇、芬陀居士，江蘇吳縣人。性迂僻，不諧俗。擅畫山水，遠學荆浩、關仝，近取法元人，略參馬遠、夏珪筆意。筆墨簡括，取景蕭疏，"清瘦枯逸，閑情冷致"的風格，一如其人。間作翎毛，亦具生趣。並能詩和書法。

近處坡石上，高松聳立，其下伴有虬曲雜樹；樹蔭下一人盤坐觀景。對岸又一高士，携杖昂立，眺望對山懸瀑。左岸危巖突兀，氣勢非凡。遠山隱於長天雲氣中。運筆以皴帶染，綫條流動多姿，水墨淋漓，有出塵之致；得吳門畫派之遺韻。自題"高松遠澗，崇禎歲旅己卯（公元 1639 年）嘉平月，似存翁大詞宗老先生。瓜疇邵彌"。是其晚年之作。

107　雙樹樓閣圖軸　　　明　項元汴

紙本　墨筆　縱 76.6 厘米　橫 33.6 厘米
上海博物館藏

項元汴（公元 1525—1590 年），字子京，號墨林，浙江嘉興人。國子生，家資富饒，法書名畫儲藏豐厚，熏習既久，書畫自通。山水學黃公望，尤醉心於倪瓚，畫風温醇疏秀，墨竹梅蘭天真淡雅，爲吳派畫家之一。

圖寫平遠的湖光山色，碧波間磯石壘壘，蘆荻迎風，對岸坡石上有方外高士抱膝趺坐，觀賞湖山，背後雙樹高聳，左邊溪澗流泉；遠山逶迤，水天空曠，意境寧靜。

此圖層次深遠，筆墨華滋，具有空靈浩曠的格局，令人有"瞬息千里，坐而致之"的感覺。

此圖作於明嘉靖三十二年，時年二十九歲，爲其方外友雙樹樓閣主所作，至明萬曆十二年重加題記，記錄了此畫流傳經過。下鈐"項元汴印"、"墨林山人"白文印，畫右下並有其孫項聖謨鑒定署名。

108　杏花錦鷄圖軸　　　明　周之冕

絹本　設色　縱 157.8 厘米　橫 83.4 厘米
蘇州市博物館藏

周之冕（公元 16 世紀），字服卿，號少谷，江蘇蘇州人。寫意花鳥，最有神韻，設色鮮雅，自成一家。王弇州論其畫曰：寫花草者，陳道復妙而不真，陸叔平真而不妙，之冕似能兼二子之長。

此圖奇石兀立，一杏樹幹老枝虬花榮，旁有辛夷伴立；坡有二枝蝴蝶花，招展迎風。兩錦鷄一仁立石端，一立坪地。錦鷄朱腹白羽，尾端上翹，姿態威武，羽毛點染細膩嬌媚，生動活潑。周氏善寫生，熟識禽鳥動静和花木風姿。此圖筆墨工細秀逸，色彩濃鬱絢綺，青綠爲石，紅萼紫英，富麗堂皇，令人神怡。款書"萬曆壬寅秋暮寫，汝南周之冕"。

109　三駝圖軸　　　明　李士達

紙本　墨筆　縱 78.5 厘米　橫 30.3 厘米
故宮博物院藏

李士達（公元 16—17 世初），字通甫，號仰槐，江蘇蘇州人。萬曆二年（公元 1574 年）進士，長於人物，兼寫山水故名於世。壽至八十外。其對畫講求五美 — 蒼、逸、奇、遠、韻；反對五惡 — 嫩、板、刻、生、痴，被評爲深得畫理。

圖繪三個駝背的老者，一提籃側顧，一向提籃者作揖，一拍手大笑，三人形象滑稽，笑態可掬。衣紋用"渾描"，鬚髮眉目皆不見勾勒痕迹，筆墨圓潤，柔若無骨，以烘托三駝者折腰諂媚的性格特徵，可見作者高度的筆墨造型功力。自識"萬曆丁巳冬寫，李士達"，下鈐二印。左下方有黃祖香一跋；上方有錢允治、陸士仁、文謙光各題詩一首。錢允治詩云："張駝提盒去探親，李駝遇見問緣因；趙駝拍手哈哈笑，世上原來無直人。"點明了此幅的諷世主題。

110　花卉圖軸（部份）　　　明　馬守真等

紙本　設色　縱 21.7 厘米　橫（全長）103 厘米
無錫市博物館藏

馬守真（公元 1548—1604 年），一作守貞，小字玄兒，又字月嬌，號湘蘭，江蘇南京人。曾爲秦淮歌伎。輕財任俠，與王穉登友善。善畫蘭竹，論者謂其蘭仿趙孟堅，竹法管道昇，筆墨瀟灑

恬雅,饒有風致。能詩,書亦甚工,特爲畫名所掩。

此卷爲四人合作,吳娟娟繪白描山水,鈐朱文方印"眉仙";馬守真寫蘭花芝石,鈐白文方印"湘蘭",林雪作菊花,鈐白文方印"雪";王蕊梅寫梅竹,鈐白文方印"王賓儒"。畫卷前端有馬守真所書七言聯句。並題"竹西雅集聯句爲穀契丈戲作",鈐白文方印"湘蘭"。畫卷後部爲穉登(百穀)所書《浪淘沙》詞,並題"丙子春暮。尊生居士",鈐白文方印"王穉登印"、白文方印"玉月羊君"。

馬守真的蘭花,輕盈飄逸,酣暢秀麗,色彩淡雅,芝石相配,氣象洽合,小草隨意揮灑,生動自然。王穉登所題爲丙子春暮,應爲明萬曆四年,馬守真時年二十九歲。

111　桐蔭寄傲圖軸　　明　項德新

紙本　水墨　縱 57.2 厘米　橫 27.1 厘米
故宮博物院藏

項德新(約公元 1563—? 年),字復初,項元汴第三子。工山水,得荆關法,尤善寫生,流傳甚少。

此圖畫夏景山水,以巖石斜坡,枯枝修竹,環繞清潭,得幽雅之致。筆墨簡逸,格調秀潤。自題:"重蔭覆林麓,寒聲下碧墟,綉衣高蓋者,於此意何如。丁巳長夏暑盛在西齋北窗桐蔭遶坐如水寫是寄傲。項德新。"鈐"德新之印"等三方。

112　山陰道上圖卷(部份)　　明　吳　彬

紙本　設色　縱 31.8 厘米　橫 862.2 厘米
上海博物館藏

吳彬(公元 16—17 世紀初),字文中,又字文仲,自稱枝庵髮僧,福建莆田人。流寓金陵,萬曆間以能畫薦授中書舍人,歷工部主事。工山水,佈置絕不摹古,佛像人物,形狀奇怪,迥別前人,自立門户。

此卷寫層巒叠巘,千峰萬壑、崗嶺逶迤、綿亘不絕;溪谷間飛瀑如練,叢樹繁密,依聚溪邊澗畔;輕雲薄霧,瀰漫升騰,氣勢浩闊。實有"山陰道上,應接不暇"之感。

用筆繁密緊圓,刻劃精工,着意暈染,山巒有脈可尋,松針細如毫髮,足具功力。作者於繪畫技法上,擺脱前人成規,自創特異的藝術風格。署款"時萬曆戊申歲冬日,枝隱生吳彬識"。戊申爲萬曆三十六年(公元 1608 年),鈐"吳中文士"、"吳彬之印"白文方印。此圖爲米萬鍾而作。巖石間題以長篇跋語。後曾經《寶笈重編》著錄,上有弘曆題詩及乾隆御府印璽。

113　漉酒圖軸　　明　丁雲鵬

紙本　設色　縱 137.4 厘米　橫 56.8 厘米
上海博物館藏

丁雲鵬(公元 1547—1628 年),字南羽,號聖華居士,安徽休寧人。工畫人物、佛像,得吳道子法,白描學李公麟,設色學錢選,以精工見長。兼工山水,取法文徵明。亦善花卉,能詩。曾爲名墨工程君房、于方魯畫墨模,《程氏墨苑》、《方氏墨譜》中的圖繪,大半出其手筆。

圖寫雙頰豐滿、滿頤髭鬚,岸然高古的雅士,箕踞席地和童子傾醉漉糟,人物情態生動,清俊可愛;綠茵遍地,案列古琴圖籍,酒壺食盤。人物身後,黃菊盛開,柳幹粗苗,間以湖石,濃蔭繁密,清氣鑒人,充滿冷峻靜穆氣氛。

作者之人物畫,追摹李公麟筆意,此圖人物,精細入微,鬚髮之間,眉睫意態畢具,衣紋綫條轉折輕柔飄動;身姿神態,足具飄

逸自若的韻味。賦彩濃麗清簡、色墨渾然一體,更呈融和清潤之氣。署款"漉酒圖,丁雲鵬"。下鈐"雲鵬"朱文橢圓印、"南羽"白文方印。

114　竹石菊花圖軸　　明　米萬鍾

絹本　墨筆　縱 180.2 厘米　橫 54 厘米
故宮博物院藏

米萬鍾(公元 1570—1628 年),字仲詔,號友石、湛園,陝西人,居北京。萬曆二十三年進士,授江寧令,官江西按察使、太僕寺少卿。米芾後裔。善書能畫,蓄奇石甚富,並好畫石,有祖風。山水細潤精工,佈局深遠。兼長潑墨,嘗仿米氏巨幅,氣勢灝瀚,烟雲瀚鬱。亦作花卉,宗法陳淳。著有《篆隷訂僞》、《北征吟》等。

圖繪竹石、菊花。翠竹用筆挺勁,墨色濃淡相間,分遠近層次,菊花用"勾花點葉"法,以淡墨點葉,濃墨勾筋,墨色溫潤而富於變化。風格近陳淳寫意花卉一派,生動傳神。自識"崇禎元年嘉平望日寫,米萬鍾",下鈐"米萬鍾仲詔父印"、"餐荠梨石"二印。

115　吳中十景圖册　　明　李流芳

灑金箋　設色　縱 27.8 厘米　橫 34 厘米
上海博物館藏

李流芳(公元 1575—1629 年),字長蘅,一字茂宰,號泡庵、檀園、慎娛居士,安徽歙縣人,僑居上海嘉定。萬曆三十四年進士。嘉定才子,善詩文,工書畫篆刻。山水學吳鎮、黃公望,筆墨粗簡,風格峻爽。兼能花卉,逸氣飛動,水墨淺深,韻味雋永。著有《西湖臥游圖題跋》、《檀園集》。

此册計十開,描繪吳中地區十處風景名勝。各圖的對幅上,除天平山一圖無題詠外,其餘皆有題詠(自題五圖,錢謙益題四圖)。選刊靈巖、虎丘二圖。此册取景完美,主景突出,次景陪襯,相得益彰。技法純熟,筆致多中鋒,設色簡淡,神味盎然,是李流芳的名作。見於《西湖臥游圖題跋》著錄。

116　吹簫仕女圖軸　　明　薛素素

絹本　水墨　縱 63.3 厘米　橫 24.4 厘米
南京博物院藏

薛素素(公元 16—17 世紀),女,字素卿,又字潤卿,江蘇蘇州人,寓居南京。工小詩,能書,作黃庭小楷。尤工蘭竹,下筆迅捷,兼擅白描大士、花卉、草蟲、各具意態,工刺綉。又喜馳馬挾彈,百不失一,自稱女俠。後爲李征蠻所娶。所著詩集名《南游草》。

畫花苑一隅,曲欄圍繞,坡間綉凳上,端坐一女子,吹簫自娛。前面點綴水仙數簇,後面佈置湖石翠竹。人物衣紋採用蘭葉描,遒勁流暢,筆墨清雅。自題"玉簫堪弄處,人在鳳凰樓",署款"薛氏素君戲筆",鈐"沈薛氏"、"第五之名"白文二方印。詩堂有清王文治題記,裱邊有王文治及近人吳湖帆跋語。

117　梧桐秋月圖軸　　明　宋　珏

紙本　設色　縱 82.4 厘米　橫 30.7 厘米
上海博物館藏

宋珏(公元 1576—1632 年),字比玉,號荔枝仙,福建莆田人,居南京,工書畫篆刻,所作山水樹石,行筆雄秀,出入吳鎮、黃公望及二米之間。

圖寫皓月當空,烟雲迷濛的秋夜,高閣書齋內文人倚檻相晤談,四周碧梧高聳,樹影婆娑。境界清寂優雅,富有詩意。章法簡潔,人物、樓閣綫條率略,樹幹桐葉,水墨乾濕互用,層次分明,色彩淡雅。自題:"書樓高百尺,歸峙出梧桐。倚檻話秋月,忽聽雲外鐘。"署款"丙寅秋夜寫並題於拂水山房,莆陽老人珏"。下鈐"宋珏之印"、"比玉"白文印,丙寅爲天啓六年。

118 仿宋元山水圖册　　明　張　宏
紙本　設色　縱 25.5 厘米　橫 18 厘米
廣東省博物館藏

張宏(公元 1580—1668 年後),字君度,號鶴澗,江蘇蘇州人。工山水,吳中學者尊崇之。筆意古拙,墨法濕潤,儼有前規,蓋師沈周而未能超脫者也。人物寫真,天然入格。

原册共八頁,選一頁。仿"郭河陽法",畫雪景,佈置獨特,重山叠嶂,近處一大片枯林,遠處峰巒積雪。頗得冰天雪地的寒意。作者善於用黑白反差,把巖壑妝扮成冰雕玉砌,給人以澄澈之感。款署"壬申夏作宋元諸家筆法,喜得風雨連綿,閉門乃就,張宏"。壬申爲崇禎五年,是張氏五十三歲所作。

119 一梧軒圖軸　　明　卞文瑜
紙本　淡設色　縱 100 厘米　橫 44.5 厘米
故宫博物院藏

卞文瑜(公元 17 世紀),字潤甫,號浮白,江蘇蘇州人。善山水,樹石勾剔,甚有筆意,嘗從董其昌講求筆法,故筆墨亦相近,但落墨太鬆,失之弱耳。

繪一座庭院,梧桐矗立,湖石環襯,鮮花盛開,堂上一人撫琴,一鶴仿佛聞聲起舞。畫法工致典雅,山石皴法細密,花木多用雙勾法,敷色清淡。自識:"丁丑端陽摹王叔明一梧軒圖,卞文瑜。"鈐"文瑜"朱方、"潤甫"白文印二。下有"南屏審定秘玩"等鑒藏印多方。

120 設色山水圖册　　明　沈　顥
紙本　設色　縱 15.2 厘米　橫 23.6 厘米
上海博物館藏

沈顥(公元 1586—1661 年後)一作灝。字朗倩,號石天。江蘇蘇州人。補博士弟子員,性豪放好奇。工詩文,書法真、草、隸、篆無所不能。山水近沈周,晚年筆墨挺秀,點色清妍,深於畫理。著《畫塵》。

此册計十開,是根據杜甫詩句的意境圖寫的。選刊二開:江村、棧道。各圖均録杜詩二句。用筆蒼老細潤,設色雅淡清逸,畫境切合詩意,是沈顥的匠心傑構。曾經清戴植收藏,圖上鈐有"翰墨軒主人"、"培之所藏"等印。

121 書畫合璧圖册　　明　張瑞圖
紙本　水墨　縱 34.7 厘米　橫 29.2 厘米
故宫博物院藏

張瑞圖(公元?—1644 年),字長公,一字果亭,號二水、白毫庵主,福建晉江人,萬曆三十五年進士,以附魏忠賢仕至武英殿大學士。工書善畫,山水學黃公望,骨格蒼勁,點染清逸。亦工佛像,有《白毫庵集》。

該書畫册共十一頁,書及款七頁,畫四頁。其畫皆山水,用筆秀逸,各有意境,頗得生機。每頁均有題句,其中兩頁録《歸去來辭》句,其書分別爲行書《樂志論》及"果亭山人瑞圖"款;行書

"歸去來辭"及款:"天啓乙丑冬臘月書於東湖之果亭瑞圖。"筆法自然流暢,每頁分別鈐有"果亭"、"張瑞圖印"、"二水"、"秘晉齋印"等印。

122 顧夢游像圖軸　　明　曾　鯨
紙本　設色　縱 105.4 厘米　橫 45 厘米
南京博物院藏

曾鯨(公元 1568—1650 年),字波臣,福建莆田人,流寓南京。擅畫人像,注重墨骨,烘染數十層,然後着色,與全用粉彩渲染者不同,受西洋畫之影響。人物神情逼真,有鏡中取影之效果。其畫法風行一時,弟子甚衆,時稱波臣派。

曾鯨畫顧夢游像,張風補景,田林書篆,作於崇禎十五年(公元 1642 年)。人物端坐巖石間,神韻悠然,衣紋用鐵綫描,綫條勁利流暢,畫法從墨骨,然後敷彩。右上篆書題"顧與治先生小像",款署"曾鯨畫,張風補景,田林篆",鈐"田林之印"白文方印。詩堂有李漁長篇題記,述顧夢游家世行狀。

123 張卿子像圖軸　　明　曾　鯨
絹本　設色　縱 111.4 厘米　橫 36.2 厘米
浙江省博物館藏

此軸畫詩人兼醫家張卿子肖像,身穿淡青色長袍,烏巾朱履,右袖下垂,左手指甲修長,悠然作撚鬚狀,儀表端雅,意態安詳。栩栩如生,不愧是傳神高手的精心傑作。

曾鯨有非凡的觀察力,筆下人物如鏡見影。此軸有作者題款:"天啓壬戌中秋寫。曾鯨。"曾鯨時年五十九歲。

此圖裱邊四周有清乾隆年間梁詩正、厲鶚、丁敬、杭世駿等許多名人題詠。

124 藏雲圖軸　　明　崔子忠
絹本　設色　縱 189 厘米　橫 50.6 厘米
故宫博物院藏

崔子忠(公元 1574—1644 年),初名丹,字開予、道母,號青蚓,山東萊陽人,居北京。明末補順天府生員,曾從董其昌學。擅畫人物仕女,師法南唐周文矩,衣紋多曲屈轉折,畫格清麗靈秀。兼工肖像。與陳洪綬有"南陳北崔"之稱。

此軸中段一團雲氣繚繞,唐代大詩人李白,盤腿端坐於四輪橢圓底盤車上,緩緩行於山路中。李白仰首凝視頭頂之雲氣,神態閒逸瀟灑;一稚童肩搭繩牽車,一稚童肩荷竹杖作引導狀。下臨石坡樹木葱蘢。上聳山峰如笋,遠近分明。人物衣紋用筆遒健,自成一格。石坡烘染,頗得質感;用濃墨點苔,墨色濃鬱靈秀,風格殊異,係作者中年之畫風。自識長跋"丙寅五月五日,予爲玄胤同宗大書李青蓮藏雲一圖"。款署"崔子忠"。

125 寒江獨釣圖軸　　明　袁尚統
紙本　設色　縱 131 厘米　橫 61 厘米
山東省博物館藏

袁尚統(公元 1570— 約 1661 年後),字叔明,江蘇蘇州人。善畫,山水渾厚,人物野放,頗得宋人筆意,多畫民間風俗,作品有濃厚生活氣息。

此幅作唐人詩意畫:"孤舟簑笠翁,獨釣寒江雪。"江中一小舟,以篙固定,簑笠翁垂釣。對岸山勢險峻,天空陰霾,反襯雪山更爲鮮明。近處江岸雪松傲立,枯樹低枝,頗具生機。樹幹寫以淡墨,樹枝用乾筆,松針用濃墨,筆觸清晰,復以淡花青輕染。

點以赭石、花青，與墨相間。一派寒氣，一片静氣，頗凝重有生氣。年款乙亥。

126　松風斜照圖軸　　明　關　思
絹本　設色　縱 158.7 厘米　横 50.5 厘米
南京博物院藏

關思(公元 16—17 世紀)，字九思，一作何思，更字仲通，號虛白，浙江湖州人。能詩善書，筆兼四體。尤長山水畫，遠宗關全、荊浩，近及黄公望、王蒙，而能自出機杼，蒼秀奇崛，多所變化，爲吳派名家之一。善仿唐宋人筆意。所畫山水，早年蹊徑水口，猶多覆叠；晚年山頭石畫，簡筆粗疏，微加皴染，林樹離披，略點墨葉，人物飄然，舟室古雅，別具清明之格。畫名重海内，與宋旭齊名。

畫夏日溪山，陽光斜照，景色明麗。遠處高山聳峙，山澗泉水淙淙；近處林木葱蘢，掩映着草堂數椽；湖面水平如鏡，村頭平橋上，一老翁緩步入村，山石以披麻皴，雙勾虬松，畫風近似吳門派，而有自己的變化。自題七絶一首：“清齋虚蔽小欄杆，六月松風灑面寒，步到溪邊橋外看，一山斜照瀑長湍。”末署“關思”，鈐“關思之印”、“何思”白文二方印。

127　仿張僧繇山水圖軸　　明　藍　瑛
絹本　設色　縱 177 厘米　横 91 厘米
無錫市博物館藏

藍瑛(公元 1585— 約 1666 年後)，字田叔，號蜨叟、石頭陀，浙江杭州人。擅畫山水，追摹唐宋元諸家，筆墨秀潤。作青綠山水尤佳，仿張僧繇没骨法，俊爽明艷。後漫游南北，風格一變，筆墨蒼老堅勁，氣象峻嶒，頗負時譽。兼工人物、花鳥、蘭竹。有“浙派殿軍”之稱，當時學其畫風者有陳洪綬、陳璇、劉度、王奂、馮湜、洪都等。

藍瑛擅畫山水，早年追摹宋元諸家，特潛心於黄公望，甚能入古，没骨青綠以張僧繇爲宗，濕潤厚重，鮮麗燦爛。圖以青綠重彩畫山巒臨水，逶迤遠去。賦色雅妍沉着，於尺幅中層層推遠，曲盡變化。山脈雲端敷以白粉，與紅樹青山相間，更突出了雍容富麗的情調。擁而不塞，繁而不亂，相映成趣，雖非全景式的崇山峻嶺，亦有峻嶒之氣象。原作無款印。

128　山水花卉圖册　　明　倪元璐
綾本　墨筆　縱 39.3 厘米　横 65.3 厘米
上海博物館藏

倪元璐(公元 1593—1644 年)，字汝玉、玉汝，號鴻寶業、園客，浙江上虞人。天啓二年進士，授編修，官至禮部尚書、翰林院學士、超拜户部尚書。李自成攻克京師，自縊死，謚文正。善詩文，爲世所重。書畫俱工，山水筆墨秀逸清潤。亦擅竹石，石多峻嶒突兀狀，喜用水墨生暈之法。著有《倪文貞集》。

此册共八開，每開都有自書對題，兹選二開。第一開作一老翁停舟垂釣，江水浩渺，上襯遠山；下作枯木疏林，點明深秋時節。筆簡意遠，耐人玩味。第二開雲山，表現山村欲雨的景色，雖爲米家山，但筆墨技法受到董其昌的影響。以濃淡不同的墨點和墨色，渲染坡陀層林留白處，宛如浸漫於嶺間的雲靄。用簡略的綾條勾出村屋數幢，筆、墨俱備。

129　日濯清泉圖軸　　明　惲　向
紙本　水墨　縱 152 厘米　横 53 厘

廣州美術館藏

惲向(公元 1586—1655 年)，原名本初，字道生，號香山，江蘇常州人。崇禎末舉賢良方正，授内閣中書舍人，不就。擅詩文。山水初宗董源、巨然，骨力圓勁，墨氣淋漓。晚學倪瓚、黄公望，用筆乾枯而得山水雄渾之氣，對畫理頗有心得，著有《畫旨》。

自題：“坐茂樹以永日，濯清泉以自潔，摹燕文貴筆，惲向。”自鈐“惲本初”、“道生”二章。《明畫録》稱其：“畫山水全師子久，蒼老雄渾，運筆處悉以草聖書法相通，生趣勃勃，真士家最勝一流也。”此畫正是借詩文的意境抒其高潔不俗，寄迹林泉怡然自樂的心情，是文人畫的本色，別有一番情趣。筆法蒼潤，懸腕中鋒，以草書的骨力入畫，圓勁雄健。如其所云：“嫩處如金，秀處如鐵。”隨意揮毫，縱横自然。人物在濃陰下，面對從高山直瀉的清流，令人陶然自得，清心快意。署“惲向”名款，當爲其晚年作品。

130　山水圖軸　　明　項聖謨
紙本　墨筆　縱 56.5 厘米　横 31.3 厘米
遼寧省博物館藏

項聖謨(公元 1597—1658 年)，字孔彰，號易庵、胥山樵，別號松濤散仙、存居士，浙江嘉興人。收藏家項元汴孫。擅畫山水，筆意淳雅，設色明麗，初學文徵明，遠法宋人，而取韻於元代諸家，兼工花木竹石和人物，尤善畫松，有“項松”之譽。論者謂其士氣、作家兼備，後家貧，但不附權勢，賣畫自給。

此圖畫松石林泉，仿沈石田筆意。遠處山石疏簡空靈，近處古松高聳，筆致勁秀，用墨雄渾。林間兩高士侃侃而談，頗具超塵脱世之意。整幅畫氣韻天成，風格清雋。右上角有作者行書五言詩，具名款及印章。

131　晞髮圖軸　　明　陳洪綬
紙本　設色　縱 105 厘米　横 58.1 厘米
重慶市博物館藏

陳洪綬(公元 1598—1652 年)，字章侯，號老蓮，甲申(公元 1644 年)後自稱老遲，又稱悔遲、弗遲、雲門僧、九品蓮臺主者，浙江諸暨人。書法遒逸，善山水，尤工人物，與崔子忠齊名，號“南陳北崔”。所畫人物，軀幹偉岸，造型誇張傳神，衣紋清圓、細勁，兼有李公麟、趙孟頫之妙，設色學吳道子法。其力量氣局超拔磊落，在仇、唐之上，間作花鳥、草蟲，無不精妙。

晞髮，本指把洗净的頭髮晾乾，後亦指洗髮。趙孟堅修雅博識，人比米芾，以游適書畫爲樂，曾與周草窗各攜書畫，放舟湖上，相與評賞，“飲酣，子固脱帽，以酒晞髮，箕踞歌《離騷》，旁若無人”(周密《齊東野語》)。几陳菊竹，酒瓮飄香，一美髯高士長髮披肩，醉眼朦朧。以手作舞，旁若無人，狀似飲酣，其合草窗之説。人物鬚髮毛根出肉，力健有餘，衣紋清圓細勁，轉折有致，兼李伯時、趙吳興之妙。設色嫻雅古淡，氣局超拔磊落，應是老蓮晚期作品。

右上自題篆書“晞髮圖”，接署：“老遲洪綬畫於静者軒。”筆力遒逸。下鈐白文“陳洪綬印”、朱文“章侯畫”各一方。

132　雜畫圖册　　明　陳洪綬
絹本　設色　縱 30.2 厘米　横 25.1 厘米
故宫博物院藏

此册共八開，作山水、人物、花卉，畫法工整，趣味古拙。此

選二。一、設色泉石雲樹。雲如玉帶,意境迷離。題"老遲洪綬仿趙千里筆法"。鈐"陳洪綬印"。另一、設色溪澗石橋,二人坐橋上對語。題"溪石圖。洪綬"。鈐"陳洪綬"、"章侯"二印。此册爲陳氏精品之一。

133 雜畫圖卷　　明　張翀
紙本　設色　縱 29.6 厘米　橫 804 厘米
上海博物館藏

張翀(公元 17 世紀),字子羽,號圖南,南京人。善人物、仕女,筆墨豪邁,著色古雅,花草娟秀,山水清潤。

此幅寫蔬菜、瓜果、河鮮、家兔,襯以盛開的鮮花,將春光秋景集於一體。用濕筆、燥筆、破筆,揮灑豪放而生辣,似亂而不亂,無法中有法,自成格局,筆墨功力深厚,造型簡潔,尤以兔子,其水墨之運用,達到出神入化的境界。

卷末自題七絕一首,並有跋語。署款"崇禎甲申(公元 1644年)七月二日張翀識"。下鈐"張翀之印"白朱文印、"子羽"朱文印。是他晚年所作。卷後有清初笪重光題跋。

134 帝釋梵天圖(韋馱天)　　明
壁畫　縱 175 厘米　橫 133 厘米
北京市法海寺大雄寶殿東梢間正壁

法海寺位於北京西郊翠微山南麓,大雄寶殿改建於明正統四年至八年,殿內壁畫繪於同期。壁畫繪在左右梢間正壁上,爲帝釋梵天圖。作品分二部份,各由帝釋與梵天爲前導,率諸天神組成相向而行的二組赴會行列。密迹金剛神韋馱天是東梢間整組壁畫中最後一位天神,他身後是手捧笏板的水天。韋馱天如通常寺廟中的形象一樣,被畫爲一位年少英俊的武將,身披鎧甲戰袍,合掌而立,手腕上橫托着一柄寶劍。畫家以細密流暢的綫描,既精細地勾劃出堅硬的金甲,又灑脫地再現了飄拂的戰袍、裙帶。

135 帝釋梵天圖(廣目天王)　　明
壁畫　縱 190 厘米　橫 92 厘米
北京市法海寺大雄寶殿西梢間正壁

佛教中所謂在須彌山上守護四方的護法神爲四天王。在主像帝釋天之後爲多聞天王與廣目天王,與之對應的東側,在梵天之後則繪持國天王與增長天王。此圖描繪的西方廣目天王,紅面虯髯,左手持寶珠,右手執金剛杵。天王動態強烈,在回首顧盼、滿面瞋恚的表情中又展現出忠勇、剛毅的內在性格。

136 善財童子　　明
壁畫　縱 150 厘米　橫 120 厘米
北京市法海寺大雄寶殿扇面牆背面

此殿扇面牆背面中部畫大型水月觀音像一尊。在其左邊畫有一位善財童子。依華嚴經稱:善財童子是福城五百童子之一。因其生時有種種珍寶自然湧出,故相師名此童爲善財。此圖以極富彈性的纖細綫條描繪出一個孩童柔嫩的肌膚,其拱手而立的身姿又烘托出真誠爛漫的心靈。

137 十二圓覺菩薩之一(清淨慧菩薩)　　明
壁畫　縱 120 厘米　橫 98 厘米
四川省新津縣觀音寺毗盧殿左壁第三鋪

這幅爲"清淨慧菩薩……"(下部題記被木板掩蓋)的主體部份。清淨慧菩薩坐高 162 厘米。菩薩微目沉思,肌膚以珠粉暈染,充分表現出女性柔美的形體特徵和內在氣質。此幅壁畫特別引入注目的是菩薩身披的雪白細紗,畫師用珠粉勾勒出流暢的紗紋綫條,描繪出細如蛛絲的雪花形和菱形圖案,具有輕薄透明的質感,令人嘆爲觀止。

138 三尊天　　明
壁畫　縱 235 厘米　橫 341 厘米
河北省正定縣隆興寺摩尼殿東抱厦南壁

隆興寺摩尼殿四抱厦內壁運用"分幅兼通景"的佈局,繪24 尊天,其中東抱厦南壁自右而左繪大悲尊天、鬼子母天、金剛尊天。所繪天像高 172 厘米。

大悲尊天爲三頭六臂,繪於南壁右端。此天像正面及其右側均爲莊嚴慈善的女像,兩手當胸合十,側面兩手分別執鉞、矩,其餘兩臂上舉。鬼子母天原爲鬼女,後被佛度化。此壁中間描繪鬼子母改惡從善後的溫柔姿容。其身稍傾,左手執蓮,右手自然下垂,撫摸左下部幼童的頭部。與鬼子母的形象相反,畫工在此壁的左端刻畫了勇猛威武的金剛尊天。金剛面部赤紅,雙目圓睜,肌肉突起,身着鎧甲,手執金剛杵,大有咄咄逼人之勢。

此幅壁畫在構圖、設色及人物造型等方面,都顯示出明代寺觀壁畫的特有風貌。

139 十六羅漢之一(賓度羅跋羅惰闍尊者)　　明
壁畫　縱 315 厘米　橫 257 厘米
天津市薊縣獨樂寺觀音閣東壁

此圖題爲"第一尊羅漢賓度羅跋羅惰闍尊者",羅漢圓頂無冠,身著袈裟,山水背景當是永住之摩梨山,身旁站有六位僧俗供養者。經典稱他爲"頭白眉長"的胡僧,此圖畫作中年漢僧。前有"重修僧正司僧官玉(?)泉"的供養題記。因僧正司設於明代,故爲壁畫斷代提供了重要綫索。

140 三界諸神圖(南極帝、浮桑帝)　　明
壁畫　縱 126 厘米　橫 150 厘米
河北省石家莊市西北郊上京村東側毗盧寺後殿東壁下層北部

南極長生大帝爲道教中的八位主神之一。大帝神態安詳,頭後有圓形項光,右手橫執如意,左手下垂取紫藥。大帝右側玉女手捧青蓮,左側金童雙手捧盛有紫藥的圓盤,身後還有一個手執寶幡的金童。這組形象主次分明,神情各異,由四像組成。

浮桑大帝也是道教的八位主神之一,統率水府,又稱東王公。大帝戴冕旒,着帝王裝,頭後有圓形項光。面貌慈祥可親,銀鬚飄動,雙手執圭。大帝右側玉女雙手捧置有珊瑚的圓盤,左側天將神態威猛,手執團扇,立於大帝身後。

141 三界諸神圖(部份)　　明
壁畫　縱 280 厘米　橫 266 厘米
河北省石家莊市西北郊上京村東側毗盧寺後殿北壁東部

此幅爲北壁東部壁畫的一部份。下層由右至左爲玉皇大帝、金剛等衆、持國天王、多聞天王;中層繪有南斗六星、十二元辰等衆及十六高僧;上層繪有十二宮辰等衆、十迴向菩薩、色界四禪天衆、欲界四空天衆。其中護世四天王中的東方持國天王、北方多聞天王和北壁西部的廣目、增長天王遙相對稱。十二元辰一組六像各捧龍、兔、蛇、虎、牛、鼠,形象逼真生動。十六高僧共繪有八僧與北壁西部的另外八僧相對應。十六高僧,又稱十

六羅漢,是釋迦牟尼的弟子,爲小乘佛教的最高果位。

142 聖母起居圖(後宮燕樂)　　　　　明

壁畫　縱 268 厘米　橫 340 厘米

山西省汾陽縣聖母廟聖母殿北壁

聖母殿北壁繪後宮生活情景。畫面上殿堂樓閣、亭臺厢舍佈列其間。宮中人物各司職守,有奏樂、備食、燒水、温酒、洗滌碗盞以及奉茶、奉酒、擡食盒、擦鏡奩和香爐等。其中東側的一支女樂隊正在演奏,爲聖母行樂。她們髮髻高凸,衣着瀟灑,姿態秀美,各因其演奏樂器不同而身姿相異。所奏樂器有:笙、琴、瑟、笛、琵琶、阮咸和二胡等。此幅構圖精練,筆法純熟,設色淡雅。

143 菩薩　　　　　明

壁畫　縱 113 厘米　橫 150 厘米

雲南省麗江納西族自治縣大覺宮正殿東壁第五鋪

此幅爲東壁第五鋪的菩薩像,坐高 75 厘米。菩薩頭戴金黃色寶冠,面目清秀,神情安詳,大耳垂肩飾環,頸戴瓔珞,上身裸露,披紫紅色飄帶,手脚戴鐲,結跏趺坐於蓮花座上。畫面綫條精細流暢。形體結構嚴謹準確,色彩和諧鮮麗。在深色背景的襯托下,菩薩身着紫紅色服飾。坐於金黃色蓮花座上,給人強烈的藝術感染力。

144 一佛二菩薩　　　　　明

壁畫　縱 542 厘米　橫 505 厘米

青海省樂都縣瞿曇寺隆國殿西壁

瞿曇寺位於距青海省樂都縣城五十華里的碾伯鎮南山脚下。整座寺院依山而建,座西向東,構成正方形的城堡式建築群。此寺初建於明洪武二十五年。現有山門、碑亭、金剛殿、瞿曇寺殿、寶光殿、隆國殿、護法殿、三世殿及兩厢廊等。

隆國殿爲瞿曇寺三大殿中最後的也是最大的一座殿堂,竣工於明宣德二年。殿內壁畫氣魄宏大,綫條遒勁有力,設色濃艷,結構準確。此幅爲西壁畫面的一部份,主尊結跏趺坐於蓮花座上,頭帶五智寶冠,面目慈祥清秀,雙手結説法印,袒右肩,形體高大。主尊兩側的菩薩,均頭帶五智寶冠,面部色彩一紅一綠,身着寶衣,裝飾華麗。全畫多處貼金,用色華麗和諧,造型嚴謹,一絲不苟,爲瞿曇寺壁畫中的精品。

145 蘭亭修禊圖(部份)　　　　　明·永樂

石刻綫畫

上圖右王宿之、鎮軍司馬虞説二人詩成,左方隔水兩岸,有府主簿后綿、呂系、參軍孔盛等,三人席間雖設筆硯,却無一詩刊其上。孔盛膝前一童子持竿在引流觴,正爲與會者取酒,以備詩不成者飲。

下圖爲全卷圖之末端,畫一雕欄石梁,垂柳掩映,童子五人,三人在橋下打撈空杯覆盞;二童子在橋上,一扶欄,一捧食盒走來。表現詩人憩止于橋畔;童子收拾流觴往還上游浮杯處,全卷至此已是尾聲。

按,此卷於拓本中最精彩。它以赭墨二色套拓後,在人物的頭臉鬚眉部份,更加重墨一一細拓,故人物神色畢現。類如這樣精拓本長卷,傳世者不多。原石舊存禁苑中,此卷可能爲奉命特製者,異常可貴。

146 關聖像　　　　　明·天啟

石刻綫畫　縱 212.5 厘米　橫 101 厘米

義勇武安王即關羽,字雲長,河東解縣(今山西臨猗西南)人,三國蜀漢名將。鎮守荆州,爲東吳戰敗,不屈被殺,追贈大將軍。葬於玉泉山,士人感其德義,歲時奉祀。宋真宗(趙恒)賜廟額曰"義勇",追封王號曰"武安王"。圖中關羽,隆準鳳目,器宇軒昂,頗有古代名將英雄之氣概。周倉執刀侍後,豹頭環眼,異常威猛。旁題:"明郟令關中張善治命工鐫,天啟辛酉冬十月吉旦。"此圖人物與真人等高,是罕見巨製。衣紋鬚眉剛柔有致,富書法意味,雖係假名馬遠之作,亦當民間高手所爲,堪稱石刻綫畫中之神品。

147 達摩面壁圖　　　　　明

石刻綫畫　縱 111.5 厘米　橫 54 厘米

達摩不爲梁武帝識,遂北去止少林寺,終日面壁,號壁觀婆羅門。圖寫菩提達摩手托一鉢,坐於棕墊上,鬚眉長髮俱以細筆勾畫,卷曲如虬髯,衣着寫意,數筆而就,粗中見細,疏密得當,尤其人物之眼睛點成怒目側視狀,頗有恨蕭衍(梁武帝)不悟禪機之意味。題字字體秀勁清麗,不類工匠之作。石存西安陝西省博物館。

148 鬼子母揭鉢圖

版畫　明永樂間刊本

長約 133 厘米

此圖爲單刊本《金剛經》卷首圖,經爲殘本,而卷首圖完整,十面連式,構成一長橫幅。畫面十分繁雜,氣象萬千。鬼子母群魔,矛頭指向畫面中間的釋迦牟尼佛,初劍拔弩張,大有排山倒海之勢,緊張、激烈、憤怒、鬥爭的情緒和佛的端莊、寧静、不動聲色的心境形成了極鮮明的對比。繼而群鬼皈依,凶頑順化。"揭鉢圖",一張一弛,境界無窮,是宗教畫家所喜愛表現的題材。此幅版畫必有所本,小中見大,很像是一幅巨大的壁畫,實爲版畫中之巨作。現藏北京圖書館。

149 輞川圖(部份)　　　　　明·嘉靖

版畫　各縱 54 厘米　橫 44.5 厘米

此圖共四幅,乃摹《王摩詰山水圖》複刻者,圖下刻有王維、裴迪游輞川所賦之絶句。末有兩峰山人李東題識,謂:此圖俾飢渴者觀之可以醉飽。舊傳當時石刻在永興,恨不得見。敖東谷視學於藍田,遂托東谷在邠州訪得拓本。勒石時,復刊輞川諸景詩于下方。嘉靖九年(公元 1530 年)藍田知縣韓瓚上石,刻工張錦。圖選夏、冬二景。夏景畫林木茂密,山静聲寂,金屑泉水流不息,欹湖上漁舟唱晚。山形水勢,不類明人之手筆。冬景畫群峰峭立,松風動響,石徑無人,樓臺簾垂,南垞湖水上,孤舟搖曳其間。景色秀麗如青綠山水。

150 歷代古人像讚(倉頡)

版畫　明弘治十一年刊本

縱 25.5 厘米厘米　橫 21.5 厘米

明朱天然據舊本《歷代古人圖像》撰讚,繪自伏羲迄黃山谷爲止四十餘人半身像,各係以小讚四句。蝴蝶裝。人物造型、神態各殊,結構準確,筆無虛落,世人公認此爲畫像類書中之典範。此選"倉頡像"一幅,也作蒼頡。舊傳爲黃帝之史官。傳説倉頡四目,觀鳥迹,製文字。原本現藏北京圖書館。

151　水滸葉子（史進、宋江）

版畫　明崇禎間刊本　縱 18 厘米　橫 9.4 厘米

明陳洪綬畫，黃子立刻。葉子即葉子格戲。清趙翼《陔餘叢考》三三《葉子戲》："紙牌之戲，唐已有之。今之以《水滸》人分配者，蓋沿其式而易其名耳。"按近代所稱之葉子戲，即鬥紙牌、酒牌之類，始於明萬曆末。陳洪綬，字章侯，號老蓮，浙江諸暨人，著名畫家。所作幾種木刻插圖，都令觀者驚心駭目，奇特而不狂怪，雋美而無媚態，似不經意而實出天成，真令人嘆賞心折。《水滸葉子》四十幅。此選"呼保義宋江"，"九紋龍史進"二幅。選自《中國版刻圖錄》。

152　東西天目山志插圖

版畫　明天啟間刊本

縱 24 厘米　橫 14.5 厘米

天目山在浙江臨安縣境，海拔一千五百米，分東西兩支，雙峰雄峙，聳入雲表。相傳峰巔各有一池，左右相望，故稱天目。此選"東天目山志"之"飛橋偃翠"張夢徵繪、"西天目山志"之"玉柱孤掌"徐元玠繪。張夢徵，字錫蘭，明萬曆時杭州人，善畫。《青樓韻語》亦爲其編繪。徐元玠，杭州人，善畫山水，修東西天目山志，與張同繪圖。

153　人鏡陽秋

版畫　明萬曆二十八年環翠堂刊本

縱 23.7 厘米　橫 15.7 厘米

明汪廷訥撰，汪耕繪，黃應祖刻。雙面連式。《人鏡陽秋》爲歷史故事集，大都宣揚忠孝節義封建道德。每一故事附一插圖，洋洋千幅，工程浩大，繪刻均出名手。汪廷訥字昌朝，一字無如，自號坐隱先生，安徽休寧人。著有《環翠堂樂府》及傳奇雜劇等。此選"明恭王皇后"一幅，叙南北朝宋文帝劉義隆明恭王皇后之貞烈事迹。傳昏君荒淫無恥，嘗於宮中集裸婦觀之取樂，皇后以扇障面，獨無所言。原本現藏上海圖書館。

154　譜雙

版畫　明萬曆間茅一相刊《欣賞編》本

縱 17 厘米　橫 13.5 厘米

《譜雙》，五卷。宋洪遵撰。此《欣賞編》叢書之一集，明正德沈津輯刊。凡十集：古玉圖、印章譜、文房圖讚、茶具圖讚、譜雙、打馬圖等。《譜雙》是游藝之作，有萬曆時人序，度必後人補刻。此選"大食雙陸毯"一幅，寫大食國人對弈之狀，古趣喜人。大食、真臘、闍婆之人物寫真。始見於此，彌足珍貴。原本現藏遼寧省圖書館。

155　彩筆情辭插圖

版畫　明天啟四年刊本

縱 20.5 厘米　橫 12.5 厘米

十二卷。明張栩編輯，黃君倩刻。雙面連式，圖十二幅。張栩，武林人，集散曲情辭二百餘首。自序中提到，圖畫皆名筆仿古，數日始成一幅，後覓良工，精密雕鏤。刻者則徽派第一流能手，睹之，真令人莫可名狀。此選"梧影過銀牀，乍回驚見檀郎"一幅。繪刻精工極艷，情意綿綿。曲妙圖巧，雙美奪神。原本現藏上海圖書館。

156　紅拂記插圖

版畫　明萬曆間武林容與堂刊本

縱 21 厘米　橫 13 厘米

原題《李卓吾先生批評紅拂記》，二卷。明張鳳翼撰，黃應光、姜體乾刻。插圖雙面連式。繪刻瀟灑真實。使觀者如身入畫中一般。張鳳翼，字伯起，號靈虛，江蘇長洲人。著有《陽春六集》。《紅拂記》叙唐時李靖、紅拂妓事。全本據杜光庭《虬髯客傳》而略加增飾。此選"片帆江上挂秋風"一幅，是寫李靖因獻策未遂，流落多年，仗策過江，謁見楊素。來到江邊，漁翁慨然幫他過江的情景。原本現藏上海圖書館。

157　北西廂秘本插圖

版畫　明崇禎十二年刊本

縱 20.2 厘米　橫 13 厘米

原題《張深之先生正北西廂秘本》，五卷。元王實甫編，關漢卿續，明張深之正，陳洪綬繪，項南洲刻。卷首冠圖，合頁連式。《西廂記》版本多種，自弘治至崇禎百多年間一刻再刻，插圖各自獨創，各顯神通，妙趣無窮。此選"窺柬"一幅，鶯鶯、紅娘神情微妙，鶯鶯內心所想，紅娘一一識破，在人物內心刻劃上，此圖極爲成功。原本現藏浙江省圖書館。

158　圖繪宗彝

版畫　明萬曆三十五年金陵文林閣刊本

縱 22.5 厘米　橫 14.7 厘米

《圖繪宗彝》，八卷。明楊爾曾輯，蔡冲寰畫，黃德寵刻。插圖單面方式、雙面連式。楊爾曾是武林夷白堂主人，是一個著名的出版家，所刊《海內奇觀》十卷，是一部山水名勝畫集。此譜八卷，凡山水、人物、翎毛、花卉、蘭竹、草蟲、走獸、鱗介、畫論種種俱有。大抵在周履靖《夷門廣牘·畫藪》的基礎上增減潤色而成。繪刻精工，可茲借鑒。此選"射獵形"一幅，是卷一之插圖。原本現藏上海圖書館。

159　蘿軒變古箋譜

版畫　明天啟六年金陵吳發祥刊本

縱 21 厘米　橫 14.5 厘米

此書全帙分上下兩冊，圖一百七十八幅，其中飛白、珊玉均爲拱花版，詩畫部份有少數水墨，其餘均爲彩色圖版。寫形工緻，色調和諧，鐫刻勁巧。此箋譜比明崇禎十七年所刻之《十竹齋箋譜》早近二十年，爲現存箋譜中最早的刻本，亦爲孤本。現藏上海博物館。此選"弱柳垂江翠"、"擇棲之一"二幅。

160　十竹齋箋譜初集

版畫　明崇禎十七年胡氏十竹齋彩色套印本

縱 21 厘米　橫 14 厘米

《十竹齋箋譜》初集，四卷。明胡正言編。胡正言，字曰從，安徽休寧人，家金陵，其居曰"十竹齋"。工六書之學，善畫山水、人物，尤擅花卉墨梅。天啟七年刊《十竹齋書畫譜》，崇禎末年又編是譜，反映明代士大夫"清玩"文化之最高成就，其餖版、拱花印刷技術的發展，在世界印刷史上開一新紀元，影響至爲深遠。此選"朱�448"、"雪梅"二幅，巧心妙手，可以亂真。原本現藏上海博物館。

161　歷代名公畫譜（鬥茶圖）

版畫　明萬曆三十一年杭州雙桂堂刊本

無框　縱 26.8 厘米　橫 18.3 厘米

《歷代名公畫譜》,不分卷。明顧炳摹輯,徐叔回校,劉光信刻。前圖後題。山水、花鳥、人物俱全,工緻精麗,如觀真本。顧炳,字黯然,號懷泉,浙江錢塘人。花鳥宗周之冕,畫山水,曾結茅吳山,技日益進。傳摹晉唐,存其梗概。此譜所臨歷代名畫,自晉至明一百零六幅。刻法精堅。刀鋒犀利,粗拙有筆,細巧有力,實畫譜中神品。此選"鬥茶圖"一幅,是第一册之插圖,摹閻立本。原本現藏上海圖書館。

162　集雅齋畫譜(騎虎圖)
版畫　明天啟間集雅齋刊本
縱 27.3 厘米　橫 18.3 厘米

別稱《黃氏畫譜》,八種。明黃鳳池輯,蔡冲寰、孫繼先等畫,劉次泉、汪士珩、劉素明等刻。集雅齋主人黃鳳池,安徽新安人,萬曆間刻《唐詩五言、六言、七言畫譜》三種。天啟元年合輯爲八種畫譜刊行。八種是:《名公扇譜》、《古今畫譜》、《梅蘭竹菊四譜》、《木本花鳥譜》、《草木花鳥譜》及《唐詩畫譜》三種。此選"騎虎圖"一幅,是《古今畫譜》之插圖。是譜又名《唐六如畫譜》,傳爲唐寅所摹輯,清繪齋原刻本。原本現藏天津圖書館。

163　環翠堂園景圖(部份)
版畫　明萬曆間環翠堂汪氏刊本
縱 25.8 厘米　卷長達 1486 厘米

《環翠堂園景圖》,一卷。明錢貢繪,黃應祖刻。錢貢,字禹方,號滄洲,江蘇吳縣人。善畫山水、人物。是圖表現新安環翠堂主人汪廷訥於南京所建之園林,繪刻"巧、密、精、麗",與傳統界畫無異。畫面長及尋丈,尤爲奇觀。此選"倚屏石"一段。

164　秦叔寶、尉遲恭(門神)　　明　北京
年畫　各縱 92.8 厘米　橫 61.5 厘米
王樹村藏

秦叔寶、尉遲恭爲佐唐太宗(李世民)平天下的開國名將。《三教搜神大全》稱:"唐太宗不豫,寢門外拋磚弄瓦,鬼魅呼號,太宗懼之,以告群臣。秦叔寶出班奏曰:臣平生殺人如剖瓜,積屍如聚蟻,何懼魍魎乎! 願同胡敬德戎裝立門以伺。太宗可其奏,夜果無警。太宗嘉之,謂二人守夜無眠。太宗命畫工圖二人之形象全裝,手執玉斧,腰帶鞭練弓箭,怒髮一如平時。懸於宮掖之左右門,邪祟已息,後世沿襲,遂永爲門神。知門神命名爲秦叔寶、尉遲恭(即胡敬德),早在明代已定型了。此對門神是以工筆重彩又加堆金瀝粉繪製,氣宇軒昂,威猛有力,色彩尤爲典雅古麗,是當時貴戚朱門懸掛之物。

清(公元1644—1911年)

165　山水册　　　清　王鐸
灑金箋　設色　縱 20 厘米　橫 20 厘米
遼寧省博物館藏

王鐸(公元 1592—1652 年),字覺斯,號十樵,又號痴仙道

人,河南孟津人。明天啟二年進士。入清官至禮部尚書。工詩、古文和行草書。山水宗荊關,亦善畫梅竹、蘭石,別成一格。

《山樓雨霧圖》畫峻崖臨溪,草木華滋,雨霧微茫,遠處山峰隱現與宮殿相映成趣,近處樹木連綿,自然交錯,呈現烟雨空濛、蒼茫無限的意境,構成清静宏遽的藝術境界。作者以小字楷書題記。堪稱是王氏一件珠璧相聯的好作品。款署:"孟津王鐸題畫於銀灣曲,時年五十九歲,天將降雨澤。"從跋中可知此圖爲其契友程荔所作。

《十里松蔭圖》畫平岡高松,疏落有致,松針繁茂一筆不苟,風格蒼秀,意境深邃,清新之氣襲人。

作者運用筆墨的微妙變化,使畫面層次分明,結構嚴謹,富於變化。設色幽清有致,和諧自然,皴擦不多,以淡色暈染,意趣自別。左上方款署"王鐸",鈐"王鐸之印"白文印一方。

166　山水册　　　清　劉度
絹本　設色　縱 27 厘米　橫 20 厘米
上海博物館藏

劉度(生卒年未詳),字叔憲,一作叔獻,錢塘(今杭州)人。善畫山水,好摹宋元名迹,深得畫理,爲藍瑛弟子。所畫樓臺、人物細入毛髮,丘壑泉石,佈置細密。後師法李思訓、李昭道,多作青綠山水,亦仿張僧繇没骨山水。活動於明末清初。

此册共有八開,刊其二。一《葦渚群雁圖》,描寫溪塘秋暮的景色。湖水清澈如鏡,淺渚處三、五大雁,大小不過分寸,而羽毛清晰可見,形態生動。對岸雁群展翅飛來,寫出夕陽佳色中飛鳥相與還的情景。用乾而淡的筆墨畫蘆葦,用筆草率而層次分明。淺渚和遠山用淡水墨染出。全圖施以淡赭色,表現清秋薄暮的氣氛。左角鈐"叔憲"白文長方印。

二《溪山樓閣圖》。岡阜叠起,林木茂密,左面山崖處瀑布直瀉,板橋橫跨,溪水潺潺,主山崢嶸突兀,烟靄瀰漫,屋宇隱露,虛實相生,寧静而空靈。山石輪廓綫筆法曲折而短捷有力,皴法用披麻兼解索皴,富有連綿的躍動感。右下角鈐"劉度"朱文印、"叔憲"白文印。

167　山水册　　　清　普荷
絹本　水墨　縱 25.5 厘米　橫 34.5 厘米
天津市藝術博物館藏

普荷(公元 1593—1683 年),僧,一名通荷,號擔當,俗姓唐,名泰,字大來,雲南晉寧人。工詩,善畫山水。取法倪瓚,風格荒率放縱。能書,豪放有韻致。著有《橛園集》、《橛庵草》。

山水册原名《擔當山水、許鴻題詩書畫册》,共十二開,此爲其中之一。此圖繪湖鄉山崖水畔,蘆葦叢中一漁舟飄蕩,船頭漁翁捕魚,形態可掬,十分傳神,用筆疏簡,筆意恣肆,水墨淋漓,氣韻酣暢。普荷曾自云:"老衲筆尖無墨水,要從白處想鴻濛。"此幅濃淡虛實之間,尤有清新瀟灑的情趣。之二。此圖山石以戰筆勾勒,略加皴擦點染,巨石如拳,石壁迴轉,成開合之勢,陰陽向背,極富立體感。三人坐石坡上共飲,談笑風生,形體誇張而生動傳神。遠山淡墨輕抹,水光雲影交輝。畫面上單綫與塊面,淡墨漬染與濃墨點苔,筆墨極富情趣,尤以留白處,最堪品味。

168　松濤散仙圖軸　　清　謝彬　項聖謨
絹本　墨筆　縱 39 厘米　橫 40 厘米
吉林省博物館藏

謝彬（公元1602—？年），字文侯，號仙臞，浙江上虞人，家錢塘（今杭州）。善畫人物和寫真，爲曾鯨弟子，亦畫山水，仿吳鎮，筆墨蒼渾。康熙十九年（公元1680年）時年七十九尚在，卒年不詳。

此圖畫一老者漫步松石之間。人物乃謝彬所繪項聖謨肖像，雙目炯然，拂鬚跛步，神態自若，風度翩翩。用筆清勁，淡墨染頰。項聖謨補畫三株黃山松及坡石竹木，筆墨謹嚴細緻，是爲寫實之作，長詩題記於畫中空間。年款署"壬辰霜降"，爲清順治九年（公元1652年）。

169　歲寒三友圖軸　　　清　金俊明　文柟　金傳
紙本　水墨　縱127.5厘米　橫48.2厘米
南京博物院藏

金俊明（公元1602—1675年），初名袞，字九章，更字孝章，號耿庵，自稱不寐道人，吳縣（今江蘇蘇州）人。工詩及古文詞。善書畫，尤工墨梅。著有《春草閑房詩集》。

文柟（公元1596—1667年），字曲轅，號溉庵，一作慨菴，長洲（今蘇州）人。文從簡之子。善書畫，亦能詩，小楷得文徵明法，山水師承祖法。明亡後隱居寒山，耕樵以終。卒後，私諡瑞文先生。著有《青氈雜誌》、《溉庵詩選》。

金傳（生卒年未詳），字可庵，長洲（今江蘇蘇州）人。學倪瓚山水，清腴有致。

此圖爲金俊明寫梅，文柟補松，金傳添竹。梅樹老幹虬曲。新枝繁花競發，青松昂揚鬱茂，翠竹挺拔玉立。作者以松、竹、梅歲寒三友來表達彼此間的真摯友情。畫幅上部有三人題識，金俊明書詠梅七律一首，署年款："甲辰修禊日。""甲辰"爲康熙三年（公元1664年）。文柟書七絕一首，署年款："丙午初夏。""丙午"爲康熙五年（公元1666年），金傳亦書七絕一首，未署年月，從畫面佈局看，其作最晚，當在金、文二人之後。

170　山水册　　　清　傅　山
絹本　設色　縱21.5厘米　橫21.6厘米
天津市藝術博物館藏

傅山（公元1605—1684年），字青主，號公之佗，入清後，又名真山，號朱衣道人，山西太原人。工詩文篆刻、書法，善畫山水、竹石，著有《霜紅龕集》。

《丘壑磊砢圖》。遠處爲高山峭壁，近景是雄氣敦厚之懸崖山石，有丹楓、古柏相襯托，別有幽致。如簾瀑布，四面下瀉喘濺飛於山谷中，有驚雷崩雪之勢。迴廊橫亘，清幽潔雅，構成可觀可居之景。清·張庚《國朝畫徵錄》卷上稱傅山"善畫山水，皴擦不多，丘壑磊砢，以骨勝"。此畫筆致超越，頗有古拙之風趣。應是傅山之頭等精品。原是"傅山、傅眉山水合册"共十六頁中之一頁。款題"土堂猶人請畫"。按傅山有土堂雜詩十首，但不知猶人所指爲誰。

171　石磴攤書圖軸　　　清　蕭雲從
紙本　水墨　縱132厘米　橫66厘米
榮寶齋藏

蕭雲從（公元1596—1673年），字尺木，號無悶道人，晚稱鍾山老人，安徽蕪湖人。善畫山水，體備衆法，筆意清疏韶秀，晚年放筆，自成一格。所繪《太平山水全圖》，工雅絕倫。工詩文，精六書、六律（音樂）。著有《梅花堂遺稿》等數種。

此圖山峰峻厚，氣勢雄壯，是全景山水的法式。山中茅舍八

棟，松樹數株，飛瀑匯潭，石橋凌跨，二高士盤坐於石磴之上，高談闊論；稍遠處，一童子揮扇煮茗，以應高士陸羽之嗜。圖上自題七絕一首，詩云："攤書石磴意逍遙，松下時聽燕語嬌；山間不知昨夜雨，瀑飛如練出丹霄。"款署："己酉初夏，七十四翁雲從。"

172　山水册　　　清　程　邃
紙本　水墨　縱35.7厘米　橫57.7厘米
歙縣博物館藏

程邃（公元1607—1692年），字穆倩，號青溪，又號垢道人，安徽歙縣人。工詩文，精篆刻、書畫，山水法巨然。用筆枯瘦，自成一派。著有《會心吟》。

此册共八開，每幅均有題畫詩句，如"流水自無恙，疏枝別有情"、"獨坐扁舟別有意，肯同秋色老烟波"、"不是灩澦堆，不是瞿塘峽；人間崎嶇處，利名何時歇"等等。不慕名利，怡情山水的襟懷躍然紙上。印章有"程邃"、"穆倩"、"萬曆遺民"、"江東布衣"等，篆文古樸，刀法遒勁，風格獨特，均爲畫家自鐫。所畫山水宗法王蒙，純用枯筆焦墨，追求荒樸古茂意境，本爲新安畫派技法特色，而程邃山水融入金石意味，更爲獨造。此山水册頁，筆精墨妙，立意寄情，深堪品賞，是可珍貴的佳構。此册爲後人重新裝幀，封面題簽爲趙叔孺手筆。

173　松壑清泉圖軸　　　清　弘　仁
紙本　水墨　縱134厘米　橫59.5厘米
廣東省博物館藏

弘仁（公元1610—1663年），號漸江，別號梅花古衲，俗名江韜，字六奇，安徽歙縣人，爲明諸生。三十六歲時去福建武夷，旋從古航爲僧。後復返家鄉，棲黃山，游踪曾到宣城、蕪湖、南京、揚州、杭州等地。工詩畫，山水學倪雲林，境界寬闊，筆墨凝重，寓偉峻沉厚於清簡淡遠之中，以畫黃山著稱。爲新安畫派的奠基人。

此幅山水筆墨取法於倪黃之間，而自具面目。山石尚簡，用乾筆淡墨勾勒，綫條爽利，轉折處或圓轉或露棱角，少皴擦而有山石方硬的形體；巖石間松樹清姿疏朗；大山斜立，頂部轉折，欹正以取勢，山側水口溪流，自然成趣。佈局精密，結構嚴謹，而無板滯之感，得風神懶散、氣韻荒寒的奇致。款題："漸江學人畫爲惟敏先生寫。"右下角有"閑曠齋"、"集蘭齋"等收藏印。

174　蒼翠凌天圖軸　　　清　髡　殘
紙本　設色　縱85厘米　橫40.5厘米
南京博物院藏

髡殘（公元1612—1673年），僧，字石谿，號白禿，又號殘道者、電住道人。晚署石道人，俗姓劉，武陵（今湖南常德）人。善畫山水，筆墨蒼茫，峰巒渾厚，風格雄奇磊落，與石濤號稱二石。寄寓南京，與程正揆（青谿）友善，世稱二谿。

畫面崇山層疊，古木叢生，近處茅屋數間，柴門半掩，遠方山泉高掛，樓閣巍峨。山石樹木用濃墨描寫，乾墨皴擦，又以赭色勾染，焦墨點苔，遠山峰頂，以少許花青勾皴，全幅景物茂密，奧境深幽，峰巒渾厚，筆墨蒼茫。自題詩，款署："時在庚子深秋，石谿殘道人記寫。""鈐"石谿"、"電住道人"白文印二方。署年"庚子"爲清順治十七年（公元1660年）。

175　松巖樓閣圖軸　　　清　髡　殘

紙本　設色　縱 41.6 厘米　橫 30.4 厘米
南京博物院藏

此圖繪山嵐、松林、樓閣,作於康熙六年(公元 1667 年)重九前二日,髡殘時年五十六歲。坡用濕筆揮寫,筆墨流暢滋潤,山巒顯得渾厚;松林、樹木則用焦墨勾點,葱鬱蒼茫,奧境奇闢。畫上方有長篇題識,其中論畫云:"董華亭(其昌)謂:畫和禪理共七旨,不然禪須悟,非工力使然,故元人論品格,宋人論氣韻,品格可力學而至。氣韻非妙悟則未能也。"反映了石谿的繪畫思想,正是追求氣韻的佳作。款署:"石谿殘道人",鈐"石谿"白文方印。

176　荷石水禽圖軸　　　清　朱耷

紙本　水墨　縱 114.4 厘米　橫 38.5 厘米
旅順博物館藏

朱耷(公元 1626—1705 年),譜名統𨨗,明宗室,朱元璋第十六子朱權的後裔。明亡後出家爲僧,法名傳綮。別號有個山、人屋等,書畫署名爲八大山人,江西南昌人。工詩文、書法。山水學黃公望、董其昌。花鳥出自徐渭、陳淳。他的畫構圖簡練,水墨淋漓,運筆豪放中有温雅,不拘成法,自成一家,臻文人畫最高典範,對後世影响極大。

墨筆畫湖石臨塘,疏荷斜挂。兩隻水鴨或昂首仰望,或縮頸獨立。意境空靈,餘味無窮。荷葉畫法奔放自如,墨色濃淡相間,並富有層次。八大山人曾自云:"湖中新蓮與西山宅邊古松,皆吾静觀而得神者。"可見其畫荷是觀察入微,静觀悟對而以意象爲之,信手拈來,妙趣自成。款署:"八大山人寫",押"八大山人"白文印。

177　秋山圖軸　　　清　朱耷

紙本　墨筆　縱 182.8 厘米　橫 49.3 厘米
上海博物館藏

圖中秋林蕭疏、重巒叠嶂,山巒多礬頭,老屋數間,由百步階梯盤曲而上,畫面雄健簡樸。用筆骨力圓勁,樹幹用懸筆中鋒,山石皴染並用,濃淡乾濕咸宜。苔點橫直交叉,橫點皴面,直點醒墨,亂頭粗服,却層次分明,條理俱在。

署款"甲戌",爲康熙三十三年(公元 1694 年)。鈐"八大山人"朱文印,押角"爲艾"朱文長方印。

178　淮揚潔秋圖軸　　　清　原濟

紙本　設色　縱 89.3 厘米　橫 57.1 厘米
南京博物院藏

原濟(公元 1641— 約 1724 年),俗姓朱,名若極,廣西桂林人。明藩靖江王朱守謙後裔,朱亨嘉子。公元 1645 年後削髮爲僧,法名原濟。小字阿長,字石濤,號大滌子、清湘老人、清湘遺人、苦瓜和尚等。早年雲游四方,流寓宣城一帶十五年,常與梅清、戴本孝等交往,爲"黃山畫派"之主將。四十歲以後住南京"一枝閣",五十歲到北京作客三年;五十三歲以後定居揚州。擅長花卉、蔬果、蘭竹,兼工人物,尤善山水。其畫構圖新奇,筆墨雄健恣縱,淋漓酣暢,於氣勢豪放中寓有静穆氣氛,奇險中露秀潤,獨具面貌,有創新精神。書法工分隸,並擅詩文。與弘仁、髡殘、朱耷合稱"清初四畫僧"。

寫淮揚秋景。河曲彎彎,坡岸轉折,蘆荻叢生,城郭、屋宇、田野岡丘,組織成錯落有致、層次分明的畫面。作者以其特有的"拖泥帶水皴",連皴帶擦,乾濕、濃淡、逆順並用,描繪了一幅清

秋景致。河面水平如鏡,一老翁泛舟其間,又增添了幾分超然塵外之感。畫上方自書"淮揚潔秋圖"及七言懷古長詩,款署"大滌子極",鈐有"若極"白文方印、"零丁老人"、"痴絶"、"於今爲庶爲清門"朱文印三方。

179　梅花圖卷　　　清　原濟

紙本　墨筆　縱 34.2 厘米　橫 194.4 厘米
故宮博物院藏

此橫卷畫幅上,幾根挺勁的梅枝從右向左曲折婉轉,與竹枝交錯在一起。盛開的花朵和含苞的花蕾,在青竹的映襯下,更加顯示出生機活潑,傲岸挺拔。用墨色的濃淡變化來表現梅竹的身姿神韻,濃墨畫竹,淡墨畫梅枝幹,墨筆勾花瓣,用焦墨點花萼,顯得梅花茁壯圓勁,生氣勃勃。左上方有自題詩。款"清湘遺人若極大滌子"。鈐印三方。此幅作於丙戌春。丙戌爲清康熙四十五年(公元 1706 年)。

180　山水册　　　清　程正揆

紙本　設色　縱 22.7 厘米　橫 44.3 厘米
上海博物館藏

程正揆(公元 1604—1670 年),初名葵,字端伯,號鞠陵,又號青谿道人,湖北孝感人。崇禎四年進士,後遷居江寧(南京),入清後官至工部侍郎。工書,善畫山水,畫風初學董其昌,後自成一家。多用秃筆,枯勁簡老,設色濃湛。與石谿道人髡殘並稱"二谿"。著有《青谿遺稿》。

此册始於丁未康熙六年,成於己酉康熙八年,歷時三年。全册共十二開,計山水九開,自題三開。此選二開。

一爲設色山水,崗陵磯石,環繞水灣:上接飛泉,下爲叢樹屋宇;意境清幽。以濃墨樹點及苔點起到提神醒目作用,頗得沈周的神韻。款"青谿道人"。

另一開爲己酉燈節後二日於卿齋所作,乃山村初雪的即景寫生,墨筆爲主,花青渲染,遠山迷濛,層次分明,作者特別注意表現雪後的光感。自題陳述創作經過。鈐"端伯"朱文印。

181　山水圖軸　　　清　汪之瑞

紙本　水墨　縱 136 厘米　橫 56.7 厘米
浙江省博物館藏

汪之瑞(生卒年未詳),字無瑞,號乘槎,安徽休寧人。爲李永昌弟子,書學李北海,生勁可喜。善畫山水,懸肘中鋒用渴筆焦墨作披麻和荷葉等皴法。喜作背面山。與查士標、孫逸、弘仁並稱爲"海陽四家",或稱"新安四家"。順治六年己丑(公元 1649 年)尚在世。

此圖作於順治十年癸巳(公元 1653 年)。自識:"癸巳之冬象三命祝文白老社兄。瑞道人。"係仿倪雲林平遠山水,筆墨簡淡,蒼秀卓立,輪廓中鋒勾勒,山作背面少皴。畫坡樹蕭疏,水中野亭,高峰見頂。其論畫有云:"能疏能密,有奇有正,方爲好手。"又云:"厚不因多,薄不因少。"(《桐陰論畫》)於是圖中足見其風格。本幅上有戴洪魁題語:"此前輩汪之瑞真迹,其勢高潔,其筆簡老,亦一時名手也。"

182　水竹茆齋圖軸　　　清　查士標

紙本　設色　縱 126.3 厘米　橫 49 厘米
上海博物館藏

查士標(公元 1615—1698 年),字二瞻,號梅壑,又號梅壑散人,自號後乙卯生,安徽海陽人,流寓江蘇揚州。善畫山水,師法倪瓚,後參吳鎮,用筆不多,惜墨如金。晚年筆墨超邁,直窺元人之奧。亦工詩文,書學董其昌,與僧弘仁、汪之瑞、孫逸,並稱爲新安四大家。著有《種書堂遺稿》。

此景畫倪瓚風格的水竹茆齋,乾筆皴擦,蕭疏有致。茅屋兩間,一居地上,一處水渚,是冬、夏皆宜的讀書之處。左側陡壁高聳,低彎平坡橫圖中,遠山疏淡,一派晚晴氣象。

此圖無年款,但筆法較拘謹繁複,佈局工整,樹石刻畫精微,設色極淡雅,是其中年用功之作。

圖左上自題行書五絕一首,書法學米芾,又極似董其昌,款署"查士標",鈐"查二瞻"朱文方印。

183 華山毛女洞圖軸　　清　戴本孝

紙本　設色　縱 137.5 厘米　橫 63.1 厘米

浙江省博物館藏

戴本孝(公元 1621—1693 年),字務旃,號前休子,以布衣隱居鷹阿山中,又號鷹阿山樵,安徽休寧人。工詩,善畫山水,尤以寫黃山風景爲多。作畫喜用枯筆,格調枯淡鬆秀,墨色蒼渾,丘壑林木疏簡,深得元人氣味。亦善畫松海。後人稱他與梅清、梅庚、石濤等爲黃山畫派。

此圖繪華山毛女洞景色,作於康熙十六年丁巳,戴本孝時年五十七歲。款題:"秦女玉姜避秦携琴入華山,遂得道。惟餌松葉,遍體生毛,琅書所謂毛女者是也。至今人尚有獲見之者。太華北斗坪有毛女洞,巉峻深窅,塵迹罕至。余嘗坐對圖之,因囊以歸。丁巳暮春,子琪道兄將爲其北堂壽門人請臨其意。迢迢谷本孝識於碧落精廬。"穹谷峻崖,飛流攢激,松亭盤石,迥有幽致。設色清雅,筆墨乾中見潤,瀟灑出塵。

184 黃山十九景圖冊　　清　梅清

紙本　設色　墨筆　圖一縱 33.9 厘米　橫 44.1 厘米

上海博物館藏

梅清(公元 1623—1697 年),原名士羲,字淵公,號瞿山,又號梅痴、雪廬、柏梘山人等,安徽宣城人。順治十一年舉人。善詩文,工畫山水,尤善畫松,好寫黃山勝景。著有《天延閣集》、《瞿山詩略》、《稼園草》等。

梅清是黃山畫派的首領,一生作品大都以黃山入畫,雖內容大同小異,卻從不同角度和筆墨技巧的變化,表現出瞬息多變的黃山佳景。該冊共十九開,畫有雲門雙峰、五供峰、松谷、煉丹臺、鋪海、湯池、鳴絃泉、鸚鵡展翅、九龍潭、蒲團松、浮丘三峰、虎頭巖、獅子林、蓮花峰、五老峰、喝石居、鶴蓋松、百步雲梯、西海門看落照。曾經清孔廣陶收藏,鈐有"嶽雪樓印"朱文長方印、"孔"朱文圓印。署款"時年七十有一"。

圖選《九龍潭》,清流觸石,洄懸激注,石上蒲草叢生,二老人持杖遠眺。山石用細密的披麻皴,具"堅勁綿密、循環超忽"的特色。

185 天都峰圖軸　　清　梅清

綾本　設色　縱 187 厘米　橫 56.7 厘米

遼寧省博物館藏

此圖畫黃山慈光閣、天都峰之景色。前景山崖突兀,慈光閣隱現於蒼松之中,一人策杖獨步山徑石階上,昂望高聳雲霄的天都峰奇景。作者寫天都峰,不求形貌真,而取奇險峻峭之勢,上大下小,猶如仙人掌;加以山腰雲霧繚繞,更顯天都峰絕壁千仞

之雄偉氣象。此圖用折帶皴寫山石,細挺筆觸畫松,行筆流暢,虛實相間,意境深遠。

圖左題五言詩一首,款署"瞿山清",下鈐二印,一方爲"瞿山"朱文印。

186 溪山無盡圖卷(部份)　　清　龔賢

紙本　墨筆　縱 27.4 厘米　橫 725 厘米

故宮博物院藏

龔賢(公元 1618—1689 年),又名豈賢,字半千,號半畝,又號柴丈人,江蘇昆山人,流寓金陵。工詩文,善畫山水。筆法從董源、巨然中變出,或用墨濃厚繁密,或渴筆疏簡,自成一格,後世稱爲"金陵八家"之首。著有《畫訣》、《香草堂集》。

此圖寫重山複岫,秋林山溪,亭園屋宇,山泉飛流,氣勢雄偉壯觀。筆墨嫻熟,皴染渾厚,細微工整,層次分明。構圖、經營苦具匠心。峰迴溪曲,既水遠山長,又有高遠、深遠之境,使人有溪山無盡之感。這是作者源於自然,而高於自然的結晶。正如作者自題所云:"非遍游五嶽,行萬里路者,不知山有本支而水有源委也。"

畫尾款署:"江東龔賢畫。"鈐"龔賢"、"野遺"二印。卷後有自題跋,作於康熙二十一年壬戌(公元 1682 年),爲龔賢晚年傑作。

187 松林書屋圖軸　　清　龔賢

紙本　墨筆　縱 271.2 厘米　橫 128.3 厘米

旅順博物館藏

此圖層巒叠嶂,丘壑縱橫,濃蔭盛綠,氣象崢嶸,雄偉壯麗。龔賢善寫江南山水,筆墨勁利而蒼厚潮潤,用董源、巨然法,山有礬頭,層層皴染,山石晶瑩渾厚,墨韻粲然,蒼翠欲滴,亦是得力於他"積墨法"之功,可代表他山水畫的面貌。款題"山中宰相陶貞白"云云,係指南朝齊梁時期道教思想家、醫學家陶弘景,曾仕齊,拜左衛殿中將軍,入梁,隱居於今江蘇茅山,梁武帝蕭衍禮聘不出,但接受朝廷國事諮詢,人稱"山中宰相"。龔賢是明遺民,入清不仕爲布衣,此畫寄意頗深,可爲自況,實具感情色彩。年款爲甲子初秋,大約是六十五歲之作。

188 江南山水冊　　清　鄒喆

絹本　設色　縱 26 厘米　橫 26 厘米

南京市博物館藏

鄒喆(生卒年未詳),字方魯,吳縣(今江蘇蘇州)人,長期居住南京。鄒典之子。善畫山水、花卉,畫宗家學,工穩而有古氣,爲金陵八家之一。約卒於康熙中期。

(一)寫江村一角,臨冬枯樹,木葉盡落,枝枒曲勁,在凜凜寒風中卻是生機蓬勃。柴門深閉,村舍中有人回首吟賞江景;雪山高聳,其勢巍巍,碧溪平湍,相映成趣。筆姿挺秀而柔韌,惜墨如金,造景恬靜幽美,一片江南,情意至深。左下角署款鄒喆。

(二)寫大江兩岸,晨霧輕籠,山腳石磯下沙渚漁舍錯落,雜樹呈芳。江對岸一片迷濛中,曉舟待發,空闊無際,大地春回,寧靜中寓動感,筆墨清雅,抒情寫景,富有詩情畫意。

189 山水冊　　清　樊圻

絹本　設色　縱 13.1 厘米　橫 22.1 厘米

上海博物館藏

樊圻(公元 1616—? 年),字會公,更字洽公,江寧(今江蘇

南京人）。善畫山水、花卉、人物，無不精妙。山水師趙令穰、劉松年、趙孟頫等而能自成風貌。穆然恬静，神韻俱佳；仕女畫有幽閑静逸之致。爲"金陵八家"之一。康熙二十八年三月作《桃園圖軸》，款落時年七十有四，作《春山策杖圖軸》，時年七十九歲。按故宫博物院藏其《花蝶圖卷》，作於辛卯康熙五十年，樊圻應九十六歲尚在。

此册共十開，其中四開青綠，五開設色，一開水墨，此處選用了其中的二開。

各開分别鈐有"樊"、"圻"白朱文聯珠印、"會公"白文長方印。一開款署"鍾陵樊圻畫"。册後有近人周達和黄賓虹題跋。

此册氣格高爽，肅穆恬静。畫山石用小斧劈皴，渲染輕清。各圖或深遠，或高遠，或平遠，或山石環抱，或賓主相揖，或開嶂拘鏁；水則或垂石隱泉，或雲流泉斷；池館廊廡，平居四列；河房茅亭，鐘鼓樓臺，巨艦江船，氣息宛然。雨濕江南，雲霧蒸騰的夏景；蟹爪糾結，山巒湛凝，村落恬静的冬景；桃花盛開，山石崚嵘，醉泉珠濺的春景；石壁高聳，遠帆隱約的秋景，畫來都合乎自然之理，得烟雲飄渺之趣。

青綠、設色，皆温柔敦厚，傅色停勻，渲染形肖。

190　寇湄像軸　　清　樊圻　吳宏

紙本　水墨　縱 79.3 厘米　橫 60.7 厘米
南京博物院藏

此圖作於清順治八年，樊圻白描肖像，吳宏補景。

寇湄，字白門，爲明末清初金陵秦淮名妓，善鼓琴，能度曲，工畫蘭竹。肖像畫其濃粧安坐，娟娟秀美，穆然恬静。細草參差，綠水無波，一派幽逸景致，静穆中又寓勃勃生機，與人物的處境、身份、儀表密相呼應，是中國傳統肖像的佳作。畫幅左上款署："校書寇白門湄小影，鍾山圻、金溪宏作，時辛卯秋杪，寓石城龍潭朱園碧天無際之堂。"鈐"樊圻之印"、"遠度"白文印二方，"會公""吳宏"朱文印二方。以"校書"稱妓女，始自唐代。畫幅左方有三山余澹心所書題記。詩堂有吳錫祺等題詠。

191　燕子磯、莫愁湖兩景圖卷　　清　吳宏

紙本　設色　（前段）縱 30.8 厘米　橫 150 厘米
（後段）縱 30.8 厘米　橫 150.5 厘米
故宫博物院藏

吳宏（生卒年未詳），宏一作弘，字遠度，號竹史，江西金溪人，居江寧（今南京）。擅畫山水，也能竹石，兼工詩書。其畫縱橫放逸，水墨淋漓，能博採諸家之長而自闢蹊徑。爲"金陵八家"之一。康熙十一年（公元 1672 年）作《柘溪草堂圖軸》，南京博物院藏。康熙十八年（公元 1679 年）作《山水册》。

此圖描繪的燕子磯是南京的名勝。江水與山石相接，漁船停舶在偏僻的港灣。天色傍晚，江水微波，山脚下農莊小舍，一片寧静。款爲"燕子磯西江上暮吳宏寫"。鈐"吳宏"、"遠度"二印。後有王輯、柳堉題。後段描繪了草木豐茂，烟霧迷濛的莫愁湖景象。點景的居民、驢馬，使畫面富有生活氣息。款爲："莫愁湖金溪竹史吳宏寫於雲林白馬三十六峰下。"鈐"吳宏"、"遠度"二印。後有王輯、柳堉、王柳三家題。

用筆細密，山石用皴擦苔點，樹葉用點葉法，筆墨淡雅。引首有鄭簠題"何須著屐"隸書四字。兩幅均有"畢氏秘珍"收藏印。

192　秋山喜客圖卷（部份）　　清　王　概

紙本　水墨設色　縱 31.6 厘米　橫 869.5 厘米

王概（公元 1654—1710 年），初名匄，亦名丐，字東郭，一字安節，原籍秀水（今浙江嘉興）人，僑寓南京。善畫山水、人物和花鳥。山水師龔賢，筆法蒼健。所作人物，筆墨精妙。傳世《芥子園畫譜》，山水是其手筆，著有《畫學淺説》、《山飛泉立草堂集》。

此圖爲山水長卷，寫大江岸邊羣山起伏逶迤，峰嶺崖巒，垂巖石壁，丘壑縱橫，各盡其態。舳艫桅檣，屋宇橋梁，山泉林木，均沉浸於江霧雲烟中。以乾筆勾勒皴擦，淡墨渲染，得山石形理，而能氤氲成氣；雜樹密林，精心點畫，有豐茂之容。是爲會心之作。卷後自題長詩，有"秋山喜客未草草，客來亦謂此卷好"句，頗爲得意。此卷於清康熙二十一年爲蒼雪年翁作。

193　山水圖册　　清　葉欣

紙本　淡設色　縱 14.1 厘米　橫 17.4 厘米
旅順博物館藏

葉欣（生卒年未詳），字榮木，華亭（今上海市松江縣）人。流寓金陵（今江蘇南京）。工畫山水，學趙令穰，筆法方硬，自成一格。大約活動於清順治、康熙年間。爲金陵八家之一。

（一）畫秋山迷濛，林木蕭疏。一老者持杖緩行於山間小徑。筆墨嚴謹，出枝生幹，用正鋒側鋒筆意渴墨揮寫，細枝尤爲勁利生動；淡墨烘染，極有韻致，設色雅静。咫尺小幅，亦能表現開闊浩渺的境界。左角鈐"葉欣之印"白文方印。

（二）設色畫峰巒相叠，溪流飛泉。臨湖水閣雜木掩映。山巒用乾筆皴擦，湖水波紋，綫條柔和細軟，月色清暉，水閣中有人憑欄幽思。抒情寫景，恬静幽美。

194　竹石圖軸　　清　歸莊

紙本　水墨　縱 110 厘米　橫 76 厘米
天津市藝術博物館藏

歸莊（公元 1613—1673 年），字玄恭，號恒軒，江蘇昆山人。流寓常熟，歸昌世子，明諸生。入清後，更名祚明。善畫竹，亦工詩、行草書。著有《恒軒集》、《懸弓集》、《萬古愁傳奇》。

圖繪奇石與立竹，行筆平直，奇石左右側繪攲竹，畫面輕重佈置得當。竹竿、竹節、竹枝、竹葉四者，筆意貫穿，葉葉交加，下筆遒健蒼勁。濃墨與淡墨，相互呼應，極有風致。石下小竹叢生，秀健活潑，生氣浮動。風格瀟灑，豪邁絶倫，得墨竹之妙。款書直抒胸懷。此作係應友人徐明法之請爲默金先生七十三歲祝壽之作。是清康熙五年的作品。

195　墨竹圖軸　　清　諸昇

絹本　水墨　縱 195 厘米　橫 69.7 厘米
泰州市博物館藏

諸昇（公元 1617—? 年），字日如，號曦庵，浙江仁和（今杭州）人。擅長蘭花竹石，亦能山水。畫竹師魯得之，下筆勁利，瀟灑不繁；發竿勁挺秀拔，橫斜曲直，不失法度；竹葉皆個分，疏密有致，所書雪竹尤佳。諸昇七十五歲尚在。

此圖繪竹五竿，兩竿與三竿之間，相互交叉呼應，葉分四組，濃淡疏密，十分和諧，宛若清晨曉霧中竹影婆娑，極富情韻。用筆平實而勁利，工整而有變化，葉葉交互，似颯颯有聲。墨色清潤，層次分明。畫面右下繪一巨石，細草叢生。在整個墨竹巨石間形成動與静對比，取得視覺上的平衡。流露出一種清逸秀潤之氣。款署"己未，花朝寫於深柳讀書堂，錢塘諸昇"。

196　山居秋色圖軸　　清　羅　牧
　　紙本　水墨　縱 279.5 厘米　橫 117.5 厘米
　　泰州市博物館藏

　　羅牧（公元 1623—？年），字飯牛，江西寧都人，僑居南昌。工詩，善書畫，畫山水得法於魏石牀，筆意在董、黃之間。林壑森秀，墨氣渾然。山水自成一家，史稱江西派。康熙十六年時年八十五歲尚在，卒年不詳。

　　水墨畫山巒崗阜，漸次推出，丘陵起伏，巡迴而上，咫尺之間有數百里之感，山中松林殿宇，荆扉村舍，若隱若現，溪水曲折，板橋連岸，煙林掩映，淡墨輕嵐，空靈秀逸。坡石多用長披麻皴，山頭土石相間，作礬頭，皆江南山水貌。樹幹雙勾，圓潤蒼健，樹葉隨類而點。構圖平遠、高遠二法兼得，虛實相生，氣勢雄渾。畫中自題：“臨董、巨筆意。”款署“竹溪羅牧”。得宋、元人意境。

197　瓜蘋圖軸　　清　牛石慧
　　紙本　水墨　縱 142.5 厘米　橫 70 厘米
　　首都博物館藏

　　牛石慧（生卒年未詳），號行庵，江西人。善畫水墨花鳥。畫風受八大山人的影響，筆墨粗獷簡練，嘗署名“牛石慧”三字草書，可分作“生不拜君”四字。

　　畫面構圖簡練，寥寥數筆便勾畫出一個冬瓜和一枚蘋頭。冬瓜長大，筆簡墨淡，蘋頭體小而梗葉橫出，用筆較重，並施皴染。兩物相對成趣。用墨濃淡相宜，筆意粗獷簡練。

　　右上角作者自題：“菩薩會有言，無刹不現身，東瓜蘋頭處，豈非觀世音。”款署“七五老人牛石慧寫”。

198　仿古山水册　　清　藍　孟
　　絹本　設色　縱 20.8 厘米　橫 27.3 厘米
　　上海博物館藏

　　藍孟（生卒年未詳），字次公、亦輿，又字鸞，錢塘（今浙江杭州）人。著名畫家藍瑛之子。善畫山水，師法宋、元諸家，筆法疏秀，能傳家法，約活動於順治至康熙年間。

　　此圖共十二開，現選載其中二開。

　　仿王蒙山水圖，近處畫雜樹數株，形態各異，極有風姿。樹旁溪橋橫卧，一人正在橋上行走。小橋盡處，山路盤曲，峰巒突兀，別開生面，畫景十分深遠。畫上自署：“仿黃鶴山樵法，藍孟畫。”鈐“藍孟”、“次公”朱白文聯珠印。

　　仿張僧繇山水圖，畫紅樹青山、白雲環繞的秋天景色，圖以青綠爲之，不見墨痕，色彩濃重艷麗而不落俗套。左上自署：“摹張僧繇畫，戊申（康熙七年，公元 1668 年）秋八月，孟。”鈐“藍孟”朱文印。此圖册可稱藍孟代表之作。

199　雪柳寒鷺圖軸　　清　凌　恒
　　絹本　設色　縱 136 厘米　橫 46.5 厘米
　　廣東省博物館藏

　　凌恒（生卒年未詳），字蓉溪，善花鳥，筆法工緻。康熙戊子曾作《雪柳翠鷺圖》。約活動於康熙年間。

　　此圖繪一株近水老柳，稀疏的枝葉上凝着白雪。在橫向伸展的主幹上，佇立着一對白鷺，而在柳樹的高枝上靜靜的棲伏着一隻失伴的鴛鴦，其表情似在追憶過去，或許在思念亡友。此圖在意境的處理上不落俗套，顯得新穎別致。鷺鷥、鴛鴦以工筆爲之，柳樹、小草、枯葉、坡石等均用偏鋒，底色以淡墨烘染，襯托出

雪景，全圖一絲不苟，精心刻劃，體現了作者的深厚功力。

　　畫上自題：“壬辰秋日爲昆老年翁正。古吳凌恒。”“壬辰”應爲清順治九年。畫上有署名斌齋從先的題詩二首。

200　玉堂富貴圖軸　　清　陳　卓
　　紙本金箋　設色　縱 248 厘米　橫 56 厘米
　　青島市博物館藏

　　陳卓（公元 1634—？年），字中立，號晚純痴老人，北京人，久居金陵（今江蘇南京）。擅長山水，喜作青綠山水，兼工花鳥、人物。山水工細，千巖萬壑具有宋人之精密；花鳥精緻，設色艷麗，畫風屬金陵畫派體系。

　　此圖上畫白玉蘭花，枝幹上有兩隻小鳥，玉蘭花後，幾枝海棠花穿插而出，玉蘭下有牡丹奇石，石下有草花。畫面爲春天塘邊一角，以奇石爲中心，用雙勾作玉蘭花鳥，以“没骨”法點繪海棠花；下用淡墨輕寫淺塘清漪，用青綠暈染池邊草花。此畫筆法精工嚴謹而又不覺繁縟板滯，在表現牡丹花的“富貴”之時，又有一種“鳥語花香”之天趣。圖左上方款署：“己未秋仲擬崔子忠筆意。”款下有“燕山陳卓”、“上慕”二方朱文印章。

201　八景圖册　　清　章　谷
　　絹本　設色　縱 28.5 厘米　橫 22.3 厘米
　　廣州市美術館藏

　　章谷（生卒年未詳），字言在，號古愚，仁和（今浙江杭州）人。工篆、隸和八分書。善畫山水和肖像，尤工烘染，人物生動傳神。約活動於順治康熙年間。

　　此選一《澗道寒泉圖》。此圖意在寒泉，兩山相接處，一道清流舒卷而出，澗石累累，二三游者策杖跳石越溪，陶情於山水之樂。遠樹含煙吐秀，塔影幢幢與林中廟宇相呼應。疏密濃淡，黑白虛實之間，呈現出雲蒸霞蔚、氣象欣榮景色。此畫善用漬墨法，畫家故以水墨烘染之功著稱。

202　山水圖册　　清　王時敏
　　紙本　水墨　縱 23 厘米　橫 31 厘米
　　首都博物館藏

　　王時敏（公元 1592—1680 年），字遜之，號煙客，又號西廬老人，江蘇太倉人。善長畫山水，以黃公望、倪瓚爲宗。其作品受當時復古畫風影響較深，偏重摹古。亦工詩文，善畫，清初六大家之一。著有《王煙客集》。

　　此圖爲山水圖册之一，村莊依山傍水，村前曲溪小橋；村後山勢起伏逶迤。

　　筆法取黃公望，乾筆皴擦，濕筆點染，得莽鬱之氣，功力深邃。

　　署款“己巳清秋。時敏”，下鈐“煙客”朱文印，左下端有“區全山堂所藏”、“李彤平生真賞”兩方收藏印。

203　南山積翠圖軸　　清　王時敏
　　絹本　設色　縱 147.1 厘米　橫 66.4 厘米
　　遼寧省博物館藏

　　此圖山水氣勢雄偉，主峰高踞畫幅正中，衆峰拱擁，密樹濃蔭，雲氣昇浮，構圖繁複，行筆縝密，一絲不苟，水墨淋漓酣暢，山間林野一派清潤自然之氣。題爲：“壬子長夏寫南山積翠圖，奉祝蓉翁太老親臺七襄大壽並祈粲正。弟王時敏年八十有一。”

是暮年爲人祝壽之作,畫含"壽比南山"之意,恭謹而情深,爲其佳構。

204 仿宋元山水册　　清　王鑑

紙本　設色　墨筆　縱 55.2 厘米　橫 35.2 厘米
上海博物館藏

王鑑(公元 1598—1677 年),字圓照,號湘碧,又號染香庵主,江蘇太倉人,王世貞孫。崇禎六年舉人,曾爲廉州太守。善畫山水,筆法圓渾,用墨濃潤,摹古尤精,與王時敏齊名。爲清初六大家之一。著有《染香庵集》。

此册共十二開,六開設色、六開墨筆,分別題爲臨倪雲林、梅道人、黃子久、陳惟允、董北苑、巨然、趙千里、王蒙、董其昌等。兹選二開。

仿黃鶴山樵,淺絳設色,構圖繁密,山石多用披麻、牛毛皴,頗有王蒙神韻,然苔點更多地顯示出自己的個性。

仿趙文敏,爲青綠山水,略加赭石,相異於大青綠山水。筆墨技巧極爲熟練,而且富有靈氣。

册後王鑑有自題,可知此册係爲文鹿社長而作,作於壬寅嘉平月,時王鑑六十五歲。

205 仿巨然夏山圖軸　　清　王翬

紙本　水墨　縱 136.5 厘米　橫 48 厘米
首都博物館藏

王翬(公元 1632—1717 年),字石谷,號烏目山人、耕烟散人,江蘇常熟人。王時敏、王鑑弟子。善畫山水,在技法上功力精深。曾奉召主繪《南巡圖》而受到康熙皇帝的賞識。世稱"虞山派",清初六大家之一。

此圖山巒重叠,危巖峻險,叢林茂密,松繞寺門,瀑布折叠,小澗曲流注入清溪。山石樹木,淡皴濃點,用大小披麻,樹木兼收枯枝蟹爪夾葉,各盡其趣。筆墨純熟,華滋蒼潤。

自署:"壬子閏月二日惠山舟次仿巨然夏山圖請正承有道先生。烏目山中人石谷子王翬。"作者時年七十三歲,並有惲壽平長讚兩則。著録於《石渠寶笈續編》。

206 仿古山水册　　清　王翬

紙本　水墨　縱 25.6 厘米　橫 20.5 厘米
四川省博物館藏

此册共計畫十二開,其中設色二開,水墨十開。爲王翬仿董源、巨然、米芾、趙大年、趙孟頫、吳鎮、倪瓚、王蒙、黃公望、管道昇、曹知白、陳汝言等人的作品,每幅對頁均自題七絕一首,末開款署"壬寅六月王翬",册尾有顧復初題跋。係王翬三十一歲所作。兹選一幅。

圖爲仿曹雲西山水,寫殘柳板橋,蘆荻孤舟,筆墨疏秀,意境蒼莽迷濛,自題七絕一首:"柳堤東畔小橋橫,澤國無邊雁影冥。一夜扁舟閑夢醒,曉風殘月在葭汀。"左上側款署"仿雲西",下鈐"石谷"一長方印。

207 山水圖軸　　清　王原祁

絹本　水墨　縱 112 厘米　橫 53.2 厘米
青島市博物館藏

王原祁(公元 1642—1715 年),字茂京,號麓臺,又號石師道人,江蘇太倉人,王時敏孫。康熙九年(公元 1670 年)進士,供奉內廷,官至戶部侍郎,人稱王司農。登第後專心畫學。善畫山水,宗法黃公望,用筆沉着,功力較深。亦工詩、文,鑑定古今名畫,與王時敏並稱爲"婁東派"。清初六大家之一。著有《雨窗漫筆》、《掃花庵題跋》。

此圖重巒叠嶂,山勢雄偉秀麗,崗阜錯落。叢樹蒼鬱茂密,流雲繚繞於山谷峰腰,飛瀑挂於崖頭。曲流叠摺,小橋橫跨溪間。亭臺水榭、房屋廊廡以及茅舍草堂散落於山水樹石之間,別有一番情趣。

用高遠構圖,由近及遠,由濃至淡,層次井然。高曠神怡。用筆穩重,運墨具五色,非一般功力所能及。

左上角落款爲:"作畫意在筆先,以得勢爲主。間架分寸,全在迎機;筆墨之妙,由淡入濃取氣,以求天真。元大家惟子久尤曲盡其妙。明吉問畫於余,再三囑筆圖成諦觀,無以塞其請也;因書以識之。時康熙乙亥仲夏望後麓臺祁。"旁邊鈐"王原祁印"白方印、"麓臺"朱方印。

208 仿高房山雲山圖軸　　清　王原祁

紙本　設色　縱 113.6 厘米　橫 54.4 厘米
上海博物館藏

此圖描繪江南春天雨後的山村景色。近處坡石高樹,阜柳交蔭,小橋邊,雨後溪水潺潺;遠處峰巒高聳,叢樹幽深,白雲飄忽。

此圖雲山取元人高克恭法,橫點皴染,並用焦墨破醒,富有厚重的感覺。構圖以高遠兼平遠,得深遠飄渺之意。

此圖作於"丙子",時年五十五歲。"辛巳"補題長跋,並再加點染,時年六十歲。署款"麓臺",鈐"麓臺"朱文印、"石師道人"白文印、"御書畫圖留與人看"朱白文雙龍橢圓印,押角"蒼潤"朱文長方印,"得失寸心知"白文長方印。鈐有"秦逸芬心賞真迹印"朱文長方印和"虛齋審定"白文印。

209 湖天春色圖軸　　清　吳歷

紙本　設色　縱 123.5 厘米　橫 62.5 厘米
上海博物館藏

吳歷(公元 1632—1718 年),字漁山,號桃溪居士,又號墨井道人,江蘇常熟人,曾入天主教。工詩,山水宗元人,尤長黃公望筆法,蒼渾厚重,是王時敏、王鑑弟子。清初六大家之一。著有《墨井詩鈔》、《三巴集》、《墨井畫跋》等。

此圖爲畫家四十五歲時的作品。寫湖岸柳色新綠,土堤斜引,遠山清淡,水平無波,渺無人迹,鳥鵲翔止湖邊,呈現一派宜人春色。吳歷用心於摹古,能得"古人之神情要路",又主張"不將粉本爲規矩,造化隨他筆底來"。故此圖題爲臨宋趙大年,卻能狀江南實景之真。他長於畫柳,帶雨含烟,風姿艷妙。此中三昧,自可從畫中細加品略。

210 錦石秋花圖軸　　清　惲壽平

紙本　設色　縱 140.5 厘米　橫 58.6 厘米
南京博物院藏

惲壽平(公元 1633—1690 年),初名格,字壽平,後以字行,更字正叔,號南田、雲溪外史、東園生,武進(今江蘇常州)人。善畫山水、花卉。初寫山水,後改作花卉,色調清新,雅秀超逸,獨開生面。亦工詩、書。清初六大家之一。著有《甌香館集》、《南田詩鈔》。

圖以沒骨叠色漬染法,寫湖石及海棠、雁來紅等秋花。色彩淡雅、秀潤、明快,畫意盡在自題詩中。詩曰:"高秋冷艷嬌無

力，紅姿還是殘春色。若向東風問舊名，青帝從來不相識。"款署"壬戌長夏南田壽平"，鈐"壽平"朱文印、"惲正叔"白文印。南田自稱師北宋徐崇嗣没骨法，重視寫生，他説："曾見白陽、包山寫生，皆不以似爲妙；余則不然，惟能極似乃稱與花傳。"其没骨花卉，常不加勾勒，直接寫出各種花卉的形態神姿，自成一格，有"惲派"之稱。

畫上另鈐有"有餘閑室寶藏"、"虚齋鑒定"、"萊臣審藏真迹"、"虚齋至精之品"等收藏章。

211 仿古山水册　　清　惲壽平
紙本　設色　墨筆　縱26厘米　橫19厘米
無錫市博物館藏

此册共十頁，其中設色四頁，水墨六頁。此十頁山水畫意境恬淡深邃，運筆秀潤俊逸，設色明麗清新。此選一頁。

圖款"松雪漁隱圖"，鈐"壽平"白文長方印。蘆荻枯枝間，老者戴笠握槳，坐在船頭。枯筆隨意，意境蕭索。

作者曾云："筆墨本無情，不可使運筆者無情。作畫在攝情，不可使鑒畫者不生情。"此册可作爲此語注釋，每頁筆墨見情，章法、結構，各有特色，少有雷同，既有奇險俊逸，又有平遠清幽。岡巒、溪泉、樹木以及一切景物，穿插自然，變化多端，草莽空靈。

212 人物圖册　　清　王樹穀
紙本　墨筆　縱19厘米　橫26厘米
上海博物館藏

王樹穀（公元1649—？年），字原豐，號無我，又號鹿公，仁和（今浙江杭州）人。工畫人物，學陳洪綬，而有所變化。衣紋秀勁，設色古雅。雍正九年，年八十三尚在。卒年不詳。

此圖册是王樹穀在雍正八年（公元1730年）八十二歲時所作，形象簡潔、質樸，略帶誇張變形，神情含蓄。以詩襯托畫意。如作騎驢閑游，題爲："廿年憶到長安處，跨衛趑邅似夢中，學得畫圖添好景，柳條白髮挂春風。"或手執樹枝，游罷歸去，忽而停步，回頭眺望。每幅均畫一至二人，人物姿態閑雅，表情生動。署款分別作"王石屋"、"石屋"、"鹿公"，鈐有"慈竹"、"餘老"、"恬叟"、"王鹿公"等印。是王樹穀小品人物畫中的佳作。

213 秋林舒嘯圖軸　　清　顏嶧
絹本　設色　縱140厘米　橫81.8厘米
遼寧省博物館藏

顏嶧（生卒年不詳），字青來，江蘇揚州人。出李寅門下，慣寫古木寒鴉，飛鳴棲宿。山水、人物學北宋人，筆墨蒼勁，能界畫，尤擅米家山水，由淡入濃，細細加點，妙能融化無迹。至人物直以勾勒提空之法爲鬚眉，衣褶類張子羽。日本人極重其畫。主要活動於順治、康熙年間。

此圖構思奇巧，清麗多姿。霜葉如丹，青松如染，朱青相映，枝幹槎枒交錯，蛇曲龍蟠，山巖如盤，流泉有聲，有高士舒嘯於林泉間，侍者相從，車停於路旁。寫景抒情較爲真實。筆墨蒼勁，山石用勾斫法，質理分明。人物鬚眉用勾勒提空法，刻劃精微。

214 柏鹿圖軸　　清　沈銓
絹本　設色　縱98.2厘米　橫47.2厘米
蘇州市博物館藏

沈銓（公元1682—1760年），字南蘋，號衡齋，浙江湖州人。

善畫花卉、翎毛，用筆工緻流暢，形象生動，設色艷麗。雍正年間，他應聘到日本授畫，留海外三年，他的花鳥畫很受日本人重視，學他的人較多，而以圓山應舉最爲著名。

圖繪波濤汹湧的溪邊，一對梅花鹿幽立坡石上。上端古柏蒼翠，虬枝盤旋，後有石壁遠崖，懸泉隱約，構成一幅清麗嫻雅的圖景，令人心曠神怡。沈氏筆法清俊涓秀，工翎毛走獸，尤擅畫鹿，毛茸細膩，神態活潑，栩栩如生，具有深厚的寫生功力。山石水墨滋潤，色彩清秀，絢麗和潤。題材富有吉慶寓意，深得識者喜愛。款署"乾隆丙寅三秋"，時年六十五歲。

215 鴛鴦白鷺圖軸　　清　王武
絹本　設色　縱156.3厘米　橫74.1厘米
上海博物館藏

王武（公元1632—1690年），字勤中，晚號忘庵，又號雪顛道人，吳縣（今江蘇蘇州）人。明代書家王鏊六世孫，精鑒賞，富收藏，善畫花鳥。風格工整秀麗，正如王時敏所云："神韻生動，應在妙品中。"爲清初院畫的名家。亦善詩文。

此圖描繪寧静蕭瑟的夜景。秋月倒影，夜色澄明，坡岸上芙蓉盛開，鴛鴦雙棲，白鷺單足縮頭停立在水中巖石上，蒹葭稀疏，花草隨風擺動，水波蕩漾。

設色淡雅，鴛鴦白鷺以工筆細描，芙蓉、蒹葭以點葉寫意，兩者襯合，相映成趣。

自題七絶一首，署款"己巳"，爲康熙二十八年，作者時年五十八歲，鈐"王武私印"白文印、"勤中"朱文印，起首鈐"忘庵"朱文葫蘆印，左下鈐"草木中人"白文長方印、"三槐之裔"朱文印。

216 醉儒圖軸　　清　黄鼎
絹本　設色　縱115.5厘米　橫57厘米
廣東省博物館藏

黄鼎（公元1650—1730年），字尊古，號曠亭，又號閑圃、獨往客，晚號淨垢老人。江蘇常熟人。善畫山水，臨摹古畫，咄咄逼真，尤以摹王蒙見長。後學王原祁，一變其蹊徑。筆墨蒼勁，畫品超逸。

此圖松柏參天，虬曲茂鬱。濃蔭下，湍流邊，上身裸露的男子，醉倒於獸皮上酣睡，旁置兩個酒罈，一函古書，將風流倜儻的歸隱文人，活靈活現刻劃出不羈的性格，體現了黄鼎的功力。自題"勾龍爽醉儒圖，虞山黄鼎臨"。勾龍爽又名句龍爽，四川人，宋代宮廷畫家，擅長人物，據説他畫人物"其狀質野，有返樸之意"。今觀黄鼎臨本，不啻把勾氏的風格保留下來。

217 幽篁坐嘯圖卷　　清　禹之鼎
絹本　設色　縱63厘米　橫167厘米
山東省博物館藏

禹之鼎（公元1647—1716年），字尚（上）吉，一字尚其，號慎齋，江都（今江蘇揚州）人。康熙間供奉内廷。善畫小像，亦能山水、花鳥。幼師藍瑛，後出入宋、元。其寫真多白描，秀媚古雅，一時名人小像，多出其手。康熙五十五年卒，年七十歲。

此圖畫清代詩壇領袖漁洋山人王士禎。王士禎臨坐於舖有裘皮的盤石上，眉清目秀，長髯朱唇，橫琴未彈，若有所思，具有詩人學者氣質。衣紋用柳葉描，頗生動；以水墨寫幽篁，有元人法；石用披麻皴。溪流向遠處淡化，令人遐思；皓月當空，更增寂静雅趣。作者録王維詩以烘托畫意。畫前提"幽篁坐嘯"四字，款署"海寧門人陳奕禧"。畫後題詩甚多，作者均係王士禎門

人。禹之鼎另繪王漁洋柴門倚杖圖卷,與此圖爲姐妹作,亦藏山東省博物館。

218　豪家佚樂圖卷(部份)　清　楊晉
絹本　設色　縱 56.2 厘米　橫 1274 厘米
南京博物院藏

楊晉(公元 1644—1728 年),字子和,一字子鶴,號西亭,又號谷林樵客、鶴道人,又署野鶴,江蘇常熟人,王翬入室弟子。善畫山水、牛、馬,兼及人物、花鳥。曾與王翬合繪《康熙南巡圖》。晚年多率筆,蒼而不潤。然畫農村景物則頗精工。

此卷寫春夏秋冬四季豪門享樂生活。此幅爲長卷中一段。畫仕女幼童十多人,游樂於長廊、水榭之間,玲瓏湖石之下,濃蔭草坪之上,或觀荷,或細語。人物神態静穆,園林環境清幽,足以驅閑消夏。筆墨工緻,疏密得體,設色明麗。款署:"歲次戊辰嘉平虞山楊晉寫。"鈐"楊晉之印"白朱文方印、"子鶴氏"朱文方印。戊辰爲康熙二十七年,時年四十五歲,爲中年精心之作。

219　仕女圖軸　清　焦秉貞
絹本　設色　縱 30.2 厘米　橫 21.3 厘米
故宫博物院藏

焦秉貞(生卒年不詳),字爾正,濟寧(今屬山東省)人。康熙時供奉内廷,任欽天監五官正。善畫人物、山水、花卉和樓閣。書法工細,設色鮮麗,畫風受到歐洲繪畫的影響。活動於雍正、乾隆年間。

焦秉貞以善畫供奉内廷,花卉、山水、人物,界畫樓觀,位置遠近,人物大小,不爽毫髮,能採用西法入畫。此仕女畫册共十二開,現選一開。其一爲梧桐樹下,芙蓉出水,綠葉如蓋,湖山春色中,美女乘艇悠游,良辰美景,其樂融融。此圖册均爲工筆重彩,勾繪精微,十分華麗,但嫌脂粉氣較重。

220　梧桐雙兔圖軸　清　冷枚
絹本　設色　縱 176.2 厘米　橫 95 厘米
故宫博物院藏

冷枚(生卒年不詳),字吉臣,號金門外史,膠州(今山東膠縣)人。畫學焦秉貞,康熙後期進入宫廷供職。善長畫人物、仕女及山水樓閣。畫風工細,色彩濃麗。康熙五十六年與王原祁合繪《萬壽聖典圖》。

畫梧桐二株,石縫中斜出一株桂花。野菊滿地,柔草叢中,兩雙白兔相戲。似爲中秋佳節而作。雙兔造型準確,形象生動逼真;皮毛光潔而富於質感。兔眼用白色點出反光,眼神顯得晶瑩透明。構圖疏密有致,用筆細膩清秀而注意質感,設色和諧艷麗而有對比。顯然受到西洋繪畫技法的影響。款署"臣冷枚恭畫",鈐"臣冷枚"一印。上鈐清高宗弘曆等印多方,説明它流傳有序。

221　南溪春曉圖軸　清　馬元馭
絹本　設色　縱 57.2 厘米　橫 28.6 厘米
南京博物院藏

馬元馭(公元 1669—1722 年),字扶曦,號棲霞,又號天虞山人,江蘇常熟人。馬眉子,善畫寫生花卉。畫傳家法,氣韻超逸,寫生又得惲壽平指授,常與蔣廷錫討論六法,故没骨畫益工,神韻飛動,不泥陳迹。亦工詩。

畫桃花、柳樹各一枝,高低交叉,鶺鴒停憩柳枝,梳理羽毛。

神態生動,設色鮮麗,意趣益然;構圖別具一格,自然天成,乃寫生佳作。畫左上作者自題"南溪春曉",署款"棲霞馬元馭",鈐"元馭之印"、"扶曦"白、朱文方印。另鈐有"芸齋寶玩"、"曹巢南收藏"鑒賞章。

222　海上三山圖軸　清　袁江
絹本　設色　縱 41.3 厘米　橫 56.8 厘米
南京博物院藏

袁江(生卒年不詳),字文濤,江都(今揚州)人。善畫山水、樓閣和界畫,兼畫花鳥。早年學仇英,後廣泛師法宋元各家。他作的界畫,在繼承前人技法的基礎上,加强了生活氣息的描繪。筆法工整,設色妍麗,風格富麗堂皇。雍正時,召入宫廷爲祇候。是清代著名的界畫家。

描繪神話中的蓬萊三島。仙山危聳於茫茫大海中,山勢陡峭險峻而有奇致。島山樓閣崇宏,建造精巧;松梅環植,蒼翠蔥鬱,左下一座小島突兀海面,一群仙鹿游憩其上。波漣浪湧,雲霧飄渺,一派絶境仙島。整體氣勢宏大,局部精微可看。左上題"海上三山",款署"□戊秋邗上袁江畫",鈐"袁江之印"、"文濤"白、朱文二方印。袁江畫迹,就目前所見,最早爲康熙三十二年(公元 1693 年),最晚止於乾隆十一年(公元 1746 年)。此圖畫風屬袁江工整細緻一路,應是他晚年之作。

223　阿房宫圖軸　清　袁耀
絹本　設色　縱 128 厘米　橫 67 厘米
南京博物院藏

袁耀(生卒年不詳),字昭道,江都(今江蘇揚州)人。袁江之侄。工畫山水、樓閣、界畫。畫風工整、華麗,與袁江相似。其精品有勝於袁江者。偶作花鳥,亦甚佳。乾隆十一年作《驪山避暑十二景》,乾隆四十五年作《阿房宫圖》,現藏南京博物院。約活動於乾隆中期。

作者用唐朝詩人杜牧《阿房宫賦》文意,擬寫阿房宫勝景。層巒聳翠,曲水縈環,重樓叠閣,各抱地勢,廊腰縵迴,複道行空,亭橋卧波,龍舟游蕩。樓閣、人物,筆致細膩,生動入微。建築物用大青綠敷色,濃鬱厚重,鮮艷奪目,山石樹木則用水墨,略施淡彩,主次分明,整體則氣勢宏大,局部則各顯精神,是袁耀晚期至精之作。自題"擬阿房宫意",署款"庚子陽月"、"邗上袁耀",鈐"耀之□"、"昭道"白、朱文二方印。庚子爲乾隆四十五年,爲迄今所見袁耀畫作時間最晚者。

224　雜畫册　清　高其佩
紙本　墨筆　縱 26.2 厘米　橫 32.5 厘米
上海博物館藏

高其佩(公元 1672—1734 年),字韋之,號且園,又號南村,遼寧鐵嶺人。官刑部侍郎。他年輕時,學習傳統繪畫,山水、人物受吳偉的影響。中年以後,開始用指頭作畫。所畫花木、鳥獸、魚、龍和人物,無不簡括生動,意趣益然。著有《且園詩鈔》。

此册共十開。五開花木,五開人物。構圖簡略,指墨功夫深厚,點染隨意頗得機趣。常以筆斷意連,於平淡中見神韻。選二開。一爲螳螂。爬踞枯木,形象生動。運墨淋漓痛快,從濃淡中産生韻味。一開人物,爲讀經。取象不拘一格,對鬚髮、衣褶的點、染、勾勒、潑墨,蒼勁老辣,人物造型誇張、生動,情態質樸,有濃厚的民間風味,深得明代吳小仙的遺韻。册中無落款,鈐有

"高其佩指頭畫"、"指頭生活"、"一尖"、"鐵嶺"等印。册内有錢杜於道光己亥、壬寅題記二則,謂是高其佩中年後作品。

225 雜畫册　清 余 省

　　紙本　墨筆　縱 89.9 厘米　橫 21.7 厘米
　　上海博物館藏

　　余省(公元 1692—1767 年),字曾三,號魯亭,江蘇常熟人,余珣之子。畫師花鳥畫家蔣廷錫,乾隆時祗候"内廷",善畫花鳥、蟲、魚,尤善畫蝴蝶。參用西法,賦色妍麗。

　　此册水墨寫意,畫牡丹、玉蘭、花蜂、桃花小鳥、荷花翠鳥、稻蟹、竹石蘭花、松鼠葡萄、鱖魚、松梅、佛手、水仙香橡等十二在開。選刊稻蟹、鱖魚二開。用筆豪爽,揮灑自如;用墨酣暢淋漓,豪放中呈現雅秀。法隨意轉,形中見神,意態生動。此册鈐有"機趣天心"、"以意寫之"的印章。每開均有作者題句及印章。末開署款:"庚辰秋八月戲墨十二幀。余省。"鈐"余省之印"白文印、"曾三氏樂"朱文印,左下角鈐"家有賜書"白文印。

226 竹蔭西獝圖軸　　清 郎世寧

　　絹本　設色　縱 246 厘米　橫 133 寶厘米
　　瀋陽故宮博物院藏

　　郎世寧(公元 1688—1766 年),意大利耶穌會士,畫家兼建築家。康熙時期爲傳教士來到中國,因善畫,召入内廷供奉。善畫花卉、走獸、山水和人物。尤工畫馬。參酌中西畫法,設色麗艷,精工細緻,自成一家。

　　此圖工筆設色,繪苦瓜藤繞翠竹,下立西獝(《集韻》釋爲良犬),昂首垂尾,眼睛驚覺注視前方;長身細腰,毛色銀灰,光澤細潤,骨骼肌肉旨顯質感。與同樣寫實逼真的翠竹、瓜藤、果實、地草、野花,互相襯托,構成天然之美。右下落款"臣郎世寧恭繪"。上鈐"怡親之寶"一印。怡親王允祥係康熙皇帝第十二子,雍正元年封王,雍正八年(公元 1730 年)去世。此圖似可確定作於雍正年間。

227 鸚鵡戲蝶圖軸　　清 胡湄

　　絹本　設色　縱 98.2 厘米　橫 50.3 厘米
　　上海博物館藏

　　胡湄(生卒年不詳),字飛濤,號晚山,又號秋雪,浙江平湖人。諸生,項元汴外孫。由於項氏收藏古代書畫甲天下。故胡氏年幼時,就受到古代繪畫藝術的薰陶。他爲人耿直,富人以金帛求畫多拒之。他畫的花鳥蟲魚,"時稱仙筆"。著有《招隱堂集》。

　　胡湄的花鳥喜仿宋人筆,工筆重色,細緻艷麗。此圖作一枝怒放的梨花,一彩蝶向飄落的梨花追逐,原來鎖立於銅架上的白鸚鵡反身而下,撲向彩蝶,形態生動。花朵用胭脂設色,鮮嫩可愛,墨綠樹葉作爲襯托,層次向背各自分明。鸚鵡的羽毛用白粉工筆勾描,顯示出羽毛柔綿的質感,整幅無一懈筆,連青銅架上的綠銹、紅霉斑均細緻地表現出來。署款"晚山胡湄寫"。鈐"湄印"白文印、"晚山"朱文。胡湄的署款字形奇特,個性強烈,據畫史記載,這是他爲了防止別人作僞所致。左下壓角鈐"不遇賞鑒家寧落咸陽城",可見其對自己繪畫藝術的自負。詩堂有姚駬題寫的七言律詩一首,題於嘉慶己巳。

228 仿各家山水册　　清 王 宸

　　紙本　設色　縱 24 厘米　橫 32 厘米
　　廣州美術館藏

　　王宸(公元 1720—1797 年),字子凝,號蓬心,又號蓬樵,晚署老蓬仙,江蘇太倉人。王原祁曾孫。乾隆進士,官永州知府。山水承家學,以元四家爲宗,而深得黃公望法,枯毫重墨,氣味荒古。中年作品,乾皴中尚有潤澤之趣,至晚年則枯而秀。亦工詩,小"四王"之一。著有《繪林伐材》、《蓬心詩鈔》。

　　本畫册共十二開,作於乾隆四十七年壬寅,爲六十二歲在武昌時作。選刊《枯樹竹石圖》、《秋山行旅圖》二開。王宸作畫繼承其曾祖父王原祁家傳,特別發揮了枯筆皴擦和點苔法,《秋山行旅圖》枯皴濃點,草莽沉鬱。自題"此特仿梅翁者"。《枯樹竹石圖》,另逞一格,筆墨秀潤,畫石則淡皴濃點。此册雖稱仿各家山水,其實筆法均出自一家,祇是略有變化而已。於用筆的抑揚頓挫和用墨的濃淡枯濕頗下功夫,而設色則強調色中有墨,墨中有色,以取氣爲主,多敷以淺色,不喜作重彩,以平淡天真爲特色。

229 洞庭秋月圖軸　　清 王 愫

　　紙本　設色　縱 65.4 厘米　橫 39 厘米
　　上海博物館藏

　　王愫(生卒年不詳),字存素,號林屋,一號樸廬,江蘇太倉人,諸生,僑居蘇州,王原祁之侄。工詩詞,善山水。筆法簡淡、秀潤。與王昱、王玖、王宸稱"小四王"。著《林屋詩餘》、《樸廬存稿中附論畫》一卷傳世。活動於乾隆年間。

　　描繪太湖洞庭東山的秋色。近處坡石兀起,漁舟停泊,阜際望亭聳立。左側峰巒高聳,泉入平湖。湖中平坡少漬,蘆葦叢生,雁飛成行。

　　山石用披麻皴,色墨由淡而深,反覆皴染,然後用焦墨破醒,顯得渾厚花滋,富有厚重感覺。構圖別致,取坡石一偶,山巒一角,沙漬一片,構成整體,上部大片留白,以示湖水茫茫。自題"仿黃鶴山樵筆法",實爲借用古人筆法,對江南水鄉的真實寫照。

　　署款"雍正癸丑",爲雍正十一年,鈐"愫印"朱文印、"江左烏衣"白文印,起首鈐"上下千年"朱文圓印。右下押角"天真爛漫是吾師"白文印。是王愫中年所作。

230 蓮塘納涼圖軸　　清 金廷標

　　絹本　設色　縱 56.9 厘米　橫 65.1 厘米
　　上海博物館藏

　　金廷標(生卒年不詳),字士揆,烏程(今浙江湖州)人。畫家金鴻之子。乾隆中供奉內廷,善畫山水、人物、佛像,尤工白描。畫風工細。

　　此圖寫唐杜甫五律《陪諸貴公子丈八溝携妓納涼晚際遇雨》二首之一的詩意。原詩中有"竹深留客處,荷淨納涼時。公子調冰水,佳人雪藕絲"兩聯句,圖中景物與詩意相吻合。

　　筆墨工細,人物動態幽閑自在,衣褶用濃墨勾勒,略似折蘆描法,筆勢流暢;佈景簡潔,設色雅淡。山石似用小斧劈皴,鋒棱多姿,墨色富有層次,別具一格。右下自題"乾隆甲戌秋日柞溪金廷標寫",旁鈐"二黟"白文長方印。

231 竹林聽泉圖軸　　清 沈宗騫

　　紙本　設色　縱 90.6 厘米　橫 35.1 厘米
　　上海博物館藏

　　沈宗騫(生卒年不詳),字熙遠,號芥舟,又號研灣老圃,烏程

（今浙江湖州）人。工書，善畫山水、人物。筆法精妙，人物生動傳神。活動於乾隆至嘉慶時期。

近處溪畔泉邊，竹林茂密葱鬱。竹叢中茅屋掩映，竹梢間烟靄縹緲。峰巒突起，高瀑曲折奔流直下，使寧静山居帶來悦耳之聲。屋内有人臨窗側首，似在聽泉。畫風受四王一脈影響，山石用披麻皴，密集苔點，蒼茫秀潤。筆墨滋潤，氣韻清新。爲沈宗騫精湛之作。自題“乾隆辛卯清秋，仿天水夫人（管道昇）遺法，芥舟沈宗騫”。下鈐“沈宗騫印”白文印、“芥舟”朱文印。

232　廬山觀蓮圖　　清　上官周

紙本　設色　縱 37.4 厘米　橫 25 厘米
中國美術館藏

上官周（公元 1665—? 年），字文佐，號竹莊，長汀（今福建長汀）人。善畫山水，兼精篆刻。所作山水，烟嵐瀰漫，墨暈可觀。人物畫筆法瀟灑，於唐寅、仇英之外，別樹一幟。能詩，著有《晚笑堂詩集》。

選上官周人物故事圖册八幀中的一幅，爲《廬山觀蓮》，描繪東晉僧人慧遠於廬山結蓮社，與當時文人交往的故事。下部畫瓶中的蓮，一文人，豐頤長髯，左手執如意端坐觀蓮，當爲謝靈運。蓮右一僧人坐蒲團作展讀狀，當爲慧遠。左畫二僧，一老僧觀蓮，一幼僧提壺肩杖侍立。畫風謹細，設色明快淡雅。靈運有文士風度，衣紋亦流暢自如。僧人衣褶多平行曲筆，有裝飾性。左上題：“廬山遠公開池種白蓮，以十八人爲社。社中陶淵明、謝靈運，一因無酒而不至，一好游而長來對，陸修静云：‘陶令醉多招不得，謝心亂去還來。’”鈐白文方印“官周”、朱文方印“文佐”。

233　山雀愛梅圖軸　　清　華嵒

絹本　設色　縱 216.5 厘米　橫 131 厘米
天津市藝術博物館藏

華嵒（公元 1682—1756 年），字秋岳，號新羅山人，又號白沙、東園生，福建臨汀人。後長期寓居揚州，以賣畫爲生。善畫人物、山水、花鳥、草蟲，脱去時習，力追古法，風格清新俊逸。其寫生動物尤佳。亦工詩，善書，有“三絶”之稱。著《離垢集》、《解弢館詩集》等。

此幅繪梅花盛開，迎來雙雀與雙雉，在疏枝密蕊中，共享大自然的美好景色。雙雀與雙雉情意生動，設色清妍，筆致秀逸，富有“望去壁間春似海，半株僵鐵萬花開”的勃勃生意。意態野逸，別具風趣。款署：“新羅山人詩畫。”是華嵒晚年之作。

234　山水圖册　　清　高鳳翰

紙本　設色　縱 28 厘米　橫 34 厘米
瀋陽故宮博物館藏

高鳳翰（公元 1683—1748 年），字西園，號南村，晚號南阜，膠州（今山東膠縣）人。善山水，縱逸不拘於法。畫花卉亦奇逸天趣。“丁巳”年病臂，用左手作書畫，自號尚左生。亦工草書、篆刻，富藏硯。著有《硯史》、《南阜山人敩文存稿》。

此圖册畫天池山風景四頁，配題詩四頁，現選其圖二幅。之一，團石林立，天池水波平静，池岸數人品茗聊天。題“天池試茶圖”，下鈐“鳳”、“翰”聯珠印，左下角鈐“偶然”葫蘆印。之二，巖石壁叠，樹木虬生。右上題“仿佛弘濟寺石巖一段，鳳翰”，旁鈐“高”白文長圓印。下鈐“捨得”、“甲寅”二印。中部巖石題“懸崖撒手”。左邊款署“雍正甲寅元旦題名”，下鈐“鳳”、“翰”聯珠印

及“左手供石”、“磊落嶔崎”白文二印。

235　花果册　　清　金農

絹本　墨筆　縱 21 厘米　橫 36.5 厘米
上海博物館藏

金農（公元 1687—1764 年），字壽門，號冬心，又號司農、稽留山民。昔耶居士，仁和（今浙江杭州）人，流寓揚州。五十歲後始學畫，善畫山水、人物、花卉、梅竹。筆墨稚拙，不求形似，別具古樸風格。亦工詩文、書法，精鑒別，爲“揚州八怪”之一。著有《冬心詩集》等行世。

全册十開，此選萱草、枇杷二開，在構思佈局與筆墨意趣上各有特色。一幅寫根基於崖壁之上的萱草，長葉循勢紛披飄逸於畫面，逆鋒勾葉，筆觸古拙，在輕盈瀟灑的風姿中含有沉厚頑强的意趣。淡墨點花，薄而潤，富色彩感。一幅寫倚角取勢的二組枇杷，高矮趨對，中以題記相接，筆觸較工緻細膩，風格沉着而又清麗，在造型上有一種巧整的優美感。畫作於已卯，作者時年七十五歲。

236　佛像圖軸　　清　金農

絹本　設色　縱 117 厘米　橫 47.2 厘米
烟台市博物館藏

圖中釋迦，正面全身，頭頂青螺結，身着紅袈裟，一臂袒露拱手仁立，神態安詳而肅穆。面部以剛勁的鐵綫描勾出，敷設淡彩，豐腴圓潤，神采飄逸。周身的衣紋採用枯筆折縐畫法，下接卷云蓮座，縐條展轉流動，有升騰動蕩之感。又於釋迦兩側作記，右邊文曰：“十五年前爲暖鴉居士寫金剛經卷，刻之棗木，精裝千本，喜施天下名勝禪林……今又畫佛、畫菩薩、畫羅漢，將俟世之信心，敬俸者鋟摹上石，一如寫經之流傳云。七十四叟機郡金農記。”左邊題《古佛頌》，長達百餘字。書體楷中兼隸，有“漆書”之稱，其風格獨絶。書畫和諧，使佛像更爲突出。其畫面形式極適於“摹上石”流傳於世。

237　鏡影水月圖軸　　清　汪士慎

紙本　墨筆　縱 119.5 厘米　橫 53.5 厘米
廣東省博物館藏

汪士慎（公元 1686—1759 年），字近人，號巢林，又號溪東外史，安徽歙縣人。居揚州，以賣畫爲生。善畫墨筆梅、蘭、竹，尤以畫梅著稱。清淡秀雅，別有風韻。五十四歲以後，雙目相繼失明，便練習用手摸索寫字作畫。亦工詩、篆刻和八分書。“揚州八怪”之一。著有《巢林詩集》行世。

寫明月之夜，一佛伏坐於水塘之邊，静賞水中之月，神態安閑自得，有脱離塵世，悠然於佛門生活之感。畫下端有作者題詩一首：“鏡中之影，水中之月；云過山頭，獅子出窟。”

汪士慎善畫梅花，老年目瞽，還能畫梅，此幅人物畫在汪士慎的作品中較爲少見。款題：“清湘老人曾有此幅，近人偶一摹寫，以博明眼一笑。”款下有“士慎”、“甘泉山人”白文方印，另鈐“七峰草堂”白文方印。有“包氏松溪鑒賞之印”的鑒賞印章。

238　漁翁漁婦圖軸　　清　黄慎

紙本淡設色　縱 118.4 厘米　橫 65.2 厘米
南京市博物館藏

黄慎（公元 1687—1768 年），字恭壽，一字恭懋，號瘦瓢子，又號東海布衣，福建寧化人。僑寓揚州，善畫人物、花卉、蔬果。

筆姿放縱,風格豪放。亦工詩、書。"揚州八怪"之一。著有《蛟湖詩鈔》行世。

此圖寫一漁翁身背魚簍,手拈魚鈎,鈎上掛一小魚,笑容可掬,面向漁婦,似述家常;而漁婦則回首目對老翁,聆聽其述。漁翁漁婦,動態生動,呼應密切。人物衣紋作鐵綫描,或連勾帶染,挺勁放縱;以草書之筆入畫,極具功力。作者雖師法陳老蓮、上官周,然又自創新意。此圖爲水墨大寫意,僅於漁翁面部、手部,略施淡赭。畫左上自題:"漁翁曬綱趁斜陽,漁婦攜筐入市場,換得城中鹽菜米,其餘沽出橫塘酒。寧化瘦瓢子孫黃慎。"鈐"黃慎"白文、"恭壽"朱文兩印。

239 花鳥草蟲圖册　　清 黃慎
紙本　墨筆　設色　縱 23.5 厘米　橫 29.2 厘米
上海博物館藏

全册十開,作者選取荒崖野地的昆蟲小草作題材,畫面充滿生機、野趣,使觀者從小物小景中見到自然界中生物的動態,畫幅雖小,而妙趣橫溢。作者筆致毫放,既參徐渭、石濤的風骨,更表現其疏狂的個性,取象造型,重傳神寫意,藝術概括力強,並以草書功力入畫。册中蟲草特別富於生命力,如鄭板橋所評:"畫到神情飄没處,更無真相有真魂。"此選其《紡織娘》、《枝頭麻雀》二幀,圖上鈐有"孫氏退思軒藏"白文收藏印。

240 彈指閣圖軸　　清 高翔
紙本　墨筆　縱 68.5 厘米　橫 38 厘米
揚州市博物館藏

高翔(公元 1688—1753 年),字鳳岡,號西唐,錢塘人,寓揚州。與金農、汪士慎爲友。工篆刻,善畫花卉、山水。世稱"揚州八怪"之一。畫梅筆意鬆秀,技幹蒼潤,以疏枝瘦幹取勝。山水師漸江、石濤,筆法簡淡而秀雅,喜作園林小景。

此圖所繪的是清代揚州天寧寺西邊的彈指閣,爲文思和尚居址。行筆錯落有致。以淡墨勾潤,濃墨點襯,清疏中流露出一股秀逸的氣息。人物刻劃,寥寥數筆,神情動態,栩栩如生。詩題與畫意,渾然一體,耐人尋味。此圖不僅是高翔的寫實佳作,也是珍貴的歷史文獻資料。款識:"蓮界慈雲共仰扳,秋風籬落扣禪關。登樓清聽市聲遠,倚檻潛窺鳥夢閑。疏透天光明似水,密遮樹色冷如山,東偏更羨行庵地,酒榼詩筒日往還。彈指閣落成作並圖。請倚青四兄先生和正。世愚弟翔。"印章有"西唐之印"白文印、"高生老"朱文印、"隱安"白文印。

241 芍藥圖軸　　清 李鱓
紙本　墨筆　縱 92.5 厘米　橫 35.8 厘米
蘇州市博物館藏

李鱓(公元 1686—1757 年),字宗楊,號復堂,又號懊道人、木頭老子,江蘇興化人。康熙五十年舉人,曾官山東滕縣知縣。學畫於蔣廷錫、高其佩。用筆揮灑自如,潑墨酣暢淋漓,而作題款,隨意佈置,另有別趣。爲"揚州八怪"之一。

二折枝芍藥,一支盛開,姿態妖嬈,以花爲冠,輔以疏葉,天趣自成,一支半綻側出,濃粗艷抹,花葉茂盛。兩花相對,互爲呼應,佈局謹嚴,給人以欣欣向榮的歡樂氣氛。落筆奔放淋漓,不拘繩墨,蒼勁老練,水墨交融,達出神入化境地,得青藤白陽神髓而自放胸臆,有水墨融成的奇趣。右上角題詩補空,書畫相互映輝,此畫爲乾隆二年李鱓五十二歲時所作。

242 竹石圖軸　　清 鄭燮
紙本　墨筆　縱 217.4 厘米　橫 120.6 厘米
上海博物館藏

鄭燮(公元 1693—1765 年),字克柔,號板橋,江蘇興化人。乾隆六年(公元 1736 年)進士,曾任山東范縣、濰縣知縣,爲賑濟災民一事,觸犯權勢而被罷官。晚年居揚州,賣畫自給。工詩文書畫,兼篆刻。善畫花卉,尤長蘭竹。書法別致,隸楷參半,自稱六分半書。爲"揚州八怪"之一,著有《板橋全集》。

此幅爲庭院中竹石。瘦石壁立,以白描的筆意爲主,長折帶皴勾出堅硬挺削的石質,摺襉處略施以小斧劈皴,峻嶒之態頓出,平穩中有聚散欹側,極盡變化,石前新篁修竹兩三枝,勁拔挺秀,以"冗繁削盡留清瘦"的簡潔風格寫成。畫面簡約明快,竹清石秀。圖左上有行書自題四行,作於乾隆甲戌,作者時年六十二歲。

243 蘭竹石圖軸　　清 鄭燮
紙本　墨筆　縱 178 厘米　橫 102 厘米
揚州市博物館藏

此圖氣勢磅礴,巨石崢嶸突兀,一叢叢蘭竹,舒纖而出。以淡墨勾石,濃墨撇蘭竹,蘭葉竹葉偃仰多姿,互爲穿插呼應,氣韻儼然。其蘭葉,全以草書中竪長撇法運之,秀勁絕倫。著名詞曲家將士銓謂:"板橋寫蘭如作字,秀葉疏花見姿致。"右下以隸楷相參的"六分半書"題畫:"生平愛所南先生及陳古白畫蘭竹,既又見大滌子畫石,或依法皴,或不依法皴,或整或碎,或完或不完,遂取其意,構成石勢,然後以蘭竹彌其間。雖學出兩家,而筆墨則一氣也。宏翁同學老長兄善品題書畫,故就正焉。板橋鄭燮。"印章"乾隆東封書畫史"白文印、"歌吹古揚州"朱文印。

244 鮎魚圖軸　　清 李方膺
紙本　墨筆　縱 36.5 厘米　橫 28 厘米
揚州市博物館藏

李方膺(公元 1695—1754 年),字虬仲,號晴江,又號秋池,江蘇南通人,後寓揚州。歷任山東樂安、蘭山、安徽合肥知縣。辭官後曾長期居住南京項氏借園,故號借園主人。以賣畫爲生。善畫松、竹、梅、蘭。筆墨放縱,不守成規。爲"揚州八怪"之一。

此圖繪兩條鮎魚,運筆灑脱,以濃墨繪魚背,淡墨繪魚肚,一正一反,一濃一淡,生動地描出了魚之肥美鮮活之態。再以稻穗穿之,加之詩題,反映了年年豐收的美好願望。其詩云:"河魚一來穿稻穗,稻多魚多人順遂,但願歲其有時自今始,鼓腹含哺共嬉戲,豈惟野人樂雍熙,朝堂萬古無爲治。"印章"大開笑口"白文印。

245 丁敬像軸　　清 羅聘
紙本　設色　縱 108.1 厘米　橫 60.7 厘米
浙江省博物館藏

羅聘(公元 1733—1799 年),字遯夫,號兩峰,又號花之寺僧,原籍安徽歙縣人。金農弟子。善畫山水、人物、花卉、佛像。喜作鬼趣圖,筆情古逸,無不臻妙,深得金農神味。亦工篆刻,爲"揚州八怪"之一。有《香葉草堂詩集》。

丁敬倚杖坐石,光頂高顙,腦後幾許白髮,頭頸伸得特別長,造型誇張,"怪"中見美,拙中含趣。羅聘發展了他的老師金農的肖像畫法,追求文人畫的天趣、人趣、物趣,爲傳統肖像畫開拓出

新的領域。

丁敬(公元1695—1765年),字敬身,號龍泓,浙江杭州人。金農知友。工詩書,尤精刻印,格調清勁樸茂,開創"浙派"篆刻藝術。

本圖没有作者署款,是羅聘出於對前輩敬仰之情,在杭州畫成後携歸揚州,留作紀念。創作時間很可能是在乾隆二十八年春天,是年丁敬六十九歲,羅聘三十一歲。

246　紈扇仕女圖軸　　清　閔貞
紙本　墨筆　縱113.8厘米　橫45.9厘米
上海博物館藏

閔貞(公元1730—?年),字正齋,江西南昌人,僑寓漢口,一作漢陽人。善山水,工寫意人物,兼精寫真。所作山水,運筆沉雄,頗得巨然神趣。所畫人物,筆墨奇縱,衣紋流暢,頓挫有法。亦工篆刻。乾隆五十三年五十九歲尚在。

此圖仕女神態嬌弱,流露出一種夏日疲困的氣息。樹幹的蒼老虬結與女子的嫵媚身姿,曲綫交叉,相映相襯,構成新穎別致的格調。曲眉、鳳眼、丹唇、粉面、輕揮紈扇,脈脈含情,均着意刻劃。從圖中可以窺見當時人對於仕女的審美情趣。閔貞傳世的人物畫以粗放寫意者居多,此幅用筆嚴謹,人物綫條的勾勒較爲流暢自如,是風格清麗的工細之作。款於己亥,作者時年五十歲。

247　蘆雁圖册　　清　邊壽民
紙本　淡設色　縱24.5厘米　橫56厘米
旅順博物館藏

邊壽民(公元1684—1752年),原名維祺,字壽民,後以字行,更字頤公,號漸僧,又號葦間居士,江蘇山陽(今淮安)人。工書,善畫潑墨蘆雁,亦能以枯筆作花卉雜畫。筆意蒼渾奇逸,形象生動,別有風致,其代表作有《蘆雁圖》《蘆灘雙泳圖》等。

全册十開,選二開。畫面筆簡意周,一片蘆叢,兩隻蘆雁,嬉戲幽游,秋泖開闊,意境蕭疏。蘆雁造型準確,形態生動,筆法蒼潤,墨中帶赭,色調清雅。款署"壽民",鈐"祺印"、"一片秋聲"二印。

248　神龜圖軸　　清　蔡嘉
紙本　淡設色　縱108厘米　橫38.5厘米
旅順博物館藏

蔡嘉(生卒年未詳),字松原,一字岑州,號雪堂,一號旅亭,長年寓居揚州。與揚州畫派高翔、汪士慎、朱冕爲詩畫友。工詩文,善畫花鳥、山石,尤善青綠山水。活動於清乾隆時期。

此圖取江天浩渺之景,近處水勢湍急,波浪翻捲,雜草叢邊,孤石上蹲伏一龜,尾及四肢均收縮於甲內。構思巧妙,刻劃生動。石頭用濃墨渲染,綴以渾厚苔點;水紋勾綫,靈活飄逸。上有金農行書《神龜篇》全文,佔畫幅小半,反使構圖得體,書法結體多姿遒勁。據題識所記,繪製年代約在公元1752年。有張珩收藏印。

249　山水册　　清　潘恭壽
紙本　設色　縱24厘米　橫28.2厘米
上海博物館藏

潘恭壽(公元1741—1794年),字慎夫,號蓮巢,丹徒(今江蘇鎮江)人。善畫山水、人物、花卉、竹石,尤善臨摹古迹,與張

釜、顧鶴慶等,並稱爲"丹徒派",著《龜仙精舍集》。

此册山水據唐人詩意補圖,共十二頁,選刊二頁:一、圖李涉《潤州聽暮角》詩意;二、圖李群玉《寄友二首》之一詩意。圖上分別鈐有"河陽後人"白文印,"恭"、"壽"聯珠印,每圖左上方均有王文治所錄唐人原詩。圖二別有王文治總跋一則,署年乾隆辛丑,可證此畫册係潘恭壽四十一歲時所作。潘恭壽在畫史上被稱爲"鎮江派"的創始者,構圖別致,筆墨清潤,別饒佳趣。

250　春流出峽圖軸　　清　張釜
紙本　設色　縱145.8厘米　橫64.1厘米
南京博物院藏

張釜(公元1761—1892年),字寶厓,號夕庵,晚號且翁,丹徒(今江蘇鎮江)人,貢生。善畫山水、花卉和佛像,師法沈周和文徵明,筆法蒼秀渾厚。尤長畫松,時顧竅庵善畫柳,故有張松顧柳之譽。世稱"丹徒派",著有《逃禪閣集》。

此圖取唐人詩句入畫。作於嘉慶二十二年。以俯視的遠近法構圖,寫群山畢覽無遺。山巒用披麻皴,蒼秀渾厚。以石襯水,使潺潺山溪,轉折於亂石之間,巧得清流急湍之妙,樹木鬱秀,霧靄飄渺,遠山隱約,一派嫵媚春光,皆露筆底。細而不膩,工而不板。圖左上角有作者自書題識:"春流出峽圖,仿李希古,丁丑冬戊寅春,江南瑞雪普遍,豐年之兆可徵,巴蜀之雪可知矣。因擬唐人'巴國雪消春水來'句,作春流出峽圖。"款署"丹徒張釜",鈐"夕庵"、"張釜之印"白文二方印。

251　書畫詩翰合册　　清　黃易
紙本　設色　縱13.5厘米　橫18厘米
陶心華先生藏

黃易(公元1744—1802年),字小松,號秋盦,仁和(今浙江杭州)人。黃樹穀之子。能詩工書,善畫,尤精篆刻,與丁敬、蔣仁、奚岡齊名,稱爲"西泠四家"。著有《小蓬萊詩》。

些圖册畫山水、花卉、修竹等八幀,學畫諸家筆意。此選二幀。其一,寫山溪獨居,高山橫卧,山脚下竹樹叢旁顯露屋宇一舍,烟雨飄渺,遠山虛隱。作者用米家山水法參以元人筆意寫之,筆墨清雋,筆簡意遠,設色清麗。畫上自題款識,並鈐一印。其二,以金冬心筆墨純用汁綠色寫叢竹一片,充分表現了雨洗修篁分外青之詩意,給人一種清新秀逸之感。畫上學冬心隸書寫七絕詩一首,下鈐一印。此圖册最後一幀,款署:"乙未六月十日。""乙未"爲乾隆四十年,黃易時年三十二歲,爲其早年之精品。

252　竹下仕女圖軸　　清　改琦
絹本　設色　縱129厘米　橫41.5厘米
廣州美術館藏

改琦(公元1773—1828年),字伯蘊,號香白,又號七薌,別號玉壺外史。其祖先西域人,家松江(今屬上海市)。工人物、佛像、仕女,筆意秀逸。山水、花草、蘭竹小品,師前人而又獨具面貌。著有《玉壺山房詞選》。

此圖畫仕女兩人,於竹下談心。翠竹數竿,清姿綽約,動静有致,幽静宜人。此畫格調高,設色清妍,柔美而不甜俗。正面仕女頭像尤爲出色。性格的刻劃、五官的描繪以及渲染、虛實的處理均見功力。款題"撫六如居士精本。泖東七薌改琦",鈐白朱名章二方。

253 好消息圖卷　清　費丹旭

　　紙本　設色　縱 44.7 厘米　横 169.5 厘米
　　重慶市博物館藏

　　費丹旭(公元 1801—1850 年)，字子苕，號曉樓，晚號偶翁，烏程(今浙江吳興)人。善畫人物、花卉，尤精仕女，輕盈秀媚。其山水畫，清靈雅澹。所作肖像，"如鏡取影，無不曲肖"。曾賣畫於江浙兩省。著有《依舊草堂遺稿》。

　　此係費丹旭爲海樓作的冬景肖像。圖爲海樓及侍女都處梅樹叢中，動態不同，各有所事，又不喧賓奪主，襯托了主人閑適的生活情趣。畫史載費丹旭寫照，如以鏡取人，尤精補景仕女，以瀟灑自然、簡淡柔美稱勝，當非虛言。補景墨梅五株，各有姿態，繁花如簇，暗香浮動，朱砂低籬，花青新竹，用筆不多，卻爲全卷景色、人物平添了動人的色彩，頗見思致。自題："癸卯嘉平初吉，海樓先生屬寫。西吳費丹旭。"鈐"曉樓"白文印。

254 倚欄圖卷　清　費丹旭

　　紙本　設色　縱 45.5 厘米　横 150.5 厘米
　　重慶市博物館藏

　　圖寫夏木垂蔭，水陂數重，曲欄蜿蜒深入，閣檐高揭臨風。水閣中，一文士左手扪鬚，倚欄凝神，身前古書數函，似讀書之餘，正回味書中內容。竹榻左近，一書僮持扇在側，迴廊深處，二童子捧書抱琴而來，低聲絮語，益添書齋清静閑適之氣氛。人物運筆，工整而不失自然，木石勾皴，清雅而有夏景深秀之致，俱見功力。作者自題："倚欄圖。辛卯長夏爲海樓先生作。吳興費丹旭。"書法雅秀，有惲南田韻致。鈐"曉樓書畫"白文印一方。

255 雲嵐烟翠圖軸　清　戴　熙

　　紙本　墨筆　縱 138.5 厘米　横 64.5 厘米
　　青島市博物館藏

　　戴熙(公元 1801—1860 年)，字醇士，號榆庵，又號蒓溪，自稱井東居士，謚號文節。杭州人，道光十二年翰林，官至兵部侍郎，後引疾歸。工詩書，善山水、花卉。師法王翬。所作木石小品，停匀妥貼，花草、人物，無一不佳。著有《習古齋畫絮》和《題畫偶録》行世。

　　遠處山巒起伏，樹林茂盛，行雲浮動於山間。近處水波漣漪，巖頭雜草横生，密林茂繁。整個畫面明快秀雅。

　　此圖結構精微，風度閑逸；筆墨清潤，全無俗氣，雖貌似耕烟，然又別有一番氣象。上題"云嵐烟翠。儗大痴葱鬱之象，不以家數求也。伯泰大兄屬，時咸豐五年乙卯清明節醇士戴熙"。下鈐"戴熙"、"井東居士"二白文方印。左下角有"紹庭審定"白文印、"紫藤花館"朱文印等收藏印章。

256 太白醉酒圖軸　清　蘇六朋

　　紙本　設色　縱 204.8 厘米　横 93.9 厘米
　　上海博物館藏

　　蘇六朋(公元 1798—? 年)，字枕琴，號怎道人，別署羅浮道人，廣東順德人。善人物、山水。畫人物師法元人和清代著名畫家黄慎。多以社會現實生活爲題材，生動逼真。

　　此圖寫李白醉酒於唐玄宗(李隆基)宫殿之內，內侍二人攙扶侍應的情景。省略佈景，人物造型準確，李白戴學士巾，五綹清鬚，面部用工筆描繪，層層暈色，白裏透紅，表情活脱若生。眉宇間流露出高傲之態，側目下視被倚的內監。左側攙着李白身穿白色寬袖朝袍，朱色靴、帶，色調鮮明。內侍的服飾作皂帽、青雜色衣履，色調灰暗。從服裝色彩明暗度的區別上，襯托出李白高昂尊貴的氣勢。運思十分巧妙，是作者於甲辰(道光二十四年)二月時創稿的名世之作。

257 五羊仙迹圖軸　清　蘇長春

　　紙本　墨筆　縱 178.5 厘米　横 67.5 厘米
　　廣州美術館藏

　　蘇長春(生卒年未詳)，字仁山，別署教圃，廣東順德人。工山水、人物，兼寫花卉，用筆構圖，自成一家。畫風古樸高逸，有金石味。

　　圖中作者自題："五羊仙騎羊，蝗神騎艫，分野之下，能修德政，則蝗神逐蝗於柳，種種兆年豐，九穀遍阡陌，故附祀之。帝高陽苗裔跋。"傳説蘇姓先祖爲皇帝之孫，古帝顓頊，國於高陽，故稱帝高陽。

　　五羊仙是廣州城的神話傳説。古時候有五位仙人騎五羊，手執穀穗，在這裏播下五穀，廣州從此興旺起來，畫中六人，除五羊仙外，還有一人是否就是題款上所提到的蝗神？

　　此圖用全焦墨完成，落筆草草，風致宛然。人物頭像似不經意，卻刻劃出各自不同的性格特徵，是蘇長春代表作品之一。

258 五福圖軸　清　居　巢

　　絹本　設色　縱 80.5 厘米　横 44.5 厘米
　　廣東省博物館藏

　　居巢(公元 ?—1899 年)，字梅生，號梅巢，又號古泉，番禺(廣州)人。工詩詞，善作山水、花鳥，尤精草蟲，筆法秀雅、明麗。著有《昔邪室詩》、《烟語詞》、《今夕盦讀畫絶句》等行世。

　　此畫自題"螽斯詵詵，石壽而文，兼隆五福，聊以祝君。乙丑五月法草衣翁意爲汝南四弟大人鑒正，居巢寫生並題"，鈐有"某生父"白文方印及"今夕盦"朱文方印。畫幅右下方鈐有居巢的"父丁"朱文方印。此圖作於乙丑年，爲居巢中年之作品。構圖新穎，小石頭旁放着一隻具有濃厚鄉土氣息的小竹籠，籠中有五隻小蝙蝠。畫面活潑，寓意深長，有廣東民間特點。鈐"可園珍藏書畫之章"朱文長方印。東莞可園爲清代咸豐、同治年間，由東莞人張敬修創建，此人好交文人逸士，居巢兄弟曾在可園中居住多年，留下不少佳作。

259 瑶宫秋扇圖軸　清　任　熊

　　絹本　設色　縱 85.2 厘米　横 33.5 厘米
　　南京博物院藏

　　任熊(公元 1823—1857 年)，字渭長，號湘浦，浙江蕭山人，曾至上海賣畫。工人物、山水和花鳥。人物學陳洪綬，風格有所變化。筆力雄厚，氣韻静穆，富有裝飾趣味。畫有《列仙酒牌》、《於越先賢傳》等四種。雕刻成版畫面世。

　　工筆寫一仕女手執鸚鵡紈扇，姿容秀麗，衣紋綫條剛勁、飄灑，筆致細膩，設色濃麗；人物描寫着重刻劃動態。左上作者自署"咸豐乙卯清明第三日，渭長熊摹章侯本於碧山樓"，鈐"渭長"朱文方印。詩堂有李嘉福小楷録《瑶宫秋扇曲》。署年"乙卯"爲咸豐五年。

260 富貴白頭圖軸　清　居　廉

　　絹本　設色　縱 132.6 厘米　横 75 厘米
　　故宫博物院藏

　　居廉(公元 1828—1904 年)，字古泉，自號隔山老人，番禺

（今廣州）人。居巢之弟。善畫花鳥、草蟲及人物，尤以寫生見長。他初學宋光寶和孟麗堂，後吸收各家之長，自成一家。筆法工整，設色妍麗。在繼承和發展惲壽平没骨畫法基礎上，創撞水和撞粉法，是嶺南畫派奠基人之一。

畫中描繪在緑草如茵的土坡上，兀立一塊玲瓏的湖石，石的周圍盛開着一叢牡丹，在春風中姹紫嫣紅，爭奇鬥妍，引得一群蜜蜂、蝴蝶在花間流連嬉戲，石上停棲着一雙白頭翁鳥，神態閑静，與喧鬧的蜂蝶相映成趣。筆致工整。花鳥形態生動，設色濃淡相依，明麗艷秀，使人感受到春天明媚溫暖的氣息。自識"丁亥"，爲晚年之筆。

261 花鳥四屏　　　清　任　薰

紙本　設色　縱 140 厘米　橫 37.5 厘米
廣州美術館藏

任薰（公元 1835—1893 年），字阜長，又字舜舉，浙江蕭山人，任熊之弟。長期在蘇州、上海等地賣畫爲生。善畫人物，尤工花鳥。人物取法陳洪綬，花鳥構圖别致，具有獨創一格的精神。在用色方面尤見濃淡相間的匠心。

花鳥四屏，分別爲孔雀牡丹、雄鷄雁來紅竹石、荷花鴛鴦、白鷺蘆葦葵花。此選二幅。任薰學自陳洪綬，但對此畫的物象體態結構，都作精細的觀察寫生，在此基礎上從輪廓形態作誇張的藝術創造，故所畫物象均極富裝飾性，高古精雅，綫條清圓細勁雄健，設色對比强烈，厚重樸實。畫禽鳥，生態逼真而生動；畫鴛鴦雌雄相隨，共泛荷塘，浮波蕩漾，水暖花香，情意綿綿，而雄鷄雁來紅一幅，則畫白雄鷄立石上，振羽辣身，威勢軒昂，朱冠白尾，顯得特别勇猛氣盛，别有意趣。

262 松鶴延年圖軸　　　清　虚谷

紙本　設色　縱 184.5 厘米　橫 98.3 厘米
蘇州市博物館藏

虚谷（公元 1824—1896 年），僧，俗姓朱，名懷仁。號倦鶴，又號紫陽山民，徽州（今安徽歙縣）人。曾爲湘軍軍官，後出家爲僧。經常來往於揚州、上海之間，工畫花鳥、蔬果，亦善寫真。用乾筆偏鋒，冷峭新奇，别具一格。畫松鼠、金魚，善用破筆，生動超逸。有《虚谷和尚詩録》傳世。

此圖繪滿地黄菊，花盛葉茂，松傍菊畔立一丹頂白鶴，一爪舉前，安閑自在。蒼松參天，藤蘿四垂，松葉茂密而鬆疏。氣法奇峭雋雅，設色清秀明麗。款書"光緒丁亥夏四月，虚谷"。虚谷六十四歲所作。

263 雜畫册　　　清　虚谷

紙本　設色　縱 30.6 厘米　橫 43.1 厘米
上海博物館藏

《雜畫册》共十二開，分別繪《夏山烟雨》、《蕙蘭茶壺》、《王者之香》、《蔬笋河豚》、《紅了櫻桃》、《竹》、《桃實》、《滿架秋風》、《菊有黄華》、《蒲塘野趣》、《紅樹青山》、《香雪舊廬》。題材廣闊，堪稱虚谷的代表作。如《蔬笋河豚》竹笋的長錐形與河豚的橢圓形，置於一幅中，得到了和諧的統一，情趣横生。《紅樹青山》秋樹直立，秋山横亘，交叉相映，得意境空靈之致。

此册的繪畫技巧突破了前人的成法，顯現其獨特的新格局。

此册始於清光緒六年冬，畢於光緒七年夏，各開分別署款，如"虚谷戲筆"、"紫陽山民虚谷作"等。亦有署年款，上鈐"三十

七峰草堂"朱文腰圓印、"虚谷書畫"朱文方印、"虚谷"朱文方印、"虚谷"白文方印、以及"書畫癖"白文方印。

264 積書巖圖軸　　　清　趙之謙

紙本　設色　縱 69.5 厘米　橫 39 厘米
上海博物館藏

趙之謙（公元 1829—1884 年），字撝叔，號悲盦，會稽（今浙江紹興）人。官至江西鄱陽、奉新知縣。善篆刻、書畫。書法初學顔真卿，後專師北碑，自成一家。花卉繼承陳淳、"揚州八怪"的傳統，並融合金石篆刻，筆勢流動，結構新穎，是近百年來著名畫家之一。著有《二金蝶堂印譜》、《悲盦居士詩賸》等傳世。

此圖取材於河北層山積書巖的景色。崖脚下碧波蕩漾，陡直的峭壁險峻無路，石崖間青松盤曲，蒼翠欲滴。山腰上綴有洞窟一穴，洞内有天然横豎交錯的石紋，遠望狀如堆積書卷的藏書庫，賦予無限的生機和情趣。

此幅運用傳統筆墨，工寫結合，筆致流利活潑，從山巒的起伏，山石的結構和鬆秀的鬼面皴等方面來看，遠追王蒙、石濤的山水技法，吸收變化，形成特有的藝術形式。此圖爲其摯友南匯沈樹鏞所作，曾同纂《寰宇訪碑録》一書。署款"鄭齋侍郎命趙之謙畫"。

265 天竺水仙圖軸　　　清　蒲　華

紙本　設色　縱 146.3 厘米　橫 77.1 厘米
上海博物館藏

蒲華（公元 1830—1911 年），字作英，一署胥山外史，原名成，字竹英，秀水（今浙江嘉興）人。僑寓上海賣畫爲生，善書畫，早期花卉學徐渭和陳淳，晚年畫竹學文同，山水、樹石取法石谿、石濤，筆法淋漓瀟灑，不拘成法。

此圖工整、含蓄，不同於常見的豪放不羈、水墨淋灘的風格。一塊峥嶸怪石，拖筆烘染，堅實穩重，天竺、水仙、蠟梅、萬年青環繞四周，花葉紛披，枝幹縱横，各盡其致。整幅構圖嚴密，繁而不亂，疏而不漏。設色鮮麗，令人醒目，沉着端莊，艷而不俗，明媚的春光奪紙而出。右自題七絶詩一首，詩畫交融，情意俱佳。

266 支遁愛馬圖軸　　　清　任　頤

紙本　設色　縱 135.5 厘米　橫 30 厘米
上海博物館藏

任頤（公元 1840—1895 年），初名潤，字小樓，又字伯年，後改名頤，浙江山陰（今紹興）人。從小跟其父任淞雲學習"寫真術"，後跟任熊、任薰學畫。長期寓居上海，以賣畫爲生。擅長畫肖像、人物和花鳥，畫風受陳洪綬、任熊的影響而有創新。筆法生動，色調明快，構圖新穎，是海派畫家中的佼佼者。

此幅以東晉名僧支遁愛馬爲題材。支遁字道林，世稱支公，陳留（今河南開封以南）人。本姓關氏，二十五歲出家爲僧，與謝安、王羲之等交游，善談玄理，著有《即色游玄論》，爲般若學六大家之一。相傳他善草隸，尤好畜養馬匹，人或謂"此非道人所宜"，而支遁却回答："貧道愛其神駿。"自此支遁愛馬被傳爲佳話。此圖右側畫一叢芭蕉，支遁扶杖佇立其下，觀賞駿馬。馬則揚蹄，作昂首回視狀。其畫法出自任薰一派，遠追陳洪綬的筆調。而馬的畫法，又參以任熊、徐渭長的筆致。二者結合，生動自然，這是任頤繪畫的高妙所在。畫上自署："銘常仁五兄大人雅屬，即請正之。光緒丙子新秋，伯年任頤寫於海上客齋。"鈐

"任頤印信長壽"白文印。是他三十七歲時所作。

267　朱竹鳳凰圖軸　　　清　任　頤
紙本　設色　縱 162 厘米　橫 48 厘米
常熟市博物館藏

此幅朱竹白鳳相映生輝,富麗典雅。鳳棲梧桐,縮頸斂羽,神情自若。所謂朱竹鳳凰,皆爲虛擬之物,爲自然界之所無,而能如此傳神會意,可嘆爲畫家之神技,此類題材,可兆喜慶,流傳於民間,極富裝飾意味。

268　酸寒尉像軸　　　清　任　頤
紙本　設色　縱 164.2 厘米　橫 77.6 厘米
浙江省博物館藏

任頤多次爲吳昌碩畫像,形態各不相同,而此件最爲精彩。畫中人頭戴紅纓帽,足着高底靴,身穿葵黃色長袍,外罩烏紗馬褂;馬蹄袖交拱胸前,凝視端正,意態矜持,其狀可哂。淡筆草草勾寫面部,略加皴擦,神采畢現。馬褂、長袍直接用色墨即興隨機寫來,巧妙地把花卉沒骨法融會於立意構思之中,濃淡得宜,色中見筆,氣勢非凡,別開生面。

此圖作於清光緒十四年,吳昌碩時年四十五歲,任頤約五十歲。款題"酸寒尉像"一語,結合畫上楊峴題的七言長歌,寓意感慨,耐人尋味,這件作品與吳昌碩四十三歲時任頤爲其畫像題作"饑看天圖",在思想內容上,有着一定的內在聯繫。

269　秋山夕照圖軸　　　清　吳石僊
紙本　墨筆　縱 104.2 厘米　橫 51.6 厘米
上海博物館藏

吳石僊(公元?—1916 年),名慶雲,字石僊,號潑墨道人,後以字行,上元(今南京)人,流寓上海。善畫山水,吸收西畫透視原理,所作峰巒林壑,有陰陽向背明暗的變化。

此圖寫夕陽斜暉,老漢騎驢過橋而歸,童子挑擔相隨;橋下溪旁,漁翁戴笠側身於船上,作扭首閑眺狀。柴籬村舍錯落於遠近山坳,遠處寺廟塔影隱隱可見。山頂梵宮屋宇巍峨。秋山夕照,歸鴉點點,詩意盡在畫圖中。氣勢雄厚,丘壑幽奇,水墨暈染,煙雲生動。畫家擅長米芾、高克恭兩家的畫法。人物綫條細膩,落筆瀟灑,具有晚清上海畫派的風格。自題云:"看山人坐夕陽船,擬米、董兩家筆法,甲寅小陽月,白下吳石僊。"是他晚年所作。

270　翠竹白猿圖軸　　　清　任　預
紙本　設色　縱 142.8 厘米　橫 38 厘米
南京博物院藏

任預(公元 1853—1901 年),字立凡,浙江蕭山人,任熊之子,在上海、蘇州一帶賣畫。畫藝得到了任熊、任薰的指點,善長畫人物、山水和花鳥。構圖別致,設色淡雅,花卉學宋人勾勒法。

圖屏共四條,此選其一。畫作崇山深處,一白猿攀援溪流翠竹間,雙勾畫竹,山石用斧劈皴,着色清麗,別有韻致,畫左上作者題詩曰:"猿揉於此好踞蹯,大澤深山天地寬,料得其中人罕到,常隨海鶴伴高寒。"署"永興任預立凡寫於吳江",鈐"立凡"、"豫印"朱白文方印。

271　葫蘆圖軸　　　清　吳昌碩
紙本　設色　縱 120.5 厘米　橫 44.7 厘米
上海人民美術出版社藏

吳昌碩(公元 1844—1927 年),名俊卿,字昌碩,號缶廬,晚以字行,浙江安吉人。曾任一個月安東知縣,長期寓居上海賣畫。善長篆刻、詩文、書畫,其畫取法趙之謙,上追八大、石濤、陳淳、徐渭,並以金石、書法的筆法入畫。落筆豪放渾厚,別具風格。與蒲華、任頤、虛谷等相契,爲上海畫派中的重要人物,名重一時,並影響於後世。

此圖爲大寫意,一叢葫蘆從幅外棚架上挂下,藤蔓糾繞,果葉參差,墨色滋潤,賦色鮮亮。三個碩大的葫蘆均以沒骨寫成,用色輕重有別,各顯老嫩之姿,量感質感俱佳。墨葉濃淡有序,襯托葫蘆藤蔓用筆,奔放不羈,構成旋律,復以洋紅畫兩個北瓜,一上一下,既豐富全幅色彩,又充實構圖。疏密有致,佈局生動,款題"依樣",寓意恢諧,別有情趣。

272　梅花圖軸　　　清　吳昌碩
紙本　設色　縱 159.2 厘米　橫 77.6 厘米
上海博物館藏

此梅花構圖奇特,幾條竪直墨綫,作爲梅花主幹,小枝旁出。右上側又伸出數幹梅枝,穿插於主幹之間。梅花用寫意法勾勒,再填顏色。梅幹梅枝的處理,粗看似乎不合常規,然而細細品味,枝幹橫竪交叉,雜而不亂,恰到好處表現出梅花的風姿,富有生活氣息,給人以萬花皆寂寞,獨俏一枝春的感覺。作者以書法入畫,筆墨蒼勁,還透露金石趣味。並在左側空隙巧排長題,融爲一體。末署"丙辰四月維夏潑墨成比,略似花之寺僧筆意,吳昌碩"。鈐"俊卿之印"、"昌碩"白文印,右下壓角鈐"無須吳"朱文印。"丙辰",時七十二歲。

273　喜金剛　　　清
壁畫　像高 200 厘米
西藏自治區薩迦縣薩迦南寺二樓畫廊

喜金剛,又稱歡喜金剛、飲血金剛。圖中繪雙尊置蓮花座上。明王八面十六臂,主臂擁抱明妃"金剛無我佛母",手皆托頭器,頭器內盛神物。一足屈曲而立,另一足屈膝彎曲,呈舞立狀。腳踏仰臥人,表示威猛。明妃一面二臂,右手執曲刀,頭戴骷髏冠,項挂骷髏鏈圈。佛教密宗利用女性作爲修法伴侶,謂之"雙空樂運",亦稱雙身修法。此圖用明王、明妃擁抱相交,表現了"悲智和合"的含義,變形體態結構自然而生動。

274　宗喀巴像　　　清
壁畫　西藏自治區日喀則市扎什倫布寺正殿

扎什倫布寺爲黃教六大名寺之一,由宗喀巴弟子根敦珠巴創建於明正統十二年(公元 1447 年),其後爲各世班禪駐錫之地。宗喀巴像繪於正殿。十四世紀後期,西藏佛教各派戒律廢弛,僧人腐化,出生於青海湟中的宗喀巴(公元 1357—1419 年)宣講大棄戒律,著書立說,積極推行宗教改革,並創立格魯派(黃教),自此成爲西藏佛教的正統派。宗喀巴像是黃教寺院中供奉的主要尊像。畫面設色明潤深沉、筆迹柔美。壁畫雖經清代補繪,仍保留了明代早期渾厚的風貌。

275　棉花圖（織布、練染）　　清・乾隆

石刻綫畫　各縱 32 厘米　橫 54.5 厘米

織布爲《棉花圖》之三，圖中畫一庭院，桑榆成蔭，芳草近階，一幼兒手拿一鼗鼓，舉一喜鵲，後有小犬追逐於院中。屋內一綰中扎髻婦人坐在織布機前，正擲梭成布；正面瓦檐屋中，一老翁舉錘在向榨牀軋取棉子油，一人正在負手以足踩棉核油渣成餅，後壁有爐竈一，一人正篩米做炊，具體表明棉花除了可以織布成衣外其核可榨油，油滓能肥田，而棉秸稿做炊火力強于草禾。

練染爲《棉花圖》的最後一幅。圖中反映了舊時染布手工業的真情實景。畫染布作坊兩户相對，檐上支搭棚架，一人舉竿在晾染就布匹；路左屋內，竈前有二人在煮染新布，一人足踩石錠將染的布匹壓平，屋前有渠水蕩漾，兩染匠正臨流漂淨餘漬；右邊屋內的櫃臺置一算盤，染商手展色布付與一老者。刻畫出了過去染布作坊裏的工具設備，和工人染布的全部過程。就此圖來説，它既可使今人看到以往的社會手工業生產情景，又可供作研究我國輕工業染織發展史的形象資料，十分可貴。

276　千手千眼觀音像　　清・乾隆

石刻綫畫　縱 115 厘米　橫 61 厘米

畫千手千眼觀音，結跏趺坐於蓮臺高處，上有飛天彩雲，花飾傘蓋，中刻三佛端坐蓮上，四金剛分立左右。觀音正座兩側，有四臂三眼、五頭六臂、三頭八臂等各相觀音四尊。座下畫荷池花開，蓮上有龍女捧珠，善財合掌參拜。兩旁畫天王、韋馱頂盔披甲，相向而立。下刻"時乾隆戊寅年清和月八日吉立"和"京都西直門內敕建彌勒院住持海觀量周處造"等字樣。原石鐫刻距今已二百餘年。抗日戰爭期間，廟改爲五臺山普濟佛教會時，石刻尚存，今不知下落。

277　觀自在菩薩像

石刻綫畫　縱 179.5 厘米　橫 62 厘米

觀自在菩薩即觀音。佛典謂："觀世自在者，觀世界而自在，拔苦與樂。觀音有六觀音、七觀音乃至三十三觀音。"觀自在爲其中之一。圖寫觀音頭戴蓮冠，着衲衣裳裙，叠手赤足立於雲端，仿佛慈目垂注，似俯察人間苦難，若有所思。手勢仰覆變化多姿的動作和生動的純菜條的衣紋，體現出我國古代綫描人物繪畫的絶妙技藝。圖上原刻有夏文彥撰寫的關於吳道子之小傳六行，被後人覆刻以"唐吳道子作"五字所掩蓋。就圖中觀自在面留小鬍和裝束服飾而言，猶存隋唐之法式，當是吳道子畫派的風格。

278　饑看天圖　　清・光緒

石刻綫畫　縱 110.5 厘米　橫 42.5 厘米

清・光緒十二年，任頤賣畫於上海，吳昌碩時年四十二歲，詩、書已有聲名，乃請任作肖像一幀，上題"饑看天圖"和"昌碩先生吟壇行看子。光緒丙戌十一月，山陰任頤"等字樣。圖成逾月，曾權知常州府的書法家楊峴(庸齋)就圖題詩："牀頭無米厨無烟，腰間並無看囊錢；破書萬卷煮不得，掩關獨立饑看天。人生有命豈能拗，天公弄人示天巧，臣朔縱有七尺軀，當前且讓侏儒飽。"此圖雖係後刻，但畫筆傳神，刻工精細，以濃淡二色鑲拓，且詩有諷世之趣，字有金石韻味，爲晚期石刻綫畫中之佳製。

279　終南仰福圖　　清・咸豐

石刻綫畫　縱 111.5 厘米　橫 58.5 厘米

"仰福"圖畫終南進士鍾馗面對空中一紅蝠，取其吉利之意。圖中之鍾馗，戴進士巾，穿紅袍，手捧牙笏。其前，一赤足披甲之鬼卒，雙手擎侈口方尊，上插蒲草、艾葉、榴花，張目開口，在仰視上方飛蝠。旁題："終南仰福，咸豐二年夏五月，華亭張祥河畫。"按，鍾馗辟邪驅魔之説，唐朝已盛行，時宮中例於歲暮賜群臣曆日並畫鍾馗。詩人劉禹錫有《代杜相公謝鍾馗曆日表》、《代李中丞謝鍾馗曆日表》等文存世。

280　寒山拾得像　　清

石刻綫畫　縱 137 厘米　橫 68.5 厘米

《宋高僧傳》："寒山子，世謂爲貧子，瘋狂士也，幽止天台始豐縣西七十里寒巖中。時國清寺有拾得者，寺僧使知事食堂，恒拾衆僧殘食菜滓，斷亘竹爲筒，投藏於內，若寒山子來即負去。或徑行廊下，或時叫喚凌人，或望空漫罵，寺僧不耐，以杖逼逐，則翻身撫掌，呵呵徐退。"又："豐干師居天台國清寺，出雲游，適閭丘胤出守台州，問彼有賢達否？曰：寒山文殊，拾得普賢，狀如貧子，又似瘋狂。閭丘至任，入寺見二人拜之。二人曰：豐干饒舌，便連臂走出。"今江蘇蘇州楓門外楓橋鎮有寒山寺，相傳寒山、拾得曾止此，故名。原石現存蘇州寒山寺碑廊下。

281　雲橫峻嶺圖　　清・乾隆

石刻綫畫　縱 61 厘米　橫 200.5 厘米

此圖爲一朱拓橫披巨作，石刻綫畫中如此山水巨幅不多。畫面右方，群峰拱立，山勢嵯峨，橫雲層層推遠，松木依山升高，奇峰高聳，巖壁陡峭，雄偉之勢，有如華山。山下松杉叢密，水淺石出，間有良田如棋局。畫面左方，山勢斜陡。中有石巒起伏。山脚平沙淺灘，泉出深谷，積石映流。全圖以寫山爲主，巖壑幽深，長松古木而空寂無人，更無屋木建築。山巒輪廓，落筆有力，樹石皴點，蒼潤有法，體現出北方奇拔峻峭之山形特色。作者朱鴻錫，卜興摹刻於乾隆四十一年。

282　龍門勝概圖　　清・光緒

石刻綫畫　縱 69 厘米　橫 136 厘米　龍門石窟研究所藏

河南洛陽城南十三公里處有伊闕。自北魏孝文帝(元宏)遷都洛陽(公元 493 年)前後，四百餘年間，開窟龕二千一百餘，雕造佛像等十萬餘尊。爲世界聞名的龍門藝術寶庫。

光緒二十六年(公元 1900 年)帝(載湉)與慈禧太后因京都被八國聯軍攻陷西逃，翌年辛丑條約簽訂後，乘輿返京，重過龍門。爲迎"聖駕"，主事者陳純熙，請畫家何其祥、刻工玉亭繪刻此圖，嵌於龍門西山。龍門石窟之全貌，盡納其中。題記中的"庚子西狩"，反映了八國聯軍攻破北京這一重大歷史事件。

283　秋庭舞鶴圖　　清・康熙

石刻綫畫　縱 183 厘米　橫 104 厘米

翠竹迎春，露濕秋庭，丹頂鶴聞風起舞。竹石俱用雙鈎，舞鶴則以工筆細寫，令人感到空間竹動成韻，庭中鶴聲如吟。邊署"呂紀"及名章一方。圖上題識："順治丁亥，世祖章皇帝頒賜廷臣，敬爲勒石，永矢宸恩。前中書舍人歷官光禄大夫都察院左副都御史，加從一品上官鉉。大清康熙二十年歲次辛酉孟冬吉旦。"反映了清世祖福臨登極之初，曾以宮中之字畫賜賞群臣。原作下落不明，拓本因尺幅較大而傳世者不多，彌足可貴。

284　雙馬圖　　　清·咸豐

　　石刻綫畫　縱 31 厘米　橫 47 厘米

　　華嵒(公元 1682—1756 年)，字秋岳，號新羅山人，福建上杭人。擅畫人物、山水，尤精花鳥、草蟲、走獸，重視寫生，畫格鬆秀明麗，別樹一幟。評者謂：筆意縱逸駘宕，粉碎虛空，種種神趣，無不標新領異，機趣天然。可並駕南田，超越流輩。工詩、善書，不愧爲三絶。圖刊《適園藏珍集刻》。

285　節馬圖　　　清·同治

　　石刻綫畫　縱 40 厘米　橫 158 厘米

　　廣州市博物館藏

　　節馬係鴉片戰爭時，虎門守將陳連陞坐騎的黃驃馬。道光二十年(公元 1840 年)冬，英國侵略軍進攻沙角砲臺，陳連陞父子壯烈犧牲，黃驃馬被掠至香港兵營。馬至敵營，"飼之不食，近則蹄擊，跨則墮搖，刀斫不從……日向沙灘悲鳴"。最後"忍饑骨立"，於公元 1842 年絶食死去。

　　時人感陳連陞愛國抗敵犧牲與馬之死節，其義可欽。故繪圖徵詠，以勵後人反抗帝國主義者侵略，鞭笞媚外無恥之流。圖中節馬綫條簡練流暢，生動傳神，不繫鞍鐙，昂首提足，頗有不屈不折的精神。畫旁配以楷書詩文，相得益彰，稱得上是一幅近代史上愛國主義的藝術作品。

286　過去莊嚴劫千佛名經卷首圖

　　版畫　清順治八年刊本

　　縱 26 厘米　橫 47 厘米

　　此卷首圖由四面連成一幅，作釋迦牟尼説法圖。版心刊記"吳門兜率園比丘明聞敬刊"，當爲蘇州刻本。民間寺院所刻佛經卷首圖，頗有自由發揮之餘地，無拘泥之弊，人物安排處處顯得自然。爲安徽旌德刻工鮑承勳(天錫)所刻。鮑氏爲徽州刻工之殿軍，他刻有《懷嵩堂贈言》、《雜劇新編》、《秦樓月》等。另有旌邑鮑守業者，雍正五年刻有《華藏莊嚴世界海圖》等大幅佛畫兩幅，或爲其同族。原本現藏北京圖書館。

287　凌烟閣功臣圖

　　版畫　清康熙七年吳門柱笏堂刊本

　　面高 20 厘米　橫 12 厘米

　　《凌烟閣功臣圖》，不分卷。清劉源繪編，朱圭刻。共二十四幅。劉源，字伴阮，河南開封人，善畫。時召入內廷，所畫唐凌烟閣功臣像二十四，附大士三，關帝三，總三十幅，意在頌揚功臣忠節。朱圭，字上如，蘇州人，善繪事，工木刻。朱圭又刻《耕織圖》、《萬壽盛典圖》等。爲康熙間吳中名工，纖麗工緻，栩栩欲生，大爲時人所重。此選"魏徵"一幅。

288　列仙酒牌(林逋、老子)

　　版畫　清咸豐四年初刻本

　　縱 17.5 厘米　橫 7.4 厘米

　　又名《列仙傳》，一卷。清任熊畫，蔡照初刻。此卷仿陳老蓮葉子格畫列仙酒牌四十八幅，皆傳説中的仙人形象。任熊，字渭長，號湘浦，浙江蕭山人。山水、人物、花鳥無所不能，尤擅長人物，堪與陳老蓮並駕。蔡照初，字容莊，亦爲蕭山人，是著名鐫刻家。此卷爲任、蔡合作之第一部木刻綉像畫册。繼之有《於越先賢像傳讚》、《劍俠傳》、《高士傳》，而成爲《任渭長四種》。繪刻精湛絶妙，被譽爲晚清版畫藝術後起之秀。此選"林逋"、"老子"二幅。

289　授衣廣訓插圖

　　版畫　清嘉慶十三年內府刊本

　　縱 20.7 厘米　橫 14.5 厘米

　　原題《欽定授衣廣訓》，二卷。清董誥等編。《授衣廣訓》是有關農業的資料書。古代九月製備冬衣，稱授衣。《詩豳風七月》："七月流火，九月授衣。"清咸豐刊《豳風廣義》三卷，均此類農業書。插圖繪刻精工。此選"採桑"一幅。

290　太平山水圖畫(靈澤磯圖)

　　版畫　清順治五年張萬選懷古堂刊本

　　縱 27 厘米　橫 38.6 厘米

　　《太平山水圖畫》，不分卷。明蕭雲從畫，湯尚、湯義、劉榮等刻。蝴蝶裝。蕭雲從，字尺木，號默思，別號無悶道人，晚稱鍾中老人，安徽蕪湖人。入清不仕。精六書、六律，工詩文，善畫山水、人物。晚年所作《離騷圖》、《太平山水圖畫》鏤板以傳。《太平山水圖畫》畫安徽當塗、蕪湖、繁昌三地山水，凡四十四種，是應濟南張萬選之請而繪製的。畫上題句皆用古人詩句，畫法則皆臨古人法，可説集唐、宋、元、明山水畫法之大成。景皆從實寫來，皴法多變，乃版畫山水之神品。此選"靈澤磯圖"一幅。

291　紅樓夢圖詠

　　版畫　清光緒五年浙江楊氏文元堂刊本

　　縱 22.5 厘米　橫 15 厘米

　　《紅樓夢圖詠》，不分卷。清李筠香原編，淮浦居士重編，改琦畫。圖單面方式，五十幅。改琦，字伯蘊，號香白，又號七薌，江蘇松江人，工畫，尤長於人物仕女。所作《紅樓夢圖詠》流傳甚廣，日本亦有翻刻。"圖詠"所繪金陵十二釵，姿態妙絶，使人看後確有"飛鳥各投林"之感，此選"黛玉"一幅。原本現藏揚州市博物館。

292　芥子園畫傳

　　版畫　清康熙四十年芥子園甥館沈心友刊彩色套印本

　　縱 22.2 厘米　橫 18.8 厘米

　　《芥子園畫傳》，初、二、三集。清王概等輯。圖單面方式、雙面連式。"芥子園"是清初劇作家李漁在南京的別墅。他的女婿沈心友家中，存有畫家李流芳的課徒山水畫稿四十三頁，請山水名家王概整理增繪古人各式山水四十幅，篇首並編畫學淺説，得李漁協助，於康熙十八年刻印初集刊行，共五卷。後來沈心友又請杭州畫家諸昇編繪竹蘭譜、王質編繪梅菊及草蟲花鳥譜，由王概兄弟斟酌增删，於康熙四十年刊行二集、三集，共十二卷。這是我國最有影響的畫譜，在傳播民族繪畫技法方面，起了積極作用。此選二幅，初集"山水"一幅，另"荷花"一幅。原本收藏北京圖書館、遼寧省博物館等地。

293　萬壽盛典插圖

　　版畫　清康熙五十二年(公元 1713 年)內府刊本

　　縱 24 厘米　多面連式

　　《萬壽盛典》，一百二十卷。清王原祁、宋駿業、冷枚等畫，朱圭刻。其中第四十一卷及第十二卷，全是版畫插圖，總一百四十八頁。實爲記録康熙帝六旬壽誕文獻之長卷，繪刻精麗，場面很大，人物楚楚，畫出當時名家手筆，反映出清初版畫的盛況。此選"祝壽儀仗"一段。原本現藏北京圖書館。

294　緬塔佛圖　　　清　雲南芒市

年畫　縱 50.5 厘米　橫 33 厘米

聚居在雲南芒市（潞西）和勐伤（西雙版納）的傣族，信仰佛教，那裏的新年與內地各族的時期不同。傣曆規定太陽進入金牛宫的那一天（即"谷雨"）開始爲新年（潑水節）。芒市天氣較熱，樓屋多以竹木支架，很少泥牆磚壁，故無粘貼年畫的風俗。新年的慶祝活動，婦女們嘗以彩紙剪成"挂錢"形式的"冬紮"（傣語），或"緬塔"及佛像等，懸挂在寺廟及竹樓上，以增新年節日的歡樂氣氛。此圖下爲佛祖，上爲"緬塔"及衆菩薩之像，是與內地佛畫有别的傣族藝術之珍品。

295　九獅圖　　　清末　山東高密

年畫　縱 38 厘米　橫 51 厘米

新年祀神祭祖時遮擋在供桌前面的桌圍，富裕人家用的是綢緞刺綉品，一般農民用的是粉簾紙印刷品。

這件桌圍印於一整張粉簾紙上。上部的一段印一紅色大福字，鋪在桌面，上壓供品、陶香爐和蠟臺。下部的一段彩印簪紋和主紋，垂在供桌前面。這幅《九獅圖》就是桌圍的主紋。八頭活潑的小獅子正在圍着一頭大獅子三個綉球翻滾戲耍。形象刻畫細緻而又生動，構圖飽滿，色彩絢爛，裝飾性很强。

296　蓮花湖　　　晚清　北京

年畫　縱 96 厘米　橫 178 厘米

清初，鏢客勝英因殺秦天豹，秦子尤立誓報仇，結交崔通、柳遇春等與勝英爲敵。一日，秦行刺勝英，誤傷勝之盟友李剛。勝英怒，遣弟子黄三太、武萬年、李志龍等訪拿秦尤，終於在一家酒肆相遇，格鬥起來，秦尤鏢傷黄三太，逃往蓮花湖寨主韓秀處躲避。韓秀乃束邀勝英來寨較量，勝英應約，先令門下鏢客與韓秀比武，但皆被韓秀戰敗，最後勝英親與韓鬥，挫敗韓秀。韓折服，拜勝英爲師，秦尤等乘空脱逃。圖爲韓秀力戰群雄之景（故事見《三俠劍》）。這類大型橫披形式的年畫，專供茶館、商家或公衆場所購買去懸挂。

297　福壽康寧　　　清初　天津楊柳青

年畫　縱 34 厘米　橫 59 厘米

畫一卷頭琴几，几上一兒童雙手握折枝桃子，回顧空中引來的一隻紅蝠；畫面右方，一月牙竹桌，上陳松枝寶瓶，盂插珊瑚孔雀翎，兩個簪花婦女，坐、立於其旁。是借蝠與"福"字同音，桃子象徵"壽"，喻爲居家福壽康泰安寧。按《歐陽文忠公集》有"跋杜祁公墨迹"云："歲時率僚屬候問起居，見公福壽康寧，言笑不倦……。"由此"福壽康寧"被取作新年時書寫春聯，或年畫創作的題目。

298　馬跳檀溪　　　清中葉　天津楊柳青

年畫　縱 58 厘米　橫 104 厘米

劉備依荆州劉表，寄寓新野，表妻蔡氏與弟蔡瑁均嫉之，意欲殺備。一日，劉表大宴各郡官牧，因疾作，央劉備代爲應酬。蔡瑁乘機伏甲士五百，擬於席間殺劉備。但懼趙雲之勇，不敢動手。瑁又命文聘、王威將趙雲調離，不料伊籍暗告劉備。備藉更衣爲名，至後園跨馬逃去；備知蔡瑁伏兵於西南北三路，急出東門，又被檀溪阻隔，回顧蔡瑁之兵馬漸近，劉備加鞭而祝曰："的盧，的盧，今日妨吾！"而馬一躍三丈，飛過對岸，劉備幸脱此難（故事見《三國演義》）。圖寫劉備飛馬過溪，蔡瑁勒馬在岸之情景。

299　牡丹亭艷曲警芳心　　　清末　天津楊柳青

年畫　各縱 34.2 厘米　橫 58.4 厘米

畫《紅樓夢》中情節：《牡丹亭》爲明湯顯祖所作的傳奇劇本，曲詞優美，情節動人。一天，林黛玉正欲回房，路經梨香院牆角下，聽到牆內歌聲婉轉，笛韻悠揚。偶然兩句吹到耳邊，唱的是《牡丹亭》中的"原來姹紫嫣紅開遍，似這般都付與斷井頹垣"曲詞，不免感慨纏綿，便停住脚步側耳細聽，又聽唱道："良辰美景奈何天，賞心樂事誰家院。""則爲你如花美眷，逝水流年……。"不覺心痛神痴，眼中落下淚來。圖中林黛玉坐在梨花下聽曲，自傷寄寓榮府；左方配以花卉禽鳥，構圖清新雅致。

300　打金枝　　　清末　河北武强

年畫　各縱 21.4 厘米　橫 15.5 厘米

唐汾陽王郭子儀壽辰，衆兒媳前來拜壽，幼子郭曖妻昇平公主恃貴不往，郭曖怒而毆之；公主進宫哭訴肅宗，郭子儀亦綁子上殿請罪。帝以兒女之事，非關朝政，反晉郭曖官級，並與皇后一同勸解，使夫妻終歸和好。此圖爲燈屏，四幅可糊燈籠一盞。圖上題字爲燈謎，字與畫面內容無關。由右至左，一、郭曖怒打昇平公主；二、郭子儀綁子上殿；三、公主哭訴於帝；四、肅宗皇后分勸二人和好。

301　猴演雜技　　　清末　河北武强

年畫　縱 26.3 厘米　橫 48 厘米

圖中以群猴效仿藝人在演雜技，有敲打樂器者，有表演馬戲者，有蹬刀山、耍飛杈者……，最有趣者是踩繩技中的三隻猴子：左扮鶯鶯，右扮紅娘，中間裝扮爲張生，表演了一齣《西廂記·十里長亭》故事，引人發噱不止。按《西京賦》有"走索上而相逢"句。薛綜注："長繩繫兩頭於梁，舉其中央，兩人各從一頭上，交相度，所謂舞絙者也。"又《通典》："高絙伎，今之戲繩也。後漢天子臨軒設樂，以大繩繫兩柱，相去數丈，二娼女對舞，行於繩上，切肩而不傾。"足證踩繩雜技起源於我國漢代。

302　老鼠娶親　　　清　湖南隆回

年畫　縱 24 厘米　橫 48 厘米

老鼠娶親的故事流傳很廣，我國和日本、印度、越南等亞洲國家都有此一傳説。故事大意是：老鼠生了個小女兒很美麗，想把她嫁給一家有權勢的。它看到太陽有權勢，就説道：你太偉大了，萬物生長都靠你，娶了我那美麗的女兒吧？太陽説：不行，我怕烏雲，烏雲一遮我就不見了。老鼠去找雲，雲説：我怕風。老鼠又去找風，風説：我怕牆，牆一擋我就無力了。老鼠去找牆，牆説：我怕老鼠打洞。最後老鼠想到貓最有權勢，把女兒嫁給貓就再也没有可怕的了。於是找到貓，貓答應作老鼠的女婿，並要當晚娶親，晚上老鼠把女兒送來，還没舉行婚禮，就被貓吃掉了。

303　男十忙　　　清光緒　山東濰縣

年畫　縱 25 厘米　橫 40 厘米

這是一幅反映"人生天地間，莊農最爲先"農諺思想的炕頭畫。畫面用雲烟狀曲綫分隔成上中下三層，同時描繪農民們驅使牛馬拉犂耕地，扶耬播種、打砘保墒、鋤地除草、揮鐮割麥，並把麥束裝車搬運回家等一年四季在田野勞動的情景；還插入了

黑狗跟隨在扶犁主人身旁、一人向地頭送飯、婦女揀拾麥穗等細節。鄉土氣息十分濃鬱。

304 女十忙　　　清光緒　山東濰縣

年畫　縱 26 厘米　橫 40 厘米

此爲小橫披,是山東民間木版年畫中價格最低、印銷數量最多的一種體裁,也稱"草畫"。由於大多貼在炕頭牆上,又名"炕頭畫"。

這幅炕頭畫在同一畫面上描繪婦女們從事軋棉、彈花、紡紗、織布等情景;並插入了纏繞在母親們身邊的兒童,渲染了家庭手工勞動的生活氣息。題字已漫漶殘缺,大意是:"張公十子住河南,十個兒媳不曾閑。稱了花來齊下手,織機即把錢來掙……"闡明了紡紗織布致富的主題思想。

305 多寶格景　　　清中葉　北京

年畫　縱 103 厘米　橫 222.8 厘米

我國西北邊遠各地,聚居着一部份兄弟民族,他們多半是信仰伊斯蘭教,以放牧爲生,架氈房爲屋,屋內很少用衣架立櫃、高桌方椅等傢具。新年時,爲了裝飾帳內新意,嘗購此類佈景形式的《多寶格景》年畫。這類年畫,以花卉盆景、瓜桃果盤、茶碗水盂、綫裝古書等,陳列在木架格內,以供來客觀賞;惟不畫有生息的動物,這是畫工爲尊重兄弟民族信仰和風俗習慣之故。

306 大戰長坂坡　　　清末　山東平度

年畫　縱 28 厘米　橫 46.8 厘米

三國時,曹操攻劉備、劉備火燒新野後,敗退至長坂坡被曹兵追及,劉備與部下及家屬失散。趙雲捨死忘生,衝入曹營,先救出簡雍、糜竺、甘夫人等,後糜夫人因受傷,不能行走,乃將子阿斗託於趙雲,自投井而死。趙雲懷抱阿斗單槍匹馬,奪得夏侯恩所揹的曹操青鋼寶劍,突圍而出,把阿斗交還劉備。(故事見《三國演義》)

307 神荼、鬱壘(門神)　　　清　福建漳州

年畫　各縱 47 厘米　橫 26 厘米

神荼、鬱壘是我國最古老而且流傳最廣的門神。

選入本集的這對神荼、鬱壘,除雙目有"鳳眼"和"環睛"的區別之外,二神都穿戴類似的戰袍、鎧甲和虎皮武冠,佩劍,手托盤龍金瓜(銅鎚)。形象威風凜凜,色彩斑斕華美。綫條磨損色塊剝蝕之處顯示了原版之古老。設色方法與江蘇、山東、河北等地民間印的墨綫水彩白地或錦地不同,而是墨綫粉彩紅地。值得注意的是,山東曲阜孔府保存的清代門神,是把印繪好了的形象,沿外輪廓剪下來貼到大紅紙上,也用大紅作地色(本卷收入的曲阜彩繪門神,重裱時已把襯地紅紙揭去)。這種相同之處,當是源於傳統的舊制,而非偶然的巧合。

308 五福圖　　　清中葉　福建泉州

年畫　縱 18.5 厘米　橫 20.3 厘米

圖中五隻老虎,圍繞一聚寶盆;一虎獨爪扶立在"招財進寶業"古錢之後,其餘四虎張牙步於兩側,姿態不一,威猛生動。福建方言"虎"與"福"字音諧,故標"五福圖"爲題。

本卷圖版説明撰文：

王樹村　潘深亮　單國霖　范志民　冒懷蘇　黄　平
茅新龍　馬季戈　胡海超　鄧　明　孫國彬　韋德昌
柴澤俊　周衛明　易　水　衛　嘉　李錦炎　王　瀧
王海濱　萬庚育　單國强　黄韵之　陳梗橋　春　曉
碧　霞　謝文勇　陳玉寅　黄湧泉　葉又新　撙　撙
李之檀　區　旻　董彦明　沈　平　陳　軍　蘇庚春
李遇春　鄭　威　夏玉琛　勞繼雄　蔣　華　胡觀孚
劉廣堂　畏　冬　李仲元　蘇小華　鍾銀蘭　袁　傑
周克文　葉　渡　秦化江　姜樂平　孫启祥　晨　舟
陳瑞農　劉曦林　嵐　子　吕長生　聶崇正　楊臣彬
王夢凡　陸九皋　李　萍　馬鴻增　沈揆一　杜彤華
衛　明　胡舜慶　楊丹霞　辛一史　查永玲　劉　華
錢　專　石建民　顔開明　劉友恒　樊子林　李福順

本卷圖版攝影：

周衛明　丁國興　郭　群　陳春軒　祁　鐸　孫貴奇
許志剛　王　露　胡　錘　倪嘉德　孫之常　齊　虹
倪秀玲

（撰文者以撰寫條目多寡爲序，攝影者以拍攝圖版多寡爲序。）

總體設計：　陳允鶴

(沪)新登字102號

中國歷代藝術

繪畫篇 (下)

中國歷代藝術編輯委員會編
本卷編者　　袁春榮
上海人民美術出版社出版
(上海長樂路672弄33號　郵編 200040)
責任編輯　　張紉慈
裝幀設計　　思　雲
責任印製　　陶文龍
上海傑申電腦排版有限公司照排
蛇口以琳彩印製版有限公司製版
東莞新揚印刷有限公司印刷裝訂
全國新華書店經銷

1994年11月第一版第一次印刷
ISBN7－5322－1386－2/J・1306